35본 38종 535권에 대한

서체 연구와 분석

藏書閣所藏

낙선재본 소설 서체 연구

樂善齋本
小說書體
研究

이 규 복 지음

고 맙 습 니 다

한국학중앙연구원 장서각

일중선생기념사업회

백악미술관 김현일 관장님

藏書閣所藏

낙선재본 소설 서체 분석

樂善齋本
小說書體
研究

낙선재본 소설 서체 연구 | 차 례

들어가며

낙선재본 소설의 서체에 대해 20여년 만에 다시 관심을 갖게 된 계기는 『조선시대 한글 글꼴의 형성과 변천』을 집필하면서다. 궁체에 대해서는 조금씩이나마 꾸준히 공부해 왔다고 자부했던 터라 궁체 파트의 서술은 큰 문제없이 순조롭게 진행될 것으로 예상했다. 하지만 예상은 보기 좋게 빗나갔고 그 대가는 매우 혹독했다. 천신만고 끝에 집필을 마무리하고 난 후 도대체 궁체에 대해 놓친 것이 무엇인지, 또 어디서부터 잘 못되었는지를 파악하기 위해 처음부터 하나하나 되짚어 나가기 시작했다. 그리고 그 끝에는 낙선재본 소설이 있었다.

낙선재본 소설은 창덕궁 낙선재에 모여 있던 일군─群의 한글 고전 소설을 말한다. 이천여권이 넘는 방대한 양으로도 유명하지만 이들 소설의 대부분이 궁중 궁체로 필사되어 있다는 점에서 궁체의 보고寶庫이기도 하다. 또한 궁체의 면모와 실체를 파악하기 위해서는 반드시 공부해야만 하는 필수 문헌 중 하나다. 그런데 그 중요성에 비해 낙선재본 소설 서체 관련 연구는 미미하며, 관심도 역시 상당히 낮은 편이다. 거의 방치되어 있는 수준이라고 해도 무방할 정도다.

서체 연구와 관련해서는 전문적인 지식과 감식안, 그리고 실전적 경험이 필요한 만큼 한글 서예계에서 연구가 선행되는 것이 옳지만 한글 서예계 역시 〈옥원중회연〉이나 〈낙성비룡〉 등 고전 궁체의 전범典範으로 여겨지는 몇몇 소설을 제외하고는 연구가 이루어지지 않고 있는 실정이다. 또 간혹 가다 한글 고소설 분야에서 서체에 대해 언급하고 있는 것을 볼 수도 있지만 대부분 한 줄 내지 두 줄 정도로 매우 간략히 서술하고 있거나 단편적 내용을 전하고 있을 뿐이다. 그나마도 서체 분류와 판단에 오류가 나타나고 있는 경우가 많아 이를 바로 잡는 일 역시 시급한 형편이다.

이처럼 낙선재본 소설 서체 연구가 미비하다 보니 서체에 숨겨져 있는 중요한 의미들이 세상에 드러나지 못하는 안타까운 현실이 지속되고 있다. 한글 서예계나 고전 소설 분야에서 풀리지 않는 여러 문제들을 해결할 정보나 실마리들이 낙선재본 소설의 서체에 있음에도 말이다.

본고에서는 장서각 소장 낙선재본 소설 중 35본 38종 535권의 소설들을 대상으로 서체와 자형을 분류, 분석하고 이들의 특징을 종합적으로 고찰하고 있다. 특히 본문 중에서 자형의 변화가 특이한 곳이 다수 발견됨에 따라 이러한 변화가 어떠한 의미를 내포하고 있는가에 대해 중점적으로 살펴보고 있다. 예를 들어 소설 본문 중 자형이 급변하는 경우 이 부분의 선후 자형을 비교해 서로 어떠한 차이점을 보이고 있는지, 또 자형의 급변이 필사자의 교체로 인해 발생한 현상인

지 등을 분석한 후 필사자 교체로 판단된 경우 그 이유를 기록하고 필사자 교체 지점으로 추정되는 곳을 빠짐없이 표기하고 있다.

또한 각 소설들의 본문에 나타나는 자형의 특징과 서사 특성을 파악하는 과정에서 자형이 동일한 소설들이 상당수 존재하고 있다는 사실을 처음으로 밝혀내고 있으며, 이를 토대로 낙선재본 소설의 필사 시기 추정 방법에 대해서도 심도 깊게 논하고 있다. 뿐만 아니라 자형 분석을 통해 소설 필사에 참여한 필사 인원의 수나 필사자의 교체 방법, 교체 규칙의 유무 여부는 물론 필사자들의 서사 교육 과정과 방식 등에 대해서도 세밀하게 살피고 있다. 특히 궁중 내에 동일 서사법을 기반으로 하는 서사 집단, 즉 서사계열이 다수 존재하고 있었다는 사실 역시 처음 밝혀내고 이를 소개하고 있다. 이에 따라 대장편 소설의 경우 여러 서사 계열이 동시에 필사에 참여하고 있었으며, 각각의 서사 계열에 속해 있는 필사자들이 서로 맡은 부분을 필사한 후 이를 모아 완성하는 방식으로 소설이 이루어졌다는 사실을 실질적으로 확인 할 수 있었다.

이러한 사항들은 지금까지 한 번도 연구된 바 없으며 모두 본고의 연구를 통해 새롭게 밝혀낸 사실들이다. 만약 연구 범위를 낙선재본 소설 전반으로 넓힌다면 얼마나 더 많은 새로운 사실들이 나와 우리를 놀라게 할지 장담할 수 없다. 본고의 연구대상 외 소설들 약 1500여권을 간략하게 살펴보던 중 동일자형의 소설들은 물론 한 명의 필사자가 무려 13종의 소설 필사에 참여하고 있는 사실을 확인할 수 있었기 때문이다.

한편 낙선재본 소설의 서체 중에는 현재의 한글 분류 체계로는 분류할 수 없는 서체가 상당수 사용되고 있는 것을 알 수 있다. 이는 새로운 한글 분류 체계의 정립이 필요하다는 의미이며, 새로운 분류 체계의 정립은 한글 서체 관련 연구 범위를 폭넓게 확장시키는 계기가 될 것으로 믿어 의심치 않는다.

마지막으로 본고를 통해 낙선재본 소설의 서체에 대한 관심이 높아지고 더욱 더 많은 연구자들이 낙선재본 소설 서체 연구에 동참하기를 온 마음을 담아 기대해 본다. 그리고 졸고임에도 불구하고 흔쾌히 출판을 맡아 주신 이서원 고봉석 대표님께 진심으로 감사드린다.

<div style="text-align:right">이 규 복</div>

일러두기

1. 낙선재본 소설 서체 연구는 한국학중앙연구원 디지털 장서각https://jsg.aks.ac.kr의 원문이미지를 토대로 진행하였다.

2. 낙선재본 소설의 장페이지 나눔은 디지털 장서각 이미지뷰 프로그램의 장 나눔 표기에 의거하며 장의 오른쪽 면을 b, 왼쪽 면을 a로 표기한다. 예를 들어 42a라는 표기의 경우 42장의 왼쪽 면을 말하며 42b는 오른쪽 면을 말한다. 실제로 42b는 41a의 뒷면이 되는 셈이다. pdf만 제공되는 경우에는 장서각에서 정해 놓은 표기에 따른다.[1]

3. 청구번호는 장서각 청구번호이며, 서지사항 중 책의 크기 등 기본 사항들은 장서각 해제의 기록을 따랐다.

4. 본고에서 말하는 서체란 광의의 개념으로 서체와 필체, 서풍에 대한 의미를 모두 포함하고 있음을 밝힌다.

5. 낙선재본 소설에 나타나는 서체의 명칭은 크게 궁체[2]와 일용서체[3]로 구분하며, 궁체는 다시 궁중궁체와 민간궁체로 분류하였다. 궁중궁체란 궁중에서 서사한 것으로 판단되는 궁체를 말하며, 민간궁체는 궁중궁체를 제외한 궁체로 민간에서 서사한 궁체를 일컫는다. 본고에서 궁체가 서사된 장소에 따라 분류하고자 하는 까닭은 낙선재본 소설의 서체 연구에 있어 궁중 필사본과 민간 필사본세책본을 보다 명확하게 구분하기 위한 것으로 연구목적에 따른 분류임을 밝힌다.

6. 궁체는 글자의 형태와 필사방식에 따라 정자, 흘림, 반흘림, 연면흘림[4], 진흘림으로 분류한

[1] 참고로 내려 받기로 제공되는 pdf파일의 경우 장의 표기가 디지털 장서각의 장의 표기와 다른 것도 있으므로 자칫 혼동을 일으킬 수도 있다. 주의를 요하는 부분이다.

[2] 궁체 성립의 필수 요건은 다음과 같다. 첫째, 초성과 종성이 'ㅣ'모음에 종속되어야 하며 아울러 'ㅣ'축을 숭심으로 'ㅣ'모음 뿐만 아니라 종성의 끝 부분 또한 'ㅣ'축에 맞춰 정렬되는 조형체계를 갖추고 있어야 한다. 둘째, 궁체만이 가지고 있는 특징적인 획을 사용하여야 한다. 예를 들어 가로획에서는 들머리, 맺음. 세로획에서는 돋을머리, 왼뽑음, 초성 'ㄱ'의 반달머리, 꼭지 'ㅇ', 종성'ㄴ, ㄷ, ㄹ'에서의 반달맺음 등 궁체만의 독특한 획형이 사용되어야 궁체라 할 수 있다.(이규복, 『조선시대 한글 글꼴의 형성과 변천』, 이서원, 2020, p.121. 참고.) 한편 궁체라는 단어는 이옥(李鈺, 1760~1812)의 사족녀(士族女)들의 노래 아조(雅調)에 처음 등장한다. "早習宮體書, 異凝微有角, 舅姑見書喜, 諺文女提學"(김균태,『李鈺의 文學理論과 作品世界의 硏究』, 창학사, 1991, p.68.)

[3] '일용서체'라는 명칭은 본고에서 처음 명명하는 서체로 궁체와 대별하기 위해 만든 명칭이다. '일용서체'의 '일용(日用)'은 훈민정음 서문의 '欲使人人易習 便於日用矣'에서 취한 것이며, '신분이나 장소에 구애 없이 날마다 쓰는 서체, 일상적·보편적으로 누구나 사용하는 서체'의 개념을 갖는다.

[4] 연면흘림 또한 기존 서체 분류에서 없었던 명칭으로 본고에서 새롭게 정의하고 명명한 것이다. 연면흘림이란 기본적으로 글자와 글자를 계속 연결하여 쓰는 흘림체로, 연면흘림으로 분류하기 위해서는 끊어지지 않고 이어진 글자가 한 행에서 60%이상 차지하고 연면흘림에서 볼 수 있는 자형의 특징이 나타나야 한다. 즉 가로 획을 의도적으로 짧게 형성시켜 글자의 가로 폭을 좁게 유지시키고, 'ㅅ, ㅈ'의 삐침을 곡선 없이 직선으로만 이루어지도록 하며, 종성 'ㄹ'의 마지막 획이 반달맺음이 아니라 다음 글자로 연결하기 위해 위쪽이 볼록하게 튀어 나오는 형태 등이 표출되어야 한다. 이러한 요건이 충족될 때 비로소 연면흘림으로 분류할 수 있다.

다. 예를 들어 낙선재본 소설이 궁중궁체로 필사된 경우 궁중궁체 정자, 궁중궁체 반흘림, 궁중궁체 연면흘림, 궁중궁체 흘림, 궁중궁체 진흘림 등으로 표기한다. 민간궁체의 표기 역시 궁중궁체 표기방식과 같다. 다만 민간궁체 경우 민간궁체 연면흘림만 보일 뿐 이외의 다른 서체가 사용된 예는 보이지 않고 있다.

7. 일용서체는 낙선재본 소설 중 궁체를 제외한 서체를 지칭한다. 즉 궁중에서 사용되던 궁체나 관료서체와 달리 일정한 형식 없이 필사자에 따라 저마다의 개성과 특성을 그대로 보이는 서체를 말한다.[5] 일용서체는 정자와 흘림이 있으며 일용서체 정자, 일용서체 흘림으로 표기한다.

8. 도판의 경우 권지의 첫 장과 함께 연구를 통해 필사자 교체로 추정이 되는 곳 중 자형의 변화가 가장 뚜렷이 나타나는 곳을 선택해 변화의 양상을 보여주고자 하였다. 필사자 교체가 없는 경우 본문 중 한 곳을 임의로 선정하였음을 밝힌다.

9. 본고에서 사용하는 점획의 명칭은 아래 그림의 표기에 따른다.

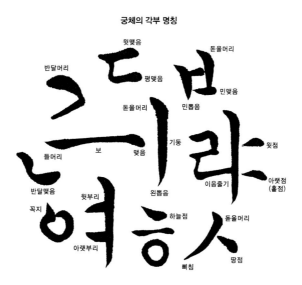

궁체의 각부 명칭

5) 일용서체는 현재 서예계에서 널리 통용되고 있는 '민체(民體)'와 그 개념이 다르다. 1993년 민체를 처음 발표한 여태명은 「한글민체의 예술성」이라는 논문에서 민체에 대해 다음과 같이 말하고 있다. "민체는 민간서체로서 일반 민간에서 판각되고, 소설, 가사, 편지글 등 필사한 서체로서 筆法·子法에 있어서 자연스럽고 개성이 서로 달라 장법은 자유분방하고 얽매임이 없다.", "민간인들의 보편적 습관에 의하여 이루어진 '民間書體'즉 '民體'라 할 수 있다.", "궁체의 영향을 받지 못한 서민들의 필사본은 각자 개성 있고 자유분방한 글씨들이 대부분이다."(「한글민체의 예술성」, 『한글서예의 전통과 탈 전통 학술대회 논문집』, 한국서예학회, 2017, pp.51~52.) 이를 종합해 보면 '민체'란 민간서체의 줄임말이며 민간에서 서민들이 사용하던 자유분방한 글씨를 말하는 것임을 알 수 있다. 즉 민체의 형성주체와 사용주체가 민간의 서민으로 명확하게 한정되어 있는 것이다.

제 1 장

藏書閣所藏

낙선재본 소설 서체 연구

樂善齋本
小說書體
研究

1 낙선재본 소설 서체 연구의 필요성과 의의

장서각 소장 낙선재본樂善齋本 소설[1]은 85본 93종 2,253권으로, 이중 2199권이 현전하고 있다.[2] 낙선재본 소설의 필사자들은 궁중의 내인內人[3]으로 추정되고 있으며, 몇몇 일용서체로 필사된 소설을 제외하면 거의 모든 소설들이 궁체로 필사되어 있다. 이는 곧 2000여권이 넘는 방대하고 다양한 궁체를 볼 수 있다는 것을 의미한다. 그야말로 궁체의 보고寶庫라 해도 과언이 아닌 것이다.

그 중에서도 『옥원중회연』, 『낙성비룡』 등의 소설은 고전 궁체의 전형典型이자 범본範本으로 여겨지는 만큼 한글 서예와 낙선재본 소설은 떼려야 뗄 수 없는 불가분不可分의 관계라 할 수 있다. 하지만 어떻게 된 이유에서인지 낙선재본 소설의 서체 관련 연구는 극히 미미한 수준에 그치고 있다.[4] 연구의 미비는 여러 문제를 발생키고 있는데 인접학문에서는 낙선재본 소설의 서체판단에 오류[5]를 범하고 있으며, 한글 서예계에서는 소설에 사용된 궁체의 실상은 물론 그 실태조차 제대로 파악하지 못하고 있는 형편이다. 더 우려스러운 점은 낙선재본 소설 연구에 있어 새로운 사실들을 밝혀줄 단서는 물론 현재 미궁에 빠져있는 한글 서예의 여러 사안들을 해결할 실마리와 열쇠들이 낙선재본 소설 서체에 고스란히 담겨져 있음에도 이를 인식하지 못한 채 무관심으로 일관하고 있다는 점이다.

1) 창덕궁 낙선재(樂善齋)에 소장되어 있던 고전 한글 소설류를 편의상 통칭해 일컫는 말이다. 낙선재는 헌종(憲宗)이 1847년 후궁 경빈 김씨(慶嬪 金氏, 1831~1907)를 위해 지은 전각(殿閣)으로, 1929년경 연경당에서 소장하고 있던 서적(대부분 한글 소설류들)을 낙선재로 옮기게 되면서 많은 한글 소설들이 낙선재에 모이게 되었고, 이 서적들은 6.25직후 창경궁 장서각으로 이전되었다가 1981년 한국학중앙연구원 장서각으로 이관되어 현재에 이르고 있다. 낙선재본 소설의 군집 경위에 대해서는 윤병태(「藏書閣의 沿革과 所藏圖書」, 『정신문화연구』, 한국정신문화연구원,1991.), 천혜봉(「藏書閣의 歷史」, 『藏書閣의 歷史와 資料的 特性』, 한국정신문화연구원, 1996.). 홍현성(「師侯堂이 남긴 낙선재본 소설 해제의 자료적 성격」, 『장서각』32, 2014.), 정병설(『조선시대 소설의 생산과 유통』, 서울대학교출판문화원, 2016.) 연구 참고.
2) 본고를 위해 조사한 낙선재본 한글 소설의 목록과 책의 수효로 선행연구들에서 보이는 차이를 비교 분석한 후 이를 보완하여 정확성을 기하고자 하였다.
3) 넓은 의미로는 여종을 제외한 내인을 말하며, 좁게는 품계가 있는 지밀의 상궁과 시녀를 의미한다.
4) 2021년 『서예학연구』에 실린 「한글서예의 연구현황과 개선방안」을 보면 2021년까지 낙선재본 소설 서체와 관련된 연구 논문은 1편, 석사논문은 3편에 불과하다.(장지훈, 「한글서예의 연구현황과 개선방안」, 『서예학연구』38호, 한국서예학회, 2021, pp.100~108. 표2 참조.)
5) 『위씨세대록』의 서체에 대해 송성욱은 '일반 여염체로 조악하다'는 평을 하고 있다.(송성욱, 「『위씨오세삼난현행록』의 특이성」, 『장서각 낙선재본 고전소설 연구』, 태학사, 2005, p.214.) 하지만 자형의 특징이나 결구법, 운필법 등으로 볼 때 오히려 궁중궁체의 전형(典型)이라 할 수 있다. 서체 판단의 오류라 하겠다.

낙선재본 소설 서체 연구는 한글 서예계는 물론 인접학문의 연구에도 실질적 도움을 줄 수 있다. 예를 들어 낙선재본 소설들의 서체를 비교 분석해보면 동일한 자형의 소설들이 상당수 존재한다는 사실을 파악할 수 있다.[6] 자형이 동일하다는 것은 필사자가 기본적으로 동일인일 가능성이 매우 높다는 것을 의미한다. 필사자가 동일하다면 소설들의 필사 시기時期를 특정 시기로 국한 시킬 수 있으며, 아울러 해당 시기의 서체 특징을 추출해 낼 수도 있다. 특히 시기별 서체의 특징은 한글 문헌의 필사 시기를 밝힐 수 있는 중요한 근거가 될 뿐만 아니라 궁중 내 소설의 유입 시기를 추정해 볼 수 있는 단초가 되기도 한다.

현재 낙선재본 소설들의 필사 시기는 몇몇 소설을 제외하고는 밝혀진 바 없다. 이와 관련된 연구 역시 진행되지 못하고 있다. 필사 시기를 추정하거나 특정할 만한 단서가 없었기 때문이다. 하지만 낙선재본 소설의 서체 연구를 통해 그 실마리를 찾을 수 있다. 실제로 몇몇 소설들은 서체 비교 분석과 동일 자형 등을 통해 필사 시기의 유추가 가능하다는 것을 확인할 수 있었다. 심지어 본고의 연구목록에 포함되지 않은 소설들에서도 동일 자형의 소설들이 발견됨에 따라 이들의 필사 시기까지도 유추가 가능한 상황이다.

필사 시기의 유추 외에도 『낙천등운』처럼 편집의 오류가 그대로 방치되어 있는 경우 자형 비교 분석을 통해 이를 바로 잡고 편집을 올바르게 재구再構할 수 있도록 도움을 줄 수도 있다. 또한 지금까지는 전언과 함께 현존하는 〈서사상궁글씨본〉의 자료를 통해 내인들의 초기 서사 교육이 도제식 교육으로 이루어지고 있었다는 사실만 알 수 있었을 뿐 이후의 과정이나 결과에 대해서는 전혀 알 수 없었다. 이 때문에 연구가 늘 한계에 봉착될 수밖에 없었다. 낙선재본 소설 서체 연구는 이러한 난관을 뛰어넘을 수 있는 해결의 실마리와 근거를 제공해 준다. 나아가 지금껏 단 한 번도 언급된 적 없었던 서사계열[7]의 형성과 그 존재까지도 파악 가능케 한다.[8] 특히 서체 비교 분석을 통해 필사에 참여한 필사 인원은 물론 그들의 교체 방법이나 교체 규칙의 유무 여부 등과 같은 세부 사항에 대해서도 확인 및 유추가 가능하다.

이밖에 낙선재본 소설 서체 연구는 한글 서체 연구 범위를 폭넓게 확장시키는 시발점이 되기도 한다. 낙선재본 소설들의 서체 중에는 기존의 분류체계로는 도저히 분류할 수 없는 서체가 존재하고 있다. 기존에 알려진 서체 외에 또 다른 형식의 서체가 있다는 사실은 한글 서체의 분류

[6] 동일 자형 소설의 존재는 본고에서 처음 밝히는 것으로 지금까지 서예계는 물론 인접학문에서도 언급조차 되지 않았던 새로운 사항이다. 특히 동일 자형 소설들 중 단 한 소설만이라도 필사 시기가 밝혀진다면 나머지 소설들의 필사 시기는 자연적으로 밝혀지게 된다.

[7] 본고에서 말하는 서사계열이란 도제식 교육을 통해 동일한 서사법을 가지고 있는 일군의 서사 집단을 말한다.

[8] 이는 낙선재본 소설이기 때문에 가능한 일이다. 만약 낙선재본 소설처럼 방대한 분량이 아니었다면 좀처럼 알 수 없었을 사항들이기 때문이다.

체계나 궁체의 분류 체계에 대한 확장과 새로운 정립이 필요하다는 것을 의미한다. 이는 낙선재본 소설 서체 연구가 현시점에서 절실히 요구되는 이유이기도 하다.

　이처럼 낙선재본 소설의 서체 연구는 다양한 사항들에 대해 추론이 가능하도록 근거와 실마리를 제공하고 있으며 나아가 연구의 폭을 전반적으로 넓힐 수 있도록 한다는 점에서 그 의의는 매우 크다. 앞으로 연구가 계속 진행된다면 낙선재본 소설의 서체가 얼마나 더 많은 것을 우리에게 보여주고 알려줄지 가늠하기 힘들다. 따라서 더욱 세심하고 심도 깊은 연구가 지속적으로 필요하다. 그래야만 서예학계의 발전은 물론 인접학문의 발전도 함께 이루어질 수 있을 것이기 때문이다.

2 낙선재본 소설에 나타난 새로운 서체의 명칭과 분류

궁체는 현재 그 형태와 흘림의 정도에 따라 정자, 반흘림, 흘림, 진흘림으로 분류하고 있다.[9] 이러한 분류 체계는 한글 서예계에서 가장 보편적으로 사용하는 방법으로 지금까지 별다른 이견이나 문제없이 통용되어 왔다. 그런데 낙선재본 소설의 서체 중 기존의 궁체 분류체계로는 도저히 설명이나 분류가 불가한 서체가 있다. 바로 연면連綿흘림이다.[10]

연면흘림이란 흘림을 토대로 글자와 글자를 이어 쓰는 비율이 60% 이상 되며 연면흘림 특유의 서사법을 사용하는 서체를 말한다. 연면흘림은 글자와 글자를 서로 연결하는 방식을 기본으로 하기에 글자를 서로 이을 수 있는 독특한 운필법을 필요로 하며 이로 인해 연면흘림 특유의 획형이 만들어지게 된다.[11] 대표적으로 받침 'ㄹ'과 'ㄴ, ㄴ'의 초성 'ㄴ'이 시작되는 기필 부분의 특징을 들 수 있다. 받침 'ㄹ'의 경우 다음 글자로의 연결을 보다 빠르고 용이하게 하기 위해 마지막 획을 반달맺음이 아닌 직선이나 위쪽으로 향하는 운필법을 사용한다. 이 때문에 마지막 획의 획형이 일반적인 궁체의 반달맺음 형태와 반대인 위쪽으로 볼록하게 형성되는 특유의 형태적 특징을 보인다. 뿐만 아니라 'ㄴ, ㄴ'의 초성 'ㄴ'이 시작되는 기필 부분은 이전 글자에서 내려오는 허획을 이어받은 후 독특한 붓의 움직임을 통해 본래의 획으로 나아가는 운필법을 구사한다. 이와 같은 단계적 운필 과정을 거치면서 연면흘림 특유의 획형이 만들어 진다.

조형방법도 마찬가지다. 대부분의 연면흘림이 가로획과 삐침의 길이를 의도적으로 짧게 형성시켜 일률적인 글자의 폭을 갖도록 만드는 특유의 조형 방법을 사용한다. 특히 삐침은 직선처럼 빠르고 곧게 뽑아내기도 해 일반적인 궁체의 삐침과 확연한 차이를 보인다.

결국 이와 같은 연면흘림만의 의도적이고 독특한 운필법과 특유의 조형 방법 때문에 기존의 궁체 분류체계로는 설명이나 분류가 사실상 불가하다. 따라서 기존의 분류체계로 분류된 서체와 동등한 위치에서 독립적인 분류가 필요하다 하겠다.

9) 정자는 한 글자 한 글자 또박또박 바르게 쓴 것을 일컬으며, 반흘림은 초성과 종성 둘 중의 하나를 정자 또는 흘림으로 쓰는 서체를 말한다. 초성, 종성 중 어느 것을 정자로 하고 어느 것을 흘림으로 할 것인가는 서자(書者)에 의해 결정된다. 흘림은 말 그대로 글자를 흘려 쓰는 것으로 정자나 반흘림에 비해 서사의 속도가 빠르다. 진흘림은 흘림을 기본으로 하지만 빠른 운필과 더불어 의도적으로 획을 축약시키거나 간략화시켜 자형의 변화를 주는 특징이 있다. 흘림보다 역동적이라는 평가가 지배적이다.
10) '연면흘림'이라는 명칭은 본고에서 새롭게 명명한 것이다.
11) 붓을 도구로 사용하는 예술에서 운필법에 따라 획형이 결정되는 것은 필연적 결과라 할 수 있다.

본고의 연구대상 소설 중 연면흘림으로 필사된 소설은 『당진연의』, 『낙천등운』, 『잔당오대연의』, 『대송흥망록』, 『이언총림 명일남뎐』, 『징세비태록』, 『범문정충절언행록』, 『양현문직절기』, 『벽허담관제언록』, 『엄씨효문청행록』, 『옥난기연』, 『주선전변화』, 『취승루』 등 13종으로, 연구대상 소설이 모두 38종이라는 것을 감안하면 그 비율이 27.7%에 달한다.[12] 이는 흘림 서체 다음으로 사용 빈도가 높은 것이다. 그리고 흘림으로 분류되었지만 연면흘림의 특징적 자형이나 운필법을 강하게 내포하고 있는 소설들까지 포함한다면 이 비율은 40%까지 늘어난다.[13] 이렇게 많은 소설에서 연면흘림 또는 연면흘림의 특징을 강하게 내포하고 있는 서체들을 볼 수 있다는 사실은 궁중 내 다수의 필사자들이 연면흘림의 서사법을 습득하고 있었다는 것을 방증한다.[14] 또한 낙선재본 소설들 중 세책본으로 판명된 소설에서도 연면흘림을 볼 수 있어 연면흘림이 민간에까지 전파되고 있었음을 알 수 있다.[15]

이렇듯 궁은 물론 민간에서까지 널리 사용되고 있는 연면흘림에 대해 지금껏 언급조차 없었다는 사실은 그동안 낙선재본 소설의 서체 연구가 상당히 미흡했다는 것을 여실히 보여주는 것이다. 지금이라도 연면흘림에 대해 합리적이고 정당한 평가가 이루어져야 한다. 그리고 이를 토대로 기존의 궁체 분류 체계를 개편, 재정립할 때 비로소 올바른 궁체의 분류가 가능하다.

한편 낙선재본 소설 서체 중 궁중에서 필사된 것으로 추정되지만 일정한 형식 없이 개인의 개성이 그대로 투영되고 있는 서체를 볼 수 있다. 이 서체는 궁에서 사용되던 대표적인 서체인 관료서체[16]와 궁체 그 어디에도 속하지 않은 서체라 할 수 있다. 그리고 이 서체 또한 지금까지 연구는 물론 논의된 바조차 없다. 따라서 이 서체를 차제에 정의하고 명칭을 정하는 것이 오히려 서체 판단에 있어 정확성을 기할 수 있고, 또 명확한 서체 분류에 도움이 될 것이라 생각한다. 이에 본고에는 이 서체의 명칭을 '일용日用서체'라 명명하기로 하였다.[17]

'일용서체'란 궁중에서 사용되고 있지만 관료서체나 궁체와 달리 일정한 형식이나 정형화된

12) 연구 대상 소설 38종의 서체를 분석해 보면 흘림으로 필사된 소설이 27종으로 약57.4%를 차지하고 있으며 연면흘림은 13종 약27.7%, 정자가 5종 약10.6%, 반흘림 2종 약4.3%의 비율을 보이고 있다. 이 분석 결과는 하나의 소설에 여러 서체가 사용되고 있는 것을 모두 포함하여 계산한 결과로 이에 대해서는 낙선재본 소설 연구 목록 표에 분류되어 있는 서체를 참조하면 된다.

13) 연면흘림으로 필사된 13종에 연면흘림의 특성을 강하게 보이는 『문장풍류삼대록』, 『위씨오세삼란현행록』, 『보은기우록』, 『남정기』, 『쌍천기봉』, 『천수석』 6종을 포함시키게 되면 연면흘림의 비율이 40%까지 증가한다.

14) 이는 연면흘림이 궁중 내에서 하나의 서사법으로 정착되어 널리 사용되었다는 것을 의미하는 것인 동시에 연면흘림의 서사법이 서사 교육을 통해 계승되고 있었을 가능성이 높다는 것을 뜻하기도 한다.

15) 예를 들어 낙선재본 소설 중 세책본으로 알려진 『양문충의록』(K4-6790)의 경우도 연면흘림으로 필사되어 있다.

16) 관료서체와 관료 서체의 특징에 대해서는 이규복, 『조선시대 한글글꼴의 형성과 변천』, 이서원, 2020, pp.45~48. 참조.

17) '일용서체'라는 명칭에 대해서는 앞으로 학계나 관련 기관, 한글 서예계 등에서 논의의 과정을 거쳐 적절한 명칭이 공식적으로 정해진다면 그에 따라 변경할 수도 있음을 밝혀둔다.

필법을 갖추지 않고 개인의 서사 특성이 그대로 발휘되고 있는 서체를 말한다. '일용서체'의 '일용日用'은 훈민정음 서문의 '欲使人人易習 便於日用矣'에서 취한 것이며, '일용서체'는 '신분이나 장소에 구애 없이 날마다 쓰는 서체, 일상적·보편적으로 누구나 사용하는 서체'의 개념을 갖는다. 따라서 일용서체의 범위는 궁중뿐만 아니라 민간에서 일반적으로 서사에 사용되던 서체까지를 아우른다. 낙선재본 소설 중에서는 『구래공정충직절기』, 『보은기우록』, 『옥난기연』, 『적성의전』에서 일용서체가 사용되고 있는 것을 볼 수 있다. 그리고 이들 소설을 통해 일용서체에 정자와 흘림이 있다는 것을 파악할 수 있다.

지금까지 낙선재본 소설에 나타난 새로운 서체의 명칭과 분류를 도표로 만들면 다음과 같다.

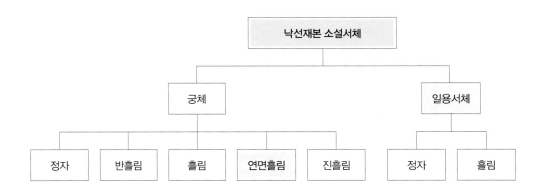

참고: 낙선재본 소설은 궁중에서 사용되던 모든 궁체의 자형을 집합해 놓은 결정체라 해도 과언이 아니다. 그만큼 다양한 궁체들을 만나볼 수 있다. 이 다양한 궁체 중 기존의 궁체 분류 체계로는 분류할 수 없는 궁체인 연면흘림과 또 한글 서체 분류 체계로는 분류할 수 없는 서체인 일용서체에 대해 본고에서 새롭게 개념을 정립하고 명칭을 명명하는 작업을 진행하였다. 이러한 시도가 한글 서체의 명칭과 분류에 있어 혼란을 더하는 것이 아닐까 내심 우려가 되기도 한다.[18] 하지만 낙선재본 소설 서체 연구가 극히 미미한 수준에 머물러 있으며 차후 한글 서체 연구를 위해서라도 명확한 명칭을 통한 서체 분류와 개념 정립이 필요하다는 판단으로 서체의 명명을 진행하게 되었음을 밝힌다.

18) 그동안 한글 서체의 명칭과 분류에 대해서는 학계와 학자들에 따라 서로 다른 명칭과 분류법을 사용하여 많은 혼란이 있어 왔다. 이와 같은 난립 상을 타개하기 위해 2006년 '한글서체명칭통일추진위원회'(이하 '서체통추위')를 각계의 참여 속에 발족시켰으나 2015년을 끝으로 별다른 성과 없이 활동이 종료되었다. 결국 한글 서체에 대한 체계적 분류나 명칭의 통일은 현재로서는 요원하다고 할 수 있다. '서체통추위'의 활동 관련 사항은 이정자, 「한글서예의 서사기법 연구」, 동방문화대학원대학교 박사학위논문, 2016, pp.36~40. 표4 참조.

3 낙선재본 소설 서체 연구 목록

본고에서 낙선재본 소설 서체 연구를 위해 분석한 소설의 종류와 권수는 모두 35본 38종, 537권이며, 서체 분석은 다음과 같은 순서와 내용으로 진행하였다.

① 표지에 나타난 제목과 표지 우측 하단 서지 사항 및 공격지 여부 확인. pdf 파일만 제공되는 소설의 경우 공격지의 유무 확인이 불가한 사례 있음.

② 권수제 확인과 본문의 서체 판별. 예: 궁중 궁체 흘림, 연면흘림, 일용서체 흘림.

③ 필사자의 서사 능력에 따른 세부 분류. 예 : 전문 서사상궁 궁체 흘림.

④ 자형의 특징 운필, 결구, 획형 등 및 장법 분석. 서체 개괄.

⑤ 본문 중 자형 변화 지점에 대한 기록과 자형 변화 추정 요인 분석.

⑥ 자형 변화로 인한 필사자 교체 여부 판단. 예: 필사자 교체 추정, 필사자 교체.

⑦ 동일 자형 소설들 유무에 대한 검색과 검토.

⑧ 본문 중 특이사항 기록.

⑨ 서체 총평.

	제목	청구기호/책수	서체	서체 간략 분석 및 특기사항
				낙선재본 소설 서체 연구 목록
1	옥원중회연 (玉鴛重會宴)	K4-6832/16	정자/ 흘림	전문 서사상궁 궁중궁체 정자, 흘림. - 6권~10권, 12권~17권 정자. - 11권, 18권~21권 흘림. - 6권과 11권 고전 궁체의 범본(정자, 흘림)으로 최고의 완성도. - 19권은 표지 지질과 표제의 서체가 다른 책들과 확연히 다르며, 공격지 없고 본문 서체의 수준도 다른 책에 비해 현저히 떨어짐. 결손 된 19권을 보충하기 위해 별도로 제작한 것으로 추정. - 19권의 경우 최소 6인 이상의 필사자 참여 추정, 자형 제 각각.

	제목	청구기호/책수	서체	서체 간략 분석 및 특기사항
2	위씨세대록 (衛氏世代錄)	K4-6837/27	흘림	궁중궁체 흘림, 전문 서사상궁 궁중궁체 흘림 혼재. – 본문 제목이 '위시셰딕록'과 '위시오셰삼난현힝녹' 두 가지로 사용. 제목 사용 불규칙. – 27권은 전문 서사상궁 궁중궁체 흘림으로만 이루어짐. – 권지육 51a 7행 다섯 번째 글자 '홀'자만 정자로 서사되어 있어 다른 필사자가 '홀' 한 글자만 쓴 것으로 추정. – 권지이십사 51a(전문 서사상궁 궁중궁체 흘림)에서는 본문 행수가 8행으로 변화하며 52a(궁중궁체 흘림)에서 다시 9행으로 환원. 필사자에 따라 본문 행수 변화. – 한 권 안에서 필사자에 따라 침자리 유무(有無) 변화.
3	공문도통 (孔門道統)	K4-6783/1	반흘림/ 흘림	전문 서사상궁 궁중궁체 반흘림, 흘림 혼재. –28a부터 「문성궁몽유록(文聖宮夢遊錄)」
4	구래공정충직절기 (寇萊公貞忠直節記)	K4-6784/31	흘림	전문 서사상궁 궁중궁체 흘림, 궁중궁체 흘림, 일용서체 흘림 혼재. – 7권의 경우 일용서체 흘림+전문 서사상궁 궁중궁체 흘림으로 변화를 보임. – 9권 마지막 부분 필사기 존재. – 17권은 19b 1행까지 전문 서사상궁 궁중궁체 흘림에서 2행부터 갑자기 일용서체 흘림으로 변화.(지금까지 볼 수 없었던 서체 출현) – 29권은 12a 10~12행까지 3행만 전문 서사상궁 궁체 흘림 급격한 자형 변화. – 전체적으로 서사 수준의 편차가 크게 나타나고 있어 필사자의 서사 수준이나 서사 능력 등과 관계없이 소설 필사에 참여했을 가능 높음.
5	금환기봉 (金環奇逢)	K4-6785/6	흘림	전문 서사상궁 궁중궁체 흘림.(연면 흘림의 특징) – pdf 파일만 제공. –'ㄹ'의 경우 초성, 종성 상관없이 무조건 지그재그 형태로 서사.
6	낙성비룡 (洛城飛龍)	K4-6786/2	반흘림/ 흘림	전문 서사상궁 궁중궁체 흘림, 반흘림 혼재. – 고전 궁체 흘림의 범본. 『옥원중회연』과는 또 다른 『낙성비룡』만의 자형과 운필. – 2권은 pdf 파일.

	제목	청구기호/책수	서체	서체 간략 분석 및 특기사항
7	낙천등운 (落泉登雲)	K4-6787/5	연면흘림/ 흘림	민간궁체 연면흘림, 궁중궁체 흘림, 전문 서사상궁 궁중궁체 흘림 혼재. – 1권~3권, 민간궁체 연면흘림. 세책본. – 4권, 민간궁체 연면흘림에서 83a부터 10행으로 변화하며 전문 서사상궁 궁중궁체 흘림으로 급변. 서체 혼재. – 5권, 궁중궁체 흘림+전문서사상궁 궁중궁체 흘림+민간궁체 연면흘림 혼재. (4, 5권의 서체가 급변하면서 혼재된 것은 편집 오류로 추정. 특히 4권 83a~85b부분은 「무오연행록」으로 추정.) – 1~4권 세책본에서 볼 수 있는 필사기(예:공댱아 오로팔십오댱), 침자리 있음. – 5권 60a에서 전문 서사상궁의 필사기 등장. 필사기 중 '뎡미측칠월긔망의죵셔'에나오는 정미년의 경우 1787년, 1847년, 1907년이 해당. 필사는 7월 16일(旣望)에 마친 것으로 보임.
8	남계연담 (南溪演談)	K4-6788/3	정자	전문 서사상궁 궁중궁체 정자. pdf 파일만 제공. 극도로 정제되고 정형화된 자형과 운필로 정자의 극치를 보여주고 있음.(「옥원듕회연」과 유사, 연관성 연구 필요)
9	당진연의 (唐晉演義)	K4-6796/6	연면흘림	궁중궁체 연면흘림. – 「잔당오대연의」(1,2,4권), 「대송흥망록」, 「뎡일남뎐」, 「징세비태록」과 자형 동일.
		K4-6797/13	흘림	전문 서사상궁 궁중궁체 흘림.
10	명주기봉 (明珠奇逢)	K4-6804/24	흘림	궁중궁체 흘림, 전문 서사상궁 궁중궁체 흘림 혼재. – 갈고리 형태의 돋을머리 특이. – 1권~15권 궁중궁체 흘림. – 16권~24권 전문 서사상궁 궁중궁체 흘림 크게 2부류의 서체로 분류됨. – 「대명영렬전」과 자형 동일. – 「명주기봉」1~15권과 「쌍천기봉」 6권·8권~12권의 자형 유사.
11	문장풍류삼대록 (文章風流三代錄)	K4-6807/2	흘림	궁중궁체 흘림.(연면흘림의 특징 강함)
		K4-6808/2	흘림	궁중궁체 흘림. – 상투형 꼭지 'ㅇ'와 'ㄴ, ㄹ'의 반달맺음 형태 특이. – 「정수정전」, 「잔당오대연의」 5권과 자형 동일.

	제목	청구기호/책수	서체	서체 간략 분석 및 특기사항
12	범문정충절언행록 (范文正忠節言行錄)	k4-6809/31	흘림/ 연면흘림	궁중궁체 흘림, 궁중궁체 연면흘림. – 1권 사후당여사 필사 재구본. – 2권부터 확연히 다른 3종의 서체로 필사. 총 3부류로 분류 가능. ① 부류:2~11,17,20,23(33b~35a),24~31권 　개성적이고 독특한 획형을 가진 흘림(받침 'ㄹ'은 　연면흘림 자형) ② 부류:12~16,19,21,22,23(3a~32a)권 　일반적인 궁체흘림 ③ 부류:18권 연면흘림 – ① 부류의 자형은 『한조삼성기봉』 12~14권의 　자형과 동일. ②부류의 자형은 『화산기봉』과 자 　형 동일 ③부류의 자형은 『벽허담관제언록』, 『양 　현문직절기』와 자형 동일.
13	보은기우록 (報恩奇遇錄)	K4-6811/18	흘림/정자	일용서체 흘림. 전문 서사상궁 궁중궁체 흘림, 궁중 궁체 흘림, 궁중궁체 정자 혼재. – 1권 궁중궁체 흘림(일용서체). 일용서체에서 흔히 　볼 수 있는 비정형성을 보이나 본문의 자형이나 　운필로 볼 때 궁중궁체 흘림으로 판단 가능. 일용 　서체 부기. – 2권~9권 전문 서사상궁 궁중궁체 흘림.(『옥원중 　회연』, 흘림 자형과 유사. 연관성 연구 필요) – 10권 궁중궁체 정자+전문 서사상궁 궁중궁체 정 　자 혼재. – 11권~12권 궁중궁체 흘림+일용서체 – 13, 15~18권 궁중궁체 흘림 – 14권 궁중궁체 흘림+궁중궁체 흘림(연면흘림) – 11권부터 침자리 있음. – 1권 앞 공격지에 사후당여사 해제.
14	남정기 (南征記)	K4-6789/3	흘림	전문 서사상궁 궁중궁체 흘림. – 연면흘림의 특성을 상당부분 내포하고 있음. 정 　형화된 자형과 운필의 정확성은 상당히 높은 수 　준. – 권지삼의 22b만 진흘림의 특성을 갖는 자형으로 　급격한 자형 변화

	제목	청구기호/책수	서체	서체 간략 분석 및 특기사항
15	쌍천기봉 (雙釧奇逢)	K4-6816/18	흘림	전문 서사상궁 궁중궁체 흘림, 궁중궁체 흘림 혼재. – 전문 서사상궁 궁중궁체 흘림 : 1권~3권, 5권. – 궁중궁체 흘림, 전문 서사상궁 궁중궁체 흘림 혼재 : 4권. – 궁중궁체 흘림 : ①6권·8권~12권, ②7권 ③13권~18권(연면흘림 특징) – 자형별로 분류하면 네 부류(계열)로 분류 가능. 1. 1권~5권. 2. 6권·8권~12권. 3. 13권~18권. 4. 7권. – 특징적인 사항 : 1부류의 자형은 『이씨세대록』의 자형과 동일. 2부류의 경우 세로획 돋을머리가 『명주기봉』의 돋을머리 형태와 유사. 자형에서도 연관성 보임. – 표제 제첨형식. 우측 상단 정사각형 별지에 권지와 共十六 표기.(개화기시대의 표지 형식)
16	양현문직절기 (楊賢門直節記)	K4-6827/24	흘림/ 연면흘림	궁중궁체 연면흘림, 전문 서사상궁 궁중궁체 흘림. – 궁중궁체 연면흘림 : 1권~22권 – 전문 서사상궁 궁중궁체 흘림 : 23권, 24권 – 1권~22권의 경우 『벽허담관제언록』, 『범문정충절언행록』18권과 자형 동일.
17	엄씨효문청행록 (嚴氏孝門淸行錄)	K4-6828/30	연면흘림	궁중궁체 연면흘림. – 1권~25권까지 동일 자형으로 1인 필사 추정. – 26권~30권까지 동일 자형(26권 19a부터 자형 변화, 필사자 교체) – 1권 앞 공격지에 사후당여사 해제.
18	손천사영이록 (孫天師靈異錄)	K4-6824/3	정자	궁중궁체 정자. – 자형은 현대 궁체와 매우 흡사. 고전 궁체와 현대 궁체 사이의 가교 역할뿐만 아니라 변천과정을 이해하는데 도움.
		K4-6825/3	정자	궁중궁체 정자. – 현대 궁체와 매우 흡사. 권지일은 K4-6824 권지일과 동일 자형. – 권지일 뒤표지 일본신문, 영자신문으로 추정되는 인쇄물을 배접지로 사용. – 영문 중 'president Roosevelt'로 추정되는 단어가 있어 이 책의 장정시기를 루스벨트 대통령의 재임시기인 1933~1945년 사이로 추정. – 자형으로 볼 때 근대에 필사한 것으로 추정 가능.

	제목	청구기호/책수	서체	서체 간략 분석 및 특기사항
19	옥난기연 (玉鸞奇緣)	K4-6830/14	연면흘림	민간궁체 연면흘림, 일용서체. – 대부분 연면흘림으로 일용서체는 26권 한 면 (26b)에 불과. – 자형 분석 결과 『옥난긔연』은 민간에서 제작된 세책본일 가능성 높음. – 『양문충의록』 15권(K4-6826,세책본)부터 보이는 자형과 동일하다 해도 무방.
20	옥루몽 (玉樓夢)	K4-6831/15	흘림	궁중궁체 흘림, 전문 서사상궁 궁중궁체 흘림 혼재. – 탄력 높은 얇고 긴 가로획이 특징적. – 6권을 기점으로 이전과 이후의 자형으로 크게 분류 가능. 6권 이후 삐침의 길이 상당히 길어짐. – 10권의 경우 전문 서사상궁 궁중궁체 흘림 혼재. 특히 30a에서 봉서의 자형과 운필, 진흘림 그대로 사용. – 1권 앞 공격지에 사후당여사 해제.
21	위씨오세삼란현행록 (衛氏五世三難賢行錄)	K4-6836/27	흘림	궁중궁체 흘림(연면흘림 기운 강함) – 가로획 우하향하는 매우 파격적인 자형. – 자형은 1권~23권, 24권~26권, 27권으로 크게 세 부류로 나눌 수 있으며 27권 초반부는 일반적인 궁체 흘림(가로획 우상향) 자형을 볼 수 있음. 이후 다시 가로획 우하향. – 27권의 자형은 취승루와 자형 동일.
22	잔당오대연의 (殘唐五代演義)	K4-6842/5	연면흘림 /흘림	1권~4권, 궁중궁체 연면흘림. 5권, 궁중궁체 흘림. – pdf 파일만 제공. – 1, 2, 4권은 『당진연의』(K4-6796), 『징세비태록』, 『대송흥망록』, 『뎡일남뎐』과 자형 동일. – 3권 『쥬선전변화』와 자형 동일. – 5권 『문장풍류삼대록』(K4-6808), 정수정전과 자형 동일.
23	적성의전 (狄城義傳)	K4-6800	흘림	일용서체 흘림. – 필사자는 한자도 어느 정도 알고 있으며 궁체도 평소에 많이 접하거나 혹은 많이 써본 경험이 있는 필사자로 추정. 민간 필사본일 가능성도 있음.
24	주선전변화 (朱先傳)	K4-6844/1	연면흘림	궁중궁체 연면흘림. – 1인 필사. – 『잔당오대연』의 3권과 자형 동일.

	제목	청구기호/책수	서체	서체 간략 분석 및 특기사항
25	징세비태록 (懲世否泰錄)	K4-6846/1	연면흘림	궁중궁체 연면흘림. – 12a 7행 이후 『당진연의』(K4-6796), 『잔당오대연의』(1,2,4권), 『대송흥망록』, 『뎡일남뎐』과 자형 동일. – 1권 앞 공격지에 사후당여사 해제.
26	천수석 (泉水石)	K4-6854/9	흘림	궁중궁체 흘림. – 흘림임에도 불구하고 연면흘림의 자형 특징이 많이 나타남.
27	청백운 (靑白雲)	K4-6847/10	흘림	전문 서사상궁 궁중궁체 흘림. – 매우 정갈한 자형과 운필로 10권 모두 1인이 필사한 것으로 추정. 얇은 연결선으로 글자와 글자를 잇고 있으며 연결된 글자 수가 많은 곳은 한 줄 모두 연결되고 있는 특징.(연면흘림의 고유 특징은 없음) – 좌우측 하단 침자리 있음. – 자형은 흘림, 형식은 이어쓰기로 흘림과 연면흘림의 방식이 혼재된 중간 형태로 볼 수 있음.
28	취승루 (取勝樓)	K4-6850/30	흘림/ 연면흘림	궁중궁체 흘림과 연면흘림 혼재. – 자형은 크게 세 부분으로 분류 가능. 첫째, 연면흘림의 기운이 강한 궁중궁체 흘림.(가로획 우하향하는 특징) 둘째, 연면흘림으로 분류 가능한 25, 26권. 셋째, 전형적인 궁체 흘림.(27권 3a~4a) – 세부 자형별로 다시 분류 가능(본문참조) – 『위씨오세삼란현행록』27권과 자형 동일, – 특이사항: 권지이십칠의 자형변화를 통해 궁체 흘림에서 연면흘림으로의 변화과정을 살펴볼 수 있음.
29	한조삼성기봉 (漢朝三姓奇逢)	K4-6860/14	흘림	궁중궁체 흘림. – 본문제목 1,2권은 '한조삼성기봉', 3권부터 '한조삼성'으로 변화. – 자형은 2권 중반부를 기점으로 이전과 이후로 분류 가능. 결구, 운필, 획형에서 변화. – 12권부터 14권까지 『범문정충절언행록』 1부류와 자형 동일.
30	화산기봉 (華山奇逢)	K4-6871/13	흘림	궁중궁체 흘림. – 『범문정충절언행록』 2부류와 동일 자형.
31	대송흥망록 (大宋興亡錄)	K4-6799/2	연면흘림	궁중궁체 연면흘림. – 『당진연의』(K4-6796), 『징세비태록』, 『잔당오대연의』(1,2,4), 『뎡일남뎐』과 자형 동일.

	제목	청구기호/책수	서체	서체 간략 분석 및 특기사항
32	이언총림 (俚諺叢林)	K4-6829/1	연면흘림	궁중궁체 연면흘림. – 표제: '이언총림(俚諺叢林)' 본문제목: '뎡일남뎐' – 『당진연의』(K4-6796), 『징세비태록』, 『잔당오대연의』(1,2,4), 『대송흥망록』 자형 동일.
33	정수정전 (鄭秀貞傳)	K4-6801/1	흘림	궁중궁체 흘림. pdf 파일만 제공. – 『문장풍류삼대록』(K4-6808), 『잔당오대연』의 5권과 자형 동일.
34	벽허담관제언록 (碧虛談關帝言錄)	K4-6810/26	연면흘림	궁중궁체 연면흘림. – 26권 모두 1인 필사 추정. 자형과 운필 변화 없음. 다만 권지이십 등 필사자 교체로 의심될 수 있는 부분 존재. – 『범문정충절언행록』18권, 『양현문직절기』와 자형 동일.
35	명주보월빙 (明珠寶月聘)	K4-6803/99	흘림	궁중궁체 흘림. – 2권 24a에서는 필사자가 1행만 필사 – 다수의 필사자 필사에 참여. – 1권 마지막 공격지에 사후당여사 해제.

참고: pdf파일만 제공되는 소설의 경우 대부분 낮은 화질로 되어 있어 필획의 손실과 왜곡현상이 발생할 수밖에 없다. 이에 따라 획질이나 획의 속도, 운필법 등 서체 분석이나 필사자의 교체 여부를 추정할 수 있는 기술적 특징들에 대한 판단이 거의 불가능하다. 따라서 본고에서는 pdf 파일만 제공되는 소설의 경우 어쩔 수 없이 서체의 대분류와 자형의 형태적 특징만을 파악하였다. 예외적으로 자형의 변화가 뚜렷한 경우에는 필사자의 교체 여부를 확인해 기록하였다. 이외의 자세한 서체 분석은 디지털 이미지화가 완료되는 시점 이후로 기약할 수밖에 없다.

	낙선재본 한글 소설 목록				
	표지제목	청구기호	권수/현존책수	본문제목	서체/비고
1	금고기관(今古奇觀)	K4-6802	1/1	등대윤지단가ᄉ	흘림
2	공문도통(孔門道統)	K4-6783	1/1	공문도통	반흘림/흘림
3	구래공정충직절기 (寇萊公貞忠直節記)	K4-6784	31/31	구릐공정츙직절긔	흘림
4	금환기봉(金環奇逢)	K4-6785	6/6	금환긔봉	흘림, pdf
5	낙성비룡(洛城飛龍)	K4-6786	2/2	낙셩비룡	반흘림/흘림, 2권pdf
6	낙천등운(落泉登雲)	K4-6787	5/5	낙천등운	흘림
7	남계연담(南溪演談)	K4-6788	3/2	남계연담	정자, pdf
8	남정기(南征記)	K4-6789	3/3	남정긔	흘림
9	당진연의(唐晉演義)	K4-6796	6/6	당진연의	흘림
		K4-6797	13/13	당진연의	연면흘림
10	대명영렬전(大明英烈傳)	K4-6798	8/8	대명영렬뎐	흘림
11	대송흥망록(大宋興亡錄)	K4-6799	2/2	대송흥망녹	연면흘림
12	명주기봉(明珠奇逢)	K4-6804	24/24	명쥬긔봉	흘림
13	명주보월빙(明珠寶月聘)	K4-6803	100/99	명듀보월빙	흘림, 사후당해제
14	명행정의록(明行貞義錄)	K4-6805	70/70	명힝정의록	연면흘림
15	무목왕정충록 (武穆王精忠錄)	K4-6806	12/7	무목왕정충녹	흘림, 영빈방, 12권(장서각2권) 마지막 영조치제문
16	문장풍류삼대록 (文章風流三代錄)	K4-6807	2/2	문장풍뉴삼ᄃᆡ록	흘림
		K4-6808	2/2	문장풍뉴삼ᄃᆡ록	흘림
17	범문정충절언행록 (范文正忠節言行錄)	K4-6809	31/30	범문정튱절언힝녹	흘림,사후당해제, 1권 사후당 재구
18	벽허담관제언록 (碧虛談關帝言錄)	K4-6810	26/26	벽허담관제언녹	연면흘림
19	보은기우록(報恩奇遇錄)	K4-6811	18/18	보은긔우록	흘림, 사후당해제
20	보홍루몽(補紅樓夢)	K4-6812	24/24	보홍루몽	흘림

	표지제목	청구기호	권수/현존책수	본문제목	서체/비고
21	북송연의(北宋演義)	K4-6813	5/5	북송연의	흘림/정자
22	빙빙전(聘聘傳)	K4-6814	5/4	빙빙뎐	흘림
23	삼국지통속연의(三國識通俗演義)	K4-6815	39/39	삼국지통쇽연의	흘림, 사후당해제
24	서주연의(西周演義)	K4-6817	25/25	셔주연의	연면흘림
25	선진일사(仙眞逸史)	K4-6818	21/21	션진일ᄉ	연면흘림
		K4-6819	15/14	션진일ᄉ	흘림(반흘림혼재)
26	설월매전(雪月梅傳)	K4-6820	20/20	셜월미전	흘림
27	성풍류(醒風流)	K4-6821	7/7	셩풍뉴	흘림
28	속홍루몽(續紅樓夢)	K4-6822	24/24	쇽홍루몽	흘림
29	손방연의(孫龐演義)	K4-6823	5/5	손방연의	흘림(반흘림혼재), 영빈방
30	손천사영이록(孫天師靈異錄)	K4-6824	3/3	손텬ᄉ녕이록	정자
		K4-6825	3/3	손텬ᄉ녕이록	정자
31	쌍천기봉(雙釧奇逢)	K4-6816	18/18	빵쳔긔봉	흘림
32	양문충의록(楊門忠義錄)	K4-6790	32/32	냥문충의록	흘림
		K4-6826	43/43	양문츙의록	연면흘림
33	양현문직절기(楊賢門直節記)	K4-6827	24/24	양현문직졀긔	연면흘림
34	엄씨효문청행록(嚴氏孝門淸行錄)	K4-6828	30/30	엄시효문쳥행녹	연면흘림, 사후당해제
35	여선외사(女仙外史)	K4-6791	45/45	녀션외사	흘림
36	옥난기연(玉鸞奇緣)	K4-6830	19/14	옥난긔연	연면흘림
37	옥루몽(玉樓夢)	K4-6831	15/15	옥누몽	흘림, 사후당해제
38	옥원중회연(玉鴛重會宴)	K4-6832	21/16	옥원듕회연	정자/흘림(반흘림혼재)
39	옥호빙심(玉壺氷心)	K4-6833	3/2	옥호빙심	흘림, pdf, 사후당해제
40	요화전(瑤華傳)	K4-6835	22/22	요화전	흘림, pdf
41	완월회맹연(玩月會盟宴)	K4-6834	180/180	완월회밍연	흘림

	표지제목	청구기호	권수/현존책수	본문제목	서체/비고
42	위씨오세삼란현행록 (衛氏五世三難賢行錄)	K4-6836	27/27	위시오세삼난현힝녹	흘림
	위씨세대록(衛氏世代錄)	K4-6837	27/27	위시셰디록	흘림
43	유씨삼대록 (劉氏三代錄)	K4-6793	20/20	뉴시삼디록	흘림, 사후당해제
		K4-6794	22/8	유씨삼디록	흘림
44	유이양문록(劉李兩門錄)	K4-6792	77/77	뉴니냥문녹	흘림
45	윤하정삼문취록 (尹河鄭三門聚錄)	K4-6838	105/105	윤하뎡삼문취록	흘림
46	이씨세대록(李氏世代錄)	K4-6795	26/26	니시셰디록	흘림
47	이언총림(俚諺叢林)	K4-6829	1/1	뎡일남뎐	연면흘림
48	인봉소(引鳳簫)	K4-6839	3/3	인봉쇼	흘림, pdf
49	임씨삼대록 (林氏三代錄)	K4-6840	39/39	임시삼디록	흘림
		K4-6841	40/40	임시삼디록	흘림
50	잔당오대연의(殘唐五代演義)	K4-6842	5/5	잔당오대연의	연면흘림, pdf
51	재생연전(再生緣傳)	K4-6843	52/52	지싱연전	흘림
52	적성의전(狄城義傳)	K4-6800	1/1	뎍셩의전	흘림
53	정수정전(鄭秀貞傳)	K4-6801	1/1	뎡수뎡전	흘림, pdf
54	주선전변화(朱先傳)	K4-6844	1/1	쥬션뎐변화	연면흘림, 사후당해제
55	진주탑(珍珠塔)	K4-6845	10/10	진쥬탑	흘림
56	징세비태록(懲世否泰錄)	K4-6846	1/1	징셰비티록	연면흘림, 사후당해제
57	천수석(泉水石)	K4-6854	9/9	텬슈셕	흘림
58	청백운(靑白雲)	K4-6847	10/10	쳥빅운	흘림
59	충렬소오의전(忠烈小五義傳)	K4-6848	31/31	충렬소오의전	흘림
60	충렬협의전(忠烈狹義傳)	K4-6849	40/40	충렬협의전	흘림
61	취승루(取勝樓)	K4-6850	30/30	취승누	흘림(연면흘림강)
62	쾌심편(快心編)	K4-6851	32/32	쾌심편	흘림

	표지제목	청구기호	권수/현존책수	본문제목	서체/비고
63	태원지(太原識)	K4-6852	4/4	태원지	연면흘림, 사후당해제
64	태평광기(大平廣記)	K4-6853	9/9	태평광긔	반흘림
65	평산냉연(平山冷燕)	K4-6856	10/10	평산닝연	정자, pdf
66	평요기(平妖記)	K4-6855	9/9	평뇨긔	흘림
67	포공연의(包公演義)	K4-6857	9/9	포공연의	연면흘림
68	하씨선행후대록 (河氏善行後代錄)	K4-6858	33/33	하시션힝후딕록	흘림, pdf
69	하진양문록 (河陳兩門錄)	K4-6859	25/25	하진량문록	흘림(반흘림혼재), pdf, 사후당해제
70	한조삼성기봉(漢朝三姓奇逢)	K4-6860	14/14	한조삼셩긔봉	흘림
71	현몽쌍룡기(現夢雙龍記)	K4-6861	18/18	현몽쌍룡긔	흘림(연면흘림강), pdf
72	현씨양웅쌍린기 (玄氏兩雄雙麟記)	K4-6862	10/10	현시냥웅쌍닌긔	흘림, pdf, 사후당해제
73	형세언(型世言)	K4-6863	6/4	형세언	반흘림
74	홍루몽(紅樓夢)	K4-6864	120/117	홍루몽	흘림, 디지털2책, 이외 pdf
75	홍루몽보(紅樓夢補)	K4-6865	24/24	홍루몽보	흘림, pdf
76	홍루부몽(紅樓復夢)	K4-6866	50/50	홍루부몽	흘림, pdf
77	홍백화전(紅白花傳)	K4-6867	3/3	홍빅화뎐	흘림, pdf
78	화문록(花門錄)	K4-6870	7/7	화문녹	흘림, pdf
79	화산기봉(華山奇逢)	K4-6871	13/13	화산긔봉	흘림
80	화산선계록(華山仙界錄)	K4-6872	80/80	화산선계록	흘림/연면흘림
81	화씨충효록(花氏忠孝錄)	K4-6873	37/37	화시튱효록	흘림, pdf
82	화정선행록 (和靜善行錄)	K4-6868	15/15	화뎡션힝녹	흘림, pdf
		K4-6869	15/1	화뎡션힝녹	정자, pdf, 1책만 存
83	효의정충예행록 (孝義貞忠禮行錄)	K4-6874	57/57	효의정튱녜행녹	흘림/연면흘림, pdf
		K4-6875	29/29	효의정튱녜행녹	흘림/연면흘림, pdf

	표지제목	청구기호	권수/현존책수	본문제목	서체/비고
84	후수호지(後水滸識)	K4-6876	12/12	후슈호전	흘림, pdf
85	후홍루몽(後紅樓夢)	K4-6877	20/20	후홍루몽	흘림, pdf
	총 85본 93종 2,253권 중 현존 2,199권				

 - 위 목록은 정병욱[19], 조희웅[20], 장효현[21], 홍현성[22], 임치균[23]의 목록과『연경당한문목록부언문목록演慶堂漢文目錄附諺文目錄』장서각, K2-4968을 참고하여 작성하였다. 이중 장효현의 낙선재본 소설 목록 중 몇몇 소설 제목에 오기[24]가 있어 본고에서는 이를 바로 잡아 수정하였다. 그리고 홍현성의 목록 중『사씨남정기』K4-6993, 2책의 경우 표제가 한글로 되어있고 서체 등이 여타의 낙선재본 소설들과 다른 특징을 보이고 있어 민간에서 제작된 것으로 추정되며, 아울러 장효현의 목록에 있는『사씨남정기』3책와 다른 책으로 판단되어 목록에서 제외하였다.『사씨남정기』3책에 해당하는 자료는『남정긔』K4-6789, 3책로 대체하였다. 또한 홍현성은『화정선행록和靜善行錄』2종K4-6868 궁체 흘림, K4-6869 궁체 정자을 낙선재본 소설 목록에 추가하고 있어 필자도 이에 따라 목록에 추가하였고, 임치균의 목록에는『대송흥망록』과『정수정전』이 빠져 있으나 본고에서는 이를 포함시켰다. 한편 장효현의 낙선재본 소설 목록 중 기타로 분류된『구운몽九雲夢』,『금화사기金華寺記·운영전雲英傳』,『남정기南征記』,『화사花史』는 한문본이기에 본고에서는 이를 제외했으며,『왕랑반혼전王郎返魂傳』의 경우 판본으로 이 역시 제외하였다.

 - 본 연구 목록을 제외한 나머지 소설들의 서체 판별은 대표적으로 권지일을 기준으로 몇 권만을 선정하여 진행하였기에 이후의 연구에 따라 또 다른 서체가 추가될 수 있으며, 그 가능성 또한 매우 높음을 밝힌다.

19) 정병욱,「樂善齋文庫 目錄 解題를 내면서」,『국어국문학』, 국어국문학회, 1969.
20) 조희웅,「樂善齋本 飜譯小說 硏究」,『국어국문학』62,63, 국어국문학회,1973.
21) 장효현,「낙선재본 소설의 서지 및 연구」,『정신문화연구』44, 1991.
22) 홍현성, 앞의 논문, 2014.
23) 임치균,「조선왕실과 고전소설」,『한글, 소통과 배려의 문자』, 한국학중앙연구원 출판부, 2016.
24) 예를 들어 장효현의 목록에는『홍루후몽(紅樓後夢)』이라 기록되어 있는데 실제 책의 제목은『홍루부몽(紅樓復夢)』이다. 장서각에도『홍루부몽』(K4-6866)으로 저장되어 있다.

4 낙선재본 소설 중 동일 자형을 보이는 소설의 존재와 그 목록

낙선재본 소설은 단편 소설도 있지만 대부분은 상당한 분량을 갖추고 있으며 『완월회맹연』 180권, 『홍루몽』 120권, 『윤하정삼문취록』 105권, 『명주보월빙』 100권과 같이 100권에서 180권에 달하는 거질巨帙의 소설도 볼 수 있다. 이 때문에 낙선재본 소설의 특징 중 하나로 중장편 이상의 분량을 갖춘 소설이라는 점을 꼽기도 한다.[25]

소설의 분량이 많다는 사실은 다수의 필사자가 필사에 관여되어 있을 가능성이 높음을 의미한다. 그리고 소설의 분량이 늘어나면 늘어날수록 점점 더 많은 필사자들과 여러 서사계열의 참여가 요구되었을 것은 자명하다. 실제로 낙선재본 소설의 서체를 분석한 결과 대부분의 소설들이 한 권당 평균 3~5명, 많으면 6명 이상의 필사자들이 필사에 참여[26]하고 있으며, 특히 대장편 소설처럼 거질 분량의 소설일 경우 서로 다른 여러 서사계열이 필사에 동참하고 있는 것을 확인할 수 있다.[27]

이렇듯 다수의 필사자들과 여러 서사계열들이 필사에 참여하는 낙선재본 소설의 특성상 서체 연구에 있어 반드시 확인 및 검토가 필요한 사항이 있다. 바로 동일 자형 소설의 존재 여부를 파악하는 일이다. 서로 다른 소설임에도 불구하고 자형이 동일하다는 것은 이들을 필사한 필사자가 동일인일 가능성이 매우 높다는 뜻으로, 이는 곧 한 명의 필사자가 하나 이상의 소설 필사에 참여하고 있었다는 사실을 단적으로 증명해 주는 것이다.[28] 그리고 그 필사 시기 역시 동시대였을 것은 당연하다.

지금까지 동일 자형을 가진 소설들에 대한 언급은 물론 그 존재의 여부조차 알려지지 않고 있었던 상황에 비추어 보면 동일 자형 소설의 존재 여부를 파악하는 일은 낙선재본 소설 연구의 폭을 크게 넓히는 계기로 작용할 것이 분명하다.

25) "한국 고전소설 가운데에서도 따로 이름 지어 〈樂善齋本 小說〉이라고 할 때, 우리는 몇 가지를 특징지어 생각하게 된다. 첫째로 그것은 궁체로 쓰여진 작품이라는 것이고, 둘째로 그것은 中長篇 내지는 大長篇이라는 것이다." 김진세, 「낙선재본 소설의 특성」, 『정신문화연구』44, 한국정신문화연구원, 1991, p.4.

26) 예를 들어 『옥원중회연』 19권의 경우 6명의 필사자가 필사에 참여하고 있는 것으로 판별할 수 있다.

27) 『쌍천기봉』의 경우 서체 분석을 통해 네 부류의 서사계열이 필사에 참여하고 있음을 알 수 있다.

28) 이는 동일 서사계열에도 그대로 적용된다. 즉 같은 자형을 사용하는 필사자들(동일 서사계열)이 하나 이상의 소설 필사에 참여하고 있었다는 의미도 되는 것이다.

이에 본고의 연구 대상 소설 38종을 대상으로 자형을 비교 분석한 결과 11종의 동일 자형[29]을 추출해낼 수 있었다. 이를 통해 동일 자형 소설이 한 서체 당 평균 2~3종, 많은 경우 5종에 달하는 것을 알 수 있었으며, 이를 합하면 모두 18종에 이른다는 사실을 파악할 수 있었다. 본고의 연구 대상 소설이 38종임을 감안하면 거의 50%에 육박하는 수치다. 여기에 연구 대상 소설 외의 소설 4종에서도 동일 자형이 파악되어 이를 모두 포함하면 22종으로 불어난다.[30]

만일 서체 분석 대상을 낙선재본 소설 전체^{총 2199권}로 넓힌다면 동일 자형의 소설들이 얼마나 많이 나올지 현재로서는 가늠조차 할 수 없다. 38종의 소설을 제외한 나머지 55종의 소설들을 간략하게 살펴본 결과 1명의 필사자가 무려 13종의 소설 필사에 참여하고 있는 것을 확인할 수 있었기 때문이다. 앞으로 심도 깊은 연구가 필요한 이유다.

동일 자형을 보이고 있는 낙선재본 소설 목록은 다음과 같다.

동일 자형 낙선재본 소설		
표지제목	서체/비고	
1	– 범문정충절언행록(范文正忠節言行錄)18권 – 벽허담관제언록(碧虛談關帝言錄) – 양현문직절기(楊賢門直節記) 1~22권	연면흘림
2	– 범문정충절언행록(范文正忠節言行錄)2~11,17,20,23(33b~35a),24~31권 – 한조삼성기봉(漢朝三姓奇逢) 12~14권	흘림
3	– 범문정충절언행록(范文正忠節言行錄)12~16,19,21,22,23(3a~32a)권 – 화산기봉(華山奇逢)	흘림
4	– 명주기봉(明珠奇逢) 1~15권 – 대명영렬전(大明英烈傳, 연구목록 외)	흘림
5	– 쌍천기봉(雙釧奇逢) 1~5권 – 이씨세대록(李氏世代錄, 연구목록 외)	흘림
6	– 당진연의(唐晉演義,K4-6796) – 잔당오대연의(殘唐五代演義) 1,2,4권 – 징세비태록(懲世否泰錄) – 대송흥망록(大宋興亡錄) – 정일남전(俚諺叢林,뎡일남뎐)	연면흘림

29) 38종의 소설들에서는 다양한 형태의 자형을 볼 수 있는데 이 중 동일 자형으로 판명된 자형들을 추린 후 이를 종류별로 다시 구분하면 총 11종이 된다.

30) 본고의 연구 대상 외 동일 자형을 보이는 소설 4종은 나머지 낙선재본 소설 55종의 서체 종류를 약식으로 파악하던 중 발견한 것이다. 소설의 서체 파악은 권지일을 중심으로 몇 권만을 대상으로 했으며, 이는 소설들의 전체 분량 중 극히 일부에 지나지 않으므로 앞으로의 연구에 따라 동일 자형을 보이는 소설의 수는 계속 늘어날 것으로 예상할 수 있다.

	표지제목	서체/비고
7	– 잔당오대연의(殘唐五代演義) 3권 – 주선전변화(朱先傳)	흘림
8	– 잔당오대연의(殘唐五代演義) 5권 – 문장풍류삼대록(文章風流三代錄, K4-6808) – 정수정전(鄭秀貞傳)	흘림
9	– 위씨오세삼란현행록(衛氏五世三難賢行錄) 27권 – 취승루(取勝樓) 1,2권	흘림(연면흘림)
10	– 청백운(青白雲) – 하씨선행후대록(河氏善行後代錄, 연구목록 외) – 화정선행록(和靜善行錄(K4-6868), 연구목록 외)	흘림
11	– 쌍천기봉(雙釧奇逢) 6권·8권~12권 – 명주기봉(明珠奇逢) 1~15권. 연관성 多 동일한 자형의 특징 공유. 동일 서사계열이나 동일 필사자로 추정 가능.	흘림

5 낙선재본 소설 필사자들의 서사 교육과 동일 서사계열의 형성

낙선재본 소설의 필사자들로 추정되는 내인內人들[31]의 서사 교육에 대해서는 현재 뚜렷이 알려진 바가 없다. 또 이와 관련한 전문적인 연구도 현재로서는 찾아볼 수 없다. 단지 조선의 마지막 상궁들의 단편적인 전언 기록을 통해 어렴풋하게 짐작하거나 추정만하고 있을 뿐이다. 따라서 내인內人들의 궁중 내 서사 교육이 언제, 어떻게, 어떠한 방식으로 이루어졌으며 또 서사 교육의 대상과 구성은 어떠했는지 등을 파악하는 일은 낙선재본 소설 서체 연구에 있어 시발점이라 할 수 있다.[32]

가. 궁중 내 서사 교육의 시작 시기

내인의 궁중 내 서사 교육을 파악하기 위해서는 시기별 한글 자료나 한글 자형의 변화 과정을 볼 수 있는 자료들, 그 중에서도 특히 묵적墨跡이 필요하다. 하지만 안타깝게도 〈상원사중창권선문〉1464이후 약 100년 동안 궁중에서 서사된 한글 묵적 자료는 현재 남아있지 않다. 이 때문에 조선 초 한글의 변천과정이나 궁체의 형성 과정을 밝히는데 어려움을 겪고 있으며 지금도 이 시기는 공백 상태로 남아 있다. 그나마 다행스러운 점은 17세기 왕후들의 언간이 현존하고 있어 이를 통해 내인들의 서사 교육이 언제부터 시작되었는지 어느 정도 유추가 가능하다는 것이다.

17세기 왕후들의 언간은 인목왕후仁穆王后 1584~1632의 언간을 비롯해 장렬왕후莊烈王后 1624~1688, 인선왕후仁宣王后 1618~1674, 명성왕후明聖王后 1642~1683, 인현왕후仁顯王后 1667~1701의 언간이 있다. 그런데 인목왕후의 언간1623추정과 다른 네 왕후들의 언간을 비교해보면 큰 차이점을 발견할 수 있다. 우선 인목왕후의 언간 서체는 자유로운 분위기의 흘림체로 개성이 두드러지게 나타날 뿐 규정화된 형식이나 정형화된 자형은 찾아 볼 수 없다. 글자의 무게 중심 역시 대부분 중앙에 위치하고 있는 것을 확인할 수 있다.[33] 이와 달리 장렬, 인선, 명성, 인현왕후의 언간 자

31) 낙선재본 소설의 필사자가 내인이라는 추정에 있어 학계나 연구자들의 이견은 보이지 않는다.

32) 내인에 대한 기록 자체가 남아있지 않은 점은 내인에 대한 연구는 물론 이들의 서사 교육과 관련한 연구까지도 어렵게 만들고 있다. 따라서 궁중 내 서사 교육을 파악하기 위해서는 단서가 될 만한 조그마한 것들까지 모두 모은 후 퍼즐 맞추듯이 하나하나 조각을 끼워 맞춰 나가는 수밖에 없다. 그리고 여기에 낙선재본 소설 서체 분석 과정에서 드러난 필사의 양상과 일단의 특징적 사항들을 추가적으로 보완한다면 전체적인 서사 교육의 대강(大綱) 중 일정정도는 파악할 수 있을 것으로 본다.

33) 인목왕후가 필사한 것으로 전해지는 『東漢演義』권1의 서체를 보면 인목왕후 언간에서와 같이 글자의 무게 중심이 중앙에 위치하고 자유로운 개성으로 필사되고 있다. 예술의 전당 서울서예박물관, 『조선왕조어필』, 우일출판사, 2002, pp.166~167. 도판 참조.

형은 초·중·종성의 형태와 가로, 세로획이 일정한 형식과 규칙을 가지고 서사되고 있으며, 초성과 종성이 'ㅣ'모음에 종속되고 'ㅣ'축 정렬을 이루고 있다. 그리고 문장의 서사방식이나 장법, 결구법, 운필법 등에서도 네 언간 모두 공통된 형식을 보인다. 이처럼 장렬왕후의 언간을 기점으로 서사법에서 확연한 변화를 보인다는 것은 인목왕후 이후 서사법의 형식화, 정형화가 이루어지기 시작했으며, 장렬왕후 시기에는 서사법의 형식화, 정형화가 일정부분 완성되어 정착되었다고 할 수 있는 것이다.

언간의 서사법 변화 외에 놓쳐서는 안 될 중요한 사항이 또 하나 있다. 바로 내인에 의한 대필 代筆의 문제다. 특정 왕후의 친필이라 전해지고 있는 많은 언간들 중에서도 자형이나 운필에서 차이를 보이는 언간이 있다. 만약 전해져 내려오는 왕후의 언간들이 모두 왕후의 친필이라면 기본적인 서사법, 즉 자형이나 운필법이 어느 정도 일치해야만 한다. 하지만 언간마다 서로 다른 차이가 나타난다면 이야기가 달라진다. 예를 들어 〈숙명신한첩〉[34]에 실려 있는 장렬왕후의 두 언간을 비교해 보면 세부적인 자형의 결구법이나 점획 등에서 차이를 보인다.[35] 세부 자형에서 차이를 보인다는 것은 두 언간의 필사자가 동일인이 아닐 가능성이 높다는 뜻이며, 이는 결국 누군가에 의해 언간이 대필되고 있었다는 사실을 의미한다. 그리고 그 누군가는 내전의 특성상 지밀내인이 될 수밖에 없다.[36]

그런데 여기서 특이한 점을 하나 발견할 수 있다. 서사자가 다름에도 두 언간의 서체가 전체적으로 높은 유사성을 보인다는 사실이다. 서체가 높은 유사성을 보인다는 것은 서사자들이 기본적으로 자형과 운필의 특징을 서로 공유해야만 가능하다. 이를 위해서는 서사자들이 반드시 동일한 서사법을 익혀야만 한다. 이와 같은 조건에 부합하는 유일한 방법은 교육밖에 없다. 즉 특정 집단의 서사 교육을 통해 서사자들 모두에게 동일한 서사법을 형성시키거나 서사법을 공유할 수 있도록 만드는 것이다. 장렬왕후의 언간을 대필한 지밀내인들 또한 서사법의 특징이 높은 유사성을 보임에 따라 서사 교육을 통해 서사법의 특징을 서로 공유했을 것으로 유추 가능하며, 그 교육이 이루어지기 시작한 시기 역시 자형의 형식화, 정형화가 이루어진 시기와 맞물린다고 할 수 있다.[37]

34) 『조선왕실의 한글편지, 숙명신한첩』, 국립청주박물관, 2011, pp.82~85. 도관 참조.
35) 개개인의 서사 특성이 투영된 것이라 할 수 있다.
36) 조선의 마지막 상궁이었던 김명길은 내인의 대필에 대해 다음과 같이 이야기하고 있다. "봉서는 대부분 제조상궁이 대필했는데 제조상궁이 연로하게 되면 지밀내인 중 글 잘하는 나인이 맡기도 했다."(김명길, 『樂善齋 周邊』, 중앙일보·동양방송, 1977, p.161.)
37) 동일한 서사 교육을 받았다고 추정할 수 있는 사례는 장렬왕후의 언간뿐만 아니라 인선왕후의 언간들에서도 찾아볼 수 있다.

궁중 내 서사 교육 시기의 추정은 낙선재본 소설인『무목왕정충록』K4-6806을 통해서도 가능하다.『무목왕정충록』은 12권 말미에 필사기筆寫記가 남아 있어 필사년도의 추정이 가능하다. 필사기에 따르면 '상장집서탕월상한필서'라 되어 있는데 '상장집서上章執徐'는 고갑자古甲子로 경진년庚辰年을 의미한다. 이완우는 경진년의 연도를 1700년으로 추정하고 있다.[38] 그런데 서사 시기가 확연히 다름에도 불구하고 인선왕후1618~1674 언간 자형의 특징들이『무목왕정충록』의 자형에서도 동일하게 나타나고 있는 것을 확인할 수 있다.[39] 서사 시기의 차이에도 자형의 특징이 동일하다는 것은 서사 교육을 통해 특정 서사법이 전수되고 있었다는 뜻이며, 이는 결국『무목왕정충록』이 필사되기 전인 1700년 이전부터 궁중 내 서사 교육이 이루어지고 있었다는 사실을 방증하는 것이다.

지금까지 살펴본 바를 종합하면 다음과 같은 결론을 도출해 낼 수 있다. 첫째, 상렬왕후 언간을 기점으로 이전과 확연히 다른 자형과 운필, 장법 등을 보이고 있어 이를 통해 서사법의 정형화와 형식화가 이루어졌음을 알 수 있다. 둘째, 장렬, 인선 등 왕후들의 언간은 지밀내인들에 의해 대필되었을 가능성이 높다. 또한 이들 서체에서 나타나고 있는 자형이나 운필이 전체적으로 높은 유사성을 보이고 있는 점을 고려할 때 왕후들의 언간을 필사한 필사자들은 동일한 서사 교육을 받았으리라 추정 할 수 있다. 셋째,『무목왕정충록』의 자형에서도 인선왕후 언간에서 볼 수 있는 자형의 특징이 나타나고 있어 1700년 이전부터 서사 교육이 이루어지고 있었다는 사실을 알 수 있다.

따라서 장렬왕후를 기점으로 서사를 담당하는 상궁들이 존재하고 있었으며, 내인의 서사 교육 역시 이 무렵부터 시작되었을 것으로 추정 할 수 있다.

나. 궁중 내 서사 교육의 방식과 그 대상

서사자가 다름에도 불구하고 자형의 특징들이 같거나 유사한 면모를 보이기 위해서는 서사자들이 동일한 서사법을 구사해야 한다. 서사자들이 동일한 서사법을 구사하기 위해서는 서사자들 사이에 동일한 서사법이 형성되어야 하며 이를 위해서는 반드시 동일한 서사 교육과 함께 일정 기간 이상의 공통된 수련 과정이 필요하다.

38) 이완우,「장서각소장 한글자료의 필사 시기」,『한글, 소통과 배려의 문자』, 한국학중앙연구원 출판부, 2016. p.340.
39) 받침 'ㄹ'이 있음에도 'ㅣ'모음을 길게 형성시키거나 또 중성 'ㅣ'와 받침 'ㄹ'의 위치를 멀리 떨어뜨려 놓는 독특한 형태(예를 들어 '월'자의 'ㅣ'와 받침 'ㄹ'이 멀리 떨어져 있는 특징적인 형태)가 똑같이 나타나고 있다. 또한 꼭지 'ㅇ'의 형태와 독특한 꼭지의 모양, 받침 'ㄴ, ㄹ'의 운필법과 반달맺음의 형태, 'ㅣ'모음의 기필에서 접어내리는 운필법과 왼뽑음의 획형 등의 특징들이 서로 유사하다.

이와 같은 일련의 과정 형성에 최적화된 교육 방식은 도제식 서사 교육이다. 도제식 서사 교육은 교수자의 지도에 따라 학습자들이 교수자의 서사법을 전수받거나 습득하는 방식이다. 이때 동일한 교수자에게 서사 교육을 받은 학습자들은 예외 없이 거의 모두 동일한 서사법이 자연스럽게 형성된다. 다시 말해 교수자의 글씨를 똑같이 따라 쓰는 과정을 반복함으로써 교수자의 서사법을 그대로 체득하게 되는 것이다. 여기에 더해 일종의 통제와 강제가 가능하고 실제로 그것이 행해졌다면 도제식 서사 교육의 효과는 더욱 배가 된다.

> 우리들은 우리들대로 누동궁에서 나온 상궁이 가르치는 한글 서예를 배웠다. 옛 선배 상궁들이 써놓은 접초나 唐音唐詩를 뽑아 만든 교재을 보고 배우는 것인데 하루에도 흰 백지에 **빽빽**이 몇 장씩 써내야 했다. 동그라미를 붓 뚜껑으로 찍어 놓은 듯이 써야했기 때문에 우리들은 왕눈이 글씨라고 했다. 우리들이 쓴 종이는 스승 되는 누동궁 상궁이 채점을 해서는 잘못 쓴 것은 어떻게 고치라는 말을 꼼꼼히 해주시며 나누어 주신다. 자세히 일러주어도 고쳐지지가 않으면 목침 위에 올라가 종아리를 걷어야 했다. 한번 맞을 때 마다 빨간 자국이 생기면서 눈물이 저절로 떨어졌다.[40]

> 또 한글 궁체 연습은 장기간 계속된다. 문안편지나 궁중발기宮中件記에 쓴 필체가 일정하여 소위 '궁체'라는 하나의 장르를 형성하고 있다. 이렇게 되기까지 그들은 연습 과정에서 길이 50cm, 넓이 30cm의 백간지白簡紙에 빈틈없이 일정하게 「서예」를 연마하였다. 이리하여 후항에서 보는 유려달필한 왕비, 왕대비의 대필代筆이나 자신들의 문안편지를 쓰게 되는 것이다.[41]

위 글을 통해 궁중 내 도제식 서사 교육 과정의 일면은 물론 교육 과정이 학습자들에게 매우 엄격했고 수련의 강도 또한 매우 높았다는 사실을 알 수 있다. 특히 장기간 계속되는 궁체 연습과정에서 백간지의 연습방법은 궁체를 일정하게 쓸 수 있는 능력을 키우는 토대가 되었을 것이다. 이는 앞서 언급한 왕비, 왕대비의 대필은 물론 많은 분량을 필사해야 하는 소설의 필사에도 큰 도움이 되었을 것은 자명하다.[42]

이 밖에 궁중 내 서사 교육이 도제식 교육으로 이루어졌음을 알려주는 자료가 실물로 현존하고 있다. 〈서사상궁 글씨본〉이 그것이다.[43] 〈서사상궁 글씨본〉은 글씨를 가르치는 선임 상궁이

40) 김명길, 앞의 책, p.177.
41) 김용숙, 『조선조 궁중풍속연구』, 일지사, 1987, p.54.
42) 낙선재본 소설 대부분이 일정한 필사 양상을 보이고 있는 것은 이러한 수련 과정을 거쳐 탄생한 결과물이라 할 수 있다.
43) 『한글서예변천전』 도록 중 〈서사상궁 글씨본〉에 대한 해제 내용은 다음과 같다. "조선 말기에 궁중에서 정식 서사상궁이 되기 위해 궁체쓰기 공부를 하던 일명 글씨본이라는 쓰기 연습자료. 큰 화선지에 세로로 체본이 될 만한 모범글씨를 선임 상궁이 써주고 그 다음에 그대로 임모할 수 있도록 빈칸을 두어 만들었던 자료. 어느 수습(?) 상궁이 모범글씨 사이에 똑같은 궁체를 쓰려고 정성껏 노력한 흔적이 엿보인다." (예술의 전당, 『한글서예변천전』, 예술의 전당, 1991. p.140.)

한 줄씩 글자를 쓰고 그 바로 옆 비어 있는 줄에 교육을 받는 내인이 옆에 써진 글자를 보고 똑같이 따라 쓰는 방식으로 되어 있다. 오늘날로 말하면 일종의 체본을 보고 쓰는 것과 같다. 〈서사상궁 글씨본〉과 같은 서사 교육 방식의 경우 선임 상궁이 써준 자형을 복사하듯 그대로 따라 쓰는 과정을 통해 운필법과 결구법을 습득하며, 동시에 선임 상궁의 기술적 특징까지도 그대로 익히게 된다. 이 때문에 선임 상궁과 교육을 받는 내인들은 동일한 서사 특징들을 공유하며 어떤 경우에는 서로 분간하지 못할 정도의 유사성을 보이기도 한다. 그리고 교육 기간이 길어지면 길어질수록 이러한 현상은 더욱 심하게 나타난다. 도제식 서사 교육의 대표적 특성이라 할 수 있다.

이러한 서사 교육은 지밀에 속한 내인들 위주로 이루어졌을 것으로 보인다. 특히 지밀내인의 경우 생각시 시절부터 서사 교육을 받는다고 알려져 있다.

> 장래 왕의 후궁이 될지도 모르는 지밀 생각시의 경우, 그들의 교양은 동몽선습童蒙先習, 소학小學, 내훈內訓, 열녀전烈女傳서부터 시작하여 궁체 연습까지 다양하다. 이 공부는 내인이 되고 나서도 연장된다.[44]

이를 뒷받침 하는 예로 조선의 마지막 상궁인 김명길 상궁을 들 수 있다. 김명길 상궁의 경우 13세 때 순종효황후 윤씨를 모시는 지밀내인으로 선출된 후 입궁하면서부터 궁체 교육을 받았다고 전하고 있다.[45]

또한 『조선조 궁중풍속 연구』에 따르면 시녀侍女상궁은 "서書의 정사淨寫를 맡고 기타 봉계奉啓의 일을 담당한다."[46]고 밝히고 있다. 시녀상궁은 지밀에 속한 지밀내인으로 '서의 정사'를 맡고 있다는 것을 볼 때 지밀내인이 서사 교육의 주 대상이었을 것은 틀림없다고 하겠다. 참고로 1764년영조 40 1월 1일부터 1765년 12월 13일까지 기록된 『혜빈궁일기』에 따르면 혜빈궁에는 상궁 17명, 시녀상궁 21명이 소속 되어 있음을 알 수 있다.[47] 시녀상궁이 서의 정사를 맡는다는 것과 시녀상궁의 인원수 등으로 미루어 볼 때 시녀상궁들이 낙선재본 소설의 주된 필사자였을 가능성도 제기해 볼 수 있다.

지밀 소속 외에도 주목해봐야 할 처소들이 있는데 바로 침방針房과 수방繡房이다. 침방과 수방의 내인들도 예의범절과 교양을 쌓기 위해 한글과 소학 정도의 교육이 이루어졌다고 하며 또 지

44) 김용숙, 앞의 책, pp.53~54.
45) "이렇듯 지밀내인에게서는 글이 중요해서 입궁 후 종아리를 맞으며 궁체 글씨체를 배우게 된다."(김명길, 앞의 책. p.163.)
46) 김용숙, 앞의 책, p.21.
47) 정병설, 「혜빈궁일기와 궁궐 여성 처소의 일상」, 『규장각』50, 서울대학교 규장각한국학연구원, 2017, p.102.

밀내인에 결원이 생길 경우 이 곳의 내인을 발탁하는 것[48]으로 미루어 볼 때 지밀내인만큼의 전문적인 서사 교육은 아니더라도 기초적인 서사 교육은 있었을 것으로 추정된다. 또 공식적이 아니더라도 개인적으로 서사 연습을 했을 가능성도 배제할 수 없다. 김명길 상궁은 "이들은 글을 배우는 것은 아니나 수방나인은 수놓을 밑그림으로 그리므로 붓을 잘 놀리고 글씨도 잘 썼다."[49]고 하고 있어 이러한 추정을 가능케 한다.

결국 이를 종합해 보면 궁중 내 서사 교육은 기본적으로 지밀내인을 대상으로 하여 전문적인 교육이 장기간 이루어진다고 할 수 있으며, 지밀내인 외에 침방과 수방의 내인들 역시 기초적인 서사 교육은 받았을 것으로 추정해 볼 수 있다.

다. 서사계열의 형성

하나의 서체를 온전히 익히기 위해서는 지난한 과정을 거쳐야 한다. 기초 단계부터 숙련 단계에 이르기까지 일반적으로 수년의 시간이 필요하다. 이 수련의 과정에서 개인의 서사 특성에 가장 큰 영향을 미치는 것이 교육 방식이다.

궁중 내 서사 교육 방식인 도제식 교육은 학습자가 교수자의 자형과 운필법은 물론 글씨를 쓰는 호흡까지도 그대로 익힐 수밖에 없는 교육 방식이다. 이 때문에 한 명의 교수자 밑에서 배운 학습자들은 대부분 자형이나 운필이 매우 유사한 형태를 보이게 되며, 이는 다시 교수자의 서사 특징을 공유하는 하나의 서사 집단으로 발전하게 된다. 즉 교수자를 필두로 하나의 서사계열이 형성되게 되는 것이다. 서사계열의 형성은 도제식 교육으로 나타날 수밖에 없는 필연적 결과물인 셈이다.

낙선재본 소설은 이러한 서사계열의 형성 및 서사계열의 필사 참여를 입증할 수 있는 좋은 예다. 거질의 낙선재본 소설의 경우 하나의 서사계열뿐만 아니라 여러 서사계열이 필사에 참여하고 있는 것을 확인할 수 있기 때문이다. 하나의 서사계열이 필사에 참여하고 있다는 사실은 필사에 참여한 필사자들의 동일한 서사법을 통해 알 수 있다. 『명주보월빙』의 경우 세부 자형의 잦은 변화로 필사자 교체가 빈번하게 이루어졌음을 알 수 있는데 한 권당 평균 3~4명, 많게는 6명 이상의 필사자들이 필사에 참여했을 것으로 추정된다. 『명주보월빙』이 100권에 달하는 점을 고려하면 이 보다 많은 필사자들이 필사에 참여했을 것은 당연한 일일 것이다. 그럼에도 불구하고 책 전반에 흐르는 서사 분위기와 공통된 서사법에 따른 특징들이 1권부터 100권까지 그대로 유지

48) 김용숙, 앞의 책, p.38.
49) 김명길, 앞의 책, p.136.

되고 있는 것을 볼 수 있다. 이는 필사에 참여한 필사자들이 동일한 서사법을 갖고 있다는 것을 직접적으로 보여주는 예인 동시에 이들이 동일한 서사 교육을 받은 동일 서사계열의 필사자들이라는 사실을 그대로 드러내고 있는 것이기도 하다. 이외에도 『당진연의』를 비롯해 다수의 소설들에서 서사계열이 필사에 참여하고 있는 것을 확인할 수 있다.

여러 서사계열이 필사에 참여한 소설로는 대표적으로 『범문정충절언행록』을 들 수 있다. 『범문정충절언행록』은 자형에 따라 크게 세 부류로 나눌 수 있는데, 첫 번째 부류는 붓을 꺾어 折法 사용하는 운필법을 바탕으로 기필이나 획의 방향이 전환되는 곳의 형태가 각지고, 모나고 예리한 특징을 보인다. 두 번째 부류는 첫 번째 부류와 달리 운필이 전체적으로 부드럽고 유연한 일반적인 흘림 자형이며, 세 번째는 18권에만 사용된 연면흘림으로 『벽허담관제언록』, 『양현문직절기』와 자형이 동일하다. 특히 첫 번째, 두 번째 부류에서는 각 부류별로 다수의 필사자들이 필사에 참여하고 있음에도 불구하고 필사자들 사이에서 동일하게 형성된 서사 특징을 볼 수 있어 이들이 동일한 자형과 운필을 기반으로 하는 서사계열이라는 것을 파악할 수 있다.[50] 이에 따라 첫 번째, 두 번째 서사계열과 연면흘림을 사용하는 필사자가 속한 서사계열까지 총 세 개의 서사계열이 『범문정충절언행록』의 필사에 참여하고 있다는 사실을 알 수 있는 것이다.

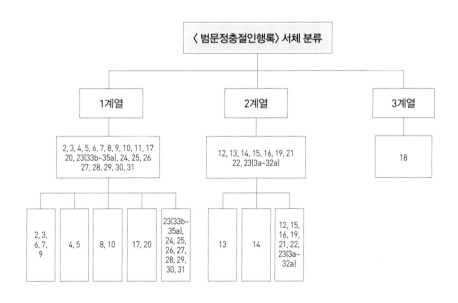

50) 특이한 점은 같은 서사계열 내에서도 서로 비슷한 자형의 특징을 공유하고 있는 서체들끼리 또다시 분류가 가능하다는 것이다. 이는 여러 추정을 가능케 하는데 그 중 서사법의 단계별 전수도 생각해 볼 수 있다.

한편 『범문정충절언행록』 23권에서는 첫 번째, 두 번째 부류 서사계열의 자형이 한 권에 같이 나타나는 것을 볼 수 있다. 이는 서로 다른 계열의 필사자들이 동시에 하나의 소설 필사에 참여하고 있었다는 사실을 단적으로 증명해 주는 매우 중요한 사례라 하겠다.

『범문정충절언행록』 외에 『쌍천기봉』에서도 여러 서사계열이 필사에 참여하고 있는 것을 볼 수 있다. 『쌍천기봉』의 서체는 자형별로 크게 네 부류로 분류 할 수 있다. 첫 번째 부류는 획을 궁굴리는 방법을 많이 사용하여 부드러운 인상을 주며, 가로획을 짧게 형성시키는 특징을 보인다. 두 번째 부류는 세로로 긴 자형과 가로획의 기울기가 우상향으로 높이 형성되는 특징을 갖고 있으며, 세 번째 부류는 연면흘림의 특성을 강하게 나타내고 있다. 그리고 마지막 네 번째 부류는 흘림체로 빠른 운필법을 보이고 있다.

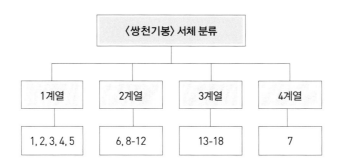

이 밖에도 『잔당오대연의』의 경우 3명의 필사자가 5권을 나누어 필사하고 있는데 필사자에 따라 결구법이나 운필법이 달라 자형에서 큰 차이를 보인다. 즉 장편 소설과 필사 인원만 다를 뿐 3명의 필사자 모두 각기 다른 서사계열에 속해 있음을 알 수 있는 것이다.[51] 이는 장편 소설이 아닌 경우에도 여러 계열의 필사자가 참여해 필사하고 있는 것을 보여주는 예라 할 수 있다.

또한 낙선재본 소설에 나타나고 있는 자형의 변화를 통해 필사에 참여한 필사자들 사이의 관계를 추정해 볼 수도 있다. 여기서 필사자들 사이의 관계란 사승관계師承關係나 선·후임 관계를 말하며 자형의 변화는 필사자들의 개인별 서사 능력에 따라 나타나는 자형의 결구법이나 운필법의 변화를 말한다. 예를 들어 『취승루』 23권의 경우 가로획이 우하향하는 부분과 세로획이 좌하향하는 부분, 그리고 받침 'ㅅ, ㅁ'의 형태, 'ㄴ, ㅅ' 등의 자형과 운필 등에서 앞 권들의 자형과 매우 비슷하지만 결구의 짜임새나 완성도, 운필의 숙련도 등은 앞 권들에 비해 설익은 모습을 보인다. 이와 같은 현상은 『보은기우록』에서도 나타난다. 『보은기우록』 5권 초반부에 나타나는 자형

51) 동일 자형 목록표 참조.

은 앞 권들2,3,4권과 같은 결구법과 운필법을 사용하고 있어 동일한 서사 교육을 받았음을 알 수 있다. 그러나 앞 권들에 비해 획이 일정하지 못하고 조금씩 흔들리는 현상을 보이며 글자의 짜임 또한 성근 곳이 있어 서사능력의 차이를 보인다. 그리고『옥원중회연』19권52을 보면 25b, 35a, 39a, 41a에서 나타나는 자형의 경우 정제과정을 거쳐 숙련된 운필과 만나면 그 결과물의 형태가 49a의 자형이라 할 수 있을 정도다. 즉 49a의 필사자는 결구법이나 운필법, 숙련도 등 여러 면에서 25b, 35a, 39a, 41a의 필사자들보다 한 단계 위에 위치해 있는 필사자인 것이다.

이러한 사례들로 미루어 볼 때『취승루』23권이나『보은기우록』5권,『옥원중회연』19권 중 25b, 35a, 39a, 41a의 필사자들은 앞 권들의 필사자와 사승관계師承關係에 있거나 또는 서사 능력에 차이를 보이는 선후임 관계後任일 가능성이 높다고 할 수 있다.

52)『옥원중회연』19권의 경우 필사자의 잦은 교체로 인한 본문 구성의 혼란스러운 서사 분위기와 자형의 거칠음이 다른 권수들과 구별된다. 자형과 운필법의 변화를 볼 때 필사자는 최소 6인 이상이 필사에 참여했을 것으로 본다.

6 낙선재본 소설 필사자 삼품론三品論

위진남북조魏晉南北朝 시대의 인물품조人物品藻[53] 풍조風潮는 시서화론 형성에 지대한 영향을 미쳤다. 대표적으로 문학에서는 종영鍾嶸의『시품詩品』, 회화에서는 사혁謝赫의『고화품록古畵品錄』, 서예에서는 유견오庾肩吾의『서품書品』을 들 수 있다.『시품』이나『고화품록』,『서품』모두 작가의 우열에 따라 품제를 나누고 있는데『시품』에서는 시인을 3품으로,『고화품록』에서는 화가를 6품으로,『서품』은 서예가를 9품으로 나누어 분류하고 있다. 특히『서품』의 경우 저자인 유견오가 분류 기준과 분류 방법에 대해 서문을 통해 직접 밝히고 있다. 그 기준과 방법은 다음과 같다. 우선 서법이 높은 순서대로 서예가를 9등급으로 분류한 후 비슷한 수준을 모아 크게 세 부류로 또다시 분류하는 것이다.[54] 즉 서예가를 상·중·하上·中·下 3품品으로 크게 분류한 후 품마다 상중하를 다시 나누는 방법, 즉 上之上, 上之中, 上之下；中之上, 中之中, 中之下；下之上, 下之中, 下之下 총 9품으로 나누는 방법을 취하고 있는 것이다. 이러한 품평방법은 인물품조의 경험과 방법론에서 전용된 것으로, 인물비평이 정치적 목적에서 심미적 목적으로 전환되는 과정에서 예술비평의 성격을 띠게 되었다고 할 수 있다. 그리고 이와 같이 품제를 나누는 품평 방법은 서예는 물론 동양의 문예비평을 대표하는 방법으로 후대에까지 널리 사용되고 있다.

가. 서사 능력에 따른 품제와 분류

낙선재본 소설의 필사에는 각 소설의 분량에 따라 최소 한 명에서부터 최대 십 수 명 혹은 그 이상의 필사자들이 필사에 참여하고 있다. 이들 모두 동일한 서사 능력을 갖고 있었다면 좋았겠지만 필사된 소설의 자형이나 운필법을 보면 필사자의 서사 능력별 수준의 편차를 보인다.[55] 일정 수준 이상의 서사 능력을 갖춘 뛰어난 필사자부터 학습과정에 있을 것으로 보이는 필사자, 그리고 궁체를 배우지 못한 것으로 판단되는 필사자까지 다양한 서사 능력을 가진 필사자들이 필

53) 인물품조는 인물의 덕행, 재능, 풍채 등등을 기준삼아 인격미에 대한 품평을 말하는 것으로, 漢代의 찰거(察擧)와 징벽(徵辟)이라는 인재등용법에 의해 시험을 보지 않고 인물을 선발해야 하는 현실적 배경에서 발단된 것이다. 이후 인물품조는 조씨 부자가 북부지방을 통일한 후 구품중정제(九品中正制)로 제도화되었고, 인물품조의 기준 또한 시대조류를 따라 유가의 도덕 표준을 타파하고 '유재시거(唯才是擧)'를 제창하는 방향으로 변화하였다.

54) 庾肩五『書品』；法高以追駿處末 推能相越 小例而九 引類相附 大等而三 復爲略論 總名書品. (『歷代書法論文選』, 華正書局, 民國77, p.90.)

55) 서사 능력의 차이는 필사자의 서사 능력에 따라 우열의 품제가 가능함을 의미하기도 한다.

사에 참여하고 있는 것이다. 특히 동일 서사계열이 필사에 참여한 경우 서사계열 내에서도 개인의 서사 능력이나 숙련도에 따라 서사 수준의 차이가 나는 것을 확인할 수 있다.

지금까지 낙선재본 소설 필사자들을 서사 능력에 따라 구분하거나 분류하는 연구는 물론 이에 대한 시도조차 없었다. 이 때문에 여러 오해와 편견을 불러오기도 했다. 예를 들어 정형화된 궁체나 일반적으로 알려져 있는 궁체의 형상이 아닌 경우 곧바로 여염집 서체로 치부하는 오류를 범하기도 하는 것이다. 이는 낙선재본 소설 서체 연구가 미흡한 탓도 크지만 필사자들에 대한 품제 연구가 이루어지지 않은 것도 일조하고 있음을 부인할 수 없다. 이와 같은 상황들을 고려했을 때 필사자들의 품제를 정하는 일은 낙선재본 소설의 서체 연구는 물론 내인들의 서사 관련 연구에 많은 도움이 되리라 생각한다. 나아가 한글 서체 연구 전반에도 큰 보탬이 되리라 의심치 않는다.

본고에서는 낙선재본 소설의 필사자들을 품제 함에 있어 서사 능력의 우열 정도에 따라 크게 상·중·하 삼품三品으로 구분하였다.[56] 서사 능력의 우열에 대한 판단은 본문을 구성하는 형식과 자형의 정형화와 짜임새 그리고 운필의 정확도 등을 기준으로 삼았다. 또한 필사자의 특성상 어느 한 부분이 기준에 미치지 못하더라도 다른 부분이 기준을 훨씬 뛰어넘는 경우 품제를 한 단계 위로 평가 하였다.[57]

품제에 따른 낙선재본 소설의 서체 표기는 상품上品의 경우 '전문 서사상궁 궁중궁체'로, 중품中品은 '궁중궁체', 하품下品은 '일용서체'로 표기하였다. 그리고 상품의 '전문 서사상궁'이라는 표기의 경우 '서기書記 이씨李氏'[58]나 '서기書記 최씨崔氏'[59]와 같이 서사를 전문으로 담당했던 내인들의 직위와 한글 서예계나 학계에서 주로 사용하는 단어를 참고하여 표기법을 정하였다.

본고의 연구 대상 소설들을 상·중·하上·中·下 삼품三品으로 분류하면 다음과 같다.

56) 물론 삼품(三品) 내에서도 다시 세부적으로 상중하로 나누어 구품(九品)으로 나눌 수 있다. 하지만 궁체에 대한 품제의 설정이 처음 시도되는 상황에서 혼란을 연출할 수도 있기에 더 이상의 분류는 피하였다. 앞으로 전반적인 연구 환경이나 분위기 조성 등 여러 여건이 성숙될 때 다시 세부적으로 논할 기회가 있을 것으로 생각한다.

57) 예를 들어 필사자 중 한 장이 아닌 한 행만(『옥원중회연』13권) 필사한 경우 본문을 구성하는 능력을 평가하기 힘들므로 자형과 운필의 정확도 등으로만 기준을 삼아 품제를 정할 수밖에 없다.

58) '서기 이씨'에 대해 윤백영여사는 다음과 같이 기술하고 있다. "신정황후 조씨전 지밀내인 이씨가 글씨 필력이 철같고 자체가 절묘한데 내인을 나와 시집갔더니 살지 못하고 본가에 있으니 국문 난 후 제일가는 명필이라 아까오시나 시집갔던 사람을 다시 내인이라 하실 수 없어 이름을 서기라 하시고 내인과 같이 월급을 주시고 황후 봉서와 큰방상궁 대서를 하게 하시고 내인과 같이 예우하시니라."(조용선, 『봉서』, 다운샘, 1997, p.20.)

59) 「병인맹춘큰전의련도」에 보면 '서기 최씨'라는 기록이 나온다. 서기라는 명칭으로 보아 '서기 이씨'와 같이 서사를 전문적으로 담당했던 내인으로 추정할 수 있다.(『고문서집성』13, 앞의 책. 기타발기 참조.)

上品	中品	下品
전문 서사상궁 궁중궁체	궁중궁체	일용서체
옥원중회연, 공문도통 구래공정충직절기 금환기봉, 낙성비룡 낙천등운, 남계연담, 명주기봉, 남정기 쌍천기봉, 양현문직절기 옥루몽, 위씨세대록 청백운	옥원중회연 구래공정충직절기 낙천등운, 당진연의 명주기봉, 문장풍류삼대록 범문정충절언행록, 보은기우록, 쌍천기봉 양현문직절기, 엄씨효문청행록, 영이록 옥루몽, 위씨오세삼난현록록 위씨세대록, 잔당오대연의 주선전변화, 징세비태록 천수석, 취승루 한조삼성기봉, 화산기봉 대송흥망록, 정일남전 정수정전, 벽허담관제언록 명주보월빙	구래공정충직절기, 보은기우록, 옥난기연 적성의전

위 표를 보면 상·중·하의 품제에 중복으로 포함되어 있는 소설들이 있는데 이는 각 권의 필사자가 다르거나 아니면 본문 중 필사자 교체로 인해 서체의 변화가 나타나면서 품제가 다른 서체가 혼재된 경우다. 예를 들어『구래공정충직절기』7권의 경우 일용서체와 전문 서사상궁 궁중궁체가 혼재되어 있으며, 29권은 본문 중 3행만 전문 서사상궁의 궁중궁체 흘림으로 필사되어 있다. 이러한 서체의 혼재는 필사자 교체로 나타나는 현상으로 서체의 품제가 중복될 수밖에 없다.

한편 앞서 언급했듯이 동일 서사계열 내에서도 서사 수준의 차이를 볼 수 있다. 예를 들어『범문정충절언행록』14권의 경우 각기 다른 3종3명의 필사자의 자형이 나타난다. 이를 분류해 보면 크게 ①3a~6a 2행 ②14b~29a ③6a 3행~13a, 30b부터 끝까지 서사된 자형으로 구분할 수 있다. 그런데 3종의 자형 모두에서 동일한 자형의 특징을 볼 수 있는 반면 운필에 있어서는 필사자에 따라 상당한 수준의 차이를 보인다. 특히 운필의 차이는 서사의 흐름이나 분위기, 자형에까지 영향을 미치고 있어 이를 통해 서사 능력의 우열을 가늠할 수 있다. 즉 ②를 필사한 필사자는 ③을 필사한 필사자보다 서사 능력이 높으며, ①을 필사한 필사자는 ③을 필사한 필사자보다 서사 능력이 떨어진다고 할 수 있다. 바로 ②>③>①의 순으로 서사 능력이 가늠되는 것이다. 이는 동

일 서사계열 내에서도 개인별 서사 능력의 차이가 존재하고 있다는 사실을 단적으로 보여주는 예라 할 수 있는 것이다.

서사 능력의 차이에 대해서는 내인들 스스로도 인식하고 있었던 것으로 보인다. "궁체宮體의 명필내인名筆內人이 있어 몇 달씩 일부러 글씨를 배우러 가는 내인內人들이 있었다."[60]는 전언 기록이 이를 뒷받침 한다. 그리고 이 글의 내용을 곱씹어 보면 내인의 서사 능력이 높거나 아니면 서사 능력을 높이게 되면 어떠한 혜택이 있었던 것은 아닐까라는 추정도 가능하다. 출중한 서사 능력에 따른 직접적인 특전 사례를 볼 수 있기 때문이다.

> 궁중에는 이 「件記」만 주로 맡아 쓰는 내인이 있었다고 한다. 그중에서도 오늘날까지 뛰어난 궁체의 명필로 전해지는 여인은 翼宗妃 趙大妃殿의 李書記였다. 그는 가정 사정으로 일단 퇴출했었는데, 명필이 아까와서 다시 召入해서 書記를 삼았다 한다. 退出內人이 再入宮한다는 것은 그 때까지 전례가 없는 特典이었다는 것이다.[61]

이와 같은 사례를 보면 서사 능력의 중요성에 대해 내인들이 어떠한 생각을 품고 있었을지 일정 부분 가늠할 수 있다. 만약 서사 능력이 중요하지 않았다거나 혜택이 없었다면 굳이 몇 달씩 글씨를 배우러 다녔을 까닭이 없기 때문이다. 또한 혜택과 관련해 내인들의 포상과 연관 지어 생각해 볼 수도 있다. 상격발기賞格件記를 보면 내인들에 대한 포상 기록을 확인할 수 있다.[62] 상격 발기에는 당시 궁중 행사와 관련해 상을 받는 내인의 처소별 직급과 이름, 포상 내용이 기록되어 있는데 한 가지 아쉬운 점은 어떠한 공적으로 포상을 받게 되었는지 이유가 기록되어 있지 않다는 점이다. 그럼에도 불구하고 서사를 담당했거나 또는 서사와 관련된 내인의 경우 포상을 논할 때 한층 더 유리하게 작용했을 것으로 추정할 수 있다. 왜냐하면 서사를 담당하는 내인이 지밀 소속이라는 점과 관련 행사의 기록이라는 중책을 담당하고 있다는 점을 감안했을 때 포상의 대상이 될 확률이 높았을 것이기 때문이다. 각종 의궤에 사자관寫字官이나 서사관書寫官[63]이 서사의 이유로 포상을 받은 예가 다반사였음을 감안하면 서사 관련 내인 또한 이들과 마찬가지였을 가능성도 상정해 볼 수 있는 것이다.

60) "宣禧宮은 청운동 舊 盲啞學校 자리에 있었던 暎嬪李氏(思悼世子의 생모)의 사당으로 七宮에 合祀되기까지 존재했었다. 이곳에는 宮體의 名筆內人이 있어 몇 달씩 일부러 글씨를 배우러 가는 內人들이 있었다고 한다."(김용숙, 앞의 책, p.12.)

61) 김용숙, 앞의 책, p.373.

62) 『고문서집성』12·13, 한국정신문화연구원, 1994.

63) 서사관은 왕실의 각종 행사 때에 차출되어 서사를 담당한 관료를 칭하는 것으로 전문직인 사자관과는 다르다. 한편 의궤 등에는 서사를 담당한 사자관(寫字官)과 서사관(書寫官)에 대한 포상이 기록되어 있다.

나. 필사자의 구성과 조합

앞에서 낙선재본 소설 필사자들을 상·중·하 삼품으로 품제 하였는데 이를 조금 더 구체적으로 설명하면 상上은 궁체 서사에 있어 최고 수준에 이른 전문 서사상궁, 중中은 궁중 내 공식적인 서사 학습을 통해 궁체를 일정 정도 구사하는 필사자, 하下는 한글은 익혔으나 서사 학습을 받지 못한 필사자로 설명할 수 있다. 이에 따라 낙선재본 소설 필사자들의 구성과 조합을 살펴보면 다음과 같이 분류 가능하다.

① 전문 서사상궁上 + 전문 서사상궁上

② 전문 서사상궁上 + 궁체 학습 필사자中

③ 전문 서사상궁上 + 궁체 학습 받지 못한 필사자下

④ 궁체 학습 필사자中 + 궁체 학습 필사자中

⑤ 궁체 학습 필사자中 + 궁체 학습 받지 못한 필사자下

⑥ 전문 서사상궁上+ 궁체 학습 필사자中 + 궁체 학습 받지 못한 필사자下

⑦ 궁체 학습 받지 못한 필사자下 + 궁체 학습 받지 못한 필사자下

⑧ 한 명의 필사자가 처음부터 끝까지 필사하는 경우 상, 중, 하로 단순 표기.

그러면 예를 들어보자.『구래공정충직절기』의 경우 전문 서사상궁의 궁중궁체부터 궁중궁체 흘림, 일용서체까지 모두 혼재되어 있는 것을 볼 수 있다. 이를 위 분류대로 대입해 보면 ①에서 ④에 해당하는 필사자의 구성과 조합을 볼 수 있다. 즉 필사자 조합이 上+上, 上+中, 上+下, 中+中의 형태로 되어 있는 것이다. 그리고 한 명의 필사자가 한 권 모두 필사한 경우도 있으므로 위 조합에 ⑧의 上, 中을 추가하면 모두 6가지, 곧 上, 中, 上+上, 上+中, 上+下, 中+中의 필사자 조합이 만들어 진다.

흥미로운 점은『구래공정충직절기』의 경우 하품下品에 해당하는 필사자가 한 권 모두를 필사한 사례가 없으며 또한 이들이 필사하는 경우 반드시 전문 서사상궁이 함께 필사에 참여해 한 권의 책을 완성하는 특징을 보이고 있다는 사실이다. 마치 상품의 필사자와 하품의 필사자가 의도적으로 서로 짝을 이뤄 필사한 것 같은 방식을 취하고 있는 것이다.

한편 낙선재본 소설 필사자들의 구성과 조합 그리고 소설에서 보이는 자형을 종합해 보면 몇 가지 사실들에 대한 추론이 가능하다. 먼저 소설 필사에 참여하는 필사자들에 있어 서사능력은 크게 문제되지 않았다는 사실을 알 수 있다. 위에서 살펴본 필사자들의 구성이 이를 방증한다. 또한 왕후들의 언간諺書에서 주로 볼 수 있는 자형이 여러 소설들에서 사용되고 있는 것을 볼 때

필사자 직위의 높고 낮음에도 제한이 없었던 것으로 보인다. 이는 결국 필사자의 서사능력이나 직위의 고하여부와 상관없이 필사에 참여 또는 사역했음을 보여주는 것으로 낙선재본 소설의 필사에 있어 특별한 자격 요건이 필요치 않았음을 시사해 준다고 하겠다.

다. 소설의 필사 방식 및 필사자 교체와 그 의미

낙선재본 소설의 대부분은 앞의 필사자가 일정 부분 필사를 끝내고 나면 다음 필사자가 이를 이어받아 필사하는 양상을 보인다. 그리고 필사에 참여한 필사 인원의 경우 특별한 경우를 제외하고는 한 권당 평균 3~5명의 필사자가 필사에 참여하고 있는 것을 알 수 있다.[64] 특별한 경우란 한 명이『청백운』처럼 10권이나 되는 소설을 한 명의 필사자가 모두 도맡아 필사 한 사례나 한 권의 필사에 6인 이상의 필사자들이 참여한 경우를 말한다.

문제는 필사자 교체 시 필사자의 필사분량이 저마다 다른 것은 물론 그 교체 지점 또한 매우 불규칙하다는데 있다. 예컨대『옥원중회연』13권에서는 한 행만 필사한 필사자가 있으며,『구래공정충직절기』24권에서는 전문 서사상궁이 1행에서 8행까지만 필사하고 있는 경우도 볼 수 있다. 이러한 사례는 본고의 연구목록 소설들에서 헤아릴 수 없을 정도로 많이 나타나는데 오히려 불규칙한 사례가 일반적이라고 할 수 있을 정도다.

이처럼 필사 분량이나 필사자 교체 지점이 불규칙하다는 것은 처음부터 필사자들에게 정확하게 할당된 분량이 없었다는 것을 의미하며, 필사자 교체와 관련해서도 정해진 규칙이나 규정이 없었을 가능성이 높다는 것을 뜻한다. 즉 정해진 차례나 순번 없이 그때그때의 시간과 상황이 맞는 필사자가 임의대로 필사했을 가능성을 배제할 수 없는 것이다. 만약 필사자 교체 규정이나 규칙이 존재하고 있었다면 장의 중간에서 갑자기 필사자가 교체되거나 심지어는 한 행만 필사하고 필사자가 바뀌는 경우는 나타나지 않아야 하기 때문이다. 물론 필사자들이 각자 정해진 분량을 필사하는 것처럼 추정되는 소설들도 있다. 예를 들어『옥원중회연』19권 49b의 경우 본문 10행 중 8행까지만 필사가 되어 있으며 9, 10행의 자리가 빈 여백으로 남겨져 있고 이후 49a 1행부터 필사자가 바뀌며 본문이 다시 이어진다. 따라서 49b 8행까지가 이전 필사자에게 맡겨진 필사 분량이었을 것으로 추정할 수 있다. 하지만 이러한 사례는 극히 일부에 지나지 않는다.

그리고 필사에 여러 서사계열이 참여한 경우 계열별로 소설의 일정 분량을 나누어 맡은 후 각각의 계열이 맡은 부분을 필사해 취합하는 방식으로 필사를 진행하고 있음을 알 수 있다. 특히 앞

64) 이는 각 소설의 서체 분석 성과를 토대로 추정한 것으로 자형이 변화되는 지점, 즉 필사자 교체 추정 지점과 자형의 중복 출현을 비교 검토해서 얻은 결과다.

에서 살펴본 『범문정충절언행록』 23권처럼 두 계열의 필사자들이 한 권을 나누어 필사하는 경우도 있어 각 계열별 필사자들이 동시에 합동으로 필사 작업에 임하고 있었다는 사실을 확인할 수 있다.

한편 한 권 안에서 서로 다른 서사법을 가진 필사자들이 일정한 규칙 없이 혼재된 상태를 보이는 필사 방식도 있다. 이는 위에서 언급한 계열별 필사자들의 참여와 다른 사안으로 서사계열이 공식적으로 필사에 참여한 것이 아닌 개인적 참여로 볼 수 있다. 마치 친분에 의한 참여처럼 보이기까지 한다. 이 때문에 서사계열의 분류가 불가능한 사례라 할 수 있다. 예를 들어 『옥누몽』 10권 30a 1행까지는 궁중궁체 흘림으로 서사되고 있으나 2행부터 10행까지만 전문 서사상궁 궁중궁체 흘림으로 자형이 급변하고 있다. 변화된 자형은 왕후들의 언간^{봉서}에서나 볼 수 있는 연결 서선이 긴 봉서 특유의 운필법을 구사하고 있으며 자형도 봉서의 특징적인 자형을 그대로 드러내고 있다. 이러한 자형과 운필법은 이전 자형들과 전혀 다른 것으로 이들 사이의 연관성을 전혀 찾아 볼 수 없다.[65] 이처럼 서사계열이 다르고 서사 능력에서도 확연한 차이를 보이는 필사자들이 필사에 같이 참여하고 있는 사실을 어떻게 해석해야 할지 현재로서는 추정조차 쉽지 않다. 다만 내인들이 관례 후 독립하면서 마음 맞는 내인들끼리 숙소 생활을 한다는 전언 기록[66]을 고려하면 업무나 일과가 끝난 후 그들이 머무는 처소에서의 생활이 소설 필사에 있어 어떠한 영향을 미치지 않았을까 하는 정도의 추측 내지는 그림을 그려 볼 수 있겠다.

지금까지 필사에 관련된 여러 사항을 종합해 보면 궁중에서의 소설 필사가 궁중의 엄격함이라는 기존관념에 비해 훨씬 더 자유로운 환경에서 진행되었을 가능성이 높아 보인다. 규칙적이지 않은 필사 방식이나 필사자 교체 방식이 이를 방증하고 있기에 그렇다.

65) 서사계열뿐만 아니라 직위나 소속도 달랐을 가능성이 매우 높다. 또한 이러한 예는 『구래공정충직절기』를 비롯해 여타 소설들에서도 많이 볼 수 있다.

66) "관례 후 그들은 見習內人 시절의 스승항아님(一名, 방상궁) 관리하의 수업 생활을 마치고 이제는 일개 내인으로서 독립하게 된다. 따로 방을 꾸미고 세간을 장만하고 마음 맞는 친구와 둘이서 한 가정을 갖는다."(김용숙, 앞의 책, p.42.)

7 낙선재본 소설의 필사 시기와 일중선생기념사업회 소장 고문헌

2000여권이 넘는 낙선재본 소설 중 필사 시기를 추정할 수 있는 소설은 그리 많지 않다. 필사 시기나 필사자에 대한 기록이 남아 있지 않은 까닭도 있지만 필사 시기를 추정할만한 근거도 마땅히 없기 때문이다. 현재 필사 시기를 추정할 수 있는 근거로는 '영빈방暎嬪房'[67] 인장이하 '영빈방' 이 대표적이며, 1884년 이종태李鍾泰가 고종의 칙명을 받아 문사 수십 명을 동원해 중국 소설 근 백종을 번역했다는 '이종태 번역설'도 근거로 삼을 수 있다.[68]

'영빈방'이 날인되어 있는 낙선재본 소설은『무목왕정충록武穆王貞忠錄』과『손방연의孫龐演義』 가 있다. 이 중『무목왕정충록』은 '영빈방'은 물론 12권 말미에 있는 '상장집서탕월상한필서'라 는 기록을 통해 1700년이라는 필사 연도를 특정할 수 있다.[69] 반면 필사기가 없는『손방연의』는 '영빈방'만으로 필사 시기를 추정해야 하므로 필사 하한선은 영빈 이씨가 세상을 떠난 1764년이 되며, 상한선은 영빈으로 봉해진 해인 1730년영조 6년 이후가 된다. 필사 상한선의 경우『손방연 의』가『무목왕정충록』보다 후대에 필사되었다고 보는 이완우의 견해[70]를 따른 것으로,『손방연 의』서체에서 보이는 자형의 정형화나 형식화, 글자의 기울기 정도를 보면『손방연의』가 후대에 필사되었다는 견해는 상당한 타당성을 가지고 있다.

'이종태 번역설'을 대표하는 소설로는『홍루몽紅樓夢』을 꼽을 수 있다.『홍루몽』은 본문 상단 에 주묵朱墨으로 원문한문을 쓰고 바로 옆 좌측에 한글로 중국어 발음을 표기하고 있다. 하단에 는 한글 번역문이 서사되어 있는데 글자 크기는 번역문이 가장 크고 상단의 중국어 발음과 원문 은 작게 서사되어 있다. 또한 중국어 발음의 서체와 한글 번역문의 서체가 서로 상이한 모습을 보

67) '영빈방'은 영빈 이씨(暎嬪李氏1696~1764)가 생활하는 데 필요한 물자의 입출을 담당했던 궁방으로, 영빈 이씨는 영조 의 후궁이자 사도세자의 생모로 잘 알려져 있다. 현재 국립고궁박물관에 '영빈방'인이 소장되어 있으나 낙선재본에 찍혀 있는 인장의 자체(字體)와 인변(印邊)이 달라 다른 인장으로 판단된다.

68) '이종태 번역설'은 이병기에 의해 제기된 이후 현재 학계에서 별다른 이견이 없음에 따라 본고에서도 이를 따르기로 한 다. 이종태 번역설 관련은 백철, 이병기 공저,『국문학전사』, 신구문화사, 1982, p.182. 왕비연,「낙선재본 홍루몽의 번역 연구」, 고려대 박사학위논문, 2019, pp.21~60.을 참고하였다.

69) 앞서 살펴본 대로 '상장집서(上章執徐)'는 고갑자(古甲子)로 경진년(庚辰年)을 의미하며, 이완우는 경진년의 연도를 1700년으로 추정하고 있다.(이완우, 앞의 논문, p.340.) 필자 역시 이완우의 주장에 동의한다. 그 이유는 서체의 분석 결 과에 따른 것으로『무목왕정충록』에 보이는 궁체의 특징이 1700년 이전에 보이는 특징과 유사한 반면 1760년대의 궁체 특징과는 전혀 다르기 때문이다. 이 때문에『무목왕정충록』은 영빈방이 날인되기 전, 즉 1700년(경진년)에 필사가 완료 된 것으로 추정할 수 있다.

70) 이완우는『무목왕정충록』과『손방연의』의 서체를 비교 분석한 후『손방연의』가 1700년에 필사된『무목왕정충록』보다 늦게 필사되었을 가능성이 높다고 밝히고 있다. 이완우, 앞의 논문, p.343.

이므로 각각의 필사자자가 따로 필사했을 것으로 추정할 수 있다. 한글 번역문은 전문 서사상궁의 궁중궁체 흘림으로, 필사 시기는 '이종태 번역설'을 고려하면 1884년 무렵으로 볼 수 있다.

한편 이 시기에 번역된 것으로 추정되는 소설들에서 눈여겨봐야 할 부분이 있다. 바로 표지 형식의 변화다.[71] 『홍루몽』의 표지는 검정색 테두리가 그려져 있는 제첨題籤과 우측 상단에 정사각형 형태의 별지를 덧붙여 총 권수와 회목을 표기하는 방식을 보인다. 표지의 제첨 형식은 이전부터 있었으나 정사각형 형태의 별지를 덧붙여 권수와 회목을 표기하는 방식은 이 시기에 처음 나타나는 형식이다. 이러한 표지형식은 『홍루몽』뿐만 아니라 『쌍천기봉』, 『이씨세대록』 등 여러 소설들에서 사용되고 있는 것을 볼 수 있어 당시 표지 형식에 대대적인 변화가 있었음을 알 수 있다.

그리고 『속홍루몽續紅樓夢』의 경우 『홍루몽』과는 약간 다른 표지 형식을 보인다.[72] 『속홍루몽』의 표지는 별지 없이 제첨만 되어 있으며 제첨 하단 끝부분에 총 권수를 표기하는 새로운 형식을 취하고 있는 반면 제첨에 『홍루몽』과 똑같이 검정색 테두리 있어 이 시기 표지 형식과 공통된 특징을 볼 수 있다. 결국 제첨이나 별지에 검정색 테두리가 그려진 표지 형식을 보이고 있다면 이 소설은 1884년 무렵에 필사되었다는 추정이 가능한 것이다.

이에 따라 서체 분석과 표지 형식의 변화를 함께 아우르면 1884년을 전후로 필사된 소설들을 파악해 낼 수 있다. 예를 들어 『쌍천기봉雙釧奇逢』1권~5권[73]과 『이씨세대록李氏世代錄』1권~2권의 자형이 서로 동일하며,[74] 『명주기봉』 1~15권과 『대명영렬전大明英烈傳』의 자형 또한 서로 동일하다. 그런데 『쌍천기봉』 6권·8권~12권과 『명주기봉明珠奇逢』1~15권에서 보이는 자형의 특징이 매우 유사하다. 동일한 필사자가 필사했다 해도 무방할 정도다. 이를 종합해 보면 『쌍천기봉』을 매개로 『이씨세대록』, 『명주기봉』, 『대명영렬전』의 자형이 서로 연결되어 있음을 알 수 있다. 즉 『쌍천기봉』, 『이씨세대록』, 『명주기봉』, 『대명영렬전』 모두 비슷한 시기에 필사되었다고 볼 수 있는 것이다.

71) 표지 형식의 변화뿐만 아니라 제목 서체의 변화도 보이고 있다.

72) 최용철은 "대체로 李秉岐의 설을 따라 高宗 21년(1884)을 전후하여 文士 李鍾泰를 비롯한 역관들의 번역인 것으로 추정된다."고 하고 있다.(최용철, 「『續紅樓夢』의 內容과 樂善齋本의 飜譯樣相」, 중국소설논총3, 한국중국소설학회, 1994, p.264.) 뿐만 아니라 『홍루몽』에서 보이는 자형과 매우 유사한 자형이 『속홍루몽』에서도 보이고 있어 『홍루몽』과 같이 1884년 무렵에 필사된 것으로 추정할 수 있다.

73) 『쌍천기봉』의 경우 자형별 네 부류의 서사계열로 분류 가능하다. 이를 권수별로 분류하면 다음과 같다. 1부류: 1권~5권. 2부류: 6권·8권~12권. 3부류: 13권~18권. 4부류: 7권.

74) 『쌍천기봉』이 『이씨세대록』, 『이씨후대인봉쌍계록(李氏後代麟鳳雙界錄)』으로 이어지는 연작소설의 첫 번째 작품임을 감안하면 필사자가 『쌍천기봉』에 이어 『이씨세대록』을 연이어 필사했거나 아니면 거의 동시기에 필사했을 가능성도 있다. 그리고 『이씨세대록』15권의 경우 『쌍천기봉』6권·8권~12권, 『명주기봉』, 『대명영렬전』 자형의 특징이 보이기도 한다.

그리고 소설들의 표지의 형식을 살펴보면 『명주기봉』과 『대명영렬전』은 표지에 제목을 직접 쓰고 우측 하단에 총 권수를 표기하는 형식을 취하고 있지만, 『쌍천기봉』과 『이씨세대록』은 제 첨題籤과 더불어 우측 상단 정사각형 별지에 총 권수와 해당 권수를 표기하는 방식을 사용하고 있다. 제첨과 별지를 보이는 형식은 앞서 살펴본 1884년을 기점으로 나타나는 표지 형식이므로 결국 위 소설들 모두 1884년을 전후로 필사된 것으로 추정할 수 있다. 또한 표지 형식으로 필사 의 선후를 따져보면 제첨과 별지 형식을 보이는 『쌍천기봉』, 『이씨세대록』이 『명주기봉』, 『대명 영렬전』보다 나중에 필사되었다고 할 수 있다. 다만 자형의 동일성이나 유사성으로 볼 때 필사 년대의 차이는 그리 크지 않아 보인다.

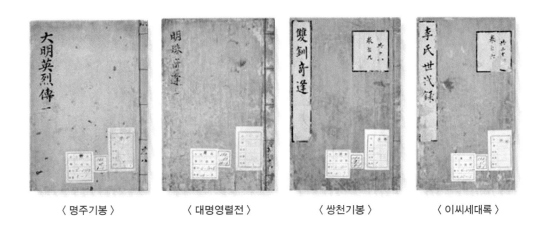

| 〈 명주기봉 〉 | 〈 대명영렬전 〉 | 〈 쌍천기봉 〉 | 〈 이씨세대록 〉 |

낙선재본 소설 필사 시기를 추정해 볼 수 있는 또 하나의 단서로 일중선생기념사업회一中先生 記念事業會 소장 고문헌들을 들 수 있다. 이 문헌들은 일중 김충현의 집안에 유전遺傳되고 있는 것 으로, 일중의 증조부는 창녕위昌寧尉 김병주金炳疇의 제사를 모신 김석진金奭鎭이며, 창녕위는 순 조의 차녀 복온공주福溫公主1818-1832의 남편이다.

소장 문헌들 중 궁중본으로 추정되는 문헌은 『옥원중회연』[75], 『팔상록八相錄』, 『사마공모문찬 司馬公母文贊』, 『제물정례책祭物定例冊』 등이다. 『제물정례책은』 간기와 그 내용에 의해 1835년에

75) 일중선생기념사업회 소장 『옥원중회연』(2~4,6,8권)은 현재까지 학계에 보고된 바 없는 새로운 자료다. 표지 우측 하단 에 쓰인 '공이십(共二十)'에 의해 20권 20책임을 알 수 있다. 책의 크기는 권지삼의 경우 19.5x27.3cm, 오침선장(五針線 裝)으로 공격지(空隔紙) 포함(앞뒤 1장씩) 48장으로 이루어져 있다. 본문은 13행으로 행간 간격은 평균 0.5~0.7cm, 글 자 크기는 자형에 따라 가로 최소 0.5~최대 1cm, 세로는 최소0.4~최대 1.6cm의 크기를 보이고 있다. 서체는 궁중궁체 흘림의 전형(典型)으로 궁중에서 제작·소장되었던 것으로 추정된다. 『옥원재합기연』과 분권(分卷) 방식은 다르지만 내 용에는 차이가 없다. 현재 확인된 권 수 외에 서고에서 확인되지 않은 책이 더 있을 가능성도 있다.

제작되었음을 알 수 있다.[76] 이외의 문헌들은 복온공주와의 연관성을 고려하면 1830년을 기점으로 전후로 제작되었을 것으로 추정할 수 있다. 특히 『옥원중회연』은 1830년 이전에 이미 궁중에서 『옥연중회연』이 읽혀지고 또 필사되고 있었다는 사실을 알려주는 중요한 자료이기도 하다. 동생인 덕온공주德溫公主가 1837년 하가下嫁하며 약 2천여 권의 한글소설을 지참했다는 사후당師侯堂 여사의 인터뷰내용[77]으로 볼 때, 『옥원중회연』 역시 복온공주가 1830년 하가할 당시 지참했을 많은 소설들 중 하나였을 것으로 보는 것이 합리적이다. 일중의 "우리 집에 궁체가 많다는 것은 그럴 만한 이유가 있어 등서가 기백 책, 서간도 많이 전하였으니 이 글씨들은 영정시대로부터 고종연간의 것으로서 궁체 중에서도 좋은 글씨가 많았다."[78]는 말은 이를 뒷받침 한다.

일중선생기념사업회 소장 『옥연중회연』의 서체는 전문 서사상궁의 궁중궁체 흘림으로 궁체의 전형이라 할 수 있다. 필사 시기는 1830년이 하한선이 되며, 상한선은 빠르면 18세기 말까지로도 추정 가능하다. 그 이유는 『옥연중회연』 3권의 자형 중에서 가로획이나 'ㄹ'의 마지막 획 의 수필 부분 획형이 역삼각형 모양의 독특한 형태적 특징을 보이고 있기 때문이다. 이와 같은 획형은 주로 18세기 중후반에 필사된 궁체에서 나타나는 특징으로 『어제御製』1765추정, 『곽장양문록』1773, 『곤전어필』[79]1794 등에서 볼 수 있다. 저본인 『옥원재합기연』이 1796년에 완성되었다는 점과 자형에서 18세기 중후반에 나타나는 특징과 같은 특징을 보이고 있다는 점 등을 고려해 보면 일중선생기념사업회 소장 『옥원중회연』의 필사 상한선을 1790년대 말까지로도 앞당겨 볼 수 있는 것이다.

한편 1700년대 중반부터 1800년대 초중반까지 필사된 궁체, 예를 들어 영빈 이씨의 친필로 전해지는 『여범女範』[80]이나 『곽장양문록』, 『곤전어필』, 일중선생기념사업회 소장 『옥원중회연』, 『제물정례책』1835, 『사마공모문찬』, 『팔상록』, 『정미가례시일기명미가례시일긔』1847 등에서 공통적으로 나타나는 자형의 특징들이 있는데 낙선재본 『옥원중회연』에서도 이러한 특징들을 뚜

76) 1835년 갑오년 10월 6일 복온공주 사후 3년 뒤의 생신제로부터 초하루·보름·단오·사대명절 등과 산소에 제례를 49회 지내는 물목이다.(정복동, 「일중 김충현의 서맥 고찰」, 『서예학연구』, 한국서예학회, 2018, p.192.)

77) 최정협, 「여자의 일생 뒤돌아보니 궁중풍습과 고서와 80년」, 『주간여성』212호, 한국일보사, 1973, pp.86~87.

78) 김충현, 「한글은 아름답다」, 『예에 살다』, 한울엠플러스(주), 2016, p.109.

79) 정조의 비인 효의왕후(孝懿王后, 1753~1821)가 필사했다고 전해지며 「만석군전(萬石君傳)」과 「곽자의전(郭子儀傳)」이 궁체 흘림으로 필사되어 있다. 발문에 "臣基厚癸丑之六月日別……臣基厚謹識 臣基常謹書."이라 되어 있어 1794년에 필사되었음을 알 수 있다.

80) 『여범』은 현재 동경대 난키문고(南葵文庫)에 소장되어 있으며, 공격지에 "此四冊諺書即莊憲世子私親宣禧宮暎嬪李氏手蹟也"는 기록이 있어 영빈 이씨의 친필로 추정된다. 1977년 대제각에서 영인본을 출간하였다. 본고에서는 이 영인본을 참고하였다.
참고: http://opac.dl.itc.u-tokyo.ac.jp/opac/opac_link/bibid/2003582019

렷이 볼 수 있다.[81] 또한 낙선재본『옥원중회연』18~21권의 자형이나 운필법의 특징들이 일중선생기념사업회 소장『팔상록』과 높은 유사성을 보이고 있어 낙선재본『옥원중회연』역시 19세기 초중반에 필사되었을 가능성이 높다.[82]

그리고 1837년 덕온공주 하가시 지참했던 소설 중 1천여 권의 진귀한 소설을 골라 다시 궁중으로 들여왔다는 사후당 여사의 인터뷰[83]를 참고하면 낙선재본『옥원중회연』도 이에 포함되었을 가능성을 배제할 수 없다. 만약 이 가정을 전제로 낙선재본『옥원중회연』의 필사 시기를 추정해 본다면 덕온공주가 하가한 1837년이 하한선이 되며, 상한선은『팔상록』을 근거로 1830년 무렵으로 추정할 수 있다.[84]

이밖에 본고의 연구 소설 목록에는 없지만 낙선재본 소설들 중 일중선생기념사업회 소장『옥원중회연』과 유사한 자형의 특징과 운필법을 보이는 소설들이 있음을 확인할 수 있었다. 이처럼 일중기념사업회 소장 고문헌들은 낙선재본 소설들의 필사 시기를 추정하거나 기년을 특정 하는 데 중요한 근거가 된다. 앞으로 이에 대한 깊은 관심과 연구가 필요하다.

81) 여러 특징들이 있으나 대표적으로 초성 'ㅅ'의 돋을머리 운필법과 각도를 들 수 있다.
82) 『남계연담』의 자형과 운필법, 획형 등이『옥원중회연』과 흡사한 부분이 많아『남계연담』또한『옥원중회연』과 비슷한 시기에 필사되었을 가능성이 높다.
83) 최정협, 앞의 책, p.87.
84) 일중선생기념사업회 소장『옥원중회연』보다 낙선재본『옥원중회연』이 정형화와 형식화의 정도가 더 높아 후대에 필사되었을 가능성이 높은 점도 필사 상한선 추정의 근거 중 하나다.

〈 옥원중회연 권3 〉

〈 옥원중회연 권2 〉

〈 옥원중회연 권4 〉

〈 옥원중회연 권6 〉

〈 옥원중회연 권8 〉

〈 사마공모문찬 〉

〈 제물정례책 〉

〈 팔상록 권9 〉

제공: 일중선생기념사업회

8 낙선재본 소설 필사 관련 제문제

낙선재본 소설 필사와 관련한 여러 문제 중 대표적으로 몇 가지 문제에 대해 살펴보고자 한다.

첫째, 『낙천등운』편집 문제에 따른 재구再構의 필요성-『무오연행록』의 혼재

『낙천등운』은 5권 5책으로 민간궁체 연면흘림과 전문 서사상궁의 궁중궁체 흘림이 혼재되어 있는 보기 드문 필사본이다. 1~3권은 민간궁체 연면흘림이며, 4권은 민간궁체 연면흘림과 전문 서사상궁의 궁중궁체 흘림이 혼재되어 있다.[85] 즉 83b까지는 민간궁체 연면흘림이며 83a~85b 까지는 전문 서사상궁의 궁중궁체 흘림으로 되어 있다. 그리고 83a에서는 서체의 변화뿐만 아니라 본문의 구성에서도 변화를 보이는데 행수가 11행에서 10행으로 1행이 줄어들며, 83b까지 일률적으로 형성되어 있던 침자리도 사라진다. 또한 내용이 서로 연결되지 않는 현상도 볼 수 있다. 5권의 경우 60a까지는 12행으로 궁중궁체 흘림과 전문서사상궁 궁중궁체 흘림이 혼재되어 있으며 필사기가 있어 소설이 끝났음을 알려주고 있다.[86] 그런데 61a부터 다시 소설이 시작되며 61b는 빈 여백 이 부분에서 민간궁체 연면흘림으로 서체가 급변한다. 행수도 12행에서 11행으로 1행이 줄어드는 변화를 보이며 이 부분 역시 내용의 불일치를 보인다.[87] 특히 64a에서 '하회를분석 하라'라는 문장으로 책의 끝을 맺는 기이한 현상을 보인다. 만약 64a의 마지막 문장대로라면 5권 이후 후속편이 더 있어야 하는 문제가 발생한다.

이와 같이 4권과 5권에서 나타나는 급격한 서체 변화와 침자리의 변화, 그리고 내용의 불일치 등 얽히고설켜 있는 이상한 책의 구성은 분명 어디선가 착오가 발생했거나 아니면 책의 편집이 잘못되었을 가능성이 높음을 시사한다. 이 문제를 풀기 위해서는 뒤엉킨 자형을 순리대로 재배치한 후 이를 살펴보는 일이 가장 빠르면서도 효과적이다. 즉 4권과 5권에서 보이는 전문 서사상궁의 궁체와 민간궁체 연면흘림을 동일한 자형들이 있는 곳으로 그 위치를 조정해 대조해 보면

85) 한국학중앙연구원 디지털 장서각(https://jsg.aks.ac.kr)에서 제공하는 『낙천등운』 원문이미지를 기초로 하였다.

86) 60a에서 전문 서사상궁의 궁중궁체 흘림으로 '세지명미츄월긔망의죵셔 글시괴약고로디못하와황긔하오이다.'라고 하여 책의 필사가 종료된 년도와 날짜를 밝히고 있다. 정미년의 경우 1787년, 1847년, 1907년이 해당되며, 7월 16일(旣望)에 필사를 마친 것이 된다.

87) 1~4권은 민간궁체 연면흘림과 더불어 공격지에 권마다 '공댱아오로팔십일댱 낙천등운 일', '공댱아오로팔십뉵댱 낙천등운 이', '공댱아오로칠십칠댱 낙천등운 삼', '공댱아오로팔십오댱 낙천등운ㅅ'라 적혀 있어 세책본에서 볼 수 있는 특징이 그대로 나타나고 있다. 이로 미루어 『낙천등운』은 1~4권까지는 세책본, 5권은 궁중 필사본으로 분류할 수 있다.

되는 것이다. 이에 서체가 급변하는 4권 83a와 5권 61b 부분을 비교한 결과 5권 61b부터 시작되는 내용이 4권의 83a로 이동할 경우 서체뿐만 아니라 내용도 연결되는 것을 확인 할 수 있었다. 뿐만 아니라 행의 수도 11행으로 4권의 행수와 일치하며, 침자리 또한 마찬가지로 일치하는 것을 볼 수 있다. 따라서 5권 61b부터 마지막 64a까지는 4권 83a부터 85b를 대체해서 4권으로 이동 편집되어야 한다.

이러한 편집 오류가 어디서부터 잘못된 것인지는 현재 확인이 불가하다. 다만 장서각에서 제공하는 PDF파일의 경우 원문이미지와 다르게 위 주장과 같이 올바르게 편집되어 있는 것을 확인할 수 있다. 또 원문이미지의 4권 83a~85b부분의 경우 PDF파일에서는 5권의 마지막 부분에 위치하고 있는데 1971년 이대출판부에서 발간한 『落泉登雲』景印校註韓國古小說叢書1 영인본과 일치한다.[88] 이로 볼 때 이 형태가 본래의 모습이었을 것으로 추정할 수 있다. 결국 PDF파일을 제작한 시기까지는 올바른 편집본이었으나 현재의 원문이미지 제작과정에서 편집이 달라진 것으로 추정할 수밖에 없다. 이것이 단지 원문이미지 제작의 오류인지 아니면 『낙천등운』을 새롭게 장정하는 과정에서 발생한 오류인지 알 수 없다. 이는 실물 확인 과정을 거쳐야만 이에 대한 해답이나 단서를 얻을 수 있을 것으로 보인다.

문제는 원문이미지 4권 83a부터 85b 부분이다. 이 부분은 『낙천등운』에서 행수10행가 맞는 부분이 존재하지 않는다. 이 때문에 다른 문헌을 필사한 것이 편집과정에서 착오로 잘못 삽입되었을 가능성이 높다.[89] 이러한 판단에 따라 83a~85b에 나오는 내용을 토대로 조사해본 결과 『무오연행록戊午燕行錄』 2권의 16일째 기록과 매우 유사하다는 사실을 확인할 수 있었다.[90] 이에 원문이미지 4권 83a~85b는 『무오연행록』의 내용이 잘못 삽입된 것으로 추정할 수 있으므로 『낙천등운』의 내용에서는 제외해야 할 것으로 본다.

결국 위 내용들을 종합해 보면 장서각 제공 원문이미지의 5권 61b~64a를 4권 83a~85b 자리로 이동한 후 4권 83a~85b는 삭제해야 내용과 서체가 바르게 이어지는 『낙천등운』을 볼 수 있게 되는 것이다.[91]

88) 영인본의 경우 원문이미지의 4권 83a와 85b부분이 합쳐져 있으며 84b~84a 부분은 아예 삭제되어 있어 PDF파일과 차이를 보인다.(이화여자대학교 한국어문학회 편, 景印校註韓國古小說叢書1『落泉登雲』, 이대출판부, 1971, p.411.)

89) 이대출판부 영인본에서는 이 부분에서 내용의 원전(原典)인 『수신기(搜神記)』에 대해 주를 달아 설명하고 있으나 필사된 내용과 차이를 보인다.(이화여자대학교 한국어문학회 편, 위의 책, p.411.)

90) 『무오연힝녹(戊午燕行錄)』(K2-4518, 연면흘림) 2권 33b 6행~34b 6행. "옥천은 본티 츈츄째의 무죵국이니 한 젹의 무죵현이라 양웅빅은 노릉현 사롬이니 어버 셤기룰 잘ᄒ더니 ……중략…… 웅빅이 신션되여 간 후의 후손 양쳔뵈 옥심엇 곳의 큰 셕쥬 네흘 박아 보람ᄒ니라 무죵산은 옥쳔현 삼십니의 잇고 그 우희 연 쇼왕의 무덤이 잇다 ᄒ더라."

91) 2010년에 한국학중앙연구원에서 출간된 교주본 『낙천등운』에는 5권의 필사기까지로 끝맺고 있으며 원문이미지 4권 83a~85b 부분에 대해서는 언급이 없다.(임치균, 『낙천등운(교주본)』, 한국학중앙연구원, 2010.)

한편 『무오연행록』 부분으로 추정되는 4권 83a~85b의 자형과 『낙천등운』 5권 중반 이후에 나타나는 자형이 매우 유사한 것을 볼 수 있다. 동일인이 필사했다 해도 과언이 아닐 정도다. 이에 따라 이들 부분의 필사를 담당했던 필사자의 경우 동시에 여러 소설이나 문헌을 필사하고 있었을 가능성도 충분히 생각해 볼 수 있다.

둘째, 『옥난기연』이 세책본일 가능성.

민간궁체 연면흘림과 궁중궁체 연면흘림의 자형을 비교해 보면 글자의 형태나 운필, 획형, 구성법 등에서 명확한 차이를 보인다. 특히 운필법에서 많은 차이를 보이는데 궁중궁체 연면흘림이 전절부분에서 절제되고 정확한 운필, 즉 붓을 세우고 누르고 넘기는 다양한 붓의 움직임을 보여주고 있다면 민간궁체 연면흘림에서는 이러한 붓의 움직임이 거의 나타나지 않는다. 단지 붓을 끌고 다니는 것과 같은 형태의 움직임만 보일 뿐이다. 또한 궁중궁체 연면흘림은 획형이나 자형이 형식화되어 있어 자형의 정형화 비율[92]이 높은 특징을 보이는데 반해 민간궁체 연면흘림은 그렇지 못하다.

『옥난기연』의 자형은 위에서 언급한 민간궁체 연면흘림의 특징을 그대로 갖고 있다. 그 중에서도 불분명하고 부정확한 운필법이나 낮은 정형화 비율은 『옥난기연』을 궁중궁체 연면흘림으로 분류할 수 없도록 만든다. 그리고 『옥난기연』을 민간 필사본으로 추정할 수밖에 없도록 만드는 결정적 근거로 『양문충의록楊門忠義錄』K4-6826 15권부터 나타나는 자형과 『옥난기연』에 나타나는 자형의 유사성을 들 수 있다.[93] 예를 들어 『양문충의록』 '혼'자의 경우 받침 'ㄴ'을 정자로 서사하는 특유의 형태를 보이며 '롤'자 또한 아래아' 점을 획이 아닌 점의 형태로 연결시키거나 아예 생략하는 특징을 보인다. 이러한 독특한 특징들이 『옥난기연』의 자형에서도 그대로 보일 뿐만 아니라 그 형태까지도 동일하다. 자형의 특징 외에도 두 소설의 전반적인 서사분위기 역시 놀라울 정도로 비슷하다. 서사분위기가 비슷하다는 것은 운필법이 서로 유사해야만 가능한 일이다. 따라서 서사법이나 자형의 분석 결과를 토대로 추정해 보면 『옥난기연』은 민간에서 제작된 필사본, 곧 세책가의 세책본으로 보는 것이 타당하다고 할 수 있다. 아울러 조금 과한 추론일 수도 있지만 필사자가 동일한 서사법을 구사하는 것을 볼 때 동일 세책가에서 제작된 책일 가능성 또한 배제할 수 없다.

92) 정형화 비율은 한 글자를 구성하는 여러 요소들이 얼마나 정형화, 형식화 되었는지를 나타내는 판단 지표다. 정형화 비율에 따라 자형의 완성도와 서사 수준의 높고 낮음을 판단할 수 있으며 한편으로는 궁중본과 민간본을 분류하는데 기준으로써의 역할을 하기도 한다.

93) 『양문충의록』은 세책본으로 알려져 있다.(임치균, 「양문충의록의 내용과 특징」, 『양문충의록』1, 한국학중앙연구원 출판부, 2011, pp.14~16.)

셋째, 『옥원중회연』 19권의 장정과 서체의 문제, 별도 제작 가능성.

『옥원중회연』은 21권중 결손 된 1~5권을 제외하고 모두 16권이 장서각에 보존되어 있다. 그런데 현존하는 16권 중 유독 19권만 남다른 장정과 자형의 형태를 보인다. 우선 19권은 표지의 재질부터 다르다. 다른 책들이 만자卍字 문양의 매끄러운 저지楮紙인 반면 19권의 표지 재질은 매우 거칠며 공격지도 없어 이전의 책들과 많은 차이가 있다. 또한 한자 표제의 자형도 이전과 상이하다. 19권의 표제 자형은 이전의 표제 자형을 그대로 따라 쓰고자 노력한 흔적이 보이나 안타깝게도 자형이나 운필에서 상당한 어설픔과 미숙함을 드러내고 있다. 특히 '연緣'자의 '豕' 부분에서는 일반적으로 쓰이지 않는 형태를 보이고 있기도 하다. 심지어 우측 하단 권수를 표기하는 부분에서는 오자誤字까지 나오고 있다. 즉 '共二十一'로 표기 되어야 하지만 '공共'이 아닌 '스물입卄'자로 잘못 쓰는 바람에 '이십이십일卄二十一'로 표기되는 어처구니없는 실수를 저지르고 있는 것이다. 이전 권수에 있는 공共자의 행서를 비슷하게 따라 그리려다 오자를 낸 것으로 보인다. 이로 볼 때 표제나 권수를 쓴 서사자는 한자 쓰기에 대한 지식이 거의 없는 인물로 추정할 수밖에 없다.

본문의 서체도 이와 마찬가지로 앞 권들과 비교했을 때 서사 능력이나 수준이 현저히 떨어진다. 물론 다른 권지의 필사자들이 최고 수준의 서사 능력을 갖고 있음을 감안하면 평가가 박하다고도 할 수 있지만 그럼에도 불구하고 박한 평가를 내릴 수밖에 없는 이유는 필사자들이 보여주고 있는 자형이나 운필, 장법 등이 전반적으로 매우 거칠고 투박하기 때문이다. 특히 어떤 부분에 있어서는 자형이 상당히 조악한 면모를 보이는 곳도 있다.

이렇듯 『옥원중회연』 19권은 책의 표지부터 필사까지 모든 면에서 다른 책들과 현격한 차이를 보이고 있으므로 기존의 책들과 한질이 아닌 결손된 책을 보충하기 위해 별도로 제작한 책일 가능성이 높다고 할 수 있겠다.[94]

넷째, 소설 필사에 있어 궁과 민간의 합작설 검토.

낙선재본 소설 중 전문 서사상궁의 궁중궁체와 일용서체 등이 혼재된 경우를 어렵지 않게 볼 수 있다. 이 때문에 궁과 민간이 합작해 함께 필사를 진행했을 것으로 추정하기도 한다. 실제로 영남대 소장 『명주옥연기합록』[95]의 경우 23~25권을 여염집 여인의 글씨체로 판단해 궁과 민간

94) 표지를 제외하고 자형과 필사 양상만으로도 별도로 제작한 책일 것이라는 추정이 가능하며 그 가능성 역시 높다고 할 수 있다.

95) 『명주옥연기합록』은 궁중 웃어른의 안부를 아뢰던 '글월지'를 모아 그 이면에 소설을 필사한 것으로 서체는 궁중 궁체 흘림으로 필사되어 있다. '글월지'의 서체는 전문 서사상궁의 진흘림으로 서사되어 있는데 이를 통해 『명주옥연기합록』이 궁중에서 제작된 필사본임을 명확히 알 수 있다.

이 함께 필사한 사례로 보고 있기도 하다.[96]

하지만 『명주옥연기합록』의 서체 변화는 필사에 참여한 필사자들의 서사 능력 차이에 기인한 것으로 보는 것이 합리적이다. 『구래공정충직절기』, 『명주보월빙』, 『보은기우록』 등을 비롯한 여타의 낙선재본 소설들에서 흔히 볼 수 있는 현상들이기 때문이다. 예를 들어 『구래공정충직절기』의 경우 한 권의 책에 전문 서사상궁의 서체와 일용서체가 같이 나타나며, 심지어 한 장 내에서도 일용서체에서 전문 서사상궁의 서체로 급변하는 현상도 볼 수 있다.[97] 이러한 서체 변화를 『명주옥연기합록』의 예와 비교해 대입해보면 『구래공정충직절기』도 궁과 민간이 공동으로 필사한 사례로 볼 수 있게 된다. 그렇지만 궁내의 여러 엄격함이나 정황으로 미루어 볼 때 궁과 민간의 공동 필사 작업은 상정하기가 좀처럼 어렵다. 만약 억지로라도 궁과 민간이 합작해 필사를 진행했을 것이라는 가정을 해본다면 민간의 필사자, 그렇다고 글씨를 뛰어나게 잘 쓰는 사람도 아닌 한글만 아는 정도 수준의 일반 여염집 여인들을 궁으로 들여 장시간 필사하도록 해야 한다. 이러한 일이 궁내에서 가능할 것인가에 대해서는 상당히 부정적일 수밖에 없다. 거의 불가능에 가깝다고 할 수 있다. 그렇다면 필사 장소는 모두 궁 밖, 즉 민간의 어떠한 장소에서 필사가 이루어졌어야만 한다. 그런데 『구래공정충직절기』에서 보이는 여러 서사 양상, 그 중에서도 필사자의 갑작스런 교체 등은 이러한 가정을 부정할 수밖에 없도록 만든다. 더군다나 전문 서사상궁이 필사를 위해 궁 밖으로 지속적으로 나가야 하는 어색한 상황이 펼쳐진다. 전문 서사상궁의 신분이 지밀내인이라는 점을 고려하면 이러한 설정은 더욱 납득하기 힘들다.

『명주옥연기합록』도 마찬가지다. 23~25권의 경우 자형의 변화를 통해 다수의 필사자들이 필사에 참여하고 있음을 알 수 있다. 그리고 필사자들의 필사 분량 또한 제각각으로 일정하지 않으며 불규칙하다. 특히 23권에서는 필사자가 한 행만 필사한 사례도 볼 수 있다. 이와 같이 불규칙한 필사자 교체와 분량을 보이는 사례는 이미 『구래공정충직절기』나 여타 낙선재본 소설들에서 흔히 볼 수 있었던 예들이다. 만약 민간에서 필사가 진행되었다면 여러 여염집에서 다수의 여인들이 소설 필사에 참여하거나 사역에 동원되었고, 그리고 그 여염집 여인들이 마음 내키는 대로 필사를 했다는 뜻이 된다. 과연 이러한 방식의 필사가 민간에서 이루어졌을지는 의문이다.

결국 『구래공정충직절기』를 비롯해 여러 서체가 혼재되어 있는 낙선재본 소설들이나 또 다른 궁중 필사본 소설들의 경우 궁중 내에서 온전히 필사되었다고 판단하는 것이 가장 합리적이다.

96) "이 자료는 유일본으로 철종의 후궁인 김철영 상궁과 저동궁의 지밀상궁인 서유순. 그리고 두 명의 여염집 여인이 공동으로 필사했다. 궁을 나온 궁녀가 궁 밖에서 다른 여성들과 함께 베낀 책이다."(정병설, 앞의 책, pp.167~168.)

97) 7권 19b 1행까지 전문 서사상궁의 궁중궁체 흘림이었으나 2행부터 일용서체 흘림으로 급격한 변화를 보인다.

또한 소설 필사에 참여한 필사자들 역시 궁중에 소속되어 있는 내인들로 추정하는 것이 타당하며, 서체의 혼재에 따른 서사 능력의 차이나 서체 수준의 차이는 앞에서 살펴봤듯이 필사자 삼품론으로 충분히 설명 가능하다. 따라서 소설 필사에 있어 궁과 민간의 합작설은 동의하기 어려울 뿐만 아니라 근거 역시 희박하다고 할 수 있다.

다섯째. 기존 궁체에 대한 인식의 편향성 제고.

불과 얼마 전까지 궁체가 어떻게 인식되고 있었는지를 알 수 있는 글이 있다. 2015년 세계서예전북비엔날레 '한글서예 유산 임서전'을 소개하는 글이다.

> 조선의 여인들 중에서도 특히 궁중에 갇혀 살며 단 한 번도 자신을 표현할 수 없는 절제된 환경 아래서 자신의 모든 것, 심지어는 희로애락의 감정까지도 비워버림으로써 물처럼 담담한 마음으로 산 조선의 궁녀들이 그런 글씨체를 만들어 냈습니다. 궁녀들이 궁중에서 만들어냈다는 뜻에서 '궁체'라고 부르는 글씨체가 바로 그것입니다. ……중략…… 이 땅에 서양의 문화가 들어온 이후, 이들 조선의 여인 특히 궁녀들이 남긴 '담담한 맹물과 같은 글씨'는 개성이 드러나지 않고 천편일률적이라는 이유로 심지어는 너무 또박또박 써서 인쇄한 것 같다는 이유로 예술로 인정하지 않으려는 경향이 있었습니다.[98]

궁체를 궁녀들이 궁중에서 만들었다는 내용은 차치하고[99] '개성이 드러나지 않고 천편일률적', '인쇄한 것 같아 예술이 아니다'는 문장은 당시에 통용되고 있었던 궁체에 대한 인식과 편견을 잘 보여준다. 현재는 예전과 달리 궁체에 대한 인식이 개선되고 있는 중임을 실감할 수 있다. 시대의 흐름에 따라 문화 수준이 높아지고 향유 계층이 다양해졌기 때문일 것이다. 하지만 일부에서는 아직도 예전의 편견이 그대로 남아있는 것을 볼 수 있다. 그렇다면 궁체가 '개성이 드러나지 않고 천편일률적'이며 '인쇄한 것 같다'는 주장이 맞는지 옳고 그름부터 따져봐야 한다. 그렇지 않고서는 뿌리 깊은 편견을 해소할 방법이 없다.

낙선재본 소설은 궁체의 보고다. 따라서 궁체의 본 모습을 알기 위해서는 낙선재본 소설에 나타난 궁체부터 연구해야 그 실체에 접근할 수 있다. 그리고 낙선재본 소설에서 보이고 있는 궁체를 조금이라도 연구한 사람이라면 '천편일률적' 또는 '인쇄 같다'는 주장이 얼마나 잘못된 주장

98) 2015 세계서예전북비엔날레 한글서예유산 임서전.
http://59.1.209.111/~biennale2015/2015_korean/SubPage.html?CID=pages/programinfo.php&pr_id=54&c_page=2&sca_id=12/&pr_map=1

99) 궁체의 형성과정에 대해서는 졸고 『조선시대 글꼴의 형성과 변천』에서 상세히 밝혀 놓았다.

인지 바로 알 수 있다. 예를 들어『화산기봉』4권 11b에서는 'ㅈ'자가 7번 등장하고 있다. 그런데 그 자형들 모두 다른 형태로 똑같은 자형이 하나도 없다. 'ㅈ'의 삐침이나 땅점의 형태를 변화시켜 자형을 다르게 만드는 것은 물론 공간의 간격을 인위적으로 조절하는 방법을 통해 자형의 변화를 주고 있다. 다시 말해 같은 자형이 반복적으로 나올 경우 의도적으로 자소의 형태 변화나 운필법, 결구법 등을 달리해 자형의 중복을 피하고 있는 것이다. 또한 이와 같은 조형방식은『명주보월빙』등 여타의 많은 소설들에서도 일관되게 나타나고 있다. 이로 미루어 보면 자형의 중복을 피하는 조형방식은 낙선재본 소설 필사자들이 기본적으로 취하고 있는 서사 방식이라 할 수 있다.[100]

이처럼 자형의 중복을 피하는 조형방법은 서예에서 추구하는 예술성과 직접적으로 맞닿아 있다. 서예에서는 전통적으로 같은 글자가 반복되어 나올 경우 그 형태를 변화시켜 서사하는 것에 대해 높은 예술성을 부여하고 있기 때문이다.[101] 이렇게 본다면 낙선재본 소설의 필사자들 역시 서예의 전통적 예술성과 그 방법을 인식하고 이를 추구하고자 했으며, 아울러 이를 그대로 실천에 옮기고 있었다는 것을 알 수 있다.

결국 낙선재본 소설 필사자들은 필사에 임할 때 단순히 책을 베껴 쓰는 것이 아닌 창작에 대한 의지와 예술적 고민, 그리고 이를 표출하기 위해 많은 노력을 기울이고 있었다는 사실을 의도된 자형의 변화를 통해 확인할 수 있는 것이다.

이밖에 필사자의 독특한 개성이 드러나는 궁체는『범문정충절언행록』,『명주기봉』등 너무 많아 일일이 열거하기조차 힘들 정도다. 따라서 '개성이 드러나지 않고 천편일률적'이라거나 '인쇄한 것 같다'는 기존의 주장들은 편협한 편견이며 궁체를 연구하지 않은 상태, 즉 궁체에 대한 무지에서 나온 그릇된 주장이라 할 수 있다.

지금까지 낙선재본 소설 필사와 관련된 몇 가지 문제를 살펴보았다. 하지만 여기서 살펴 본 문제는 일부에 지나지 않으며, 필사와 관련된 많은 부분이 현재 미궁에 빠져 있는 상태다. 앞으로 이에 대한 연구가 지속적으로 필요하며, 나아가 다양한 시각과 관점에 따른 연구가 이루어지길 고대한다.

100) 특히 서사 방식은 서자(書者)의 서사 관념에서 비롯된다는 점을 상기해 보면 당시 필사자들의 서사 관념이 어떠했는지 일정 부분 헤아릴 수 있다.
101) 이는 오늘날도 마찬가지로 서예에서 일종의 암묵적 서사법칙처럼 간주되고 있다.

제 2 장

藏書閣所藏

낙선재본 소설 서체 분석

樂善齋本
小說書體
研究

일러두기 : 본문 제목의 경우 소설의 원문과 띄어쓰기 등의 형식을 그대로 표기하였다.
　　　　　이는 본문 제목의 변화 양상은 물론 형식의 변화까지도 보다 쉽게 파악할 수 있도록 하기 위함이다.

1. 위씨세대록(위시셰딕록 衛氏世代錄, 표제: 衛氏賢行錄)

청구번호: K4-6837
서지사항: 線裝, 27卷 27冊, 25.3×18.4cm. 우측 하단 共二十七, 공격지 있음.

서체: 궁중궁체 흘림, 전문 서사상궁의 궁중궁체 흘림 혼재.
1. 궁중궁체 흘림: 4, 5, 6, 7, 10, 21, 26권
2. 전문 서사상궁의 궁중궁체: 27권
3. 궁중궁체 흘림 + 전문 서사상궁의 궁중궁체 흘림: 1~3, 8~9, 11~20, 22~25권

1. 위시셰딕록 권지일. 9행.
▶ 궁중궁체 흘림, 전문 서사상궁 궁중궁체 흘림 혼재.
표지 제목은 '위씨현행록(衛氏賢行錄)'이나 본문 제목은 '위시셰딕록(衛氏世代錄)'으로 되어 있다.
본문은 9행으로 글자의 크기가 상당히 큰 편에 속하며 행간은 일정하게 형성되어 있으나 지면의 상하좌우 여백이 거의 없다고 해도 무방할 정도로 지면에 꽉 차게 서사하고 있다.
자형은 전형적인 궁체 흘림으로 크게 두 종류로 분류 가능하다. 첫 번째는 2a부터 22b까지의 나타나고 있는 자형(궁중궁체 흘림)이며, 두 번째는 22a부터 25b까지 사용된 자형(전문 서사상궁 궁중궁체 흘림)이다. 이 두 자형은 결구와 운필, 획형 등에서 확연한 차이를 보이고 있어 분류하는데 어려움이 없다.
첫 번째 자형(①)은 가로획의 기울기가 우상향으로 매우 높이 형성되고 있으며, 'ㅁ, ㅂ'의 첫 획의 형태가 초승달 모양으로 과하게 휘는 독특한 특징을 볼 수 있다. 운필은 조금의 주저함도 없이 자신감 넘치는 빠른 운필을 선보이고 있어 시원시원한 인상을 주며 자형 또한 빠른 속도의 운필에도 불구하고 공간의 일그러짐이 없이 균정하다. 'ㅎ'자의 경우 진흘림 자형을 사용하고 있기도 하다. 세로획의 경우 전형적인 궁체의 세로획, 즉 돋을머리와 기둥, 왼뽑음이 나타나는 형태와 돋을머리 부분에서 붓을 접어 바로 내려 긋는 형태가 혼재되어 있다. 삽필(澁筆)을 주로 사용해 윤기 있고 매끄러운 획 보다는 까칠까칠한 획질을 보이고 있다. 전체적으로 빠른 운필과 높은 가로획의 기울기로 운동성이 강한 자형을 만들어 내고 있다.
두 번째 자형은 전문 서사상궁의 궁중궁체 흘림으로 22a~23a(②), 24b~25b(③)로 다시 분류 가능하다. 두 부분의 자형 모두 극도로 절제된 운필과 자형을 보이고 있어 첫 번째 자형과 대비된다고 할 수 있으며, 정형화된 자형과 치밀한 결구를 보이고 있다. 마치 『옥원듕회연』의 절제된 자형과 같은 인상을 받기도 한다. 특히 24b~25b에 나타나고 있는 자형은 공간의 균제는 물론 붓의 정확한 움직임으로 인해 전절부분이나 획의 연결 등에서 불필요한 요소를 찾아볼 수 없으며 간결하고 자연스럽다.
본문 25a 이후에는 첫 번째 자형(①)과 두 번째 자형(②, ③)이 계속 반복되고 있어 필사자가 교대로 서사하고 있음을 확인할 수 있다. 이에 따라 권지일의 경우 최소 세 명의 필사자가 필사에 참여하고 있음을 알 수 있다.
특이 사항으로 첫 번째 자형(궁중궁체 흘림)이 사용된 곳에만 b면 1행, a면 10행의 마지막에 한 글자 정도 비워 빈 공간을 만들어 책의 장을 넘길 때 손가락이 글자를 훼손하는 것을 방지하고 있으며(일명 침자리, 이하 침자리), 두 번째 자형(전문 서사상궁 궁중궁체 흘림)이 사용된 곳은 침자리가 없어 필사자에 따라 침자리의 유무가 달라지는 독특한 현상을 볼 수 있다.
- 22a 자형과 운필의 확연한 변화. 전문 서사상궁의 궁체 흘림. 필사자 교체.
- 24b 'ㅇ'의 형태와 꼭지의 각도 변화. 그리고 받침 'ㅁ'의 형태 변화. 'ㅎ' 등 자형과 운필 변화.(전문 서사상궁의 궁체 흘림) 필사자 교체 추정.
- 25a 2a~22b까지 나타난 자형과 동일. 필사자 교체.
- 47a 24b~25b의 자형과 동일.(전문 서사상궁의 궁체 흘림) 필사자 교체.
- 48a 47a 이전 자형으로 환원. 필사자 교체.

특이사항: 첫 번째 자형이 사용된 곳에만 침자리를 만드는 특이한 형식을 보이고 있다. 즉 필사자에 따라 침자리 유무(有無)가 바뀌고 이에 따라 책의 형식도 변하고 있다.
- 권지일의 필사에 최소 세 명의 필사자가 서로 교대해가며 필사했음을 알 수 있다.

2. 위시셰듀록 권지이. 9행.

▶ 궁중궁체 흘림. 전문 서사상궁 궁중궁체 흘림 혼재.

– 3a~19b까지 궁중궁체 흘림은 앞 권과 같은 서체.

– 19a 1행부터 3행까지 앞 권의 24b~25b의 자형과 동일.(전문 서사상궁 궁중궁체 흘림) 필사자 교체.

– 19a 4행부터 자형과 운필 변화. 4행부터 전반적으로 획 두께 두껍게 형성되고 있으며 받침 'ㅁ'의 형태가 달라지고 있다. 또한 하늘점과 'ㅎ' 등에서 자형과 운필의 변화를 볼 수 있다.(전문 서사상궁의 궁체 흘림) 필사자 교체 추정.

– 20a 19b까지의 자형과 동일. 이전 자형으로 환원. 필사자 교체.

특이사항: 권지일과 마찬가지로 필사자에 따라 침자리 유무(有無)가 달라짐. 19a~20b까지만 침자리 없음.

3. 위시셰듀록 권지삼. 9행.

▶ 궁중궁체 흘림, 전문 서사상궁 궁중궁체 흘림 혼재. 공격지에 연필로 三이라 쓴 종이 붙어 있음. 필사자 교체 추정.

– 3a에서 4b까지의 자형은 앞 권과 유사한 궁중궁체 흘림이나 급격히 글자 크기 커지며 가로획의 각도 변화와 획 두께가 매우 두꺼워지는 변화로 앞 권과 서사 분위기에서 확연한 차이를 보인다. 반면 자형에서는 유사한 부분이 보이고 있기도 하다.

– 4a 획 얇아지며 획의 두께 차로 인한 획의 강약이 뚜렷하게 나타나고 있으며 운필에서 변화를 보인다.(궁중궁체 흘림) 필사자 교체 추정.

– 11a 자형과 운필 확연한 변화. 전문 서사상궁의 궁중궁체 흘림. 필사자 교체.

돋을머리, 반달머리, 꼭지 'ㅇ' 등을 볼 수 있는 전형적인 궁체 자형으로 정형화된 자형과 운필법을 보이고 있다. 자간이 매우 넓고 글자와 글자를 잇는 연결선이 길게 형성되는 특징을 보인다. 이와 같은 형태의 연결선은 주로 왕후들의 언간(봉서)에서 볼 수 있는 특징적 형태로 11a~11b를 필사한 필사자 또한 봉서를 많이 썼을 가능성이 높다는 추정이 가능하다. 정제된 자형과 운필법이 이를 뒷받침 한다.

– 12a 이전 자형으로 환원. 11b까지의 자형과 동일.(궁중궁체 흘림) 필사자 교체.

– 19a 자형과 운필 확연한 변화. 권지일 24b~25b의 자형과 동일.(전문 서사상궁의 궁중궁체 흘림) 필사자 교체.

– 20a 19a이전 자형으로 환원.(궁중궁체 흘림) 필사자 교체.

– 26a 19a의 자형과 동일.(전문 서사상궁의 궁중궁체 흘림) 필사자 교체.

– 27a 26a이전 자형으로 환원.(궁중궁체 흘림) 필사자 교체.

– 57b 글자 크기 급격히 커지는 변화.

권지삼의 경우 자형의 변화로 필사자를 추정해 보면 최소 4인이 필사에 참여했을 것으로 추정할 수 있다.

특이사항: 11a~11b에 나타나는 봉서 자형의 특징을 쓰는 자형은 이화여대 도서관 소장 「옥원중회연」 12, 13권에서도 나타나고 있는데 여기서도 마찬가지로 권지마다 그 분량이 매우 짧은 것을 볼 수 있다. 이러한 공통적 특징과 유사한 필사 형식으로 볼 때 여러 추정이 가능하다. 예를 들어 필사자가 보란 듯이 짧은 분량만 필사하고 마는 것으로 보아 비교적 높은 지위를 가지고 있는 내인이었을 가능성이 높으며 또 필사에 정식 참여가 아닌 짬을 내어 필사를 도와주는 개념이었을 가능성도 생각해 볼 수 있다. 한편 권지삼에서도 필사자에 따라 침자리 유무(有無)가 달라지는 현상이 계속 나타나고 있다.

4. 위시셰듀록 권지亽. 9행.

▶ 궁중궁체 흘림. 앞 권과 같은 서체. 공격지에 연필로 四라 쓴 종이 붙어 있음.

– 11a 8행부터 인용문 한 칸 내려쓰기. 15b 인용문 끝나지 않았음에도 한 칸 내려쓰기 하지 않고 본문 위쪽 여백 없이 꽉 차게 서사. 필사자가 착각 한 것으로 추정.

– 21a 글자 크기 작아지고 획 얇아지는 변화.

– 29b 글자 크기 커지고 획 두꺼워지는 변화.

– 34a 글자 크기 작아지는 변화.

전체적으로 글자 크기의 대소(大小), 획의 비수(肥瘦) 변화만 보일 뿐 자형이나 운필의 유의미한 변화는 보이지 않는다. 침자리의 경우 처음부터 끝까지 형성되어 있다.

5. 위시셰디록 권지오. 9행.

▶ 궁중궁체 흘림. 앞 권과 같은 서체. 앞 공격지 없음.

– 29a 윗줄에 한시(4언)의 음을 적고 아래에 그 뜻풀이를 작은 글씨로 서사. 이후 한시는 이와 같은 형식 유지.

6. 위시셰디록 권지뉵. 9행.

▶ 궁중궁체 흘림. 앞 권과 같은 서체. 공격지에 연필로 六이라 쓴 종이 붙어 있음.

– 3a 글자 크기가 상당히 크고 획 두께 두껍게 서사. 본문 제목 '권지 뉵'에서 한 칸 띄어 쓰는 변화.

– 51a 7행 다섯 번째 글자 '홀'자만 '정자'로 서사. 수정한 흔적이 전혀 없으며 자형과 운필이 확연히 달라 누군가 '홀' 한 글자만 쓴 것으로 추정.

– 전체적으로 글자 크기 변화에 따른 서사 분위기 변화(예:13a 글자 크기 커지고 행간 넓어져 서사 분위기 변화)는 있으나 유의미한 자형변화나 운필 변화는 볼 수 없다. 침자리 있음.

특이사항: 51a 7행 다섯 번째 글자 '홀'자만 정자로 서사되어 있으며 주변의 자형들과 운필이 달라 기존의 필사자가 아닌 다른 필사자가 '홀' 한 글자만 쓴 것으로 추정. 수정한 흔적은 전혀 보이지 않음.

7. 위시셰디록 권지칠. 9행.

▶ 궁중궁체 흘림. 앞 권 후반부와 같은 서체. 공격지에 연필로 七이라 쓴 종이 붙어 있음.

– 14a 글자 크기 급격히 작아지고 운필 경쾌하게 변화하고 있으나 자형에서는 미세한 변화만 나타난다. 여기서는 우선 '미, 하' 등의 자형과 운필 변화, 서사 분위기의 변화에 무게를 두어 필사자 교체로 추정 한다.

– 28b 획 두꺼워지는 변화.

– 40a 5행 후반부와 6행 초반부 주묵(朱墨)으로 빠진 문장 부기.

– 58a 글자 크기 작아지고 4행 세 번째 글자 '궁'자의 'ㅜ' 형태가 마치 'ㅠ'자의 흘림처럼 구부러지는 형태를 보인 후 60a 8행 여섯 번째 글자 '국', 62b 4행 다섯 번째 '궁'자의 'ㅜ' 형태가 구부러지는 독특한 형태를 보이고 있다. 이후 '궁인', '궁후' 등에서 모두 같은 형태로 사용하고 있는 것을 볼 수 있다. '미, 부' 등 자형과 운필에서 미세한 변화를 보인다. 필사자 교체 추정.(운필에서는 서사의 속도까지 비슷해 뚜렷한 변화가 보이지 않지만 갑작스러운 자형의 변화는 필사자 교체로 생기는 변화일 가능성이 높으므로 필사자 교체로 추정한다.)

– 침자리 있음.

특이사항: 58a 4행 세 번째 글자 '궁'자의 'ㅜ' 형태가 마치 'ㅠ'자의 흘림과 같은 형태를 보인 후 이러한 자형이 계속 사용.

8. 위시셰디록 권지팔. 9행.

▶ 궁중궁체 흘림. 전문 서사상궁의 궁중궁체 흘림 혼재. 공격지에 연필로 八이라 쓴 종이 붙어 있음.

– 3a~56b까지 앞 권과 같은 서체.

– 6a 글자 크기 작아지는 변화.

– 17a 글자 폭 넓어지는 변화.

– 25b 글자 폭 좁아지고 초반부와 서사 분위기의 변화. 'ㅎ' 등 자형과 운필 변화. 필사자 교체 추정.

– 31a 글자 크기 작아지는 변화.

– 37b 글자 크기 미세하게 작아지며 행간 넓어지는 변화.

– 56a 자형과 운필 확연한 변화. 전문 서사상궁의 궁중궁체 흘림. 필사자 교체.

전형적인 궁체 흘림 자형으로 이전의 세로획이 가운데로 붓끝을 뽑아내고 있는 반면 56a부터 붓끝을 왼쪽으로 뽑아내는 전형적인 왼뽑음과 함께 돋을머리도 정확하게 보이고 있다. 획은 전체적으로 두껍게 사용하고 있으며 받침 'ㄴ'의 형태와 위치가 진흘림의 형태로 주로 왕후들의 언간(봉서)에서 나타나는 형태와 유사하다. 또한 이외의 자형들(예:'문안을'의 자형이나 하늘점의 형태)에서도 진흘림의 향이 짙게 배어나고 있어 필사자가 진흘림을 많이 썼을 것으로 추정할 수 있다.

– 필사자 교체에 따라 침자리는 보이지 않는다.

9. 위시셰딕록 권지 구. 9행.

▶ 전문 서사상궁의 궁중궁체 흘림. 궁중궁체 흘림 혼재. 공격지에 연필로 九라 쓴 종이 붙어 있음.

– 3a 권지일의 22a~23a에 보이는 자형과 동일.(①전문 서사상궁 궁중궁체 흘림)

– 4a 3a와 자형, 운필에서 확연한 차이를 보인다. 권지삼 12b에 보이는 자형과 자간의 너비와 긴 연결선을 빼면 동일하다고 할 수 있다.(②전문 서사상궁 궁중궁체 흘림) 필사자 교체.

– 5a 앞 권 25b 이후에 나타나는 자형과 동일.(⑤궁중궁체 흘림) 필사자 교체.

– 26b 3a의 자형과 동일.(①전문 서사상궁 궁중궁체 흘림) 필사자 교체.

– 29b 5a의 자형으로 환원.(⑤궁중궁체 흘림) 필사자 교체.

– 33a 1행부터 4행까지 권지일의 24b~25b에 보이는 자형과 매우 유사.(③전문 서사상궁 궁중궁체 흘림) 필사자 교체.

– 33a 5행부터 급격히 자간 넓어지며 자형과 운필 변화. 권지이의 19a 5행부터 20b에 나타나는 자형과 동일하다해도 무방.(④전문 서사상궁 궁중궁체 흘림) 필사자 교체.

– 34b 5a의 자형으로 환원.(⑤궁중궁체 흘림) 필사자 교체.

– 36a 33a 5행부터 나오는 자형과 동일.(④전문 서사상궁 궁중궁체 흘림) 필사자 교체.

– 38b 5a의 자형으로 환원.(⑤궁중궁체 흘림) 필사자 교체.

– 47a 33a 5행부터 나오는 자형과 동일.(④전문 서사상궁 궁중궁체 흘림) 필사자 교체.

– 48b 5a의 자형으로 환원.(⑤궁중궁체 흘림) 필사자 교체.

특이사항: 전문 서사상궁의 궁중궁체 흘림의 경우 자형별로 분류하면 총 4종으로 이미 앞 권들(권지일, 이, 삼)에서 나왔던 자형들이다. 이에 따라 권지구의 경우 4종(4명의 필사자①,②,③,④)의 자형과 앞 권부터 나오는 자형(⑤)을 합하면 최소 5명의 필사자가 필사에 참여했을 것으로 추정 가능하다.

10. 위시셰딕록 권지 십. 9행.

▶ 궁중궁체 흘림. 앞 권 후반부(궁중궁체 흘림)와 같은 서체. 공격지에 연필로 十이라 쓴 종이 붙어 있음.

전체적으로 글자 폭이 넓게 형성되어 있는 것을 볼 수 있다. 그리고 글자 크기의 대소(大小), 획의 비수(肥瘦) 변화만 보이며 유의미한 자형변화는 보이지 않는다. 처음부터 끝까지 침자리가 형성되어 있다.

11. 위시셰딕록 권지 십일. 9행.

▶ 궁중궁체 흘림, 전문 서사상궁의 궁중궁체 흘림 혼재.

– 3a 권지팔 후반부의 글자 폭 좁고 자간 넓게 형성된 자형(37b 이후)과 동일.(궁중궁체 흘림)

– 12a 전문 서사상궁의 궁중궁체 흘림으로 변화. 필사자 교체.

유려하고 윤택한 획과 함께 자연스러운 필세의 흐름을 보이고 있다. 'ㅎ'의 경우 진흘림 자형도 사용되고 있으며 정제되고 정돈된 결구는 흠잡을 곳 없는 자형을 만들어 내고 있다. 상당한 수준의 매우 뛰어나 궁체라 하겠다.

– 13a 3a의 자형으로 환원. 필사자 교체.

이후 글자 크기와 획의 두께 변화만 보임. 필사자에 따라 침자리 유무 변화함.(12a, 13b 침자리 없음)

특이사항: 12a, 13b에서 앞 권들과 다른 자형의 궁체가 나타나며 그 수준이 매우 높아 상당한 서사 능력을 갖추고 있는 필사자임을 알 수 있다.

12. 위시셰딕록 권지십이. 9행.

▶ 궁중궁체 흘림, 전문 서사상궁의 궁중궁체 흘림 혼재. 공격지에 연필로 十二라 쓴 종이 붙어 있음.

– 3a 앞 권과 자형 동일.(궁중궁체 흘림)

– 4a 권지일의 22a~23a에 보이는 자형과 동일.(전문 서사상궁 궁중궁체 흘림) 필사자 교체.

– 5a 3a의 자형으로 환원. 필사자 교체.

이후 글자 크기와 획의 두께 변화 외에 유의미한 변화는 보이지 않음. 필사자에 따라 침자리 유무 변화함.(4a, 5b 침자리 없음)

13. 위시오셰삼난현힝녹 권지십삼. 9행.

▶ 전문 서사상궁의 궁중궁체 흘림, 궁중궁체 흘림 혼재. 본문 제목이 '위시셰딕록'에서 '위시오셰삼난현힝녹'으로 변화. 공격지에 연필로 十三이라 쓴 종이 붙어 있음.

– 3a 전문 서사상궁의 궁중궁체 흘림. 윤택하고 곧은 획은 세로로 긴 자형과 어우러져 세련된 느낌을 자아내고 있다. 또한 극도로 정제되고 정형화된 획과 자형은 궁체의 전형을 잘 보여주고 있다. 공간의 균제와 치밀한 결구, 정확한 붓의 움직임과 자신감 넘치는 운필은 필사자의 서사능력이 최고조에 이르렀음을 알게 해준다. 지금까지 나타난 전문 서사상궁의 궁중궁체 흘림과는 또 다른 형태의 자형을 보이고 있다.

– 4a 앞 권 후반부와 자형 동일.(궁중궁체 흘림) 필사자 교체.

– 38a 3a의 자형과 동일.(전문 서사상궁의 궁중궁체 흘림) 필사자 교체.

– 39a 4a의 자형으로 환원.(궁중궁체 흘림) 필사자 교체.

– 49a 3a의 자형과 동일.(전문 서사상궁의 궁중궁체 흘림)

7행 중간 부분부터 9행까지 글자 크기 작아지며 자형 납작하게 변화. 앞으로 써야 될 글자 수 보다 공간이 부족해 어쩔 수 없이 자형의 크기와 길이를 줄인 것으로 보임. 필사자 교체.

– 50a 4a의 자형으로 환원. 필사자 교체.

– 59a 3a의 자형보다 글자 크기 작으나 '룰', 받침 'ㅁ', 획형과 운필의 특징으로 볼 때 3a의 자형과 동일하다.(전문 서사상궁의 궁중궁체 흘림) 필사자 교체.

특이사항: 권지십이까지 '위시셰딕록'이던 본문 제목이 권지십삼에서 '위시오셰삼난현힝녹'으로 변화. 필사자에 따라 침자리 유무 변화.

14. 위시셰딕록 권지십소. 9행.

▶ 전문 서사상궁의 궁중궁체 흘림, 궁중궁체 흘림 혼재. 본문 제목 다시 '위시셰딕록'으로 변화. 공격지에 연필로 十四라 쓴 종이 붙어 있음.

– 3a 전문 서사상궁의 궁중궁체 흘림. 권지구의 4a와 자형 동일.

– 4a 앞 권 4a와 동일 자형.(궁중궁체 흘림) 필사자 교체.

– 36a 3a와 자형 동일.(전문 서사상궁의 궁중궁체 흘림) 필사자 교체.

– 38b 4a의 자형으로 환원. 필사자 교체.

– 61b 마지막장으로 4행이 전부이나 3a에 보이는 자형으로 변화.(전문 서사상궁 궁중궁체 흘림) 필사자 교체.

특이사항: 61b의 경우 마지막장으로 4행뿐이지만 필사자 교체. 필사자에 따라 침자리 유무 변화.

15. 위시셰딕록 권지십오. 9행.

▶ 전문 서사상궁의 궁중궁체 흘림, 궁중궁체 흘림 혼재. 공격지에 연필로 十五라 쓴 종이 붙어 있음.

– 3a 앞 권 61b의 자형과 동일.(전문 서사상궁의 궁중궁체 흘림)

– 5b 앞 권 4a와 동일 자형.(궁중궁체 흘림) 필사자 교체.

– 21a 3a와 자형 동일.(전문 서사상궁의 궁중궁체 흘림) 필사자 교체.

– 22b 5b의 자형으로 환원. 필사자 교체

– 60b 마지막 장으로 3행이나 권지일의 22a에 보이는 자형으로 변화.(전문 서사상궁 궁중궁체 흘림) 필사자 교체.

특이사항: 60b의 경우 마지막장이며 3행뿐이지만 권지일의 22a의 자형으로 필사자 교체. 필사자에 따라 침자리 유무 변화.

16. 위시오셰삼난현힝녹 권지십뉵. 9행.

▶ 전문 서사상궁의 궁중궁체 흘림, 궁중궁체 흘림 혼재. 본문 제목이 '위시셰딕록'에서 '위시오셰삼난현힝녹'으로 변화. 공격지에 연필로 十六이라 쓴 종이 붙어 있음.

– 3a 권지십삼의 3a에서 보이는 자형(전문 서사상궁 궁중궁체 흘림)과 유사한 면(예:'ㅅ'의 돋을머리, '고'의 형태)이 보이기도 하
나 운필이 거칠고 결구의 짜임새에서도 차이를 보인다. 권지십삼보다 획의 강약이나 지속완급이 부족하고 결구와 운필에서
의 정치(精緻)함이 약간 떨어진다고 볼 수 있다. 빠른 속도의 획(운필)으로 인해 발생하는 차이일 수도 있다.

– 5a 앞 권 5b와 동일 자형.(궁중궁체 흘림) 필사자 교체.

– 21a 권지십삼의 3a에서 보이는 자형과 동일.(전문 서사상궁 궁중궁체 흘림) 필사자 교체. 8행 열 번째 글자부터 9행까지 오자
가 있었던 듯 원래의 글자를 지우고(긁어낸 것으로 보임) 그 위에 다시 필사. 조금 어색한 자형.

– 22a 지금까지 볼 수 없었던 흘림 자형(앞 권의 흘림과 구별하기 위해 이하 궁중궁체 흘림Ⅱ로 표기)이다. 5a와 전반적인 분위기
는 비슷하나 운필과 획형에서 확연한 차이를 보인다. 특히 세로획 돋을머리 부분에서 많은 차이를 보인다. 세로획 돋을머리
는 이전과 달리 붓을 접어 내릴 때 앞부분이 표출되는 운필방법을 주로 사용하고 있는 것을 볼 수 있다. 이 때문에 이전과는
뚜렷이 다른 획형이 나타나며, 수필에서도 붓끝을 뾰족하게 뽑아내지 않고 있다. 전체적으로 각진 부분이 많이 사라져 이전
보다 부드러운 인상을 주며 가로획의 기울기가 높게 형성되고 '룔, 고, ㅎ' 등 자형에서도 변화를 보인다. 필사자 교체.

– 이후 끝까지 별다른 변화 없이 서사되고 있음.

특이사항: 22a에서 지금까지 볼 수 없었던 흘림 자형 출현.(궁중궁체 흘림Ⅱ로 표기) 5a의 자형과 유사한 면모도 있어 동일계
열의 필사자로 추정해 볼 수 있다. 필사자에 따라 침자리 유무 변화.

17. 위시오세삼난현힝녹 권지십칠. 9행.

▶ 전문 서사상궁의 궁중궁체 흘림, 궁중궁체 흘림 혼재. 공격지에 연필로 十七이라 쓴 종이 붙어 있음.

– 3a 권지십삼의 3a의 자형과 동일.(전문 서사상궁 궁중궁체 흘림)

– 4a 앞 권 22a와 동일한 자형.(궁중궁체 흘림Ⅱ) 필사자 교체.

– 7a 전문 서사상궁 궁중궁체 흘림. 필사자 교체.

3a보다 글자 크기 작아지고 자간 좁아지는 변화를 보이지만 자형은 동일하다고 해도 무방할 정도다. 다만 획 두께와 서사분위
기의 변화 등 3a와 다른 필사자일 가능성도 배제할 수는 없다.

– 9a 4a 자형으로 환원. 필사자 교체.

– 14a 3a와 자형 동일.(전문 서사상궁 궁중궁체 흘림) 필사자 교체.

– 15a 4a 자형으로 환원. 필사자 교체.

– 18a 전문 서사상궁 궁중궁체 흘림. 필사자 교체.

7a의 자형과 매우 유사하나 미묘하게 다른 차이를 보이고 있다. 획 두께가 두꺼우며 운필에서 약간 둔탁한 면을 보이고 자형이
정제되지 못해 뭉치는 부분들도 나타난다. 또한 5행부터 글자 크기가 급격히 작아지는 변화도 보인다. 다만 획형이나 자형, 운
필 등에서 7a와 유사한 부분도 상당 수 나타나고 있기도 하다.

– 19a 4a 자형으로 환원. 필사자 교체.

– 40a 4a와 같은 류의 흘림이나 급격하게 글자 폭 넓어지고 자간 줄어들며 결구법의 변화. 특히 받침 'ㅁ, ㅂ'의 크기와 비율이
이전과 다르게 매우 크게 형성되고 있으며 반흘림 자형이 유독 많이 사용되고 있다. 침자리도 형성되어 있지 않다. 필사자 교
체 추정.

– 41a 4a 자형으로 환원. 필사자 교체 추정.

– 51a 마지막 장으로 7행뿐이나 7a의 자형으로 변화.(전문 서사상궁 궁중궁체 흘림) 필사자 교체.

– 필사자에 따라 침자리 유무 변화.

18. 위시오세삼난현힝녹 권지십팔. 9행.

▶ 전문 서사상궁의 궁중궁체 흘림, 궁중궁체 흘림 혼재. 앞 공격지 없음.

– 2a 앞 권 7a(전문 서사상궁 궁중궁체 흘림)의 자형과 유사한 면도 보이고 있으나 불규칙한 글자 크기와 글자 폭, 획 두께 등 자
형과 운필에 관련된 전반적인 사항들과 본문을 구성하는 장법 등이 정돈되지 못해 어지럽고 복잡한 인상을 주고 있다. 특
히 본문 하단의 자형들은 자형이 잘려진 상태인데 책을 만들기 위해 종이를 자르는 과정에서 자형이 잘려나간 것으로 보인
다.(3b, 3a의 하단 자형을 보면 자형 전체가 완성되었던 것으로 추측할 수 있다.) 그러나 어떻게 이런 일이 발생할 수 있는지 쉽

게 이해되지 않는다.
- 4b 앞 장과 달리 자형과 운필, 행간과 자간이 정제되고 정돈된 형태로 변화. '고' 등 자형 변화.(전문 서사상궁 궁중궁체 흘림) 필사자 교체 추정.
특히 6행부터 9행까지 연결서선이 길게 이어지는 형태로 급변. 이러한 서사 형식은 권지구 33a에서 나왔던 형식으로 권지구에서는 연결서선이 긴 자형과 그렇지 않은 자형 사이에서 차이를 보이고 있으나 여기서는 두 자형 사이에서 유의미한 차이를 발견할 수 없다.
- 4a 앞 권 4a와 동일한 자형.(궁중궁체 흘림 II) 필사자 교체.
- 18a 2a의 자형과 동일.(전문 서사상궁 궁중궁체 흘림) 필사자 교체.
- 20b 8행부터 글자 크기 급격히 커지는 변화.
- 20a 권지십뉵의 5a와 동일한 자형.(궁중궁체 흘림) 필사자 교체.
권지십뉵 22a부터 처음 선보이던 자형이 계속 이어지다 20a에서 그 이전에 사용되던 자형으로 다시 변화하고 있다.
- 52a 2a의 자형과 동일.(전문 서사상궁 궁중궁체 흘림) 필사자 교체.
- 필사자에 따라 침자리 유무 변화.

19. 위시셰듀룩 권지십구. 9행.
▶ 전문 서사상궁의 궁중궁체 흘림, 궁중궁체 흘림 혼재. 본문 제목이 '위시오세삼난현횡녹'에서 '위시셰듀룩'으로 변화. 공격지에 연필로 十九라 쓴 종이 붙어 있음.
- 3a 권지구의 4a의 자형과 동일.(전문 서사상궁 궁중궁체 흘림)
- 4a 앞 권 20a와 동일 자형.(궁중궁체 흘림) 필사자 교체.
- 15a 3a의 자형과 동일.(전문 서사상궁 궁중궁체 흘림) 필사자 교체.
- 16b 8,9행 급격히 글자 크기 작아지는 변화. 필사자의 필사 분량이 정해져 있어 남은 공간에 그 분량을 다 넣기 위한 고육지책으로 보임.
- 16a 권지십팔 4a와 동일한 자형.(궁중궁체 흘림 II) 필사자 교체.
- 17a 8행 6~13번째 글자까지 본 글자 지우고 새로 수정. 자형 상이.
- 47a 글자 크기 작아지는 변화.
- 필사자에 따라 침자리 유무 변화.

20. 위시셰듀룩 권지 이십. 9행.
▶ 궁중궁체 흘림, 전문 서사상궁의 궁중궁체 흘림 혼재.
- 3a 앞 권 16a부터 사용된 자형과 동일.(궁중궁체 흘림 II)
- 23a~27a까지 자간 급격히 넓어지고 연결서선이 길게 형성되는 변화. 자형과 운필에서는 큰 변화 없음.
- 29a 자간 급격히 넓어지고 연결서선이 길게 형성되는 변화. 30a에서는 한 행에 9글자 밖에 없을 정도로 자간 더욱 넓어지고 연결서선이 길어지고 있다.
- 42a 권지십팔 4b의 자형과 유사.(전문 서사상궁 궁중궁체 흘림) 필사자 교체.
- 43a 2행부터 글자 크기 급격히 작아지는 변화.
- 45a 앞의 전문 서사상궁 궁중궁체 흘림과 또 다른 자형으로 상당한 수준의 자형과 운필을 보이고 있다. 이로 볼 때 필사자는 서사능력에 있어서는 최고 수준에 이르렀다고 할 수 있겠다. 필사자 교체.
자형과 운필은 한 치의 흐트러짐도 없이 정확하며 획의 장단, 강약, 공간의 균제 등이 모두 조화를 이루고 있어 흠잡을 곳 없이 완벽하다해도 과언이 아니다. 그 중에서도 46a의 9행에 보이는 '잡'자와 52a 4행의 '업스니'의 붓의 움직임은 필사자의 서사능력이 얼마나 대단한지 극명하게 보여주는 예라 하겠다. 한편 받침 'ㄹ'의 형태, 즉 'ㄹ'의 마지막 획이 다음 글자로 이어 쓰기 위해 연면흘림에서 주로 사용하는 형태로 변화하고 있다. 이러한 변화를 통해 글자와 글자를 더욱 자연스럽게 이어 쓰고 있다. 또한 자형 곳곳에서 주로 왕후들의 언간(봉서)에서 많이 볼 수 있는 자형들이 사용되고 있어 필사자가 봉서에 매우 능했음을 추정할 수 있다. 특이한 점은 다른 전문 서사상궁의 궁체 흘림의 경우 그 분량이 매우 짧은 편이나 45a의 필사를 맡은 필사자는 45a부터 소설의 끝인 55a까지(50b제외) 많은 분량을 담당하고 있다.

– 50b 또 다른 전문 서사상궁의 궁중궁체 흘림으로 가로획 기울기 우상향으로 높아지며 'ㅎ, 룸' 등 자형과 운필 변화. 필사자 교체 추정.

– 50a 50b 이전 자형으로 환원. 필사자 교체 추정.

– 56b 50b의 자형과 동일. 필사자 교체 추정.

특이사항: 필사자에 따라 침자리 유무 변화. 뒤 공격지 없음. 참고로 권지십일의 12a의 자형과도 유사한 면을 발견할 수 있음.

21. 위시셰듸록 권지 이십일. 9행.

▶ 궁중궁체 흘림. 공격지에 연필로 二十一이라 쓴 종이가 거꾸로 붙어 있음.

– 3a 앞 권 3a의 자형과 동일.

처음부터 끝까지 일정하게 서사되고 있으며 본문 곳곳에 주묵(朱墨)으로 점을 찍고 밑줄을 그어 놓은 부분이 유독 많다. 침자리 있으며(인용문에는 침자리 없음) 뒤 공격지 없음.

22. 위시셰듸록 권지 이십이. 9행.

▶ 궁중궁체 흘림. 공격지에 연필로 二十二라 쓴 종이 붙어 있음.

– 3a 권지십구 4a와 자형 동일.(궁중궁체 흘림)

처음부터 끝까지 일정하게 서사되고 있으며 침자리 형성되어있고 뒤 공격지 없음. 특이하게 인용문의 경우 한 칸 내려쓰는 방식을 취하지 않고 조사를 작게 쓰는 방법으로 본문과 구별하는 방식을 사용 함.

23. 위시셰듸록 권지 이십삼. 9행.

▶ 궁중궁체 흘림. 전문 서사상궁 궁중궁체 흘림 혼재. 공격지에 연필로 二十三이라 쓴 종이 붙어 있음.

– 3a 앞 권 3a와 자형 동일.(궁중궁체 흘림)

– 5a 글자 크기 작아지고 글자 폭 줄어드는 변화.

– 11b 권지구 4a와 자형 동일.(전문 서사상궁 궁중궁체 흘림) 필사자 교체.

– 16a 3a의 자형으로 환원. 필사자 교체.

– 49a 11b의 자형과 동일하나 자간을 극단적으로 넓게 형성시키고 있으며 글자와 글자를 잇는 긴 연결서선을 사용하고 있다.(전문 서사상궁 궁중궁체 흘림) 필사자 교체.

– 51b 3a와 자형으로 환원. 필사자 교체.

필사자에 따라 침자리 유무 변화.(궁중궁체 흘림(침자리O), 전문 서사상궁 궁중궁체 흘림(침자리X) 뒤 공격지 없음.

24. 위시오세삼난현힝녹 권지 이십스. 9행.

▶ 전문 서사상궁의 궁중궁체 흘림, 궁중궁체 흘림 혼재. 본문 제목이 '위시셰듸록'에서 '위시오세삼난현힝녹'으로 변화.

– 3a 권지십일 12a~13b의 자형과 상당히 유사. 특히 4b의 경우 권지십일 12a~13b의 독특한 반달맺음과 그 형태가 거의 같다고 해도 과언이 아니다.(전문 서사상궁 궁중궁체 흘림)

– 4a 앞 권 3a와 자형 동일.(궁중궁체 흘림) 필사자 교체.

– 28a 글자 크기 작아지고 행간 줄어드는 변화.

– 51b 9행 다섯 번째 글자부터 글자 크기 급격히 작아지며 전문 서사상궁 궁체 흘림으로 자형 변화. 필사자 교체.

– 51a 본문 9행에서 8행으로 변화.(전문 서사상궁 궁중궁체 흘림) 자간과 행간 매우 넓으며 세로로 긴 자형을 가지고 있다. 특히 1행부터 3행까지와 4행부터의 서사분위기가 다른데 3행까지는 3a와 필세의 흐름이나 자형이 유사하며 4행부터는 자간이 더욱 늘어나며 획 두께 얇아지고 운필의 속도 또한 이전보다 느려져 전반적인 서사분위기가 차분하며 안정적으로 변화하고 있다. 52b는 이러한 현상이 더욱 심화되며 세로로 긴 자형이 더욱 두드러져 보인다. 권지일, 권지구, 권지십일, 권지십삼에 나오는 전문 서사상궁 궁중궁체 흘림의 자형이 혼합되어 있는 것과 같은 자형을 보이고 있다. 필사자 교체.

– 52a 본문 9행으로 다시 환원. 권지이십일의 3a와 자형 동일.(궁중궁체 흘림 Ⅱ) 필사자 교체.

– 53a 마지막 장으로 본문 4행이나 필사자 교체. 3a와 동일한 자형.(전문 서사상궁 궁중궁체 흘림)

특이사항: 51a에서 본문 행수가 9행에서 8행으로 변화하며 52a에서 다시 9행으로 환원. 필사자 교체에 따라 본문 행수가 달라지는 보기 드문 현상. 필사자에 따라 침자리 유무 변화. 뒤 공격지 없음.

25. 위시셰듸록 권지이십오. 9행.

▶ 전문 서사상궁의 궁중궁체 흘림. 궁중궁체 흘림 혼재. 본문 제목이 '위시오셰삼난현힝녹'에서 '위시셰듸록'으로 변화.

– 3a 권지이십삼 49a와 동일한 자형으로(권지구 4a의 자형) 자간이 매우 넓고 긴 연결서선의 특징을 보이고 있다.(전문 서사상궁 궁중궁체 흘림)

– 4a 앞 권 52a와 자형 동일.(궁중궁체 흘림 II) 필사자 교체.

이후 끝까지 약간의 글자 크기 변화 외 별다른 자형 변화 없음. 필사자에 따라 침자리 유무 변화. 뒤 공격지 없음.

26. 위시셰듸록 권지이십뉵. 9행.

▶ 궁중궁체 흘림. 공격지에 연필로 二十六이라 쓴 종이 붙어 있음.

– 3a 권지이십오의 4a와 자형 동일.(궁중궁체 흘림)

처음부터 끝까지 약간의 글자 크기 변화 외 별다른 자형 변화 없음. 침자리 형성되어 있으며(인용문에는 침자리 없음) 뒤 공격지 있음.

27. 위시오셰삼난현힝녹 권지이십칠. 9행.

▶ 전문 서사상궁의 궁중궁체 흘림. 본문 제목이 '위시셰듸록'에서 '위시오셰삼난현힝녹'으로 변화. 공격지에 연필로 二十(七자 뜯겨진 것으로 추측)이라 쓴 종이 붙어 있음.

– 3a 권지십칠의 7a의 자형과 동일하다고 해도 무방.(전문 서사상궁 궁중궁체 흘림)

– 13a 3a의 자형에서 납작한 형태의 자형으로 변화. 권지십팔의 3a의 자형과 서사분위기 유사.(전문 서사상궁 궁중궁체 흘림) 필사자 교체 추정.

– 16a 글자 크기 커지고 자간 넓어지며 세로로 긴 자형으로 변화.(전문 서사상궁 궁중궁체 흘림) 필사자 교체.

권지이십의 45a와 버금갈만한 서사능력으로 매우 뛰어난 결구와 운필을 보여주고 있다. 막힘없는 필세와 흐름, 한 치의 오차도 허락하지 않는 정제되고 정형화된 자형, 주저함 없이 나아가는 붓의 움직임과 자신감 등 최고 수준에 이른 필사자라 할 수 있다. 또한 왕후들의 언간(봉서)에서 볼 수 있는 자형과 획형, 운필은 봉서에 능한 필사자였음을 확인시켜 주고 있다.

– 27a 글자 크기 작아지는 변화가 나타나기 시작하며 28b에서는 글자 크기 더욱 작아지는 현상.

– 29a 글자 크기 커지고 자간 넓어지며 세로로 긴 자형으로 변화. '룰' 등 자형과 운필 변화.(전문 서사상궁 궁중궁체 흘림) 필사자 교체.

16a와 비슷하나 또 다른 형태의 자형으로 이 역시 최고 수준의 자형과 운필을 보이고 있다. 운필은 부드럽고 막힘없으며 공간의 균제와 필세의 흐름 등 어느 것 하나 흠잡을 곳이 없다. 서사 능력이 최고 수준에 이른 필사자라 하겠다.

– 38a 2행부터 글자 크기 작아지며 'ㅎ'를 진흘림자형으로만 사용. 특히 2행만 세로획 흔들리는 변화. 필사자 교체 추정.

– 42a 글자 크기 작아지며 가로획 기울기 우상향으로 높아지고 'ㅎ, 을' 등 자형과 운필 변화.(전문 서사상궁 궁중궁체 흘림) 필사자 교체 추정.

– 43b 42a전의 자형으로 환원. 필사자 교체 추정.

특이사항: 권지이십칠은 이전과 달리 처음부터 끝까지 전문 서사상궁의 궁중궁체 흘림만으로 필사. 27권 중 전문 서사상궁의 궁중궁체 흘림만으로 필사된 유일한 책. 또한 서사능력이 모두 최고 수준에 이른 필사자들이 참여.

서체 총평

『위시셰듸록』에 사용된 서체는 궁중궁체 흘림과 전문 서사상궁 궁체 흘림으로 크게 나눌 수 있다. 이를 자형별로 세분화하여 살펴보면 궁중궁체 흘림의 경우 4종류, 전문 서사상궁 궁체 흘림은 무려 15종류로 분류 할 수 있다.

▶ 궁중궁체 흘림

1. 권지일, 권지이. 2. 권지삼, 권지사. 3. 권지칠 4. 권지십육 22a (궁중궁체 흘림 II)

▶ 전문 서사상궁 궁체 흘림

1. 권지일(22a) 2. 권지일(24b) 3. 권지이(19a) 4. 권지삼(11a) 5. 권지팔(56a) 6. 권지십일(12a) 7. 권지십삼(3a) 8. 권지십오(3a) 9. 권지십칠(18a) 10. 권지십팔(2a) 11. 권지십팔(4b) 12. 권지이십(45a) 13. 권지이십사(51a) 14. 권지이십칠(16a) 15. 권지이십칠(29a)

자형별 분류가 기본적으로 필사자에 따른 자형변화를 기반으로 이루어지는 것임을 감안하면 「위시셰뒤록」의 필사에 참여한 필사자의 수는 최소 19명으로 추정 된다. 그 중 필사분량의 대부분이 궁중궁체 흘림임을 볼 때 주도적으로 필사에 임했던 필사자는 최소 4명이라 할 수 있으며 이외에 전문 서사상궁 궁체를 보이고 있는 필사자 15명은 대부분 매우 짧은 분량을 필사하고 있어 어떻게 보면 단순 조력자처럼 보이기도 한다. 다만 권지이십의 45a~55a, 권지이십칠의 29a의 필사자와 같이 비교적 많은 분량의 필사를 소화한 경우도 있으며, 또 온전히 수준 높은 전문 서사상궁 궁체 흘림으로만 되어 있는 권지이십칠도 있다. 이 때문에 단순 조력자의 역할로만 보기에는 어려움이 있다.

특기할 사항으로는 본문 제목이 '위시셰뒤록'과 '위시오셰삼난현힝녹' 두 가지로 불특정하게 나타나고 있으며, 권지육 51a 7행 다섯 번째 글자 '홀'자만 정자로 서사되어 있어 기존의 필사자가 아닌 다른 필사자가 '홀'자 한 글자만 쓴 것으로 추정된다.(주변의 자형이나 운필과 전혀 다르며 수정한 흔적 또한 보이지 않는다.) 또한 권지이십사 51a(전문 서사상궁 궁중궁체 흘림)에서는 본문 행수가 8행으로 변화하며 52a(궁중궁체 흘림)에서 다시 9행으로 환원되고 있는 것을 볼 수 있다. 이는 필사자에 따라 본문 행수가 변화되는 보기 드문 현상이다.

그리고 27권 중 여러 곳에서 보이는 자간이 넓고 긴 연결서선의 특징과 형식을 보이는 전문 서사상궁 궁체 흘림의 경우 「위시셰뒤록」 외에 이화여대 도서관 소장 「옥원중회연」 12, 13권에서도 똑같은 형식으로 서사되고 있는 것을 볼 수 있다. 더욱 놀라운 점은 「옥원중회연」 12, 13권에서도 「위시셰뒤록」과 마찬가지로 그 분량이 매우 짧다는 것이다. 이에 대해서는 조금 더 긴밀한 연구가 필요할 것으로 보인다.

한편 필사자에 따라 침자리의 유무가 달라진다. 궁중궁체 흘림을 필사한 필사자들은 모두 침자리를 형성시키고 있는 반면 전문 서사상궁 궁중궁체 흘림을 필사한 필사자들은 침자리를 형성시키고 있지 않고 있는 특이한 현상을 보이고 있다.

〈 위씨세대록 권지1 22p 〉

〈 위씨세대록 권지2 19p 〉

〈 위씨세대록 권지3 11p 〉

〈 위씨세대록 권지4 21p 〉

위시셰디록 권지오

〈 위씨세대록 권지5 29p 〉

〈 위씨세대록 권지6 51p 〉

〈 위씨세대록 권지7 58p 〉

〈 위씨세대록 권지8 56p 〉

〈 위씨세대록 권지9 33p 〉

〈 위씨세대록 권지10 27p 〉

〈 위씨세대록 권지11 12p 〉

〈 위씨세대록 권지12 4p 〉

〈 위씨세대록 권지13 38p 〉

〈 위씨세대록 권지14 36p 〉

〈 위씨세대록 권지15 21p 〉

〈 위씨세대록 권지16 21p 〉

〈 위씨세대록 권지17 18p 〉

〈 위씨세대록 권지18 20p 〉

〈 위씨세대록 권지19 15p 〉

〈 위씨세대록 권지20 42p 〉

〈 위씨세대록 권지21 49p 〉

〈 위씨세대록 권지22 33p 〉

〈 위씨세대록 권지23 16p 〉

〈 위씨세대록 권지24 51p 〉

〈 위씨세대록 권지25 4p 〉

〈 위씨세대록 권지26 31p 〉

〈 위씨세대록 권지27 16p 〉

2. 옥원중회연 (옥원듕회연 玉鴛重會宴)

청구번호: K4-6832
서지사항: 線裝, 21卷 16冊(21권 21책 중 1~5권 결), 27.8×20.2 cm, 우측 하단 共二十一, 공격지 있음.

> 서체: 전문 서사상궁의 궁중궁체 정자, 흘림 혼재.(권지십구 제외)
> 　　　1. 전문 서사상궁 궁중궁체 정자: 6권~10권, 12권~17권
> 　　　2. 전문 서사상궁 궁중궁체 흘림: 11권, 18권~21권

6. 옥원듕회연 권지뉵. 10행.

▶ 전문 서사상궁 궁중궁체 정자.

「옥원듕회연」은 서예계에서 고전 궁체의 범본(範本)으로써 그 명성이 자자하며 권지육은 고전 궁체 정자를 배우기 위한 입문서로 자리매김하고 있다.

본문의 구성은 상단의 윗줄과 하단의 아랫줄을 맞추는 형식을 통해 전체적으로 사각형의 틀을 완성하고 있다. 특히 궁체 정자로 아랫줄까지 일정하게 맞추는 일이 결코 쉽지 않은데도 불구하고 이를 위해 많은 노력을 기울이고 있어 필사에 상당히 많은 공을 들이고 있었음을 알 수 있다.

자형은 극도로 정형화되어 있으며 획과 획 사이의 공간은 놀라울 정도로 고르고 가지런하다. 공간의 불균형은 절대 용납하지 않고 있어 어설픈 공간이나 일그러지는 공간은 좀처럼 찾기 힘들다. 이러한 공간의 사용은 치밀하지만 시원하고, 시원하지만 한 치의 흐트러짐도 보이지 않는 그야말로 흠잡을 곳 하나 없는 완벽에 가까운 자형을 만들어 내고 있다. 운필 또한 예외 없이 자로 잰 듯 정확하게 움직이고 있으며, 전(轉)과 절(折)은 물론 획의 직선과 곡선의 적절한 조화는 굳셈 속에서도 유려함을 보이고 있다. 그리고 자칫 단조롭거나 지루하다고 느껴질 수 있는 궁체 정자에 속도의 지속완급과 힘의 강약조절 등을 통해 과하지도 모자라지도 않은 절묘한 변화를 이끌어 내고 있다.

가로획과 세로획, 반달머리, 반달맺음 등 궁체 정자의 특징적인 형태를 그대로 볼 수 있으며, 기필부터 수필까지 붓이 허투루 움직이는 법을 찾아볼 수 없어 필사자의 서사 능력에 감탄을 자아내게 된다. 행간은 일정하게 형성되어 있으며 자간을 붙이는 방법으로 글줄과 행간을 명확하게 드러낼 수 있도록 설계하고 있다.

담묵(淡墨)과 삽필(澁筆)로 처음부터 끝까지 일정하고 고르게 필사하고 있으며 탈자가 있는 경우 옅은 주묵(朱墨)을 사용해 작은 글씨로 덧붙이고 있다. 잘못된 글자의 경우 주묵으로 점을 찍어 표시하고 있기도 하다.

특이한 점은 획질이 껄끄럽거나 까칠한 상태, 즉 삽(澁)의 기운이 매우 강함에도 불구하고 보는 이로 하여금 획질이 윤택하다는 느낌을 준다는 점이다. 이는 간결하고 정확한 붓의 움직임이 보여주는 효과라 할 수 있다.

고전 궁체 정자의 범본이라는 말이 무색하지 않게 자형이나 운필, 장법, 균형과 조화, 변화 등 모든 면에서 최고의 완성도를 보여주고 있다.

– 글자 크기의 변화 외 큰 변화 없음.

　(예: 22a 5행부터 글자 크기 작아지는 변화나 25a 5~6행의 행간 좁아지는 변화, 55a 1,2행 글자 크기 작아지는 변화.)

– 앞 공격지 있으나 뒤 공격지 없음.

7. 옥원듕회연 권지칠. 10행.

▶ 전문 서사상궁 궁중궁체 정자. 필사자 교체 추정.

앞 권의 서체와 매우 유사하나 노봉으로 인한 붓끝의 노출이 강하게 나타나는 변화를 보인다. 특히 세로획 돋을머리, 가로획 들머리 등에서 두드러진다. 또한 가로획 들머리의 각도와 형태가 권지뉵과 다른 모습을 보이며 그 중에서도 'ㅎ'의 가로획에서 그 변화를 쉽게 찾아볼 수 있다. 자음에서도 'ㅇ'의 형태와 크기에서 차이를 보이며 그 고르기에서도 권지뉵보다 권지칠이 약간 불규칙한 모습을 보인다. 그리고 권지칠의 후반부에 나타나는 '호, 홀'처럼 권지뉵과 다른 조형을 보이는 글자도 있다. 전체적으로 글자의 폭이 좁아지는 동시에 권지뉵에서 보이는 시원한 느낌이 들지 않는 결구법은 권지뉵과 권지칠 자형의 가장 큰 차이점이라 할 수 있다.

다만 결구법이나 운필에서 큰 차이를 보이고 있지 않으며, 획형이나 운필 등에서 강한 유사성을 보이고 있는 부분이 많아 권지뉵과 권지칠의 필사자들은 동일 소속에 동일한 학습과정을 거쳤을 가능성이 매우 높다고 할 수 있다.

특이 사항으로는 20b에서부터 왼쪽으로 일정하게 기울어졌던 글자의 축이 바로 서기 시작하는 변화가 나타난다. 이후 글자의 축이 기우는 글자와 바로 서있는 글자가 혼재되어 있는데 주로 b면에서는 글자의 축이 바로 선 상태를 많이 보이고 있다.

- 17a 글자 크기 커짐.
- 20b 2행부터 글자 크기 작아지며 글자의 축 변화 시작.
- 29b 글자 크기와 폭 감소.
- 31a에서 36b까지 글자 크기와 폭 조금 증가.
- 36a 글자 크기와 폭 감소.
- 37b 1행에서 6행까지만 글자 크기 커짐.
- 38b 1행에서 6행까지만 글자 크기 커짐.
- 42a 글자 폭 감소.
- 52a 글자 크기 커지며 글자의 폭 증가. 행간 줄어들어 이전과 다른 서사 분위기 형성.
- 67a 8행부터 급격하게 글자 크기 작아짐.

특이사항: 위에서 언급한 지점을 기점으로 글자 크기와 글자의 폭이 증감하는 변화가 반복되고 있음에 따라 서사 분위기 또한 변화하고 있음을 볼 수 있다. 이는 필사자가 교체되었을 가능성이 있음을 보여주고 있는 현상이다. 뿐만 아니라 변화되는 각 부분에서 미세한 자형의 변화도 관찰되고 있다. 다만 그 변화의 폭이 필사자 교체를 확신할 만큼의 정도가 되지 못하고 있는 점은 필사자 교체로 추정하기 어렵게 만들고 있다. 만약 필사자 교체가 이루어졌다면 자형이나 운필의 유사함으로 볼 때 권지칠의 필사자들은 동일 서사 학습을 받았을 것으로 추정할 수 있으며, 이는 다시 동일 서사계열에 속한 필사자들로 볼 수 있을 것이다.

8. 옥원듕회연 권지팔. 10행.

▶ 전문 서사상궁 궁중궁체 정자. 필사자 교체 추정.

권지팔의 자형은 초반부와 중반이후로 나누어지는데 초반부에서는 획이 굵고, 속도가 빠르며 자간이 넓은 특징을 보이고 있다. 이 때문에 시원하고 활달한 느낌을 주고 있어 권지칠의 조심스럽고 단정한 서사분위기와 차이를 보이고 있다.

노봉을 위주로 하고 있으며 들머리의 형태와 각도로 인해 권지칠보다 강한 인상을 주고 있기도 하다. 결구는 시원하면서도 치밀하며 운필은 거침없으나 정확하게 이루어지고 있다. 속도의 지속완급과 힘의 강약에 따라 나타나는 조화와 변화는 필사자의 서사능력을 가늠케 한다.

중반 이후의 자형은 활달함이 사라지고 권지칠에서 볼 수 있었던 자형으로 변화하고 있다. 필사자 교체가 추정되며 책의 후반부로 갈수록 글자 크기의 편차가 불규칙함을 볼 수도 있다. 행간은 일정하게 형성되어 있으며 윗줄 맞춤의 경우 장에 따라 상하로 움직이고 있어 권지뉵이나 권지칠과 다름을 볼 수 있다.

- 5a 글자 크기와 글자 폭 감소.
- 6a, 7b의 윗줄이 6b, 7a보다 약 한 글자 가까이 높은 위치로 형성.
- 8a 7행부터 글자 크기 작아짐.
- 10a, 11b의 윗줄 높이 형성.
- 18a부터 21a까지 a면에서만 글자 크기 작아지는 현상.
- 21b 글자 크기 커지며 크기와 획 두께 불규칙.
- 21a 글자 크기 작아지며 'ㅅ'의 자형(삐침, 땅점)과 가로획의 변화. 필사자 교체 추정.
- 25a 글자 크기 커지며 획 두꺼워짐. 필사자 교체 추정.
- 27a 8행부터 급격히 글자 크기 작아짐. 필사자 교체 추정.
- 30a 글자 크기 커지며 획 두꺼워짐. 필사자 교체 추정.
- 31a 글자 크기 작아졌다 32b에서 글자 크기 커지고 다시 32a에서 글자 크기 작아짐.
- 38b 7행부터 급격히 글자 크기 작아짐.

- 44b 6행부터 10행까지 글자 크기 커지며 44a에서 다시 글자 크기 작아짐.

- 44a, 45b의 윗줄 높이 형성.

- 46a 글자 크기와 글자 폭 감소. 필사자 교체 추정.

- 56b 1행부터 7행까지 급격히 글자 크기 커짐. 필사자 교체 추정. 8행부터 다시 급격히 글자 크기 작아짐.

- 59a 글자 크기 작아짐.

- 62b 9행부터 급격히 글자 크기 작아지며 62a에서는 자간 넓어짐. 필사자 교체 추정.

- 68b 획 두꺼워지고 글자 크기 커짐. 필사자 교체 추정.

- 68a에서 다시 획 얇아지고 글자 크기 작아짐.

- 71a 8행부터 급격히 글자 크기 작아짐.

- 74a 글자 크기 작아지며 자간 넓어짐. 필사자 교체 추정.

- 앞 공격지 있으나 뒤 공격지 없음.

특이사항: 권지뉵, 권지칠과 비교해 글자 크기의 변화가 많음.

9. 옥원듕회연 권지구. 10행.

▶ 전문 서사상궁 궁중궁체 정자. 앞 권 중후반부에 나오는 자형과 동일.

잦은 글자 크기 변화와 획 두께의 변화가 나타나는 것을 볼 수 있다. 특히 장의 중간에 급격하게 글자 크기가 변하는 곳도 여러 곳에서 볼 수 있다. 이러한 변화는 행간 등 구성상의 변화뿐만 아니라 서사 분위기까지 바꾸어 놓고 있기도 하다.

- 4b 7행 5번째 글자부터 행 마지막 글자까지 먹물 진해지며 결구와 운필이 흔들리며 불규칙한 자형으로 변화. 8행부터 안정적. 가로획, 'ᄉ' 등 자형과 운필변화. 필사자 교체 추정.

- 6a 글자 크기 작아지고 획 얇아짐.

- 9b 2행부터 글자 크기 작아짐.

- 11b 5행부터 9행까지 글자 크기 커지며 획 번짐으로 획 두께와 결구 불규칙.

- 11a 글자 크기 다시 작아짐.

- 13b 7행부터 10행까지 글자 크기 커짐. 13a에서 다시 작아짐.

- 15a 글자 크기 커지며 획 두꺼워 짐.

- 18a 글자 크기 작아짐.

- 22b 획 두꺼워지고 글자 크기 커짐.

- 22a 3행부터 글자 크기 작아짐.

- 23a 2행에서 4행까지 획 두꺼워지고 글자 크기 커짐. '각'의 초성 'ᄀ', '원'의 결구법 변화. 필사자 교체 추정.

- 24b 9행부터 글자 크기 커지며 획 두꺼워짐.

- 25b 획 얇아지고 글자 크기 작아짐.

- 26b 7행부터 글자 크기 커짐.

- 32a 글자 크기 작아짐.

- 38a 글자 크기 커지며 획 두꺼워짐.

- 40a 글자 크기 작아짐.

- 42a 글자 폭 줄어들며 획 얇아짐.

- 46a 5행부터 급격히 글자 크기 작아지며 글자의 축과 점획 변화. 필사자 교체 추정.

- 51a 1행부터 4행까지 글자 크기 커지며 획 두께 두꺼워지고 불규칙. 이후 5행부터 획 얇아지고 일정한 두께 형성. 필사자 교체 추정.

- 53a 8행부터 급격히 글자 크기 작아짐.

- 61b 1행에서 4행까지 글자 크기 커짐. 이후 점진적으로 글자 크기 작아짐.

- 62a 획 얇아지고 글자 크기 작아짐.

- 앞 공격지 있으나 뒤 공격지 없음.

10. 옥원듕회연 권지십. 10행.

▶ 전문 서사상궁 궁중궁체 정자. 앞 권과 같은 서체.

– 13a 획 두께 불규칙해지고 결구법의 변화로 자형과 행간변화. 필사자 교체 추정.

– 16b 글자 크기 커지며 획 두꺼워지며 16a에서 다시 글자 크기 작아지면서 획 얇아짐. 필사자 교체 추정.

– 19b 8행부터 10행까지 급격하게 글자 크기 커지며 운필과 자형변화. 3행만 필사자 교체.

– 19a 이전 자형으로 환원.

– 20b 9행부터 글자 크기 작아지며 글자의 가로 폭 현저히 줄어듦.

– 21b 필사자 교체.

　글자 크기 커지고 글자 폭 매우 넓어지며 결구법의 현격한 변화로 자형의 큰 변화. 이전 까지 볼 수 없었던 자형 출현. 특히 '능, 흔'의 자형은 권지뉵부터 권지십까지 나타나지 않은 자형이며, 자형의 결구법도 마찬가지다. 새로운 필사자의 등장이라고 할 수 있다.

– 22b부터 35b까지 한 장 내에서도 글자의 크기 커졌다 작아졌다 매우 불규칙.

– 35a 3행부터 글자 크기 작아지며 일정한 크기로 유지. 21b와 동일한 자형. 필사자 교체 추정

– 39a 5행부터 글자 폭 넓어지며 결구법 변화. 필사자 교체 추정.

– 40a 글자 크기 작아지며 자형 변화. 필사자 교체 추정.

– 44b 3행부터 44a 8행까지 글자 크기 커지며 글자 폭 넓어지고 자형과 운필 변화. 9행부터 글자 크기 급격히 작아지며 자형변화. 46a 4행까지 이와 같은 현상 계속 반복. 필사자 교체 추정.

– 46a 5행부터 글자 크기 작아지며 자형과 운필 변화. 필사자 교체 추정.

– 48a부터 50b까지 글자 크기 불규칙.

– 52b 7행부터 글자 크기 작아짐.

– 56b 4행부터 10행까지 글자 크기 커짐.

– 62b부터 73b까지 글자 크기 불규칙.

– 76b 8행부터 10행까지 글자 크기 커짐.

– 83b 6행부터 10행까지 글자 크기 커짐.

– 앞 공격지 있으나 뒤 공격지 없음.

특이사항: 19b 8∼10행까지 3행만 급격하게 글자 크기 커지며 운필과 자형변화. 3행만 다른 필사자가 필사.

– 21b에서 처음으로 나타나는 결구법과 자형으로의 변화를 볼 때 지금까지와는 전혀 다른 필사자가 필사에 참여.

　또한 21b의 결구법을 사용하는 필사자들 사이의 불규칙한 필사 상황으로 볼 때 각 필사자들마다 서사 능력 혹은 개인적 특성에 따른 편차 추정.

11. 옥원듕회연 권지십일. 10행.

▶ 전문 서사상궁 궁중 궁체 흘림. 필사자 교체.

「옥원듕회연」 권지십일은 「낙성비룡」과 더불어 고전 궁체 흘림의 범본이다.

본문은 10행으로 윗줄과 아랫줄을 정확히 맞추고 있으며 자간과 행간을 일정하게 형성시키고 있어 매우 규칙적이며 안정되어 있다. 필사에 상당히 많은 공을 들이고 있음을 알 수 있다.

자형은 정형화되어 있으며 흘림 외에도 반흘림, 진흘림, 정자 등 모든 서체의 자형이 함께 사용되고 있는 특징을 보인다. 예를 들어 '구'의 경우 '흘림'과 '정자' 두 가지 자형으로 사용하고 있으며, 15b부터는 'ㅎ'의 진흘림 형태가 나타난다. 반흘림은 주로 받침 'ㄴ, ㅁ'을 정자로 서사하면서 보이고 있는데 첫 장인 3a의 경우 반흘림의 자형이 여러 곳에서 사용되고 있다.(그 중에서도 '문'자의 경우 초성 'ㅁ'과 종성 'ㄴ'은 정자로, 중성 'ㅜ'는 흘림으로 서사되어 있어 반흘림의 형태가 극대화되고 있기도 하다.)

또한 '라'의 경우 흘림에서 쓰는 전형적인 'ㄹ'의 형태와 함께 정자의 'ㄹ'에서 마지막 획 부분만 흘려 쓰는 반흘림 형태의 자형도 나타나고 있다. 이는 반흘림 사용과 연관된 또 하나의 특징이라 할 수 있다. 이렇듯 흘림과 반흘림, 정자, 진흘림 등 여러 다양한 서체가 혼용되어 있음에도 전혀 이질감 없이 자연스럽게 어울리면서 전체적인 조화를 이루고 있어 필사자의 서사능력이 어느 정도 수준에 올라있는지 가늠케 한다.

한편 결구와 운필에 있어서는 치밀함과 동시에 활달함을 볼 수 있다. 획과 획 사이의 공간은 고르고 바르며, 어설프거나 일그러지는 공간을 찾아볼 수 없다. 자로 잰 듯 정확한 획의 전환(轉折)은 부드러움과 굳셈의 적절한 조화를 이루고 있다. 또 운필의 지속완급과 힘의 강약조절은 변화의 묘미를 최고조로 올리고 있으며, 마르지도, 뚱뚱하지도 않은 획은 건강하고 윤택해 자형의 활달함에 일조하고 있다.

고전 궁체 흘림의 전형이자 범본이라는 평을 받기에 손색없을 정도로 모든 면에서 정점에 올라있다고 할 수 있다.

– 전체적으로 글자의 크기가 커졌다 작아졌다 하는 변화(예: 22a 글자 크기 작아졌다 25b 8행부터 글자 크기 커짐)외에는 자형이나 운필의 변화는 찾기 힘들다.

– 14b 'ㅎ'의 진흘림 자형 출현. 15b부터 본격적으로 사용.

– 49b 3행부터 윗줄 위로 형성.

– 마지막장인 68a의 경우 2글자만 서사.

특이사항: 눈에 띄는 반흘림 자형으로 인해 반흘림이라 분류할 수도 있으나 전반적인 흘림의 기세와 필세가 워낙 강해 흘림외의 다른 서체로 간주하는 것은 사실상 힘들다. 따라서 권지십일의 경우 궁체 흘림으로 반흘림과 진흘림의 자형이 혼용되어 있다는 표현이 적절하다고 할 수 있겠다.

12. 옥원듕회연 권지십이. 10행.

▶ 전문 서사상궁 궁중 궁체 정자. 필사자 교체.

'권지칠'의 자형과 유사하다. 다만 획의 표현에 있어 흔들림 없는 획과 주저함 없이 나아가는 붓의 움직임으로 인해 자신감이 돋보이며, 권지칠과 비교해 노련하고 완숙한 자형을 보이고 있어 서사 능력의 차이를 알 수 있다. 또한 세로획 돋을머리는 '권지십'에서 볼 수 있는 획형으로 마치 '권지뇩, 권지칠, 권지십'의 결구법과 운필법, 획형 등을 혼합시켜 놓은 것과 같다고 할 수 있다.

자형이나 운필에서는 어수룩하거나 흠잡을 곳이 없을 정도로 정제되고 정형화되어 있으며 유연하고 부드러운 획들 사이에서 단단하고 꼿꼿한 획들이 절묘하게 어우러지고 있어 서사 능력에 있어 최고 수준에 이른 필사자임을 추정할 수 있다.

필사 중 빠진 단어나 글자가 있을 경우 오른쪽 행간을 이용해 옅은 주묵에 작은 글씨로 부기하고 있다. 전반적으로 글자의 크기가 커졌다 작아졌다 하는 변화(아래 참조)외에는 필세와 운필이 일정하게 하나의 흐름으로 이어지고 있으며 자형의 변화 또한 찾아보기 힘들다.

– 4b 5행 14번째 글자부터 10까지 글자 크기 커지는 급격한 변화.

– 4a 글자 크기 작아짐.

– 21a 6행부터 9행까지 담묵으로의 변화와 함께 급격히 글자 크기 작아짐.

– 43a 6행부터 글자 크기 커졌다 45b에서 다시 작아짐.

– 60a 5행부터 담묵으로 변화하며 글자 크기 작아지고 61b 8행부터 자간 넓어짐.

– 앞 공격지 있으나 뒤 공격지 없음.

13. 옥원듕회연 권지십삼. 10행.

▶ 전문 서사상궁 궁중 궁체 정자. 앞 권과 같은 서체.

– 5a 7행과 8행만 글자 크기 커짐.

– 6b부터 8b까지 b에서만 글자 크기 커지고 a에서 다시 글자 크기 작아지는 현상 반복.

– 8a부터 11b까지 각 장마다 글자 크기의 대소(大小) 변화를 보이는 행이 많아진다. 또한 반복되고 있는 특이한 현상을 보인다.

– 15a 6행부터 10행까지 급격히 글자 크기 작아짐.

– 22a만 글자 크기 커지고 획 두꺼워짐.

– 23b에서 글자 크기 작아지고 획 얇아지며 글자 폭 줄어드는 변화.

– 24b 6행부터 24a 5행까지 글자 커짐. 24a 6행부터 글자 크기 작아짐.

– 26b와 26a가 대비될 정도로 글자 크기 급격히 작아지며 글자 폭 줄어듦.

– 28b 글자 크기 커지다 30b에서 글자 크기 다시 작아짐.

– 28a부터 32a까지 각 장마다 윗줄 맞춤 엇갈리며 불규칙한 현상 발생.

– 36b 6행만 급격히 글자 크기 커지고 자형과 운필 변화.(1행만 필사) 필사자 교체.

– 41a 1행부터 7행까지, 42b 1행부터 3행까지 글자 크기 커짐.

– 42a 글자 크기 작아짐.

– 67b 8행부터 급격히 글자 크기 작아짐.

– 69a 글자 크기 작아짐.

– 앞 공격지 있으나 뒤 공격지 없음.

특이사항: 권지십삼의 경우 글자 크기의 변화뿐만 아니라 글자 폭의 변화 또한 심해 필사자의 교체가 이루어졌을 가능성이 있다. 다만 변화된 곳의 자형이나 획의 형태, 운필법이 너무나 유사하여 필사자 교체 추정을 확정하기 매우 어렵다. 그럼에도 불구하고 초반부의 자형과 중반부의 자형, 후반부의 자형이 서사분위기에 차이를 보이며 아울러 자형의 유연함이나 경직성의 차이가 나타나는 것은 필사자 교체에 대한 생각과 의심을 떨쳐낼 수 없도록 만들고 있다. 또한 36b 6행만 다른 필사자가 필사에 참여하고 있는 점도(필사자 교체) 의심의 크기를 더 크게 만드는 원인으로 작용하고 있다.

이에 본문의 자형을 크게 세분, 즉 23b를 기점으로 그 이전의 자형과 23b부터 글자 크기가 작아지고 글자 폭이 줄어들면서 67b 7행까지 나타나는 자형(특히 다양한 글자 크기와 글자 폭의 변화가 나타나고 있다.) 그리고 67b 8행부터 볼 수 있는 자형으로 구분해 기록해 두기로 한다.

–36b 6행만 현격하게 글자 크기 커지며 자형과 운필 변화를 보이고 있어 1행만 다른 필사자가 필사.

14. 옥원듕회연 권지십사. 10행.

▶ 전문 서사상궁 궁중 궁체 정자. 앞 권 후반부와 같은 서체.

앞의 권지십삼과 달리 권지십사에서는 글자 크기의 급격한 변화는 나타나지 않으나 4부분에서 자형과 운필의 변화를 보인다. 이를 살펴보면 다음과 같다.

① 23b와 23a. 23a의 자형이 정적인데 반해 23b의 자형이 조금 더 활달한 면모를 보인다.

② 35a의 1~6행의 자형과 7~10행의 자형에서도 23b와 23a에서와 똑같은 변화가 반복되어 나타나고 있다.(운필의 변화가 똑같이 반복되고 있는 점도 특징적이다.)

③ 54b~65a의 자형. 이 부분에서 나타나는 운필법이 54b 이전에 나타나는 운필법과 뚜렷한 차이를 보인다.

④ 66b에서의 자형 변화.

 이를 종합해보면 권지십사의 경우 최소 4인(초중반 최소 2인, 후반 2인(54b. 66b))의 필사자가 필사에 참여했을 것으로 추정 할 수 있다.

– 20b 7행부터 20a 3행까지 글자 크기 커짐.

– 21b 글자 크기 커짐.

– 23a 글자 크기 작아지며 7행부터는 글자 크기 더 작아짐.

– 35a 1행부터 6행까지 글자 크기 커짐. 7행부터 작아짐.

– 38a 6행부터 글자 크기 작아짐.

– 42b 5행부터 42a 5행까지 글자 크기 커짐.

– 52b 3행부터 글자 크기 커짐.

– 54b 6행부터 글자 크기 작아짐. 획형의 변화. 필사자 교체 추정

– 60b 8행부터 글자 크기 작아짐.

– 61a 7행부터 글자 크기 작아짐.

– 66b 획두께 얇아지고 자형과 운필 변화. 필사자 교체 추정.

– 앞 공격지 있으나 뒤 공격지 없음.

15. 옥원듕회연 권지십오. 10행.

▶ 전문 서사상궁 궁중 궁체 정자. 필사자 교체 추정.

언뜻 보면 앞 권과 동일 필사자라 해도 믿을 수 있을 만큼 자형이 매우 유사하다. 하지만 세심히 들여다보면 결구와 운필에서 조금씩 다른 형태를 보이고 있음을 파악할 수 있다. 예를 들어 '라'의 경우 초성 'ㄹ'의 공간배분에서 확연한 차이를 볼 수 있을 뿐만 아니라 앞 권과 비교해 전반적으로 결구와 운필이 무게감 있으며 진중한 편이다.

권지십오에서 보이는 정확한 운필과 자형은 이를 필사한 필사자들의 서사능력이 상당한 수준에 올라있음을 알 수 있게 해준다.

– 4a 1행 밑에서 네 번째 글자는 오자인 듯 필사자 아닌 누군가가 앙증맞게 'ㅅ'받침을 그려 놓았다.

– 12a 5행부터 급격히 글자 크기 작아짐.

– 15b 6행부터 글자 크기 작아짐.

– 21b 8행부터 10행까지 획의 두께가 얇아지면서 운필법의 변화로 획질의 변화. 필사자 교체 추정.

– 23a 글자 크기 작아짐.

– 25a 1행부터 3행까지만 글자 크기 커짐.

– 27a 글자 크기 작아짐.

– 31a 글자 크기 작아짐.

– 36a 3행부터 글자 크기 급격히 작아지며 자형과 운필 변화. 필사자 교체 추정.

– 40a 7행부터 글자 크기 작아짐.

– 41a에서 글자 크기 더욱 작아짐.

– 44a 글자 크기 작아짐.

– 45a 9행부터 글자 크기 급격히 작아짐.

– 51b 1행부터 6행까지 글자 크기 커짐.

– 56b부터 58a까지 b면에서만 글자 크기 커지는 현상.

– 66a 글자 크기 커짐.

– 앞 공격지 있으나 뒤 공격지 없음.

– 책의 중반(36a)부터 갈수록 글자 크기가 작아지며 후반부에는 글자 크기가 더욱 작아진다. 이 때문에 앞부분과 후반부의 글자 크기에서 확연한 차이를 보인다. 또한 글자 크기의 차이에 따라 운필의 변화를 보이는 곳도 있는데 자형의 특징들은 그대로 유지되고 있다. 전체적으로는 36a를 기점으로 앞부분을 필사한 필사자와 그 이후를 필사한 필사자로 크게 구분할 수 있다.

특이사항: 21b 8행부터 10행까지 3행만 필사자 교체 추정.

16. 옥원듕회연 권지십뉵. 10행.

▶ 궁중 궁체 정자. 필사자 교체.

권지십뉵의 3a~4a의 자형은 지금까지와 조금 다른 형태의 자형을 보인다. 우선 글자 크기가 상당히 크며 세로로 긴 자형을 형성시키고 있다. 그리고 결구는 치밀한 곳과 치밀하지 못한 곳이 섞여 있어 때로는 어설프게 형성된 자형이 나타나기도 하며 자간과 글자 크기가 매우 불규칙하다. 또한 앞 권들에 비해 운필이 경직되어 있기도 하다. 5b부터는 글자 크기나 결구, 운필 등에서 보다 안정된 자형을 보이는데 정제되고 정돈된 획과 자형, 그리고 숙련된 운필을 보이고 있다. 이와 같은 점을 볼 때 3a~4a의 필사자는 이후의 필사를 맡은 필사자들과 서사 능력에서 약간의 차이를 보이고 있다고 말할 수 있다.

한편 권지십뉵의 경우 궁체 정자 임에도 불구하고 너무나 빈번한 자형의 변화를 보이고 있다. 이는 필사자의 잦은 교체를 뜻하는 것일 뿐만 아니라 필사자들의 필사 분량이 그리 많지 않았음을 의미하기도 한다. 또한 행 중간에서 나타나는 자형의 변화, 다시 말해 필사자의 교체는 필사자들의 필사 분량도 정해지지 않았을 가능성이 높다는 것을 보여주는 예라 할 수 있다.

그리고 자형의 결구나 운필에서 필사자의 서사 능력 차이를 볼 수 있어 동일 서사계열 내에서도 품제별 구분이 가능하다는 것을 보여준다.

– 4b 6행부터 8행까지만 글자 크기 작아짐.

– 4a 글자 크기 매우 불규칙해 복잡하고 혼란스러운 인상을 주고 있다.

– 5b 글자 크기뿐만 아니라 운필과 자형이 안정화되어 일정한 필사가 이루어지고 있다. 결구도 이전과 달리 안정되고 짜임새를 갖추고 있다. 필사자 교체 추정.

- 5a 2행에서 4행까지 글자 크기 커졌다 5행에서 다시 작아지고 9행 첫 번째 글자에서 10번째 글자까지 급격히 글자 크기 커지는 현상을 볼 수 있다. 특히 9행부터는 운필의 변화를 볼 수 있다. 필사자 교체 추정.
- 6b 8행부터 10행까지 글자 크기 커짐.
- 6a 글자 크기 작아지며 고른 글자 크기와 글줄을 보이고 있으며 안정된 운필과 결구를 보인다. 필사자 교체 추정.
- 8b 행의 곳곳에 어우러지지 않는 큰 크기의 자형들이 나타나며 불규칙한 자간과 불규칙한 글자 크기로 혼잡한 인상을 준다. 필사자 교체 추정.
- 8a 글자 크기 작아지며 고른 글자 크기와 안정된 운필과 결구. 필사자 교체 추정.
- 10b 글자 크기 커지며 결구와 운필 흐트러지는 변화. 필사자 교체 추정.
- 10a 글자 크기 작아지며 고른 글자 크기와 안정된 운필과 결구. 필사자 교체 추정.
- 11b 2행만 글자 크기 커짐.
- 12b 행에 어우러지지 않는 큰 크기의 자형들 나타나며 자간 불규칙. 필사자 교체 추정.
- 12a 3행부터 7행까지 글자 크기 작아지며 고른 글자 크기와 안정된 운필과 결구. 필사자 교체 추정. 8행부터 다시 글자 크기 불규칙.
- 13a 글자 크기 작아지며 고른 글자 크기와 안정된 운필과 결구. 필사자 교체 추정.
- 15b 7행부터 글자 크기 불규칙하게 커지며 결구와 운필 변화. 필사자 교체 추정.
- 19a 획 얇아지고 세로로 긴 자형으로 결구법 변화. 가로획의 기울기 불규칙하게 형성. 필사자 교체 추정.
- 20b 1행 첫 두 글자만 매우 작은 크기의 자형을 보이는 특이한 현상.
- 21a 자형의 길이 줄어들고 안정된 운필과 결구로 변화. 필사자 교체 추정.
- 22b 결구 흐트러지며 자형 변화. 필사자 교체 추정.
- 22a 1행부터 7행까지 가로획과 세로획 기울기 불규칙하게 형성되며 결구의 허술함으로 어설프게 형성된 자형이 많이 보이고 있다. 필사자 교체 추정.
- 22a 8행부터 글자 크기 작아지며 안정된 운필과 결구. 필사자 교체 추정.
- 25b 5행부터 글자 크기 커지며 불규칙. 특히 10행의 경우 첫 네 글자만 급격히 커지는 변화. 필사자 교체 추정.
- 25a 글자 크기 작아지며 안정된 운필과 결구. 필사자 교체 추정.
- 26b 글자 크기 커지며 가로획의 기울기와 자간 불규칙. 필사자 교체 추정.
- 26a 글자 크기 작아지며 안정된 운필과 결구. 필사자 교체 추정.
- 27b 8행부터 10행까지 급격히 글자 크기 커지며 자형과 운필 변화. 필사자 교체 추정.
- 27a 1행부터 7행까지 글자 폭 넓어지고 자형과 운필 변화. 8행부터 글자 폭 작아지고 운필 변화. 필사자 교체 추정.
- 28b 5행부터 글자 크기 커지며 자간과 글자 크기 불규칙. 결구법 변화로 자형 변화. 필사자 교체 추정.
- 30a 글자 크기 작아지며 안정된 운필과 결구. 필사자 교체 추정.
- 32b 9행부터 32a 6행까지 글자 폭 좁아지며 결구 흐트러져 자형과 운필 변화. 글자 크기 작아지며 안정된 운필과 결구. 필사자 교체 추정.
- 32a 7행부터 안정된 운필과 결구. 필사자 교체 추정.
- 36a 4행부터 글자 크기와 폭 줄어들며 자형과 운필 변화. 필사자 교체 추정.
- 37b 9행부터 글자 폭 크게 늘어나며 자형과 운필 변화. 필사자 교체 추정.
- 38a 글자 크기 작아지며 자형과 운필 변화. 필사자 교체 추정.
- 39b 2행부터 글자 크기 커지며 자형과 운필 변화. 필사자 교체 추정.
- 39a에서 40a까지 a면에서만 글자 크기 작아짐.
- 41b 2행부터 획 두꺼워지고 'ㅣ'축 맞춤 불규칙해지며 글자 크기 또한 불규칙. 필사자 교체 추정.
- 43a 5행부터 글자 크기 커지며 글자의 폭과 자간 넓어지고 보다 안정된 운필과 결구. 필사자 교체 추정.
- 46b 10행만 글자 크기 급격히 커지며 첫 글자 윗줄에서 아래로 형성.
- 47b 4행부터 급격히 글자 크기 커지며 글자 크기 불규칙. 자형과 운필 변화. 필사자 교체 추정.
- 49a 7행부터 가로획 기울기 변화하며 글자 축 변화. 필사자 교체 추정.
- 50b 3행부터 10행까지 글자 크기 커지며 자형과 운필 변화. 필사자 교체 추정.

- 50a 글자 크기 작아지며 자형과 운필 변화. 필사자 교체 추정.

- 50a 8행부터 51b 1행까지 4행만 획 얇아지며 자형과 운필 변화. 필사자 교체 추정.

- 51b 2행부터 글자 크기 커지며 글자 폭 넓어지고 글자의 축 불규칙하게 변화. 필사자 교체 추정.

- 51a 글자 크기 작아지며 안정된 운필과 결구. 필사자 교체 추정.

- 52a 3행과 4행만 'ㅣ'축 맞춤과 글자 축 불규칙해지고 글줄 흔들리는 변화. 필사자 교체 추정.

- 53b 3행부터 5행까지만 글자 크기 커지고 글자 폭 넓어지고 크기 불규칙해지는 변화. 필사자 교체 추정.

- 57a 5행부터 급격히 글자 크기 커지고 결구 흔들리며 자형과 운필 변화. 필사자 교체 추정.

- 59a부터 60b 4행까지 글자 크기 작아지며 안정된 운필과 결구. 필사자 교체 추정.

- 60b 5행부터 글자 크기 커지며 결구법 변화로 자형 변화. 필사자 교체 추정.

- 61a 글자 크기 작아지며 자형과 운필 변화. 필사자 교체 추정.

- 63a 4행부터 글자 크기 커지며 자형과 운필 변화. 필사자 교체 추정.

- 64b 8행부터 글자 크기 작아지며 안정된 운필과 결구. 필사자 교체 추정.

- 65b 4행부터 'ㅣ'축 맞춤 흔들리며 자간 불규칙해지며 자형과 운필 변화. 필사자 교체 추정.

- 68b 글자 크기 매우 불규칙. 각 행의 첫 부분의 경우 글자 크기 작아졌다. 중반이후 글자 커지는 불규칙한 현상.

- 69a 5행부터 7행까지 3행만 가로획과 세로획 기울기 불규칙하며 결구 또한 흔들려 자형 변화. 필사자 교체 추정.

- 70a 5행부터 획 두꺼워지며 자형과 운필 변화. 필사자 교체 추정.

- 앞 공격지 있으나 뒤 공격지 없음.

17. 옥원듕회연 권지십칠. 10행.

▶ 궁중 궁체 정자. 필사자 교체.

앞 권과는 또 다른 자형을 보인다. 운필에서는 절보다는 전을 위주로 사용하고 있으며 곡선이 많아 부드러운 느낌을 준다. 또한 이제까지의 자형과 다르게 납작한 형태의 자형이 눈에 띄는데 주로 'ㄴ' 받침이 있는 글자에서 볼 수 있다. 특히 받침 'ㄴ'의 경우 세로로 내려 긋는 획을 매우 짧게 처리하고 반대로 반달맺음은 길게 형성시키는 특이한 형태를 취하고 있어 납작한 자형이 형성되는 요인으로 작용하기도 한다.

전체적으로 행간이나 자간은 일정하게 형성되고 있으며, 윗줄은 가지런히 맞추고 있어 필사자가 필사에 공을 들이고 있음을 알 수 있다.

- 6a 4행 중간 담묵으로 급변하는 부분부터 돋을머리의 형태와 운필 변화. 필사자 교체 추정.

- 7b 5행부터 글자 크기 커지며 7a 1행부터 7행까지 글자 크기 작아지다 8행부터 다시 커짐. 특히 1행부터 7행까지 가로획의 기울기 불규칙한 현상을 보임. 필사자 교체 추정.

- 8b 가로획 기울기 안정화되며 정제되고 정돈된 자형변화. 필사자 교체 추정.

- 9a 1행부터 7행까지 가로획의 기울기 불규칙해 혼란스러우며 '롤' 등의 자형변화. 필사자 교체 추정.

- 10b 1~3행은 획 두께 두껍고 세로획 기울기 불규칙하며, 4~6행은 획 얇아지고 세로획 기울기 안정되고 있다. 7~10행까지는 글자 크기 커지며 세로획 기울기 흔들리는 현상을 보인다. 이 때문에 10b의 경우 1~3행, 4~6행, 7~10행은 각각 다른 필사자가 필사한 것으로 추정된다. 각각 필사자 교체 추정.

- 10a 가로획의 기울기와 글자 크기 불규칙하며 글자의 축이 좌우로 혼란스럽게 변화. 필사자 교체 추정.

- 11a 가로획의 기울기와 글자 크기 안정적으로 변화. 필사자 교체 추정.

- 14a 글자의 축이 왼쪽으로 기울어지는 확연한 변화를 보이며 '을, ㅈ'등의 자형 변화와 운필에서 이전과 큰 차이를 보이고 있다. 필사자 교체.

- 15b 1~4행 글자 크기 작으며, 5~8행 글자 크기 커지며 가로획 기울기 변화로 글자의 축 변화, 9행부터 15a 1행까지 글자 크기 작아지며 글자의 축 왼쪽으로 기우는 현상. 각 행들 마다 필사자 교체 추정.

- 15a 2~7행까지 다시 글자 축 바로 서며 글자 크기 불규칙하다 8~10행까지 급격히 글자 크기 작아지며 글자 축 다시 왼쪽으로 기우는 변화. 각각 필사자 교체 추정.

- 16b 5행부터 글자 축 바로 서며 자형변화. 필사자 교체 추정.

- 19b 가로획의 기울기 급격히 불규칙해지는 변화. 필사자 교체 추정.

- 19a 글자 크기 커지며 가로획 기울기 안정되고 글자의 축이 왼쪽으로 기우는 확연한 변화. 필사자 교체 추정.
- 20b 10행에서 획 두께 두꺼워지고 글자 폭 좁아지며 자형과 운필 변화. 필사자 교체 추정.
- 21a 글자 축 왼쪽으로 기우는 현상. 글자 폭 넓어지고 자형과 운필 변화. 필사자 교체 추정.
- 23a 1행부터 3행까지만 글자 크기 커졌다 4행부터 작아지며 가로획의 기울기 불규칙하게 변화. 필사자 교체 추정.
- 24a 획 두꺼워지고 글자 폭 좁아지며 글자의 축과 자형 변화. 필사자 교체 .
- 28b 획 얇아지며 자형과 운필 변화. 필사자 교체 추정.
- 29a 글자 축 왼쪽으로 기울며 '롤' 등 자형과 운필 변화. 필사자 교체 추정.
- 31b 1행부터 8행까지 가로획과 세로획 기울기 불규칙하게 변화. 필사자 교체 추정.
- 31b 9행부터 글자 축 왼쪽으로 기울며 자형과 운필 변화. 필사자 교체 추정.
- 33a 글자 폭 좁아지며 점획의 변화와 '믈' 등 운필과 자형 변화. 필사자 교체 추정.
- 34b 가로획 불규칙해지며 자형 변화. 필사자 교체 추정.
- 34a 4행부터 획 두께 얇아지고 글자의 축 왼쪽으로 기울며 자형과 운필 변화. 필사자 교체 추정.
- 35b 획 두께 두꺼워지고 가로획 불규칙하게 변화. 필사자 교체 추정.
- 35a 획 얇아지고 글자 축 변화하며 자형과 운필 변화. 필사자 교체 추정.
- 37a 7행부터 글자 크기 급격히 작아지며 자형과 운필 변화. 필사자 교체 추정.
- 38a 4행부터 글자 축 변화하며 자형과 운필 변화. 필사자 교체 추정.
- 41a 획 얇아지고 '을' 등 결구법과 획형 변화. 필사자 교체 추정.
- 42b, 42a 글자 축 변화와 자형, 운필 변화. 각 필사자 교체 추정.
- 44a 글자 크기 불규칙하고 '르, 라, 리' 등 자형과 운필 변화. 필사자 교체 추정.
- 46a 글자 크기 작아지며 글자 축과 자형, 운필 변화. 필사자 교체 추정.
- 50a 획 얇아지고 '롤' 등 자형과 운필 변화. 필사자 교체 추정.
- 51b 10행부터 획 두꺼워지고 자형과 운필 변화. 필사자 교체 추정.
- 54a 글자 폭 좁아지고 '라, ㅅ' 등 자형과 운필 변화. 필사자 교체 추정.
- 56b 4행부터 글자 크기 작아지고 자형과 운필 변화. 필사자 교체 추정.
- 59a 가로획 기울기와 글자 크기 불규칙하게 변화하며 글자의 가로 폭 넓어지고 'ㅈ'의 삐침 각도 등 자형과 운필 변화. 필사자 교체 추정.
- 61b 8행부터 글자 크기 작아지고 일정해지나 62b부터 다시 글자 크기 불규칙. 필사자 교체 추정.
- 64b 4행부터 글자 크기 커지고 글자 폭 넓어지며 '을' 등 결구법 변화. 필사자 교체 추정.
- 67a 7행부터 획 두께 얇아지고 'ᄂ 롤' 등 자형과 운필 변화. 필사자 교체 추정.
- 69a 글자 크기와 자간 불규칙해지고 글자 폭 넓어지며 자형과 운필 변화. 필사자 교체 추정.
- 71b 글자 크기와 자간 일정해지고 글자 폭 줄어들며 자형과 운필 변화. 필사자 교체 추정.

특이사항: 권지십칠 이전까지 표지 만자(卍字)문양이 있었으나 민무늬로 변화. 또한 한자 표지제목의 자형 변화.

18. 옥원듕회연 권지십팔. 10행.

▶ 전문 서사상궁의 궁중 궁체 흘림. 필사자 교체.

권지십일의 흘림체와는 또 다른 자형과 운필을 보여준다. 붓의 움직임은 활달하며 거침없으며, 일말의 주저함도 찾아볼 수 없다. 나아가고, 맺고, 궁굴리고, 꺾고, 끝냄이 한 치의 오차도 없이 정확하다. 권지십팔의 필사자 역시 최고 수준에 올라있는 필사자임을 알 수 있다.

전체적으로 흘림의 필세가 매우 강한 가운데 받침 'ㄴ'과 '구'자의 경우 정자와 흘림을 혼용하는 특징을 보이고 있다. 결구는 치밀하고 자형은 흔들림 없이 일정하며 안정적인 가운데 운동성이 돋보인다. 특히 'ㅜ'는 편지글(봉서)에서 많이 볼 수 있는 기울기와 형태를 보이고 있어 필사자가 봉서에도 능했을 것으로 추정할 수 있다. 획은 곧고 바르며 곡선과 직선, 힘의 강약이 절묘하게 어우러져 조화롭다. 또한 세로획의 단단한 획에서 유연하고 부드러운 연결선이 뽑아져 나오는 부분은 운필의 백미라 할 수 있다.

글자의 폭과 행간의 비율은 동등하게 설계되어 있어 행간과 글줄이 명확하며 자간도 일정하게 형성되어 전체적인 구성도 고르고 안정적이다. 담묵을 위주로 사용하고 있으며 윗줄과 아랫줄 모두 크게 엇나가는 곳 없이 일정하게 유지하고 있어 필사에 많은 공을 들였음을 알 수 있다.

한편 같은 흘림인 권지십일의 자형과 비교했을 때 같거나 다른 부분을 찾아 볼 수 있는데 다른 자형의 대표적인 예로 꼭지 'ㅇ'을 들 수 있다. 권지십일의 경우 'ㅇ'의 꼭지가 우하향으로 내려 그으면서 일정하게 형성되어 있는데 반해 권지십팔의 'ㅇ'의 꼭지는 대부분 수직에 가깝게 형성되어 있으며 불규칙하다. 간혹 꼭지가 좌하향하는 경우도 볼 수 있어 권지십일과 매우 대조적이라 하겠다. 동일한 자형으로는 '나, 니(단독글자)' 등을 꼽을 수 있는데 이외에도 많은 자형에서 유사함을 찾을 수 있다. 그리고 유사한 자형에서는 그 형태뿐만 아니라 운필법까지 동일함을 볼 수 있다.

– 전체적으로 글자 크기의 대소(예: 23a 7행부터 글자 크기 작아짐) 차이만 보일 뿐 그 외 다른 변화는 보이지 않는다.

– 앞 공격지 있으나 뒤 공격지 없음.

19. 옥원듕회연 권지십구. 10행.

▶ 궁중 궁체 흘림. 필사자 교체. 공격지 없음

표지의 재질은 이제까지와 달리 매우 거친 재질로 보이고 있으며 한자 표지 제목도 이전의 자형을 그대로 따라 쓰려고 했으나 자형이나 운필에서 어설픔과 미숙함을 드러내고 있다. 또한 우측 하단 공이십일(共二十一)의 한자도 오자(誤字)를 보이고 있다. 즉 共二十一이라야 표기 되어야 하나 공(共)자가 아닌 스물 입(卄)자로 잘 못 서사되어 '卄二十一'로 표기되는 어이없는 실수를 저지르고 있는 것이다.(한자 쓰기에 지식이 없는 필사자로 추정되며, 이전 권수에 있는 共자를 비슷하게 그리려고 한 것으로 보인다.) 아울러 공격지도 볼 수 없어 이전의 책들과 많은 차이를 보인다.

본문의 서사에 있어서도 마찬가지로, 앞 권들과 비교했을 때 서사 능력이나 수준이 현저히 떨어지고 있음을 볼 수 있다. 물론 앞 권의 필사자가 최고 수준의 서사 능력을 갖고 있는 필사자였음을 감안하면 평가가 박하다고도 할 수 있으나 그럼에도 불구하고 박한 평가를 내릴 수밖에 없는 이유는 필사자들이 보여주고 있는 자형이나 운필, 장법 등이 초반부를 제외하고는 전반적으로 매우 거칠고 투박하기 때문이다.

자형은 궁중궁체 흘림의 특징을 볼 수 있으며 초반부에 나타나는 자형에서는 받침 'ㄴ, ㄹ'의 형태나 'ㅗ'의 형태 등에서 앞 권의 자형과 비슷한 면을 보이기도 한다. 결구와 운필은 필사자들마다 달라 정확히 규정지을 수는 없으나 크게 두 부류로 분류 가능하다. 즉 초반부와 같이 어느 정도 정형화 되어 있는 결구와 절제된 운필을 보이고 있는 자형과 그렇지 못한 자형으로 구별할 수 있는 것이다. 그리고 그 편차가 매우 커 어떤 부분에 있어서는 자형이 조악한 면모를 보이는 곳도 있다.

– 장서각에 현전하는 「옥원듕회연」 16책 중 권지십구만 책의 표지부터 필사까지 모든 면에서 다른 양상을 보이고 있어 한 질이 아닌 결손 된 책을 보충하기 위해 별도로 제작된 책으로 추정된다.

– 4b 2행부터 획 얇아지고 'ㅇ'의 형태가 일그러지거나 불규칙하게 변화하는 등 자형과 운필 변화. 필사자 교체 추정.

– 4a 획 두꺼워지고 'ㅇ'의 형태 변화와 자형, 운필 변화. 필사자 교체 추정.

– 5a 6행부터 글자 크기 급격히 작아지고 '문, 을' 등 자형과 운필 변화. 필사자 교체 추정.

– 6a 9행 8번째 글자부터 글자 크기 커지고 정제된 운필과 초성 'ㄱ, ㅁ'의 형태, '문, 무' 등의 자형 변화. 필사자 교체 추정.

– 8b 2행부터 8a 5행까지 6a의 8행까지 나타나는 자형으로 변화. 필사자 교체 추정.

– 8a 6행부터 8b 1행에 나타나는 자형으로 변화. 필사자 교체 추정.

– 9b 1행부터 7행까지 글자 폭 넓어지고 가로획 기울기 변화와 자형, 운필 변화. 필사자 교체 추정.

– 11b 9행부터 결구법과 운필법 변화로 획형, 획질, 자형 변화. 곡선 많아지며 글자의 무게 중심이 가운데로 형성되는 자형도 나타남. 필사자 교체.

– 13b 9행부터 11b 9행 이전의 결구법과 운필법 변화로 획형, 획질, 자형 변화. 필사자 교체.

– 14b 이전 자형(11b 9행부터 나타나는 자형)으로 다시 환원. 필사자 교체.

– 16b 8행부터 10행까지 3행 글자 축 왼쪽으로 기울어지며 'ㅎ ㅈ ㅅ' 등의 자형과 운필법 변화. 필사자 교체.

– 16a 11b 9행 이전의 결구법과 운필법 변화로 획형, 획질, 자형 변화. 필사자 교체.

– 17b 11b 9행부터 나타나는 자형으로 다시 환원. 필사자 교체.

– 18a 4행 9번째 글자부터 글자 축 왼쪽으로 기울어지며 결구법과 운필법 변화. 자유로운 붓 움직임이나 'ㅅ' 등의 자형으로 볼 때 16b 8행부터 10행까지 나타난 자형과 유사함. 필사자 교체.

- 20a 2행부터 전절에서의 정확한 붓 움직임으로 보다 절도 있고 정제된 자형으로 변화. 또한 '라'의 'ㄹ'의 형태가 지금까지의 지그재그 형태의 'ㄹ'에서 획을 나누어 쓰는 'ㄹ'로 변화를 보이고 있음. 필사자 교체.
- 23b 7행부터 10행까지 획 두꺼워지며 'ㅎ, 야, 나' 등 자형과 운필 변화. 필사자 교체 추정.
- 23a 글자 폭 좁아지고 정제된 자형과 유연하고 숙련된 운필로 변화. 필사자 교체 추정.
- 25b 획 두께 놀라울 만큼 두꺼워지고 운필법과 결구법 변화로 이전과 확연히 다른 자형. 'ㅈ' 첫 획이 밑으로 움푹 들어가며 'ㅑ'의 아랫점과 윗점의 형태와 방향이 독특하게 형성. 두꺼운 획에도 불구하고 꾸밈이 많은 획을 보이고 있어 특이하고 독특함. 필사자 교체.
- 25a 글자 크기 작아지며 획 얇아지고 정제된 운필과 자형으로 변화. 필사자 교체.
- 26a 8행부터 10행까지 3행만 25b에 나오는 자형으로 변화. 필사자 교체.
- 27b 26a 8행 이전의 자형으로 변화. 필사자 교체.
- 27b 6행부터 10까지 23b 7행부터 10행까지 나타나는 자형과 유사. 자형과 운필 변화. 필사자 교체.
- 28a 획 얇아지고 결구법 변화로 자형 변화. 필사자 교체 추정.
- 29b 7행부터 획 두꺼워지고 글자의 축 변화. '라, 을' 등 자형 변화. 필사자 교체 추정.
- 32b 결구법과 운필법 변화. 운필 속도 빨라지고 곡선 많아지며 글자와 글자를 잇는 빈도 높아짐. 필사자 교체 추정.
- 35a 획 두꺼워 지고 자형과 운필법 변화. 25b에 나타나는 자형. 필사자 교체.
- 36b 4행부터 자형과 운필 변화. 18a 4행부터 나타나는 자형과 비슷한 형태이나 획 두께 더 두꺼우며 훨씬 더 자유분방한 모습을 보이고 있다. 필사자 교체.
- 37a 37b보다 조금 더 정제된 형태의 자형과 운필로 변화. 필사자 교체.
- 38b 2행부터 38a 6행까지 25b, 35a에 나타나는 자형으로 변화. 필사자 교체.
- 38a 7행부터 정제된 형태의 자형과 운필로 변화. 필사자 교체.
- 39a 25b, 35a에 나타나는 자형으로 변화. 필사자 교체.
- 40a 1행부터 5행까지 정제된 형태의 자형과 운필로 변화. 필사자 교체. 6행부터 글자 크기 작아지며 글자 축 변화.
- 41b 6행부터 10행까지 27b 6행부터 10까지 나타나는 자형(23b 7행부터 10행까지 나타나는 자형)과 유사. 필사자 교체.
- 41a 39a에 나타나는 자형. 글자 크기만 작음. 필사자 교체.
- 44b 5행 5번째 글자부터 정제된 자형과 운필로 변화. 필사자 교체.
- 45a, 46b 이전과 다른 구성. 설계 오류로 보임.
- 46a 글자 폭 줄어들며 글줄 명확해지고 획 두께 일정하게 변화. '군, ㅈ' 등의 자형과 운필 변화. 필사자 교체 추정.
- 49b 8행까지만 본문 필사하고 9,10행 빈 여백. 필사자에게 맡겨진 필사 분량이 이곳에서 끝난 것으로 추정.
- 49a 9행으로 변화. 자형과 운필의 확연한 변화. 필사자 교체.

25b, 35a의 자형이 숙련된 운필과 정돈된 자형으로 변모하면 나타날 수 있는 자형이다. 역으로 말하면 25b의 자형은 49a에 나타나는 자형의 특징과 골격을 바탕으로 하고 있으나 운필이나 결구가 미숙해 나타나는 자형이라고 할 수 있는 것이다. 이는 결국 25b를 필사한 필사자의 경우 서사 능력이 49a를 필사한 필사자에 한참 뒤떨어진다고 할 수 있으며, 아울러 25b의 필사자는 학습과정에 있는 필사자일 가능성도 배제할 수 없다.

- 50b부터 10행으로 변화. 가로획의 기울기와 '야' 등 자형과 운필 변화. 필사자 교체 추정.
- 자형과 운필의 확연한 변화로 필사자들의 잦은 교체가 이루어졌음을 알 수 있다. 이를 근거로 추정해 보면 권지십구의 필사자는 최소 6인 이상이 참여했을 것으로 판단할 수 있다.

특이사항: 25b, 35a, 39a, 41a의 자형이 정제과정을 거쳐 숙련된 운필과 만나면 그 결과물의 형태는 49a에서 보이고 있는 자형이라 해도 무방하다고 할 수 있다. 즉 49a의 자형은 25b, 35a, 39a, 41a에서 보이고 있는 자형의 상위 단계 자형 혹은 선행자형으로 볼 수 있는 것이다. 아울러 49a를 필사한 필사자와 25b, 35a, 39a, 41a를 필사한 다른 필사자(들) 사이에 밀접한 관계가 있음을 추정할 수 있는데 이들의 관계가 단순 동료가 아닌 선후배 혹은 사승관계일 수 있다는 가정도 상정해 볼 수 있다. 그 이유는 자형의 결구나 운필에 있어 서사 능력의 차이는 물론 운필의 노숙함에서 현저한 차이를 보이기 때문이다.
- 권지십구의 경우 필사자의 잦은 교체로 인한 본문 구성의 혼란스러운 서사 분위기와 자형의 거칠음이 다른 책들과 구별되며, 표지 재질이나 제작 형식 등으로 볼 때 결손 된 책을 보충하기 위해 후대에 별도로 제작된 책으로 추정된다. 또한 자형과 운

필법을 근거로 최소 6인 이상의 필사자가 필사에 참여했을 것으로 추정할 수 있다.

20. 옥원듕회연 권지이십. 10행.

▶ 전문 서사상궁의 궁중 궁체 흘림. 필사자 교체.

권지십일의 자형을 그대로 축소해 놓은 것과 같다고 할 수 있다. 즉 글자 크기만 작을 뿐 그 외 결구법이나 운필법 모두 동일하다. 대부분 글자 크기가 작아지면 운필법이 소심해지거나 조심스러워지는 것이 일반적인 현상이다. 그러나 글자 크기가 훨씬 작아졌음에도 불구하고 자형이 위축되거나 움츠러들지 않고 있으며, 권지십일에서 볼 수 있는 자형의 활달함을 그대로 볼 수 있어 필사자의 뛰어난 서사 능력을 다시 한 번 확인할 수 있다.

본문 구성의 경우 글자 크기가 작아지면서 권지십일에 비해 행간이 넓게 형성되고 있으며 이에 따라 글줄은 더욱 명확하게 드러나고 있다. 자형의 결구나 운필은 위에서 언급했듯이 권지십일과 동일하나 다만 받침 'ㄹ'의 반달맺음 부분에서 약간 다른 형태를 보이고 있기도 하다. 글자 크기가 작아짐에 따라 다르게 나타날 수 있는 범위 내의 현상으로 볼 수도 있겠다. 획질은 삽(澁)하다.

글자 크기가 커졌다 작아졌다하는 변화(예: 11b 7행부터 급격하게 글자 크기 작아지는 변화. 14a, 34b, 34a,46a)와 먹물의 농담 변화, 그리고 서사 분위기의 변화 등이 보여 필사자 교체에 대한 의심을 해 볼 수도 있다. 다만 자형과 운필에서 큰 변화는 보이고 있지 않고 있다.

– 9a 1행에 주묵으로 쓴 매우 작은 글씨가 궁체 정자로 부기 되어 있다. 필사 시 누락된 부분으로 추정되며, 그 글자 수가 상당히 많은 관계로 1행의 좌우로 나뉘어져 있다.

– 앞 공격지 있으나 뒤 공격지 없음.

21. 옥원듕회연 권지이십일. 10행.

▶ 전문 서사상궁의 궁중 궁체 흘림. 필사자 교체 추정.

앞 권과 자형의 골격은 같으나 형태는 약간 다른 모습을 보이고 있다. 특히 'ㅎ'의 가로획의 각도와 획형에서 많은 차이를 보이는데 미세한 곡선으로 이루어진 가로획은 뚜렷한 구별점이 된다. 또한 'ㅎ'의 'ㅇ'의 위치도 가로획에서 약간 오른쪽으로 치우친 중앙부근에 위치하고 있어 글자의 무게 중심에서도 차이를 보인다. '엇'자의 경우 받침 'ㅅ'이 이루어지는 과정에서 차이를 보이는데, 앞 권에서는 세로획의 끝 부분에서 붓을 세운 후 왼쪽으로 붓끝을 일정한 길이만큼 끌고 나온 후 'ㅅ'이 시작된다. 반면 권지이십일에서는 세로획이 끝나는 부분에서 붓끝을 일으켜 세운 후 바로 'ㅅ'을 시작하고 있다. 이 때문에 '엇'의 자형 자체에서도 확연한 차이가 나타난다.

자형뿐만 아니라 운필법도 차이를 보인다. 특히 앞선 획에서 연결되는 가로획의 기필 방법에서 차이를 보이는데 앞 권의 경우 앞선 획에서 이어받는 부분이 부수적인 붓의 움직임 없이 붓을 바로 꺾는 방법을 취하고 있어 각진 절단면의 획형이 나타나고 있음을 볼 수 있다. 하지만 권지이십일에서는 붓을 꺾는 법과 궁굴리는 법을 같이 사용하고 있는 특징을 보이며 부수적인 붓의 움직임도 많이 나타나고 있다. 이 때문에 기필 시 나타나는 획형이 둥그렇게 형성되거나 아니면 부수적인 붓의 움직임과 맞물려 기필 부분이 돌출되면서 둥그런 획형을 띄는 현상도 볼 수 있다.

이처럼 앞 권과 다른 몇몇 부분이 있으나 빈틈없이 잘 짜인 결구와 정확하면서도 거침없는 운필은 앞 권과 마찬가지로 최상의 자형을 보여주고 있다. 획질은 매우 윤택하다.

글자 크기가 커졌다 작아졌다하는 변화들(예: 21a 3행, 38b 5행, 46a 6행부터 글자 크기 급격히 작아짐)이 보이며 서사 분위기의 변화로 인해 필사자 교체에 대한 의심(예: 30a)이 드는 부분도 있지만 자형이나 운필에서 유의미한 변화는 크게 보이지 않는다.

– 앞 공격지 있으나 뒤 공격지 없음.

서체 총평

「옥원듕회연」의 서체는 정자와 흘림이 혼재되어 있다. 정자는 6~10권, 12~17권까지이며 흘림은 11권, 18~21권까지다. 주목해봐야 할 것은 여러 필사자가 참여해 필사한 가운데 필사자들을 상대로 상, 중, 하로 품위를 나눌 수 있을 만큼 서사능력에 있어 개인별 편차를 보인다는 점이다. 즉 범본이라는 명성에 부합하는 자형이나 운필을 보여주기도 하지만 어떤 부분에 있어서는 서사학습과정 중에 있는 것으로 추정되는 필사자의 자형이 나타나기도 하는 등 다양한 면모를 보이고 있는 것이다. 또한

자형과 운필의 특징에 따라 서로 밀접한 관계를 형성하고 있는 자형들끼리 모을 수 있어 앞으로 조금 더 심도 있는 연구가 필요하다.

한편 특이한 사항들이 눈에 띄기도 하는데 권지13의 36b 6행의 경우 글자 크기가 급격하게 커지며 자형과 운필 변화를 보이고 있어 이 행만 다른 필사자가 필사한 것임을 알 수 있다. 즉 기존 필사자 외 다른 필사자가 1행만 필사한 것으로 궁중 내 소설 필사시 필사 규칙 등에 대한 연구가 절실히 요구 된다고 하겠다. 또한 권지19는 기존의 자형과 구별되는 결구와 운필의 거칠음 등과 표지의 재질이나 표제의 서체가 다른 책들과 확연히 구별되므로 결손 된 책을 보충하기 위해 후대에 별도로 제작된 책으로 추정할 수 있다. 그리고 권지19 필사시 필사에 참여한 인원은 자형과 운필법의 차이로 볼 때 최소 6인 이상이 필사에 참여했을 것으로 판단할 수 있다.

附記

궁중에서 제작된 것으로 추정되는 「옥원중회연」은 현재 3종으로 ①한국학중앙연구원 장서각 소장본 ②이화여대 도서관 소장본 ③일중선생기념사업회 소장본 이다. 이들은 전형적인 궁중궁체 흘림으로 필사되어 있다.

이화여대본은 장서각본과 같이 21권 21책(우측하단 共二十一, 공격지있음)으로 보이나 그 중 3권(11~13권)만 소장되어 있다. 본문의 행수는 3권 모두 11행이며 서사된 자형이나 운필법으로 볼 때 전문 서사상궁들이 필사에 참여하고 있음을 알 수 있다. 서사 양상은 11권의 경우 초반부는 반흘림으로 서사되고 있으나 이후 흘림으로 변화하고 있으며, 12, 13권에서는 중간에 왕후들의 편지글(봉서)에서나 볼 수 있는 진흘림의 서사법과 자형이 등장하는 독특한 양상을 보인다. 그리고 세 권 모두 자형의 변화로 볼 때 권마다 최소 3인 이상의 필사자가 참여했음을 알 수 있다.

일중선생기념사업회본 「옥원듕회연」은 정식으로 학계에 보고되지 않은 자료다. 장서각본이나 이화여대본과 달리 20권 20책(우측하단 共二十, 공격지있음)으로 이 중 2,3,4,6,8권이 확인되었고 이외에도 확인되지 않은 권수가 더 있을 가능성(수장고 확인시)이 있다. 본문은 13행으로 흐트러짐 없는 운필과 자형으로 볼 때 전문 서사상궁이 필사에 참여하고 있음을 확인할 수 있다.

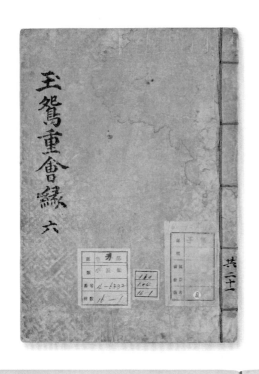

〈 옥원중회연 권지6 17p 〉

〈 옥원중회연 권지7 37p 〉

〈 옥원중회연 권지8 21p 〉

옥원듕회연 권지구

〈 옥원중회연 권지9 23p 〉

〈 옥원중회연 권지10 46p 〉

〈 옥원중회연 권지11 14p 〉

〈 옥원중회연 권지12 21p 〉

옥원듕회연 권지십삼

〈 옥원중회연 권지13 36p 〉

〈 옥원중회연 권지14 23p 〉

〈 옥원중회연 권지15 36p 〉

〈옥원중회연 권지16 22p〉

〈 옥원중회연 권지17 24p 〉

〈 옥원즁회연 권지18 23p 〉

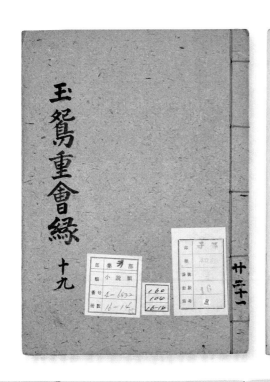

〈 옥원중회연 권지19 11p 〉

〈 옥원중회연 권지20 34p 〉

〈 옥원중회연 권지21 40p 〉

3. 공문도통(孔門道統)·문성궁몽유록(文聖宮夢遊錄)

청구번호: K4-6783

서지사항: 線裝, 1冊(59張), 26.2×19.8 cm, 앞 공격지 없음, 뒤 공격지 있음.
　　　　　표지제목은 孔門道統으로 문성궁몽유록은 공문도통 뒤에 이어짐.

서체: 전문 서사상궁 궁중궁체 반흘림, 흘림.

공문도통. 11행

▶ 전문 서사상궁의 궁중궁체 반흘림, 흘림 혼재.

「공문도통」 첫 장의 경우 받침 'ㄴ, ㅁ, ㄹ' 등이 정자로 서사 되어 있으나 다음 장인 3a부터는 'ㄹ'이 흘림으로 통일되면서 흘림의 기세가 강하게 표출되고 있다. 이렇게 반흘림으로 시작해서 곧바로 흘림으로 변화하는 필사 진행 방식은 「낙성비룡」과 이화여대 소장본 「옥원중회연」에서도 볼 수 있어 당시의 필사 형식이었거나 아니면 암묵적으로 유행했던 필사 방식이었을 가능성도 생각해 볼 수 있다.

자형은 궁중궁체의 전형이라 할 수 있을 정도로 뛰어난 모습을 보인다. 궁체의 특징인 반달머리와 반달맺음, 꼭지 'ㅇ'을 뚜렷이 나타나고 있으며, 특히 꼭지 'ㅇ'의 꼭지를 수직에 가깝게 내려 긋고 있어 꼭지의 각도가 우하향으로 정형화되기 이전의 형태임을 알 수 있다. 또한 가로획보다 세로획의 두께를 두껍게 형성시켜 획의 강약을 주고 있기도 하다.

운필은 정확하면서도 망설임이 없어 필사자의 자신감을 엿볼 수 있으며, 적절한 붓의 속도와 먹물 함유량은 윤택한 획을 만들어 내고 있다. 뿐만 아니라 획과 획, 글자와 글자의 연결은 필세의 흐름과 기세를 자연스럽게 표출시키고 있다. 특히 공간의 균제가 정확해 어느 한 곳 불규칙한 공간이 발생하거나 공간이 매몰되는 경우를 찾아볼 수 없다. 필사자의 서사 능력과 그 수준을 가늠케 한다.

– 9a 3행과 4행 사이의 행간에 주묵으로 '이반정버히시며쥬공이반채버히시고태공이'라 부기하고 있다.(이외에도 낙자된 곳은 곳곳에 주묵으로 부기)

–28a부터 문성궁몽유록 시작.

「공문도통」과 같은 서체. 반흘림, 흘림 혼재.

– 29a 1행과 2행 사이 행간에 '학이두어번늘개롤붓츠매볼셔반공의올나인' 주묵으로 부기.

– 32a부터 글자 크기 작아지며 반흘림에서 흘림으로 변화.

– 45a 글자 크기 작아지며 'ㅇ'의 꼭지 형태, 반달맺음, 받침 'ㅁ', 'ㅅ' 등 자형과 운필 변화. 필사자 교체.

– 46b 다시 45a이전 자형으로 환원. 필사자 교체

– 48a 4행, 5행만 45a의 자형으로 변화. 필사자 교체.

– 50a 글자 크기 작아지며 한 행에 이전보다 많은 글자를 서사하는 변화. 50a 이전의 글자 수는 평균적으로 16~17,18자 정도였으나 50a부터 17~20자 까지 글자 수가 늘어나고 있다. 이에 따라 여유 있었던 자간이 좁아지는 변화를 보인다.

– 57a 4행부터 11행까지 자형의 변화. 필사자 교체.

변화된 자형 또한 전문 서사상궁이 서사한 궁체로, 세로획에서 돋을머리를 만들지 않고 붓을 접어 내려 긋는 특징과 마지막 수필과정에서 왼뽑음 없이 획의 중앙으로 붓을 뽑아내는 특징이 있다. 필사자의 개성이 잘 드러나 있어 이전 자형과 확연하게 구분할 수 있다.

– 58b부터 다시 이전 자형으로 환원. 필사자 교체.

특이사항: 57a 4행부터 11행까지 8행만 자형 변화. 필사자 교체. 본문 첫 장에 '李王家圖書之章'의 인장이 찍혀 있음.

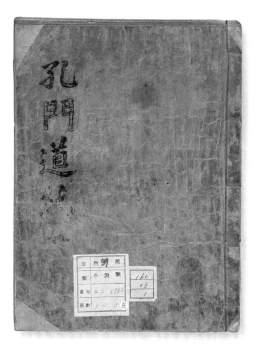

〈 공문도통 2p 〉

〈 문성궁몽유록 57p 〉

4. 구래공정충직절기(구리공 졍츙직졀긔 寇萊公貞忠直節記)

청구번호: K4-6784
서지사항: 線裝, 31卷31冊, 23.8×20.8m, 표지우측하단 共三十一. 공격지 있음.(1권만 앞부분 공격지 없음)

> 서체: 전문 서사상궁의 궁중궁체 흘림, 궁중궁체 흘림, 일용서체 흘림 혼재.
> 1. 궁중궁체 흘림: 1권~6권, 9권~10권, 13권~14권, 18권~28권
> 2. 전문 서사상궁 궁중궁체 흘림: 11권, 15~16권, 30~31권
> 3. 궁중궁체 흘림 + 전문 서사상궁 궁중궁체 흘림: 29권
> 4. 전문 서사상궁 궁중궁체 흘림 + 일용서체 흘림: 17권
> 5. 일용서체 흘림 + 전문 서사상궁 궁중궁체 흘림: 7권

1. 구리공정충직절긔 권지일, 13행.

▶ 궁중궁체 흘림. 앞 공격지 없음, 뒤 공격지 있음.

궁중궁체 흘림으로 획의 속도가 빠르며 붓의 움직임은 거침이 없다. 반면에 글자의 크기는 불규칙하고 결구도 정제되어 있지 않으며 돋을머리, 왼뽑음 등이 나타나기는 하나 이들이 일정한 형태로 형식화, 정형화되어 있지는 않다.

세로획의 경우 좌하향으로 내려오는 경향이 짙어 이로 인해 전체적인 자형이 오른쪽으로 기울어지는 현상을 보이고 있으며, 본문은 좌우 여백이 거의 없이 지면에 꽉 차게 서사하고 있다. 특이한 자형으로는 'ㅎ, ㅊ'의 하늘점과 'ㅇ'을 꼽을 수 있다. 하늘점은 마치 'ㄴ'과 같은 독특한 형태를 보이고 있으며, 'ㅇ'은 흘림임에도 불구하고 꼭지를 볼 수 없다. 그리고 'ㅇ'형태가 둥그런 원형이 아닌 삼각형 형태를 보인다. 이외에 초성 'ㄱ'의 경우 삐침을 수직에 가깝거나 각도가 그리 크지 않은 좌사향으로 내려 긋는 방식을 보이고 있어 관료서체의 영향이 자형에 남아 있음을 볼 수 있기도 하다.

- 9b 6, 7행만 급격히 글자 크기 작아지며 획 얇아지고 자형과 운필의 변화. 필사자 교체.
- 9b 8행부터 13행까지 글자의 크기 다시 커지며 획 두꺼워지며 자형과 운필 변화. 필사자 교체 추정.
- 9a 자형과 운필의 변화. 9b이전의 필사자가 다시 필사한 것으로 추정. 필사자 교체 추정.

특이사항: 책의 편집 상태를 볼 때 필사자들이 필사를 먼저 끝낸 후 이를 모아 편집한 후 책으로 만든 것으로 추정할 수 있다. 책이 편철되는 중앙부분, 즉 b면과 a면이 겹치는 가운데 부분에서 글자의 획이 편철로 인해 보이지 않게 되는 현상이 보이기 때문이다. 본문 설계 시 착오나 미흡한 점이 있었던 것으로 보인다.

2. 구리공뎡츙직졀긔 권지이. 13행.

▶ 궁중궁체 흘림. 앞 권과 같은 서체. 앞뒤 공격지 있음, 이후 공격지 모두 있음.

- 43b 자형과 운필 변화. 필사자 교체.

43b부터 진흘림에서나 볼 수 있는 서사법을 구사하여 궁체를 충분히 학습한 필사자가 필사했을 것으로 추정할 수 있다. 자형은 궁중궁체의 전형을 갖추고 있으며 획과 획, 글자와 글자의 연결이 빠르게 이뤄지고 있으며, 획의 속도도 일반적인 궁체의 서사 속도보다 빠르다. 붓의 움직임이 힘차며 거침이 없어 자형에서도 그 자신감이 그대로 표출되고 있다. 반면 세로획의 기울기가 흔들리는 경우가 종종 보여 필사자가 매우 급하게 서사했을 것으로 추정된다.

3. 구리공정충직절긔 권지삼. 13행.

▶ 궁중궁체 흘림. 필사자 교체

원래 권지오였던 것을 '오'자 위에 '삼'자를 덧씀으로 권지삼으로 바꾸었다. 자형의 요소들을 하나하나 세심히 살펴보면 상당한 수준에 이른 글씨로 볼 수 있지만 전체적인 조화는 부자연스럽다. 또한 윤택한 획보다는 삽필(澁筆)을 많이 사용하고 있어 전반적으로 거친 서사 분위기를 보인다.(삽필의 사용은 종이의 재질에도 그 원인이 있는 것으로 보인다.)

자형에서 보이는 가장 큰 특징은 'ㅎ, ㅊ'의 하늘점에 있다. 하늘점은 마치 'ㄴ'과 같은 독특한 형태를 보이고 있다. 그리고 'ㅇ'의 경우 두 번의 획 사용으로 가급적 원형의 형태를 유지하려하나 뜻대로 되지 않은 듯 원형이 되지 못하는 'ㅇ'이 상당수 보이고

있다. 본문은 권지일과 마찬가지로 상하좌우여백 없이 빽빽하게 글자를 채우고 있다.

4. 구릐공졍튱직졀긔 권지ᄉᆞ. 13행.
▶ 궁중궁체 흘림. 10b까지 앞 권과 같은 서체.

– 10a 돋을머리 왼뽑음이 정형화되고 자형이 정제된 궁체 흘림을 볼 수 있다. 'ㅅ'의 삐침이 원형을 그리며 부드러운 곡선으로 회전하는 특징을 보이고 있으며 세련된 느낌마저 들게 한다. 하늘점의 형태도 일반적인 점의 형태로 바뀌기 시작하며 전체적으로 정제되고 정형화된 자형이라 하겠다. 필사자 교체.

– 25a 자형 변화. 돋을머리가 형성되지 않는 자형으로 변화하며 필사의 속도가 점점 빨라지는 것을 볼 수 있다. 상하좌우여백 없이 빽빽하게 서사하고 있다. 필사자 교체.

특이사항: 10a부터 정형화된 궁체로 자형 변화. 이후 25a부터 3권과 유사한 자형으로 다시 한 번 자형 변화.

5. 구릐공졍튱직졀긔 권지오. 13행.
▶ 궁중궁체 흘림. 필사자 교체.

전반적으로 자형이 정형화 되어 있으며, 'ㅎ,ㅊ'의 하늘점이 가로로 길게 형성되거나 'ㄴ'과 같은 독특한 형태를 보이고 있다. 'ㅣ'모음에서 획이 끊어지지 않고 바로 홑점으로 연결되는 붓의 움직임을 볼 수 있다. 즉 'ㅣ'의 수필동작인 왼뽑음에서 붓끝이 위쪽으로 회봉한 후 곧바로 오른쪽으로 회전하여 홑점과 연결하는 것이다. 이러한 운필법은 주로 진흘림에서 사용하는 방법으로 운필에 어느 정도 자신감이 없이는 구사하지 못하는 방법이다. 홑점의 경우 점의 형태가 아니라 획의 형태를 띠고 있으며 마지막 수필 부분이 우상향으로 빠져나가는 특징을 보인다. 마치 예서(隷書)의 파책을 연상케 한다.
자형은 완성도 높은 궁체 흘림을 보이고 있는데 전문 서사상궁이 필사했다 해도 무리가 없을 정도로 뛰어나다. 여기서는 궁중궁체 흘림으로 분류했으나 전문 서사상궁의 궁체 흘림으로 분류해도 무방할 정도도. 장법은 상하좌우 여백이 전혀 없이 지면을 글자로 가득 채우고 있으며 먹물의 농도도 급변하는 양상을 보인다.

– 6a, 9a, 14a, 20a, 28a 모두 글자 크기와 자형, 운필의 변화 나타나며 필사자 교체 추정.
– 20b 9행 여덟 번째 글자부터 13행까지 결구와 운필 변화. 필사자 교체 추정.
– 20a 20b 8행까지의 자형으로 변화. 필사자 교체 추정.
– 24a 6행부터 글자 크기 작아지며 필사자 교체 추정.
– 25b 7행부터 26a 7행까지 글자 크기 커지며 자형 변화로 필사자 교체 추정.
– 25a 8행부터 글자 크기 작아지며 필사자 교체 추정.
– 34b 10행부터 35a 8행까지 글자 크기 커지며 자형과 운필 변화로 필사자 교체 추정.
– 37b 8행 6번째 글자부터 급격히 크기 작아지며 운필과 자형 변화, 필사자 교체 추정.

특이사항: 전반부 먹물의 농도가 담묵으로 행 중간에 급변. 행 중간 글자 크기 급격한 변화와 함께 자형 변화 곳곳에서 나타남.

6. 구릐공졍튱직졀긔 권지뉵. 13행.
▶ 궁중궁체 흘림. 17a 4행까지 5권과 같은 서체.

– 17a 5행 일곱 번째 글자부터 18b 12행까지 정형화되지 않은 자형으로 세로획의 각도가 좌하향하여 글자 전체가 우측으로 기울어지는 경향을 보이며 돋을머리, 하늘점 등 자형 변화. 필사자 교체.
– 18a부터 앞에 서사했던 자형으로 다시 환원됨. 필사자 교체.
– 상하좌우 여백 없음.

특이사항: 17a 5행부터 18b 12행까지 자형 변화. 필사자 교체. 이후 다시 앞의 서체로 환원.

7. 구릐공졍튱직졀긔 권지칠. 10행에서 12행으로 변화.
▶ 일용서체 흘림, 전문 서사상궁의 궁중궁체 흘림 혼재.

궁체와 전혀 관계없는 일용서체로 자형은 전체적으로 납작한 편이며 정제되지 않은 획은 상당히 거칠다. 또한 일정한 형식을 찾기 힘들고 글자와 글자가 연결될 때 자간이 매우 좁아지는 특징을 보이고 있기도 하다. 28a에서는 전체 글줄이 우하향하는 모습도 볼 수 있다.

한편 6권까지 13행이었으나 7권의 경우 4a부터 31b까지 10행으로 행수의 변화도 보인다. 이 부분(4a~31b)을 필사한 필사자는 전문적인 궁체 서사교육을 받지 않은 필사자로 판단할 수 있다. 31a부터는 행수가 12행으로 변화하며 서체 또한 전문 서사상궁의 궁중궁체 흘림으로 급변한다.

– 4a 내지 제목 권수 표기에서 종이를 덧댄 후 '칠'자를 써 수정하고 있다. 본래의 글자는 덧댄 종이에 비치는 형태로 보아 '십' 자를 확인할 수 있다.

– 23a부터 자형이 바뀌는 것을 볼 수 있다. 'ㄹ'의 경우 방각본에서 주로 사용되는 형태가 나타나기도 하며 자간의 형성 없이 글자끼리 붙어있는 경우가 많다. 필사자 교체 추정.

한편 먼저 흐린 먹물로 썼다가 그 위에 진한 먹물로 다시 쓰는 특이한 현상도 볼 수 있다. 이러한 서체는 24b 4행 네 번째 글자까지만 해당된다.

– 31a 전문 서사상궁의 궁체 흘림으로 서체 급변하며 아울러 문장의 행수도 10행에서 12행으로 변화. 필사자 교체. 'ㅅ, ㅈ'의 삐침을 상당히 유려하게 길게 빼며 획의 사용에 있어 머뭇거림 없이 자신감 있는 획을 구사하고 있으며, 하늘점과 'ㅎ'의 자형 형태의 경우 진흘림에서 볼 수 있는 점의 형태와 자형을 사용하고 있다. 상당한 수준의 궁체라 하겠다.

특이사항: 4a~31b까지 일용서체. 일용서체에서도 필사자 교체가 추정되며 31a부터는 전문 서사상궁의 궁중궁체 흘림으로 자형 변화. 한권에서 일용서체와 전문 서사상궁의 궁중궁체 흘림이 혼재.

8. 구리공정츙직결긔 권지팔. 12행.
▶ 7책 후반부에 사용된 전문 서사상궁의 궁체 흘림과 같은 서체.

첫장 원본은 '권지십오'이나 큰 글씨로 '권지팔'로 덮어 씀. 밑줄 맞추지 않음.

특이사항: 14b에서 틀린 글자 X자 표시함. 대부분 지우거나 둥그렇게 먹을 표시하는 경우는 있으나 X표시는 보기 드문 경우라 할 수 있다.

9. 구리공정츙직결긔 권지구. 13행.
▶ 궁중궁체 흘림. 필사자 교체. 마지막 필사기 있음.

운필의 경우 일정 수준 이상의 수준을 보여주고 있으나 결구는 그다지 긴밀하거나 치밀하지 못하다. 자형에서는 궁체의 특징적인 획들(왼뽑음, 반달맺음 등)을 볼 수 있으며, 꼭지 'ㅇ'의 꼭지부분이 수평에 가까운 각도를 형성하는 특징을 보이고 있다. 또한 'ㅏ'를 'ㅑ'의 형태와 비슷하게 처리하고 있으며, 흘림임에도 불구하고 '고'를 정자로 쓰는 특이한 서사방법도 볼 수 있다.

본문 중에서 획이 흔들리거나 휘는 현상은 물론 글자의 가로 폭 변화로 인해 행간이 불규칙해지는 현상이 보이며, 행의 마지막에 글자를 쓸 공간이 부족하면 왼쪽으로 90도 뉘여 글자를 서사하는 특이한 방법을 취하고 있다.(예: 24b 2행 마지막 '을'자를 왼쪽으로 90도 돌려 서사)

특기할 사항으로는 마지막 장에 '본책은 낙장낙자낙획하브로 잇사오니 용사하시믈 복망 좀이 책장을 다 파먹어 가득 둔재가 울고 이 책을 써사옵'이라는 필사기가 존재한다는 점이다. 책이 낡고 좀이 먹어 필사하는데 어려움이 있었음을 알아달라는 호소로 이 책이 궁중본이라는 점을 감안하면 이례적이라 할 수 있다.

– 23b 8행 12번째 글자부터 먹물 농도가 담묵에서 농묵으로 급변하며 글자 크기도 급격히 작아지기 시작. 필사자 교체.

– 25a, 26a, 30a, 34a 글자 크기, 자형, 운필 변화. 필사자 교체 추정.

특이사항: 9책 마지막 부분에 '본책은 낙장낙자낙획하브로 잇사오니 용사하시믈 복망 좀이 책장을 다 파먹어 가득 둔재가 울고 이 책을 써사옵'이라는 필사기 존재.

– 공간부족 시 마지막 글자는 왼쪽으로 90도 돌려 서사하는 특징도 보임.

10. 구리공정튱직졀긔 권지십. 13행.

▶ 궁중궁체 흘림. 앞 권과 같은 서체.

– 28b 글자 크기 급격히 커지며 자형과 운필 변화. 필사자 교체 추정.

– 30a 2행부터 글자 크기 커지고 자형과 운필 변화. 필사자 교체 추정.

특이사항: 앞 권과 마찬가지로 서사할 자리 부족인 경우 왼쪽으로 90도 돌려 서사.(예:5b '윤', 27a '술'자 등)

11. 구리공정튱직졀긔 권지십일. 11행.

▶ 전문 서사상궁의 궁체 흘림. 필사자 교체.

원래 '권지이십일'이었으나 '이'자를 먹칠하여 덧칠하여 '권지십일'로 바꾸었으며, 본문의 행수가 앞 권(13행)과 달리 11행으로 줄어드는 변화를 보이고 있다. 'ㅎ' 등에서 진흘림 형태의 연결을 볼 수 있으며, 자형과 획 모두 정형화되어 있다.

정제되고 정형화된 자형은 조화로우며, 주저함 없이 움직이는 운필은 획에 생기를 불어넣어 자형에 활달함을 부여하고 있다. 또한 결구는 치밀하게 되어 있어 필사자의 서사 능력이 상당한 수준에 올라있음을 알 수 있다. 가로획의 각도가 우상향으로 많이 올라가 있으며 하늘점의 형태가 일반적인 형태와 다르게 역방향으로 형성되는 특징도 볼 수 있다. 전형적인 전문 서사상궁의 궁체흘림이라 하겠다.

– 상부여백 많음.

12. 구리공정튱직졀긔 권지십이. 11행.

▶ 전문 서사상궁의 궁체 흘림. 앞 권과 같은 서체.

앞 권과 같이 전문 서사상궁의 궁체 흘림으로 본문 제목에서 '쳔'을 '졍'으로 수정. 흔치 않은 일이며 권지 또한 '권지이십이'였던 것을 먹칠과 덧씀으로 '권지십이'로 바꿈.

13. 구리공정튱직졀긔 권지십삼. 13행.

▶ 궁중궁체 흘림. 필사자 교체. 본문의 행수 다시 13행으로 변화.

돋을머리, 왼뽑음, 반달머리, 반달맺음, 꼭지'ㅇ' 등 전형적인 궁중궁체 흘림의 특징을 보이고 있다. 자형은 안정되어 있으며 공간의 균제는 잘 이루어지고 있다. 글자와 글자의 연결은 필요한 곳에만 연결하고 있어 상당히 절제하고 있는 모습을 보이고 있다. 전반적으로 결구와 운필이 잘 어우러지고 있다.

책의 후반부에 이르러서는 획과 자형이 거칠어지는데 붓 터럭의 흔적 등 정제되지 않은 획의 마감처리와 빠른 속도의 획 사용 등으로 인해 매우 급하게 서사한 느낌을 받게 한다.

1권과 같이 상하 좌우 여백 없으며 틀린 곳은 덮어 쓰거나 뭉갠 흔적을 볼 수 있다.

14. 구리공정튱직졀긔 권지십亽. 13행.

▶ 앞 권 후반부 서체와 같은 서체. 궁중궁체 흘림.

앞 권의 후반부의 자형과 형식 그대로 연결.

15. 구리공정튱직졀긔 권지십오. 13행.

▶ 전문 서사상궁의 궁체 흘림. 필사자 교체.

본래 '권지이십구'로 쓰였으나 '이십'위에 큰 글씨로 '십'자를 덧 씌워 '권지십오'로 바꾸었다. 먹물을 최소한으로 사용하여 획에 윤기는 없지만(渴筆) 돋을머리, 왼뽑음, 반달머리, 반달맺음, 꼭지'ㅇ' 등 전형적인 궁중궁체의 특징을 보이고 있다. 자형은 정형화되어 있으며 자간을 최대한 좁혀 행간을 넓게 보이도록 만들고 있다. 특히 돋을머리의 정확한 형태가 눈에 띄며 'ㅇ'의 비율이 자형에 비해 전반적으로 크게 처리되어 있다.

가로획의 길이는 최소한으로 줄여 전체적인 자형이 일정한 틀 안에서 형성되도록 하고 있으며 결구는 치밀하고 운필은 정확해 수준 높은 궁체를 보이고 있다.

– 7a에서 8b까지만 자형 변화. 필사자 교체.

긴 자형과 얇은 획을 사용하고 있어 이전의 자형과 확연한 차이를 보인다. 필사자 교체를 바로 알아차릴 수 있을 정도다. 궁굴리는 운필법을 주로 사용하고 있으며 결구와 운필, 그리고 전체적인 자형의 형상으로 볼 때 전형적인 전문 서사상궁의 궁체라 할 수 있다.

– 8b가 끝나면 이후 다시 앞에서 서사한 것과 같은 자형으로 이어지다 28a에서 다시 7a~8b의 자형으로 바뀌는 변화를 보인다. 이후 7a~8b의 자형으로 마지막까지 서사되고 있다. 이러한 서체 변화는 필사자들이 교대로 필사하고 있다는 것을 알 수 있게 하는 좋은 예라 하겠다.

특이사항: 7a에서 8b까지만 자형 바뀐 후(필사자 교체) 28a에서 다시 7a의 자형으로 변화.

16. 구리공졍튱직졀긔 권지십뉵. 12행.

▶ 전문 서사상궁의 궁체 흘림. 필사자 교체.

본래 '권지삼십일'로 쓰여 있던 것을 '삼'자는 먹칠로 지우고 '일'자는 위에 덧씀으로 '권지십뉵'으로 바꾸었다. 글자와 글자의 연결이 많고 간략화 된 진흘림 자형(예: 'ㅎ'에서 'ㅇ'을 직선으로 표현)을 많이 사용하고 있다. 획과 자형은 상당히 정제되고 또 정형화되어 있어 필사자의 서사능력이 매우 높은 수준에 이르고 있음을 알 수 있다.

획의 속도는 전반적으로 빠르며 붓을 꺾는 운필법(折法)을 많이 사용하여 자형에서 풍기는 인상 또한 강함을 볼 수 있다. 특히 돋을머리의 각도를 수평과 가까울 정도로 각을 주고 있어 더욱 강인한 인상을 준다. 하늘점의 경우 그 크기를 크게 처리하여 강조하고 있으며 왼뽑음과 삐침의 경우 마지막 붓끝을 길게 뽑아내는 특징도 볼 수 있다. 특히 'ㅣ'의 수필동작인 왼뽑음에서 붓끝을 위쪽으로 회전시켜 빠르게 홀점과 연결하는 방식을 통해 자신감 넘치는 획의 구사를 볼 수 있다.

17. 구리공졍튱직졀긔 권지십칠. 12행,

▶ 전문 서사상궁의 궁중궁체 흘림, 일용서체 흘림 혼재.

'권지삼십삼'이었던 것을 앞에 '삼'자는 먹칠로 지웠으며, 마지막 '삼'의 경우 '삼'자 위에 '칠'자를 크게 덧씀으로 '권지십칠'로 바꾸었다.

– 19b 1행까지 앞 권과 같은 서체. 전문 서사상궁의 궁중궁체 흘림.

– 19b 2행부터 일용서체 흘림으로 급격한 변화.(지금까지 볼 수 없었던 서체 출현) 필사자 교체.

급변한 서체는 정형화된 형식이 없으며 전반적으로 매우 노숙한 인상을 주는, 그렇다고 딱히 무어라 규정지을 수 없는 독특한 자형으로 개인의 개성적 특징이 그대로 드러나고 있다. 세로획은 제각각이며 세로획을 제외한 나머지 획은 주로 곡선을 사용하여 부드러운 동시에 숙련되면서도 노련한 획의 운필을 보여준다. 행간을 넓게 형성시켜 글줄은 뚜렷이 나타나고 있다. 특히 글자와 글자, 획과 획의 연결 시 붓의 움직임이 부드럽고 유연해 평상시 붓을 많이 다뤄 본 필사자일 가능성이 높다. 한문을 주로 쓰던 사람일 가능성도 매우 높다고 추정 가능하다.(곳곳에 한자의 자형을 차용한 흔적이 보인다. 예: 41b 11행 12번째 글자 '슴'이 한자의 '合'의 형태) 필치나 운필로만 보면 서사의 수준이 어느 정도 있는 필사자로 판단할 수 있을 정도다.

눈에 띄는 점은 틀린 곳이 서너 글자일 경우 거침없이 두 줄을 죽죽 긋고 있으며 한 글자일 경우에는 위에 바로 덧쓰는 등 자신감이 넘치는 필사 행태를 보이고 있다는 점이다. 상당히 이례적이다.

– 27a 마지막 줄 하단 부분 빈 여백처리를 볼 수 있는데 이는 지금까지 볼 수 없었던 현상이다.

– 마지막 장 마지막 줄에 '시세'라는 두 글자가 쓰여 있는데 무엇을 의미하는지 알 수 없다.

특이사항: 앞표지 우측하단 共三十一 없음.

전문 서사상궁의 궁체에서 19b 2행부터 일용서체로 급변하는데 일용서체는 지금껏 볼 수 없었던 자형이 나타나고 있다. 또한 거침없는 필사 행태와 더불어 운필은 지금까지와 전혀 다른 양상을 보이고 있다. 이는 앞 권을 필사한 필사자들은 물론 여타의 낙선재본 소설 필사자들과도 접점을 찾을 수 없을 정도다. 따라서 이 부분을 필사한 필사자의 경우 기존의 필사자와는 다른 각도(신분이나 성별 등)로 바라볼 필요가 있을 것으로 생각된다.

마지막 문장에 '시세'라는 두 글자가 적혀 있으나 이에 대한 의미는 알 수 없다.

18. 구리공졍튱직졀긔 권지십팔. 13행.

▶ 궁중궁체 흘림. 필사자 교체.

– 9,10권과 동일한 서체. 9권 서체 특징 참조.

특이사항: 9, 10권의 필사자와 같은 필사자. 서사된 자형이 같고 글자를 왼쪽으로 돌려 서사하는 등의 특징도 같이 나타남.

19. 구리공졍튱직졀긔 권지십구. 13행.

▶ 궁중궁체 흘림. 앞 권과 같은 서체.

– 16b 9행부터 17a까지 자형 변화. 가로획 우상향의 각도가 크며 으로 삐침이 과도하게 휘어 올라가며, 하늘점에서 직선과 'ㄴ'자형의 형태가 보이는 특징이 있다. 필사자 교체.

– 18b 다시 앞의 서체로 환원됨. 필사자 교체.

–좌우여백 거의 없음. 상하여백 좁음.

특이사항: 표지 우측하단 共三十一 없음.

20. 구리공졍튱직졀긔 권지이십. 13행.

▶ 궁중궁체 흘림. 필사자 교체.

– 5권과 같은 서체. 5권 서체 특징 참조.

– 10a 8행부터 '롤'의 초성 'ㄹ'의 조형과 운필법이 변화. 받침 'ㄹ'의 자형 또한 변화. 필사자 교체 추정.

– 22a 결구가 치밀해지며 가로획의 기울기, 운필, 자형 변화. 필사자 교체 추정.

– 28a 12행과 마지막 13행 사이에 아홉 글자 작은 글씨로 추가.

– 필사시 먹물의 농도 일정하지 못하고 불규칙.

특이사항: 표지 우측하단 共三十一 없음.

21. 구리공졍튱직졀긔 권지이십일. 13행.

▶ 궁중궁체 흘림. 앞 권과 같은 서체.

– 30a 세로획의 기울기와 운필, '공'의 초성 'ㄱ'의 꺾임 부분의 운필 변화. 필사자 교체 추정.

– 31a 글자 크기 커지며 운필과 자형변화. 필사자 교체 추정.

– 34a '를'의 자형 변화, 가로획의 운필 변화. 필사자 교체 추정.

특이사항: 마지막문장 '안치하고'로 끝나 마무리 되지 않음. 22권 첫 문장으로 보았을 때 21권 마지막 부분과 3행 가량 중복 됨.

22. 구리공졍튱직졀긔 권지이십이. 13행.

▶ 궁중궁체 흘림. 필사자 교체.

–4권 10a부터 나타나는 자형과 유사.

획과 획의 연결이나 글자와 글자의 연결이 자연스럽고 거침이 없어 운필에 자신감을 보이고 있다. 하지만 결구의 긴밀함이나 공간의 균제 등에서 조화가 이루어지지 않아 전체적으로 조화를 이루지 못해 어색한 부분이 있다. 본문은 상하좌우여백이 부족하다고 느낄 정도로 지면을 꽉 차게 서사하고 있다.

23. 구리공졍튱직졀긔 권지이십삼. 13행.

▶ 궁중궁체 흘림. 앞 권과 같은 서체.

앞 권과 자형이나 서사 분위기는 동일하다. 다만 'ㅇ'의 꼭지를 정확하게 표현하고 있으며 가로획의 기울기가 평행이거나 일반적인 기울기와 반대로 우하향하는 독특한 형태를 보이는 특징이 있다.

– 23a 6행부터 꼭지'ㅇ'의 꼭지가 길어지고 날카롭게 형성되고 있다. 또한 'ㅂ'의 두 번째 세로획의 돋을머리가 평행에 가깝게

각도를 이루고 그 길이도 길게 형성되어 있어 특징적 형태를 보인다. 필사자 교체 추정.

– 본문은 상하좌우 여백 부족하다고 느낄 정도로 꽉 차게 서사함.

24. 구리공정츙직절긔 권지이십ᄉᆞ. 13행.
▶ 궁중궁체 흘림, 전문 서사상궁의 궁중궁체 흘림 혼재. 필사자 교체.

–1권 중반 이후의 자형과 매우 유사하다.

붓끝 노출이 심하며 세로획('ㅣ'모음) 전체가 좌하향으로 기울어지는 특징을 보인다. 마치 기울여 쓰기를 한 듯 자형들이 일정하게 오른쪽으로 기울어져 있다. 1권(특히 중반 이후)과 같은 자형의 특징들을 볼 수 있다. 예를 들어 'ㅎ, ㅊ'의 하늘점이 'ㄴ'형으로 수직과 수평이 만나는 곳에서 직각과 같이 꺾어지는 특징이나 'ㅇ'의 형태 등이 똑같음을 볼 수 있다.

– 27b 1행부터 8행까지만 전문 서사상궁의 궁체 흘림으로 바뀌는 독특한 현상이 나타난다. 필사자 교체.

치밀한 결구와 정확한 운필로 표현된 자형은 전문 서사상궁만이 보여줄 수 있는 궁체 흘림의 전형을 그대로 보여주고 있다.

– 27b 9행부터 이전 자형으로 다시 환원. 필사자 교체.

특이사항: 27b 1행부터 8행까지 전문 서사상궁의 궁체 흘림으로 변화.

25. 구리공정츙직절긔 권지이십오. 13행.
▶ 궁중궁체 흘림. 앞 권과 같은 서체.

– 8a부터 글자의 크기 급격히 작아짐에 따라 한 행에 서사된 글자 수 증가.(이전 16~18자가 20~22자로 증가)

– 36b 5행부터 자형 변화. 권지19의 16b 9행부터 17a까지의 자형과 동일한 자형. 필사자 교체.

특이사항: 36b 5행부터 19권 16b 9행~17a까지의 자형과 동일.

26. 구리공정츙직절긔 권지이십뉵. 13행.
▶ 궁중궁체 흘림. 필사자 교체.

–13권과 같은 자형. 13권 자형 특징 참조.

특히 자형뿐만 아니라 필사 진행 과정도 권지십삼과 매우 유사하다. 마치 권지십삼에 이어서 바로 권지이십육을 쓴 것처럼 보일 정도로 필사 양상과 분위기가 비슷하다.

– 38a에서는 글자의 흘림이 더욱 심화되고 글자와 글자, 획과 획을 이어 쓰는 방식이 눈에 두드러진다. 반면 이어 쓰는 과정에서 나타나는 빠른 서사 속도로 인해 정확한 획의 구사가 되지 않고 있을 뿐만 아니라 자형에서도 정제되지 않고 흔들리는 현상이 나타나고 있음도 확인할 수 있다.

특이사항: 13권과 같은 자형.

27. 구리공정츙직절긔 권지이십칠. 13행.
▶ 궁중궁체 흘림. 앞 권과 같은 서체.

– 35b에서 36b까지 자형과 운필 변화. 필사자 교체.

– 36a에서 자형과 운필 변화. 필사자교체. 23권 23a 6행 이후부터 나타나는 자형과 같은 특징을 보이고 있다. 23권 자형의 특징 참조.

특이사항: 36a의 자형과 23권 23a 6행 이후부터 나타나는 자형과 동일.

28. 구리공정츙직절긔 권지이십팔. 13행.
▶ 궁중궁체 흘림. 필사자 교체.

– 16b 6행까지의 자형은 6권 17a 5행~18b 12행까지의 자형과 동일.

초반부의 세부적인 자형은 절(折)보다는 전(轉)을 주로 사용하여 상당히 유연하게 서사하고 있으나 초반부를 지나면서 점차 유연함이 사라지는 양상을 보인다.

자형에서는 특히 'ㅇ'이 눈에 띄는데 획을 정확히 절반으로 나누어 두 번의 획으로 완성시키는 특징을 보이고 있으며, 전체적인 결구는 어색해 조화가 부족한 편이다. 다만 획 하나하나를 자세히 살펴보면 정확한 운필을 하고 있는 것을 볼 수 있다.

- 4a 글자 크기 작아짐.
- 13a 9행부터 가로획의 기울기 변화. 필사자 교체 추정.
- 16b 7행부터 자형 변화. 필사자 교체 추정.
- 17b 10행부터 세로획 형태 변하며 운필 변화. 필사자 교체 추정.
- 17a 12행부터 세로획 돋을머리와 기둥의 형태 변하며 자형과 운필 변화. 필사자 교체 추정.
- 24b 6행 마지막에 '낙장'('장'에서 받침 'ㅇ'없으나 자형으로 보아 '장'일 가능성 높음)이라는 글자 표기. 자형과 운필이 전혀 다른 것으로 보아 후에 누군가가 부기해 놓은 것으로 보임.
- 32a 6행부터 '롤'의 초성 'ㄹ'의 형태 변화하는 등 운필과 자형이 변화. 필사자 교체 추정.

특이사항: 16b 6행까지 6권의 17a 5행부터 18b 12행까지와 동일 자형.

29. 구릐공졍튱직졀긔 권지이십구. 13행.

▶ 궁중궁체 흘림, 전문 서사상궁의 궁체 흘림 혼재. 앞 권과 같은 서체.
- 10a 6행부터 가로획의 각도 변화와 획형의 변화 등 자형과 운필 변화. 필사자 교체.
- 12a 6행부터 9행까지 가로획의 각도 변화. 필사자 교체.
- 12a 10~12행까지 3행만 결구와 운필이 정교한 전문 서사상궁의 궁체 흘림으로 급격한 자형 변화. 필사자 교체.
- 12a 13행 4번째 글자부터 13b 5행까지 6행부터 9행까지 나온 서체로 변화. 필사자 교체.
- 13b 6행부터 12행 13번째 글자까지 글자 크기 커지며 서체 변화. 필사자 교체.
- 13b 12행 14번째 글자부터 획 얇아지며 글자와 글자의 연결이 많아지고 가로획에 시선이 집중되는 자형으로 변화. 필사자 교체.
- 14b 11행부터 14a 5행까지 글자 크기 커지며 글자축의 변화. 필사자 교체.
- 14a 6행부터 다시 14b 10행까지 나타난 자형으로 변화. 필사자 교체.
- 15b 11행부터 13행까지 글자 크기 커지며 자형 변화. 필사자 교체. 15a에서 다시 이전 자형으로 변화.
- 16a 글자 크기 커지며 자형 변화. 필사자 교체.
- 19a 3행부터 글자의 폭 줄어들며 정제된 획과 자형으로 변화. 필사자 교체.
- 30a 4행부터 하늘점 등 점의 형태와 'ㅎ'의 형태 변화, 가로획의 각도 변화 등 자형과 운필의 변화. 필사자 교체.
- 33a 글자 폭 줄어들며 삐침과 초성 'ㄹ' 변화. 자형과 운필변화. 필사자 교체.
- 33a 13행 4번째 글자부터 다시 앞의 서체로 환원.

특이사항: 12a 10행에서부터 12행까지 3행만 전문 서사상궁의 궁체 흘림으로 급변.

30. 구릐공졍튱직졀긔 권지습십. 13행.

▶ 전문 서사상궁의 궁중궁체 흘림. 필사자 교체.
-15책 7a~8b, 28a부터 쓰인 자형과 동일. 전문 서사상궁의 궁체.
본문제목 '권지습십'에서 '습'자를 추가하고 마지막 글자를 지움.(먹칠로 파악불가)
얇은 획의 사용으로 골기(骨氣)가 강하다. 붓의 움직임은 정확하여 획의 흐트러짐 없으며 전절이 분명하게 표현되어 있다. 진흘림의 서사법을 곳곳에 사용하고 있는 것을 볼 수 있다.
후반부로 갈수록 가로획의 기울기(우상향)가 커지며 자형이 좌측으로 기울어지는 현상을 보이며, 글자와 글자를 연결하는 횟수와 연결 글자 수가 늘어나고 있다. 특히 55b 11~12행의 경우 진흘림의 사용 빈도가 높은 상태에서 글자와 글자를 계속 연결하고 있다. 이와 같은 상황에도 불구하고 결구가 흐트러짐 없이 이루어지는 것으로 보아 필사자가 상당한 수준의 서사 능력을

보유하고 있는 것을 알 수 있다.

– 6b 3행 마지막에 빈 여백이 있으며, 마지막 13행 또한 두 글자만 쓰고 빈 여백으로 남겨 놓고 있다. 특히 13행의 마지막 빈 여백의 경우 정해진 필사 분량에 따른 여백일 가능성이 높다. 왜냐하면 문장의 흐름으로 보아 6b의 마지막 자인 '지'와 6a 첫 글자인 '어'가 만나 '금으로 지어 봉안 하엿더라'라는 완성된 문장이 되기 때문이다. 5a에서 6b에서는 글자의 크기가 작아졌다 커졌다하는 변화가 a, b에서 일어나는데 자형과 운필의 변화가 동시에 나타나므로 각 장에서 필사자 교체가 있었던 것으로 추정된다.

– 16b 8행 마지막 부분 '믈'의 받침 'ㄹ'에서 다음 글자로 이어지는 현상이 나타나기 시작하며 16a에서부터는 이와 같은 방식의 필사가 급격히 늘어난다. 특히 받침 'ㄹ'의 마지막 획에서 다음 글자로 이어지는 형태로 인해 반달맺음이 사라지고 반대로 위쪽으로 곡선을 이뤄 연결서선이 뻗어나가는 형태로 변화한다. 필사자 교체 추정.

– 26a에서는 'ㅏ'의 형태가 'ㅣ'와 점을 한 번에 이어 쓰는 자형이 나타나기 시작하며 30a에서는 9,10행만 획의 두께가 약간 두터워지고 글자의 축이 변화하는 현상이 나타난다. 필사자 교체 추정.

– 43a부터 흘림의 정도가 점점 높아지기 시작하며 이로 인해 가로획의 각도가 우상향으로 높아지기 시작한다. 필사자 교체 추정.

– 55b 11~12행의 경우 흘림의 강도도 높고 글자와 글자를 이어 쓰는 정도도 매우 높다. 하늘점의 형태와 각도 변화. 필사자 교체 추정.

특이사항: 15a까지 15책 7a에서 8b까지의 자형과 동일한 자형. 6b에서 빈 줄과 빈 칸이 나오는 특이한 현상을 볼 수 있다.

31. 구리공정츙직졀긔 권지숩십일. 13행.

▶ 전문 서사상궁의 궁중궁체 흘림. 앞 권과 같은 서체.

– 23b까지 30책과 같은 자형.

– 24a 23b까지 나타나는 자형과 매우 비슷하지만 돋을머리의 형태와 돋을머리에 기둥으로 이어지는 붓의 움직임, 'ㅇ'의 형태 (꼭지를 중심으로 좌우획이 만나는 형태)에서 변화를 보인다. 특히 하늘점의 형태('ㄴ'자형 하늘점으로 형태변화)가 크게 변화하고 있다. 필사자 교체 추정.

– 26b 9행부터 획 두께 두꺼워지며 운필 변화. 필사자 교체 추정.

– 30a 글자 크기 작아지며 자형과 운필변화. 자형은 이전과 매우 유사하다. 다만 글자의 세로 길이가 전체적으로 줄어들면서 공간이 줄어들게 되어 결국 치밀해지고 획의 두께가 두꺼워져 점차 육(肉)이 많은 글씨의 형태로 변화하고 있다. 필사자 교체 추정.

– 43a에서 글자의 크기 작아지고 획 두께 얇아지는 등의 변화가 있으나 자형의 특징은 그대로 유지되고 있다.

특이사항: 23b까지 30책과 같은 자형. 미묘한 서사습관의 차이로 자형 변화를 볼 수 있다. 글씨의 전반적인 특징들이 매우 유사함으로 볼 때 동일 소속에 동일한 학습과정으로 동일 서사법을 갖게 되었을 것으로 추정할 수 있다.

서체 총평

『구래공정충직절기』는 궁중 궁체 흘림과 전문 서사상궁의 궁체 흘림, 그리고 일용서체에 이르기까지 다양한 서체를 볼 수 있다. 서체별로 분류하면 다음과 같다.

① 궁중궁체 흘림: 1권~6권, 9권~10권, 13권~14권, 18권~28권.
② 전문 서사상궁 궁중궁체 흘림: 11권, 15~16권, 30~31권.
③ 궁중궁체 흘림 + 전문 서사상궁 궁중궁체 흘림: 29권.
④ 전문 서사상궁 궁중궁체 흘림 + 일용서체 흘림: 17권.
⑤ 일용서체 흘림 + 전문 서사상궁 궁중궁체 흘림: 7권.

특히 17권의 경우 19b 1행까지 전문 서사상궁의 궁중궁체 흘림이었다가 2행부터 일용서체 흘림으로 급변하고 있으며, 29권은 궁중궁체 흘림에서 12a 10~12행까지 3행만 전문 서사상궁의 궁체 흘림으로 급격한 자형 변화를 보이는 특이한 사례를 볼 수 있다. 뿐만 아니라 『구래공정충직절기』에 보이는 궁중궁체의 경우 서사 수준의 편차가 크게 나타나고 있어 필사자의 서사 수준이나 서사 능력과 상관없이 소설 필사에 참여하고 있음을 알 수 있다.

한편 본문 제목의 경우 권지편수에서 오기(誤記)를 바로잡은 부분이 유독 많다. 이는 저본을 여러 필사자가 나누어 필사하는 과정에서 착오가 생긴 것을 발견하고 뒤늦게 바로잡은 것으로 추정해 볼 수 있으나 권지의 오차가 너무 커 또 다른 이유가 있을 것으로 생각 된다. 그리고 여타의 낙선재본 소설들이 행수의 변화가 많지 않은 것에 비해 『구래공정충직절기』는 행수가 너무 많은 변화를 보이고 있어 이에 대한 연구 또한 반드시 필요할 것으로 보인다.

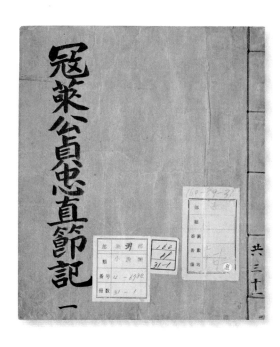

冠萊公貞忠直節記 一

共三十一

〈 구래공정충직절기 권지1 9p 〉

〈 구래공정충직절기 권지2 44p 〉

〈 구래공정충직절기 권지3 5p 〉

〈 구래공정충직절기 권지4 19p 〉

〈 구래공정충직절기 권지5 6p 〉

〈 구래공정충직절기 권지6 18p 〉

〈 구래공정충직절기 권지7 9p 〉

〈 구래공정충직절기 권지8 22p 〉

〈 구래공정충직절기 권지9 26p 〉

〈 구래공정충직절기 권지10 34p 〉

〈 구래공정충직절기 권지11 5p 〉

〈 구래공정충직절기 권지12 5p 〉

〈 구래공정충직절기 권지13 26p 〉

〈 구래공정충직절기 권지14 23p 〉

〈 구래공정충직절기 권지15 7p 〉

〈 구래공정충직절기 권지16 38p 〉

〈 구래공정충직절기 권지17 19p 〉

〈 구래공정충직절기 권지18 16p 〉

〈 구래공정충직절기 권지19 16p 〉

〈 구래공정충직절기 권지20 22p 〉

〈 구래공정충직절기 권지21 31p 〉

〈 구래공정충직절기 권지22 42p 〉

〈 구래공정충직절기 권지23 15p 〉

〈 구래공정충직절기 권지24 27p 〉

〈 구래공정충직절기 권지25 36p 〉

〈 구래공정충직절기 권지26 17p 〉

〈 구래공정충직절기 권지27 36p 〉

〈 구래공정충직절기 권지28 16p 〉

〈 구래공정충직절기 권지29 12p 〉

〈 구래공정충직절기 권지30 5p 〉

〈 구래공정충직절기 권지31 24p 〉

5. 금환기봉(금환긔봉 金環奇逢)

청구번호: K4-6785

서지사항: 線裝 6卷6冊 30×19.3 cm, 표지우측하단 共六, 공격지 확인 불가(pdf).
金環奇逢 한자 제목 밑에 禮, 樂, 射, 御, 書, 數 작게 표기 있음.

서체: 전문 서사상궁의 궁중궁체 흘림.

1. 금환긔봉권지일. 10행.

▶ 궁중궁체 흘림.

전문 서사상궁의 궁중궁체 흘림으로 정확한 운필과 결구를 보여주고 있다. 받침 'ㅁ'의 경우 정자로 서사하고 있는데 이를 제외하면 자형과 흐름, 필세 등에서 연면흘림을 떠올릴 정도로 연면흘림과 비슷한 면모를 보이고 있다.

전체적으로 빠른 속도로 서사하여 날카로운 인상을 주고 있으며, 자신감 넘치는 운필을 보여 주고 있다. 가로획보다 세로획을 두껍게 하여 강약의 변화를 주고 있으며 가로획의 길이를 줄여 글자의 폭을 일정하게 함으로써 글줄과 행간이 잘 보이도록 설계하고 있다. 전절은 정확하며 글자와 글자를 잇고 있는 연결선이 눈에 띄는데 이러한 조형방법은 주로 연면흘림에서 많이 볼 수 있는 방법으로 이를 차용해 사용한 것으로 추측할 수 있다.

자형은 정형화되어 있으며 돋을머리, 왼뽑음, 반달머리, 반달맺음, 하늘점, 꼭지'ㅇ' 등 궁체의 전형적인 특징을 볼 수 있다. 본문의 윗줄과 아랫줄을 일정하게 맞추고 있어 필사에 상당한 공을 들이고 있음을 알 수 있다.

특히 초성과 종성을 막론하고 'ㄹ'을 무조건 지그재그의 형태로 쓰고 있는데 이는 「금환기봉」만이 가지고 있는 특징적인 서사법이라 할 수 있다. 본래 지그재그 자형은 혼란이나 혼돈의 특성을 지니고 있어 자칫하면 단점으로 작용할 수 있으나 여기서는 보는 이의 시선을 집중시키는 효과를 보이고 있다. 'ㄹ'을 지그재그로 쓰는 서사법은 「금환긔봉」 필사자만의 독특한 특징이라 할 수 있겠다.

2. 금환긔봉권지이, 삼, 사, 오, 늇 모두 10행으로 권지일과 서체 같음.

특이사항: 자형에서 초성과 종성을 막론하고 'ㄹ'을 지그재그로 쓰는 서사법은 그리 흔하게 볼 수 없는 현상으로 필사자의 특징적인 서사 습관을 볼 수 있다.

6. 낙성비룡(낙셩비룡 洛城飛龍)

청구번호: K4-6786

서지사항: 線裝 2卷2冊, 30×21.4 cm, 표지우측하단 共二, 공격지 있음.

서체: 전문 서사상궁의 궁중궁체 반흘림, 흘림.

1. 낙성비룡 권지일. 10행.

▶ 전문 서사상궁의 궁중궁체 반흘림과 흘림.

돋을머리, 왼뽑음, 반달머리, 반달맺음 등 궁중궁체의 정형과 전형이 그대로 나타나 있으며, 정확하고 자신감 있는 붓의 움직임, 특히 숙달된 운필의 여유로움은 공간의 팽팽한 긴장 속에서 한결 편안함을 느낄 수 있게 해준다.

자형은 공간의 균제와 변화가 적절히 어우러지고 있으며 획의 강약과 공간이 유기적으로 조화를 이루어 활달하면서도 정제된 자형을 만들고 있다. 『낙성비룡』이 궁체 학습의 전범(典範)으로 불리는 이유를 잘 보여준다고 하겠다. 결구와 운필, 필세와 서사의 흐름을 조절하는 능력으로 볼 때 『낙성비룡』을 필사한 필사자들은 절정의 기량을 갖추고 있음을 알 수 있다.

한편 아래아'점' 밑의 받침 'ㄴ'의 경우 무조건 정자로 서사하고 있으며, 또 받침 'ㅁ, ㄹ'의 경우에는 정자와 흘림의 형태가 혼용되는 특징을 보이고 있다.

- 9a 글자와 글자를 이어 쓰는 서사법이 본격적으로 시작되며 글자 크기 작아지며 획 얇아지는 변화. 자형이나 운필법은 유사하나 '샹, 양' 등 'ㅑ'의 흘림 형태가 변화를 보이며 '을' 등의 자형에서 글자의 무게중심과 결구법의 변화가 나타난다. 필사자 교체 추정.
- 14a에서 전형적인 궁체 흘림 자형으로 변화. 가로획의 기울기가 우상향으로 높아져 운동성이 증가하고 있으며, 돋을머리는 짧아지면서 각도가 더 해져 강한 느낌을 주고 있다. 획은 윤택하며 안정적이며, 자형의 결구는 한 치의 빈틈도 용납하지 않을 듯 치밀하게 짜여 있으며 전체적인 균형과 조화가 유기적으로 어우러져 있다. 필사자 교체.
- 16b 8행부터 10행까지 급격히 글자 크기 작아지고 가로획 기울기 더 높아지는 변화. '쟝, 롱' 등 자형 변화. 필사자 교체 추정.
- 20a 획 얇아지고 행간이 넓어지며 전반적인 구성과 분위기가 안정적으로 변화. 자형이나 운필에서 유의미한 변화는 없음.
- 23a 글자 크기 작아지고 자간 줄어드는 변화.
- 26a 8행부터 10행까지 급격히 글자 크기 작아지고 획 얇아지는 변화.
- 29b 6행에서 기존의 윗줄 맞춤보다 아래쪽으로 형성되며 7행부터 글자 크기 작아지는 변화.
- 30b부터 33b까지 글자의 축이 왼쪽으로 기울어지며 7행부터 글자 크기가 평균보다 작게 형성되는 특징. 설계의 문제로 보인다.
- 34b 8행부터 10행까지 글자 크기 작아지는 변화.

특이사항: 서사 분위기가 책 초반과 후반이 확연한 차이를 보이며, 자형과 운필의 변화로 미루어 최소 3명의 필사자가 필사에 참여 했을 것으로 추정할 수 있다.

2. 낙성비룡 권지이. 10행.

▶ 궁중궁체 흘림. 필사자 교체 추정.
- 10b까지 앞 권과 같은 서체.
- 10a 필사자 교체 추정.

받침 'ㄹ'에서 다음 글자로 연결선을 이용하여 글자를 잇고 있다. 이와 같은 서사방법의 변화는 권지이의 초반에 부분은 물론 앞 권에서도 볼 수 없었던 형태다. 또한 이와 같은 방식의 연결이 빈번하게 등장하며 자형에서도 진흘림 형태의 자형이 나타나고 있다. 자형도 앞 권과 달리 납작한 형태로 변화하고 있으며 받침 'ㄴ, ㄹ'의 반달맺음에서도 형태의 변화를 보인다. 특히 세로획의 기둥부분에서 불룩하게 배가 튀어나오는 획형이 나타나는데 이 또한 앞 권에서 볼 수 없었던 형태다.

다만 전체적인 자형의 특징이나 운필법이 유사한 것으로 볼 때 필사에 참여한 필사자들이 동일 서사 학습과정을 거쳤을 가능성이 매우 높다.

특이사항: 권지이의 경우 원문이미지가 아닌 pdf파일로만 되어 있음. pdf 25b 오류.

附記

궁체 반흘림에서 흘림으로 변화하는 필사 형식은 「낙성비룡」 뿐만 아니라 앞서 살펴본 「공문도통」, 「옥원중회연」과 이화여대 소장 「옥원중회연」 권지십일(32장까지) 등에서도 볼 수 있다. 이처럼 궁중에서 필사한 여러 소설들에서 동일한 필사 형식과 반흘림 서체를 볼 수 있다는 사실은 소설을 필사한 필사자들이 이러한 형식을 이미 인지하고 있었다는 것을 의미한다. 그리고 이를 통해 필사자에 대한 서사교육과 관련해 몇 가지 추정이 가능하다.

첫째, 위 소설들을 필사한 필사자들이 모두 체계적인 교육과정, 나아가 동일한 교육과정을 거쳤을 가능성을 제기해 볼 수 있다. 이는 특정 받침에서 반흘림 자형이 공통적으로 나타나고 있는 점이나 위 소설들의 필사 형식이 매우 유사하다는 것을 상기할 때 충분히 반흘림에 대한 공통된 학습과정이 있었을 것으로 추정해 볼 수 있기 때문이다.

둘째, 반흘림 자형이 사용된 소설들을 보면 필사자의 서사 능력과 수준이 매우 높음을 알 수 있다. 이를 토대로 추정해 보면 반흘림 자형의 사용은 주로 뛰어난 서사능력을 갖춘 특정 필사자들이 필사하던 방식이었을 가능성도 있다. 반흘림 자형이 주로 사용되는 궁중 발기도 이러한 사례에 해당한다고 해도 무방하다.

이와 같이 서체에서 공통적으로 보이는 여러 사항들을 통해 미루어 생각해 보면 특정집단, 즉 지밀내인에 대한 궁체의 서사교육이 체계적인 교육 과정으로 이루어지고 있었으며 또 공통된 서사 교육 과정의 존재도 생각해 볼 수 있다. 낙선재본 소설들의 서체와 발기의 서체가 이를 방증한다.

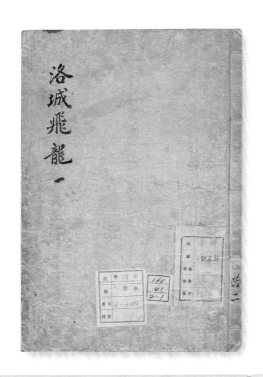

〈 낙성비룡 권지1 14p 〉

7. 낙천등운(낙천등운 落泉登雲)

청구번호: K4-6787

서지사항: 線裝 5卷5冊, 28.6×20cm, 표지 우측 하단 共五(1권은 없음), 공격지 있음.

> 서체: 민간궁체 흘림(연면흘림), 전문 서사상궁 궁중궁체 흘림, 궁중궁체 흘림 혼재.
> 1. 민간궁체 흘림(연면흘림): 1권~3권(세책본)
> 2. 민간궁체 흘림(연면흘림) + 전문 서사상궁의 궁중궁체 흘림: 4권
> 3. 궁중궁체 흘림 + 전문 서사상궁의 궁중궁체 흘림+민간궁체 흘림(연면흘림): 5권
> – 4권과 5권의 서체가 급변하면서 서로 혼재된 이유는 책 편집 시 오류로 추정.

1. 낙천등운 권지일. 11행.

▶ 민간궁체 흘림(연면흘림).

민간 궁체 흘림으로 글자와 글자를 이어 쓰는 부분이 일반적인 흘림보다 많아 연면흘림으로 분류해도 이상하지 않다. 다만 연면흘림으로 판단하기에는 글자와 글자가 단절되는 비율이 높아 걸림돌로 작용한다. 이에 민간궁체 흘림으로 먼저 분류한 후 연면흘림을 부기하도록 한다.

– 책 표지 바로 다음 장(2a)에 '공댱아오로팔십일댱 낙천등운 일'이라는 필사기 있어 세책본으로 추정할 수 있다. 특히 마지막 '일'자의 경우 크기가 다른 글자보다 담묵으로 크게 서사되어 있는데 이는 권지를 보여주기 위해 책 완성 후 따로 표기한 것으로 추정된다. (권지일 외에 다른 권수에서도 이와 똑같은 현상을 볼 수 있다.) 3b에는 '체루뉴함연화진 졔일회', '봉호구듕도상니 졔이회', '니원양안신재합 졔삼회'라는 권지일에 대한 목차를 적어 놓았는데 오늘날의 책 형식과 동일하다고 할 수 있다.

본문시작 부분은 책제목과 해당 목차로 시작하는데 목차는 '테루뉴함연화진 뎨일회'로 3b에 서사한 목차의 제목과 서로 다름을 알 수 있다.('체'와 '테', '졔'와 '뎨'로 다르며, 권지일뿐만 아니라 다른 권지에서도 목차와 본문 소제목의 글자에 차이가 있음을 확인할 수 있다.) 그리고 10,11행 글줄의 마지막 부분에 침자리를 만들고 있다. 이 침자리는 민간제작본이나 세책본에서 주로 볼 수 있는 특징 중 하나로 알려져 있다.(다만 침자리의 경우 궁중 필사본에서도 침자리의 형식을 취하고 있는 소설들을 볼 수 있어 세책본만의 특징이라고 할 수만은 없을 듯하다.) 이와 더불어 세책본의 또 다른 특징인 장수를 세어 놓은 기록과 정형화 되어 있지 않은 획의 처리, 불확실한 전절 등을 종합해 볼 때 『낙천등운』은 민간에서 제작된 책임을 알 수 있다. 반면 민간에서 만들었지만 정성을 다한 필사와 글자의 크기, 행간의 넓이, 윗줄과 아랫줄을 정확하게 맞추고 있는 형태 등으로 보아 상당한 공을 들인 책이며, 더불어 책 앞부분의 기록, 즉 '공댱아오로팔십일댱'의 문구와 연관 지어 추정해 보면 처음부터 누군가의 의뢰에 따라 납품용으로 제작되었을 것으로 추정해 볼 수 있다.

획의 형태는 돋을머리가 매우 짧거나 없으며 정형화되어 있지 않다. 뿐만 아니라 왼뽑음, 반달머리, 반달맺음, 삐침 등에서도 정형화가 이루어지지 않고 있음을 볼 수 있다. 자형은 가로획의 길이를 짧게 처리해 글자의 폭을 좁힘으로 행간을 확보함과 동시에 글줄이 명확하게 보이도록 설계하고 있으며, 세로획의 경우 가로획보다 두께가 상당히 두텁게 필사해 변화를 주고 있다. 또한 글자와 글자, 획과 획을 연결할 때의 붓의 움직임은 주저함이나 머뭇거림이 없으며 필세와 흐름 또한 막힘없이 자연스럽게 표현되고 있다. 다만 공간의 균제가 부족하고 결구가 거칠어 전체적으로 조화를 이루고 있지 못하다.

특이사항: 5권 5책임에도 장서각 해제에 4권 4책으로 잘 못 소개되어 있다. 이 영향으로 인해 인터넷 검색사이트 모두 4권 4책으로 소개되어 있다.

2. 낙천등운 권지이. 11행.

▶ 민간궁체 흘림(연면흘림). 앞 권과 같은 서체.

표지 다음 첫장 '공댱아오로팔십뉵댱 낙천등운 이'라는 기록이 있으며, 다음 장 '니원양안신직합 졔삼회', '조풍우부녀상봉 졔사회', '도호구듕입낭혈 졔오회'를 적어 목차를 보여주고 있다.

특이사항: 목차에는 '도호구듕입낭혈 졔오회'까지만 서사되어 있으나 실제 본문에는 '계관졍졈기운노 졔뉵회'도 서사되어 있

음을 볼 수 있다.

3. 낙천등운 권지삼. 11행.

▶ 민간궁체 흘림(연면흘림). 앞 권과 같은 서체.

표지 다음 첫장 '공댱아오로칠십칠댱 낙천등운 삼'이라는 기록이 있으며, 특히 '삼'자의 자형만 전형적 궁체의 자형을 보이고 있어 '삼'자는 다른 필사자로 판단할 수 있다.

다음 장에 '계관졍졈기운노 졔뉵회', '등운뇽니회샹반 졔칠회', '방부인원니토방 졔팔회' 목차 있으며 '계관졍졈기운노 졔뉵회'가 앞 권에 이어 서사되고 있다.

4. 낙천등운 권지스. 11행.

▶ 민간궁체 흘림(연면흘림). 앞 권과 같은 서체.

－83a부터 전문 서사상궁의 궁중궁체 흘림으로 변화.

첫장 '공댱아오로팔십오댱 낙천등운 스'라는 기록이 있으며, '스'자만 다른 글자에 비해 크기가 크며, 다음 장에 '원셩슈뎨슈유둉윤 졔구회', '도난니강샹둉회 졔십회' 목차를 적어 놓고 있다.

－ 83b까지 11행으로 앞 권과 같은 형식과 서체.

－ 83a에서부터 끝까지 전문 서사상궁의 궁중궁체 흘림으로 자형 급변하며(필사자교체) 행수도 10행으로 변화.(침자리 없어짐) 자형은 정제되고 정형화 되어 있으며 돋을머리, 왼뽑음, 반달머리, 반달맺음, 꼭지'ㅇ' 등 궁중궁체에서 사용하는 획의 전형을 그대로 볼 수 있다. 특히 빠른 서사와 정확한 붓 움직임에서 오는 획의 윤택함과 속도변화, 자연스러운 두께의 차이 그리고 강약의 절묘한 조화는 궁체 흘림의 예술성을 느낄 수 있도록 해준다.

특이사항: 83a에서부터 11행에서 10행으로 또 민간궁체에서 전문 서사상궁의 궁중궁체 흘림으로 급격한 변화가 나타난다. 권지오에 나오는 '방향경쳔기쳔환위 졔십일회'도 후반부에 서사되어 있다.

5. 낙천등운 권지오. 12행.(25b만 13행)

▶ 궁중궁체 흘림. 전문 서사상궁의 궁체 흘림 혼재. 필사자 교체. 본문 제목 '낙텬등운'으로 변화.

－ 마지막 부분에서 민간궁체로 변화.(책 편집 시 편집상의 오류가 발생한 것으로 보임)

첫장 '낙텬등운'만 서사. 4권까지 보이던 필사기 없음.

－ 3a 앞 권과 전혀 다른 자형으로 두터운 획을 사용하고 있으며 돋을머리, 반달머리, 반달맺음, 왼뽑음, 꼭지'ㅇ' 등 정형화된 획의 사용과 언간(봉서)에서 볼 수 있는 진흘림의 자형이 자연스럽게 혼재되어 있다. 특히 왼뽑음의 경우 왼쪽으로 평행에 가깝게 길게 뽑아내는 형태를 많이 보이고 있어 필사자의 개성적 특징을 볼 수 있다. 침자리 있으며 12행으로 서사.

－ 25b~27b까지 전문 서사상궁의 궁중궁체 흘림으로 자형 변화. 필사자 교체.

－ 25b 13행. 25a부터 12행으로 서사. 앞의 자형과 달리 얇은 획 사용. 비록 얇지만 단단한 획이며 정확한 붓 움직임이 있지 않으면 나올 수 없는 획으로 곡선과 직선, 강약과 潤, 澁의 절묘한 조화 등 매우 높은 수준의 궁체이다. 자형의 균형감이 뛰어나며 글자와 글자를 연결하는 연결선이 여유로울 뿐더러 진흘림의 자형 또한 상당히 많이 사용되고 또 자연스러워 봉서와 같은 진흘림을 많이 서사했던 필사자로 추정된다. 특기할 사항으로 본문의 행수가 12행에서 13행으로, 13행에서 12행으로 계속 변화하는데 이러한 예는 거의 찾아볼 수 없을 정도로 특이한 현상이다.

－ 26b 13행으로 변화.

－ 26a 12행으로 변화.

－ 27a부터 60b까지 운필과 자형의 변화가 빠르게 나타나 필사자가 수시로 교체된 것으로 추정할 수 있다. 또한 필사자 교체로 추정되는 부분에서 동일 자형이 지속적으로 반복되고 있어 고정된 필사자가 번갈아 가며 필사한 것으로 보이며 최소 3인 이상의 필사자가 필사에 참여한 것으로 추정된다.

특히 운필의 속도가 너무 빠르다보니 결구를 생각할 시간마저도 없어 보일 정도다. 이 때문에 운필의 속도가 조금 줄어든 곳은 결구가 빈틈없이 완성된 자형이 있는 반면 운필의 속도가 지나치게 빠른 곳은 자형이 미완성된 것으로 보일 만큼 엉성한

형태의 자형을 보이는 곳이 있기도 하다. 다만 거침없는 운필이나 전절에서의 붓의 움직임은 수준급이라 할 수 있다. 만약 무엇에 쫓기는 듯 급하게 움직이는 붓을 평상시의 일반적인 속도로 치환한다면 아마도 어디에 내놓아도 손색없는 훌륭한 자형과 획을 보여줄 것으로 예상할 수 있다.

- 26a 12행으로 변화.
- 27b 13행으로 변화.
- 27a 운필 변화하며 'ㅎ, 야' 등 자형 변화. 필사자 교체 추정.
- 29a 8행부터 글자 크기 작아지고 '롤, ㅎ' 등 자형과 운필 변화. 필사자 교체 추정.
- 30b 8행부터 13행까지 글자 크기 작아지고 'ㅎ, 혼, 홀' 등 자형과 운필 변화. 필사자 교체 추정.
- 30a 12행으로 변화. 'ㅎ' 등 자형과 운필 변화. 필사자 교체 추정.
- 31b 13행으로 변화.
- 31a 12행으로 변화. 획 얇아지고 운필과 자형 변화. 필사자 교체 추정.
- 32b 13행으로 변화.
- 32a '을' 등 자형과 운필 변화. 필사자 교체 추정.
- 32a 10행부터 'ㅎ' 등 자형과 운필 변화. 필사자 교체 추정.
- 33b 10부터 33a 5행까지 글자 크기 커지는 변화.
- 33a 12행으로 변화.
- 34b 13행으로 변화. 7행부터 글자 크기 작아지며 '야' 등 자형과 운필 변화. 필사자 교체 추정.
- 34a 12행으로 변화. 7행부터 글자 크기 작아지며 운필과 자형 변화. 필사자 교체 추정.
- 35b 13행으로 변화. 8행부터 글자 크기 커지며 자형과 운필 변화. 필사자 교체 추정.
- 35a 12행으로 변화. 획 두꺼워지며 '야' 등 자형과 운필 변화. 필사자 교체 추정.
- 36b 13행으로 변화. 윗줄 불규칙(6,7,8행 밑으로 처짐)하며 10행부터 글자 크기와 획 두께 불규칙. 필사자 교체 추정.
- 36a 12행으로 변화.
- 37b부터 57b까지 b면은 13행으로, a면은 12행으로 형성되는 이례적 현상. 57a부터 계속 12행.
- 38a 9행부터 글자 크기 작아지며 획 두께 얇아지고 받침 'ㄹ'의 운필과 형태 변화. 필사자 교체 추정.
- 44a 'ㅎ, 야, 을' 등 자형과 운필 변화. 필사자 교체 추정.
- 45a 글자 크기 커지며 획 두께 두꺼워지고 운필 변화. 필사자 교체 추정.
- 46a 7행부터 글자 크기 작아지며 획 얇아짐. 필사자 교체 추정.
- 47a 4행부터 글자 크기 작아지며 획 얇아지고 '야' 등 자형과 운필 변화. 필사자 교체 추정.
- 48b 4행부터 글자 크기 커지며 'ㅎ' 등 자형과 운필 변화. 필사자 교체 추정.
- 48a 획 얇아지며 '을' 등 자형과 운필 변화. 필사자 교체 추정.
- 50b 8행부터 13행까지 글자 크기 불규칙, 결구 흔들리며 운필 변화. 필사자 교체 추정.
- 54b 글자 크기 작아지며 '을' 등 자형과 운필 변화. 필사자 교체 추정.
- 55b 8행부터 글자 크기 커지며 'ㅎ' 등 자형과 운필 변화. 필사자 교체 추정.
- 56b 가로획의 형태와 기울기, 자형변화. 필사자 교체 추정.
- 57a 획 얇아지며 자형과 운필 변화. 필사자 교체 추정.
- 59b 6행부터 글자 크기 커지며 획 두꺼워지는 변화. 필사자 교체 추정.
- 60a 마지막 필사기를 남기며 책의 필사를 끝낸 것과 같은 형태로 마무리되고 있다. 특히 전문 서사상궁의 필체로 필사기를 남기는 것은 매우 이례적이라 할 수 있다. 필사기의 내용은 '셰지 뎡미듁칠월긔망의죵셔 글시괴약고로디못하와황긔하오이다.'로 정미년의 경우 1787년, 1847년, 1907년이 해당되며 7월 16일(旣望)에 필사를 다 마친 것이 된다.
- 61b~64a까지 1권과 같은 자형, 즉 민간궁체 11행으로 필사된 부분이 다시 나타나고 있다.

특이사항: 본문 행의 수가 25b부터 57a까지 a면 12행, b면 13행으로 변화로 계속 되는 이례적인 현상을 보이며, 빈번하게 보이는 자형의 변화는 지속적으로 필사자 교체가 이루어진 것으로 추정할 수 있다. 이러한 필사자의 빈번하면서도 불규칙한 교체는 필사자의 필사 분량이 그리 많지 않았음과 함께 필사 분량 또한 일정한 양이나 범위가 정해져 있지 않았음을 의미하기도 한다.

– 필사기 존재.

4권, 5권 마지막 부분의 급격한 서체 변화와 내용 변화에 따른 편집 문제의 검토.

마지막 5권의 경우 60a에서 모든 필사가 끝나 필사기까지 작성했음에도 불구하고 61b에서 앞 권과 같은 자형, 즉 민간궁체 11 행으로 필사된 부분이 다시 나타나고 있음을 볼 수 있다. 특히 책이 종결되는 64a의 마지막 문장이 '하회를분석ᄒ라'로 끝나고 있어 이 문장대로라면 권지육 등 후속편이 더 있어야 한다. 이는 결국 어디선가 착오가 발생했거나 책의 편집이 잘못되었을 가 능성이 높음을 시사한다. 그런데 4권 마지막 부분과 5권 마지막 부분, 즉 서체가 급변하는 4권 83a와 5권 61b 부분을 대조 해 보니 61b부터 시작되는 내용이 4권의 83a로 이동할 경우 서체뿐만 아니라 내용도 연결되는 것을 확인 할 수 있으며, 행의 수도 11행으로 4권과 맞게 됨을 볼 수 있다.(5권은 12행)

따라서 『낙천등운』의 장정을 새롭게 하는 과정에서 발생한 편집상의 실수일 가능성 높다고 할 수 있으며, 이에 따라 5권 61b 부터 마지막 64a까지는 4권 83a부터 85b를 대체해서 4권으로 이동 편집되어야 할 것으로 본다.

다만 4권 83a부터 85b는 행수(10행)가 맞는 권지가 존재하지 않는 것으로 볼 때 『낙천등운』이 아닐 가능성이 높다. 이에 따라 이 부분의 내용을 찾아본 결과 『무오연행록』 2권 16일째 기록과 거의 흡사함을 알아낼 수있다. 결국 편집 과정상의 착오로 『무 오연행록』의 내용이 잘 못 섞여 들어간 것으로 볼 수밖에 없다.

또한 83a~85b의 자형과 『낙천등운』 5권 중반 이후에 나타나는 자형이 매우 유사하다. 따라서 이 부분의 필사를 맡았던 필사 자는 여러 소설을 동시에 필사하고 있었을 가능성도 제기해 볼 수 있다.

서체 총평

1~4권 후반부까지는 민간궁체 흘림(연면흘림)으로 『양문충의록』(K4-6790) 11권의 서체와 비슷한 느낌을 갖게 하는 세책가의 서풍이며, 5권은 궁중궁체와 전문 서사상궁의 궁중궁체 흘림이 혼재되어 있다. 5권의 자형은 대체적으로 수준 높은 궁체로 책 마지막에 남겨진 필사기에는 글씨가 고약하고 고르지 못함을 탓하고 있으나 이는 겸손의 표현으로 보는 것이 타당하겠다. 특 히 전문 서사상궁의 필사기는 거의 찾아보기 힘들므로 매우 특이한 사례라 할 수 있다.

한편 급격한 서체의 변화에서 주목해 봐야할 부분은 세책본(1~4권)과 궁중필사본(5권)이 같이 나타나고 있다는 점이다. 이와 같은 예는 매우 드물긴 하지만 어느 정도 추론 가능하다. 즉 책이 보수가 필요할 정도로 낡게 되면 해당 권수나 전체 권수를 다 시 필사하는 등의 작업을 거치게 되는데 『낙천등운』도 이 경우에 해당한다고 볼 수 있다. 특히 5권만 궁중 필사본으로 되어 있 는 상황도 5권이 유독 낡거나 낙장이 생겨 새로 필사하는 과정을 거쳤을 것으로 추정할 수 있다. 이러한 추정을 뒷받침 해 줄 수 있는 기록이 『구래공정충직절기』 9권에 남아 있다. 9권의 마지막에 필사기가 작성되어 있는데 그 내용을 보면 "본책은 낙장낙 자낙획하브로 잇사오니 용사하시믈 복망 좀이 책장을 다 파먹어 가득 둔재가 울고 이 책을 써사옵."이라 되어 있다. 다시 말해 저본이 되는 책이 매우 낡아 새로 필사하는 과정을 거치고 있는 것이다. 또한 인선왕후의 언간에 "녹의인뎐은 고텨 보내려 ᄒ니 깃거 ᄒ노라."라는 구절이 있어 궁중에서 보수나 보완, 필요에 따라 새롭게 필사를 진행하고 있음을 알 수 있다. 따라서 『낙천등운』 5권만 궁중궁체 흘림과 전문 서사상궁의 궁체 흘림으로 필사되어 있는 것은 이와 같은 사례에 해당한다고 할 수 있겠다.

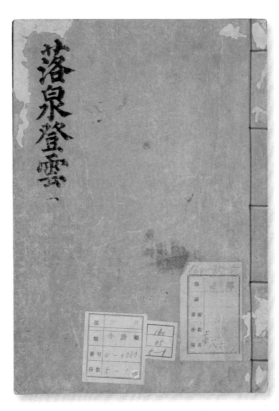

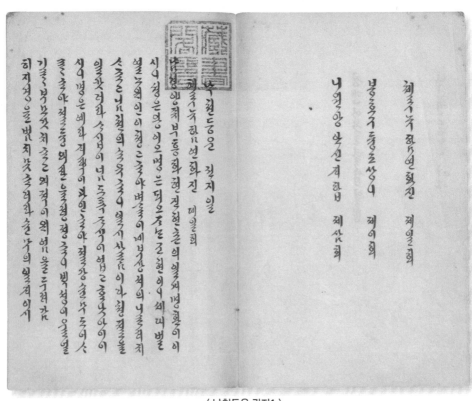

〈 낙천등운 권지1 〉

〈 낙천등운 권지2, 3 〉

〈 낙천등운 권지4, 5 〉

〈 낙천등운 권지5 25p 〉

〈 낙천등운 권지5 60p 필사기 〉

〈 낙천등운 권지5 61p 편집오류부분 〉

〈 낙천등운 권지5 64p 편집오류부분(61~64) 〉

〈 낙천등운 권지4 83p 무오연행록2권 16일째 기록 부분(좌측면) 〉

〈 낙천등운 권지4 84p 무오연행록2권 16일째 기록 부분 〉

8. 남계연담(南溪演談)

청구번호: K4-6788

서지사항: 線裝 3卷3冊(2책만 소장, 권1 낙질) 28×20cm 표지 우측하단 共三, 공격지 확인 불가(pdf).

서체: 전문 서사상궁의 궁중궁체 정자.

1. 남계연담 권지일 낙질.

2. 남계연담 권지이. 9행.

▶ 전문 서사상궁의 궁중궁체 정자.

들머리, 맺음, 돋을머리, 왼뽑음, 반달머리, 반달맺음, 윗부리, 아랫부리 등 궁체 특유의 획형을 정확하게 그것도 한 치의 오차 없이 그대로 보여주고 있다. 전문 서사상궁이 서사한 전형적인 궁체 정자로 고전 궁체 정자의 전범(典範) 또는 규범(規範)이라 하겠다.

검은 획은 흰 공간을 만들어 내고 그 공간은 다시 형태를 이루는데 「남계연담」에서의 공간 형태는 자형의 안정감을 극대화시키고 있는 것을 볼 수 있다. 또한 절제되어 있으면서도 흔들림 없는 획의 사용과 붓의 움직임, 그리고 획 두께와 강약의 조화는 자형을 더욱 빛나게 하고 있다. 이와 더불어 각 글자마다의 특성을 고려한 글자의 크기와 비율의 조절은 최적화를 이루고 있어 상당한 경지에 오른 필사자임을 보여주고 있다.

본문은 상단과 하단 모두 줄 맞춤임이 되어 있으며 행간과 자간 모두 여유롭게 설계되어 글자 하나하나에 집중할 수 있도록 만들고 있다. 궁중궁체 정자의 전형으로 불리는 「옥원중회연」과 쌍벽이라 해도 과언이 아니며, 특히 운필법이나 획형에서 「옥원중회연」과 흡사한 부분이 많아 앞으로 심도 깊은 연구를 요한다.

2. 남계연담 권지삼.

▶ 전문 서사상궁의 궁중궁체 정자. 앞 권과 서체 같음.

특이사항: 본문 중 한시가 나오면 한자음을 적고 밑에 작은 글씨(정자)로 해석을 함께 서사하고 있다. 원문이미지 디지털 이미지화 안 되어 현재 pdf파일로만 볼 수 있다.

9. 당진연의(당진연의 唐秦演義)∶ 장서각 2종 소장
가. 6권6책

청구번호: K4-6796

서지사항: 線裝 6卷6冊 29×21cm, 표지 우측하단 共六, 공격지 있음.

서체: 궁중궁체 연면흘림.

1. 당진연의 권지일. 10행.

▶ 궁중궁체 연면흘림.

얇고 탄력 있는 획을 사용한 연면 흘림이다. 전체적인 구성은 글자의 크기보다 행간을 약 2배 가까이 설계하여 글줄을 명확하게 드러내는 방법을 사용하고 있으며, 상단과 하단의 줄을 맞춰 본문의 구성을 한 눈에 볼 수 있도록 설계하고 있다.

자형과 획형은 철저하게 정형화가 되어 있으며, 가로획은 매우 얇은 획으로 처리하고 있는 반면 세로획은 가로획보다 더 두껍게 형성시켜 획의 대비가 뚜렷이 나타나도록 만들고 있다. 글자와 글자의 연결은 정해진 규칙에 따라 서사하고 있어 필세나 서사의 흐름을 일정하게 유지시키고 있다. 한편 필사자의 교체로 추정됨에도 불구하고 그 특징이나 서사방식이 그대로 유지되고 있는 점은 「당진연의」의 필사에 참여한 필사자들이 동일한 서사학습과정을 통해 연면흘림의 쓰기법을 익히고 있었음을 알 수 있게 해준다. 또한 「잔당오듸연의」, 「대송흥망녹」, 「뎡일남뎐」, 「징셰비튀록(懲世否泰錄)」, 「태원지(太原識)」 등도 「당진연의」와 서사방식이나 형식이 서로 유사해 연면흘림이 궁중 내에서 하나의 서사법으로 정착되어 있었음을 알 수 있다.

특히 「대송흥망녹」과 「뎡일남뎐」의 경우 운필과 자형이 「당진연의」와 매우 유사해 동일한 필사자가 필사했을 가능성을 배제할 수 없다. 만약 동일 필사자에 의해 필사되었다면 「당진연의」와 「잔당오듸연의」, 「대송흥망녹」, 「뎡일남뎐」은 동시대에 필사된 것으로 추정할 수 있다. 또한 「징셰비튀록(懲世否泰錄)」과 「태원지(太原識)」의 자형에서도 유사한 특징들이 많이 보이고 있는 점도 「당진연의」와의 관계를 생각해 보게 한다.

- 11a 글자 크기 작아지며 삐침에서 이전과 다른 운필과 획형을 보이고 있다. 또한 받침 'ㄹ'에서 궁굴리는 경향이 많이 나타나 운필에도 변화가 있음을 볼 수 있다. 필사자 교체 추정.
- 16a 획의 방향 전환 시 붓이 꺾이는 부분에서 획형의 두드러진 변화를 볼 수 있으며, 기필이나 전절 시 붓끝의 노출 또한 변화가 나타난다. 자형에서는 'ㅎ'의 하늘점의 형태와 하늘점에서 이어받는 짧은 가로획의 형태 변화로 인해 이전과 달라진 자형을 볼 수 있다. 자형과 운필법의 변화, 필사자 교체 추정.
- 27b 3행부터 6행까지 급격히 획 두께 얇아지며 가로, 세로획의 획형 변화와 함께 글자의 가로 폭이 넓어지는 변화. 7행부터 다시 획 두께 두꺼워지고 이전과 같은 자형. 필사자 교체 추정.
- 27a 1행부터 4행까지만 27b 3~6행에 나타나고 있는 자형이 다시 등장하고 있으며 이후 이전의 자형으로 복귀되는 특징을 보이고 있다. 필사자 교체 추정.
- 43b 9행부터 획 두께가 두꺼워 지는 동시에 획의 강약이 줄어들어 일정한 획 두께가 유지되며, 하늘점의 크기와 형태 변화. 필사자 교체 추정.
- 49a에서 급격하게 글자 크기 작아지고 있으며 운필이 이전과 달리 차분하면서 정제되어 있고 안정적인 획 사용. 또한 획의 각도와 강약의 조절 등에서 이전과 차이를 보이고 있다. 필사자 교체 추정.

특이사항: 대화나 시구(詩句)를 인용할 경우 한 칸 내려쓰기 방법을 사용.

2. 당진연의 권지이. 10행.

▶ 궁중궁체 연면흘림. 앞 권과 같은 서체.

- 9a 획 얇아지며 획의 방향전환 시 붓의 움직임이 이전보다 두드러지게 나타나고 있다. 또한 삐침의 형태와 각도에서 미세한 변화를 보이고 있다. 필사자 교체 추정.
- 13a에서 글자 크기가 급격히 작아지며 서사 분위기 또한 이전과 다른 변화를 볼 수 있다. 또한 사용되지 않던 자형들(예:'러') 이 눈에 띈다. 필사자 교체 추정.

- 특이사항으로 8, 9행에서 '여차여차'를 '여차'만 쓰고 'z'형태의 같음 부호 두 개로 처리하여 '여차'가 반복되고 있음을 표시하고 있다.
- 21b부터 23b까지 시구(詩句)를 인용하는 경우 글자의 크기가 본문보다 작아지며 시구 밑에 시구를 풀이한 문장은 더 작은 글자 크기로 서사하여 글자의 크기로 본문, 시구, 풀이를 구분 짓고 있다.
- 24a 글자의 가로 폭 크기 작아지는 변화. 자형에서의 유의미한 변화 없음.
- 30a 획 두께 급격히 얇아지며 전절의 방식에 변화가 보인다. 자형에서는 특히 'ㅊ'의 형태와 운필의 변화가 가장 크게 나타난다. 필사자 교체 추정.
- 39b 6행부터 10행까지만 글자의 크기 커지는 변화.
- 44a 획 두께 급격히 얇아지고 자형과 운필의 변화. 필사자 교체 추정.
- 45a 획 두께 두꺼워지며 '을', '로', '롤' 등의 자형과 운필의 변화. 필사자 교체 추정.
- 63a 획 얇아지며 받침 'ㄹ'의 운필과 자형 변화. 필사자 교체 추정.

3. 당진연의 권지삼. 10행.

▶ 궁중궁체 연면흘림. 앞 권과 같은 서체.
- 12a 5행부터 글자 크기 작아지며 하늘점의 형태와 방향, 받침 'ㄹ'에서 전절 부분의 운필법 변화. 필사자 교체 추정.
- 18b 9행부터 획 두께 두꺼워지고 글자 크기 커지는 변화. 특히 18a에서는 글자와 글자를 잇는 연결선도 같이 두껍게 이어지고 있어 이전과 확연한 차이를 보이고 있다. 필사자 교체 추정.
- 19a 18b이전의 자형과 운필로 환원. 필사자 교체 추정.
- 21a 2행부터 6행까지만 글자 크기 급격히 커지고 획 두께 얇아지는 변화. 특히 2, 3행의 경우 글자 축이 왼쪽으로 기우는 현상도 나타나고 있어 이전과 확연한 차이를 보이고 있다. 필사자 교체 추정.
- 28b 글자의 크기 작아지며 'ㅅ', 'ㅈ' 등 자형과 운필 변화. 특히 'ㅅ', 'ㅈ'의 땅점의 각도도 이전과 다른 각도로 변화를 보이고 있다. 필사자 교체 추정.
- 32a 획 두께 두꺼워지며 운필 변화. 필사자 교체 추정.
- 33a 32a 이전과 같은 운필법과 자형으로 환원. 필사자 교체 추정.
- 42a 4행부터 급격히 글자 크기 작아지고 획 얇아지는 현상. 필사자 교체 추정.
- 47a 2행부터 급격히 획 두께 얇아지면서 글자 크기 작아지는 변화. 획질과 자형 또한 이전의 거칠었던 부분이 정제된 형태로 변화. 필사자 교체 추정.
- 53b 1행부터 7행까지 글자 크기 커지면서 글자의 가로 폭이 넓어지는 자형 변화. 필사자교체 추정.
- 53b 8행부터 급격히 획 두께 두꺼워지며 획의 방향전환 시 붓을 꺾는(折) 방법을 강조하여 이 부분의 획형이 이전보다 강하게 표출. 필사자 교체 추정.
- 53a 획 얇아지고 운필의 변화. 필사자 교체 추정.
- 54a 글자 크기 작아지며 글자의 폭 현저히 줄어들고 획형과 운필의 변화. 필사자 교체 추정.
- 55a 획 얇아지며 획 두께 차이를 이용한 강조법을 사용하여 이전과 확연히 다른 운필법으로 변화. 필사자 교체 추정.

4. 당진연의 권지수. 10행.

▶ 궁중궁체 연면흘림. 앞 권과 같은 서체.
- 8a 2행부터 글자의 가로 폭이 넓어지면서 행간이 좁아지고 획 두께 두꺼워 지는 변화. 특히 이전과 달리 부분적으로 획 두께의 불규칙함이 나타남에 따라 획이나 공간이 정제되지 않고 거칠다는 느낌을 주기도 한다. 필사자 교체 추정.
- 11a 글자 크기와 가로 폭이 급격히 줄어들며 획 두께 얇아지는 변화로 이전과 확연한 차이. 특히 붓 끝을 주로 사용하는 운필법으로 전절 부분이 더욱 도드라져 보이며 삐침의 각도 변화. 필사자 교체 추정.
- 12a 획 두께 두꺼워지고 '덕' 등의 자형과 운필 변화. 세로획 'ㅣ'의 획형 변화. 필사자 교체 추정.
- 17a 글자 크기 급격히 작아지며 '롤, 을' 등에서 가로획의 형태와 획의 방향전환 시 전절의 운필방법 변화. 필사자 교체 추정.
- 21b 급격히 글자 크기 커지며 가로획에서 곡선의 사용이 많아지는 변화. 필사자 교체 추정.
- 21a 글자 크기 다시 작아지고 자형과 운필 변화. 필사자 교체 추정.

- 31a 글자의 가로 폭 줄어들며 가로획의 기울기가 우상향으로 올라가 이전과 다른 기울기 변화. 하늘점과 삐침의 획형 변화. 필사자 교체 추정.
- 35a 연결선의 선질과 획형의 변화. 예를 들어 'ㅎ'에서 하늘점과 짧은 가로획을 잇는 연결선이 이전과 다른 선질이 나타나고 있다. 또한 삐침의 형태와 운필법, 'ㅅ' 등 자형과 운필의 변화를 보인다. 필사자 교체 추정.
- 44a 획 두께 얇아지고 글자의 가로 폭 넓어지며 가로획에서 이어받는 기필부분의 변화. 필사자 교체 추정.
- 52a 글자의 크기 작아지고 글자의 가로 폭 좁아지는 변화.
- 54b부터 글자 크기 급격히 커지며 '구'의 'ㄱ'과 하늘점의 형태와 운필 변화, 필사자 교체 추정.
- 62a 글자 크기 작아지며 자형과 운필변화. 필사자 교체 추정.

5. 당진연의 권지오. 10행.
▶ 궁중궁체 연면흘림. 앞 권과 같은 서체.
- 9a 글자 크기 작아지며 가로획 길이 짧아지는 변화. 이 때문에 행간 넓어지고 글줄은 뚜렷이 부각되고 있다. 하늘점과 '덕' 등 자형과 운필 변화. 필사자 교체 추정.
- 17a 4행부터 글자 크기 작아지며 '을'의 가로획 기필의 변화와 'ㅅ'의 자형과 운필 변화. 필사자 교체 추정.
- 24a 글자 가로 폭 좁아지며 가로획 기울기 변화. 필사자 교체 추정.
- 31a 획 얇아지고 글자 크기 작아지며 전절에서의 운필 변화. 하늘점과 '공' 등 자형 변화. 필사자 교체 추정.
- 36a 글자 크기 커지나 획은 얇아지는 변화. 삐침의 획형과 각도 변화, '룧, 을'에서 공간배분 변화 등 자형과 운필 변화. 필사자 교체 추정.
- 39a 획 두께 두꺼워지며 가로획과 세로획의 획 두께 차이가 줄어들어 강약의 변화가 약해지고 획의 방향전환 시 궁굴리는 (轉) 운필법의 사용이 더 많아지는 변화. 필사자 교체 추정.
- 50b 2행부터 글자 크기 급격히 작아지며 행간 넓어지고 획 두께 차에 의한 강약 커짐. 자형과 운필의 변화. 필사자 교체 추정.
- 58a 글자 크기 급격히 작아지며 가로획의 기울기와 삐침의 획형 변화. 필사자 교체 추정.

6. 당진연의 권지뉵. 10행.
▶ 궁중궁체 연면흘림. 앞 권과 같은 서체.
- 7a 글자 크기 작아지며 '시, 샤'의 'ㅅ' 땅점에서 이전과 다른 형태와 각도를 보이고 있다. 가로획의 기울기도 이전과 다른 기울기의 변화를 보인다. 필사자 교체 추정.
- 11a 획 얇아지며 글자의 공간 넓어지고, 삐침의 형태와 운필의 방법 변화. '을, 밧' 등 자형과 운필의 변화. 필사자 교체 추정.
- 13a 글자의 크기 작아지는 변화.
- 15a 글자의 크기 급격히 작아지며 획형과 결구, 운필 변화. 필사자 교체 추정.
- 19a 획 얇아지면서 운필의 변화로 삽(澁)한 형태의 획질이 나타나며 획이 날카롭고 예리한 형태로 변화. 필사자 교체 추정.
- 23a 획의 강약이 이전과 확연한 차이. 글자마다 획의 두께 차이가 심하여 두터운 곳과 얇은 곳이 두드러지게 나타나고 있으며 획의 선질도 매끄럽게 변화. 필사자 교체 추정.
- 35b 5행부터 10행까지 글자 크기 커지며 획 두께 두꺼워 지는 변화. 필사자 교체 추정.
- 37b 획 두께 차 줄어들며 자형은 정제되고 정돈된 자형으로 변화. 필사자 교체 추정.
- 39b 획의 각도와 자형, 운필 변화. 필사자 교체 추정.
- 40a 글자 크기 작아지며 삐침의 획형과 운필의 변화. 필사자 교체 추정.
- 41a 5행 8번째 글자부터 글자 크기 급격하게 작아지며 붓끝을 이용한 운필 사용으로 가로획과 세로획의 강약차이가 두드러진다. 세로획의 기울기, 삐침의 형태 등 자형과 운필 변화. 필사자 교체 추정.
- 42a 글자 크기 작아지며 획 두께 두꺼워지는 변화. 획 두께 일정하게 변화. 자형에서 결구와 운필이 정확하게 변하며 안정된 자형으로 변화. 필사자 교체 추정.
- 44a~45a까지 글자의 크기가 수시로 변화.
- 46a 2행부터 글자 크기 급격히 작아지며 자형과 운필 변화. 필사자 교체 추정.
- 49a 글자 크기 작아지고 획 얇아지며 '을' 등 자형과 운필 변화. 필사자 교체 추정.

서체 총평

궁중궁체 연면흘림으로 서예에서 흔히 이야기하는 '骨, 筋, 肉, 血' 중 骨이 강조된 유형의 자형이다. 치밀한 공간의 균제와 짜임새 있고 안정적인 결구와 맺고, 끊고, 꺾고, 구르는 등의 붓의 움직임은 정확하고 절제되어 있어 자형이 군더더기 하나 없이 깔끔하다.

〈 당진연의(K4-6796) 권지1 27p 〉

〈 당진연의 권지2 23p 〉

〈 당진연의 권지3 47p 〉

〈 당진연의 권지4 11p 〉

〈 당진연의 권지5 58p 〉

〈 당진연의 권지6 41p 〉

나. 13권13책

청구번호: K4-6797

서지사항: 線裝 13卷13冊, 33.5×22.5cm 표지 우측하단 共十三, 공격지 있음.

서체: 전문 서사상궁의 궁중궁체 흘림.

1. 당진연의 권지일. 10행.

▶ 전문 서사상궁의 궁중궁체 흘림.

돋을머리에서 다음 획으로 이어지는 부분이 매우 부드럽고 유연하게 처리하여 자형에서 주는 인상 또한 부드럽고 유연하다. 또한 자간이 매우 넓으며 상단과 하단의 여백도 넓어 본문 전체로 보면 여백이 상당히 많은 구조로 되어 있다.

자형의 특징으로는 받침 'ㄹ'의 위치와 하늘점의 형태를 꼽을 수 있다. 받침 'ㄹ'의 경우 일반적인 받침의 위치보다 훨씬 밑쪽으로(약 2배정도) 내려가 서사하는 특징을 보인다. 하늘점은 궁체에서 보기 드물게 큰 크기와 방향성을 갖고 있다. 특히 기필부분에서 획이 휘어지는 형상은 마치 새가 앉아있는 모습과 흡사한 형태로 매우 특징적이다. 또한 'ㅇ'의 꼭지가 매우 길고 강하게 강조되고 있으며, 글자와 글자를 잇는 연결선이 길고 유연한 것으로 미루어 필사자는 진흘림 서체(봉서)를 많이 서사했을 가능성이 있다. 운필은 전(轉)을 많이 사용해 획이 매우 부드러우며 흔들림 없이 나아가는 붓은 적절한 획 두께와 함께 안정적인 자형을 형성시키고 있다. 필사자만의 독특한 획형과 결구법은 개성 넘치는 독특한 자형이라 할 수 있다.

– 14b 6행 7번째 글자부터 글자의 크기만 작아지는 변화.

– 35a 글자의 크기 현저히 작아지고 획도 얇아지는 변화로 35b와 확연한 차이를 보이고 있으나 자형이나 운필의 변화는 보이지 않는다.

2. 당진연의 권지이. 10행.

▶ 전문 서사상궁의 궁중궁체 흘림. 앞 권과 같은 서체.

– 12a, 13a, 26a, 32a에서 글자 크기가 작아지는 변화를 보인다.

3. 당진연의 권지삼. 10행.

▶ 전문 서사상궁의 궁중궁체 흘림. 필사자 교체.

'를'에서 초성 'ㄹ'의 형태에 변화가 나타나며 '가'의 초성 'ㄱ'의 형태도 변화되었다. 또한 '을'의 종성 위치와 'ㅣ'의 돋을머리 형태에도 변화가 있으며 결구도 공간의 여백을 치밀하게 구성하는 등 여러 변화를 볼 수 있다.

– 23a에서 글자 크기가 작아지는 변화를 보인다.

4. 당진연의 권지ᄉ. 10행.

▶ 전문 서사상궁의 궁중궁체 흘림. 권지이와 같은 서체. 자간 넓어짐.

– 18a, 22a에서 글자 크기가 작아지는 변화를 보인다.

5. 당진연의 권지오. 10행.

▶ 전문 서사상궁의 궁중궁체 흘림. 권지일과 같은 서체.

– 10a 6행부터 급격히 글자 크기 작아지고 있다.

– 29a에서 글자 크기가 작아지는 변화를 보인다.

6. 당진연의 권지뉵. 10행.

▶ 전문 서사상궁의 궁중궁체 흘림. 앞 권과 미묘하게 자형 다름.

'가'의 초성 'ㄱ'의 반달머리 각도와 형태가 다르며 '를'에서 초성 'ㄹ'의 첫 번째 획의 형태가 각이 지는 특징과 종성 'ㄹ'에서 전절의 서사방법이 달라 필사자의 교체로 추정해 볼 수도 있다. 다만 전반적인 자형이나 운필에서 큰 변화는 보이지 않는다.

– 7a, 30a, 36a에서 글자 크기가 작아지는 변화를 보인다. 특히 36a에서는 세로획이 우하향하는 관계로 글자의 축이 변화하는
 현상을 볼 수 있다.

7. 당진연의 권지칠. 10행.
▶ 전문 서사상궁의 궁중궁체 흘림. 앞 권과 같은 서체.
글자의 크기가 커지며 자간과 행간의 사이가 좁아지고 있다.
– 11a, 27a에서 글자 크기가 작아지는 변화를 보인다.

8. 당진연의 권지팔. 10행.
▶ 전문 서사상궁의 궁중궁체 흘림. 앞 권과 같은 서체.
서체는 앞 권과 같으나 자간도 거의 주지 않아 글자들이 빽빽하게 서사되고 있다. 글자 크기 변화도 찾아보기 힘들다.

9. 당진연의 권지구. 10행.
▶ 전문 서사상궁의 궁중궁체 흘림. 필사자 교체 추정.
글자의 크기가 작아지면서 한 줄에 들어가는 글자 수가 3~4자 정도 늘어나 서사의 분위기나 장법이 변화를 보이고 있다. 특히
글자의 폭이 눈에 띄게 줄어들며 세로로 긴 자형이 형성되고 있다. 또한 '을'자의 받침 'ㄹ'의 위치가 위쪽으로 형성되어 간격이
좁혀지고 있으며, '군'의 초성 'ㄱ'에서도 형태의 변화를 보인다. 'ㅎ'의 하늘점 형태와 각도, 위치도 이전과 확연히 다르며 'ㄹ'
의 획형도 변화가 있음을 볼 수 있다. 획에서도 이전과 달리 가느다란 떨림이 계속 나타나고 있으며 가로획에서 유독 떨림 현
상이 많이 나타난다.
눈여겨 봐야할 점은 지금까지 앞 권들에서 볼 수 있는 자형이나 운필이 마치 판박이처럼 유사하다는 점이다. 따라서 권지구를
필사한 필사자는 앞 권을 필사한 필사자와 동일한 서사 교육을 받았음을 분명하게 알 수 있으며, 아울러 「당진연의」 권지구는
궁중 내 도제식 서사교육을 확인시켜주는 단적인 예 중 하나라 할 수 있겠다.
– 48a에서 글자 크기가 작아지는 변화를 보인다.

10. 당진연의 권지십. 10행.
▶ 전문 서사상궁의 궁중궁체 흘림. 앞 권과 같은 서체.
책 초반부에 글자의 폭이 불규칙하게 형성되고 있다.
– 4a, 9a, 15a에서 글자 크기가 작아지는 변화를 보인다.

11. 당진연의 권지십일. 10행.
▶ 전문 서사상궁의 궁중궁체 흘림. 앞 권과 같은 서체.
– 19b만 글자의 크기가 커지고 있다.

12. 당진연의 권지십이. 10행.
▶ 전문 서사상궁의 궁중궁체 흘림. 권지팔과 같은 서체.
– 5a, 32a, 35a에서 글자 크기 작아지는 변화를 보인다.

13. 당진연의 권지십삼. 10행.
▶ 전문 서사상궁의 궁중궁체 흘림. 권지십일과 같은 서체.
– 14a, 32a, 35a에서 글자 크기 작아지는 변화를 보인다.

서체 총평
권지일부터 권지십삼까지 전문 서사상궁의 궁체 흘림으로 전체적으로 매우 유사한 자형과 운필로 서사되고 있다. 심지어 글씨
를 쓰는 호흡까지도 비슷하여 마치 한 사람이 계속 필사를 담당한 것처럼 보이기까지 한다. 그러나 자소의 변화나 획형의 변화가

나타나는 것으로 미루어 최소 두 명 이상의 필사자가 필사에 참여하고 있는 것으로 추정 가능하다. 특히 권지구를 기점으로 앞부분에 해당하는 권지들과 뒷부분에 해당하는 권지들이 서로 다른 자형과 장법을 사용하고 있는 것을 확인할 수 있는데 이러한 서사방식의 차이는 필사자 개인의 특성이 발로되는 것으로 필사자가 다름을 의미한다.

또한 이처럼 매우 유사한 자형과 운필법을 필사자들이 사용하고 있는 것으로 미루어 「당진연의」의 필사를 맡은 필사자들은 동일 서사계열로 동일 소속이었을 가능성도 매우 높다. 자형이나 운필에서 변화의 차가 크지 않고 그 유사성이 극에 달할 정도이기 때문이다. 특히 동일 집단이나 동일 소속에 속한 이들이 동일한 서사 교육을 받았을 때 서사법이 서로 일체화되는 현상이 더욱 심화되며, 여기에 일종의 강제성까지 부여된다면 더욱 똑같아 진다. 철저한 도제식교육의 결과물인 셈이다.

따라서 「당진연의」(K4-6797)는 동일 소속으로 동일한 학습과정을 거친 필사자들이 분량을 서로 나누어 서사했을 가능성이 높다고 할 수 있는 것이다.

당진연의 권지일

위의 즉호니 이곳 추공대라 양제를 죵용 아
히 샹황을 숨으의 죵연호야 스월의
양제 강도의 셔 우공화의 죽인 비 되 바
죵용이 경스의니 두니 공졔 되 졍호야스
신무 금곡 발 되 샹방이 반가호스 김이
북지 못호야스의 비반 일을 발닉제
졔 지 안니며 졔 업을 광기어려 몰지라
김이 이졔 삼딕의 졍 위호 쓸 블변 호이졔
광공의 오 돌 졔민이 궁업 이호되 호스의
귀 호야다 김이 려 호 를 멋기 쳐 호ᄂᆞᆫ다

정등의 뜻이 엇더려 호 조졔 신이 두 죽발
셩 리심이 면의 를 ᄒᆞ시니 만 일이려
호실 진 되 신빈이 낙어 회 긔 승졍
효의 홀ᄉᆞ 이다 공졔 죽시 한 님학스으라
를 평 호야 졍 위 도 셔 를 그더 왈
김이 블 평 듯 질 그 려 회 경 북 호 쓸
만니 극 긔 경 위 호려 조 중 되 편 지 령
라 광공 북 즁 의 를 힘 니 더 위 회 호
거 술 븟 돌 즁 스 를 안 보 호 니 그 공 려 이
궁 졍 호 지 라 이 졔 연 의 를 조 추 되 셩 의

〈 당진연의(K4-6797) 권지1 14p 〉

랑진연의 편지이

화셜 병즉의 샹이 문무를 끼느호시니 진왕구
반즉왕을 졔희되리외의 오른시비 쵸음을늘이쵸룰
이네 글을 드리거늘 졔희되지금회 갑지못홀
며노지희이졔가히의호지즉을 구시며 신
이글 버구옥강화지플구호야진왕녀희옥
소히즉옥시게효되니흑졔희니밀근둉
둉이오돌후신이쇼흐강구의졍이잇슬지
라진왕의외 퇴플구룰못호니이라호거

빈되왈이 녁도시구병을기도리비나셩을
볏비쵸슬쎠왕이졔랑을보아글오되그
되둉을셩을금희쵀라호라호듕시라
쵸굿훈녀려돌이되미낭희지훈나양
왕이크게궁심호아화빈도와의근호나민
되왈낭희엄시나엇지젹국을라호되
오신이비룩구병이엽시니되왕을외호
야흐번 강도의드려사흘 츠룰비젹오
병을쵀호훈국시하남의구낭츠룰훈구
리이나 왕이되희왈비스룰훈스게못기

니용심호아라인을쳐보리지발구화미되
인효아하직옥경수의도군와르조괴로졍홈
쵸발을쵀쵀히훈홀왈오리지아나진왕
년희도옥시되이라르희지희왈졍이이
러둇꿈을변려둉셩을둇호아진왕을
구룰진되이옹졔룰쓰어슈굼호되옥나
졍왈이도졔하의옹벅이라신의게푸심
옹이이시리비슬리쳥챤호시샹슈룰반
히흐시며진왕의도굼오플즉호야기도리라
쵸시랑공긔금둉의드려구위왕의졔획훈

〈 당진연의 권지2 12p 〉

당진연의 권지삼

〈 당진연의 권지3 23p 〉

〈 당진연의 권지4 18p 〉

〈당진연의 권지5 10p〉

〈당진연의 권지6 36p〉

〈 당진연의 권지7 11p 〉

〈 당진연의 권지8 11p 〉

〈 당진연의 권지9 17p 〉

〈 당진연의 권지10 4p 〉

〈 당진연의 권지11 19p 〉

〈 당진연의 권지12 5p 〉

〈 당진연의 권지13 32p 〉

10. 명주기봉(명쥬긔봉 明珠奇逢)

청구번호: K4-6804

서지사항: 線裝 24卷24冊, 29.7×19.6 cm 우측하단 共二十四 훼손. 공격지 권지삼부터 있음.

서체: 궁중궁체 흘림, 전문 서사상궁의 궁중궁체 흘림 혼재.
1. 궁중궁체 흘림: 1권~15권
2. 전문 서사상궁 궁중궁체 흘림: 16권~24권

1. 명쥬긔봉 권지일. 10행.

▶ 궁중궁체 흘림. 본문 제목 '명쥬긔봉 쌍린즈녀별뎐'

자형의 결구와 운필이 정형화·안정화 되어 있으며 자간과 행간이 일정하고 상단과 하단의 줄맞춤으로 책의 구성이 흠잡을 데 없이 깔끔하게 이루어져있다. 자형에서 가장 눈에 띄는 부분은 돋을머리와 'ㅇ'이다. 돋을머리는 일반적인 돋을머리의 형태와 전혀 다른 모습을 보이고 있다. 일반적인 돋을머리의 경우 우사향의 기필 이후 곧바로 붓을 누르는 동작으로 이어진다. 하지만 『명주기봉』의 돋을머리는 'ㅣ'모음의 바로 전에 쓰인 획에서 붓의 흐름을 자연스럽게 이어받는 동작, 즉 이전 획과의 연결을 위해 돋을머리의 기필부분의 붓끝이 대부분 밑에서 위로 향하는 형태를 취하고 있다. 그리고 기필 이후 붓이 방향전환을 하면서 돋을머리의 획형이 마치 낫이나 갈고리를 위쪽으로 세워 놓은 것과 같은 특징적인 형태를 보인다. 심지어 이 부분에서 붓을 두 번, 세 번 꺾어 내리는 방법도 사용하고 있어 더욱 독특한 돋을머리 형태가 나타나고 있기도 하다.

'ㅇ'은 흘림임에도 불구하고 꼭지가 없는 'ㅇ'이 많으며 꼭지라 볼 수 없는 미세한 돌출부분만 있는 형태도 볼 수 있다. 특히 돌출 부분은 두 번째 긋는 획의 기필에서 이루어지고 있어 일반적인 꼭지의 형성과정과 전혀 다르다고 할 수 있다.

또 다른 특징을 보이는 자형으로는 초성 'ㄹ, ㅁ'을 들 수 있다. 'ㄹ, ㅁ'의 첫 가로획은 대부분 평행으로 그은 후 수직으로 방향전환을 하는데 『명주기봉』에서는 기필부분에서부터 우상향으로 붓을 움직여 나아간 후 우하향으로 방향전환을 함으로써 첫 획의 획형이 삼각형 형태를 보인다. 마치 'ㅅ'을 써놓은 듯하다. 일반적이고 전형적인 궁체와 전혀 다르다고 할 수 있다.

일반적이지 않은 형태는 초성 'ㅅ'도 빠지지 않는다. 윗 글자와 연결되지 않은 초성 'ㅅ'의 경우 첫 획의 기필부분이 획형이 마치 상투의 모습과 같은 형태를 보인다. 특히 '슬'과 같이 'ㅅ'다음에 중성 'ㅡ'가 올 경우 그 길이가 더욱 길어지면서 과장되는 특징을 보인다. 이 때문에 글자를 판독함에 있어 앞뒤에 오는 글자까지 확인해야 'ㅅ'이라 특정할 수 있을 정도다. 이와 같은 상투형 획형을 만들기 위해서는 의도적으로 붓을 여러 번 움직여야만 하기 때문에 일반적인 'ㅅ'을 쓰는 것보다 힘들다. 그럼에도 불구하고 이러한 형태를 고집하고 있는 것으로 보면 필사자의 조형 의지나 의도를 엿볼 수 있다.

하늘점은 45°우하향(일반 하늘점의 역형세)을 취하고 있으며 반달머리, 반달맺음은 정확히 표현하고 있다. 왼뽑음의 경우 있는 듯 없는 듯 미미하며 오히려 회봉으로 붓을 일으켜 세우는 형태도 볼 수 있다.

이처럼 개성적이고 독특한 획형들이 모여 『명주기봉』 필사자만의 독특하고 개성 넘치는 서풍이 완성되고 있다.

2. 명쥬긔봉 권지이, 3. 명쥬긔봉 권지삼, 4. 명쥬긔봉 권지ᄉ, 5. 명쥬긔봉 권지오, 6. 명쥬긔봉 권지뉵, 7. 명쥬긔봉 권지칠, 8. 명쥬긔봉 권지팔. 10행.

▶ 궁중궁체 흘림. 1권과 같은 서체.

특이사항: 권지오 8a 6행부터 글자 크기 작아지며 납작한 형태의 자형이 많아짐. 행수에 서사되는 글자 수 증가.

9. 명쥬긔봉 권지구. 10행.

▶ 궁중궁체 흘림. 앞 권과 자형 변화. 필사자 교체.

- 3a 권지팔까지 사용된 자형과 유사한 특징을 보이고 있으나 세부 운필법과 획형에서 변화가 나타난다. 가장 크게 달라진 부분은 세로획 돋을머리로, 돋을머리의 형태가 마치 'ㄱ'과 같은 형태를 보인다. 즉 돋을머리가 수평에서 수직으로 꺾여 기둥으로 전환되는 특징을 보이고 있는 것이다. 앞 권까지 독특하고 다양한 형태의 돋을머리를 사용했던 것과 많은 차이가 나고 있다. 세로획 돋을머리 외에도 'ㅇ'의 운필법과 형태가 확연히 달라졌으며, 'ㅅ'의 돋을머리 역시 상투 모양의 형태에서 일반적

인 형태로 변화하고 있다.(변화된 'ㅅ'의 돋을머리 역시 크고 과장되게 표현되고 있다.) 이와 같은 획형과 운필의 변화로 인해 필사자의 교체가 있었음을 알 수 있다.

그리고 여기서 눈여겨보아야 할 점은 권지구의 필사자가 권지팔까지 나타나는 자형의 특징이 여전히 그대로 나타나고 있는 부분이 많다는 점이다. 필사자가 의도적으로 따라 쓰려고 노력했는지 알 수는 없다. 하지만 전반적인 서사 분위기나 세로획의 돋을머리, 'ㄹ, ㅁ'의 첫 가로획의 형태가 마름모꼴로 되어있는 부분을 볼 때 앞 권들의 필사자와 동일한 서사 교육을 받았을 가능성이 높다. 결국 서사법과 자형의 공통적인 특징으로 미루어 동일 서사계열의 필사자로 추정할 수 있다. 특히 14a에서 권지팔의 자형으로 변화를 보이는데 그 흐름이 자연스럽게 이어지고 있어 이를 뒷받침 하고 있다.

– 14a부터 다시 앞 권(권지팔)의 자형으로 환원. 필사자 교체.

권지일부터 필사를 담당했던 필사자와 같으며 앞 권들에서 나타나고 있는 자형의 특징들과 운필법이 그대로 다시 나타나고 있다.

10. 명쥬긔봉 권지십. 10행.

▶ 앞 권 14a부터 필사된 부분과 같은 서체.

11. 명쥬긔봉 권지십일, 12. 권지십이, 13. 권지십삼, 14. 권지십스, 15. 권지십오. 10행.

▶ 궁중궁체 흘림. 앞 권과 같은 서체.

16. 명쥬긔봉 권지십뉵. 10행.

– 전문 서사상궁의 궁중궁체 흘림. 자형 변화. 필사자 교체.

앞 공격지 없음. '권지십뉵'의 '권'자의 'ㄱ'이 점의 형태와 같이 표현. 연면흘림 수준의 높은 연결성.

필사자의 개성이 뚜렷하고 강했던 15책까지의 자형과 달리 전형적이면서도 수준 높은 전문 서사상궁의 궁중궁체 흘림의 자형으로 변화하고 있다. 세로획의 돋을머리는 붓을 일으켜 세우거나 꺾는 동작 없이 부드럽게 궁굴리면서 기동으로 전환되고 있으며 반달머리, 반달맺음 등 전형적인 궁체의 특징을 볼 수 있다. 특히 하늘점의 경우 그 크기가 과하다 싶을 정도로 크게 형성시키는 경우가 많아 특징적이라 할 수 있다.

'ㅇ'의 경우 그 형태와 운필법이 독특하다. 'ㅇ'의 형태를 절반으로 나누어 획을 반반씩 두 번을 그어 완성하고 있다. 특히 'ㅇ'의 꼭지 모양이 머리가 세워진 새 을(乙)자의 형태로 '꼭지'의 각도가 수평을 기준으로 약 10°정도로 형성되어 있는 특징을 보인다. 일반적인 궁체 흘림에서 꼭지의 각도가 45° 내외라는 것을 생각하면 상당히 독특하다고 할 수 있다. 그리고 'ㅇ'의 첫 획의 시작점과 두 번째 획이 만나는 경우가 거의 없으며 그 사이 또한 이례적으로 넓어 'ㅇ'의 윗부분이 넓게 뚫려 있는 특징도 보인다. 그런데 이와 반대로 윗 글자에서 연결되는 'ㅇ'은 윗부분이 획으로 거의 막혀있어 대조적인 형태를 보이고 있다. 'ㅂ'의 첫 획은 반달과 같이 오른쪽으로 움푹 들어가 곡선을 이루는 특징적 형태를 취하고 있으며 'ㅁ'의 첫 획 또한 이와 유사한 획형을 가지고 있다.

'ㅏ' 모음의 경우 'ㅣ'의 왼뽑음에서 붓끝이 위쪽으로 회봉한 후 곧바로 오른쪽으로 회전하여 홑점과 연결하는 형태 혹은 그 필의를 볼 수 있다. 또한 진흘림에서 사용하는 획의 움직임과 자형들을 많이 사용하고 있어 운필에 능숙한 필사자임을 짐작케 한다. 전체적으로 운필은 부드러우며 유연하고 자형은 상당히 정제되고 정형화되어 있다.

17. 명쥬긔봉 권지십칠. 10행.

▶ 전문 서사상궁의 궁중궁체 흘림. 앞 권과 같은 서체.

18. 명쥬긔봉 권지십팔, 19. 명쥬긔봉 권지십구, 20. 명쥬긔봉 권지이십, 21. 명쥬긔봉 권지이십일, 22. 명쥬긔봉 권지이십이, 23. 명쥬긔봉 권지이십삼, 24. 명쥬긔봉 권지이십스. 10행.

▶ 전문 서사상궁의 궁중궁체 흘림. 앞 권과 같은 서체.

특이사항: 권지십구 책이 펼쳐지는 가운데 양쪽 부분 글자들이 겹쳐지기 시작. 본문의 행간 설계 착오.

– 권지이십 장서각 디지털 이미지 제작 오류. 첫 페이지와 똑같은 페이지가 두 번에 걸쳐 나옴.

서체 총평

권지일부터 권지십오까지 세로획 돋을머리의 독특한 형태와 'ㅅ'의 상투형 돋을머리, 하늘점의 역형세 등 필사자만의 특별한 조형방식과 운필법으로 개성이 뚜렷한 자형을 선보이고 있다. 궁중궁체 중에서 가장 독특하면서도 개성적인 서체라 할 수 있다.

권지십육부터 이십사권까지는 우리가 알고 있는 궁체의 전형을 그대로 따르고 있다. 자형은 곡선과 직선이 조화롭게 사용되어 부드럽고 유연한 느낌을 주며 획과 획, 글자와 글자의 연결에 있어 어떠한 주저함이나 망설임 없이 자연스럽게 필세를 잇고 있어 운필에 상당히 능숙한 필사자라는 것을 알 수 있다. 또한 치밀하게 구성된 결구는 높은 수준의 궁체 자형을 보여주고 있어 필사자의 서사 능력을 그대로 보여주고 있다.

이로 미루어 볼 때 「명주기봉」의 필사에는 서로 다른 서사계열 두 곳이 참여했을 것으로 추정 가능하다.

특기할 사항으로는 1~15권까지의 자형이 「대명영렬전」, 「쌍천기봉」의 자형과 동일하거나 자형의 특징을 서로 공유하고 있다는 사실이다. 즉 동일서사계열이거나 동일서사자로 추정할 수 있는 것이다.

〈명주기봉 권지1 3p 〉

〈 명주기봉 권지2 3p 〉

〈 명주기봉 권지3 5p 〉

〈 명주기봉 권지4 5p 〉

〈 명주기봉 권지5 4p 〉

〈 명주기봉 권지6 4p 〉

〈 명주기봉 권지7 4p 〉

〈 명주기봉 권지8 4p 〉

〈 명주기봉 권지9 14p 〉

〈 명주기봉 권지10 3p 〉

〈 명주기봉 권지11~14 〉

〈 명주기봉 권지16 3p 〉

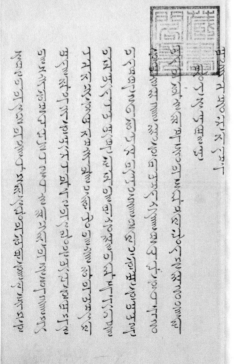

〈 명주기봉 권지17~20 〉

〈 명주기봉 권지21~24 〉

11. 문장풍류삼대록(文章風流三代錄)
가. 문장풍뉴삼디록 상, 하

청구번호: K4-6807

서지사항: 線裝, 2卷2冊, 26.2x19.4m, 공격지 있음.

서체: 궁중궁체 연면흘림.

1. 문장풍뉴삼디록 상. 10행.

▶ 궁중궁체 흘림.

글자와 글자를 잇는 서사방식을 많이 사용하고 있다. 특히 획과 획을 잇거나 글자와 글자를 잇는 연결 서선을 자신 있게 긋고 있는 것으로 미루어 볼 때 붓을 많이 다뤄본 필사자로 추정할 수 있다.

획의 형태는 정형화 되어 있지 않아 글자마다 다른 획형을 보인다. 특히 'ㅇ'의 꼭지는 그 형태와 각도가 제각각이며, 점획도 정형화가 이루어지지 않아 각기 다른 모양을 띠고 있다. 세로획 돋을머리는 대부분 붓을 접어 내리는 운필법으로 인해 돋을머리는 매우 미약하게 형성되어 있다. 가로획 보다 세로획을 두껍게 처리하고 있어 전반적으로 세로획이 강조되고 있는 것을 볼 수 있다. 본문의 장법은 상단과 하단의 줄을 정교하게 맞추고 있으며 행간도 일정하게 유지하고 있어 서사과정에 많은 신경을 쓰고 있음을 볼 수 있다.

책의 초반부와 후반부를 비교해 보면 획 두께 차이로 인해 서사의 분위기가 많이 다름을 알 수 있다. 이러한 변화는 어느 한 부분에서 갑자기 나타나는 현상이 아니지만 14a를 변화의 기점으로 볼 수 있을 듯하며, 이후 서서히 획 두께가 변화하는 것을 볼 수 있다. 다만 자형이나 운필, 필세 등에서 유의미한 변화는 보이지 않는다.

2. 문장풍뉴삼디록 하. 10행.

▶ 앞 권과 같은 서체.(특히 앞 권의 후반부에 나오는 서체와 동일)

〈 문장풍류삼대록(K4-6807) 권지상 14p 〉

〈 문장풍류삼대록 권지하 14p 〉

나. 문쟝풍뉴삼듸록 권지일, 권지이.

청구번호: K4-6808

서지사항: 線裝 2卷 2冊, 20.8×32 cm, 공격지 있음.

서체: 궁중궁체 흘림.

1. 문쟝풍뉴삼듸록 권지일. 9행

▶ 궁중궁체 흘림.

획과 자형은 매우 정형화되고 형식화되어 있으며 서사 흐름도 흐트러지거나 흔들리는 부분을 찾을 수 없어 필사자의 내공을 엿볼 수 있다.

특징적인 자형으로는 꼭지 'ㅇ'을 들 수 있다. 특히 꼭지의 형태가 상투형의 모양을 보이기도 하며, 꼭지에서 이어지는 'ㅇ'의 획 중간부분을 의도적으로 꺾어 일종의 마름모꼴을 만들어 내고 있어 독특하다. 또한 초성 'ㄹ'은 지그재그 형태로, 지그재그 형태의 'ㄹ'은 「금환기봉」에서도 주도적으로 사용되고 있음을 볼 때 오늘날의 궁체와 달리 당시에는 일반적으로 사용되던 자형이었을 것으로 생각해볼 수도 있다. 받침 'ㄴ, ㄹ'의 반달맺음은 그 형태가 독특하며 획 두께의 차이를 이용해 강조하고 있다.

그리고 초성, 종성을 막론하고 'ㅁ'의 첫 세로획의 형태가 초승달과 같은 모양을 갖추고 있는 점도 특징적이라 할 수 있다. 초성 'ㅂ'의 첫 세로획도 'ㅁ'의 첫 세로획과 마찬가지다.

세로획의 경우 기둥부분이 배흘림기둥처럼 조금 두텁게 형성되고 있으며, 가로획은 그 길이를 짧게 처리함으로써 글자의 전체적인 가로 폭을 좁게 형성시키고 있다. 행간은 가로 폭의 두 배 정도로 넓게 설계하고 있어 글줄을 명확하게 드러내고 있다. 본문 상단과 하단의 줄을 맞추고 있으며 상하좌우 여백과 행간의 여백까지 군더더기 없이 간결하고 안정적인 구성을 보이고 있다.

주목해봐야 할 부분은 「문쟝풍류삼대록」(K4-6808)의 자형이 「뎡수졍젼」(K4-6801)과 「잔당오듸연의」(K4-6842, 5권)의 자형과 동일하다는 점이다. 자형이 동일하다는 것은 필사자가 동일하다는 것을 의미한다. 따라서 세 소설 모두 동일한 필사자가 필사했을 것으로 추정할 수 있다.

2. 문쟝풍뉴삼듸록 권지이. 9행

▶ 궁중궁체 흘림. 앞 권과 같은 서체.

특이사항: 「뎡수졍젼」(K4-6801), 「잔당오듸연의」(K4-6842) 5권과 자형 동일. 모두 같은 필사자가 필사했을 것으로 추정.

文章風流三代錄 一

〈 문장풍류삼대록(K4-6808) 권지1 70p 〉

〈 문장풍류삼대록 권지2 15p 〉

12. 범문정충절언행록(범문경튱졀언힝녹 范文正忠節言行錄)

청구번호: K4-6809

서지사항: 線裝 31卷31冊(권1 결, 1권 사후당 윤백영여사 재구(再構)) 32.5×21.6cm, 우측 하단 共三十一, 공격지 있음.

서체: 궁중궁체 흘림(연면흘림의 자형과 특성 강하게 내포), 궁중궁체 연면흘림.
1. 궁중궁체 흘림: 2~17, 19~31권
2. 궁중궁체 연면흘림: 18권

1. 범문정충절언힝녹 권지일. 10행.

권지일은 사후당 윤백영여사의 재구본(再構本)으로 3a에서 사후당여사의 해제가 붙어 있다. 해제 말미에 '서기 천구백칠십일년경술중추상완'이라는 필사기(83세 서)가 있어 해제의 연도를 알 수 있다.

또한 48b에 권지일을 70년 겨울에 완성하였다는 사후당여사의 기록이 있으며, 장을 달리하여 48a에 권지일을 필사하게 된 경위와 필사 시작 후 일 년 만에 필사를 끝마쳤다는 내용의 필사기(82세 서)가 있다.

2. 범문정튱졀언힝녹녹 권지이. 10행.

▶ 궁중궁체 흘림.(연면흘림의 특성이 매우 강함)

– 권지이의 본문 제목은 「범문정튱졀언힝녹 권지이」로 윤백영여사가 재구한 본문의 제목 '범문졍충졀언힝녹'과 차이('튱'과 '충')를 보임.

정확한 붓의 움직임으로 불필요한 요소 없이 깔끔하게 정돈되고 정형화된 자형을 보여주고 있다. 특히 획의 방향전환 부분에서 나타나는 각진 획의 형태는 붓의 정확한 움직임이 있어야만 가능한 형태로 운필법이 일정 수준 이상임을 보여주고 있다. 전반적으로 가로획보다는 세로획을 두껍게 처리하여 글자의 강약을 조절하고 있으며, 행간은 글자 폭의 약 두 배 정도로 설계해 행간과 글줄을 명확하게 하고 있다.

자형에서는 연면흘림의 특징들이 강하게 나타나고 있는데 그중에서도 받침 'ㄹ'과 삐침이 대표적이다. 받침 'ㄹ'은 반달맺음과 연면흘림에 사용되는 'ㄹ'의 형태, 즉 마지막 획을 다음 글자와 연결시키기 위해 일자형으로 만드는 형태를 취하고 있는데 본문 중에서 이러한 형태가 상당히 많은 비중을 차지하고 있다. 또한 글자와 글자를 이어 쓰는 비율이 높음은 물론 글자의 폭을 줄이기 위해 가로획을 의도적으로 짧게 처리하거나 삐침의 형태가 직선 위주로 되어 있는 등 연면흘림의 특성이 강하게 표출되고 있다. 이 때문에 연면흘림으로 분류해도 무리가 없을 정도다.

그리고 'ㅇ'의 경우 궁체흘림에서 볼 수 있는 전형적인 꼭지 'ㅇ'의 형태를 보이는데 윗 글자에서 'ㅇ'을 연결 할 때에 꼭지의 형태가 그대로 유지되는 경우도 있어 매우 독특하다. 일반적인 궁중궁체 흘림에서는 흔히 볼 수 없는 형태라 할 수 있다.

– 36b 9행에서 획 두께가 급격히 얇아지며 받침 'ㄹ' 등 획의 방향전환 시 운필의 변화를 보이고 있다. 필사자 교체로 추정.

특이사항: 36b의 경우 전체적인 자형이나 운필에서의 특징들이 여전히 유지되고 있어 동일한 서사교육을 받은 동일 서사계열임을 알 수 있다.

– 연면흘림으로 분류하지 않은 이유는 연결부분에서 꼭지 'ㅇ'이 그대로 나타나고 있는 부분과 반달맺음의 사용 때문이다.

3. 범문정튱졀언힝녹 권지삼. 10행.

▶ 궁중궁체 흘림. 앞 권과 같은 서체.

– 4a 획 얇아지며 운필 변화. 특히 세로획의 획형과 내려 긋는 각도에서 차이를 보인다. 필사자 교체 추정.

– 18a 글자 크기 급격히 작아지며 획 얇아지고 '룔, 금'의 자형과 운필에서 변화가 나타나고 있다. 또한 'ㅈ, ㅊ'에서 짧은 가로획과 삐침의 획 두께차가 크게 나고 있어 이전과 차이를 보인다. 필사자 교체 추정.

– 21b 글자 크기 커지며 'ㅈ, ㅊ'에서 짧은 가로획과 삐침의 획 두께 차이가 크게 나타나며 특히 21b, a에서만 유독 'ㅅ, ㅈ'의 삐침 획의 두께가 두꺼워지고 길어지는 특징을 보인다. 필사자 교체 추정.

– 26a 글자 크기 작아지고 획 얇아지는 변화. '의'의 들머리와 각도, 크기 변화. 필사자 교체 추정.

4. 범문졍통졀언힝녹 권지스. 10행.

▶ 궁중궁체 흘림. 21b까지 앞 권과 같은 서체.

– 21a 자형과 운필의 급격한 변화. 필사자 교체.

가로획의 들머리는 과장될 정도로 크게 형성되어 있는 반면 '보'는 이에 비해 얇게 처리되어 있다. 하늘점은 수직에 가깝게 각도가 이루어져 있으며 글자의 축이 왼쪽으로 기울어지는 현상을 보이는 등 이전의 자형이나 획에 비해 확연한 변화가 있음을 볼 수 있다.

주목해 볼 부분은 자형과 운필의 변화가 있음에도 세로획의 획형이나 삐침, 받침 'ㄹ' 등에서 이전의 자형과 매우 유사한 특징을 볼 수 있는 점이다. 필사자들이 기본적으로 동일한 서사교육을 받았을 가능성이 높다.

– 21a부터 a면만 글자 크기가 작아지는 현상.

– 26a 글자 크기 작아지는 동시에 자형이 납작한 형태로 변화하고 있다. 또한 글자의 축이 왼쪽으로 기울어지고 'ㅅ, ㅈ'의 삐침에서 이전과 다른 운필법을 보이고 있다. 필사자 교체 추정.

– 28a 글자 크기 작아지고 획 얇아지며 자형과 획형에서 미묘한 변화를 보이고 있다. '롤'의 자형과 운필의 변화나 삐침의 마지막 부분에서 회봉 등의 동작으로 인한 획형의 변화. 필사자 교체 추정.

– 위에서 언급했듯이 21a부터 a면만 상단의 줄이 b면에 비해 내려오고 글자 크기가 작아지는 독특한 현상이 나타난다. 특히 27a, 29a, 30a, 32a, 38a, 39a, 44a, 46a에서는 글자 크기가 작아지면서 획이 얇아지는 변화를 볼 수 있다. 필사자의 교체도 의심되지만 자형의 전체적인 특징과 운필이 그대로 유지되고 있어 필사자 교체로 보기에는 어려움이 있다. 다만 글자의 크기와 획의 변화에 따라 필사자 교체에 대한 합리적인 의심을 완전히 거두기에는 여전히 미심적은 부분이 남아 있다.

5. 범문졍통졀언힝녹 권지오. 10행.

▶ 궁중궁체 흘림. 앞 권 후반부와 같은 서체.

– 권지오도 권지사와 마찬가지로 a면에서만 b면보다 윗줄이 밑으로 내려와 맞춰지며 글자 크기가 작아지는 등의 똑같은 변화가 나타난다.

– 5a 글자 크기 작아지고 획 얇아짐.

– 6a 8행부터 10행까지 급격히 글자 크기 작아지고 획 얇아짐.

– 7a, 8a, 9a 글자 크기 작아짐.

– 11a~12a 이전까지 보이지 않던 미묘한 운필의 변화가 나타난다. 가로획에서 붓이 나아가다 순간 주춤하는 것과 움직임을 보이는데 이 때문에 붓의 움직임에 변화가 나타나는 부분에서 획이 약간 너울거리는 것과 같은 형태를 보인다. 특히 12b, a 에서 이러한 움직임이 많아진다. 필사자 교체 추정.

– 13b 글자 크기 작아지며 13a에서 글자 폭 줄어드는 변화. 필사자 교체 추정.

– 18a 글자 크기 작아지며 획 얇아지고 '가, 구, ㅎ' 등의 자형 변화. 가로획에서는 이전까지 보이지 않던 곡선이 나타나고 있으며, 세로획에서는 이전(배가 불룩 나온 후 붓이 빠르게 빠져나가는 형태)과 달리 세로획을 곧고 길게 긋는 형태가 많아지는 변화를 보인다. 필사자 교체 추정.

– 19a 글자 크기 작아지며 획이 윤택해지는 변화가 보인다. 이는 운필법의 변화를 의미하며 가로획에서도 불필요한 요소들이 없어져 이전보다 정제된 자형으로 변화하고 있다. 필사자 교체 추정.

– 20a 글자 크기 작아지며 획 얇아짐.

– 22a 글자 크기 작아지며 획 얇아지고 운필과 자형의 변화가 나타난다. 특히 'ㅅ'의 삐침에서 획형과 획의 굵기, 각도, 곡선이 이전과 확연히 다르며 '으로'에서도 운필법의 변화에 따라 획형과 자형의 변화를 보인다. 필사자 교체 추정.

– 25a 급격히 글자 크기 작아지고 자형과 운필 변화. 'ㅑ'의 형태 변화나 'ㅜ'의 전절 부분의 변화, 삐침의 획형 변화. 필사자 교체 추정.

– 33b 8행부터 급격히 글자 크기 작아지고 획 얇아지며 운필법과 결구법 변화. 가로획에서 획을 흔들며 나아가는 형태와 주춤하는 형태 등을 볼 수 있으며 'ㅅ'의 삐침과 땅점의 위치 변화로 'ㅅ'의 자형 변화. 필사자 교체 추정.

– 36a 'ㅅ, ㅈ'의 삐침에서 각도와 수필 부분의 변화로 획형 변화. 필사자 교체 추정.

– 43a 글자 크기 작아지며 자형 변화. '그, 군, 금' 등의 초성 'ㄱ'의 형태와 운필법, '롤'의 초성 'ㄹ'의 획형과 운필 변화. 필사자 교체 추정.

– 46a 8행부터 10행까지 급격히 글자 크기 작아지고 획 얇아지는 변화. 자형과 운필의 유의미한 변화는 보이지 않음.

– 47a 이전보다 납작한 형태의 자형을 보인다. 그리고 정제된 획과 자형, 이전보다 넓어진 행간의 확보로 보다 정돈되고 안정된 구성으로 변화. 필사자 교체 추정.

– 48a 마지막 장이며 5행밖에 안되는데도 불구하고 상단 줄 내려오고 글자 크기 작아지는 현상.

특이사항: a면에서 글자 크기 작아지는 현상은 위에서 언급한 외에도 24a, 26a, 28a, 29a, 31a, 34a, 39a, 41a에서도 나타난다.

6. 범문정통절언힝녹 권지뉵. 10행.
▶ 궁중궁체 흘림. 권지이와 같은 서체.

– 4a, 6a 글자 크기 작아짐.

– 10a에서 글자 크기 커지며 '롤, 지' 등의 자형과 운필 변화. 필사자 교체 추정.

– 14a 3행부터 8행까지 글자 크기 커지며 글자 폭 넓어지다가 9, 10행에서 글자 크기 작아지는 변화. 15b 역시 같은 현상 반복. 각각 필사자 교체 추정.

– 15a 급격히 글자 크기 작아지며 가로획의 기울기와 획형 등 자형과 운필 변화. 필사자 교체 추정.

– 18a 가로획 기필부분의 획형과 'ㅈ'의 자형과 운필 변화. 필사자 교체 추정.

– 20a 글자 크기 작아지며 획 얇아지는 변화.

– 21a 2행부터 6행까지 글자 크기 커지며 붓을 꺾는 운필법 강조. '롤'에서 이제껏 보이지 않던 획의 사용이 보이며 전절의 변화. 필사자 교체 추정.

– 21a 7행~10까지 상단 줄 밑으로 쳐지며 글자 다시 작아짐.

– 22b 1행부터 7행까지 글자 커지며 글자의 축이 오른쪽으로 기울어지는 현상.

– 24a 글자 폭 줄어드는 변화.

– 31a 글자 크기 급격히 작아지며 획 얇아지는 변화. 자간 줄어들고 행간 넓어지며 가로획을 그어 나가는 중에 주춤하거나 획을 너울거리며 나가는 운필의 변화. 필사자 교체 추정.

– 35a 글자 크기 작아지며 책의 전반부에 나오는 자형과 운필로 변화. 필사자 교체 추정.

– 37b 8행부터 글자 크기 작아지며 획형과 운필 변화. 35a 이전의 운필법과 자형으로 변화. 필사자 교체 추정.

– 39a 7행부터 급격히 글자 크기 작아지고 글자의 축이 왼쪽으로 기울어지는 변화를 보인다. 세로획의 획형과 '롤' 등의 자형과 운필 변화. 필사자 교체 추정.

– 41a 마지막 장으로 5행 불과하지만 2행부터 글자의 크기 줄어들며 자형과 운필의 변화를 보인다. 아울러 윗줄 맞춤을 전혀 신경 쓰지 않아 5행이 진행될수록 밑으로 쳐지면서 줄이 전혀 맞지 않는(지금까지 볼 수 없었던) 현상을 보인다. 필사자 교체 추정.

7. 범문정통절언힝녹 권지칠. 10행.
▶ 궁중궁체 흘림. 앞 권과 같은 서체.

– 4b에서 7b까지 b면에서만 8행부터 글자 크기 작아지는 현상이 나타나며, 4b, 5b는 전체 글자 축이 오른쪽으로 기우는 현상을 보인다. 8b의 경우 9,10행만 글자 크기 작아지고 9b에서는 다시 글자 축이 오른쪽으로 기울고 있다.

– 7b 8행부터 7a까지 글자의 크기가 급격히 작아지고 있으며 자형과 운필의 변화로 서사 분위기 변화. 필사자 교체 추정.

– 9a 글자 크기와 글자 폭 줄어들며 이전보다 정돈된 자형. 'ㅅ'의 삐침과 땅점의 운필법이 변화와 'ㅎ'의 짧은 가로획의 기울기 변화. 필사자 교체 추정.

– 11a 글자 크기 급격히 작아지며 이전과 달리 획 속도 일정하게 유지. 이에 따라 획 안정화 되면서 획질의 변화. 필사자 교체 추정.

– 13b 8행부터 글줄 흔들리며 글자의 축이 오른쪽으로 기울고 글자 크기가 커지며 자형과 운필의 변화. 필사자 교체 추정.

– 14a 글자 크기 작아짐.

– 17a '롤', 'ㄱ' 등에서 보이지 않던 자형과 획형, 운필법이 나타나며, 가로획에서 운필의 변화. 필사자 교체 추정.

– 18b 2행부터 글자의 축이 오른쪽으로 기울어져 서사되는 현상.

- 19b 2행부터 글자 축이 오른쪽으로 기울어지는 현상.
- 19a 글자 크기 작아지며 획형과 획질, 운필법의 변화. 필사자 교체 추정.
- 21a 획 얇아지며 가로획, 세로획에서 확연한 운필의 변화. 필사자 교체 추정.
- 22a 1행부터 2행 15번째 글자 '튼'까지 전혀 다른 자형과 운필법 사용. 결구법과 운필법으로 볼 때 지금까지 필사에 참여하지 않은 필사자로 추정. 2행만 필사자 교체.
- 22a 3행부터 이전의 자형으로 환원되는데 3,4행만 글자의 폭이 넓고 글자 크기 크며, 5행부터 다시 글자 크기 작아지고 있다. 필사자 교체.
- 24b 7행부터 급격히 글자 크기 작아지며 운필과 자형 변화. 필사자 교체 추정.
- 25b 9행부터 급격하게 글자 폭 좁아지며 'ㅅ'의 삐침 등의 자형 변화. 필사자 교체 추정.
- 26a 매우 정돈되고 정제된 획과 자형으로 변화. 또한 글자 크기 작아지며 획도 얇아지고 있어 이전과 큰 차이를 보인다. 필사자 교체 추정.
- 27b 글자 크기 커지며 글자 축 오른쪽으로 기우는 현상. 8행부터 27a까지 글자 크기 작아지며 28b에서 글자 축이 오른쪽으로 기울고 글자 크기 커지는 현상. a면에서 글자 크기 작아졌다가 b면에서 다시 글자 크기 커지 현상 반복.
- 31b 획 얇아지고 방향 전환 시 운필법의 변화. '룰'의 자형과 운필 변화. 필사자 교체 추정.
- 35a 급격한 가로획 기울기 변화와 획의 두께차를 이용한 강약의 변화. 필사자 교체 추정.
- 37a 획 두께 두꺼워지며 자형과 운필 변화. 필사자 교체 추정.
- 39b 글자 크기 작아지며 획의 강약이 강해지는 등 자형과 운필 변화. 필사자 교체 추정.
- 42b 획 매우 두꺼워 지며 세로획의 획형과 'ㅅ' 등 자형과 운필 변화. 필사자 교체 추정.

8. 범문정통절언힝녹 권지팔. 10행.

▶ 궁중궁체 흘림. 5b까지 5권과 같은 서체.

- 5a 7권과 같은 서체로 변화. 필사자 교체.
- 6b부터 9b까지 b면에서만 전체 글줄과 글자의 축이 오른쪽으로 기우는 현상. 7b의 1행은 글줄과 글자 축이 올바로 형성되어 있지만 2행부터 글줄과 글자 축이 오른쪽으로 기울기 시작해서 이후 급속도로 기울어짐.
- 9a 획 얇아지고 가로획의 기울기 오른쪽으로 급격히 올라가며 자형과 운필의 급격한 변화. 필사자 교체.
- 10a 글자 크기 급격히 작아지고 획 얇아지며 획형에서 미묘한 차이를 보이는 변화. 예를 들어 윗 글자에서 연결선으로 이어지는 'ㅇ'의 형태나 가로획 기필부분에서의 획형 등에서 변화를 보인다. 자형은 조금 더 정제되고 정돈된 형태. 필사자 교체 추정.
- 12a 글자 크기 작아지고 획 두께 현저히 얇아지는 변화. 자형과 운필의 변화로 서사 분위기의 확연한 차이. 필사자 교체 추정.
- 15a 가로획의 기울기가 이전보다 우상향으로 높아지며 획의 두께차를 이용한 강약의 대비가 강하게 나타나고 있다. 필사자 교체 추정.
- 19a 글자 폭 넓어지며 획 두께 두꺼워지는 변화. 자형과 운필 변화. 5a에서 9b까지의 자형과 동일. 필사자 교체.
- 27a 글자 크기 커지며 획 두께 차로 인한 강약의 변화. 특히 세로획에서 기둥 부분이 불룩하게 튀어나온 후 급격하게 붓을 뽑는 운필법의 변화로 획형의 변화. '샹'의 자형과 운필 변화. 필사자 교체 추정.
- 28a 글자 크기 작아지며 'ㅅ' 등 자형과 운필 변화. 필사자 교체 추정.
- 32a 획 얇아지며 '룰'의 획 방향전환 시 붓을 꺾는 방법을 사용하여 각이 지며 강하고 딱딱한 자형으로 변화. 필사자 교체 추정.
- 35a 2행부터 글자 크기 작아지며 획 얇아지고 운필의 변화. 특히 세로획의 기둥에서 배가 나오는 획이 현저히 줄어들며 직선 위주로 그어 내려오는 운필법으로 변화. 필사자 교체 추정.
- 38a 글자 크기 작아지고 삐침 등 자형과 운필의 변화. 필사자 교체 추정.
- 40b 글자 크기 커지며 삐침의 획 두께 두꺼워지고 삐침의 마무리 부분의 획형과 운필 변화. 필사자 교체 추정.

9. 범문정통절언힝녹 권지구. 10행.

▶ 궁중궁체 흘림. 앞 권 후반부와 같은 서체.

- 4a 1행~2행 글자 크기 크며 가로획의 획형(너울거리는 형태) 등 자형과 운필 변화. 필사자 교체 추정.

- 4a 3행부터 'ㅎ' 등 자형과 운필 변화. 필사자 교체 추정.
- 6b 7행부터 획 두께의 변화와 하늘점, 'ㄹ'의 자형 변화. 필사자 교체 추정.
- 7a 글자 크기 작아지고 글줄 뚜렷이 나타나는 변화. 정제되고 정돈된 결구와 운필로 변화. 필사자 교체 추정.
- 10a 글자 크기 작아지며 3행부터 상단의 줄이 점차적으로 밑으로 쳐지는 현상. 7행부터 글자 크기 더 작아지며 자형의 변화. 필사자 교체 추정.
- 12b 'ㅅ, ㅈ'에서 삐침의 두께가 두꺼워지기 시작하며 '구, 공' 등 자형과 운필 변화. 필사자 교체 추정.
- 16a 글자 크기 작아지며 획 얇아지는 변화. 행간과 자간이 규칙적이며 자형과 운필에서 이전과 확연한 차이. 필사자 교체 추정.
- 17b 7행부터 세로획 두꺼워지기 시작함에 따라 획의 강약차이가 두드러지게 나타나며 이전과 '룔'의 운필법 변화로 획형의 변화를 보임. 필사자 교체 추정.
- 23a '룔'에서 독특한 자형이 나타나고 있다. 점획부터 종성 'ㄹ'까지 연결하여 회전하고 있는데 마치 스프링의 형태와 비슷한 모양이다. 23a부터 운필의 속도가 빨라지는 영향 때문으로 추정할 수 있다.
- 24a 글자 크기 작아지고 획 얇아지는 변화. 'ㅎ, 은' 등 자형과 운필 변화. 필사자 교체 추정.
- 26a 획 두께 차이로 인한 획의 강약이 줄어드는 변화와 'ㅅ, 즘'의 자형과 운필 변화. 필사자 교체 추정.
- 27a 획 얇아지고 자간 넓어지며 자형과 운필 변화. 필사자 교체 추정.
- 30a 글자 크기 작아지며 'ㅅ, 공, 즉' 등 자형과 운필 변화. 필사자 교체 추정.
- 34a 글자 크기 커지며 'ㅎ'의 짧은 가로획의 기울기 변화. 필사자 교체 추정.
- 41a 자형이 세로로 길어지며 획 얇아지고 'ㅎ' 등 운필과 자형의 변화. 필사자 교체 추정.

10. 범문정통절언힝녹 권지십. 10행.

▶ 궁중궁체 흘림. 앞 권과 같은 서체.

- 7a 가로획의 기울기 변화와 운필의 확연한 변화. 특히 가로획이 우상향으로 높아지는 각도로 인해 글자의 축이 변화를 보인다. 5행의 열다섯 번째 글자인 '라'는 이전에서 볼 수 없었던 세로획의 왼뽑음 형태가 나타나는데 왼뽑음이 과하게 휘어져 나가는 특징을 보인다. 필사자 교체.
- 12a에서 13b까지 이전보다 정돈된 형태의 자형을 보이며 글줄도 뚜렷하고 세로획도 직선 위주의 획으로 변화. 필사자 교체 추정.
- 13a 12a 이전의 자형과 운필로 변화. 필사자 교체 추정.
- 16a 글자 크기 작아지고 획 얇아져 자간과 행간이 이전보다 여유롭게 변화. 절제되고 안정감 있는 자형. 필사자 교체 추정.
- 19a 획 얇아지며 'ㅜ'의 가로획 기울기와 '의'의 짧은 가로획의 기필부분에서 운필법 변화. 필사자 교체 추정.
- 22a 글자 크기 작아지며 획 얇아지며 정제되고 안정적인 자형. 운필의 변화로 서사의 분위기의 확연한 변화. 필사자 교체 추정.
- 24b 2행부터 급격하게 운필과 자형 변화. 글자의 크기는 작아지고 획은 얇아지며 가로획의 기울기 변화. 필사자 교체 추정.
- 26a 1~2행만 획 두꺼워지는 현상을 보임.
- 32a 글자의 길이 길어지며 '룔, ㅎ' 등 자형과 운필 변화. 필사자 교체 추정.
- 36b 글자 크기 현저히 작아지며 획 얇아지고 'ㅅ, ㅎ' 등 자형과 운필 변화. 필사자 교체 추정.
- 39a 글자의 폭 넓어지며 'ㅅ'의 삐침의 각도, 형태, 점획의 처리 방법에서 변화. 필사자 교체 추정.
- 40b 1행부터 6행까지 이전과 다른 획질과 운필 변화. 필사자 교체 추정.
- 44a 글자 크기 작아지며 획 얇아지고 삐침 등에서 자형과 운필의 변화. 본문 자간 불규칙. 필사자 교체 추정.
- 46a 글자 크기 커지며 전절의 운필법과 '룔'의 초성 'ㄹ'에서 자형의 변화. 필사자 교체 추정.

11. 범문정통절언힝녹 권지십일. 10행.

▶ 궁중궁체 흘림. 앞 권과 같은 서체.

- 5a 글자 크기 작아지며 '믈, ㅈ' 등 자형과 운필 변화. 필사자 교체 추정.
- 7a 획 얇아지며 획의 강약 변화가 약해져 전반적으로 자형이 가지런히 정돈된 모습을 보인다. 또한 가로획의 기울기도 이전과 달리 일정한 기울기를 유지하고 있다. 필사자 교체 추정.
- 9b 2행부터 7행까지 글자 축과 글줄이 오른쪽으로 기우는 현상을 볼 수 있다.

- 9a 획 두꺼워지는 현상.
- 14b 8행부터 14a 1행까지 글자 크기 작아지는 현상.
- 15a 'ㅅ, ㅈ'의 삐침 형태와 획 두께가 두꺼워져 이전과 확연한 차이를 볼 수 있다. 필사자 교체 추정.
- 18b부터 글자 크기가 작아지기 시작하는 변화를 보인다. 18a에서는 여기에 더해 세로획의 두께가 두꺼워지기 시작하며, 19b에 이르러 세로획이 확연히 두껍게 필사되고 있음을 볼 수 있다. 필사자 교체 추정.
- 24a 가로획보다 세로획이 두껍게 필사되는 현상을 계속 이어지고 있으나 24a에서만 자간 넓어지고 이전보다 정돈되고 정제된 운필을 보인다. 자형에서도 '롤'의 경우 운필변화로 인한 획형의 변화가 나타나고 있음을 볼 수 있다. 필사자 교체 추정.
- 27b 3행부터 급격하게 획 얇아지고 글자의 폭 줄어들며 자형과 운필의 변화. 필사자 교체 추정.
- 35a 글자 크기 커지며 글자 폭 넓어지고 글자의 세로 길이 줄어들어 이전과 확연히 다른 서사 분위기를 보인다. 'ㅎ'의 하늘점과 짧은 가로획의 운필과 형태 변화. 필사자 교체 추정.
- 36a 7행부터 글자 크기 작아지며 정돈된 형태의 자형을 볼 수 있으며 'ㅅ'의 삐침, '유'의 자형과 운필 변화. 필사자 교체 추정.
- 40a 글자 크기 작아지고 획 얇아지고 있다. 특히 7행부터는 글자의 크기가 더욱 작아지는 현상을 볼 수 있다. 운필에서도 붓허리 보다는 붓끝을 위주로 운필하여 획이 얇아지는 동시에 가볍고 경쾌한 느낌을 준다. 또한 자형의 연결 방법에 있어 '맛'의 경우 이전과 달리 윗 글자와 연결하는 부분이 한 곳도 없어 대조적이다. 필사자 교체 추정.
- 41b부터 45b까지 b면만 글자 커지는 현상을 볼 수 있다. a면에서 글자 크기 작아진 후 b면에서 커지는 현상이 반복. 이렇게 반복되는 현상이 필사를 진행함에 있어 환경적 영향관계인지 혹은 필사자들의 교체에 따른 문제인지 정확히 알 수 없다. 하지만 한 명이 필사할 경우 글자의 크기를 일정하게 맞추는 것이 일반적이므로 필사자 교체에 더 무게가 실린다.
- 45a 글자 크기 작아지며 자형과 운필 변화. 필사자 교체 추정.

특이사항:「범문졍츙졀언힝녹」권지십일까지 살펴보면 자형과 획에서 독특한 특징과 강한 개성을 가지고 있음을 확인할 수 있다. 특히 필사자들마다 기본적인 결구법과 운필법, 획형, 서사의 흐름 등이 매우 유사하다. 이렇게 특징적이고 개성 강한 서체를 필사자들이 똑같이 구사하기 위해서는 특정 필사자의 자형이나 운필법을 교본 삼아 이와 비슷해지기 위해 많은 시간과 노력을 기울였다고 볼 수밖에 없다. 결국 도제식 교육에 의한 결과물이라 할 수 있는 것이다.(도제식 교육은 필사자들이 처음 붓을 잡았을 때부터 스승의 글씨를 똑같이 베끼는 연습을 하게 되므로 어느 정도의 연습으로 이를 체득했을 경우 자형이나 운필 그리고 서사의 호흡까지도 동일해 진다.) 따라서 필사에 참여한 필사자들은 동일한 서사 교육을 받은 동일 서사계열로 추정할 수 있다.

12. 범문졍퉁졀언힝녹 권지십이. 10행.
▶ 궁중궁체 흘림. 필사자 교체.

지금까지와는 전혀 다른 자형이다. 전형적인 궁중궁체 흘림으로 얇은 획을 위주로 형식화, 정형화된 운필과 획형을 보여준다. 가로, 세로획에서 두께의 차이가 그리 크게 나지 않으며 세로획에서는 돋을머리, 기둥, 왼뽑음을 정확하게 볼 수 있다. 특징적인 자형으로는 'ㅎ'와 'ㅇ'을 꼽을 수 있다. 'ㅎ'의 경우 가로획을 상당히 길게 처리하는 특징을 보이며, 'ㅇ'은 흘림임에도 불구하고 꼭지의 형태가 거의 나타나고 있지 않다. 반면 반달맺음에서는 그 형태를 뚜렷이 나타내고자 하는 의지를 볼 수 있다. 특이사항으로는 글줄과 글자의 축이 a면에서는 오른쪽으로, b면에서는 왼쪽으로 기울어지는 현상이 나타나고 있다.
- 3a 8행 '각골명심하리이다'에서 '골'의 자형, 특히 'ㄱ+ㅗ'의 형태가 매우 독특하다
- 9a 4행부터 담묵으로 변화하며 획질의 변화. '구'의 초성 'ㄱ'에서 획이 방향 전환하는 곳의 운필법이 붓을 꺾는 법에서 붓을 궁굴리는 법으로 변화. 필사자 교체 추정.
- 22b 5행부터 글자의 폭 넓어지고 윗줄 맞춤 불규칙. 'ㅎ, 신' 등 자형과 운필 변화. 필사자 교체로 추정.
- 26a 획 얇아지고 글자 폭 줄어들며 획을 흔들며 나아가거나 멈칫거리는 운필이 나타나는 변화. 필사자 교체 추정.
- 35a 획 얇아지며 받침 'ㄹ', 'ㅈ, ㅅ' 등 자형과 운필 변화. 필사자 교체 추정.

특이사항: 11권까지와 전혀 다른 자형이 나타나고 있어 다른 서사계열이 필사에 참여하고 있음을 알 수 있다.

13. 범문정통절언힝녹 권디십삼. 10행.

▶ 궁중궁체 흘림. 본문 제목에서 '권지'가 '권디'로 변화를 보임. 필사자 교체 추정.

– 3a에서 11b까지 자형의 골격은 앞 권과 같으나 운필에서 많은 차이를 보여 앞 권과 다른 필사자가 필사를 담당했음을 알 수 있다.

– 11a 획 얇아지고 'ㅎ, 강' 등 자형과 운필 변화. 필사자 교체 추정.

– 25a 획 두께 두꺼워 지며 글자의 폭 넓어지는 변화. 3a~11b에 나타나던 자형과 유사. 필사자 교체 추정.

– 34a 'ㅅ'의 자형과 운필에서 변화를 보이며 '야, 라' 등의 세로획 수필 동작에서 붓을 회봉 시키는 방법의 변화. 필사자 교체 추정.

14. 범문정통절언힝녹 권지십ᄉ. 10행.

▶ 궁중궁체 흘림. 본문 제목 '권지'로 다시 변화. 필사자 교체.

– 3a부터 6a 2행까지 권지십삼과 다른 새로운 궁체 흘림. 필사자 교체.

획은 삽필(澁筆)을 주로 사용하여 까끌까끌한 획질로 앞 권과 큰 차이를 보이고 있다. 자형의 구조는 기본적으로 권지십삼과 큰 틀에서 같다고 할 수 있으나 운필법에서 확연한 차이를 보이고 있다. 자형의 폭이 넓어 행간이 좁으며 글줄이 뚜렷이 나타나고 있지 않다.

– 6a 3행부터 정제된 운필과 자형을 보이고 있는데 권지십이와 자형이나 획 두께, 운필 등에서 매우 유사하다. 필사자 교체.

– 7a의 윗줄이 7b보다 위쪽에 형성.

– 9a의 윗줄이 9b보다 위쪽에 형성.

– 14b 전문 서사상궁의 필사라 해도 과언이 아닌 상당히 정제되고 절제된 운필과 자형으로 변화. 자형에서는 세로획의 돋을머리, 왼뽑음, 하늘점 등 많은 변화를 보이며 운필에서 붓의 움직임에 따른 전절의 정확성, 획의 강약 조절은 최고의 수준에 올라있는 필사자라 할 수 있다. 필사자 교체.

– 29a 1행부터 5행 10번째 글자까지 삽필 위주의 운필로 변화하며 획질에서 확연한 차이. 필사자 교체 추정.

– 29a 5행 11번째 글자부터 다시 앞의 자형으로 환원. 필사자 교체 추정.

– 30b 5행부터 6a 3행에서 13a까지 나타나는 자형이 다시 나타나고 있음을 볼 수 있다. 필사자 교체.

특이사항: 권지십ᄉ의 경우 총 3종(최소 3명의 필사자 추정)의 자형이 나타난다. 즉 ①3a~6a 2행까지의 자형 ②14b부터 29a까지의 자형 ③6a 3행~13a, 30b 5행부터 38a까지의 자형. 이렇게 3종으로 분류할 수 있다. 특히 주목할 부분은 서로 다른 3종의 자형 모두에서 공통된 자형의 특징들을 볼 수 있다는 것이다. 이는 글자를 완성시키는 조형 방법, 즉 결구의 기본 구조와 원리를 필사자들이 일정부분 똑같이 체득하고 이를 기초로 삼고 있었음을 의미한다. 반면 운필에 있어서는 상당한 수준의 격차를 보이고 있는데, 이 운필의 차이가 서사의 흐름이나 분위기, 글자의 형태에까지 그 영향을 미치고 있어 필사자들의 서사 능력에 수준별 차이가 있음을 알 수 있게 해준다.

15. 범문정통절언힝녹 권지십오. 10행.

▶ 궁중궁체 흘림. 앞 권과 같은 서체.

– 6a 7행 13번째 글자부터 글자 크기 급격히 작아지며 운필과 자형, 글자 축의 변화. 필사자 교체 추정.

– 6a 열세 번째 글자부터 글자 크기 급격히 작아지고 획 얇아지는 변화. '롤, 믈' 등 자형과 운필 변화. 자형이나 운필은 상당한 수준으로 권지십ᄉ의 14b~29a에 나오는 자형과 매우 유사. 필사자 교체 추정.

– 7a의 윗줄이 아래로 형성되어있으며 이를 의식한 듯 7a 1행의 첫 글자 위에 점 하나가 찍혀 있다. 글자의 축은 왼쪽으로 기울어져 형성되어 있으며 글줄 또한 글자 축과 괘를 같이 한다.

– 20a 글자 크기 작아지고 획 얇아지며 'ㅎ'의 하늘점의 형태와 운필법의 변화. 세로획에서도 획을 내려 그을 때 흔들면서 내려오는 등 운필 변화. 필사자 교체로 추정.

– 28a 글자 크기 작아지고 획 얇아지며 'ㅎ, ㅈ' 등 자형과 운필 변화. 필사자 교체 추정.

– 28b 6행부터 20a에서 보이는 자형으로 변화. 필사자 교체 추정.

– 31a 6행부터 글자 축 왼쪽으로 형성되며 글줄 휘는 변화. 세로획 돋을머리, '롤' 등 자형과 운필 변화. 필사자 교체로 추정.

− 32a 글자 크기 작아지며 'ᄒ' 등 자형과 운필 변화. 30a 이전 자형으로 환원. 필사자 교체 추정.

특이사항: 「범문정통절언힝녹」 권지십오에서도 같은 글자가 한 면에 반복되어 나오는 경우 의도적으로 자형의 반복을 피하여 각 글자의 형태를 저마다 다르게 표현하고 있는 것을 볼 수 있다. 「명주보월빙」에서도 이와 같은 표현 방식에 대해 앞에서 언급한 바 있다. 결국 낙선재본 소설의 필사에 참여한 필사자들은 같은 글자의 반복 출현 시 그 자형의 형태를 다르게 표현해야 한다는 인식을 기본적으로 갖고 있었을 것으로 추정해볼 수 있다.

16. 범문정통절언힝녹 권지십뉵. 10행.
▶ 궁중궁체 흘림. 앞 권과 같은 서체.
− 8b 4행부터 10행까지 글자의 크기 커지며 서사의 흐름에 변화가 나타난다. 하지만 자형이나 운필의 큰 특징은 그대로 유지되고 있는 모습을 보인다.
− 8a 글자 크기 작아지며 'ㅇ'의 형태와 운필법, 'ᄌ'의 삐침 형태와 운필 변화. 필사자 교체 추정.
− 10a 글자 크기 작아지며 글자 폭 좁아지는 변화. 6행부터 글자 축 왼쪽으로 기울어지며 글줄도 변화. '부, 댱' 등 자형과 운필 변화. 필사자 교체 추정.
− 12a 글자 크기 작아지며 'ᄒ, 샹' 등 자형과 운필 변화. 필사자 교체 추정.
− 9a부터 14a 5행까지 글자의 크기와 자간, 행간의 변화가 빈번하게 일어나고 있으며 자형과 운필에서 미묘한 변화를 보이지만 기본적인 운필과 결구의 특징은 계속 유지되고 있다.
− 14a 6행부터 '룰, ᄒ, 시, 일' 등에서 자형과 운필의 변화. 필사자 교체 추정.
− 16a 7행부터 글자 크기 급격하게 작아지고 획 얇아지며 글자의 축도 왼쪽으로 기우는 변화. 필사자 교체 추정.
− 21b '가'의 'ㄱ'과 세로획의 획형 변화가 나타나며 밑줄 맞춤이 이전과 확연하게 흐트러지고 서사 분위기 변화. 필사자 교체 추정.
− 22b 5행부터 23b까지 글자 크기 불규칙. 23a에서 글자 크기 작아지는 변화. 자형과 운필에서 유의미한 변화 없음.
− 25a 글자 크기 작아지고 획 얇아지는 변화. '구, ᄉ' 등 자형과 운필 변화. 필사자 교체 추정.
− 29b 7행부터 글자 크기 커지며 행간 좁아지고 자형과 운필 변화. 필사자 교체 추정.
− 34a 글자 크기 작아지며 이전과 달리 불규칙한 공간이나 자형 없이 고르게 서사되어 있으며, 삐침과 '넉'에서의 받침 'ㄱ'의 위치와 크기 등 자형과 운필 변화. 필사자 교체 추정.

17. 범문정통절언힝녹 권지십칠. 10행.
▶ 궁중궁체 흘림. 필사자 교체.
권지십육과 전혀 다른 자형으로 큰 변화를 보이고 있다.
권지십칠의 자형은 권지십일에서 보이는 자형을 기본 골격으로 자형의 독특한 특징이나 획형이 매우 유사하다. 획의 두께는 권지십일보다 얇으며 전절과 기필 등에서 불필요한 요소들을 만들어내지 않는 깔끔한 운필을 보여주고 있다. 삽필(澁筆)을 주로 사용하여 매끄러운 획을 구사하는 권지십일과 극명히 대비된다. 글자의 폭보다 행간을 2배정도 넓게 형성시키고 있어 글줄이 명확히 드러나며 획의 강약이 조화를 이루도록 설계되어 있다. 자형은 가로 폭이 좁고 세로로 긴 형태를 취하고 있으며, 세로획의 경우 돋을머리가 형성되었을 경우 이전에 보지 못했던 각도와 형태를 새롭게 볼 수 있다. 전체적으로 권지십일보다 한층 정제되고 세련된 운필과 자형을 보여주고 있다.
− 5b의 6,7행 5a의 5,6행만 글자의 크기가 커지는 현상을 볼 수 있다.
− 7a에서 첫 글자의 위치가 7b보다 한 글자 정도 위에서 시작됨에 따라 7a의 윗줄이 위로 형성되어 7b의 윗줄 높이와 크게 차이 나고 있다. 글자의 크기 또한 작아지고 있으며 '을, 믈' 등에서 자형과 운필의 변화가 나타난다. 또한 '룰'의 받침 'ㄹ'의 경우 7b이전까지는 받침 'ㄹ'이 반달맺음 형태를 취하고 있으나 7a부터 연면흘림에서 볼 수 있는 직선형 이음 형태로 변화하고 있다. 필사자 교체 추정.
− 15a 글자 크기 작아지고 글자의 폭 급격히 좁아지는 변화. 삐침과 'ㅠ'의 형태와 운필 변화. 필사자 교체 추정.
− 20a 획 얇아지고 'ᄒ'의 하늘점과 'ᄉ'의 삐침의 형태와 운필 변화. 필사자 교체 추정.
− 27b 7행부터 획 두꺼워지고 'ᄌ, 을' 등 자형과 운필 변화. 필사자 교체 추정.

- 35b 8행부터 10행까지 급격하게 글자의 크기와 획 두께 불규칙해 지며 'ㅅ'의 삐침 각도와 운필 변화. 9,10행에서 글자의 축이 왼쪽으로 기울어지며 글줄 흔들리는 현상. 필사자 교체 추정.
- 40a 5행부터 갑자기 획 얇아지고 'ㅎ, 급' 등 자형과 운필 변화. 필사자 교체 추정.
- 41b 6행부터 획 두꺼워지고 글자의 축 왼쪽으로 기우는 변화.
- 43a 글자 크기 작아지고 글자 축 바로서는 변화와 'ㅅ,ㅈ,ㅊ'의 삐침 변화. 필사자 교체 추정.

18. 범문정충절언힝녹 권지십팔. 10행.

▶ 궁중궁체 연면흘림. 필사자 교체.

- 본문 제목이 '범문정충절언힝녹'으로 '범문정튱절언힝녹'이라 쓴 다른 권지와 차이를 보이고 있다.

본문의 서체는 지금까지 볼 수 없었던 운필과 자형, 획형을 보이고 있어 새로운 서체의 출현이라고 말할 수 있다. 권지십칠과 비교하면 운필이 전혀 다른 것을 알 수 있다. 권지십칠에서는 다양한 붓의 움직임을 볼 수 있었다면 권지십팔에서는 궁굴리는 법 위주의 단조로운 운필로 변화하였다. 특히 글자와 글자를 연결하는 연결선의 경우 붓의 탄력을 이용한 획이 아닌 붓을 끌어 움직일 때 나오는 획을 사용하고 있어 빠른 속도나 경쾌감보다는 둔탁함이 느껴진다. 또한 연결선의 두께가 연결선이라 하기에는 상당한 두께를 갖고 있으며 실획(實畫)과 같은 굵기를 갖고 있는 연결선도 다수 눈에 띈다.

돋을머리와 들머리는 붓을 누르거나 혹은 멈춰 붓털을 모으는 등의 별다른 움직임 없이 기필에서 행필로 그대로 진행하고 있어 특별한 변화는 찾아볼 수 없다. 획도 굵기의 변화 없이 일정한 두께를 유지하면서 진행하고 있다. 다행히 삐침과 왼뽑음에서 붓끝을 뾰족하게 뽑아내고 있어 그나마 변화를 만들어 내고 있다고 할 수 있다.

자형의 결구는 공간의 균제나 결합에 있어 큰 문제는 보이지 않으며 글자의 폭은 일정하게 유지하고 있어 글줄은 뚜렷하게 나타나고 있다. 획질은 전반적으로 뼈(骨)보다는 살(肉)이 많은 편이며, 장법은 좌우여백과 행간이 일정하게 형성되어 본문의 구성은 안정적이다.

한편 권지십팔에서 보이는 자형의 경우 다른 권지에서는 찾아볼 수 없어 이 한 권만 독자적으로 사용되고 있음을 알 수 있다. 『벽허담관제언록』, 『양현문직절기』와 동일한 자형으로 판별된다.

- 7b에서는 본문 10행 중 마지막 한 행(10행)이 빈 여백으로 남아있는 특이한 현상을 보인다. 이 때문에 7b에서만 본문이 9행으로 필사되어 있는데 필사자의 실수이거나 아니면 미리 계획된 분량에 따라 필사를 9행에서 마친 것으로 볼 수도 있다.

특이사항: 7b에서 본문 10행이 9행으로 필사되어 1행이 빈 여백. 『벽허담관제언록』, 『양현문직절기』와 자형 동일. 권지십팔만이 자형으로 서사되어 있음.

- 본문의 제목이 다른 권지와 다르고 전혀 다른 자형의 서체가 서사된 점 등으로 볼 때 결손 된 부분을 보완한 책일 가능성도 배제할 수 없다.

19. 범문정튱절언힝녹 권지십구. 10행.

▶ 궁중궁체 흘림. 필사자 교체. 권지십이의 서체와 동일.

- 4b 7행~10행까지 글자의 축과 글줄이 왼쪽으로 기울어지는 현상을 보인다. 특이한 점은 글자의 축과 글줄이 왼쪽으로 기울어지는 현상이 21b까지 계속 이어진다는 점이며 또 이 현상을 b면에서만 볼 수 있다는 점이다. 이와 같은 현상은 b면 필사에 있어 설계의 문제가 가장 큰 요인으로 보인다.
- 5b 7~10행 글자 크기 커지는 현상.
- 5a 'ㅎ, 라'의 결구법 변화로 자형의 변화와 'ㅅ'의 삐침, 받침 'ㄹ'의 반달맺음의 형태 등 변화. 필사자 교체 추정.
- 10b 7~10행 글자 크기 커지는 현상.
- 10a 'ㅅ, ㅈ'의 삐침 변화와 '라'의 자형변화, 'ㅎ, 을'의 가로획 기울기 변화. 필사자 교체 추정.
- 17a '공, ㅎ'의 자형변화와 'ㅅ, ㅈ'의 삐침 변화 등 운필과 자형 변화. 필사자 교체 추정.
- 21a 글자 크기 작아지며 글줄 뚜렷해지고 한층 정돈된 자형과 운필로 변화. 'ㅅ'의 자형변화와 삐침의 운필 변화. 필사자 교체 추정.
- 25b 글자 폭 줄어들며 획에서 불필요한 요소들이 줄어들어 이전과 달리 정제된 분위기로 변화. 필사자 교체 추정.
- 28a 글자 크기 작아지며 'ㅅ, ㅎ'의 결구법과 운필 변화. 필사자 교체 추정.

– 29a 윗줄이 29b보다 한 글자 정도 더 위로 형성.

– 32a 글자 크기 작아지며 '그, 극, 금'의 초성 'ㄱ'의 형태와 운필 변화, 받침 'ㄹ'의 반달맺음 형태 변화. 필사자 교체 추정.

20. 범문정통절언힝녹 권지이십. 10행.

▶ 궁중궁체 흘림. 필사자 교체.

권지십칠의 자형과 매우 유사(결구법 동일)하며 획질은 권지십일과 유사.

권지이십의 자형은 글자의 가로 폭을 줄여 자형을 세로로 길게 보이도록 만들고 있으며 이를 위해 가로획의 각도를 조절하는 방식을 취하고 있다. 이는 권지십칠의 조형방식과 같은 것이다. 다만 매끄러운 획질과 과장된 획형은 권지십일과 더 유사하다. 이를 종합해 보면 권지십칠의 자형 골격에 권지십일의 획을 섞어 놓은 것과 같다고 할 수 있다.

– 3a 본문 제목 중 '힝녹'을 이어 쓴 것은 권지십일과 동일하다. 권지십칠에서는 이어 쓰고 있지 않음을 볼 수 있다.

– 4a '로'의 자형과 운필 확연한 변화, 'ㅅ'의 삐침과 운필 변화. 필사자 교체 추정.

– 5a~19a까지 a면의 윗줄 맞춤이 b면보다 아래에 위치하는 현상을 볼 수 있다.

– 5a 글자 크기 작아지며 'ㅅ, ㅈ, 교, 니' 등의 자형과 운필 변화. 필사자 교체 추정.

– 8a 'ㅅ, ㅈ'의 자형과 운필 변화. '고'의 'ㅡ'획 반달맺음 형태로 변화. 필사자 교체 추정.

– 12b 획 얇아지며 '국, 금'의 가로획 기울기와 자형, 운필의 변화. 필사자 교체 추정.

– 16a 글자 크기 작아지며 '을, 구, ㅅ' 등의 자형과 운필의 변화. 필사자 교체 추정.

– 18a 'ㅈ'의 삐침이 확연한 변화. 이전 돋을머리에서 볼 수 없었던 돋을머리의 각도, 형태, 길이 등의 변화. 필사자 교체 추정.

– 20b 획 두께 극명한 차이를 보이며 부자연스러울 정도로 두꺼운 세로획이 나타나는 등 획 두께의 불규칙한 변화. 서사의 분위기도 이전과 달리 혼잡한 양상으로 변화. 필사자 교체 추정.

– 22a 글자 폭 넓어지며 'ㅎ'의 결구법 변화로 자형 변화, '롤, 을' 등 자형과 운필 변화. 필사자 교체 추정.

– 23a 글자 크기 작아지며 상당히 정제된 획과 자형으로 변화. '국'의 초성 'ㄱ'에서는 이전에서 볼 수 없었던 반달머리 형태도 나타남. 필사자 교체 추정.

– 24a~34a까지 윗줄 맞춤이 b면보다 아래에 위치하며 글자의 크기가 b면보다 작아지는 현상이 다시 나타난다.

– 25a 'ㅇ'의 형태와 운필의 변화, '롤, ㅎ, ㅅ' 등 자형과 운필 변화. 필사자 교체 추정.

– 31a 글자 크기 작아지고 획 얇아지는 변화.

– 32b 7행부터 획 두꺼워지며 획의 강약이 조금 과하다 싶을 정도로 획 두께 차이를 보이는 변화. 필사자 교체 추정.

– 34a 획 얇아지며 '롤, 장, ㅅ' 등 자형과 운필 변화. 필사자 교체 추정.

특이사항: 후반부로 갈수록 가로 세로획의 비율과 획형, 그리고 글자의 강약과 강조가 마치 추사체의 한글 버전을 보는 듯 착각을 불러일으킨다.

21. 범문정통절언힝녹 권지이십일. 10행.

▶ 궁중궁체 흘림. 필사자 교체. 권지십구의 서체와 동일.

본문 구성에 있어 윗줄 맞춤이 전체적으로 균일하지 못하며 장 곳곳에서 위아래로 심하게 요동치는 현상을 보인다. 기본 설계의 잘못일 가능성이 높다.

– 3a 본문 제목 중 '범문정통절언힝녹'에서 '힝'의 받침을 'ㄱ'으로 틀리게 썼다가 후에 오기를 발견해 'ㅇ'을 'ㄱ' 위에 덧 써 수정한 것으로 보인다.

– 5a 본문 상단 윗줄 5b보다 한 글자 정도 밑으로 형성되며 글자 크기 작아지고 '시'에서 'ㅅ'의 각도가 변화를 보이고 있으나 자형과 운필에서 유의미한 변화는 찾아보기 힘들다.

– 6a 1행 밑에서 네 번째 글자부터 3행 두 번째 글자까지 수정.

– 7a 윗줄 맞춤 7b보다 위쪽으로 형성되며 획 얇아지고 '구, 롤, 츠'의 자형과 운필 변화. 필사자 교체 추정.

– 10b '국, 구'의 초성 'ㄱ'에서 이전과 다른 획형이 나타나며 특히 7행부터 글자의 축과 글줄이 오른쪽으로 급격하게 기울어지는 현상. 7행의 '군'은 이전과 확연한 차이. 필사자 교체 추정.

– 13a 'ㅅ, ㅈ, 강' 등의 자형과 운필 변화. 필사자 교체 추정.

- 14a 글자 크기 불규칙해지고 'ㅎ, **룔**' 등 자형과 운필 변화. 필사자 교체 추정.
- 15a 획 얇아지고 '**룔**, ㅅ, ㅈ' 등 자형과 운필 변화. 필사자 교체 추정.
- 22a 글자 크기 커지며 'ㅈ, 부, 구' 등의 자형과 운필 변화. 필사자 교체 추정.
- 23a 획 얇아지며 'ㅈ, 상, 공, **룔**' 등의 자형과 운필 변화. 필사자 교체 추정.
- 28b 5행부터 글자 크기 급격히 'ㅅ, 가' 등 자형과 운필 변화. 필사자 교체 추정.
- 30b 6행부터 10행까지 글자 크기 커지고 획 두꺼워지며 획 흔들리는 현상. 운필의 변화. 필사자 교체 추정.
- 30a 획은 얇아지고 '부, ㅈ' 등 자형과 운필 변화. 필사자 교체 추정.
- 35a 획 얇아지고 정제된 운필과 'ㅅ, ㅈ'의 자형과 운필법, '군, 근, 극'의 초성 'ㄱ'의 형태와 운필 변화. 필사자 교체 추정.

22. 범문정통절언힝녹 권지이십이. 10행.

▶ 궁중궁체 흘림. 앞 권과 같은 서체.
- 4b에서 6b까지 b면만 6행부터 왼쪽으로 글자의 축과 글줄 기울어지는 현상.
- 9a 자간 넓어지고 '가, ㅅ, ㅈ, 신' 등 자형과 운필 변화. 필사자 교체 추정.
- 12b 7행부터 글자 크기 작아지고 운필 변화, 'ㅂ'의 형태와 운필 변화. 필사자 교체 추정.
- 19a 획 얇아지고 'ㅊ, ㅈ, 시' 등의 자형과 운필 변화. 필사자 교체 추정.
- 22a 글자 크기 커지며 획 두꺼워지며 '만, 범, ㅅ, ㅈ, ㅊ' 등의 자형과 운필 변화. 필사자 교체 추정.
- 25a 글자 크기 작아지며 획 얇아지고 돋을머리, 받침 'ㄹ'의 운필과 자형의 변화. 필사자 교체 추정.
- 28a 8행부터 급격히 글자 크기 작아지는 현상.
- 29a 글자 크기 커지며 'ㅅ, ㅈ, 리, 라' 등 자형과 운필 변화. 필사자 교체 추정.
- 32a 글자 크기 작아지며 'ㅈ, ㅅ'의 삐침 형태와 운필의 변화를 보이며 '라' 등의 자형과 운필 변화. 필사자 교체 추정.
- 35b 7행부터 35a 4행까지 글자의 축과 글줄이 흔들리며 결구와 운필 변화. 필사자 교체 추정.
- 36a 글자 크기 작아지며 'ㅈ, ㅅ, 라, 리' 등 자형과 운필 변화. 필사자 교체 추정.

특이사항: 모음 'ㅏ'에서만 왼뽑음을 갈고리 형태로 처리하는 특징적 현상을 보인다.

23. 범문정통절언힝녹 권지이십삼. 10행.

▶ 궁중궁체 흘림. 앞 권과 같은 서체.
- 5a 글자 크기 작아지며 가로획의 기울기 변화. 'ㅎ'의 자형 변화. 필사자 교체 추정.
- 8b 9행부터 글자 크기 급격히 작아지며 '가, 상, 근, 시' 등 자형과 운필 변화. 필사자 교체 추정.
- 16b 9행부터 획 두께 두꺼워지며 글자와 글자를 잇는 빈도 급격히 증가. 'ㅎ, ㅅ' 등의 자형과 운필 변화. 필사자 교체 추정.
- 18a 1,2행 글자 크기 커지며 결구법 흐트러지며 운필 변화. 3행부터 글자 크기 작아지며 'ㅅ'의 자형과 운필변화, '**룔**'의 받침 'ㄹ' 반달맺음 형태와 운필 변화. 필사자 교체 추정.
- 20a 글자 폭 넓어지고 '라, ㅎ' 등의 자형과 운필 변화. 특히 6행 '라'의 자형과 운필 변화는 그 변화의 폭이 매우 큼. 필사자 교체 추정.
- 32a 윗줄 맞춤 위로 형성.
- 33b 필사자 교체.
자형의 기본 골격은 권지십칠과 동일하다고 여겨지나 삐침의 길이와 획형은 독특하면서도 길게 형성되어 있으며, 특히 전체적인 운필에서는 노숙한 분위기를 물씬 풍기고 있다.

특이사항: 32a까지 평균적으로 2장내지 3장 정도에서 자형의 크기 또는 획 굵기의 변화가 지속적으로 나타나고 있어 서사 분위기가 변화하고 있다. 유의미한 결정적인 변화는 없으나 필사자 교체에 대한 의구심을 떨칠 수 없기에 이를 기록해 둔다.

24. 범문정통절언힝녹 권지이십소. 10행.

▶ 궁중궁체 흘림. 필사자 교체.

앞 권 33b에 나오는 자형과 기본 골격은 유사하나 결구법과 운필법에서 차이를 보이고 있다. 대표적으로 권지이십사의 자형은 정사각형을 기본으로 납작한 형태의 자형을 취하고 있다. 이는 이전까지의 세로로 긴 자형들과 서로 상반되는 특징이라 할 수 있다. 또한 가로획과 삐침의 경우 상당한 길이를 형성하고 있어 매우 특징적이며, 운필에서도 정확한 전절과 주저함 없는 획의 진행, 획 두께 차를 적절히 이용한 강약의 조절 등 이전 보다 높은 수준의 운필을 보여주고 있다.

- 5a 글자 크기 작아지며 가로획의 기필 부분에서 변화를 보인다. 이전 가로획의 기필 부분들은 어느 정도 일정한 각도를 유지하고 있으나 5a부터 가로획 기필 부분의 각도와 형태가 다양해지고 있다. '롤, 슷' 등 자형과 운필의 변화. 필사자 교체 추정.
- 10a 자형에 있어 불필요한 요소와 글자 크기의 불규칙으로 인해 정제되지 못한 형태를 보이며, 가로획을 그어 나갈 때 붓을 흔들면서 진행하는 독특한 특징을 볼 수 있다. 'ㅅ, ㅈ, ㅊ'의 삐침 획형과 운필 변화. 필사자 교체 추정.
- 11a 글자 크기 작아지며 행간 뚜렷해지고 정돈된 자형으로 변화. 'ㅅ, ㅈ' 등 삐침의 획형과 각도, 자형과 운필의 변화. 필사자 교체 추정.
- 14b 글자 크기 커지며 정제되지 못한 자형과 운필, 그리고 불규칙한 글자 크기를 보이며, 'ㅎ, ㅈ' 등 자형과 운필 변화.
- 14a 글자 크기 작아지며 안정된 자형과 운필로 변화. 'ㅎ, 부' 등 자형과 운필 변화. 필사자 교체 추정.
- 16a 붓의 먹물 함유량 조절의 변화로 획과 공간에서 불규칙한 모습을 보이며, 'ㅅ, ㅈ, ㅊ'의 삐침 형태와 각도의 변화, '심, 시' 등 자형과 운필의 변화가 나타난다. 필사자 교체 추정.
- 20a 글자 크기 작아지며 글자 폭 좁아져 행간 넓어지는 변화. 'ㅅ, ㅈ, 부' 등에서 자형과 운필 변화. 필사자 교체 추정.
- 22a 글자 크기 작아지며 획 얇아지고 '상'의 'ㅏ'에서 받침 'ㅇ'으로 이어지는 부분의 운필법에서 확연한 차이를 보인다. 필사자 교체 추정.
- 30b 6행부터 10행까지 글자 크기 커지며 글자의 축과 글줄 오른쪽으로 기울어지는 현상. 자형과 운필에서는 유의미한 변화를 찾기 힘들다.
- 30a 7행부터 글자 크기 작아지며 가로획 기필 부분의 각도와 운필법 변화. '금, 가' 등 자형과 운필 변화. 필사자 교체 추정.
- 34b 글자 크기 작아지며 글자의 축과 글줄 오른쪽으로 기울어지는 현상. 받침 'ㅅ'에서 형태와 각도 등 이전과 확연한 차이. 필사자 교체 추정.
- 35a 전절에서 맺고 끊음이 정확하게 나타나지 않고 궁굴리는 듯 한 운필법으로 변화. 'ㅅ, ㅈ, 부' 등에서 자형과 운필의 변화. 필사자 교체 추정.
- 38b 5행부터 글자 크기 커지며 획 두꺼워지는 변화. 삐침에서도 이전과 다른 형태와 운필법으로 변화. 필사자 교체 추정.

25. 범문정통절언힝녹 권지이십오. 10행.
▶ 궁중궁체 흘림. 앞 권 후반부와 같은 서체.
- 5a 'ㅅ, ㅈ, ㅊ' 삐침의 형태와 각도 변화. '장, 상'의 'ㅏ'에서 받침 'ㅇ'으로 이어지는 부분의 운필법 변화. 필사자 교체 추정.
- 17b 글자 크기 커지며 획 두꺼워지고 결구와 운필 흔들리는 변화. 필사자 교체 추정.
- 18b 글자 폭 넓어지고 결구와 운필, 획형, 획질 등 모든 면에서 이전과 확연한 차이를 보인다. 필사자 교체 추정.
- 18a 글자 폭 급격히 줄어들고 글자 크기 작아지며 '시, 국' 등 자형과 운필 변화. 필사자 교체 추정.
- 23a 획질이 매우 거칠어지고 있으며 'ㅅ, ㅈ' 등 자형과 운필 변화. 필사자 교체 추정.
- 26a 글자 폭 줄어들며 행간 넓어지고 획 두께 얇아지는 변화. 삐침의 형태와 운필법 변화. 필사자 교체 추정.
- 29b~31a까지 b면에서는 글자 크기 커지고 a면에서 다시 글자 크기 작아지는 현상이 반복되며 획 두께도 두꺼워졌다 얇아졌다 반복. 또한 자형과 운필의 변화도 b면과 a면에서 서로 다르게 반복되고 있다. 각각 필사자 교체 추정.
- 33a 글자 폭 좁아지며 획 얇아지고 '롤, 라, 쇼, ㅈ' 등 자형과 운필 변화. 필사자 교체 추정.
- 35b 7행부터 급격히 글자 크기 작아지며 'ㅎ, 라, 부' 등 자형과 운필 변화. 필사자 교체 추정.
- 38b 글자의 폭 넓어지고 삐침의 각도와 형태, 그리고 전반적인 운필법의 변화로 획의 강약의 차이와 서사 분위기의 변화. 필사자 교체 추정.
- 40a 획 얇아지면서 경쾌한 분위기로 변화하며 'ㅅ, 부' 등 자형과 운필 변화. 필사자 교체 추정.

26. 범문정통절언힝녹 권지이십뉵. 10행.
▶ 궁중궁체 흘림. 8a까지 24권 초반부와 같은 서체.

– 9b 필사자 교체. 앞 권(25권)과 같은 서체. 글자 크기 커지며 글자 폭 넓어지는 변화와 삐침의 획형과 운필 변화.

– 10a 획 두께 얇아지고 '롤, 부, 국' 등의 자형과 운필 변화. 필사자 교체 추정.

– 12a 글자 크기 작아지며 글자 폭 좁아지는 변화. '슈, 즈, 을' 등 자형과 운필 변화. 필사자 교체 추정.

– 15b 자형의 결구와 운필, 글줄 흐트러지며 글자 크기 불규칙. 15a에서 글자 크기 고정되며 안정화. 각각 필사자 교체 추정.

– 21a 글자 크기 작아지며 획 얇아지고 'ㅅ, ㅈ'의 삐침의 운필 변화로 인해 획형과 자형의 변화. 필사자 교체 추정.

– 24a, 26a, 28a, 29a, 32a, 34a, 37a에서 글자 크기 작아지는 현상이 반복.(a면에서 글자 크기 작아졌다 b면부터 글자 크기 커지는 현상.) 더불어 a면에서 운필과 자형의 변화가 나타나는 것을 볼 수 있다. 예를 들어 a면에서 획 얇아지면서 글자 폭을 좁히는 조형방식이나 삐침의 형태와 운필의 변화 등을 볼 수 있다. 이러한 변화는 필사자 교체로 인해 나타나는 변화로 추정 가능하다. 여기서는 모두 필사자 교체로 추정한다.

27. 범문정통절언힝녹 권지이십칠. 10행.

▶ 궁중궁체 흘림. 앞 권과 같은 서체.– 7a부터 10a까지 a면에서 글자 크기 작아지고 b면에서 글자 크기 커지며 획 두꺼워지는 현상 반복. 각각 필사자 교체 추정.

– 13a 글자 크기와 획 두께 불규칙해지고 '엇, 믈, 결' 등 자형과 운필 변화. 필사자 교체 추정. 14b에서 글자 크기 커지면서 더욱 불규칙하게 변화.

– 14a 글자 크기 작아지면서 규칙적인 크기와 획 두께 안정화. 삐침의 획형과 운필법 등의 변화. 필사자 교체 추정.

– 15a, 16a, 17a 19a글자 크기 작아지고 삐침의 획형 등 자형과 운필 변화. 특히 17a에서 글자 폭 급격히 줄어들며 행간 넓어지고 세로로 긴 자형으로 변화. 각각 필사자 교체 추정.

– 22a '슈, 끗, 튼, 롤' 등 자형과 운필 변화. 필사자 교체 추정.

– 27a 글자 폭 넓어지며 결구법과 운필법 변화로 획질과 획형의 변화. 필사자 교체 추정.

– 28a 글자 크기 작아지며 운필법 변화로 가로획과 세로획의 두께 차 커지면서 자형의 형태와 서사 분위기 변화. 필사자 교체 추정.

– 30a 삽필의 사용으로 획질의 급격한 변화를 보이며 '흐, 슈' 등 자형과 운필 변화. 필사자 교체 추정.

– 33a 8행부터 글자 크기 급격히 작아지는 현상.

– 34b부터 글자 폭 넓어지며 자형과 운필 변화. 필사자 교체 추정.

– 34a, 36a, 38a 글자 크기 작아지고 자형과 운필 변화. 각각 필사자 교체 추정.

28. 범문정통절언힝녹 권지이십팔. 10행.

▶ 궁중궁체 흘림. 앞 권과 같은 서체.

– 4a에서 20a까지 a면에서 글자 크기 작아지고 획 얇아지며 글자 폭 좁아지는 현상이 반복되며, b면에서는 이와 반대로 글자 크기 커지고 글자의 폭 넓어지며 획 두꺼워지는 현상이 반복된다. 아울러 자형과 운필에서도 각각의 면에서 변화를 볼 수 있는데 '슈, 즈, 츠' 등의 삐침의 형태와 각도, 운필의 변화가 대표적이라 할 수 있다. 또한 위줄 맞춤의 경우 몇몇 장을 제외하고는 대부분의 a면이 b면보다 아래로 형성되어 있다. 여기서는 모두 필사자 교체로 추정하도록 한다.

– 22a에서 29a까지 a면에서 글자 크기 작아지고 자형과 운필 변화. 각각 필사자 교체 추정.

– 30a '미, 며'의 초성 'ㅁ'의 형태와 운필, '슈, 즈'의 자형과 운필 변화. 필사자 교체 추정.

– 31b 전반적으로 획 두께 고르게 형성되며 서사 분위기 변화. '미'의 자형과 운필 변화. 필사자 교체 추정.

– 31a 3행부터 행간 넓어지고 '슈, 니' 등 자형과 운필 변화. 필사자 교체 추정.

– 33a부터 글자 크기 작아지며 획 얇아지는 현상. 34a까지 a면 글자 크기 작아지는 현상 반복. 각각 필사자 교체 추정.

– 36a 글자 크기 커지며 '슈, 즈, 깃' 등 자형과 운필 변화. 필사자 교체 추정.

– 37a부터 40a까지 a면에서 글자 크기 작아지는 현상 반복되며 자형과 운필 변화. 각각 필사자 교체 추정.

특이사항: 전반적으로 a면에서 글자 크기 작아지고 b면에서 글자 크기 커지는 현상이 몇몇 장을 제외하고는 처음부터 끝까지 반복되는 현상을 볼 수 있다. 더불어 자형과 운필 이 변화하는 현상도 같이 나타나는데 권지이십칠부터 이러한 현상이 지속되고 있다.

29. 범문정튱졀언힝녹 권지이십구. 10행.

▶ 궁중궁체 흘림. 앞 권과 같은 서체.

- 4b '수, 상' 등의 자형과 운필 변화. 필사자 교체 추정.

- 5a 글자 폭 줄어들며 삐침의 형태와 운필 변화, '국, 후' 등 가로획의 기울기 변화. 필사자 교체 추정.

- 6a 글자 크기 작아지며 삐침, '을, 국, 부' 등 자형과 운필 변화. 필사자 교체 추정.

- 11a 글자 크기 급격히 작아지며 획 얇아지고 글자의 폭 좁아져 행간 넓어지는 변화. 필사자 교체 추정.

- 14a 획 얇아지고 '수, 즈, 국' 등 자형과 운필 변화. 필사자 교체 추정.

- 16a부터 25a까지 a면에서 글자 크기 작아지고 자형과 운필 변화하는 현상 반복. 각각 필사자 교체 추정.

- 27b 삐침의 형태와 각도 운필의 변화. 필사자 교체 추정.

- 27a '을' 등의 가로획 기울기 변화, '룔'의 자형과 운필 변화. 필사자 교체 추정.

- 28b 글자 크기 커지면서 전반적인 운필 변화와 하늘점의 형태 변화. 필사자 교체 추정.

- 28a 글자 크기 작아지면서 '부'의 가로획 기울기 변화와 삐침의 형태와 운필 변화. 필사자 교체 추정.

- 30a 글자 크기와 획 두께 불규칙. 삐침의 형태와 운필 변화. 필사자 교체 추정.

- 31a 글자 크기 급격히 작아지며 정돈되고 안정된 획과 운필로 변화. 필사자 교체 추정.

- 33a 획 얇아지며 '수, 샤' 등 자형과 운필 변화. 필사자 교체 추정.

- 34a '가, 잇, 수, 즈' 등 자형과 운필 변화. 필사자 교체 추정.

- 35a 글자 크기 작아지면서 '구, 금', 초성 'ㅇ'의 형태와 운필 변화. 필사자 교체 추정.

- 37a '수, 즈, 며, 부' 등의 자형과 운필 변화. 필사자 교체 추정.

30. 범문정튱졀언힝녹 권지삼십. 10행.

▶ 궁중궁체 흘림. 앞 권과 같은 서체.

- 6a 획 얇아지고 행간과 자간 넓어지며 운필의 변화로 획질의 변화. 필사자 교체 추정.

- 7a 획 얇아지고 초성 'ㅇ'의 형태와 운필법, 'ㅏ'의 흘림에서 받침으로 연결되는 홑점의 형태 변화. 필사자 교체 추정.

- 8a 글자 폭 좁아지고 행간 넓어지는 변화. 획 얇아지고 '시, 즈, 부' 등 자형과 운필 변화. 필사자 교체 추정. 인용문의 경우 본문 윗줄보다 한 칸 아래로 시작.

- 9a 3행부터 운필 변화로 획질 삽(澁)해지고 삐침, '문' 등의 자형과 운필 변화. 필사자 교체 추정.

- 10a 4행부터 자간 넓어지고 가로획의 순방향 기필이 많아지며 받침 'ㅁ'의 자형과 운필 변화. 필사자 교체 추정.

- 12a '수, 즈, 가, 부' 등의 자형과 운필 변화. 필사자 교체 추정.

- 13a 글자 크기 작아지며 '군, 국' 등에서 가로획 길이 길어지는 변화. 필사자 교체 추정.

- 17a 글자 크기 작아지며 획 두께 고르게 변하며 하늘점의 형태와 운필 변화. 필사자 교체 추정.

- 18b 글자 폭 넓어지고 운필 변화로 획 두께 불규칙. 필사자 교체 추정.

- 20a 운필 변화로 획질 변화하며 삐침의 형태와 운필법 변화. 필사자 교체 추정.

- 26a 획 얇아지고 글자 폭 좁아져 행간 넓어지며 글줄 명확하게 드러남. '을' 등 가로획의 기울기 변화와 삐침의 운필 변화. 필사자 교체 추정.

- 28a 글자 크기 작아지며 획 얇아지고 삐침의 획형, 각도, 운필 변화. 필사자 교체 추정.

- 33a 글자 폭 좁아지고 '수, 승상, 시' 등 자형과 운필 변화. 필사자 교체 추정.

- 34b 수, 즈, 초'의 삐침의 획 두께, 형태, 운필의 급격한 변화. 필사자 교체 추정.

31. 범문정튱졀언힝녹 권지삼십일죵. 10행.

▶ 궁중궁체 흘림. 앞 권과 같은 서체.

- 5a부터 8a까지 a면에서 글자 크기 작아지고 b면에서 결구와 획 정제되지 못하고 흔들리는 현상 반복되며 자형과 운필 변화. 각각 필사자 교체 추정.

- 11a 글자 크기 작아지고 삐침의 형태와 운필 변화하며 '상, 고' 등의 자형과 운필 변화. 필사자 교체 추정.

- 14a 획 얇아지며 가로획의 길이 이전보다 길게 형성되어 글자의 폭 넓어지는 변화. 삐침의 각도 변화와 함께 획형과 운필 변

화. 필사자 교체 추정.

- 17b부터 26a까지 a면에서 글자 크기 작아지고 b면에서 글자 크기 커지는 현상 반복되며 각 장에서 자형과 운필 변화도 반복. 각각 필사자 교체 추정.

- 26a에서 '문정공의 ᄌᆞ손의 벼슬과 명호를 하단의 긔록ᄒᆞᄂᆞ니 술피쇼셔' 단락 이후부터 문장의 단락별 끊어 쓰기 시작, 29a 2행까지 이어짐.

서체 총평

『범문정튱졀언ᄒᆡᆼ녹』의 자형을 분류해 보면 크게 세 종류로 나눌 수 있다. 이를 권지편수로 나타내면 다음과 같다.(1권은 사후 당 여사가 필사한 재구본으로 제외)

① 2, 3, 4, 5, 6, 7, 8, 9, 10, 11, 17, 20, 23(33b∼35a), 24, 25, 26, 27, 28, 29, 30, 31

② 12, 13, 14, 15, 16, 19, 21, 22, 23(3a∼32a)

③ 18

이렇게 정확한 분류가 가능한 이유는 이들 궁체들이 자형이나 운필에서 서로 간 유사성이나 공통점이 전혀 없었기 때문이다. 다시 말해 『범문정튱졀언ᄒᆡᆼ녹』의 필사에는 완전히 다른 자형과 운필을 사용하는 세 부류의 필사자들이 동시에 참여하고 있었던 것이다. 이 필사자들은 각기 자신이 속한 서사계열에서 사용하는 서체의 특징들을 가감 없이 그대로 보여주고 있는데 그 중 ①의 궁체가 가장 독특하다고 할 수 있다. 일반적으로 우리가 알고 있는 궁체 흘림은 부드럽고 유려함을 특징으로 꼽는다. 하지만 ①의 궁체는 이와 정반대로 강력함을 특징으로 한다. 붓을 꺾어 사용하는 운필법을 바탕으로 기필이나 획의 방향이 전환되는 곳은 각지고 모나고 예리하다. 세로획의 왼뽑음 부분은 정중앙으로 붓을 뽑아내기 전 힘을 모으는 독특한 동작이 이루어지는데(이 부분에서 붓의 압력과 획 두께 증가) 여기서 모아진 힘을 바탕으로 힘차고 거침없이 붓끝을 뽑아낸다. 일말의 주저함도 찾아 볼 수 없다. 궁체에서 이러한 붓의 움직임은 매우 예외적이고 이례적인 것이라 할 수 있다. 이처럼 모나고 각진 자형과 운필법은 한자 서예의 북위(北魏) 해서(楷書)나 조상기(造像記)와 비견할만하며 또 한편으로는 추사체를 상기시키게 만드는 면도 있어 궁체로서는 매우 특별하다 하겠다. 반면 ②의 궁체는 부드럽고 유연하다. 획과 획, 글자와 글자를 연결하는 연결선은 유려하며 획은 고르고 자형은 단정하다. 우리가 알고 있는 궁체 흘림의 전형과 다름없다. ③은 연면흘림으로 18권에서만 볼 수 있으며, 붓의 움직임이 ①, ②와 확연히 다르다. 각지거나 모난 획이 없으며 획 두께나 획질의 변화를 거의 찾아볼 수 없어 조금은 단조롭다고 할 수 있다. 그리고 연면흘림이 유독 18권에서만 나타나고 있는 점과 본문 제목이 '범문정튱졀언ᄒᆡᆼ녹'으로 '범문정튱졀언ᄒᆡᆼ녹'인 다른 권지들과 차이를 보이고 있어 결손 된 책을 후대에 다시 필사해 보충한 것일 가능성도 생각해 볼 수 있다. 물론 18권만 다른 필사자가 맡아 필사하는 과정에서 발생한 차이일 수도 있다. 이렇듯 18권에 대해서는 앞으로 다양한 시각에서 심도 깊은 연구가 필요해 보인다..

한편 ①부류의 자형은 『한조삼성긔봉』 12권∼14권에도 나타나고 있으며 ②부류의 자형은 『화산기봉』 ③부류의 자형은 『벽허담관제언록』, 『양현문직절기』에서 볼 수 있다.

范文正忠節言行錄 一

〈 범문정충절언행록 권지1 7p 사후당여사 재구본 〉

范文正忠節言行錄 二

〈 범문정충절언행록 권지2 36p 〉

〈 범문정충절언행록 권지3 18p 〉

〈 범문정충절언행록 권지4 21p 〉

〈 범문정충절언행록 권지5 34p 〉

〈 범문정충절언행록 권지6 31p 〉

〈 범문정충절언행록 권지7 22p 〉

〈 범문정충절언행록 권지8 9p 〉

〈 범문정충절언행록 권지9 10p 〉

〈 범문정충절언행록 권지11 35p 〉

〈 범문정충절언행록 권지12 9p 〉

〈 범문정충절언행록 권지13 25p 〉

〈 범문정충절언행록 권지14 6p 〉

〈 범문정충절언행록 권지15 6p 〉

〈 범문정충절언행록 권지16 14p 〉

〈 범문정충절언행록 권지17 40p 〉

〈 범문정충절언행록 권지18 7p 〉

〈 범문정충절언행록 권지19 21p 〉

〈 범문정충절언행록 권지20 34p 〉

〈 범문정충절언행록 권지21 14p 〉

〈 범문정충절언행록 권지22 19p 〉

〈 범문정충절언행록 권지23 18p 〉

〈 범문정충절언행록 권지24 10p 〉

〈 범문정충절언행록 권지25 23p 〉

〈 범문정충절언행록 권지26 21p 〉

〈 범문정충절언행록 권지27 14p 〉

〈 범문정충절언행록 권지28 25p 〉

〈 범문정충절언행록 권지29 6p 〉

〈 범문정충절언행록 권지30 6p 〉

〈 범문정충절언행록 권지31 14p 〉

13. 보은기우록(보은긔우록 報恩奇遇錄)

청구번호: K4-6811

서지사항: 線裝, 18卷18冊, 25.7×19.4cm, 우측 하단 共十八, 공격지 있음.

서체: 궁중궁체 흘림(일용서체 흘림), 전문 서사상궁 궁중궁체 흘림, 전문 서사상궁 궁중궁체 정자,
　　　궁중궁체 정자 혼재.
　　1. 궁중궁체 흘림(일용서체 흘림): 1권
　　2. 전문 서사상궁 궁중궁체 흘림: 2권~9권
　　3. 궁중궁체 정자 + 전문 서사상궁 궁체 정자: 10권
　　4. 궁중궁체 흘림 + 일용서체 흘림: 11권~12권
　　5. 정형화되지 않은 궁중궁체 흘림: 13, 15~18권
　　6. 궁중궁체 흘림 + 궁중궁체 흘림(연면흘림): 14권

1. 보은긔우록 권지일. 10행.

▶ 궁중궁체 흘림(일용서체 흘림).

공격지에 사후당 윤백영여사 해제 있으며 마지막 부분에 '서기 일천구백칠십년 경술 중추 상완 사후당 윤백영 팔십삼세 해제'로 관지(款識)되어 있어 1970년 가을에 쓴 것임을 알 수 있다. 관지 중 '경술'을 '경출'처럼 보이게 써 오자(誤字)로 보인다. '윤백영인'과 '사후당'인이 날인되어 있다.

『보은긔우록』 권지일의 자형에서는 일정한 형식이 보이지 않는다. 가로획, 세로획 모두 기울기가 불규칙해 글자의 축이 좌우로 움직이고 있으며, 획형과 글자 크기, 획 두께 또한 일정하지 않아 자형의 정형화와 형식화가 일정 수준에 이르고 있지 않고 있음을 알 수 있다. 이와 같은 자형의 비정형성은 일용서체에서 주로 나타나는 특징이다. 하지만 자형 중간 중간 궁중궁체의 획형이나 형태, 운필법 등이 사용되고 있어 필사자는 궁체의 자형을 확실히 인지하고 있으며 또 많이 접해보거나 보아 왔던 사람으로 추정할 수 있다. 이에 궁중궁체 흘림으로 먼저 표기한 후 일용서체를 부기하도록 한다.

운필은 주로 노봉이 사용되고 있으며 어떤 곳은 전절(轉折)이 정확한 곳이 있는 반면 이를 크게 여의치 않고 필사하는 곳도 있어 혼란한 분위기를 자아내기도 한다. 그리고 붓에 먹물을 찍은 후 한 번에 서너 글자를 써내려가 먹물 함유량의 차이로 인해 획질의 변화를 보인다. 즉 먹물이 부족한 부분의 글자는 획질이 삽(澁)해지는 것이다.

자형과 운필은 6a를 기점으로 많은 변화를 보이는데 6a부터는 획이 얇아지며 붓끝을 주로 사용하는 운필법으로 이전보다 약간 정리된 모습을 볼 수 있다.

한편 독특한 서사법으로 인한 특징적 자형이 나타나고 있는 것을 볼 수 있다. 예를 들어 '명을'과 같이 종성'ㅇ'과 초성'ㅇ'이 잇닿아 있는 경우 두 'ㅇ'을 연결하여 서사함으로써 마치 스프링과 같은 모양의 독특한 형태를 만들어 내고 있다. 또한 본문 중간 중간 세로획을 길게 내려 긋는 특징적 현상을 볼 수 있는데 일반적인 필사에서는 흔히 볼 수 없는 서사 방법이다.

－ 6a 획 얇아지고 붓을 세워 붓끝으로 운필하는 운필법으로 변화. 또한 글자와 글자, 획과 획을 연결하는 형태가 많아지는 변화를 보인다. 'ㅅ, 믈, ㅎ' 등 자형과 운필 변화. 필사자 교체 추정.
－ 11a 초성 'ㅇ'의 형태와 받침 'ㄹ'의 형태 변화. 필사자 교체 추정.
－ 12a 연결선 많아지며 운필 변화. 받침 'ㄹ'의 형태 변화. 필사자 교체 추정.
－ 14b 글자 크기 작아지고 '고' 등 자형과 운필변화. 필사자 교체 추정.
－ 16b 7행부터 자간 좁아지며 글자 축과 획질 변화. 'ㅎ' 등 자형과 운필 변화. 필사자 교체 추정.
－ 17a 글자 크기 커지며 '거, ㅎ' 등 자형과 운필 변화. 필사자 교체 추정.
－ 18b 8행부터 글자 크기 급격히 작아지며 획 거칠어지고 자형과 운필 변화. 필사자 교체 추정.
－ 20b 글자 크기 작아지며 'ㅅ'의 삐침 형태와 운필 변화. 필사자 교체 추정.
－ 21b 글자 크기 커지며 급격히 자형과 운필 불규칙해지고 '른, 리, 를' 등 초성 'ㄹ' 변화. 필사자 교체 추정.
－ 22a 자형과 운필에서 확연한 변화를 보임.(예: 받침 'ㅅ' 등) 필사자 교체 추정.
－ 25b 급격히 글자 크기 커지며 받침 'ㅂ' 등 자형과 운필에서 확연한 변화. 필사자 교체 추정.

- 25a 글자 크기 작아지며 자형과 운필에서 25b와 확연한 차이. 필사자 교체 추정.
- 27a 글자 크기 작아지며 자간 줄어들고 획과 획, 글자와 글자를 잇는 경향 매우 높아짐. '고, 양' 등 자형과 운필 변화. 필사자 교체 추정.
- 29b 7행부터 급격히 글자 크기 작아지며 자간 좁아지고 자형과 운필 변화. 필사자 교체 추정.
- 30b 8행과 9행 획 두꺼워지고 흘림 줄어들며 획이 단절되어 정자와 같이 보이는 현상. 특히 '원'자의 경우 아예 정자로 서사. 필사자 교체 추정.
- 30b 10행 글자 크기 작아지고 획 얇아지고 이전과 비교해 안정적 운필. 필사자 교체 추정.

2. 보은긔우록 권지이. 10행.
▶ 전문 서사상궁 궁체 흘림.
'발현념임봉슉녀연 동악욕가터군자신(1행, 2행)'이라는 소제목이 본문 제목보다 먼저 서사되어 있는 특이점을 보인다.
권지이의 서체는 전문 서사상궁의 궁중궁체 흘림으로 권지일과 전혀 다른 상반된 모습을 보여주고 있다. 자형은 매우 정제되고 정형화되어 있으며 결구는 빈틈없이 짜여있어 흠잡을 곳을 찾기 힘들다.
받침 'ㄴ, ㄹ'의 반달맺음의 형태가 독특하며, 받침 'ㄴ'은 정자와 흘림을 혼용하고 있다. 받침 'ㅁ'의 경우 처음부터 끝까지 정자로 서사하는 특징을 보이고 있기도 하다. 특히 '라, 리'의 경우 초성 'ㄹ'을 흘림, 반흘림, 정자 등 세 가지 자형을 번갈아 사용하고 있는 것을 볼 수 있다. 이처럼 성격이 다른 자형들을 혼용하고 있음에도 불구하고 전혀 이상거나 부자연스럽지 않으며 오히려 자연스럽다.
운필은 노봉으로 자연스럽고 활달하지만 매우 정교하고, 붓의 움직임은 주저함이나 막힘이 없으며 나아갈 때 나아가고 멈출 곳에서는 정확하게 멈추고 있어 절도 있는 모습을 보인다. 또한 적절한 운필 속도는 획을 유려하고 윤택하게 만들고 있으며 붓을 꺾거나 궁굴리는 움직임은 저마다 필요한 곳에서 서로 어울리며 조화롭게 쓰이고 있다. 필사자의 서사 능력이 정점에 이렀음을 알 수 있다.
행간은 일정하게 형성되어 있으며 글줄은 뚜렷하게 나타나고 있다. 윗줄의 경우 일정하게 맞추고 있으나 좌우와 하단의 여백이 좁아 전체적인 구성에서는 조금 **빽빽한** 느낌을 주기도 한다. 먹물의 사용은 어떤 곳은 먹물의 흐린 정도가 지나치다 싶을 정도의 담묵을 사용하기도 하며, 어떤 곳은 농묵을 사용한 곳도 있어 그 편차가 매우 큰 편이다.
특히 전체적인 서사분위기와 자형, 운필법에서 「옥원듕회연」 흘림과 매우 유사하며, 일중선생기념사업회 소장 「팔상록」의 자형과도 일맥상통하고 있어 앞으로 이들 관계에 대한 조명이 반드시 이루어져야 할 것으로 본다.
- 5b 10행 농도가 굉장히 옅은 담묵으로 변화하면서 글자 크기 또한 급격히 작아지는 변화를 보이나 자형이나 운필 변화는 거의 찾아볼 수 없다.
- 10a 6행 잘못 쓴 글자들 주묵으로 점을 찍어 표시한 후 오른쪽 행간에 작은 글씨로 빠진 글자 부기.
- 처음부터 끝까지 먹물 농도의 극심한 차이와 글자 크기의 대소변화를 빼고는 자형이나 운필에서 큰 변화는 보이지 않는다.

3. 보은긔우록 권지삼. 10행.
▶ 전문 서사상궁 궁체 흘림. 앞 권과 같은 서체.
권지이보다 글자 크기가 전체적으로 작게 형성되고 있으며 이에 따라 행간이 넓어지는 변화.
- 7b 3행부터 글자의 크기 작아지며 'ㅎ'의 자형에서 변화가 나타나기 시작한다. 이전까지 'ㅎ'의 자형이 하늘점과 가로획 사이 충분한 공간이 형성되어 있었다면 7b 3행부터 하늘점과 가로획의 공간이 없어지기 시작하며 하늘점과 가로획이 서로 맞닿는 자형도 나타나기 시작한다. 특히 변화된 자형은 9a부터 본격적으로 쓰이기 시작하는데 이후부터 초반의 자형은 나타나지 않는다. 또한 9a에서 'ㅎ'의 가로획 기필부분에서 붓끝이 노출된 채 순방향 그대로 운필되는 획이 처음 사용되기도 하며 '을'에서도 가로획의 길이나 기울기 등에서 변화를 보인다. 필사자 교체 추정.
- 전체적으로 7b 3행부터 나타나는 'ㅎ'의 자형변화를 제외하고는 글자 크기의 대소 변화(예를 들어 23a 8행부터 급격히 글자 크기 작아지는 변화)만 보일 뿐이다. 구성에서도 큰 변화는 없으며, 변화가 나타난다 해도 22b에 나타나는 윗줄맞춤의 흐트러짐 정도밖에 찾아 볼 수 없다.

4. 보은긔우록 권지ᄉ. 10행.

▶ 전문 서사상궁 궁체 흘림. 앞 권 후반부와 같은 서체.

– 4b 7~9행 글씨가 마모되어 누군가 농묵으로 그 자리에 덧썼음을 볼 수 있다.

– 8a 1행부터 급격하게 글자 크기 커지며 'ㅎ'의 하늘점과 가로획 사이 공간이 생기는 자형 보이기 시작.

– 9a 'ㅎ'의 하늘점과 가로획 사이 공간 있는 자형 본격적으로 사용되기 시작. 이외 유의미한 자형변화는 찾아 볼 수 없음.

– 11a~12b 4행까지 글자 크기 커지다 12b 5행부터 급격히 작아짐.

– 31a 글자 크기 커지며 행간이 좁아져 본문 구성이 복잡한 양상을 보이며 이러한 현상이 33a까지 이어짐. 운필에서 획이 흔들리며 획질의 변화가 나타나며 33b, 33a에서는 글자 크기 커지고 글자 폭 넓어져 납작한 형태의 자형 변화뿐만 아니라 자형의 결구가 흔들리는 현상. 필사자 교체 추정.

5. 보은긔우록 권지오. 10행.

▶ 전문 서사상궁 궁체 흘림. 필사자 교체. 공격지 없음.

책 초반부에 나타나는 자형은 앞 권과 같은 결구법과 운필법을 사용하고 있으나 서사능력에서 차이를 보인다. 앞 권들에 비해 획이 조금씩 흔들리며 글자의 짜임이 약간 성글다.

자형은 받침 'ㅇ'에서 앞 권과 다른 독특한 형태를 보이는데 세로획에서 연결선으로 이어지는 부분이 둥그런 원형이 아닌 직선과 유사한 형태로 이어지고 있어 납작한 모양새를 보여준다. 일종의 만두 모양이라 이야기 하면 이해하기 쉽겠다. 또한 'ㅎ'의 자형과 획형, 그리고 반달맺음의 형태가 앞 권과 확연한 차이를 보인다. 특히 하늘점에서 이어지는 가로획을 직선으로 짧고 굵게 형성시키고 있어 큰 차이를 보이고 있다.

행간과 글줄의 경우 'ㅣ'축 맞춤이 일정하지 않아 글줄이 좌우로 흔들리는 경우를 종종 볼 수 있으며 이로 인해 행간이 불규칙하게 나타나기도 한다. 하지만 책의 후반부로 갈수록 이러한 현상이 점차 안정되는 것을 볼 수 있다.

– 3b, 3a에서 글자 크기와 획 두께, 행간, 글줄 등 여러 면에서 불규칙한 모습이 나타나고 있다.(예: 3b 9행부터 획 두께가 급격히 두꺼워지고 글자 크기가 커짐) 뿐만 아니라 담묵과 농묵의 격차가 매우 커 전체적으로 정돈되지 못하고 어수선한 분위기를 자아내고 있다. 하지만 자형과 운필의 변화는 찾아볼 수 없다.

– 8a 8행, 11b 7행, 13b 9행에서 급격히 글자 크기 작아지는 현상.

– 13a 마지막 문장 'ㅎ회분셕ㅎ라'로 되어 있어 매우 특이한 경우라 하겠다. 'ㅎ회분셕ㅎ라(책의 분절 부분에서 볼 수 있는 흔한 상투적 표현으로 주로 세책본에서 사용)라는 문장은 대부분 한 권이 마무리되는 부분에서 사용되는데 본문 중간에 이처럼 나오는 경우는 그 예를 거의 찾아볼 수 없을 정도로 매우 예외 적이다.

– 17a 10행 우측에 작은 글씨로 빠진 문장을 주묵으로 부기하고 있다.

– 18b 8행, 21a 6행, 24a 7행, 27b 8행 등 글자 크기 작아지는 현상을 볼 수 있으나 자형이나 운필에서 큰 변화는 찾아 볼 수 없다.

– 30a 7행의 'ㅎ'에서 'ㅇ'과 연결된 땅점의 형태가 지금까지 볼 수 없었던 새로운 형태를 보인다. 이후 이러한 형태의 자형이 계속 사용되고 있으며 흘림 '라, 리'의 'ㄹ' 형태와 운필법도 변화를 보이고 있다. 필사자 교체 추정.

특이사항: 권지오의 자형이나 획형, 운필법이 권지이, 삼, 사와 서로 유사한 점이 많아 동일한 서사 교육을 받았을 것으로 추정된다. 또한 서사능력의 차이로 보아 이들의 관계가 선후배 관계일 가능성이 높으며 나아가 사승관계(師承關係)로 엮여 있을 가능성도 배제할 수 없다. 왜냐하면 「옥원듕회연」 권지십육에서 이와 매우 비슷한 현상을 볼 수 있었기 때문이다.

6. 보은긔우록 권지뉵. 10행.

▶ 전문 서사상궁 궁체 흘림. 13b까지 앞 권 30a 이후 나타나는 서체와 같은 서체. 공격지 있음.

– 6b 10행 급격히 글자 크기 작아짐.

– 7a 5행부터 몇몇 글자 위에 덧칠한 흔적을 볼 수 있음.

– 13a 대표적으로 'ㅎ'의 자형 변화와 'ㅏ'의 홑점이 찍히는 위치 변화. '거, 스, 뉴' 등 자형 변화와 운필 변화. 필사자 교체 추정.

– 22a부터 글자 크기 불규칙해지며 하늘점의 형태 변화. 또한 자형과 운필 불규칙. 필사자 교체 추정.

– 29b 글자 크기 작아지며 자형과 운필 안정적으로 변화. 필사자 교체 추정.

– 32b 8행~10까지 3행만 가로획 기울기 올라가며 확연한 자형과 운필 변화. 필사자 교체.

– 34b 8행부터 34a 7행까지 글자 급격히 커지며 글자 폭 넓어지고 '롤' 등 자형과 운필 변화. 필사자 교체 추정.

– 38b 8행부터 38a 5행 열두 번째 글자까지 글자 크기 커지고 글자 폭 넓어지고 결구와 운필 흐트러져 불규칙한 자형. 필사자 교체 추정.

– 38a 5행 열세 번째 글자부터 글자 크기 급격히 작아지고 자형과 운필 안정적 변화. 필사자 교체 추정.

특이사항: 인용문이나 대화의 경우 줄을 내려쓰는 방식대신 전, 후행에 빈 공간을 남겨두는 방식을 사용.

– 32b 8행~10행 3행만 다른 필사자가 필사.

7. 보은긔우록 권지칠. 10행.

▶ 전문 서사상궁 궁체 흘림. 앞 권 후반부와 같은 서체.

– 7a 3행부터 안정적인 자형으로 변화. 특히 세로획이 이전과 달리 일정한 형태를 유지하며 받침 'ㄹ'의 반달머리 부분에서 운필과 형태 변화. 필사자 교체 추정.

– 9a 3행부터 6행까지 급격히 글자 크기 커지며 7행부터 급격히 글자 크기 작아지는 현상. 7행부터 '일'의 받침 'ㄹ' 위치 변화와 형태 변화. 필사자 교체 추정.

– 11a 5행 11번째 글자부터 종이를 덧붙여 수정.

– 15b부터 21b까지 b면 7행까지만 글자 크기가 커지고 8행부터 작아지는 현상 반복.

– 29b부터 30b 8행까지 급격히 글자 크기 커지다 30a부터 글자 크기 급격히 작아짐.

– 35b 6행의 '운', 7행의 '분' 두 글자만 받침 'ㄴ'이 정자로 서사되어 있는 특이한 현상. 받침 'ㄴ'의 경우 모두 흘림으로 서사되어 있는데 유독 35b의 '운, 분'만 정자로 되어 있다. 또한 전체적으로 35b의 세로획이 불규칙하며 다른 곳보다 어설픈 결구들이 나타나고 있기도 하다. 필사자 교체를 의심해 볼 수 있으나 자형에서 유의미한 변화를 찾기 힘들다.

– 23b를 기점으로 한층 안정적인 자형과 운필을 보이고 있으며 특히 30a부터는 글자의 크기 변화가 그리 크지 않고 고르게 필사되어 글자 크기 변화가 심한 책 초반부와 대조를 보인다.

특이사항: 받침 'ㅁ'은 처음부터 끝까지 정자로 서사.

8. 보은긔우록 권지팔. 10행.

▶ 전문 서사상궁 궁체 흘림. 권지수와 같은 서체.

전체적으로 매우 옅은 담묵에서 진한 농묵까지 불규칙하게 사용하고 있으며, 자형과 운필에서는 큰 변화를 찾아볼 수 없다. 글자 크기의 경우 대소 차이만 약간 보일 뿐이며 그 차이도 급격하게 커지거나 급격하게 작아지는 변화는 보이지 않는다. 정황상 한 명의 필사자가 전담하여 필사한 것으로 추정할 수 있다.

다만 25a를 기점으로 이전과 이후의 자형 사용이 바뀌는 현상을 볼 수 있다. '리, 라'가 그 대표적인 예로 25a까지는 흘림의 형태가 주로 사용되고 있는 반면 26b부터는 반흘림이나 정자 형태의 자형이 주로 사용되고 있다. 특히 25a 이전에 자주 보이고 있던 초성 'ㄹ'의 다양한 흘림 형태 중에서 'ㄹ'의 첫 획 부분이 평행에 가까운 자형이 26b부터는 사용 예를 전혀 찾아볼 수 없어 이 자형이 사라지게 된 이유와 변화에 의문이 생긴다.

9. 보은긔우록 권지구. 10행.

▶ 전문 서사상궁 궁체 흘림. 권지칠 후반부와 같은 서체.

– 13a 7행부터 글줄 흔들리며, 14a 8행 일곱 번째 글자부터 열한 번째 글자까지 종이 덧대어 수정.

– 21a 5행부터 결구와 운필 흔들리면서 혼란스러운 인상을 주고 있다.

– 22a 6행부터 급격하게 글자 크기 작아지며 'ㅎ, 을' 등 자형과 운필 변화. 필사자 교체 추정.

– 30a 8행부터 31b까지 권지팔의 자형과 동일. 서로 자형이 섞여 있으나 이질감이 없어 동일 서사계열임을 직접적으로 확인할 수 있다. 필사자 교체.

– 34b 6행부터 10행까지 권지팔의 자형과 동일. 필사자 교체.

특이사항: 30a, 34b에서 권지팔의 자형이 그대로 나타나고 있으며 서로 이질감이 전혀 없어 권지7, 8, 9의 필사자들이 동일한

서사교육 과정을 거쳐 결구법과 운필법을 서로 공유하고 있음을 알 수 있다. 이에 따라 이들 필사자들이 모두 동일한 서사교육을 받은 동일 서사계열임을 직접적으로 확인할 수 있다. 또한 자형의 특징별로 보면 권지오, 뉵, 칠, 구를 필사한 필사자들과 권지이, 삼, 사, 팔을 필사한 필사자들 이렇게 두 부류로 분류 가능하다. 한편 권지이부터 구까지 필사한 필사자들 모두 동일 서사계열뿐만 아니라 궁중 내 동일 소속이었을 가능성도 상정해 볼 수 있다.

10. 보은긔우록 권지십. 10행.

▶ 궁중궁체 정자, 전문 서사상궁 궁체 정자.

권지십에서는 자형에 따라 크게 두 부류로 분류할 수 있다. 예를 들면 3a의 자형(이후 '가'형)과 13a(이후 '나'형)의 자형으로 나눌 수 있는데 그 중 '가'형 자형은 '나'형 자형에 비해 결구나 운필, 장법, 정형화 등에서 불규칙한 면이 많이 보여 서사능력에 있어서는 한 단계 아래로 볼 수 있다. 이를 토대로 궁중궁체 정자('가'형)와 전문 서사상궁의 궁체 정자('나'형)로 분류할 수 있다.

'가'형의 자형은 가로획, 세로획의 기울기가 일정하게 형성되지 못하고 불규칙한 면을 보여 자형이 좌우로 흔들리는 현상을 볼 수 있다. 또한 획과 획 사이의 공간은 나름대로 균일하게 형성시키려고 하고 있으나 공간이 한쪽으로 치우거나 형태가 불규칙한 모양이 때때로 나타나고 있어 어색하거나 어설픈 자형이 만들어지기도 한다. 예를 들어 'ㅎ'의 경우 가로획에서 맺음이 오른쪽 하단으로 너무 내려와 형성되는 특징을 보이는데 이 때문에 'ㅎ'자체가 오른쪽으로 기울어지고 어설픈 형태를 보인다. 뿐만 아니라 가로획의 맺음과 'ㅇ'이 만나는 곳의 공간 한쪽이 일그러지고 있기도 하다.

'나'형 자형은 거침없는 운필로 자신감을 표출하고 있으며 가로, 세로획의 기울기도 일정하게 유지하고 있어 보다 정제되고 정형화된 자형을 보여주고 있다. 공간의 균제도 균일하게 이루어지고 있어 일정 수준 이상의 서사능력을 갖추고 있는 필사자라 할 수 있다.

한편 '가'형과 '나'형의 필사자들 모두 동일한 결구법과 운필법을 공유하고 있어 동일 서사교육을 받은 동일 서사계열임을 알 수 있다.

- 4b 글자 폭 넓어지고 안정적인 자형을 보여주고 있다. 'ㅅ' 등 자형 변화. 필사자 교체 추정.
- 6a 글자 폭 좁아지며 획 얇아지며 가로획 'ㅡ'의 획형 변화. 필사자 교체 추정.
- 10a 1행 오른쪽 주묵으로 필사시 빠진 문장 부기.
- 11b 글자 크기 매우 불규칙. 1, 2행의 경우 글자 크기가 작게 형성되고 있으나 3행은 급격히 글자 폭 커지고 다시 4행에서 줄어들다 5행에서 커지며 6행에서 다시 줄어든다. 7행에서 9행까지는 글자 크기가 급격히 커지는데 이전에 볼 수 없었던 획형까지 나타나고 있다. 글자 크기에 따른 운필 변화로 인한 것으로 추정되지만 필사자 교체가 의심되기도 한다.
- 11a 글자 크기 급격히 줄어들며 자형과 운필 변화. 필사자 교체 추정.
- 13b 1행에서 글자 크기 크게 형성되다 2행부터 6행까지 글자 크기 급격히 작아지며, 7행부터 글자 크기 약간 커지는 변화. 윗줄 맞춤도 들쑥날쑥해 정돈되지 못한 모습을 보인다.
- 13a 글자 크기 커지고 운필에 거침이 없으며 가로, 세로획의 기울기도 일정하며 안정적이고 정제된 자형을 보이고 있다. 필사자 교체.
- 18a 6행부터 급격히 글자 크기 작아지며 가로, 세로획 기울기와 결구 불규칙해지는 변화. 필사자 교체 추정.
- 19b 자형과 운필 안정적으로 변화. 필사자 교체 추정.
- 21a 글자 크기 불규칙해지는 변화. 필사자 교체 추정.
- 22b 글자 크기 균일해지며 정제되고 정형화된 운필과 자형으로 변화. 필사자 교체 추정.
- 28a 가로획 운필 흔들리며 기필 변화. 또한 가로, 세로획 기울기와 글자 크기 불규칙해지며 결구도 허술해지는 변화. 필사자 교체 추정.

특이사항: 본문 곳곳에 농묵으로 획을 덧칠한 자형들이 많이 나타나고 있는 특징을 보인다.

11. 보은긔우록 권지십일. 10행.

▶ 궁중궁체 흘림, 일용서체 흘림 혼재.

책의 장을 넘길 때 글자를 훼손시키지 않고 집을 수 있도록 본문 좌우측 하단, 즉 b면의 1,2행, a면의 9,10행에 해당하는 곳 마지막 부분에 침자리를 형성시키고 있다. 그리고 침자리의 형태는 대각으로 깎여 있는 듯한 형태를 보인다.(b면에서는 2행보다

1행의 공간을 더 넓게 형성시키고 a면에서는 9행보다 10행의 공간을 더 넓게 형성시켜 나타나는 형태.)

- 3a에서 4b 5행까지의 자형은 마치 정자처럼 반듯하게 쓴 흘림으로 받침 'ㄴ, ㅁ'은 모두 정자로 되어 있다. 흘림임에도 일자 일획을 너무나도 또박또박 쓴 탓에 언뜻 보면 정자로 오인할 정도다. 특히 6행 첫 번째 글자에서 열 번째 글자까지는 흘림이 하나도 없을 정도다. 하지만 특이하게도 2행의 'ㅎ'는 진흘림을 사용하고 있으며 전체적으로는 흘림의 기세가 더 강하다. 특히 자형에서는 관료서체의 특징도 보인다.
- 4b 6행~10행까지 획 두꺼워지고 글자 크기 커지며, 자형과 운필에서 이전의 단정함은 사라지고 빠른 속도의 운필과 활달한 자형을 보인다. 필사자 교체 추정.
- 4a~5a 2행 여덟 번째 글자까지 앞의 자형들과는 또 다른 자형으로 변화. 곳곳에서 궁체의 자형이나 운필법을 볼 수 있다. 이전의 서체들과 같이 반흘림의 자형도 같이 사용되고 있다. 필사자 교체.
- 5a 2행 아홉 번째 글자부터 10까지 3a에서 볼 수 있었던 자형과 유사한 자형으로 변화. 필사자 교체.
- 6b 4a의 자형과 매우 유사하나 흘림의 기세가 더 강하고 '고' 등 몇몇 자형에서 차이를 보인다. 필사자 교체.
- 7b 8행부터 7a까지 획 두꺼워지고 운필 변화. 필사자 교체 추정.
- 9b 6행부터 5a의 자형과 동일. 필사자 교체.
- 10b 6b의 자형과 동일. 필사자 교체.
- 11b 5a의 자형과 유사. 필사자 교체 추정.
- 12b 4a의 자형과 유사. 필사자 교체 추정.
- 13b 8행부터 5a의 자형과 동일. 필사자 교체.
- 15b 8행부터 15a 5행까지 6b 자형과 유사. 필사자 교체 추정.
- 17a 6b의 자형과 동일. 필사자 교체.
- 18a 5a의 자형과 동일. 필사자 교체.
- 19b 6b의 자형과 동일. 필사자 교체.
- 25a 지금까지와는 전혀 다른 결구법과 운필법을 사용하는 새로운 자형으로 일용서체 흘림으로 변화. 가로획의 기울기가 우상향으로 매우 높게 형성되어 있으며, 세로획 왼�뽑음 부분에서 붓을 모으는 동작 없이 그대로 뽑아내 마무리하고 있어 마치 평붓으로 서사한 것과 같은 효과가 나타나고 있다. 가로획보다 세로획의 두께를 매우 두껍게 처리하고 있으며 글자의 폭도 좁게 형성시키고 있다. 필사자 교체.
- 26b 6b의 자형과 매우 유사하다. 다만 운필시 획이 심하게 흔들리는 현상(특히 26a는 획 흔들림 현상이 더 심하다.)과 'ㅎ'가 대부분 진흘림 형태인 점, 또 받침 'ㅁ'이 흘림으로 되어 있는 점 등이 6b의 자형과 다르다. 필사자 교체.
- 27a 흘림의 기운이 더 강화되고 가로획의 길이와 운필(획 떨림 사라짐)에서 변화가 나타난다. 또한 '롤, 부' 등 자형에서도 변화를 보인다. 필사자 교체.
- 29b 획의 흔들림이나 운필, 자형 등이 26b와 동일하다. 필사자 교체.
- 31a 1행~3행, 8행~10행은 동일 자형으로 31b에 비해 정자에 가까우며 운필도 변화. 필사자 교체 추정.
- 31a 4행~7행은 가로획의 각도 높으며 5행 시작 부분에서 '하옵눈'을 모두 진흘림으로 서사하는 등 흘림이 매우 강하게 표현된 자형으로 변화. 필사자 교체 추정.

특이사항: 권지십일에서는 앞 권들에서는 보이지 않던 침자리가 나타나고 있어 독특한 구성을 보이고 있다. 침자리의 경우 세책본에서 주로 사용하고 있다고 알려져 왔으나 궁중제작본에서도 비교적 심심치 않게 볼 수 있는 점은 생각해 볼 여지가 있다. 한편 자형의 빈번한 변화는 필사자의 잦은 교체를 의미한다. 권지십의 경우 최소 6인 이상의 필사자가 참여했을 것으로 추정할 수 있다.

12. 보은긔우록 권지십이. 10행.
▶ 궁중궁체 흘림, 일용서체 흘림.
- 3a 앞 권 후반부와 같은 서체.
- 5b 9행부터 앞 권 25a에서 볼 수 있는 일용서체와 운필에서 유사점을 보이나 가로획의 기울기나 글자와 글자를 연결해 서사하는 방식, 그리고 보다 정형화된 자형과 운필이 다르다. 한 면만 필사하는 서사 양상은 앞 권과 동일하다. 필사자 교체.

- 6b 처음 나타나는 자형으로 상당히 날카로운 인상을 풍기고 있다. 운필 시 붓끝을 곧추 세우는 방법으로 획을 긋고 있으며, 획이 적은 자형은 획 두께를 두껍게 처리하는 특징을 보인다. 궁체보다는 일용서체에 가까워 여기서는 일용서체 흘림으로 분류한다. 필사자 교체.
- 8b 앞 권 19b, a에 나오는 자형과 동일. 필사자 교체.
- 9a 1행부터 4행까지 흘림의 기운이 강하며 5행부터 정자에 가까운 자형을 사용하는 변화가 나타나고 있다. 앞 권 3a에 나오는 자형과 동일. 필사자 교체.
- 12b 8행부터 10행까지 흘림의 기운이 강해지며 'ㅎ'의 진흘림 형태와 함께 'ㅎ'의 가로획이 하늘점에서 필세를 이어받아 붓을 꺾어 기필하는 방법을 사용하면서 기필 부분의 획형에서 변화를 보인다. 이러한 자형변화는 앞 권 4b 6행부터 10행까지 나타났던 변화 형태와 똑같은 양상이라 할 수 있다. 필사자 교체 추정.
- 12a 12b 7행까지의 자형과 유사하나 흘림의 기운이 강하며 글자와 글자를 잇는 서사 방법을 사용하고 있다. 'ㅈ'의 형태 변화. 필사자 교체 추정.
- 13a 7행부터 앞 권 6b의 자형과 동일. 필사자 교체.
- 14a 2행부터 9a 5행부터 나타나는 자형과 동일. 필사자 교체.
- 16b 7행부터 8a와 자형이 매우 유사하다. 다만 차이가 있다면 8a보다 자신감 넘치는 운필과 조금 더 정제되고 정형화된 자형을 보이고 있다는 점이다. 필사자 교체.
- 18a 9행부터 인용된 문장이 나오며 자형이 정자에 가까운, 즉 10b에서 볼 수 있는 자형과 유사한 자형으로 변화한다. 특히 19b부터는 정자, 반흘림, 흘림이 모두 혼재되어 나타나 독특한 서체의 풍취를 자아낸다. 마치 판본체 혹은 관료서체를 보는 듯하다. 만약 10b의 자형에 획을 두껍게 한 후 붓에 필압을 높여 쓰면 같은 자형이 되지 않을까 생각된다. 필사자 교체 추정.
- 21b 획 두께 얇고 흘림이 강화된 자형으로 변화하고 있으며 획의 흔들림 현상이 나타나고 있다. 필사자 교체 추정.
- 24b 16b 7행부터 나타나는 자형과 동일. 필사자 교체 추정.
- 25a 2행~6행까지 획 떨림 현상이 매우 심하여 운필에서 확연한 차이를 보인다. 7행부터는 획 떨림 현상이 줄어들고 있기는 하나 계속 나타나고 있는 것을 볼 수 있다. 필사자 교체.
- 29a 6행 12번째 글자부터 10행까지만 글자 크기 커지고 획 두꺼워지며 자형과 운필 변화. 필사자 교체 추정.
- 30b 획 떨림 없어지고 자형과 운필 변화. 필사자 교체 추정.
- 32b 9행, 10행 글자 축 좌우로 움직이며 자형과 운필 변화. 필사자 교체 추정.
- 32a 획 두꺼워지며 자형과 운필 변화. 필사자 교체 추정.
- 34a 획 얇아지며 획 떨리는 현상. 25a의 자형과 매우 유사. 필사자 교체 추정.

특이사항: 26b 4행 마지막 글자 '충', 29b 10행 마지막 글자 '용' 좌측 45도로 기울여 서사. 공간 부족 때문으로 추정.

13. 보은긔우록 권지십삼. 10행.
▶ 궁중궁체 흘림. 필사자 교체.
- 3a 「보은긔우록」에서 처음 나타나는 자형이다.
뼈만 보일 정도로 상당히 얇은 획을 사용하고 있으며 가로획에서 흔들림 현상을 볼 수 있어 특징적이다. 가로획이 상대적으로 길게 강조되어 있으며 삐침은 크게 원을 그리 듯 곡선을 이루며 뽑아내고 있다. '룰'의 경우 두 번째 획이 길게 형성된 독특한 자형을 보이고 있다. 자간은 좁히고 행간은 넓게 형성시켜 글줄을 명확하게 드러내고 있다.
- 5a 4행~6행까지 3행만 필사자 교체.
글자 크기 커지며 글자의 축 왼쪽으로 기울어지고 운필 속도 상당히 빨라져 획질의 변화가 나타나고 있다. 또한 자형의 결구뿐만 아니라 삐침, 하늘점 등에서 획형의 변화가 확연하며, '룰, 홀'에서는 한 획이 더 추가되는 특징을 보이고 있기도 하다.
- 5a 7행부터 다시 앞의 자형으로 환원. 또한 침자리의 공간 형태 변화. 필사자 교체.
- 10b 획 두꺼워지고 받침 'ㄴ'이 상당히 작아지며 작은 글씨로 쓴 해석부분에서도 'ㅎ, 다' 등의 자형 변화가 나타난다. 필사자 교체 추정.
- 11b 다시 앞의 자형(5a 7행부터 나타나는 자형)으로 환원. 필사자 교체 추정.
- 13b 8행부터 획 두꺼워지며 가로획의 기울기, '을' 등의 자형과 운필 변화. 필사자 교체 추정.

- 14b 11b의 자형으로 환원. 필사자 교체 추정.
- 15a 가로획 기울기 우측으로 급격히 올라가며 삐침, 하늘점의 획형 변화와 '을' 등의 자형 변화, 가로획의 기필 변화 등이 나타난다. 전체적인 자형도 이전보다 정제되어 있다. 이러한 변화는 16b부터 더욱 확연히 나타나고 있다. 필사자 교체 추정.
- 20b 가로획의 기울기 줄어들며 '은, 후, 구, 문' 등 자형과 운필 변화. 필사자 교체 추정.
- 20a 앞의 자형(16a)으로 환원. 필사자 교체 추정.
- 23a 글자 크기 작아지고 획 얇아지며 이전보다 상당히 정제된 자형을 볼 수 있다. '롤, 라' 등의 자형과 운필 변화도 나타난다. 다만 전체적인 결구법이나 운필법은 매우 유사하다. 필사자 교체 추정.
- 24a 글자 크기 커지고 획 두꺼워짐. 23a 이전 자형과 동일. 필사자 교체 추정.
- 26a 23a 자형과 동일. 필사자 교체 추정.
- 28a 23a 이전 자형과 동일. 필사자 교체 추정.
- 31a 11b의 자형과 매우 유사하다. 다만 삐침의 운필법과 획형에서 차이를 보인다. 32b부터는 붓끝이 갈라지고 운필 속도가 상당히 빨라지면서 획질이 거칠어지는 모습을 보인다. 필사자 교체 추정.

특이사항: 세부적인 자형과 운필의 변화는 나타나나 전체적으로는 자형의 뼈대가 같아 서로 매우 유사한 자형들이 나타나는 것을 볼 수 있다. 이는 동일한 결구법과 운필법을 사용하고 또 공유했을 때 가능한 일이다. 따라서 필사에 참여한 필사자들 모두 동일한 서사학습을 받은 동일 서사계열로 추정 가능하다.

14. 보은긔우록 권지십소. 10행.
▶ 궁중궁체 흘림, 3a부터 24a 4행 16번째 글자까지 앞 권과 같은 서체. 24a 4행 17번째 글자부터 연면흘림의 기운이 강한 궁중궁체 흘림.
- 10a 3a부터 나타나던 획 흔들림 현상이 사라지고 보다 경쾌한 운필을 보이며 'ㅅ, ㅈ'의 삐침 형태와 운필 변화. 필사자 교체 추정.
- 19b 글자 크기 커지며 가로획 기울기 오른쪽으로 급격히 올라가는 변화. 획 속도 빨라짐에 따라 획질이 거칠어지고 삐침, '롤, 소' 등 자형과 운필 변화. 필사자 교체 추정.
- 19a 글자 크기 작아지고 19b보다 안정된 형태의 자형과 운필을 보이고 있다. '문, 롤, 라' 등 자형과 운필 변화. 필사자 교체 추정.
- 20b 획 얇아지고 글자 크기, 획 두께, 행간 일정하게 서사. 이로 인해 매우 정제된 형태의 자형과 구성으로 변화. 필사자 교체 추정.
- 24a 4행 열일곱 번째 글자인 '붉'부터 급격하게 운필과 자형변화. 연면흘림에 가까운 자형과 운필로 '롤, ㅅ, ㅎ, 고, 라' 등 확연한 차이를 볼 수 있다. 필사자 교체.
- 25a 자형이 전체적으로 납작해지는 변화와 '롤, 을, 라' 등 자형 변화. 필사자 교체 추정.

특이사항: 28b 7행 마지막 부분부터 8행 중간까지 본문 오른쪽에 주묵을 이용해 작은 글씨로 빠진 문장을 기록하고 있다. 그런데 주묵으로 된 문장이 모두 7행에 가깝게 붙어 있어 7행과 관련된 것으로 추정되며, 자형 또한 본문의 자형과 전혀 다른 자형으로 서사되고 있어 특징적이다.

15. 보은긔우록 권지십오. 10행.
▶ 궁중궁체 흘림. 필사자 교체.
- 3a에서 4b까지 권지십일 25a에서 보이고 있는 자형과 매우 유사하다.
- 4a 글자와 글자를 이어 쓰는 서사방식이 줄어들게 됨에 따라 하나하나 낱개의 글자로써 서사되고 있는 변화를 볼 수 있다. 또한 운필의 속도도 느려지고 받침 'ㅁ'의 형태와 '흔, 고, 부' 등의 자형과 운필 변화가 나타난다. 필사자 교체 추정.
- 7b 글자 크기 커지며 가로획의 기울기 불규칙으로 글자의 축이 좌우로 흔들리고 있다. 또한 세로획의 수필에서 획을 뽑지 않고 눌러 맺는 획을 많이 사용하고 있어 이전과 다른 변화를 보인다. 필사자 교체 추정.
- 12a 가로획의 기울기 높으며 자형의 결구가 치밀하다. 이 때문에 자형의 결속이 조여져 긴장감을 갖게 한다. 또한 글자의 폭

이 좁아지면서 행간이 넓어지고 글줄이 명확하게 드러나고 있다. 필사자 교체.

- 15a~16b까지 가로획의 기울기 평행에 가깝게 변화하며 12a 이전에 나타나고 있는 자형들과 공통점과 유사성을 많이 보이는 자형으로 변화. 필사자 교체.

- 16a 다시 15a 이전의 자형으로 환원. 필사자 교체.

- 18a 가로획의 기울기 불규칙해지며 글자의 축 흔들리고 운필이 거칠어지는 변화. 자형의 결구도 느슨해지고 공간의 균제가 제대로 이루어지지 않아 획이 뭉치는 등의 변화를 보인다. 필사자 교체.

- 23b 가로획의 기울기 일정해지며 글자 폭 좁아지는 변화를 보인다. 12a와 동일한 자형. 필사자 교체.

- 26a 획 얇아지며 가로획 기울기 불규칙해지고 'ㅎ, 롤, 고' 등 자형과 운필의 확연한 변화. 필사자 교체.

- 27b 다시 26a 이전 자형으로 환원. 필사자 교체.

- 28b, 29b b에서만 가로획 기울기 낮아지며 ㅎ, 롤, 물' 등 자형과 운필 변화. 필사자 교체.

- 29a 다시 앞의 자형으로 환원. 필사자 교체.

16. 보은긔우록 권지십뉵. 10행.

▶ 궁중궁체 흘림. 앞 권과 같은 서체.

- 3a 앞 권 29a에 나오는 자형과 결구법이나 운필법이 매우 유사하다. 앞 권 29a의 자형을 정제, 정돈하면 3a의 자형으로 봐도 무방할 정도다.

- 4a 5행부터 가로획의 기울기 높아지며 글자의 폭을 좁히는 결구법으로 변화를 보인다. 앞 권 마지막 부분에 사용된 자형과 동일하다. 필사자 교체.

- 5a 다시 앞의 자형(3a)으로 환원. 필사자 교체.

- 7a 5행부터 글자 크기 작아지며 획 얇아지고 정제된 자형으로 변화. 특히 세로획 돋을머리의 형태와 운필법에서 이전과 확연한 차이를 보이고 있다. 운필도 불필요한 요소들 사라지고 간결하게 변화하고 있다. 필사자 교체 추정.

- 14b 획 두꺼워지고 납작한 형태의 자형으로 변화. 필사자 교체 추정.

- 15b 8행부터 15a 2행까지 'ㅇ'의 꼭지가 과장되었다 싶을 만큼 크게 표현되고 있으며, 돋을머리도 이전과 다른 형태와 각도를 보이는 자형이 많다. 다만 자형과 운필에서 유의미한 변화를 보이지 않는 점에서 여러 해석을 야기 시킨다.

- 15a 3행부터 다시 14b 이전의 자형으로 환원. 필사자 교체 추정.

- 18a 붓 끝을 주로 사용해 획이 매우 얇으며 자형과 운필에서 이전과 확연한 차이를 볼 수 있다. 필사자 교체.

- 19a 7a 5행부터 13a까지의 자형과 동일. 필사자 교체.

17. 보은긔우록 권지십칠. 10행.

▶ 궁중궁체 흘림. 권지십이와 같은 서체.

- 3a 권지십이와 동일한 자형으로 글자 크기 불규칙.

- 14a 흘림으로만 서사되던 'ㅊ'의 자형이 정자로 서사되고 있어 이전과 차이를 보이며 'ㅎ, 롤, ㅅ'의 자형 변화가 나타난다. 또한 글자와 글자를 이어 쓰는 비중이 높아져 전체적으로 이전 보다 정돈되지 못한 인상을 주고 있다. 필사자 교체 추정.

- 17a 14a 이전 자형으로 환원. 필사자 교체 추정.

- 22b 글자와 글자를 이어 쓰는 빈도가 급격히 늘어나 이전과 확연한 차이를 보이고 있다. 자형과 운필 변화. 필사자 교체 추정.

- 22a 8행부터 받침 'ㅂ'이 진흘림 형태(획의 생략)로 쓰이기 시작하고 있음을 볼 수 있다.

- 24a에서 25a 5행까지 급격히 글자 크기 작아지며 서사 분위기 변화. 필사자 교체 추정.

- 25a 6행부터 운필 속도 상당히 빨라지며 연결 서선 많아지고 서사 분위기 확연한 변화. 필사자 교체 추정.

18. 보은긔우록 권지십팔죵. 10행.

▶ 궁중궁체 흘림. 필사자 교체.

- 3a 한 글자 한 글자 정성을 들여 서사하고 있으며 공간의 균제가 잘 이루어져 자형이 안정적이다. 운필 또한 급하지 않아 전체적으로 차분하고 안정된 느낌을 주고 있다.

- 4b 4행부터 획에 불필요한 요소들이 많아지고 자형의 공간이 불규칙하게 변화. 앞 권 후반부의 자형과 운필법 유사. 필사자

교체 추정.

- 6a 가로획의 기울기 규칙적으로 형성되며 정제된 자형과 운필로 변화. 필사자 교체 추정.
- 8a 글자와 글자를 이어 쓰는 비율이 매우 높아져 거의 모든 행의 글자가 이어져 있다고 해도 과언이 아니다. 서사 방식의 변화와 결구법과 운필법 변화. 필사자 교체 추정.
- 15a 글자 폭 줄어들며 정제된 자형과 운필로 변화. 필사자 교체 추정.
- 17b 글자의 폭 늘어나며 가로획의 기울기 불규칙. 글자의 축이 좌우로 흔들리는 변화. '공, 주' 등 자형과 운필 변화. 필사자 교체 추정.
- 19a 글자 크기 커지며 획 윤택해지고 '룰, 을' 등 자형과 운필 변화. 필사자 교체 추정.
- 20b 획 삽(澁)해지며 19a 이전 자형으로 환원. 필사자 교체 추정.
- 22a 조금 더 정제된 자형의 형태로 변화. '룰, 논' 등 자형과 운필 변화. 필사자 교체 추정.
- 24a 글자와 글자를 이어 쓰는 비율이 매우 높은 서사 방식으로 변화. 자형과 운필 변화. 필사자 교체 추정.

서체 총평

『보은긔우록』의 서체는 일용서체 흘림. 전문 서사상궁 궁체 흘림, 전문 서사상궁 궁중궁체 정자, 궁중궁체 정자, 궁중궁체 흘림, 궁중궁체 흘림(연면흘림의 특성 강) 등 많은 서체가 혼재되어 있다. 이를 분류해 보면 다음과 같다.

① 1권 궁중궁체 흘림.(일용서체 흘림)

일용서체에서 흔히 볼 수 있는 비정형성이 그대로 적용되고 있으나 필사자는 궁체를 확실히 인지하고 있으며 많이 접하거나 보아 왔을 것으로 추정된다.

② 2권~9권까지 전문 서사상궁 궁체 흘림.

자형의 특징에 따라 2~4,8권과 5~7,9권 2종으로 분류할 수 있으며 이들 모두 동일한 서사법을 공유하고 있어 동일 서사계열임을 알 수 있다. 특히 5권 초반부 필사자는 앞 권의 필사자들보다 결구법과 운필법에서 약간의 미숙함을 보이고 있어 서사능력의 차이를 볼 수 있다. 앞서 『옥원듕회연』에서도 이와 같은 예를 볼 수 있었기에 5권 초반부의 필사자는 앞 권의 필사자들과 사승관계 또는 선후임 관계일 가능성도 제기해 볼 수 있다.

③ 10권 궁중궁체 정자+전문 서사상궁 궁체 정자.

④ 11권~12권까지 궁중궁체 흘림+일용서체 흘림.(궁체와 일용서체 경계)

권지십일부터 침자리 형성. 또한 권지십이에 사용된 자형 중 관료서체의 풍취를 강하게 내뿜는 자형도 있어 관료서체와 궁체와의 영향관계를 볼 수 있다.

⑤ 13, 15~18권은 정형화되지 않은 궁중궁체 흘림.

궁중궁체 흘림으로 분류했으나 언뜻 보면 일용서체라 해도 무방할 정도의 자형을 보이고 있어 전형적인 궁체와 다른 자형을 보이고 있다.

⑥ 14권은 궁중궁체 흘림+궁중궁체 흘림.(연면흘림)

한편 2권~9권까지 사용되고 있는 전문 서사상궁 궁체 흘림과 『옥원듕회연』의 궁체흘림이 운필법이나 획형 등에서 매우 유사한 점이 많다는 사실을 볼 수 있다. 만약 연구가 더 진행되어 두 소설의 자형이 서로 유사하다는 점이 확실해 진다면 『옥원듕회연』과 『보은긔우록』은 비슷한 시기 또는 동일 필사자나 동일 서사계열에 의해 필사되었을 것으로 추정할 수 있다. 또한 궁중 내 서사 교육에 대한 일말의 단서를 제공할 수도 있으며 일정부분에서는 이에 대한 추론도 가능하다. 앞으로 이에 대한 심도 깊은 연구가 필요하다.

〈 보은기우록 권지1 22p 〉

〈 보은기우록 권지2 20p 〉

〈 보은기우록 권지3 23p 〉

〈 보은기우록 권지4 33p 〉

〈 보은기우록 권지5 30p 〉

〈 보은기우록 권지6 32p 〉

〈 보은기우록 권지7 9p 〉

〈 보은기우록 권지8 25p 〉

〈 보은기우록 권지9 30p 〉

〈 보은기우록 권지10 13p 〉

보은긔우록 권지십일

〈보은기우록 권지11 17p〉

〈 보은기우록 권지12 14p 〉

〈 보은기우록 권지13 20p 〉

〈 보은기우록 권지14 24p 〉

〈 보은기우록 권지15 12p 〉

〈 보은기우록 권지16 5p 〉

〈 보은기우록 권지17 17p 〉

〈 보은기우록 권지18 8p 〉

14. 남정기(남졍긔 南征記)

청구번호: K4-6789

서지사항: 線裝, 3卷3冊, 우측 하단 共三, 공격지 있음.
　　－장서각 해제에 책 크기에 대한 표기 없음.

서체: 전문 서사상궁의 궁중궁체 흘림.

1. 남정긔 권지일. 10행.

▶ 전문 서사상궁의 궁중궁체 흘림

전문 서사상궁의 궁중궁체 흘림으로 정형화된 자형과 꾸밈없으면서도 정교하게 처리된 획은 간결하고 단아한 궁체의 전형을 보여주고 있다. 자형에서도 돋을머리, 왼뽑음, 반달머리, 반달맺음 등 모두 일정 형태로 형식화, 정형화되어 있다. 흔들림 없는 붓의 움직임과 전절의 정확성 등 필사자의 서사 능력이 상당한 수준에 이르렀음을 알 수 있다. 또한 글자와 글자를 잇는 부분이 많으며 구성이나 자형에서 연면흘림의 특성을 내포하고 있기도 하다.

세부자형에서는 받침 'ㄹ'의 독특한 자형이 눈에 띄는데 곡선만을 이용해 부드러운 느낌을 주는 'ㄹ'이 있는 반면 획이 끊어진 듯 이어지고, 이어진 듯 끊어진 형태를 보이고 있는 'ㄹ'도 있다. 이는 필단의연(筆斷意連)을 이용한 운필법으로 매우 특징적 형태라 할 수 있다. 또한 '롤'의 초성 'ㄹ'의 마지막 획을 길게 처리하여 마치 가로획처럼 보이기도 한다.

결구에서는 'ㅣ'모음이 들어오는 글자의 경우 초성을 'ㅣ'모음과 근접하게 배치하고 있으며 동시에 가로획을 짧게 처리하여 글자의 가로 폭을 좁히고 있다. 이러한 결구법은 행간을 보다 쉽게 확보할 수 있는 장점이 있으며 또한 글줄을 명확하게 나타내 보이는 효과도 있다. 본문의 구성은 상단과 하단의 줄을 맞추고 있으며 행간은 글자 폭의 약 2배 정도를 형성시키고 있다.

필사는 시작부터 끝까지 한 치의 흐트러짐이 없이 한 권을 온전히 끝맺고 있다. 이렇게 끝까지 흔들림 없이 일정한 자형, 획, 필세, 자형의 크기, 서사 분위기 등을 유지하는 것은 매우 어려운 일로 필사자의 능력에 찬탄을 보낼 수밖에 없다. 상당한 경지에 이른 필사자라 할 수 있다.

2. 남정긔 권지이. 10행.

▶ 전문 서사상궁의 궁중궁체 흘림. 앞 권과 같은 서체.

－ 4a부터 '롤'의 초성 'ㄹ'의 마지막 획을 중간 가로획(두번째 획)의 시작 부분에서 출발하고 있다. 권지일을 비롯하여 4a이전까지는 중간 가로획의 끝 부분에서 마지막 획을 시작해 그 길이가 한층 길어 보이는 효과를 내도록 하는 조형방식을 사용하고 있었으나 4a부터 마지막 획의 시작 지점이 앞으로 옮겨지는 변화를 보이는 것이다. 이러한 '롤'의 변화뿐만 아니라 'ㅅ'의 땅점의 형태와 각도의 변화도 볼 수 있다. 하지만 위에서 언급한 자형의 변화를 제외하고는 전체적인 자형의 특징이나 운필법, 결구법 등이 권지일의 자형과 너무나도 흡사해 필사자 교체 여부를 판단하는데 어려움을 준다. 여기서는 우선 필사자 교체로 추정하기로 한다.

－ 42b부터 '롤'자의 자형 포함 변화가 관찰되었던 부분들이 권지일과 같은 자형으로 다시 변화한다. 필사자 교체 추정.

3. 남정긔 권지삼. 10행.

▶ 전문 서사상궁의 궁중궁체 흘림. 필사자 교체.

권지일, 권지이에서 유연한 곡선으로 인해 부드러운 자형들을 볼 수 있는 반면 권지삼에서는 붓을 꺾는 부분으로 인해 조금 더 단단하고 딱딱함, 그리고 강함이 강조되고 있다. 세부 자형에서도 하늘점의 형태와 각도, '가'의 초성 'ㄱ'의 형태, 받침 'ㄹ'의 형태, 세로획 'ㅣ'의 돋을머리 형태 등에서 자형의 변화를 보이고 있다. 특히 가장 큰 변화는 앞서 이야기한 대로 운필법의 변화다. 획의 방향전환 시 붓을 굴리는 법보다는 꺾는 법을 많이 사용하고 있어 자형의 분위기가 전반적으로 변화되고 있는 것이다. 본문의 구성은 앞 권과 같으나 자형의 가로 폭이 넓게 설계되어 행간의 간격이 좁아지는 변화를 보인다.

특이사항으로는 앞 권에서 보이는 자형의 특징들이 권지삼에서도 그대로 나타나고 있다는 점이다. 이는 권지삼을 필사한 필사자가 권지일, 이를 필사한 필사자와 동일한 서사 학습과정을 거쳤을 가능성이 높다는 것을 의미한다.

－ 8a~9b까지 자형과 운필의 급격한 변화. 권지일, 이의 자형 특징을 그대로 보여주고 있다. 필사자 교체.

- 9a 다시 8a이전 자형으로 환원. 필사자 교체.
- 11a 글자크기 작아지며 가로획의 길이를 줄여 전체적으로 글자의 가로 폭이 좁아지는 변화.
- 22b 지금까지 볼 수 없었던 새로운 자형으로 자형으로 급격한 변화. 특히 봉서와 같은 진흘림 자형과 운필법을 보이고 있어 진흘림에 능숙한 필사자임을 알 수 있다. 가로획의 기울기 높게 형성되어 있으며 하늘점의 크기와 형태, 세로획 'ㅣ'의 형태가 특징적이다. 필사자 교체.
- 22a 다시 22b 이전 자형으로 환원. 필사자 교체.

특이사항: 8a, 9b, 22a에서 필사자 교체로 인해 자형이 급변하고 있는 것으로 보아 권지삼은 총 3명의 필사자가 필사에 참여한 것으로 추정할 수 있다.

서체 총평

권지일의 경우 시작부터 끝까지 운필법과 결구법에서 한 치의 흔들림도 없이 필사를 끝내고 있는 것으로 보아 상당한 서사능력을 보유한 필사자임을 알 수 있다. 특히 획 속도를 처음부터 끝까지 일정하게 유지하는 것은 매우 힘들고 어려운 일로 감탄을 금할 수 없다. 권지삼은 자형이나 운필의 변화를 통해 여러 필사자가 필사에 참여하고 있었음을 알 수 있다. 그리고 권지삼의 주된 자형에서 권지일의 운필법과 결구법의 특징이 나타나고 있는 것으로 미루어 「남정긔」의 필사자들이 동일한 서사 교육을 통해 서사의 특징을 공유했을 것으로 추정 가능하다. 또한 권지삼의 필사자들이 운필이나 결구에 있어 권지일의 필사자보다 미숙함을 드러내고 있어 서사능력의 차이를 볼 수 있다. 이는 곧 서사능력에 따른 필사자들의 서품 분류도 가능하다는 의미가 된다.

〈 남정기 권지1 5p 〉

〈 남정기 권지2 5p 〉

남졍긔 권지삼

〈 남정기 권지3 22p 〉

15. 쌍천기봉(쌍천긔봉 雙釧奇逢)

청구번호: K4-6816

서지사항: 線裝, 18卷 18冊, 32.7×21.7cm 우측 상단 정사각형 별지에 共十八 서사(개화기 시대 형식), 공격지 있음.

서체: 전문 서사상궁의 궁중궁체 흘림, 궁중궁체 흘림.
 1. 전문 서사상궁 궁중궁체 흘림: 1권~3권, 5권.
 2. 궁중궁체 흘림 + 전문 서사상궁 궁중궁체 흘림: 4권.
 3. 궁중궁체 흘림: ①6권·8권~12권, ②7권 ③13권~18권(연면흘림 특징)

1. 쌍천긔봉 권지일. 11행.

▶ 전문 서사상궁의 궁중궁체 흘림

글자의 가로 폭을 일정한 크기로 맞추는 특징적 자형을 보이고 있다. 글자의 가로 폭 제한은 가로획과 삐침의 길이를 짧게 형성시킬 수밖에 없는 구조적 변화를 가져오게 되었고 이로 인해 흘림임에도 불구하고 가로획을 강조하는 자형이 나올 수 없게 되었다. 이 때문에 본래 가로로 긴 형태의 자형이 반대로 세로로 긴 형태의 자형으로 변화되는 현상이 나타나기도 한다. '흥'의 경우가 대표적인 경우로 대부분의 궁체 흘림에서는 '흥'의 가로획을 길게 형성시켜 가로획을 강조하면서 가로로 긴 형태를 취하는 것이 일반적이다. 하지만 가로 폭을 제한함으로써 가로획의 길이 또한 당연히 짧아지게 되었고 이로 인해 '흥'의 자형이 세로로 긴 자형으로 변모할 수밖에 없는 구조가 되었다. 그리고 '흥'자의 구조 변화는 주획의 실종을 가져오면서 자형의 강조점이 없어지는 단점으로 작용하고 있기도 하다. 물론 자형의 가로 폭을 제한함으로써 얻을 수 있는 글줄의 명확함은 장점으로 작용 한다.

자형의 결구는 비교적 공간의 균제가 잘 이루어지고 있어 안정적이라 할 수 있으며 획형은 형식화, 정형화 되어 있다. 또한 글자와 글자를 이어 쓰는 방법을 많이 취하고 있어 많게는 여덟 글자까지도 서로 이어 쓰고 있는 것을 볼 수 있다. 이와 같이 글자와 글자를 이어 쓰는 방식은 자형의 선택과 사용에도 영향을 미치고 있는데 받침 'ㄹ'에서 연면흘림에서 주로 나타나는 획형('ㄹ'의 마지막 획이 반달맺음 형태가 아니라 직선이나 위쪽으로 둥그런 형태를 만들어 다음 글자와 연결시키는 형태)이 사용되고 있어 이를 뒷받침한다.

운필은 붓을 꺾는 법보다 궁굴리는 법의 사용 비율이 더 많으며, 붓끝의 노출도 최소화하고 있어 전체적으로 부드러운 느낌을 주고 있다. 하지만 가로획의 기필부분에서 만큼은 붓을 꺾는 방법을 주로 사용하고 있어 칼로 자른 듯한 각진 절단면의 획형이 지속적으로 나타나고 있다. 그럼에도 절단면의 획형이 다른 획들과 이질감을 보이지 않고 잘 어우러지고 있어 궁굴리는 법과 꺾는 법이 적절한 조화를 이루고 있음을 알 수 있다. 획 두께는 약간은 도톰한 편으로 획의 강약 변화는 그리 크지 않다.

본문의 좌우여백은 행간의 크기와 같고 위, 아래 여백은 넉넉하게 두고 있다. 특히 위쪽의 여백은 아래쪽에 비해 거의 두 배 가까운 여백을 두는 특징을 보인다. 또한 본문의 윗줄과 아랫줄 모두 정확하게 맞추고 있어 필사에 상당한 공을 들이고 있음을 알 수 있다.

전체적으로 흔들림 없이 일관된 하나의 흐름으로 서사하고 있으며, 붓의 움직임이 능숙하고 결구가 안정적으로 이루어지고 있는 것으로 볼 때 서사능력이 일정 수준 이상에 도달한 필사자로 볼 수 있다.

책의 처음부터 끝까지 자형이나 운필에서 흔들림이나 변화 없이 하나의 흐름으로 필사되어 있어 한 명의 필사자가 필사 했을 것으로 추정할 수 있다.

– 56a부터 삐침이 가로 폭의 제한을 넘어 길게 뻗어 나가는 변화를 보인다.

특이사항: 권지일의 표제는 컴퓨터 폰트로 되어 있어 최근에 붙인 것임을 알 수 있다. 본래 표제를 적은 직사각형의 종이와 우측 상단 권지를 표기한 정사각형의 종이는 모두 떨어져 분실된 것으로 보인다.

2. 쌍천긔봉 권지이. 11행.

▶ 전문 서사상궁의 궁중궁체 흘림. 앞 권과 같은 서체.

권지일 후반부에 이르면 가로 폭의 제한을 넘어서 삐침이 길게 형성되는 변화와 함께 매우 드물지만 'ㅜ'의 가로획이 길어지는

현상도 나타나기 시작했는데 권지이에서는 이를 이어받은 듯 책 초반부터 'ㅜ'의 가로획과 삐침이 길게 형성되고 있는 것을 볼 수 있다.

3. 쌍천긔봉 권지삼. 11행.
▶ 전문 서사상궁의 궁중궁체 흘림. 앞 권과 같은 서체.
- 10b 9행 여섯, 일곱 번째 글자의 경우 본래 한 글자만 쓸 수 있던 자리에 두 글자가 매우 작은 크기로 억지로 끼워 맞추듯 들어가 있으며 먹물의 농도도 달라 기존의 글자를 지우고 나중에 쓴 것으로 추정된다.
- 70a의 경우 본문의 내용이 서사되어 있음에도 불구하고 표지와 붙어 있다. 본문이 표지와 붙어 있는 경우는 흔치 않은 일이다. 훼손된 책을 보수하면서 의도치 않게 표지와 본문을 붙이게 된 것인지 아니면 처음부터 표지와 본문이 붙어 있었는지는 분명치 않으나 기존의 소설들과 비교해 볼 때 확연한 차이를 보이므로 전자에 의한 것으로 추정할 수 있다.(좌측에 얇은 폭의 종이로 표지와 본문 내지를 붙여 놓은 것으로 미루어 책 표지를 보수했음을 알 수 있다.)

4. 쌍천긔봉 권지亽. 11행.
▶ 궁중궁체 흘림. 필사자 교체 추정. 앞 공격지 없으나 뒤 공격지 2장.
- 2a부터 14a 3행까지 앞 권과 자형이 매우 유사하나 획과 운필에서 차이를 보인다. 예를 들어 'ㅎ'의 경우 두 획으로 'ㅇ'의 완성하고 있는데 두 획이 서로 맞닿는 부분의 마무리가 거칠거나 약간 엉성한 형태를 보이고 있어 이전과 확연한 차이를 보인다. 또한 가로획과 세로획의 두께 차이와 서사 속도가 빠른 점도 이전과 다르다.
- 14a 4행부터 앞 권과 같은 자형과 운필. 필사자 교체 추정.
- 33a 6행부터 11행까지 획 두꺼워지며 세로획 기울기 좌우로 흔들리며 획질과 획형, 운필 변화. 필사자 교체 추정.
- 34b 5행부터 11행까지 글자 크기 커지며 글자 축 변화.
- 51a 삐침과 받침 'ㅁ', 그리고 'ㅎ, ᄉ, ᄌ, ᄎ, 롤, 고' 등 자형과 운필의 확연한 변화. 필사자 교체.
- 52a 이전 자형(51a 이전)으로 환원. 필사자 교체.
- 69a 7행부터 11행까지 급격히 글자 작아지며 획 얇아지고 'ㅎ, 러' 등 자형과 운필 변화. 필사자 교체 추정.
- 71b 7행부터 73a까지 글자 크기 작아지며 획 얇아지고 간결하게 변화한 운필로 이전과 다른 획질이 나타나고 있다. 자형에서는 큰 변화는 보이지 않으나 서사 분위기의 변화가 눈에 띈다. 필사자 교체 추정.
- 74b 8행부터 획 두께 두꺼워지기 시작하며 삐침의 형태와 운필 변화. 필사자 교체 추정.
- 75b 글자의 폭 넓어지는 변화.
- 75a 글자 크기와 글자 폭 작아지며 운필의 정확성과 간결함이 이전과 변화를 보인다. 자형에서도 'ㅎ, 고, 국' 등에서 변화가 나타나고 있다. 필사자 교체 추정.

5. 쌍천긔봉 권지오. 11행.
▶ 전문 서사상궁의 궁중궁체 흘림. 앞 권 중, 후반부와 같은 서체.
- 44a에서 46a 8행까지 전체적으로 둔탁한 붓의 움직임. 운필의 변화. 특히 세로획 왼뽑음에서 운필의 변화가 두드러지게 나타난다. 이전 왼뽑음의 경우 붓 끝을 끝까지 뽑아내어 뾰족한 형태의 왼뽑음을 형성시켰다면 44a부터는 뭉툭한 형태가 주를 이루고 있다. 자형에서도 'ㅎ'의 하늘점이나 '야'의 모음 'ㅑ'에서 변화를 보이고 있다. 필사자 교체 추정.
- 46a 9행부터 글자 크기 작아지고 이전 자형으로 환원. 필사자 교체 추정.
- 62b 7행부터 글자의 가로 폭 좁아지고 획 얇아지며 '롤' 등 자형과 운필 변화. 필사자 교체 추정.
- 68b만 결구와 운필, 특히 세로획 기울기 좌우로 흔들리며 'ㅎ, 롤' 등 자형 변화. 필사자 교체 추정.
- 77b 획 두꺼워지고 획의 마무리 부분과 획질 거칠어지는 변화. 필사자 교체 추정.

6. 쌍천긔봉 권지뉵. 11행.
▶ 궁중궁체 흘림. 필사자 교체.
앞 권들과 전혀 다른 자형이 나타나고 있다. 가장 먼저 눈에 띄는 변화는 획이 얇으면서도 폭이 좁고 세로로 긴 자형과 가로획의 높은 기울기다. 특히 글자의 폭을 의도적으로 좁혀 세로로 긴 자형을 만들고 있으며 여기에 가로획의 기울기를 오른쪽으로

높게 형성시켜 운동성을 극대화 하고 있다. 일부 자형의 경우 가로획의 기울기로 인해 세로로 긴 평행사변형과 같은 형태의 자형을 보이기도 한다. 획은 변화의 폭이 크지 않으며 곡선보다는 직선 위주의 획을 보여주고 있어 딱딱하고 굳센 인상을 준다.

전체적으로 자형은 정형화되어 있으며 빠른 운필로 경쾌하고 강한 운동성을 느낄 수 있다. 또한 넓은 행간과 명확한 글줄, 윗줄과 아랫줄 맞춤 등 필사에 많은 공을 들이고 있음을 알 수 있다.

특징적인 부분으로는 세로획의 돋을머리를 들 수 있다. 돋을머리는 갈고리모양의 독특한 형태가 많이 보이고 있는데 이러한 형태는 「명주기봉」에서 사용된 돋을머리 형태와 매우 유사하다. 또한 「명주기봉」의 자형과도 일정 부분 연관성을 찾아 볼 수 있다.

- 44a부터 45b까지 가로획의 기울기 평행에 가깝게 낮아지고 운동성 줄어들어 확연한 변화를 보이며, '롱, 샹' 등 자형과 운필 변화. 필사자 교체 추정.
- 53b 8행부터 54a 4행까지 44a의 자형으로 변화. 필사자 교체 추정.
- 58b 9행부터 58a 9행까지 44a의 자형으로 변화. 필사자 교체 추정.
- 59a부터 64b까지 44a의 자형으로 변화. 필사자 교체 추정.
- 66b 4행부터 67a 5행까지 44a의 자형으로 변화. 필사자 교체 추정.
- 70a 8행부터 71b 5행까지 44a의 자형으로 변화. 필사자 교체 추정.

특이사항: 「명주기봉」의 독특한 돋을머리 형태와 유사한 돋을머리를 보이며 특히 44a에 나오는 자형에서 「명주기봉」 자형의 유사성이 많이 보인다. 예를 들면 'ㅅ'의 기필 부분의 형태를 들 수 있다.

7. 쌍천긔봉 권지칠. 10행.

▶ 궁중궁체 흘림. 필사자 교체.

본문 행수가 이전과 달리 10행으로 급변하고 있다.

권지일부터 오까지 사용된 자형과 골격은 같으나 결구와 운필에서 이전보다 느슨한 형태를 보인다. 또한 자형과 획에 불필요한 요소들이 많아 앞 권들의 자형에 비해 완성도면에서 조금 부족하다고 할 수 있다.

세로획 돋을머리는 다양한 형태가 나타나고 있으며 왼뿜음은 뾰족한 형태와 가볍게 눌러 맺는 형태, 왼쪽으로 붓을 튕겨내는 형태가 사용되고 있다. 특히 'ㅇ'은 꼭지가 없는 'ㅇ'의 형태를 사용하고 있어 이전과 확연한 차이를 보이고 있다. 공간의 균등 배분이 원활히 이루어지지 않고 있어 공간이 좁아지거나 넓어지는 현상이 자주 나타난다.

전체적으로는 마치 시간에 쫓겨 바삐 쓴 것처럼 보이기도 하며 또 자형의 구성요소들이 어딘가 맞지 않아 조화가 어색하고 결구가 긴밀하지 못하고 성근 편이라 할 수 있다. 만약 필사자의 서사능력에 따른 품위를 논한다면 권지칠을 필사한 필사자는 이전 필사자들보다 한 단계 낮은 품위에 위치한다고 하겠다.

- 글자 크기가 작아지고 커지는 변화 외 자형이나 운필의 큰 변화는 거의 나타나지 않아 한 명의 필사자가 처음부터 끝까지 필사한 것으로 추정할 수 있다.

특이사항: 본문의 행수가 기존 11행에서 10행으로 1행 줄어들다 보니 전체 지면도 늘어나 총 97쪽에 달하고 있다.

8. 쌍천긔봉 권지팔. 11행.

▶ 궁중궁체 흘림(권지뉵+권지오 자형). 필사자 교체.
- 3a부터 66b까지 권지뉵과 같은 서체.
- 66a 권지오의 자형과 동일. 필사자 교체.

9. 쌍천긔봉 권지구. 11행.

▶ 궁중궁체 흘림. 앞 권 초반부와 같은 서체.

3a부터 12b까지 앞 권 초반부의 자형과 같으나 자형과 운필에서 조금 더 정제되고 정돈된 형태로 한 글자 한 글자를 또박또박 정확하게 쓰고 있다.(앞 권보다 글자와 글자를 이어 쓰는 빈도가 줄어들고 있다.) 또한 획 두께 차이를 이용한 획의 강약이 이전보다 더 뚜렷이 나타나고 있는 특징도 볼 수 있다. 권지뉵의 초반부 자형과 매우 유사.

- 10b 미세하게 글자의 폭 넓어지고 가로획의 기울기가 낮아지는 변화와 함께 '룔'의 자형 변화가 나타난다. 필사자 교체 추정.
- 12b 기울기 높아지고 '룔' 자형 변화. 필사자 교체 추정.
- 12a 획 두꺼워지며 획의 강약 사라지고 획 두께 일정하게 변화. 세로획 왼뽑음의 예리함 사라지고 붓 끝 둔해지며 전체적으로 붓 허리를 이용하는 운필법으로 변화가 나타난다. 필사자 교체 추정.
- 18b 5행부터 가로획 기울기 오른쪽으로 높아지며 '룔' 자형 변화. 필사자 교체 추정.
- 19b 18b 5행 이전 자형으로 환원. 필사자 교체 추정.
- 21b 18b 5행의 자형과 동일. 필사자 교체 추정.
- 21a 세로획 수필 예리해지고 획의 강약 뚜렷해지며 확연한 운필 변화. 하늘점 등 자형에서도 변화가 나타나고 있다. 다만 21b에 나타나고 있는 가로획의 기울기와 '룔'자형의 형태는 그대로 유지되고 있다. 필사자 교체 추정.
- 24a 글자 폭 넓어지고 획의 강약 줄어들며 가로획 기울기 낮아지는 변화. 또한 세로획 둔해지고 '룔' 등 자형과 운필 변화. 필사자 교체 추정.
- 28a 글자 크기 작아지고 획질 거칠어지는 변화. 운필시 호흡이 짧아지는 변화. 필사자 교체 추정.
- 30a 글자 폭 좁아지고 획 얇아지며 가로획 기울기 높아지는 변화와 '룔' 자형 변화. 필사자 교체 추정.
- 32b 2행부터 가로획 기울기 낮아지며 '룔' 자형 변화. 필사자 교체 추정.
- 34b 5행부터 가로획 기울기 높아지며 '룔' 자형 변화. 필사자 교체 추정.

10. 쌍천긔봉 권지십. 11행.
▶ 궁중궁체 흘림. 앞 권 중, 후반부와 같은 서체.
- 11a 글자 크기 작아지며 가로획의 기울기 급격하게 오른쪽으로 올라가는 변화. 필사자 교체 추정.
- 14a 글자 크기 커지며 획 두꺼워지고 'ᄉ' 등 자형과 운필 변화. 필사자 교체 추정.
- 24a 가로획의 기울기 급격하게 오른쪽으로 올라가는 변화. 필사자 교체 추정.
- 30a 글자 크기 작아지며 글자 폭 좁아지고 획 얇아지는 등 자형과 운필 변화. 필사자 교체 추정.
- 42b 7행부터 글자 크기 급격히 작아지며 돋을머리 형태 변화. 필사자 교체 추정.
- 49a 가로획 기울기 낮아지며 '블' 등 자형과 운필변화. 필사자 교체 추정.
- 52a 글자 크기 작아지며 가로획 기울기 높아지고 초성 'ㅂ'의 형태 변화. 필사자 교체 추정.
- 57a 불규칙하던 획 두께와 공간이 일정하게 정돈되고 '말' 등 자형과 운필 변화. 필사자 교체 추정.
- 60a 글자 크기 작아지고 삐침 변화. 필사자 교체 추정.
- 63a 획 두께 불규칙해지고 '승, 샹' 등 자형과 운필 변화. 필사자 교체 추정.
- 66a 글자 크기 작아지고 획 두께 일정해지며 가로획 기울기 높아지는 변화. 필사자 교체 추정.

11. 쌍천긔봉 권지십일. 11행.
▶ 궁중궁체 흘림. 앞 권과 같은 서체.
- 7b 8행부터 글자 폭 좁아지고 가로획 기울기 오른쪽으로 높아지는 변화. '룔' 등 자형과 운필 변화. 필사자 교체 추정.
- 9a 8행부터 글자 폭 넓어지고 가로획 기울기 낮아지는 변화. '룔' 등 자형과 운필 변화. 필사자 교체 추정.
- 14a 세로획 획형 변화. 즉 돋을머리와 기둥, 왼뽑음으로 이어지는 세로획을 빠른 속도로 뽑아내는 형태에서 돋을머리 형태를 만들고 기둥에서 왼뽑음까지 길게 긋는 형태로 운필 변화. 필사자 교체 추정.
- 20a 5행부터 획 얇아지고 운필 변화로 인한 획질(갈필) 변화. 필사자 교체 추정.
- 24b 5행부터 24a 7행까지 세로획을 빠르고 짧게 뽑아내는 형태로 운필 변화. 필사자 교체 추정.
- 25b 가로획 기울기 높아지고 운필 변화. 필사자 교체 추정.
- 27a 획 얇아지고 세로획 운필 변화. 필사자 교체 추정.
- 28b 납작한 평붓으로 쓰는 것과 같은 획형으로 운필법의 변화. 필사자 교체 추정.
- 35b 글자 크기 커지고 글자 폭 넓어지며 운필 변화. 필사자 교체 추정.
- 37a 글자 크기 작아지고 '샹' 등 자형과 운필 변화. 필사자 교체 추정.
- 40b 8행부터 11행까지만 가로획 기울기 높아지고 운필 변화. 필사자 교체 추정.

– 40a 글자 크기 커지고 '롤' 등 자형과 운필 변화. 필사자 교체 추정.

– 44a 글자 크기 작아지고 획 얇아지며 가로획 기울기 높아지는 변화. 필사자 교체 추정.

– 48b 8행부터 49a 5행까지 가로획 기울기 높아지며 운필 변화. 필사자 교체 추정.

– 52b 8행부터 글자 크기 작아지고 가로획 기울기 높아지며 세로획 운필 변화. 필사자 교체 추정.

– 54b 글자 크기 커지고 글자 폭 넓어지며 운필 변화. 필사자 교체 추정.

– 57b 8행부터 획 두께 두꺼워지면서 일정하게 변화함에 따라 획의 강약 현저히 줄어드는 변화. 필사자 교체 추정.

– 62a 글자 크기 급격히 작아지고 자형과 운필 변화. 필사자 교체.

12. 쌍천긔봉 권지십이. 11행.

▶ 궁중궁체 흘림. 앞 권과 같은 서체.

– 7a 3행만 급격히 가로획 기울기 높아지며 자형과 운필 변화. 필사자 교체 추정.

– 8a 2행만 급격히 가로획 기울기 높아지는 현상 반복.

– 9b 글자 폭 넓어지며 자형과 운필 변화. 필사자 교체 추정.

– 13a 글자 크기 작아지며 가로획 기울기 높아지는 변화. 필사자 교체 추정.

– 16b 글자 폭 좁아지며 '문' 등 자형과 운필 변화. 필사자 교체 추정.

– 22b 가로획 기울기 높아지며 획 두꺼워지고 운필 변화. 필사자 교체 추정.

– 28a 가로획 기울기 낮아지고 획 얇아지며 획의 강약과 운필 변화. 필사자 교체 추정.

– 31a 획 두꺼워지며 운필 변화. 필사자 교체 추정.

– 32a 가로획 기울기 높아지며 세로획 운필 변화. 필사자 교체 추정.

– 35a 가로획 기울기 낮아지며 운필 변화. 필사자 교체 추정.

– 37b 1행부터 3행까지 가로획 기울기 급격히 높아지며 운필 변화. 필사자 교체 추정.

– 42b 7행만 가로획 기울기 급격히 높아지며 운필 변화. 필사자 교체 추정.

– 42a 6행부터 획 얇아지며 세로획 운필 변화. 필사자 교체 추정.

– 48a 가로획 기울기 높아지며 'ㅅ' 등 자형과 운필 변화. 필사자 교체 추정.

– 55a 글자 폭 넓어지며 가로획 기울기, 획 두께 불규칙하고 운필 변화. 필사자 교체 추정.

– 63a 글자 크기 작아지며 글자 폭 좁아지고 '상' 등 자형과 운필 변화. 필사자 교체 추정.

– 65a 글자 폭 좁아지며 가로획 기울기 높아지고 세로획 돋을머리 획형과 운필 변화. 필사자 교체 추정.

– 67b 가로획 기울기 낮아지며 글자 폭 넓어지고 운필 변화. 필사자 교체 추정.

13. 쌍천긔봉 권지십삼. 11행.

▶ 궁중궁체 흘림. 필사자 교체.

– 3a부터 65b까지 앞 권과 전혀 다른 새로운 자형과 운필을 보여주고 있다.

자형에서는 받침 'ㄹ' 등에서 전형적인 연면흘림의 특징을 볼 수 있으나 글자를 이어 쓰는 글자 수(평균 3~4자)보다 단절되는 자형들이 많아 연면흘림이라 하기에는 무리가 있다. 특징적인 자형으로는 'ㅁ, ㅇ'을 꼽을 수 있다. 우선 'ㅁ'의 경우 크게 두 종류로 사용하고 있는 것을 볼 수 있는데 첫 번째는 일반적인 'ㅁ'의 흘림 형태들이며 두 번째는 2개의 세로획(곡선)으로만 단순하게 표현하고 있는 형태. 이 중 두 획으로 단순하게 표현하는 'ㅁ'의 경우 그 형태의 독특함뿐만 아니라 두 획 사이의 공간 또한 넓게 형성되는 특징을 보이고 있다. 'ㅇ'은 곡굴부분에서 두 획이 서로 닿지 않고 획 사이의 거리가 멀어 일반적인 'ㅇ'에서 생길 수 있는 공간보다 더 큰 공간을 형성하고 있다. 특히 '을'의 경우 'ㅇ'의 오른쪽 획이 매우 짧아 공간이 더욱 커지는 현상을 보인다. 이렇듯 'ㅁ, ㅇ'의 공간이 일반적인 공간보다 크게 형성됨에 따라 결구가 치밀하지 못하고 획과 획 사이의 긴밀함이 부족해 보이기도 한다.

운필에서는 붓을 꺾는 법보다 궁굴리는 법을 주로 사용하고 있으며 직선보다는 곡선이 두드러지게 눈에 띈다. 연결선 또한 곡선이 주를 이루고 있어 더욱 그렇다. 그리고 세로획 돋을머리는 그때그때의 상황에 따른 붓의 움직임으로 전형적인 돋을머리 형태뿐만 아니라 돋을머리 형태가 없거나 매우 미약한 형태(붓을 접는 방법으로 인해 돋을머리가 평행이나 사선의 형태), 또 붓을 역입하는 방법으로 인해 돋을머리가 동그렇게 나타나는 형태 등 다양한 돋을머리 형태가 나타나고 있다. 전체 구성에 있어

서는 앞 권과 마찬가지로 본문의 위, 아래 줄을 정확하게 맞추고 있으며 행간도 규칙적으로 형성되어 있다.

– 65a 필사자 교체.

권지일~권지오까지 볼 수 있는 자형과 동일계열로 자형의 골격과 특징, 운필법을 공유하고 있으며 삐침이 강조된 형태가 권지오 첫 부분과 유사하다. 행간이 앞 권들보다 훨씬 좁게 형성되어 전체적인 구성이 정돈되지 못하고 복잡한 양상을 보이고 있기도 하다.

특이사항: 3a부터 65b까지 글자 크기의 대소변화와 글자 폭의 변화가 여러 곳에서 나타나 필사자 교체를 의심할 수 있지만 자형에서는 유의미한 변화를 찾아볼 수 없다.

14. 쌍천긔봉 권지십ᄉᆞ. 11행.

▶ 궁중궁체 흘림. 필사자 교체 추정.

앞 권 초반부의 자형과 매우 유사하나 앞 권과 달리 붓 끝을 위주로 사용하는 운필법이 주로 사용되고 있다. 이러한 붓 끝 위주의 운필법은 필연적으로 획의 두께가 얇게 표현될 수밖에 없는데 이를 증명하듯 책 전반에 걸쳐 획 두께가 얇게 형성되고 있다. 얇은 획의 사용으로 자형에 공간의 여유를 볼 수 있으며 권지십ᄉᆞ의 자형이 앞 권보다 조금 더 정돈된 형태를 보인다.

기본적인 자형의 골격이나 운필법이 같고 세부 적인 자형과 운필에서 차이를 보이고 있는 점은 권지십ᄉᆞ의 필사자가 앞 권의 필사자와 동일한 서사학습을 받았을 것으로 추정할 수 있다. 또한 30a 6행부터 31b까지 자형의 변화가 나타나고 있는데 변화된 자형 또한 이전 자형의 골격이나 운필법, 특징 등을 공유하고 있는 점으로 미루어 이 부분을 필사한 필사자도 동일한 서사교육 과정을 거쳤을 것으로 볼 수 있다.

– 4b 1행~5행까지 글자 크기 작아지다 6행~8행까지 글자 크기 다시 커지고 이후 글자 크기 작아지는 현상. 필사자 교체 추정.

– 4a부터 8a 1행까지 획 얇아지며 글자 크기 작아지고 운필 변화. 필사자 교체 추정.

– 22b 8행부터 글자 폭 넓어지고 23a부터는 자간 좁아지며 획 두께 두꺼워지는 변화. 필사자 교체 추정.

– 30a 6행부터 31b까지 급격히 글자 크기 커지고 글자 폭 넓어지는 변화. 이 때문에 행간이 좁아지고 구성이 복잡해지고 있다. '리, 라'의 자형에서 변화를 찾아 볼 수 있다. 필사자 교체 추정.

– 34a 9행부터 글자 크기 작아지고 획 얇아지는 변화.

– 41b 7행부터 42b까지 글자 폭 넓어지는 변화.

– 46b 6행부터 57b까지 b면만 글자 크기 커지는 현상.

15. 쌍천긔봉 권지십오. 11행.

▶ 궁중궁체 흘림. 앞 권(8a 이후)과 같은 서체.

앞 권과 동일한 자형이나 다른 점으로는 세로획 돋을머리를 들 수 있다. 앞 권들에서는 전형적인 궁체의 돋을머리의 형태가 많이 사용되었다면 권지십오에서는 주로 붓 끝을 접어 기필한 후 내려 긋고 있는 방법을 사용하고 있어 차이를 보인다. 이러한 운필법의 변화로 돋을머리의 형태가 평행이거나 돋을머리 형성 없이 사선으로 기필되어 내려 긋은 세로획이 많다.

전체적으로 앞 권에 비해 큰 변화나 기복 없이 일정한 서사 양상을 보이고 있다. 하지만 변화가 아예 없는 것은 아니다. 예를 들어 32b 6행부터 획 두께가 두꺼워지는 등의 소소한 변화는 여러 곳에서 나타나고 있다.

16. 쌍천긔봉 권지십뉵. 11행.

▶ 궁중궁체 흘림. 필사자 교체 추정.

앞 권과 자형은 매우 유사하나 획 두께가 상당히 두꺼워지는 변화를 보인다. 그 중에서도 특히 세로획의 두께 변화가 눈에 띈다. 전반적으로 진한 농묵으로 붓에 먹물을 많이 묻혀 쓰고 있는 것을 볼 수 있다. 붓의 먹물 함유량이 높을 경우 자칫 획이 묵저(墨猪)가 될 확률이 높으나 적절한 운필 속도를 통해 오히려 획을 윤택하게 만들고 있다.(묵저가 된 곳도 있지만 대체적으로 윤택한 획을 보여주고 있다.) 붓 끝만 사용해 얇은 획이 주로 사용되었던 권지십ᄉᆞ와 정반대라 할 수 있다.

본문 중 인용문의 경우 획 두께가 조금 얇아지는 현상을 보이며 전체적으로 자형에서 큰 변화는 보이지 않는다.

– 60a 8행부터 가로획 두께 얇아지는 변화.

– 61b 6행부터 10행까지 급격히 글자의 크기 커지는 변화.

17. 쌍천긔봉 권지십칠. 11행.

▶ 궁중궁체 흘림. 앞 권과 같은 서체.

권지십칠의 경우 지면이 45쪽으로 이전 책들과 비교해 현저히 적다.

18. 쌍천긔봉 권지십팔. 11행.

▶ 궁중궁체 흘림. 필사자 교체 추정.

권지십삼에서 권지십칠까지 사용된 자형의 골격과 특징, 운필법을 공유하고 있어 앞의 필사자들과 동일한 서사계열임을 알 수 있다. 다만 권지십팔의 필사자가 가지고 있는 조형 감각과 개성이 앞 권과 다른 세로로 긴 특징적인 자형(세로획의 강조)을 만들어 내고 있다.

책 초반의 경우 가로획이 얇고 세로획이 두꺼운 형태로 획의 강약을 강하게 표현하고 있으나 12a부터는 획 두께가 전반적으로 두꺼워지는 변화를 보인다. 또한 '롤'의 경우 초성 'ㄹ'의 두 번째 획과 세 번째 획을 이어 쓰지 않고 두 번째 획의 시작 부분에서 따로 쓰는 방식을 취하고 있다. 앞 권들에서는 이어 쓰는 방식이 주를 이루었고 때에 따라 세 번째 획을 따로 쓰기도 하였으나 권지십팔에서는 세 번째 획을 따로 쓰는 방식만 사용하고 있어 서사 방식의 차이를 보인다.

- 7a 6행에서 글줄이 휘고 있으며 8b 5행과 6행 사이의 행간이 다른 행간에 비해 넓게 형성되어 있다. 이 부분들의 경우 앞, 뒷면에 해당하므로 설계의 잘못이었을 가능성이 높다.
- 12a 2행부터 가로획의 두께가 두꺼워지는 변화를 보인다. 자형에서의 큰 변화는 찾아볼 수 없다.
- 13b, 14b, 18b 6행부터 13행까지 글자 크기 커지고 글자의 가로 폭 넓어져 행간이 좁아지는 변화 반복.
- 25a에서 '봉'의 'ㅂ' 가로획 두 개를 하나의 획으로 처리하는 흘림 자형을 처음 사용하기 시작. 7행부터 글자 크기 작아지는 변화.
- 26a '롤'에서 초성 'ㄹ'의 두, 세 번째 획을 이어 쓰는 자형이 처음 나타나기 시작.
- 33a부터 '롤'에서 초성 'ㄹ'의 두, 세 번째 획을 이어 쓰는 자형이 주로 사용되는 변화.
- 43a부터 '롤'에서 초성 'ㄹ'의 세 번째 획을 이어 쓰지 않고 두 번째 획 앞부분에서 따로 시작하는 자형 위주로 변화.

특이사항: 전체적으로 획 두께의 변화, 글자 폭의 변화. 글자 크기의 변화 등이 여러 곳에서 나타나고 있는 것을 볼 수 있다. 하지만 자형의 변화는 거의 찾아보기 힘들다. 이 때문에 처음부터 끝까지 한 명의 필사자가 필사한 것으로 추정할 수밖에 없다. 그럼에도 불구하고 필사자 교체에 대한 의심을 떨칠 수가 없는 것은 책의 첫 부분과 책의 끝 부분을 대조하면 서사분위기가 확연한 차이를 보이기 때문이다. 이에 의심되는 곳 12a, 18b 6~13행, 27a, 33a, 43a을 차후 연구를 위해 기록해 둔다.

서체 총평

『쌍천긔봉』의 서체는 자형별로 크게 네 부류(계열)로 분류 할 수 있다.

1. 1권~5권.　　2. 6권·8권~12권.　　3. 13권~18권.　　4. 7권.

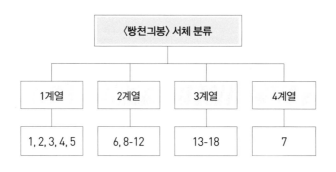

이들 부류는 자형의 골격이나 운필법, 결구법이 달라 각각의 특징적인 자형을 형성하고 있어 서로 다른 네 개의 서사계열이 필사에 참여하고 있음을 알 수 있다. 그 중 특히 주목해 봐야 할 부류는 두 번째 부류(6권·8권~12권)로 여기에 나타는 자형 중 세로획의 돋을머리 형태가 『명주기봉』의 세로획과 유사함을 볼 수 있다. 『명주기봉』의 세로획 돋을머리 형태는 매우 독특한 형태로 흔히 볼 수 없는 형태라는 점을 감안하면 두 번째 부류에서 유사한 돋을머리 형태가 나타난다는 것은 두 소설을 필사한 필사자들 사이에 어떤 영향관계나 또는 연관성을 가지고 있을 가능성을 생각해 볼 수 있다. 물론 『명주기봉』의 가로획 기울기가 낮게 형성되어 있어 두 번째 부류의 돋을머리와 약간의 차이를 보이고 있지만 전반적인 자형의 골격이나 획형으로 볼 때 연관성이 상당히 높다고 할 수밖에 없다. 특히 자형 분석에 따른 연관성 연구에서 형태적 요소는 상당히 중요한 부분을 차지하고 있기에 더욱 그렇다. 그리고 마지막 네 번째 부류인 7권의 경우 7권만 10행으로 서사되어 있는 특징을 볼 수 있다.

참고로 자형별뿐만 아니라 서사 능력에 따라 전문 서사상궁 궁중궁체 흘림과 궁중궁체 흘림 두 종류로도 분류 가능하다.

1. 전문 서사상궁 궁중궁체 흘림: 1권~3권, 5권.

2. 궁중궁체 흘림, 전문 서사상궁 궁중궁체 흘림 혼재: 4권.

3. 궁중궁체 흘림: ①6권·8권~12권, ②7권 ③13권~18권(연면흘림 특징)

한편 『쌍천기봉』 1권~5권의 자형이 『이씨세대록(李氏世代錄)』(K4-6795)에 서사된 자형과 동일함을 볼 수 있다. 『쌍천기봉』이 『이씨세대록(李氏世代錄)』, 『이씨후대인봉쌍계록(李氏後代麟鳳雙界錄)』으로 이어지는 연작소설의 첫 번째 작품으로 볼 때 필사자들이 『쌍천기봉』에 이어 『이씨세대록(李氏世代錄)』을 연이어 필사했거나 아니면 동시기에 필사했을 가능성도 생각해 볼 수 있다. 아울러 『쌍천기봉』의 6권·8권~12권의 자형과 유사한 연관성을 보이고 있는 『명주긔봉』 또한 이와 비슷한 시기에 필사가 이루어졌을 가능성도 있다.

〈 쌍천기봉 권지1 31p 〉

〈 쌍천기봉 권지2 43p 〉

〈 쌍천기봉 권지3 10p 〉

〈 쌍천기봉 권지4 51p 〉

〈 쌍천기봉 권지5 44p 〉

〈 쌍천기봉 권지6 44p 〉

〈 쌍천기봉 권지7 63p 〉

〈 쌍천기봉 권지8 66p 〉

〈 쌍천기봉 권지9 12p 〉

〈 쌍천기봉 권지10 52p 〉

〈 쌍천기봉 권지11 37p 〉

〈 쌍천기봉 권지12 42p 〉

쌍천긔봉 권지십삼

-14-

-267-

-266-

〈 쌍천기봉 권지13 65p 〉

〈 쌍천기봉 권지14 4p 〉

병 텬의봉 권지십뉵

-537-

-651-

-650-

〈 쌍천기봉 권지16 61p 〉

〈 쌍천기봉 권지17 19p 〉

〈 쌍천기봉 권지18 25p 〉

16. 양현문직절기(양현문직졀긔 楊賢門直節記)

청구번호: K4-6827

서지사항: 線裝, 24卷 24冊, 32.3×22cm, 우측 하단 共二十四, 공격지 있음.

서체: 궁중궁체 연면흘림, 전문 서사상궁 궁중궁체 흘림.
　　 1. 궁중궁체 연면흘림: 1~22권
　　 2. 전문 서사상궁 궁중궁체 흘림: 23~24권

1. 양현문직절긔 권지일. 10행.
▶ 궁중궁체 연면흘림.

『범문정통절언힝녹』 권지십팔, 『벽허담관제언녹』과 운필법, 연결선의 획질, 자형 등에서 동일함을 볼 수 있다. (『범문정통절언힝녹』 권지십팔 자형 특징 설명 참조.)

전체적으로 좌우여백과 행간이 고르게 형성되어 안정적이며 글자의 폭도 일정해 글줄이 명확하다. 본문의 윗줄과 아랫줄 모두 정확하게 맞추고 있어 필사에 상당한 공을 들이고 있음을 알 수 있다. 좌우여백은 행간과 같은 크기를 갖고 있다.

권지일은 시작부터 끝까지 흐트러짐 없는 자형을 보이고 있어 한 명의 필사자가 필사를 담당하고 있는 것으로 판단할 수 있다.

특이사항: 『범문정통절언힝녹』 권지십팔, 『벽허담관제언녹』과 동일 자형.

참고로 임치균의 『조선조 대장편소설 연구』(태학사, 1996)에 따르면 아세아문화사에서 간행한 『필사본 고전소설전집』에 수록된 〈양현문직절긔〉에는 6, 7, 17, 18, 19, 21, 23, 24권의 끝나는 부분에 필사년도와 일자 그리고 용호, 견일정 등의 필사자 이름이 적혀있는 필사기가 있다고 서술하고 있어 민간에서 제작된 민간본으로 추정된다. 하지만 장서각본에서는 필사기가 없어 민간본과 차이를 보이고 있다.

2. 양현문직절긔 권지이. 10행.
▶ 궁중궁체 연면흘림. 필사자 교체 추정.

앞 권과 자형을 만드는 결구법이 동일해 전체적으로 자형의 형태는 매우 유사하다. 다만 앞 권의 자형보다 획이 두껍게 형성되고 있으며 삐침이 날카로운 느낌을 줄 정도로 뾰족하다. 이 때문에 전반적인 서사 분위기에서 앞 권과 확연한 차이를 보인다. 그리고 앞 권의 필사자와 같은 결구법과 운필법을 사용하고 있는 것으로 볼 때 동일한 서사교육을 받았을 것으로 추정 가능하다.

- 3a부터 5a까지 전반적으로 가로획의 기울기와 획 두께, 결구가 고르게 서사되고 있지 못해 안정적인 면보다는 강하고 거친 느낌을 주고 있다. 아울러 조금은 정제가 부족한 듯한 모습도 보인다.
- 6b 획과 자형들이 이전보다 한층 고르게 서사되고 있어 안정적인 모습으로 변화. 자형에서 눈에 띄는 큰 변화는 없으나 획의 고른 사용 등 운필의 변화가 나타나고 있다. 필사자 교체 추정.
- 25b~26a까지 이전의 정연하게 서사되던 글줄과 자형, 획 등이 불규칙하게 흐트러지는 변화. 자형에서의 변화는 찾아 볼 수 없다.
- 5a에서 6b로의 안정적 변화와 25b에서 26a까지 나타나는 불규칙한 현상 외에 책이 끝나는 마지막 55a까지 큰 변화는 찾아볼 수 없다.

3. 양현문직절긔 권지삼. 10행.
▶ 궁중궁체 연면흘림. 앞 권과 같은 서체.
- 4a부터 17a까지 1행이 왼쪽으로 기울어지는 현상. 글줄 설계의 잘못으로 보인다.
- 17b 8행부터 글자의 축이 오른쪽으로 기울어지는 현상이 나타나기 시작해 56b까지 이어지고 있다. 이 역시 글줄 설계의 잘못으로 보인다.
- 전체적으로 자형의 큰 변화는 찾아 볼 수 없다.

4. 양현문직절긔 권지亽. 10행.

▶ 궁중궁체 연면흘림. 필사자 교체 추정.

자형이나 획형은 권지삼과 큰 차이를 보이지 않으나 눈에 띄게 얇은 획을 사용하고 있어 확연한 차이를 보인다. 권지亽의 자형은 권지일의 획 두께와 권지삼의 획형이 조합되어 만들어진 형태라고 하면 적절한 표현일 듯싶다.

– 12a만 자형의 세로 길이가 급격히 줄어 납작한 모양의 자형으로 변화하는 현상을 보인다. 자형의 형태나 운필, 획형에서는 변화가 나타나지 않는다.(예를 들어 '쇼져'의 경우 운필법이나 자형의 형태까지 12b와 똑같다.)

– 24b 3행부터 6행까지 급격히 글자 크기 커짐.

– 전체적으로 글자 크기의 대소 차이만 있을 뿐 자형이나 운필에서 큰 변화는 찾아 볼 수 없다.

5. 양현문직절긔 권지오. 10행.

▶ 궁중궁체 연면흘림. 앞 권과 같은 서체.

– 24b 급격하게 글자 크기 커지며 글자 폭 넓어지고 운필 변화. '쟝, 량'등 'ㅑ'의 운필법과 형태 변화. 필사자 교체 추정.

– 26b 9행부터 글자 폭 좁아지며 23b 이전 자형으로 환원. 필사자 교체 추정.

– 32b 3행부터 급격히 글자 크기 작아지며 획 얇아지는 변화가 나타나나 자형의 변화는 찾아보기 힘들다.

6. 양현문직절긔 권지뉵. 10행.

▶ 궁중궁체 연면흘림. 앞 권과 같은 서체.

– 8b에서 글자 크기 작아지고 글자 폭 좁아지는 변화. 특히 8행부터 글자 크기 더 작아지는 현상.

7. 양현문직절긔 권지칠. 10행.

▶ 궁중궁체 연면흘림. 앞 권과 같은 서체.

– 14a 8행부터 담묵으로 변하며 글자 크기 급격히 작아지고 획 얇아지는 변화. 특히 15b부터 붓끝을 위주로 하는 운필의 변화로 위와 같은 현상이 더욱 심화하면서 서사 분위기에서 이전과 현격한 차이를 보인다. 또한 운필 변화와 함께 자간도 넓게 형성되는 변화가 나타나고 있는 것을 볼 수 있다. 필사자 교체 추정.

8. 양현문직절긔 권지팔. 10행.

▶ 궁중궁체 연면흘림. 앞 권과 같은 서체.

– 19a 9행 밑에서 5,6번째 글자 '아니'의 경우 본 글자를 지우고 그 위에 써넣었으나 자형도 본래의 자형이 아니며 그 크기 또한 일반적이지 않을 만큼 크다.

– 36a 글자 크기 급격히 작아지며 획 얇아지는 변화.

9. 양현문직절긔 권지구. 10행.

▶ 궁중궁체 연면흘림. 앞 권과 같은 서체.

10. 양현문직절긔 권지십. 10행.

▶ 궁중궁체 연면흘림. 앞 권과 같은 서체.

11. 양현문직절긔 권지십일. 10행.

▶ 궁중궁체 연면흘림. 앞 권과 같은 서체.

12. 양현문직절긔 권지십이. 10행.

▶ 궁중궁체 연면흘림. 앞 권과 같은 서체.

– 45a 5행 가운데 종이 덧대어 수정.

13. 양현문직절긔 권지십삼. 10행.

▶ 궁중궁체 연면흘림. 앞 권과 같은 서체.

14. 양현문직절긔 권지십ᄉᆞ. 10행.

▶ 궁중궁체 연면흘림. 앞 권과 같은 서체.

– 30a 담묵으로 바뀌며 글자 크기 작아지고 획 얇아지는 변화. 30b까지 글자와 글자를 이어 쓰는 빈도가 매우 높았으나 30a부터 이어 쓰는 빈도 낮아지는 변화도 나타나고 있다. 하지만 자형에서는 큰 변화를 찾기 힘들다.

– 전체적으로 글자 크기가 작아졌다 커졌다하는 변화가 나타나고 있으나 자형과 운필에서는 유의미한 변화를 볼 수 없다.

15. 양현문직절긔 권지십오. 10행.

▶ 궁중궁체 연면흘림. 앞 권과 같은 서체.

16. 양현문직절긔 권지십뉵. 10행.

▶ 궁중궁체 연면흘림. 앞 권과 같은 서체.

17. 양현문직절긔 권지십칠. 10행.

▶ 궁중궁체 연면흘림. 앞 권과 같은 서체.

– 28a 글자 크기와 폭 작아지고 획 얇아지는 변화.

– 35a 8행부터 급격히 글자 크기 작아지고 담묵으로 변화. 자형변화 없음.

18. 양현문직절긔 권지십팔. 10행.

▶ 궁중궁체 연면흘림. 앞 권과 같은 서체.

19. 양현문직절긔 권지십구. 10행.

▶ 궁중궁체 연면흘림. 앞 권과 같은 서체.

20. 양현문직절긔 권지이십. 10행.

▶ 궁중궁체 연면흘림. 앞 권과 같은 서체.

– 23b 담묵 글자 크기 작아지는 변화.

21. 양현문직절긔 권지이십일. 10행.

▶ 궁중궁체 연면흘림. 앞 권과 같은 서체.

– 16a 8행부터 급격히 작아지고 폭 좁아짐

– 17b 7행부터 글자 축 오른쪽으로 기울어지는 변화

– 35a 담묵의 사용과 글자 크기 작아지는 변화.

– 41a 글자 크기 급격히 작아지는 변화.

책 본문 중 8행부터 10행까지 행간이 줄어들며 글자 크기 또한 작아지는 현상이 많이 나타나는 특징을 보이고 있음.

22. 양현문직절긔 권지이십이. 10행.

▶ 궁중궁체 연면흘림. 앞 권과 같은 서체.

23. 양현문직절긔 권지이십삼. 10행

▶ 전문 서사상궁 궁중궁체 흘림.

전형적인 궁체 흘림으로 한 획 한 획이 정제되고 정형화되어 있다. 공간의 균제로 자형의 결구는 빈틈이 없으며 긴밀하다. 운

필은 정확하고 획은 얇은 편이며 세로획 돋을머리는 뚜렷하다. 흘림임에도 'ㅇ'의 꼭지는 형성되어 있지 않으며 간혹 꼭지가 있다하더라도 매우 미약하게 나타나고 있다.

권지이십삼의 자형에서 가장 특징적으로 꼽을 수 있는 것은 'ㅎ'의 가로획의 기울기다. 가로획의 기울기가 우상향으로 그 각도가 매우 높으며, 가로획의 길이 또한 상당히 길게 형성되어 있어 기울기를 더욱 높게 보이도록 만들고 있다. 또한 'ㅎ'의 가로획 기울기를 꾸준히 유지시키고 있어 필사자가 'ㅎ'에 매우 큰 관심을 두고 서사했음을 짐작할 수 있다. 이외에도 '라, 롤'의 초성 'ㄹ' 형태도 상당히 독특한 편으로 필사자의 개성이 뚜렷하게 발휘되는 자형이라 할 수 있다.

전절부분에서는 붓을 꺾는 방법(折)을 위주로 하고 있으며, 가로획 'ㅡ'의 기필 부분에서는 붓을 꺾어 사용할 때 생기는 각진 절단면이 강하게 드러나고 있다. 이와 같은 절법 위주의 사용은 자형에서 긴장감을 불러일으키고 있으나 붓의 움직임은 여유로움과 느긋함이 가득하다. 이 때문에 필사자의 서사능력이 일정 수준 이상에 도달해 있음을 알 수 있다.

행간은 자형 폭의 1.5배 정도로 넓고 규칙적으로 형성되어 있어 글줄이 명확하다. 처음부터 끝가지 일관된 흐름과 필세를 보여주고 있으며 윗줄과 아랫줄을 맞추고 있어 필사에 많은 공을 들이고 있음을 볼 수 있다.

– 글자 크기가 약간씩 크고 작은 차이를 보이는 곳을 제외하고는 자형과 운필에서 큰 변화를 찾아볼 수 없어 한 명의 필사자가 필사한 것으로 추정된다.

24. 양현문직절긔 권지이십亽죵. 10행.

▶ 전문 서사상궁 궁중궁체 흘림. 필사자 교체 추정.

앞 권과 자형의 골격이나 형태는 동일하다고 할 만큼 유사하다. 하지만 세부적인 획형이 다르며 운필에서는 이보다 큰 차이를 보이고 있다. 우선 삐침과 가로획의 길이가 길어지면서 글자의 폭이 앞 권보다 넓게 형성되어 행간이 줄어들고 있어 본문의 구성이 이전보다 복잡한 양상을 보인다. 세부 자형에서는 'ㅅ, ㅈ'의 점획을 붓을 꺾는 법(折)을 이용해 획형이 이전과 달라졌음을 알 수 있으며 '롤'에서는 초성 'ㄹ'의 세 번째 마지막 획을 아래에서 위로 붓을 회전시켜 사용하고 있는데 이는 앞 권에서 전혀 볼 수 없었던 운필 방식이다. 또한 '라'의 초성 'ㄹ'의 운필법(마지막 획을 붓을 꺾는 방법으로 획 전환)에서도 차이를 보이고 있다. 특히 이전과 달리 세로획의 흔들림 현상과 함께 기울기의 불규칙한 현상을 볼 수 있는데 세로획의 불규칙한 기울기는 앞 권에서는 없었던 현상이다.

– 4b, 5b, 6b의 10행만 글자 크기 작아지는 변화. 설계의 잘못으로 보인다.

– 7b 8행부터 7a 3행까지 글자 크기 작아지며 획 얇아지는 변화. 자형 변화 없음.

– 10a 5행부터 10행까지 가로획 기울기 변화하며 세로획 불규칙.

– 11b 글자 크기 커지는 변화.

– 23a 6행부터 10행까지 글자 크기 작아지는 변화.

– 29a 글자 폭 좁아지는 변화.

– 34b 글자 크기 작아지며 이전보다 글자 크기 고르게 서사되며 행간 규칙적으로 형성

– 43b 글자 크기 더 작아지며 정제되고 흔들림 없는 획 사용.

책 전반에 걸쳐 8행~10행까지 행간이 좁아지며 글자 크기 작아지는 현상이 지속적으로 관찰되고 있다. 이러한 현상은 본문 구성의 설계 잘못으로 보이며 책 후반부에 이르면 상당히 줄어들고 있다. 또한 책 후반부에는 글자의 크기가 처음과 비교해 현저히 작아지고 있으며 획의 흔들림 없이 자신감 넘치는 획을 구사하고 있다. 또한 글자의 크기나 폭도 고르게 서사되고 있어 책 초반부와 대조된다.

한편 책의 초반부와 후반부를 비교해 보면 운필의 변화를 볼 수 있으며 전체적으로 앞 권에 비해 글자의 크기나 폭의 변화가 많이 나타나고 있다. 이 때문에 필사자 교체가 의심되지만 자형에서 큰 변화를 찾아볼 수 없어 필사자 교체로 확신할 수 없다.

서체 총평

『양현문직절긔』는 크게 두 부류의 서체로 서사되어 있다. 첫 번째 부류는 1권~22권까지 서사에 사용된 연면흘림이며, 두 번째 부류는 23, 24권을 서사하는데 사용된 궁중궁체 흘림이다. 특히 23, 24권은 전문 서사상궁의 궁중궁체 흘림으로 정형화되고 치밀한 자형이 돋보인다.

1권~22권까지 사용된 연면흘림의 경우 독특한 자형을 볼 수 있다. 예를 들어 '곤, 골, 공' 등 '고'자에 받침이 붙었을 경우 붓이 꺾이는 곳 하나 없이 모두 큰 곡선으로 궁굴리고 있어 특이한 형태를 보인다. 특히 '골'자의 경우 곡선이 계속 증가해 더욱 독특

한 자형을 보이고 있다. 그리고 'ㅇ'받침에 이어 다음 글자의 초성이 다시 'ㅇ'일 경우 획을 그대로 이어 쓰는 방법을 취해 마치 '눈사람' 또는 '8'자와 같은 형태를 보인다. 이러한 특징은 동일한 자형을 보이고 있는 「범문졍튱졀언횡녹」 권지십팔과 「벽허담관제언녹」에서도 볼 수 있다.

한편 권지일부터 권지이십이까지 자형이나 운필법, 필사 형식이 유사하여 동일한 서사학습을 받은 필사자들로 판단할 수 있다. 특히 권지뉵부터 이십이까지는 한 명의 필사자가 필사한 것으로 보이기도 한다. 권지이십삼과 이십사의 경우 자형이 동일하다고 해도 과언이 아닐 정도로 유사하나 운필과 세부 획형 등에서 차이를 보이고 있어 필사자 교체를 추정할 수 있다. 아울러 자형과 운필의 유사성으로 미루어 두 권의 필사자 모두 동일한 학습과정을 거쳤을 것으로 판단되며 서사능력으로 볼 때 동학이었을 가능성도 제기해 볼 수 있다.

〈 양현문직절기 권지1 17p 〉

〈 양현문직절기 권지2 25p 〉

〈 양현문직절기 권지3 20p 〉

〈 양현문직절기 권지4 12p 〉

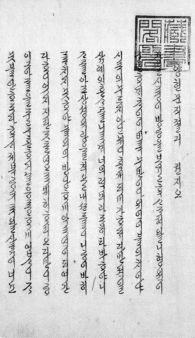

〈 양현문직절기 권지5 26p 〉

〈 양현문직절기 권지6 8p 〉

〈 양현문직절기 권지7 14p 〉

〈 양현문직절기 권지8 36p 〉

〈 양현문직절기 권지9 48p 〉

〈 양현문직절기 권지10 53p 〉

〈 양현문직절기 권지11 19p 〉

〈 양현문직절기 권지12 36p 〉

〈 양현문직절기 권지13 41p 〉

〈 양현문직절기 권지14 30p 〉

〈 양현문직절기 권지15 37p 〉

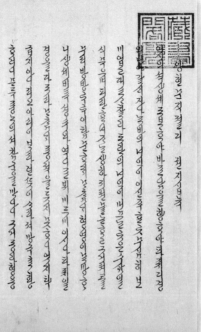

〈 양현문직절기 권지16 16p 〉

〈 양현문직절기 권지17 28p 〉

〈 양현문직절기 권지18 12p 〉

〈 양현문직절기 권지19 25p 〉

〈 양현문직절기 권지20 27p 〉

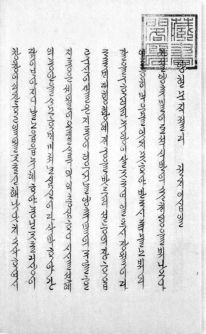

〈 양현문직절기 권지21 41p 〉

〈 양현문직절기 권지22 15p 〉

〈 양현문직절기 권지23 23p 〉

〈 양현문직절기 권지24 29p 〉

17. 엄씨효문청행록(엄시효문청힝록 嚴氏孝門淸行錄)

청구번호: K4-6828

서지사항: 線裝, 30卷 30冊, 우측 하단 共三十, 공격지 있음. 사후당여사 해제.

서체: 궁중궁체 연면흘림.

1. 엄시효문청힝록 권지일. 10행.
▶ 궁중궁체 연면흘림.

앞 공격지에 사후당여사의 해제가 붙어있다. 해제 말미에 '사후당 윤백영 팔십삼세 해제'라는 글을 통해 1970년에 작성되었음을 알 수 있다.

본문의 서체는 궁중궁체 연면흘림으로 『엄시효문청힝록』만의 독특한 개성과 특징을 표출하고 있다.

『엄시효문청힝록』 자형의 가장 큰 특징은 세로획 'ㅣ'라 할 수 있다. 'ㅣ'의 길이가 상당히 길게 형성되어 있으며 두께 또한 상당한 굵기를 가지고 있어 'ㅣ'축 줄맞춤이 더욱 강조되고 있으며, 글줄 또한 명확하게 나타나고 있다. 또한 세로획 'ㅣ'가 연속되는 경우 'ㅣ'의 길이로 인해 위 글자와 아래 글자의 초성 간격이 매우 넓게 형성되어 공간이 여유로워지는 효과를 보인다. 반대로 'ㅣ'가 없는 경우 글자와 글자가 밀접하게 붙게 되어 글자가 뭉쳐 보이는 역효과를 발생시키기도 한다.

세로획의 돋을머리는 없거나 미약하게 형성되어 있으며 하늘점은 마치 'ㄴ'의 형태와 같은 독특한 모양을 하고 있다. 대체적으로 가로획은 얇게, 세로획은 두껍게 처리하고 있어 획의 강약이 뚜렷하며, 붓이 나아가는데 있어 주저함 없이 원하는 위치까지 자신 있게 나아가고 있는 모습을 볼 수 있다. 전절(轉折)에 있어서는 전보다는 절을 더 많이 사용하고 있으며 절이 노봉과 만나 강하고 날카로운 모습을 보이고 있기도 하다. 그러나 강하고 날카로운 모습은 연면흘림의 특성과 함께 붓을 궁굴리는(轉) 부분으로 인해 서로 상쇄되고 있어 강함과 부드러움이 공존하고 있음을 볼 수 있다. 전체적으로 붓끝 노출이 많으며 획질 또한 윤택함 보다는 삽(澁)의 기운이 조금 더 강하다.

본문의 구성은 윗줄과 아랫줄을 정확히 맞추고 있으며 행간의 넓이도 규칙적으로 형성되어 있어 필사에 공을 들이고 있음을 알 수 있다.

– 8b 8행부터 글자 크기 작아지는 변화. 자형변화 없음.

– 전체적으로 글자 크기 변화 외 자형이나 운필 변화는 찾아볼 수 없다.

특이사항: 장서각 해제에 가로 크기 표기 없음. 세로 크기로 추정되는 32.6cm만 표기.

2. 엄시효문청힝록 권지이, 10행. 권지삼, 권지ᄉ, 권지오, 권지뉵, 권지칠, 권지팔, 권지구, 권지십, 권지십일, 권지십이, 권지십삼, 권지십ᄉ, 권지십오, 권지십뉵, 권지십칠, 권지십팔, 권지십구, 권지이십, 권지이실일, 권지이십이, 권지이십삼, 권지이십ᄉ, 권지이십오까지 모두 같은 서체로 자형과 운필 동일.

특이사항: 권지일부터 권지이십오까지 글자 크기가 커지는 곳과 작아지는 곳이 있을 뿐 자형과 운필의 변화를 찾아볼 수 없다. 물론 자형이나 운필에서 의심스러운 부분도 있기는 하다. 예를 들어 권지십의 21b에서 ᄉ, ᄌ 등 자형변화와 삐침의 미세한 변화 등을 볼 수 있다. 하지만 자형이나 운필에서 유의미한 변화는 보이지 않고 있으며, 서사 분위기나 필세, 흐름 등은 그대로 유지되고 있어 필사자 교체가 이루어졌다고 추정하기에는 근거가 약하다고 할 수 있다.

26. 엄시효문청힝록 권지이십뉵. 10행.
▶ 궁중궁체 연면흘림.
– 3a부터 19b까지 앞 권과 같은 서체.
– 19a 필사자 교체.

이전까지와는 전혀 다른 자형이다. 이전의 길고 두꺼운 세로획으로 인해 상당히 긴 자형이 형성되었으나 세로획이 짧아지면서 자형의 길이가 줄어들어 일반적인 자형의 길이를 보이고 있다. 또한 가로획과 세로획의 두께차가 크지 않으며 세로획의 길이

때문에 여유로웠던 글자와 글자 사이의 공간이 사라져 본문의 구성이 여유 없이 꽉 들어차 보인다. 본래 이러한 구성이 일반적이지만 이전의 자형 구조가 본문 구성에 많은 여유를 주고 있었기에 이와 같은 자형의 급격한 변화가 오히려 본문 구성에 답답함을 느끼게 하는 역설적 효과로 나타나고 있기도 하다.

가로획의 기울기는 오른쪽으로 높게 형성되어 있으며 특히 'ㅜ'의 경우 더욱 급격한 기울기를 보인다. 그리고 세로획의 돋을머리는 약하지만 그 형태를 갖추고 있으며 직선보다는 곡선의 비율이 높아 이전과 확연한 차이를 보이고 있다. 전절(轉折)에서도 절보다는 전, 즉 붓을 궁굴리는 법을 많이 사용하며 'ㅇ'의 꼭지를 크게 형성시키고 있다. 특징적인 자형으로는 '고'자를 들 수 있는데 '고'의 마지막 획 처리를 위로 길게 뽑아내고 있어 필사자의 개성을 드러내고 있다. 본문의 윗줄과 아랫줄을 정연하게 맞추고 있으며 행간도 규칙적으로 형성되고 있다. 다만 결구에서 공간의 균제가 미진한 곳과 운필에서 불필요한 요소들이 나타나고 있어 자형이 정제되었다는 인상보다는 약간은 불규칙하다는 인상을 주고 있기도 하다.

– 32b '롤'의 자형변화. 지금까지 볼 수 없었던 형태로 '롤'의 초성 'ㄹ' 두 번째 획을 길게 처리하는 특징적 형태를 보인다. 일반적으로 '롤'의 경우 초성 'ㄹ'의 세 번째 획을 길게 강조하는 형태가 대부분인데 30a에서 처럼 두 번째 획을 길게 강조하는 자형은 앞서 살펴본 다른 소설들과 『엄시효문청힝록』을 통틀어 처음 나오는 자형이다. 결구와 운필에서의 변화는 찾아볼 수 없다.

27. 엄시효문청힝록 권지이십칠. 10행.
▶ 궁중궁체 연면흘림. 앞 권과 같은 서체.

28. 엄시효문청힝록 권지이십팔. 10행.
▶ 궁중궁체 연면흘림. 앞 권과 같은 서체.
– 16b '롤'의 자형변화. 초성 'ㄹ'의 세 번째 획이 길어지는 형태.

29. 엄시효문청힝록 권지이십구. 10행.
▶ 궁중궁체 연면흘림. 앞 권과 같은 서체.
– 초반부부터 '롤'의 초성 'ㄹ'의 두 번째 획이 길어지는 형태.

30. 엄시효문청힝록 권지숨십죵. 10행.
▶ 궁중궁체 연면흘림. 앞 권과 같은 서체.
– 24a 25b 1행부터 9행까지 인용문임에도 한 칸 내려 쓰기 없음.

서체 총평

『엄시효문청힝록』은 ①권~25권까지의 자형과 ②26권(19a에서 필사자 교체)~30권까지의 자형으로 구별된다. 이로 볼 때 『엄시효문청힝록』의 필사에는 두 명의 필사자가 참여했을 것으로 추정 가능하다.

자형별로 구분해 살펴보면 ①의 자형은 세로획이 곧고 길며 두꺼운 특징을 보인다. 이로 인해 'ㅣ'축 맞춤이 더욱 정확하고 선명해 지고 있으며 글줄 또한 명확하게 드러나고 있다. 또한 세로획 'ㅣ'가 있는 글자가 연속해 있는 경우 긴 세로획 때문에 글자와 글자 사이의 공간이 넓게 형성되는 독특한 현상도 볼 수 있다. 역으로 'ㅣ'가 없는 글자가 연속되었을 경우 공간이 좁아져 글자들이 뭉쳐 보이는 현상이 나타나고 있기도 하다.

②의 자형은 일반적인 세로획의 길이를 가지고 있어 ①과 비교하면 납작한 형태로 보이기도 한다. 그러나 ②의 자형의 세로 길이가 궁체의 일반적인 자형의 길이라 할 수 있으며 오히려 ①의 자형이 일반적인 세로 길이를 넘어선 자형이라 할 수 있는 것이다. ②의 자형은 획 두께의 차가 크지 않아 획의 강약 변화가 심하지 않다. 획과 획 사이의 공간을 좁혀 획을 단단하게 결합하고 있다. 다만 공간의 균제와 운필이 정제되지 못한 부분이 있어 자형이 뭉쳐 보이는 현상이 나타나고 있기도 하다. 이러한 점은 ①의 자형과 대비 된다고 할 수 있다.

한편 ②의 자형에서 보이는 '롤'의 매우 독특한 자형, 즉 '롤'의 초성 'ㄹ'의 두 번째 획을 길게 강조하는 자형(예:26권 32b의 '롤')은 지금까지 살펴본 소설들에서 전혀 볼 수 없었던 형태로 궁체의 다양한 조형성을 보여준다고 하겠다.

〈엄씨효문청행록 권지1 8p〉

〈 엄씨효문청행록 권지2 12p 〉

〈 엄씨효문청행록 권지3 22p 〉

〈 엄씨효문청행록 권지4 30p 〉

〈 엄씨효문청행록 권지5 36p 〉

〈 양현문직절기 권지10~13 〉

〈 양현문직절기 권지14~17 〉

〈 양현문직절기 권지18~21 〉

〈 양현문직절기 권지22~25 〉

〈 엄씨효문청행록 권지26 19p 〉

〈 엄씨효문청행록 권지27 23p 〉

〈 엄씨효문청행록 권지28 38p 〉

〈 엄씨효문청행록 권지29 14p 〉

〈 엄씨효문청행록 권지30 15p 〉

18. 손천사영이록(손텬亽녕이록 孫天師靈異錄)
가. 손텬亽녕이록

청구번호: K4-6824

서지사항: 線裝, 3卷3冊, 32×21.8cm, 우측 하단 共三, 공격지 없음.

서체: 궁중궁체 정자

1. 손텬亽녕이록 권지일. 10행.

▶ 궁중궁체 정자

오늘날 궁체의 모습과 가장 흡사하다. 돋을머리, 왼뽑음, 들머리, 맺음, 반달머리, 반달맺음 등 현대 궁체의 획형 그대로 표현되어 있다.

자형은 정형화되어 있으며 결구도 큰 무리 없이 무난하다. 글자의 가로 폭은 일반적인 가로 폭보다 조금 넓게 형성시키고 있어 받침이 없는 글자인 경우 전체적으로 정사각형이나 납작한 형태를 보인다.

가로획은 들머리와 보, 맺음으로 이어지는 전형적인 형태로 오늘날의 궁체와 똑같은 형태와 운필을 보인다. 다만 기울기가 일정하지 않은 단점이 있는데 이 때문에 몇몇 글자에서 글자의 축이 좌우로 흔들리는 경향을 보인다. 세로획은 돋을머리가 상당히 크고 길게 형성되어 특징적이며, 왼뽑음은 의도적으로 붓끝을 왼쪽으로 길게 뽑아내고 있다. 특히 'ㅅ'의 돋을머리도 비율에 비해 크게 형성되어 있어 강한 인상을 주며, 삐침에서는 마지막 붓을 뽑아내기 전 붓을 눌러(필압의 증가) 획 두께를 더한 후 방향전환을 통해 붓을 뽑아내고 있어 전체적으로 곡선의 형태를 띤다.

'ㅇ'의 경우 한 붓으로 완성하는 경우와 두 번의 붓 움직임을 보이는 형태가 있는데 두 경우 모두 그 형태가 제각각으로 형성되어 있기는 하나 주변의 획들과 형태적 이질감 없이 잘 어울리고 있다.

운필은 절(折)보다는 전(轉)을 위주로 하고 있으며 획질 또한 전반적으로 부드러운 모습을 보이고 있어 골(骨)보다 육(肉)에 조금 더 많은 비중을 두고 있음을 알 수 있다.

본문의 구성은 행간이 좁게 형성되어 글줄이 명확하지 않으며 본문의 윗줄과 아랫줄은 불규칙하다.

– 글자의 크기 변화나 글줄이 갑자기 휘는 현상 또는 행간이 좁아지고 넓어지는 변화 등 을 여러 곳에서 볼 수 있으나 이는 필사자 개인의 상황에 따른 것으로 보인다.

2. 손텬亽녕이록 권지이. 10행.

▶ 궁중궁체 정자. 필사자 교체.

자형과 운필에서 앞 권과 전혀 다른 모습을 보여준다. 특히 자음의 형태 변화는 앞 권과 전혀 다른 자형을 형성하는데 큰 역할을 하고 있다. 대부분의 자음이 그 형태를 달리하고 있는데 대표적으로 크게 변화된 모습을 보이는 자음으로 'ㅁ, ㅂ, ㄹ, ㅅ, ㅎ' 등을 꼽을 수 있다. 그리고 운필에서도 확연한 차이를 보이는데 가장 큰 차이는 노봉(露鋒)의 사용이다. 그 중에서도 돋을머리에서 붓끝이 많이 노출되는데 조금 과하다 싶을 정도다. 또한 획이 곧게 나아가지 않고 흔들리는 현상도 보이는데 주로 가로획에서 많이 보인다. 이러한 흔들림은 붓이 이동하면서 손의 떨림이 만들어내는 획으로 권지일에서는 보이지 않던 부분이다.

행간은 2a, 3b의 경우 좁게 형성되어 있으나 3a부터 일정한 간격으로 행간이 형성되어 글줄이 드러나고 있다.

– 2a의 가로획 기울기는 불규칙하며 3b 6행부터 급격하게 오른쪽으로 가로획의 기울기가 높아진다. 이와 같은 기울기는 일반적인 궁체 정자의 기울기와 비교할 수 없을 정도로 가파른 기울기다. 이에 따라 글자의 축은 왼쪽으로 급격히 기우는 현상을 보인다.

– 3a 글자 폭 좁아지고 세로로 긴 자형으로 변화가 나타나고 있다. 가로획의 기울기는 안정을 되찾고 있으며 행간도 일정하게 형성되는 변화를 보인다. 'ㅅ, ㅈ, ㅊ'의 삐침 획형과 각도의 변화로 자형에서 확연한 차이가 나타난다. 필사자 교체 추정.

– 9b부터 윗줄 맞추기 시작.

– 16b 5행부터 글자 크기 커지며 가로획의 기울기 급격하게 오른쪽으로 높아져 글자의 축이 왼쪽으로 기우는 현상.

– 16b~19b까지 b면에서만 글자의 크기 커지고 행간과 글줄의 불규칙한 현상. 19b에서 다시 윗줄 불규칙.

– 21a~25a까지 a면에서만 글자 크기 작아지는 변화.

- 26a 5행부터 글줄이 둥그렇게 휘는 현상.
- 33a~34b 획 얇아지고 모든 획(가로획, 세로획, 하늘점 등)의 형태 변화. 필사자 교체.
- 34a 이전 자형(33a)으로 환원. 필사자 교체.

특이사항: 가로획의 기울기가 급격한 변화를 보이는 이유는 글줄 설계의 잘못에 기인한 것으로 추정된다.

3. 손텬소녕이록 권지삼. 10행.

▶ 궁중궁체 정자.

–앞 권 3a부터 나오는 서체와 같은 서체.(권지이의 33a, 34b에 나오는 서체 제외) 가로획의 흔들림이 앞 권보다 심해지고 있음을
 볼 수 있다.
- 7a 윗줄 맞춤이 행이 진행될수록 점점 높아져 1행과 10행의 첫 글자 위치가 많은 차이를 보이는 특이한 현상이 나타난다.
- 9b~12b까지 b면에서만 글자의 축이 왼쪽으로 심하게 기우는 현상.
- 13b 가로획이 흔들리는 현상이 줄어들며 가로, 세로획에서 노봉으로 인한 붓끝 노출이 심화되고 획질의 변화가 나타나는 등
 운필에서 이전과 많은 차이를 보인다. 필사자 교체 추정.
- 16b보다 16a의 윗줄 위치가 매우 높아 현격한 차이를 보인다.
- 16a 글자 크기와 글자 폭 줄어들며 일정한 행간으로 정돈된 분위기로 변화. 운필에서 노봉으로 인한 붓끝 노출 줄어들고 삐
 침과 '니' 등의 자형 변화. 필사자 교체 추정.
- 19a의 윗줄 위치가 19b보다 현격하게 낮게 형성되어 그 차이가 심하게 나타나고 있다. 20b와 20a에서도 같은 현상이 나타
 난다.
- 20a 필사자 교체.
운필법과 결구법의 변화로 획형이 간결하고 단순해 졌으며, 자형도 이전과 확연한 차이를 보인다. 뿐만 아니라 글자의 무게 중
심까지도 변화하고 있음을 볼 수 있다. 특히 가로획의 변화가 가장 눈에 띈다.
- 42a 운필의 변화로 가로획의 들머리의 각도와 형태 변화가 나타나며 가로획에서 획의 흔들림이 다시 시작된다. 20a 이전 부
 분의 필사를 맡았던 필사자로 교체 추정.

숑딘공시졀의ᄒᆞ여진졔샹이나시ᄂᆞᆷ
감향화옥셰몌뎡의ᄒᆞ유ᄊᆞᆷ진셧닥딕
운숀이오일ᄒᆞᆷ은일원이오ᄉᆞᆫ택최ᄂᆞ경
셔ᄒᆞ남낙양현시ᄅᆞᆷ이라ᄌᆞ년등과ᄒᆞ야
벼슬이태ᄒᆞᆨᄉᆞᆯ부샹셔의니르고공의위
인이관후ᄒᆞᆼ덕ᄒᆞ되오직조로ᄒᆞ여남을어ᄉᆞ이니
기ᄃᆞ아니ᄒᆞ며어진일을ᄒᆞᄆᆞ효ᄒᆞ고의긔를ᄉᆞ양
ᄒᆞ녀기니이러ᄆᆞ로고구친쳑이구고ᄒᆞ며친소업ᄉᆞ이
을ᄒᆞ마디과고을여러구졔ᄒᆞᆼ긔를ᄒᆞ천소업ᄉᆞ다

뜻을다ᄒᆞ라참졍이돗ᄉᆞ의일표인ᄆᆞᆯ이비범
ᄒᆞ믈보고ᄆᆞ음의공경ᄒᆞᄂᆞᆫᄂᆞᆯ갓디못
ᄒᆞ야ᄂᆞ러마자좌뎡ᄒᆞ후ᄋᆡ른ᄉᆞᆼ이일
언션의일홈을드러디오리되신션의연
분이업셔만나디못ᄒᆞᄆᆞ니ᄒᆞ더니어ᄉᆞ디
오늘날신ᄉᆞ의자최더러운집의님ᄒᆞ니
ᄯᅳᆯ듯ᄒᆞ여시리오ᄃᆞ셔머리를굽혀샤례
ᄒᆞ여ᄅᆞ오딕산야의ᄂᆞᆯ근도셔발부릴ᄲᅵ히
엄셔뎐하의두로ᄃᆞ녀거ᄂᆞᆯ셩이신근이ᄎᆞᄉᆞ에
셕을디디거ᄂᆞᆯ셩이신근이ᄎᆞᄉᆞ에

니르오나지못게라무어슬맛고져ᄒᆞ신뇨
참졍이답왈ᄒᆞᆼ셩이이졔벼슬이일고
일홈이셔미포의ᄋᆡ영홰ᄭᅳᆼ이ᄃᆞ른보
죡ᄒᆞ미업ᄉᆞ디다만화복이셔로의지ᄒᆞ고
셩만ᄒᆞ두려오미잇ᄭᅩᆼ이듀ᄒᆞᆼ즉이
ᄀᆞ지못ᄒᆞ넘네잇ᄂᆞ니젼의디뒨발ᄂᆞᆫᄒᆞ
셩이안ᄅᆡ여ᄂᆞ와아지못ᄒᆞᄂᆞ반ᄂᆞ길ᄒᆞᆼ
이엇더ᄒᆞᆼ고ᄅᆞ도셔뎡과의다시ᄂᆞ려
안자참졍을보기ᄅᆞᆯ오려ᄒᆞ다가ᄅᆞ오딕

〈 영이록[K4-6824] 권지1 17p 〉

손뎐스셩이록권지이

독셜관이먼길몸이곤돈갑스단회영뎌오회
더도라오느니셕이어엿스니라모드며엿드리와
손셩의간쟝을맛거늘형시다만디담더기일
의셔동으로더브러후원마당으로가느아몰달로
가즈믈아디못흘도라흐거늘참졈이긋말을듯
골나줌히가인을손부의보내여셩의거쳐
을무르니역시느미어느디라냥가의셔대
경이야복부섯화을혜뎌두록스더고쟉

개도이고숑두의갈마쇼라나거느냥셩이형소
이잉을도라보와넓오덕냥형잉잠간피흐라샹
셔와한넘이느거누만받거나와나마느여어먹안
개가온대항신셩이머리의플마두거늘삭금금
의화금금감을느겸고숑의콩카늘으로다셩의눈
이온수에눈섭이이빗쵓셜고셰가래나로시오
오더믓스맘공시잇관더더셕소신으로비스니셩
이여셔앙그로오더샹에공을따항야화항를
진뎌고고됴시사디을보더러남께흐셔니쇼임

이듕대항디라이쩌흐와인이이셔오과므온
슐을돌려년고아려셔비슷흐믈비러거늘
공이금리아니항느민셩의항회르믈바다
허도이디부믄을슬피디아니항므고이히느
기느니이째금히가소가숑의너슬도라보배고
또숑오드르잠아소부로보내라그신넝이공
슈샤레믄고몸을번드려공도롱으로올나가
항진버라과우레보라기더라이때한넘
과샹셰이거도응을보고믿이쇼영응야갑
히수믈쉬디못흐느니이으고바라과비숫

손뎐ᄉᆞᆼ이록 권지삼

셩뎐ᄉᆞ우슉감지롤진신인ᄌᆞ 발젹
화셜위료당의ᄒᆞᆼ요얼이이시니태공말
은크리뎝뎜셩ᄒᆞ야거믄안개ᄀᆞᄃᆞ야ᄎᆞᆯ엄
거문과우가온ᄃᆡ요ᄯᅳᆷ셩이이시니형샹이ᄭᅮᆷ
기기문ᄯᅳᆨ만ᄒᆞᆫᄃᆡ니나샹이이시니형샹이ᄭᅮᆷ
독ᄉᆞ개독ᄉᆞᆯᄒᆞ져녁과아ᄎᆞᆷ의나당니딕디
나ᄂᆞᆫᄀᆞᄃᆡ블ᄅᆞᆫ피워ᄅᆞ디고비리과윤이ᄉᆞᄅᆞᆷ
의ᄒᆞ니이시예ᄃᆞᆼ이ᄅᆞᆯ더니웃거거시
라ᄒᆞᆼ야 환ᄌᆞ와궁희만나 뎐다 놀나병이

신과 ᄒᆡ니기더ᄲᅮᆫᄒᆞᆼ여소샹의왜오ᄂᆞᆼ오샹괴고와ᄅᆞᆫ이ᄶᅵ
범슈로이시ᄲᅮᆯᄒᆞᆼ여ᄉᆞ오니위ᄯᅳᆯᄲᅡᆨ비ᄯᅥᆼᄒᆞ미
올ᄒᆞᆯ가ᄒᆡ니다공이올ᄒᆞ미말일ᄭᅩᆺ고ᄃᆞᆨ시ᄯᅥᆼᄯᅡᆼ
의슈돈으로놈히고ᄉᆞᆫ뎐시ᄅᆞᆷᄂᆡ로쳠응ᄒᆞᆼ여안디
고ᄯᅩ쳐근화ᄅᆞᆯᄲᅦ퍼당ᄉᆞᆯ알게ᄒᆞ고지휘ᄒᆞ며ᄅᆞᆯ
쳠응더라
오ᄅᆡᆼ당ᄅᆞᆺ웃ᄃᆞᆼ가미 칠ᄲᅥᆼ검지샹 참ᄲᅡᆷ십니회
손뎐시좌의올ᄂᆞ왕승샹을ᄒᆞᆼ야ᄅᆞᆷ오딕
이요뎜이후 원안ᄒᆞ익디슉의뎜신으로ᄆᆞ조
와잇ᄂᆞᄂᆞ일이ᄲᅥᆼ오일이니오시의ᄂᆞᆷ방무

긔도ᄅᆞᆷᄅᆞ파모ᄉᆞᆼ의ᄂᆞᆷᄒᆞᆼᄒᆞ야여ᄃᆞ립모그진단을
ᄒᆞᆺ덕놈희아ᄒᆡ몸ᄌᆞ 히오아ᄒᆡᄆᆞᆷ슝ᄉᆞᆷ으로노ᄭᅩ북
방의제ᄎᆔᄒᆞᄯᅳᄅᆞᆷ파여ᄉᆞᆺᄌᆞ단을믿고ᄯᅩ남
파여ᄉᆞᆺ즁으로노코ᄂᆞᆷ방의ᄲᅥᆼᄯᅥᆼᄯᅥᆼᄅᆞᄯᅩᄅᆞᆷ파ᄂᆡᄅᆞᆷ
ᄌᆞ단의ᄉᆞᆷ을ᄂᆡᄅᆞᆷ슝으로ᄒᆞᆷ고동ᄂᆞᆷ의감을ᄉᆞᆷᄲᅥᆼ로
ᄅᆞᆷ파여ᄃᆞ자단으믿고ᄉᆞᆷ이ᄆᆞ여ᄃᆞ렵슝으로고셔방
의뎡신빅토ᄅᆞᆷᄅᆞᆷ파ᄂᆞᄌᆞ단으로ᄒᆡ고네즁슝으로ᄂᆞ코
북방ᄂᆞ슉ᄎᆡᆨ다샹의현무긔ᄅᆞᆷᄉᆡ우ᄭᅩᄉᆞ
ᄌᆞ거ᄆᆞᆷ공을믿ᄃᆞᆷ과안치고남방칠ᄎᆡᆨ단샹의쥬
작긔ᄅᆞᆷ셰우고칠쳑ᄎᆡᆨ블ᄅᆞᆫ봉을믿ᄃᆞᆷ라 안치ᄭᅲ

〈 영이록 권지3 20p 〉

나. 손뎐ᄉ녕이록

청구번호: K4-6825

서지사항: 線裝, 3卷3冊, 32×21.3cm, 우측 하단 共三, 공격지 없음.

서체: 궁중궁체 정자.

1. 손뎐ᄉ녕이록 권지일. 10행.

▶ 궁중궁체 정자. 『손뎐ᄉ녕이록』(K4-6824) 권지일과 동일 서체.

①『손뎐ᄉ녕이록』(K4-6825) 권지일은 앞서 살펴본 ②『손뎐ᄉ녕이록』(K4-6824) 권지일과 자형이나 운필이 같아 동일한 필사자가 필사했음을 알 수 있다. 표지 제목의 표기 방식도 똑같다.(자형의 특징은 ②의 권지일 내용 참조)

다른 점은 ①의 글자 크기가 ②보다 작으며 행간 또한 규칙적이고 일정하게 형성되어 글줄이 비교적 잘 드러나고 있다는 점이다. 이 뿐만 아니라 본문의 윗줄도 일정하게 맞추기 위해 노력을 기울이고 있는 것으로 볼 때 전체적으로 ①이 ②보다 정돈되어 있으며 안정적이라 말할 수 있다. 결국 필사자는 똑같은 책을 필사함에 있어 ①의 필사에 더 많은 공을 들인 것으로 보인다.

특이사항: 뒤표지 면지가 떨어져 일본 신문(추정), 영자 신문(추정), 인쇄된 책자(안동권씨세보) 등이 드러나고 있다. 이 때문에 이들을 이용해 표지 배접을 했다는 사실을 알 수 있으며, 영문 중 'dent Roosevelt'라는 단어를 확인할 수 있어 'president Roosevelt'로 추정할 수 있다. 미국의 루스벨트 대통령의 재임시기는 1933~1945년 이므로 이 책의 장정 시기를 추정해 볼 수 있다.

2. 손뎐ᄉ녕이록 권지이. 10행.

▶ 궁중궁체 정자. 필사자 교체

권지일과 다른 궁체 정자로 일반적으로 정형화된 정자의 특징을 모두 갖추고 있다. 다만 받침 'ㄹ'의 경우 반달맺음을 하지 않고 일자(수평)로 맺고 있는 자형도 볼 수 있다. 전체적인 자형은 받침이 있는 경우 세로로 긴 일반적인 자형을 취하고 있으나 받침이 없는 자형의 경우 세로획을 짧게 하여 정사각형에 가까운 비율을 보인다. 결구는 무난하나 받침 'ㄹ'이 오는 자형, 예를 들어 '날, 롤, 왈, 훌' 등에서는 일반적이지 않다고 생각될 정도로 긴 자형을 보이고 있다.

세로획은 왼뽑음에서 특징적인 모양을 보이는데 권지일의 왼뽑음과는 다르게 붓끝을 모아 뽑아 나가는 부분에서 끝나는 부분까지 상당히 얇고 뾰족한 형태를 보인다. 책의 초반부에서는 이러한 현상이 더욱 심하게 나타난다. 과장을 조금 보태면 왼뽑음의 마지막 부분을 붓의 한 터럭만을 이용해 길고 뾰족하게 만들고 있다고 표현할 수 있을 정도다. 특히 'ㅁ'의 첫 획에서도 이러한 형태가 나타나고 있어 필사자만이 지닌 개성적 특징이라 할 수 있다.

가로획은 들머리에서 특징적인 형태를 볼 수 있다. 일반적인 들머리 형태와 달리 서양의 '펜촉' 모양을 닮은 들머리 형태가 나타나는데 이는 기필시 붓의 각도가 일반적인 들머리 각도와 달리 붓을 수평으로 기필함에 따라 발생하는 현상이다. 가로획의 맺음부분 또한 일정치 않은데 맺음의 형태가 확실하게 나타나는 부분과 그렇지 않은 형태가 공존하고 있다.

운필은 주로 노봉을 사용하고 있으며, 행간은 좁게 형성되어 있는 편이지만 글줄은 확인된다. 본문 윗줄 맞춤의 경우 부분적으로 불규칙한 부분이 있기는 하나 전체적으로 잘 맞추어 나가고 있어 필사자가 공을 많이 들여 필사하였음을 알 수 있다.

한편 책의 초반부와 후반부의 서사 분위기가 다름을 감지할 수 있다. 초반에는 위에서 언급된 운필에 따른 획의 특징이 강하게 표출되는 반면 20b를 기점으로 점차 획형이나 운필에서 일정하게 안정되어 가고 불필요한 요소가 없어지고 간결한 모습을 보인다. 특히 가로획 들머리와 받침 'ㄴ'의 형태에서 변화를 보이는데 필사자 교체로 추정할 수도 있다.

3. 손뎐ᄉ녕이록 권지삼. 10행.

▶ 궁중궁체 정자. 17a까지 앞 권과 같은 서체.

권지이에서 나오는 자형과 운필의 특징이 동일하게 나타나고 있음을 볼 수 있다. 다른 점은 글자의 크기를 작게 설계하여 행간을 넓히고 글줄을 명확하게 드러내고 있는 점이다. 특히 획을 얇게 사용하고 있어 효과가 배가 되고 있는데 여기에 담묵(淡墨)의 사용이 더욱 효과를 높이고 있다. 장법이나 운필, 자형 등 전체적으로 판단해 볼 때 권지이보다 한층 안정적이며 정제되어

있음을 알 수 있다.

– 18b 필사자 교체.

각 획의 기필부분에서 급격한 변화를 보인다. 가로획 들머리와 세로획 돋을머리에서 붓끝이 상당히 날카롭게 노출되고 있으며, 특히 들머리의 경우 붓끝의 노출뿐만 아니라 운필의 변화로 인해 획형의 변화까지 나타나고 있다. 즉 붓끝이 길게 노출되며 날카롭고 예리한 들머리 형태와 아울러 들머리의 크기 또한 이전보다 길어지는 변화를 보이고 있는 것이다. 이와 같은 들머리 형태 변화와 운필 변화는 가로획 전체에도 영향을 미쳐 가로획의 형태 자체가 이전과 다른 형태를 보이고 있기도 하다. 뿐만 아니라 받침 'ㄴ'의 형태도 이전과 다른 형태를 취하고 있어 필사자의 교체가 이루어졌음을 알 수 있게 해준다. 다만 결구법과 운필법이 동일해 기본적인 자형과 획형들이 큰 차이 없이 유사한 것으로 볼 때 동일한 학습과정을 거쳤을 것으로 추정할 수 있다.

한편 17a까지 들머리에서 붓 움직임의 머뭇거림으로 인해 불필요한 번짐이나 형태의 부자연스러움이 발생하는 일이 많았으나 18b부터는 운필에 주저함이 없어 불필요한 요소들이 사라지고 자신감과 함께 능숙한 붓의 움직임을 보이고 있어 필사자의 서사 능력이 한 단계 위에 있을 것으로 추정된다. 그리고 자형과 운필의 노련함으로만 추정해 볼 때 동료가 아닌 선배이거나 나아가 이 자형을 가르쳤던 인물일 가능성도 가정 해 볼 수 있다.

서체 총평

「손텬ᄉ녕이록」(K4–6825, K4–6824)의 서체는 현대 궁체와 가장 근접해 있다. 자음과 모음의 형태뿐만 아니라 획의 세부 형태까지도 매우 유사하다. 이러한 점은 현대 궁체가 고전 궁체의 명맥을 이어 받고 있다는 것을 단적으로 보여주는 좋은 예라 하겠다. 고전 궁체의 범본으로 불리는 「옥원중회연」, 「낙성비룡」 등의 자형과 현대 궁체의 자형사이에 일정부분 간극이 존재하고 있어 이를 연결해 줄 자료나 근거가 필요하나 현재까지 이를 밝혀줄 자료는 매우 빈약한 상태다. 이 때문에 「손텬ᄉ녕이록」의 자형이 고전과 현대 궁체의 간극을 메워줄 가교 역할을 충분히 할 수 있을 것으로 판단된다. 뿐만 아니라 궁체 자형의 변천과정을 이해하는데 있어 많은 도움이 될 것으로 본다.

한편 「손텬ᄉ녕이록」(K4–6825) 권지일의 뒤표지의 배접에 영자신문이나 일본신문이 사용된 것과 함께 영문 중 'dent Roosevelt'라는 단어를 확인할 수 있어 'president Roosevelt'로 추정되므로 이 책의 장정 시기는 루스벨트 대통령의 재임시기인 1933~1945년으로 추정해 볼 수 있다. 그리고 자형이 현대 궁체와 매우 유사한 점 등으로 미루어 「손텬ᄉ녕이록」의 필사 시기 또한 비교적 근대에 이루어졌다고 추론할 수 있다.

〈 영이록(K4-6825) 권지1 14p 〉

〈 영이록 권지2 20p 〉

〈 영이록 권지3 18p 〉

〈 영이록 권지3 뒤표지 배접지 〉

19. 옥난기연(옥난긔연 玉鸞奇緣)

청구번호: K4-6830

서지사항: 線裝, 19卷 14冊(총 19책이나 1~5권 缺), 32.3×21.8cm, 우측 하단 共十九, 공격지 있음.

서체: 민간궁체 연면흘림, 일용서체 혼재.
　　1. 민간궁체 연면흘림: 6~10권, 12~19권
　　2. 일용서체: 11권

1. 옥난긔연 권지뉵. 10행.

▶ 민간궁체 연면흘림. 권지일부터 권지오까지 결(缺).

전형적인 연면흘림으로 많은 글자를 이어 쓰고 있으며 독립적으로 쓰인 자형은 찾아보기 힘들다. 운필에서는 붓을 꺾는 법보다는 붓을 궁굴리는 법 위주로 사용하고 있어 전체적으로 부드럽고 유연한 서사 분위기를 자아내고 있다. 자간은 거의 없다고 해도 무방할 정도며, 행간은 글자 폭의 1.5배 정도의 크기로 규칙적으로 형성시키고 있어 글줄이 뚜렷하게 드러나고 있다.

특이한 자형으로는 '흔'자를 들 수 있는데 연면흘림임에도 불구하고 받침 'ㄴ'을 정자로 서사하고 있어 매우 독특하다. 또한 '롤'의 경우 가운데 한 획이 생략된 자형이 종종 사용되고 있는 것을 볼 수 있다.

한편 『옥난긔연』의 서체 분류에 있어 궁중궁체 연면흘림이 아닌 민간 연면흘림으로 분류한 까닭은 다음과 같다.

첫째, 세책본(貰冊本)으로 알려진 『양문충의록(楊門忠義錄)』(K4-6826) 권지15부터 나오는 자형들과 운필이 서로 동일하다고 해도 무방할 정도다. 예를 들어 위에서 언급한 '흔, 롤'자의 독특한 자형은 『양문충의록』 권지28에서도 그대로 볼 수 있으며, 이외에도 'ㄴ'자나 받침 'ㅁ' 등 많은 부분에서 그 형태나 운필법이 매우 유사하다. 뿐만 아니라 전체적인 서사분위기까지도 비슷하다. 이렇듯 많은 부분들에서 유사하거나 동일함이 나타나는 것으로 볼 때 『옥난긔연』 또한 『양문충의록』과 같이 세책본이었을 가능성이 높다.

둘째, 궁중궁체 연면흘림과 비교했을 때 서사법에서 많은 차이를 보이고 있다. 즉, 『양현문직절긔』, 『범문정튱절언힝녹』18권, 『벽허담관졔언녹』 등 궁중궁체 연면흘림에서 공통적으로 나타나고 또 사용되고 있는 정형화된 자형이나 획형, 그리고 정확하고 절제된 운필 등을 『옥난긔연』에서는 전혀 볼 수 없다. 오히려 궁중궁체 연면흘림과의 차이점만 부각되고 있다.

따라서 『옥난긔연』은 궁중이 아닌 민간에서 필사되었을 가능성이 매우 높다고 할 수 있으며 이에 따라 민간궁체 연면흘림으로 분류하는 것이 옳다고 하겠다. 아울러 자형이나 운필 등으로 미루어 『옥난긔연』도 『양문충의록』과 같이 민간의 세책가에서 제작되었다고 볼 수 있다.

– 참고로 『양문충의록』 권지15의 경우 표지와 붙어있는 면지(앞면지)에 필사기가 있음을 확인할 수 있다. 다만 앞면지가 표지와 붙어 있어 정확한 판독이 현재로선 불가하지만 그나마 중간 부분의 필사기는 종이에 비치는 자형의 형상(좌우가 뒤 바뀐 형태)이 뚜렷해 '공당아로~'로 시작하고 있음을 알 수 있다. 이러한 내용의 필사기는 주로 세책가에서 제작된 세책본에서 나타나는 주요 특징 중 하나로 이 필사기가 있는 경우 세책본으로 판단하는 것이 일반적이다.(권지15 뿐만 아니라 다른 권수에는 필사자(예:옥룡처사)와 세책가(예:옥룡동)로 추정되는 곳을 적어 놓은 필사기도 있어 학계에서는 『양문충의록』을 세책가에서 제작된 세책본으로 판단하고 있다.)

– 3a부터 41a까지 먹물 농도의 변화와 약간의 글자 크기의 변화 외에 자형에서의 유의미한 변화는 보이지 않는다.

특이사항: 『양문충의록(楊門忠義錄)』(K4-6826) 권지 15의 자형과 매우 유사하며 이를 통해 추정해 보면 『옥난긔연』 또한 세책본일 가능성이 매우 높다. 그리고 세책본에서 주로 볼 수 있는 침자리는 형성되어 있지 않다.

2. 옥난긔연 권지칠. 10행.

▶ 민간궁체 연면흘림.

운필법과 결구법이 앞 권과 같아 자형이 매우 유사하다. 다만 권지뉵보다 획 두께가 두껍고 권지뉵에서는 볼 수 없었던 '롤'의 자형이 사용되고 있는 것을 볼 수 있다. 즉 '롤'의 아래아(ㆍ) 점을 획이 아닌 점의 형태로 연결시키는 자형을 새롭게 추가하여 주된 자형으로 사용하고 있는 것이다.(참고로 『양문충의록(楊門忠義錄)』(K4-6826) 권지15의 '롤' 자형과 같다.) 권지뉵에서는

아래아(ㆍ) 점을 아예 생략하거나 짧은 가로획으로 처리하고 있는 자형만 나타나고 있다.

운필과 결구에서는 권지늅보다 세밀하지 못하고 조금 거친 면모를 보이며, 자간 또한 권지늅보다 좁게 형성되어 있어 전반 적인 서사 분위기에서 약간의 차이를 볼 수 있다. 이러한 차이로 여기서는 앞 권의 필사자와는 다른 필사자가 필사한 것으로 추정한다.

– 3a부터 40b까지 약간의 글자 크기와 획 두께의 변화 외에 자형에서의 유의미한 변화는 보이지 않는다.

3. 옥난긔연 권지팔. 10행.

▶ 민간궁체 연면흘림. 앞 권과 같은 서체.

운필과 결구 등에서 권지칠보다 안정되고 있으며, 자간 또한 조금 넓게 형성되어 있다. 다만 본문 자형에서는 큰 변화를 볼 수 없다.

4. 옥난긔연 권지구. 10행.

▶ 민간궁체 연면흘림. 앞 권과 같은 서체.

본문제목에서 '연'자의 받침 'ㄴ'이 정자의 형태에서 흘림의 형태로 변화를 보이고 있으며 본문 중 몇몇 자형(예: 공)에서도 앞 권의 자형과 약간의 차이를 보이고 있으나 필사자 교체를 추정할만한 유의미한 변화는 보이지 않는다.

5. 옥난긔연 권지십. 10행.

▶ 민간궁체 연면흘림. 앞 권과 같은 서체.

글자 크기 커지고 자간 넓어지며 세로로 긴 자형으로 변화.

6. 옥난긔연 권지십일. 10행.

▶ 민간궁체 연면흘림, 일용서체 혼재.

– 3a~8a까지 앞 권과 달리 '롤'의 자형이 종합적으로 나타나고 있음을 볼 수 있다. 권지칠부터 십까지 '롤'의 아래아(ㆍ) 점을 획이 아닌 점으로 연결시키는 형태의 자형만 사용되고 있다가 아래아(ㆍ) 점을 생략하는 자형, 짧은 가로획으로 처리하고 있는 자형이 모두 사용되고 있다. 심지어 '롤'에서 한 획이 더 해진 자형도 보인다.(5b, 5a) 아울러 '훈'자의 받침이 정자에서 흘림으로 변화하고 있으며 앞 권보다도 글자 크기 더 커지고 세로로도 더 긴 자형을 보이고 있다. 앞 권과 다른 필사자로 추정.

– 9b 글자 크기 작아지고 자형의 세로 길이 줄어 듦. '롤' 등 자형과 운필 변화. 필사자 교체 추정.

– 11a '훈'의 받침 'ㄴ' 다시 정자로 표기.

– 18b 10행 마지막 글자 '와'의 모음 'ㅘ'를 한자 '外'의 초서 형태로 표현. 민간 필사본에서 볼 수 있는 자형.

– 26b만 연면흘림에서 흘림(일용서체)으로 갑작스런 자형 변화. 필사자 교체.

궁체의 특징도 보이지만 불규칙한 면이 많아 궁체로 보기에는 어려움이 있으며 일용서체라 할 수 있다. 자형은 획의 강약이 두드러지게 드러나며, 받침 'ㄴ'은 정자와 흘림을 혼용하고 있다. 빠르고 자신감 있는 붓의 움직임은 획에서 힘찬 느낌을 받을 수 있도록 만들고 있으며 우상향으로 높게 형성된 가로획의 기울기가 운동감을 더하고 있다. 다만 전체적인 서사는 정제되거나 정돈되지 못해 불규칙하다고 할 수 있다. 6행 마지막 '닐'은 좌측으로 90도 뉘여 서사.

– 26a 다시 연면흘림으로 환원. 필사자 교체.

'훈'의 자형, 즉 받침 'ㄴ'을 흘림, 정자, 반달처럼 궁굴리는 모양 등 다양한 형태를 사용하고 있어 이전과 다른 양상을 보이고 있다.

– 37a부터 비교적 일정한 글자 크기와 획 두께로 끝까지(41b) 서사.

특이사항: 26b만 연면흘림에서 흘림(일용서체)으로 갑작스런 자형 변화. 이후 다시 연면흘림으로 환원.

7. 옥난긔연 권지십이. 10행.

▶ 민간궁체 연면흘림.

– 3a 앞 권 후반부 서체와 유사.

– 4b 자간 없어지고 획 두께 두꺼워지는 변화. 획의 강약 사라지고 운필 변화. 필사자 교체 추정.

– 5b부터 본문 윗줄 한 칸 위로 형성.

– 인용문이 아님에도 34b, 34a만 본문 윗줄 이전과 달리 한 칸 정도 아래로 형성. 35b에서 다시 회복.

– 37a 글자 크기 작아지고 글자 폭 좁아지며 운필 변화. 필사자 교체 추정.

8. 옥난긔연 권지십삼. 10행.
▶ 민간궁체 연면흘림. 앞 권 후반부 서체와 유사.

– 21b 획 두꺼워지고 글자 크기 커지는 변화.

– 21a 글자 크기 다시 작아지는 변화.

– 3a~41b까지 권지십이의 전체적인 서사 분위기는 앞 권 후반부와 비슷하며 한편으로는 권지팔의 서사분위기와도 매우 유사하다. 자형의 형태는 앞 권과 동일. 글자 크기의 대소 차이는 있으나 자형의 유의미한 변화는 찾기 힘들다.

9. 옥난긔연 권지십ᄉᆞ. 10행.
▶ 민간궁체 연면흘림. 앞 권 후반부 서체와 유사.

– 3a부터 '룰'의 아래아(﹍) 점을 생략해 한 획이 모자라는 자형을 앞 권보다 눈에 띄게 많이 사용.

– 11b 글자 크기 작아지고 글자 폭 좁아지며 일정한 행간과 글자 폭 유지. 전반적인 서사 분위기가 권지뉵과 매우 유사하게 변화. '부인' 등 자형과 운필 변화. 필사자 교체 추정.

– 26b부터 획 두께 두꺼워지고 글자 폭 약간 넓어지는 변화. 자형에서의 큰 변화는 보이지 않음.

10. 옥난긔연 권지십오. 10행.
▶ 민간궁체 연면흘림.

– 3a 자형의 형태나 획형에서는 큰 변화가 없으나 운필에서는 상당히 정제되고 정돈된 모습을 보이고 있다. 특히 붓끝 위주의 차분한 운필은 기필이나 수필 등에서 불필요한 요소들이 발생하는 것을 방지하고 있다. 또한 운필에서 나오는 획의 강약 조화는 과하지도 모자라지도 않으며 적정한 속도의 운필은 안정감과 함께 윤택하고 부드러운 선질을 표현해 내고 있다. 운필에서 만큼은 다른 권지들보다 많은 정성을 들이고 있음을 확실하게 알 수 있다. 한편 자형의 경우 권지십일의 초반 자형과 유사한 면도 있는 것을 확인할 수 있다.

– 4a 글자 크기 작아지고 세로 길이 줄어들며 '룰'의 자형과 운필 변화. 앞 권 11b 이후에 나타나는 자형이나 운필, 서사 분위기 등과 매우 유사하다. 필사자 교체 추정.

– 4a~41b까지 약간의 글자 크기와 획 두께의 변화 외에 자형에서의 유의미한 변화는 보이지 않는다.

11. 옥난긔연 권지십뉵. 10행.
▶ 민간궁체 연면흘림. 앞 권 후반부 서체와 유사.

– 3a~40b까지 약간의 글자 크기와 획 두께의 변화 외에 자형에서의 유의미한 변화는 보이지 않는다.

12. 옥난긔연 권지십칠. 10행.
▶ 민간궁체 연면흘림. 앞 권과 같은 서체.

– 19a만 본문 윗줄 한 칸 위로 형성.

– 3a~41b까지 자형에서의 유의미한 변화는 보이지 않음.

13. 옥난긔연 권지십팔. 10행.
▶ 민간궁체 연면흘림. 앞 권과 같은 서체.

– 8a 2행 15번째 '낙쥴(낙쥴)'이란 두 글자를 가로로 서사.

– 3a~41b까지 자형에서의 유의미한 변화는 보이지 않음.

14. 옥난긔연 권지십구 죵. 10행.

▶ 민간궁체 연면흘림. 앞 권과 같은 서체.
- 3a~39a까지 자형에서의 유의미한 변화는 보이지 않음.

서체 총평

「옥난긔연」의 자형은 전체적으로 전절을 궁굴리는 법을 사용하여 부드러운 느낌을 주고 있으며 연면흘림답게 글자와 글자를 이어 쓰는 비율이 매우 높다. 특이한 점은 궁중궁체 연면흘림이 아닌 민간 연면흘림으로 추정된다는 사실이다. 기존의 궁중궁체 연면흘림 중에서 비교적 「옥난긔연」과 유사하다고 생각되는 「양현문직졀긔」, 「범문졍튱졀언힝녹」 18권, 「벽허담관제언녹」의 자형과 「옥난긔연」의 자형을 비교해 보면 자형, 운필, 획형, 구성법 등에서 명확한 차이가 드러나는 것을 볼 수 있다. 그중에서도 대표적인 차이점은 바로 글자의 구성 요소들에 대한 정형화 비율이라 할 수 있다. 즉 한 글자를 구성하는 여러 요소들이 얼마나 정형화 되었는지에 따라 자형의 완성도와 수준의 높고 낮음에 대한 평가, 나아가 궁중본과 민간본의 판단 기준으로도 활용되기 때문이다. 예를 들면 대부분의 궁중궁체 연면흘림은 자형의 구성 요소들이 정제되고 정형화된 비율이 매우 높은 있는 반면 민간 연면흘림의 경우 정형화된 비율이 상대적으로 낮은 것을 볼 수 있다. 정형화된 비율이 낮다는 것은 여러 요소들이 불규칙하다는 것을 의미하는데 「옥난긔연」도 「양현문직졀긔」 등의 궁중궁체 연면흘림보다 획형이나 운필 등 기본적인 요소들에서 불규칙한 면이 많음을 볼 수 있다.

그리고 「양문충의록(楊門忠義錄)」(K4-6826)과 자형에서 많은 유사성을 보이고 있는 점도 민간본임을 추정하게 만드는 요인이다. 「옥난긔연」과 「양문충의록」의 자형을 비교해 보면 자형의 독특한 특징들이 공통적으로 나타나고 있는 것을 볼 수 있다. 예를 들어 '혼'자의 받침 'ㄴ'을 정자로 서사하는 특징이나 '룰'의 아래아(ㆍ) 점을 생략하거나 점의 형태로 연결시키는 특징들이 그것이다. 뿐만 아니라 두 소설본에서 볼 수 있는 독특한 운필법과 전반적인 서사분위기까지 매우 유사하다.

결국 이를 종합해 보면 「옥난긔연」이 민간에서 제작된 필사본, 즉 세책가의 세책본일 가능성이 매우 높다고 할 수 있으며, 또 특정인에 의해 주문 제작되었을 가능성도 높다.

- 참고로 궁중에서 민간으로의 소설 주문 제작에 대해서는 인선왕후(仁宣王后 : 孝宗妃1618~1674)의 편지글을 통해 어느 정도 추정 가능하다. 인선왕후의 편지글 중 "녹의인뎐은 고텨 보내려 ㅎ니 깃거 ㅎ노라", "하븍니장군뎐 간다 감역집의 벗긴 칙 ㅊ자 드러올 제 가져오나라"는 내용이 나오는데, 이 중 "고텨 보내려 ㅎ니"의 의미는 기존의 책을 감수(監修)한 후 새로 고쳐 필사한 후 보낸다는 의미로 볼 수 있으며, "감역집의 벗긴 칙 ㅊ자 드러올 제 가져오나라"는 궁으로 들어 올 때 필사를 맡긴 곳에서 책을 찾아오라는 뜻으로 해석할 수 있다. 이를 통해 궁에서 소설을 다시 필사해 사가(私家)로 보내거나 반대로 전문적인 필사처에서 궁으로 납입했던 사실을 추정할 수 있다.(편지글은 「숙휘신한첩」(국립청주박물관, 2011) 참조)

한편 '룰'자의 경우 다양한 형태가 사용되고 있는데 권지에 따라 선택적으로 하나의 형태만 사용되고 있는 부분과 모두 사용되고 있는 부분이 있음을 볼 수 있다. 이에 따라 본문에서는 필사자 교체에 따른 변화로 추정하였다. 그 이유는 필사를 함에 있어 어떤 책에는 한 자형만을 고집해 사용하고 또 다른 권지에는 자형 모두를 다르게 사용하는 방법이 일반적이고 상식적이지 않기 때문이다.

그리고 또 하나 주목해봐야 될 부분은 6권~19권까지 자형의 결구나 운필이 유사한 형태로 이어지고 있는 점이다. 이는 필사자들이 자형의 특징이나 운필법을 서로 공유하고 있었다는 것을 뜻한다. 이러한 서사법의 공유는 일종의 서사관련 연습이나 아니면 서사학습을 통해 이를 습득했을 가능성이 있다. 다시 말해 세책가에서도 일종의 서사교육과 비슷한 일련의 과정이 존재했을 가능성을 제기할 수 있는 것이다. 이 부분에 대해서는 지금껏 알려진 바가 바가 없어 앞으로 심도 깊은 연구가 필요하다.

〈 옥난기연 권지6 25p 〉

〈 옥난기연 권지7 32p 〉

〈 옥난기연 권지8 10p 〉

〈 옥난기연 권지9 21p 〉

〈 옥난기연 권지10 40p 〉

〈 옥난기연 권지11 26p 〉

〈 옥난기연 권지12 37p 〉

〈 옥난기연 권지13 20p 〉

〈 옥난기연 권지14 11p 〉

〈 옥난기연 권지15 4p 〉

〈 옥난기연 권지16 30p 〉

〈 옥난기연 권지17 19p 〉

〈 옥난기연 권지18 19p 〉

〈 옥난기연 권지19 20p 〉

20. 옥루몽(옥누몽 玉樓夢)

청구번호: K4-6831

서지사항: 線裝, 15卷 15冊, 25.2 × 23.3 cm 우측 하단 권수 표기 없음. 공격지 있음. 사후당여사 해제.

서체: 궁중궁체 흘림, 전문 서사상궁 궁중궁체 흘림.
1. 궁중궁체 흘림: 1~9권, 11~15권
2. 궁중궁체 흘림 + 전문 서사상궁 궁중궁체 흘림: 10권

1. 옥누몽 권디일. 10행.
▶ 궁중궁체 흘림.

앞 공격지에 사후당여사의 해제가 붙어있으며 해제는 '서기 일천구백칠십년 경술 중추 상완 사후당 윤백영 팔십삼세 해제'라는 글을 통해 1970년 중추(음력8월) 상순에 작성되었음을 알 수 있다. '육백영인', '사후당'인이 찍혀있다.

궁중궁체 흘림으로 꼭지 'ㅇ', 반달맺음, 반달머리 등 궁체의 특징이 잘 나타나 있다. 세로획은 돋을머리가 정확히 형성된 형태와 흘림에서 자주 사용되는 붓을 접어 내리는 형태가 혼용되어 있다. 왼뽑음은 돋을머리에 비해 정형화되어 있으며 붓끝을 길게 뽑아내어 마무리 하는 형태와 짧게 매조지 하는 형태가 혼재되어 있다. 가로획은 얇으면서도 길며 윤택한 획을 사용하고 있는데 이 획이 「옥누몽」 자형의 특징을 결정짓게 만드는 대표적 획이라 할 수 있다. 윤택하면서도 얇고 긴 획은 기본적으로 붓의 탄력을 최대한 이용할 수 있어야 만들어지는 획으로 붓의 운용 능력이 일정 수준 이상이어야만 나올 수 있는 획이다. 이를 통해 우리는 필사자의 서사능력과 붓의 운용능력이 어느 정도 수준에 도달해 있는지 직관적으로 알 수 있다. 반면 장법에서는 긴 가로획이 단점으로 작용하고 있기도 하다. 즉 연이어 오는 글자와 가로획들이 겹치는 경우 글줄은 물론 전체 구성이 어지럽고 혼란한 인상을 주게 되는 것이다.

자형의 결구는 공간의 균제나 균형, 획들의 짜 맞춤 등에서 큰 무리 없이 이루어지고 있는 것을 볼 수 있다. 다만 간헐적으로 공간이 좁아지거나 공간의 비율이 맞지 않는 현상들이 나타나고 있어 어색한 자형도 보이고 있다.

운필은 직선에 가까운 가로획과 획의 방향이 바뀌는 곳에서의 절법(折法, 붓을 꺾어 사용하는 법)이 강한 인상을 주고 있지만 세로획에서 보이는 유연한 곡선이 부드러움을 자아내고 있어 서로 조화를 이루고 있다. 획질은 윤택하며 필세의 흐름도 막힘없이 자연스럽게 이어져 활달하다. 반면에 과도한 붓끝의 노출이 시선을 분산시키고 있기도 하다.

행간은 자간의 폭보다 넓게 형성되어 있으며 본문의 상단 윗줄은 일정하게 맞추고 있으나 하단은 불규칙하다. 본문은 정사각형에 가까운 구조를 보이고 있는데 이는 책의 판형에 따른 것으로 보인다. 다른 소설들의 경우 책의 판형이 대부분 세로로 긴 형태인데 비해 「옥루몽」은 정사각형의 판형으로 기본적으로 다른 형태의 본문 구성이 나오기 힘든 구조라고 하겠다.

특이사항: 매우 협소한 침자리를 들 수 있다. b면 1행, a면 10행 마지막 부분을 빈 공간으로 남겨 놓고 있는데 그 공간의 크기가 한 글자 크기에 못 미칠 정도로 작으며 불규칙하기까지 해 침자리 임에도 불구하고 눈에 잘 띄지 않는다. 일반적으로 크고 일정하게 형성되어 있는 침자리와 비교된다.
– 공격지에 7글자씩 6행으로 한자 서사. 본문에 한글로 한자의 음이 똑같이 서사되고 있음.
– 본문 7a부터 시작. 7a~40a까지 전체적으로 자형에서는 유의미한 변화를 찾아볼 수 없다.

2. 옥누몽 권디이. 10행.
▶ 궁중궁체 흘림. 앞 권 후반부와 같은 서체.
– 공격지에 7글자씩 4행으로 한자 서사.
– 13a 글자 폭 줄어들며 '을'의 반달맺음, '논, 다' 등에서 운필의 변화. 필사자 교체 추정.
– 26b 글자 크기 커지고 글자 폭 넓어지며 획 두께의 차이가 많아져 글자에서의 강약의 변화 커짐. 글자 폭 넓어지며 행간 줄어들어 복잡한 양상. 필사자 교체 추정.

특이사항: 전체적으로 자형의 특징이나 운필법이 매우 유사해 자형의 변화를 감지해 내기가 상당히 어렵다. 만약 민감도를

조금만 낮추면 한 명의 필사자가 필사를 마친 것으로 봐도 무방할 정도다. 다만 초반부의 서사 분위기와 중간, 후반부의 서사 분위기가 미묘하게 다르며 여기에 더해 자형의 변화가 보이는 곳이 있어 필사자 교체의 근거로 삼았음을 밝힌다.

3. 옥누몽 권디삼. 10행.
▶ 궁중궁체 흘림. 필사자 교체 추정.
– 공격지에 7글자씩 4행으로 한자 서사.
– 3a~4a까지 기존의 자형 특징이 그대로 보이고 있으나 자형과 운필이 상당히 정제되고 정돈된 모습을 보여 앞 권과 차이를 보인다. 앞 권과 다른 필사자로 추정된다.
– 5b부터 급격히 글자 폭 넓어지고 가로획 기울기 우상향으로 높아지는 변화. 행간 좁아지며 정돈된 모습에서 조금 더 복잡한 양상을 보이고 있다. 필사자 교체 추정.
– 19b 글자 크기 작아지고 글자 폭 좁아지며 하늘점의 형태와 크기 변화. 앞 권 13a의 자형과 매우 유사. 필사자 교체 추정.
– 24b 글자 커지고 'ㅇ'의 꼭지와 하늘점의 형태와 크기, 'ㅅ' 등의 자형과 운필 변화. 필사자 교체 추정.
– 33a 글자 크기 작아지는 변화.

4. 옥누몽 권지ᄉᆞ. 10행.
▶ 궁중궁체 흘림. 앞 권 초반부와 같은 서체. 본문 제목 중 앞 권까지 '권디삼'이었으나 '권지ᄉᆞ'로 변화.
– 공격지에 7글자씩 4행으로 한자 서사.
– 9a 글자 크기 불규칙해지며 행간 줄어들고 이전 보다 구성이 복잡한 양상. 또한 가로획 기울기 우상향 각도 커지며 '믈, 다' 등 자형과 운필 변화. 필사자 교체 추정.
– 19a 가로획의 길이가 더 길어지며 'ㄴ, 니, 을' 등 자형과 운필 변화. 필사자 교체 추정.
– 21b 획 두꺼워지고 운필 둔탁해지는 변화. 특히 'ㅊ, ㅈ' 등의 삐침 획형 변화. 필사자 교체 추정.
– 22a부터 윗줄 한 칸 아래로 형성. 획 얇아지고 자형과 운필 변화. 필사자 교체 추정.
– 26b 4행부터 글자 크기 커지고 자간 넓어지며 세로로 긴 자형으로 변화. 필사자 교체 추정.

5. 옥누몽 권지오. 10행.
▶ 궁중궁체 흘림. 앞 권 후반부와 같은 서체.
– 공격지에 7글자씩 4행으로 한자 서사.
– 4a 획 두께 두꺼워지는 변화.
– 8a 자간, 행간 좁아지고 '을, ㅅ' 등 자형과 운필 변화. 필사자 교체 추정.
– 15a 글자 크기 커지고 글자 폭 넓어지는 변화. 가로획의 길이와 맞물려 본문 구성이 복잡해지는 양상으로 변화. 획 두께 두꺼워지며 '룔' 등 자형과 운필 변화. 필사자 교체 추정.
– 17b 글자 크기 작아지고 글자 폭 좁아져 행간과 글줄이 뚜렷하게 나타나고 본문 구성이 안정화. '룔'의 반달맺음 등 자형과 운필 변화. 필사자 교체 추정.
– 20b 8행부터 20a 3행까지(총 6행) 지금까지 볼 수 없었던 새로운 자형으로 변화. 운필의 호흡이 짧은 편으로 특징적이라 할 수 있다. 가로, 세로획의 획형과 자음의 형태가 이전과 다르며 결구 또한 공간의 균제나 자형의 균형 등에서 부자연스럽고 어색한 조화를 보이고 있어 이전의 자형과 확연한 차이가 나고 있는 것을 알 수 있다. 필사자 교체.
– 20a 4행부터 이전 자형으로 환원. 필사자 교체.
– 21a 글자 크기 작아지는 변화.
– 24a 가로획 기울기 우상향으로 높아지며 '룔' 등 자형과 운필 변화. 필사자 교체 추정.
– 34b 2행부터 글자 크기 급격히 작아지며 '시, ㅅ, 룔' 등 자형과 운필 변화. 필사자 교체 추정.

특이사항: 20b 8행부터 20a 3행까지 6행만 새로운 필사자가 필사.

6. 옥누몽 권디뉵. 10행.

▶ 궁중궁체 흘림. 앞 권 후반부와 같은 서체. 본문 제목 '권지'에서 '권디'로 변화.

– 공격지에 7글자씩 4행으로 한자 서사.

– 16a 5행부터 급격히 글자 크기 작아지고 획 얇아지며 'ㄴ, 탁, 을' 등 자형과 운필 변화. 필사자 교체 추정.

– 18b 글자 폭 넓어지며 행간 좁아지고 '라, 슈, 로' 등 자형과 운필 변화. 필사자 교체 추정.

– 23a 글자 폭 좁아지고 '라, 을' 등 자형과 운필 변화. 필사자 교체 추정.

– 27a 글자 크기 작아지고 획 얇아지며 '리, 라' 등 자형과 운필 변화. 필사자 교체 추정.

– 30a 9행부터 운필의 급격한 변화. 'ㅎ, 이' 등의 자형과 모음 'ㅏ'에서 받침으로 이어지는 홑점의 형태와 운필 변화. 필사자 교체 추정.

7. 옥누몽 권디칠. 10행.

▶ 궁중궁체 흘림.

– 공격지에 7글자씩 6행으로 한자 서사.

앞 권들에서 볼 수 있었던 자형의 특징들은 그대로 유지되고 있으나 운필과 획질에서 많은 차이를 보인다. 특히 자형의 첫 인상이 이전과 달리 매우 강인하게 다가오는데 운필법의 변화가 그 주된 원인이라 할 수 있다. 다시 말해 획이 방향 전환을 함에 있어 붓을 강하게 꺾는 운필법으로 각진 단면이 더욱 강조되면서 변화를 보이는 것이다. 또한 운필 중 붓이 눌린 곳에서는 붓털의 형상이 그대로 나타나고 있는 등 다듬어지지 않은 거친 형태의 획형들을 볼 수 있다. 이렇게 정제되지 않은 거친 획형은 자형의 인상을 한층 강하게 만들고 있다.

전반적으로 운필의 속도는 매우 빠르고 거침없으며 하늘점은 크고 강하다. 공간의 균제로 결구는 잘 짜여 있으며 서사 분위기는 앞 권과 비슷하나 2권 후반부의 서사 분위기와도 유사한 면을 보이고 있기도 하다. 일부 자형에서는 2권에서 볼 수 있는 자형의 특징적 형태(예:ㄴ, 을(가로획))도 나타나고 있어 2권과의 연관성을 유추해 볼 수 있다.

– 10b 글자 크기와 획 두께 불규칙. 7행부터 10a 4행까지 글자 크기 작아지는 변화.

– 13a 글자 크기 작아지며 'ㄴ' 등 자형과 운필 변화. 필사자 교체 추정.

– 23b 글자 크기 커지고 글자 폭 넓어지며 행간 줄어들어 복잡한 본문 양상으로 변화. 'ㄴ' 등 자형과 운필 변화. 필사자 교체 추정.

– 29b 글자 크기 작아지고 삽필 위주의 운필로 변화. 'ㅎ' 등 자형 변화. 필사자 교체 추정.

– 36a 획 두꺼워지고 'ㅅ, ㄴ' 등 자형과 운필 변화. 필사자 교체 추정.

8. 옥누몽 권지팔. 10행.

▶ 궁중궁체 흘림. 앞 권 후반부와 같은 서체. 본문 제목 '권디'에서 '권지'로 변화.

– 공격지에 7글자씩 6행으로 한자 서사.

– 6a 자간 넓어지며 '으, 을' 등 자형과 운필 변화. 필사자 교체 추정.

– 13b 글자 폭 넓어지며 'ㅇ'의 운필법 변화. 필사자 교체 추정.

– 16a 획 두꺼워지는 변화.

– 21a 글자 크기 작아지고 획 얇아지며 '로' 등 자형과 운필 변화. 필사자 교체 추정.

– 23a 획 두꺼워지며 운필 둔탁해지는 변화.

– 26a 글자 크기 작아지며 획 얇아지고 'ㅈ, ㄴ' 등 자형과 운필 변화. 필사자 교체 추정.

– 27a 가로획 기울기 우상향으로 높아지며 전절에서 강하게 붓을 꺾는 운필법으로 변화. 운필이나 획질, 자형 등에서 강한 느낌을 주고 있어 이전과 확연한 차이를 보이고 있다. 7권 초반부의 자형과 동일. 필사자 교체 추정.

특이사항: 마지막 장인 35b의 경우 앞 장(34a)부터 이어져 온 인용문으로 한 칸 내려쓰기로 본문을 구성하고 있다. 그런데 인용문이 끝나는 마지막 문장 '엇디평정한가' 이후 본문 구성을 끝내지 않고 곧바로 이어 'ㅎ회를' 쓰고 난 후 다음 장에서 한 칸 높여 '분셕ㅎ라'를 쓰는 특이한 구성을 보인다.

9. 옥누몽 권지구. 10행.

▶ 궁중궁체 흘림. 앞 권 후반부와 같은 서체.

– 공격지에 7글자씩 4행으로 한자 서사.

– 14a 획 얇아지고 글자 폭 넓어지며 'ㅅ' 등 자형과 운필의 확연한 변화. 필사자 교체 추정.

– 20b 글자 폭 넓어지며 행간 좁아져 본문 구성 복잡한 양상으로 변화. 삐침, '시, 신' 등 자형과 운필 변화. 필사자 교체 추정.

– 21a 다시 앞의 자형으로 환원. 필사자 교체 추정.

– 24a 글자 폭 넓어지며 행간 좁아져 본문 구성 복잡한 양상. 삐침 등의 변화 등으로 볼 때 20b의 자형과 유사(동일). 필사자 교체 추정.

– 29b 6행부터 획 두께 급격히 두꺼워지며 글자 폭 좁아지는 변화. 삐침 등 자형과 운필 변화. 필사자 교체 추정.

– 32b 14a의 자형과 동일. 필사자 교체 추정.

10. 옥누몽 권지십. 10행.

▶ 궁중궁체 흘림, 전문 서사상궁 궁중궁체 흘림 혼재.

– 공격지에 7글자씩 6행으로 한자 서사.

– 3a~5b 6행까지 앞 권 후반부(32b이후)와 같은 서체.

– 5b 7행부터 10행까지 'ㅎ' 등 자형과 운필 변화. 필사자 교체 추정.

– 5a 전문 서사상궁의 궁중궁체 흘림으로 지금까지 볼 수 없었던 극도로 정제된 자형과 운필을 보이고 있다. 그럼에도 불구하고 앞 권들에서 볼 수 있었던 자형의 특징들은 그대로 나타나고 있어 동일 서사계열의 필사자임을 알 수 있다. 결구법과 운필법 등 자형의 완성도로 추정해 보면 「옥누몽」을 필사한 필사자들 중 최고 수준의 서사능력을 갖추고 있다고 할 수 있다. 특히 1행에서 4행까지의 자형은 결구와 운필이 한 치의 허술함도 보이지 않아 필사자의 서사 능력을 여실히 보여주고 있다. 필사자 교체.

– 6b 초반부 자형으로 환원. 획 두께 약간 두꺼워지는 변화. 필사자 교체.

– 7a 8행부터 가로획의 기울기 변화와 'ㅎ' 등 자형과 운필 변화. 5b 7행~10행에서 보이는 'ㅎ'의 자형. 필사자 교체 추정.

– 10a 획 얇아지고 운필 속도 빠르며 하늘점과 'ㅈ, ㅊ' 등 자형과 운필 변화. 필사자 교체 추정.

– 24a 글자 크기 작아지고 한층 정제된 자형과 운필로 변화. 필사자 교체 추정.

– 30a 2행부터 10행까지 전문 서사상궁 궁중궁체 흘림. 왕후들의 언간(봉서)에서 주로 사용되는 자형과 운필법으로 변화. 봉서에서의 진흘림 자형도 그대로 나타나고 있는 것을 볼 수 있다. 「옥누몽」 자형의 특징은 전혀 볼 수 없으며 침자리도 형성되어 있지 않다. 필사자 교체.

– 31b 30a 이전 자형의 특징을 보이나 획 두껍고 자간 좁아지며 자형과 운필 변화. 필사자 교체.

– 35b 글자 크기 작아지며 글자 폭 좁아지는 변화. 필사자 교체 추정.

특이사항: 5a만 전문 서사상궁 궁중구체 흘림으로 변화. 이전 자형의 특징이 그대로 보이는 것으로 미루어 동일 서사계열로 추정할 수 있다.

– 30a 2행부터 10행까지 전문 서사상궁 궁중궁체 흘림으로 변화. 특히 왕후들의 봉서에서 주로 사용되는 진흘림 자형과 운필법을 그대로 사용하고 있는 것을 볼 수 있다. 이는 지금까지의 자형들과 연관성을 전혀 찾아 볼 수 없는 것으로, 이 부분의 필사자는 「옥누몽」의 필사를 담당하고 있는 서사계열과 무관한 것으로 보인다.

11. 옥누몽 권지십일. 10행.

▶ 궁중궁체 흘림. 필사자 교체 추정.

– 공격지에 7글자씩 4행으로 한자 서사.

– 3a 앞 권들에서 볼 수 있었던 자형의 특징들은 그대로이나 몇몇 글자에서는 다른 결구법을 보이고 있다. 대표적인 예가 '일, 월'자로 받침 'ㄹ'의 형태와 위치가 기존의 결구법과 현저하게 다르다. 지금까지 나타난 '일, 월'자의 받침 'ㄹ'의 경우 오른쪽 획 끝부분이 'ㅣ'축을 정확하게 맞추고 'ㄹ'의 위치도 'ㅣ'축에 종속되어 있던 형태였다면 권지십일에서는 받침 'ㄹ'의 첫 획이 글자의 중심부나 그 보다 더 앞 쪽에서 시작해 'ㅣ'축 방향으로 진행하는 형태를 보인다. 이 때문에 'ㄹ'의 위치가 글자의 중심

부에 놓이게 될 뿐만 아니라 그 모양도 이전과 현격하게 다르다. 지금까지 볼 수 없었던 자형이라 하겠다. 앞 권과 필사자 교체 추정.

- 4b 앞 권 중반부(31b)의 자형과 유사. 필사자 교체 추정.
- 7b 글자 폭 넓어지고 'ᄉ, ᄌ' 등 자형과 운필 변화. 필사자 교체 추정.
- 12a 획 두꺼워지고 반달맺음, '롤' 등 자형과 운필 변화. 필사자 교체 추정.
- 15a 글자 크기 작아지고 정돈된 자형과 운필. 필사자 교체 추정.
- 17a 글자 폭 넓어지고 획 두꺼워지며 가로획 기울기 우상향으로 높아지는 변화. 'ᄉ, 롤' 등 자형과 운필 변화. 필사자 교체 추정.
- 19a 글자 크기 커지고 삐침의 길이와 획형 변화. '롤, ᄊ' 등 자형과 운필 변화. 필사자 교체 추정.
- 24b 획 얇아지고 운필의 확연한 변화. 획 두께 차에 의한 강약과 획질의 변화. 필사자 교체 추정.
- 26b '라, 신, 지' 등 자형과 운필 변화. 필사자 교체 추정.
- 30b 글자 크기 커지고 획 두꺼워지며 '롤, 시' 등 자형과 운필 변화. 필사자 교체 추정.

12. 옥누몽 권지십이. 10행.

▶ 궁중궁체 흘림. 필사자 교체 추정.

- 공격지에 7글자씩 4행으로 한자 서사.
- 3a 매우 빠른 운필로 가로획과 세로획의 두께차를 이용한 획의 강약을 강하게 주고 있으며 획의 방향 전환이 되는 곳과 기필 부분에서 붓을 꺾어 사용하는 방법으로 그 단면들이 매우 각진 형태를 보이고 있다. 이 때문에 자형에서 풍기는 인상은 매우 강하며 딱딱하고 견고하다. 특히 삐침의 두께차를 이용한 대비나 길게 뻗어나가고 있는 삐침의 길이, 그리고 획형 등 본문의 서사에 있어 삐침이 유독 강조되고 있는 것을 볼 수 있다. 또한 가로획의 기울기를 매우 높이 형성시켜 가로획과 삐침이 전반적인 서사 분위기를 좌우하고 있다. 9권의 중반부에 나오는 자형이나 분위기가 유사하나 세로획의 획형이 조금 더 두텁고 각진 형태로 강인한 풍모를 보이고 있어 9권보다 훨씬 강한 인상을 주고 있다.
- 9b 글자 폭 넓어지고 '라' 등 자형과 운필 변화. 앞 권 26b의 자형과 매우 유사. 필사자 교체 추정.
- 10a 결구와 운필 거칠어지고 'ᄉ, 을' 등 자형과 운필 변화. 필사자 교체 추정.
- 12a 획 급격히 얇아지고 운필의 확연한 변화. 'ᄒ' 등 자형 변화. 10권 5b의 자형과 매우 유사. 필사자 교체 추정.
- 13b 글자 크기 작아지며 글자 폭과 자간 좁아지는 변화. 12a와 결구, 운필의 확연한 변화. 필사자 교체 추정.
- 16b 글자 크기와 획 두께 불규칙해지며 행간 줄어들고 복잡한 양상, '을'의 반달맺음 획형 변화. 필사자 교체 추정.
- 17a 글자 폭 좁아지며 획 얇아지는 변화. 13b의 자형과 유사. 필사자 교체 추정.
- 21a 획 얇아지며 'ᄒ, 라' 등 자형과 운필 변화. 필사자 교체 추정.
- 23a 'ᄒ, 롤, ᄉ' 등 자형과 운필 변화. 필사자 교체 추정.
- 26a 획 두꺼워지며 받침 'ᄆ'의 형태와 종성으로 연결되는 'ᅡ'의 흘림형태(홀점부분)의 운필과 자형 변화. 필사자 교체 추정.

13. 옥누몽 권디십삼. 10행.

▶ 궁중궁체 흘림. 본문 제목 '권지'에서 '권디'로 변화. 필사자 교체 추정.

- 공격지에 한자 서사 없음.
- 3a 11권 초반부(4b이후)의 자형과 유사하다.
- 7b 글자 폭 좁아지며 '국, ᄌ, ᄉ' 등 자형과 운필 변화. 필사자 교체 추정.
- 9a 글자 크기 커지고 글자 폭 넓어지며 '니, 샹' 등 자형과 운필 변화. 필사자 교체 추정.
- 11b 삐침의 각도, 획형의 변화. 'ᄉ, 고' 등 자형과 운필 변화. 3a~6a의 자형과 유사. 필사자 교체 추정.
- 16b 6행부터 글자 크기 작아지고 글자 폭과 자간 좁아지는 변화. '시' 등 자형과 운필 변화. 필사자 교체 추정.
- 20b 8행부터 급격히 글자 크기 작아지는 변화.
- 20a 글자 크기 작아지고 'ᄒ, 야, 무' 등 자형과 운필 변화. 필사자 교체 추정.
- 28a 글자 크기 커지고 자간 넓어지며 '암, ᄒ, 니' 등 자형과 운필 변화. 필사자 교체 추정.
- 30a 획 얇아지고 삐침의 각도와 획형, '샹, ᄉ' 등 자형과 운필 변화. 필사자 교체 추정.

– 32b부터 37b까지 b면의 8행~10행만 급격히 행간 좁아지고 글자 크기도 작아지는 현상. 설계의 잘못으로 추정.

– 33a 가로획 기울기 낮아지며 'ㅁ'과 'ㅎ, 라' 등 자형과 운필 변화. 필사자 교체 추정.

– 34a 글자 크기 작아지는 변화.

– 35b 붓 끝 위주의 운필로 변화함에 따라 획질과 획형이 이전과 차이를 보인다. 또한 같은 장 내에서도 1행~5행까지와 6행~10행까지가 다른 획질, 획형을 보이며 가로획의 기울기도 서로 다르게 형성되어 있다. 자형에서도 서로 다른 모습(예: 'ㅎ'의 형태)이 나타나고 있어 35b의 구성이 전반적으로 불규칙하다. 각각 필사자 교체 추정.

– 36a 글자 크기 작아지며 가로획 기울기 우상향으로 높아지며 받침 'ㅁ', '을' 등 자형과 운필 변화. 필사자 교체 추정.

14. 옥누몽 권지십스. 10행.

▶ 궁중궁체 흘림. 본문 제목 '권디'에서 '권지'로 변화. 필사자 교체 추정.

– 공격지에 7글자씩 6행으로 한자 서사.

– 3a 앞 권 초반부 자형과 유사하나 삐침을 과하다 싶을 정도로 길게 형성시키고 수필부분에서의 곡선 형태와 운필법에서 앞 권과 다른 특징을 볼 수 있다.

– 7b 가로획과 세로획의 두께차이가 극단적으로 벌어지며 'ㅎ' 등 자형과 운필 변화. 필사자 교체 추정.

– 9b 가로획과 세로획의 두께 차이가 크게 벌어지며 각 글자마다의 획 두께 차이도 이전보다 커지는 변화.

– 12b 5행부터 운필의 확연한 변화. '철, 칠'의 받침 'ㄹ'의 위치와 형태, 'ㅎ, 을' 등 자형과 운필 변화. 필사자 교체 추정.

– 13b 운필의 변화로 세로획 돋을머리 형태와 가로획 기울기 변화, '후, ㅈ' 등 자형과 운필 변화. 필사자 교체 추정.

– 13a 가로획 기울기 일정하게 변화.

– 15b 4행부터 '문, 롤' 등 가로획 기울기 급격히 높아지며 '시, 후' 등 자형과 운필 변화. 필사자 교체 추정.

– 17b 7행부터 글자 크기 급격히 작아지며 획 얇아지고 '을, 이'의 초성 'ㅇ'의 형태와 운필법 변화. 필사자 교체 추정.

– 20b 획 얇아지고 운필의 확연한 변화. 'ㅎ' 등 자형과 운필 변화. 12b의 자형, 운필과 매우 유사. 필사자 교체 추정.

– 22b 7행부터 급격히 글자 크기 작아지며 받침 'ㅂ', 'ㅎ' 등 자형과 운필 변화. 필사자 교체 추정.

– 23a 3행 첫 글자부터 아홉 번째 글자까지 수정한 흔적.

– 25b 글자 크기 작아지며 '군, 라' 등 자형과 운필 변화. 필사자 교체 추정.

– 29b 8행부터 글자 폭 넓어지고 가로획과 세로획의 강약대비 심화되며 가로획 기울기 우상향으로 높아지는 변화. 필사자 교체 추정.

– 30b 가로획 기울기 낮아지며 글자 폭 좁아지고 운필 변화. '믈, 을' 등 자형과 운필 변화. 필사자 교체 추정.

– 31b 5행부터 10행까지 글자 폭 좁아지고 'ㅎ' 등 자형과 운필 변화. 필사자 교체 추정.

– 33b 획 두께 차에 의한 강약대비 커지고 전절에서 운필법 변화. '롤, 군' 등 자형과 운필 변화. 필사자 교체 추정.

15. 옥누몽 권지십오. 10행.

▶ 궁중궁체 흘림. 앞 권 후반부 서체와 유사.

– 공격지에 7글자씩 8행으로 한자 서사.

– 6a 8행부터 급격히 글자 크기 작아지고 '군, 을' 등 자형과 운필 변화. 필사자 교체 추정.

– 7a '우, 을' 등 자형과 운필 변화. 필사자 교체 추정.

– 8b 8행부터 급격히 글자 크기 작아지는 변화.

– 9b 글자 폭 넓어지며 가로획 기울기 우상향으로 높아지고 'ㅎ, ㅁ' 등 자형과 운필 변화. 필사자 교체 추정.

– 11b 8행부터 글자 크기 작아지고 획 얇아지며 운필의 급격한 변화. 필사자 교체 추정.

– 14a 획 얇아지고 '치, 장' 등 자형과 운필 변화. 필사자 교체 추정.

– 16a 가로획 기울기 우상향으로 높아지고 받침 'ㅁ', '군, 의, 을' 등 자형과 운필 변화. 필사자 교체 추정.

– 17a 글자 폭 넓어지고 획 얇아지며 '라, 명, 야, 을' 등 자형과 운필 변화. 필사자 교체 추정.

– 19b 8행부터 급격히 글자 크기 작아지고 글자 폭 좁아지며 획 두께 두꺼워지는 변화. 'ㅎ' 등 자형과 운필 변화. 필사자 교체 추정.

– 21b 5행부터 획 얇아지고 'ㅎ, 슈, 쳑' 등 자형과 운필 변화. 필사자 교체 추정.

- 23b 8행부터 글자 크기 작아지고 가로획 기울기 낮아지며 'ㅎ' 등 자형과 운필 변화. 필사자 교체 추정.
- 27b 8행부터 글자 크기 작아지고 글자 폭 좁아지며 '왈, 왕'의 세로획 돋을머리 형태 등 자형과 운필 변화. 필사자 교체 추정.
- 29b 8행부터 글자 크기 작아지고 가로획 기울기 낮아지며 가로획과 세로획 두께 차 줄어드는 변화. '시, 을' 등 자형과 운필 변화. 필사자 교체 추정.
- 33b 글자 크기 작아지고 글자 폭 좁아지며 행간과 글줄이 뚜렷하게 나타나고 있다. 정돈되고 정제된 획과 자형은 32a와 확연한 차이를 보이고 있다. 필사자 교체 추정.
- 38a 획 두께 두꺼워지며 받침 'ㅅ', 'ㄴ, ㄹ, ㅈ' 등 자형과 운필 변화. 필사자 교체 추정.
- 43a 1행에서 5행까지만 글자 크기 커지는 변화.

서체 총평

『옥누몽』의 서체는 궁중궁체 흘림으로 탄력 있는 긴 가로획을 주획으로 삼아 특징적인 자형을 보이고 있다. 그리고 책의 후반부로 갈수록 초성 'ㅅ'의 삐침도 가로획만큼이나 길게 형성시키고 있어 독특한 특징을 더하고 있다. 반면 긴 가로획과 긴 삐침이 연이어 이어질 경우 혼란하고 복잡한 양상을 보여 때에 따라 단점으로 작용하고 있기도 하다. 붓의 움직임은 붓의 탄력을 최대한 이용하고 있으며 방향전환에 있어서는 붓을 궁굴리는 방법보다 붓을 꺾는 방법을 주로 사용하고 있다. 특히 붓을 꺾는 필법은 획의 탄력을 배가시키기도 한다.

『옥누몽』의 자형은 권지늄을 기점으로 이전과 이후로 크게 두 부분으로 분류할 수 있다. 권지늄 이전은 운필과 자형이 정돈되고 정제된 형태로 안정적이며 조금 더 부드러운 반면 권지늄부터는 글자의 크기가 커지며 자형과 운필이 거칠고 강한 인상으로 바뀌고 있다. 특히 가로획뿐만 아니라 삐침이 길게 강조되는 자형이 많아지고 붓을 꺾는 방법이 더욱 심화되고 있어 자형에서 풍기는 인상이 한층 더 강인해지고 있는 것을 볼 수 있다. 한편 권지늄 이후의 자형 변화가 권지늄 이전보다 훨씬 잦아지는 것을 볼 수 있다. 자형의 잦은 변화는 필사자들의 필사 분량의 축소뿐만 아니라 필사자들의 교체 또한 이전보다 빠르고 자주 이루어지고 있음을 의미 한다.

주목해봐야 할 부분은 권지십의 30a 2행부터 10행까지 나타나고 있는 전문 서사상궁 궁중궁체 흘림이다. 자형은 왕후들의 언간(봉서)에서 주로 사용되는 자형으로 봉서 특유의 운필법과 함께 특징적 자형인 진흘림까지도 그대로 볼 수 있다. 여타 낙선재본 소설에서 쉽게 찾아볼 수 없는 현상이다. 또한 자형으로 미루어 볼 때 이 부분의 필사자는 『옥누몽』을 필사한 필사자 집단에 속하지 않은 필사자이며 다른 서사계열 가능성이 매우 높다.

이렇게 다른 서사계열의 전문 서사상궁이나 필사자가 함께 필사에 참여하는 예는 앞서 살펴 본 『구래공정충직절기』에서도 나타나고 있으며 이외 다른 소설들에서도 심심치 않게 발견할 수 있다. 이러한 사례들을 토대로 추론해 보면 궁중 내 소설 필사 시 필사에 참여하는 필사자들의 소속(처소)이나 신분(품위) 등에는 제약이 없었을 가능성이 매우 높으며 아울러 우리가 알고 있는 궁중의 엄격함이라는 기존관념에 비해 소설 필사는 조금 더 자유로운 환경에서 진행되었을 가능성 또한 높다고 할 수 있다. 특이 사항으로는 매우 협소한 침자리를 들 수 있다. 일반적으로 크고 일정하게 형성되어 있는 침자리와 달리 『옥누몽』의 침자리는 한 글자 크기에 못 미칠 정도로 작고 불규칙하게 형성되어 있어 침자리 임에도 불구하고 눈에 잘 띄지 않는다. 이 또한 『옥누몽』만의 독특한 특징이라 할 수 있다.

옥누몽

동측망일에 쳔긔 화챵 하고 명월이 광쳐
고교 하니 샹제 문챵셩이 빅옥누에 올
날 홍운 밧서 션녀 홍난셩이 지나다가 보고
문챵이 홍난셩을 쳥하여가치 별서 졔방옥
녀를 쳥 하시자 하니 문챵이 웅낙 하고
졔방옥녀를 쳥하여 좌 하매 쳔오셩이
지나가거날 또 쳥하니 쳔오셩이 다름
쳔녀 맛모물 보고 망양이 둙겨 안니 하거나
좌셕에 오니 홍난셩이 졔쳔션녀와 빅셩
션물 쳥 하여 좌하매 문챵이 슬 물 가
쥐오라 하니 시동이 늘나셜 목왕삼녀
쥬셩 물 가두시고 슬을 간데로 버지 못하
게 하셧다 하니 문챵 왈 이번 한번만
되고 쳔보셩 은 들졔 복인 되고 홍난셩
방챵곡 이 되고 졔방옥녀 는 졍셜 벽인
검문 물 벗기라 하시니 문챵 은 인씨에
하며 잡 드니 욱황샹졔 드르시고 이사람들
옷하며 가져모매 션광 션녀 차 더희
완월 하는 흥물 도오라 하니 거역지
은씻재 되고 양챵곡 이 홀낭 임싱 하여 극옥지
이지고 양챵곡 이 졔쳔션녀 와 벽쳥션 은 쳡
되고 쳔보셩 은 들졔 복인 되고 홍난셩
를 눅켜나 민간 은 팔셩 인게 잠물깨니
여덜 시간 되여 믜관 졉졔 하고 옥향게
사 죄하 얏다가느 사 젹 이니다

셔긔일쳔구빅칠십육년팔월삼십이해졔
사후당원연빅연옵을연즉용감치해졔

文昌玩月白玉樓
觀音散花南天門
許氏春遊玉蓮峰
公子路逢綠林客
秀才杭州訪靑樓
紅娘月下共公子

천리 일

舊鴛枕上夢雲雨
鴛鴦亭前折楊柳
五五萬子起風波
錢塘諸妓泣落花

〈 옥누몽 권지2 13p 〉

〈 옥누몽 권지3 24p 〉

梁學士望月潯陽
壁成仙秋夜彈琴
五更壁成吹玉笛
壁成山中得天書

옥누몽 권지人

〈 옥누몽 권지4 9p 〉

寃黃婚天子主媒
迎玉人遣信江州
行高奸娟開別堂
再用計老婆賣藥

권지오

〈 옥누몽 권지5 20p 〉

元帥大捷黑風山
卧龍顯聖盤蛇谷
失洞天哪吒請兵
請道士雲龍還山

〈 옥누몽 권지6 16p 〉

救螢王紅娘下山
關陣法元帥退軍
玉笛隨唱雌雄律
瑤琴斷續山水絃
紅娘望月蓮花峰
孫嬌夜八乙洞

권지 칠

〈 옥누몽 권지7 13p 〉

祝融幻術降神將
紅娘變陣破績兵
一枝蓮單聞諸將
祝融感義降明陣
紅娘仗劍驚哪吒
元帥報捷破南賊

텬지 라랄

〈 옥누몽 권지8 6p 〉

老娘感義開黃府
佳人單騎向江州
春月孅眼山花卷
虞卿醉過十字街

、

〈 옥누몽 권지9 21p 〉

逢賊漢馬達救人
托道關仙娘安身
元帥大破小菩薩
脫解授降南方平
梁都督田軍皇城
一枝蓮迎紅元帥

〈 옥누몽 권지10 30p 〉

說禮樂盧均誤國
激忠憤燕王進疏
儀鳳亭天子聽樂
黃橋店蘭星中毒

〈 옥누몽 권지11 17p 〉

쳥지 십이

〈 옥누몽 권지12 12p 〉

〈 옥누몽 권지13 36p 〉

憂國家忠臣上表
背君父逆子降虜
天子脫身馳徐州
董超千騎鬪單于
燕王馳檄聚南郡
鬪術法真人遠遁

〈 옥누몽 권지14 13p 〉

蘭星出戰破胡兵
燕王動軍擒廬均
建大功燕王破敵
平北朝燕王報捷
太后還宮封功臣
一枝蓮新屬燕府
尹梁両府復単會
刺客快說斬奸婢

옥누 뎨지십오

〈 옥누몽 권지15 6p 〉

21. 위씨오세삼란현행록(위시오세삼난현힝녹 衛氏五世三難賢行錄)

청구번호: K4-6836

서지사항: 線裝, 27卷 27冊 30×21.8cm, 우측하단 권수 표기 없음, 공격지 있음.

서체: 궁중궁체 흘림(연면흘림의 기운 강함).

1. 위시오세삼난현힝녹 권지일. 10행.

▶ 궁중궁체 흘림(연면흘림의 기운 강함).

지금까지 전혀 볼 수 없었던 파격적인 자형을 보여주고 있다. 일반적인 궁체 흘림의 가로획은 우상향하는 형태를 갖는 것이 기본이다. 이러한 가로획의 기울기는 서예에 있어 일종의 불문율처럼 지켜져 온 서사법으로 천년 이상의 유구한 역사를 지니고 있다. 하지만 「위시오세삼란현힝녹」의 가로획은 이와 정반대로 우하향하고 있다. 서예의 역사를 정면으로 거스른 파격이다. 이러한 파격이 궁중 내에서 일어나고 또 그것이 용인되었다는 점에서 놀라움을 금치 못한다. 지금까지 엄격함의 대명사처럼 여기던 궁중, 그 중에서도 특히 내전(內殿)이라는 단어에 얽매여 편견을 갖고 있었던 것은 아닌지 모르겠다.

「위시오세삼난현힝녹」의 글자 크기는 매우 작게 형성되어 있는데 1행에 평균 27~30여 글자가 서사되고 있다. 「양현문직절기」나 「엄씨효문청행록」, 「손천사영이록」, 「옥난기연」, 「옥루몽」 등이 1행에 20글자 내외인 점을 감안하면 「위시오세삼난현힝녹」의 글자 크기가 얼마나 작은지 알 수 있다.

자형의 결구는 공간의 균제로 별 무리 없이 이루어지고 있으나 한 행에 최대한 많은 글자 수를 넣으려다 보니 자형이 정사각형 내지는 가로로 긴 형태를 취하고 있다. 이 때문에 자형이 납작하다는 인상을 강하게 받는다. 이 문제는 어쩔 수 없는 구조적인 문제로 많은 글자를 써야만 하는 필사자의 입장에서 달리 다른 방법을 찾기는 쉽지 않았을 것으로 보인다.

세부적으로 살펴보면 받침 'ㅅ'의 형태가 특이한데 'ㅅ'의 첫 획이 앞 선 획에서 연결선으로 연결될 때 중간 부분에서 굵어진 후 바로 짧게 마무리되고 있다. 이러한 독특한 형태가 마치 사람이 걷고 있는 형상을 연상시키기도 한다.

획은 정형화되어 있으며 가로획을 얇게 형성시키고 세로획은 상당히 두껍게 하여 획의 강약 대비가 뚜렷하게 드러나도록 설계하고 있다. 전절부분에서는 주로 붓을 꺾는 방법을 사용하고 있으며 이 부분의 형태가 크고 두드러지게 나타나고 있어 특징적이다. 마치 근육이 잘 발달한 사람과 같다고 할 수 있다. 또한 주저함 없이 나아가는 붓의 움직임을 통해 운필에 대한 필사자의 자신감을 엿볼 수 있다.

본문은 윗줄과 아랫줄을 정교하게 맞추고 있으며 행간은 글자의 폭과 같은 크기로 일정하게 형성시키고 있어 글줄이 명확하다. 글자의 축은 오른쪽으로 기울고 있는 형태를 보이는데 가로획이 우하향하고 있는 것과 함께 세로획도 일반적인 궁체의 세로획 기울기와 반대인 좌하향으로 기울어져 내려오고 있기 때문이라 할 수 있다. 전체적으로 한 치의 흔들림도 없이 필사하고 있어 필사에 많은 공을 들이고 있음을 알 수 있다.

−참고로 글자와 글자를 잇는 서사방식을 많이 사용하고 있어 연면흘림의 기운이 강하다. 다만 연면흘림의 특징적 획형 등이 약화되어 있어 연면흘림으로 판단하기에 부족한 하다. 이에 궁중궁체흘림 뒤에 연면흘림을 부기한다.

−책의 처음부터 끝까지 자형이나 운필의 변화를 찾아 볼 수 없어 한 명의 필사자가 도맡아 필사했을 것으로 추정된다.

특이사항: 가로획이 우하향하는 형태를 사용하고 있어 글자의 축이 오른쪽으로 기우는 자형이 형성되고 있다. 오늘날의 기울임 폰트와 같은 형태다. 궁체 중 가장 파격적인 자형이라 할 수 있다.

2. 위시오세삼난현힝녹 권지이. 10행.
3. 위시오세삼난현힝녹 권지삼. 10행.
4. 위시셰듸록 권지ᄉ. 10행.
5. 위시오세삼난현힝녹 권지 오. 10행.
6. 위시오세삼난현힝녹 권지 뉵. 10행.
7. 위시오세삼난현힝녹 권지 칠. 10행.
8. 위시오세삼난현힝녹 권지 팔. 10행.

9. 위시오셰삼난현힝녹 권지 구. 10행.

10. 위시오셰삼난현힝녹 권지십. 10행.

11. 위시셰딕록 권지 십일. 10행.

12. 위시오셰삼난현힝녹 권지 십이. 10행.

13. 위시오셰삼난현힝녹 권지십 삼. 10행.

14. 위시오셰삼난현힝녹 권지십스. 10행.

15. 위시오셰삼난현힝녹 권지 십오. 10행.

16. 위시오셰삼난현힝녹 권지십 뉵. 10행.

17. 위시오셰삼난현힝녹 권지십칠. 10행.

18. 위시오셰삼난현힝녹 권지십팔. 10행.

19. 위시오셰삼난현힝녹 권지십구. 10행.

20. 위시오셰삼난현힝녹 권지이십. 10행.

21. 위시오셰삼난현힝녹 권지이십일. 10행.

22. 위시오셰삼난현힝녹 권지이십이. 10행.

23. 위시오셰삼난현힝녹 권지이십삼. 10행.

▶ 궁중궁체 흘림. 모두 권지일과 같은 서체.

권지이부터 권지이십삼까지 모두 권지일과 같은 서체로 서사되어 있으며, 가로획이 우하향하는 특징적 자형과 함께 운필 또한 동일하다. 권지이십삼은 획 두께가 조금 얇아지고 있어 변화의 조짐을 보이고 있기도 하다.

주목해 봐야할 부분은 본문 제목의 변화가 나타나고 있는 점이다. 특히 권지스와 권지십일의 본문 제목이 '위시셰딕록'으로 표기되어 있어 「衛氏賢行錄」(본문제목 '위시셰딕록'(K4-6837), 27권27책)과 서로 밀접하게 연관되어 있음을 알 수 있다. 그리고 권지 표기에서 어떠한 이유에서인지 띄어쓰기가 일정하지 않고 각각 변화를 보이고 있다. 저본에 따라 그대로 복사하듯 필사한 때문인지 혹 필사자 교체에 따른 것인지 확실치는 않다. 다만 띄어쓰기의 변화가 나타나는 권수에서 자형의 변화는 볼 수 없으므로 필사자 교체에 따른 변화는 아닌 것으로 추정할 수 있다.

또한 책의 표지제목이 10권까지 행서였으나 11권부터 해서로 쓰이고 있어 서체 변화를 볼 수 있다.

24. 위시오셰삼난현힝녹 권지이십스. 10행.

▶ 궁중궁체 흘림. 필사자 교체 추정.

글자 크기 커지며 획이 현저히 얇아지는 변화를 보이고 있다. 이 때문에 서사 분위기가 이전과 확연한 차이를 보이고 있다. 글자의 길이 또한 세로로 길어져 앞 권과 대비를 보이고 있으며, 공간의 균제나 획의 사용이 이전보다 상당히 정제되어 있어 안정적이다. 또한 연결선에서 이전과 달리 획의 흔들림(획의 떨림)이 나타나고 있으며 세부적으로는 미세하게나마 'ㄴ'의 운필법이나 'ㅅ'의 땅점 형태 등에서 차이를 보고 있기도 하다. 다만 자형의 형태와 특징적 획형에서는 큰 변화가 나타나지 않고 있기도 해 동일 서사계열의 필사자로 추정할 수 있다.

25. 위시오셰삼난현힝녹 권지이십 오. 10행.

26. 위시오셰삼난현힝녹 권지이십뉵. 10행.

▶ 궁중궁체 흘림. 모두 권지이십스와 같은 서체.

27. 위시오셰삼난현힝녹 권지이십 칠. 10행.

▶ 궁중궁체 흘림. 필사자 교체.

책 초반 글자 크기 상당히 커지고 세로로 긴 자형을 갖추고 있으며 가로획 기울기 또한 일반적인 궁체 흘림의 기울기로 형성되어 있다. 일반적인 궁중궁체 흘림과 다를 바 없는 자형이다. 그런데 자형들마다 앞 권에서 나타나고 있는 자형의 특징이나 획형이 녹아들어 있음을 볼 수 있다. 특히 받침 'ㅅ'의 독특한 형태나 'ㅅ, ㅈ' 등의 자형, 'ㅏ'의 홑점에서 다음 글자와 연결할 때

나타나는 형태와 각도, 길이 등등이 앞 권의 자형과 동일하거나 매우 유사하다. 그리고 곳곳에서 가로획이 우하향하는 형태도 볼 수 있어 앞 권의 자형과 서로 밀접한 연관이 있음을 그대로 보여주고 있다. 전체적으로 자형은 안정적이며 아울러 숙련된 운필을 보여주고 있어 앞 권들에서 나타나고 있는 자형의 선행 자형이 아닐까 생각이 들 정도다.

18a를 기점으로 대부분의 가로획이 우하향하고 있으며 글자의 축 또한 앞 권과 같이 오른쪽으로 기울어져 형성되는 양상을 보인다.

- 3a 'ㅅ'의 삐침과 '라'의 자형이 앞 권과 동일하며 세로획이 미세하게 좌하향하고 있다.
- 8a 글자 크기 작아짐.
- 11a 가로획이 우하향하는 비율과 빈도가 높아지고 있는 것을 볼 수 있다.
- 18a를 기점으로 가로획이 대부분 우하향하고 있어 글자의 축이 오른쪽으로 기우는 형태로 변화하고 있다.
- 22a 글자 크기 작아지며 획 두께 얇아지는 변화. 자형 변화 없음.
- 28b 마지막 문장에 '자녀들의 혼취하던 설화는 다 후록에 있는 고로 다시 기록디 아니 하노라'고 되어 있어 후속편이 있음을 예고하고 있다.

서체 총평

『위시오셰삼난현힝녹』의 자형은 ①권~25권 ②24권~26권 ③27권으로 세 부류로 나눌 수 있다. 이들 모두 가로획이 공통적으로 우하향하는 파격적인 특징을 보이는 가운데 ①의 자형은 획이 두껍고 글자의 크기를 매우 작게 형성시키고 있다. ②의 자형에서는 획 두께가 현저히 얇아지고 글자 크기가 커지며 결구나 운필이 ①에 비해 한결 여유롭고 안정적이다. ③의 자형은 초반과 후반으로 나눌 수 있다. 먼저 책 초반의 자형은 일반적인 궁체 흘림으로 가로획의 기울기가 보통의 기울기(우상향)로 형성되어 있으며 글자 크기 또한 상당히 커져 앞 권과 대비된다. 특히 가로획의 기울기가 우상향하고 있음에도 결구나 운필, 획형 등에서 앞 권과 동일한 특징을 보이고 있어 특이하다. 후반부는 앞 권들과 같이 가로획의 기울기가 우하향하고 있으며 글자 크기 또한 작아지는 경향을 보이고 있다. 자형이나 운필은 더욱 안정화 되어 있다.

①,②,③의 자형 모두 동일한 결구법과 운필법을 사용하고 있는 것으로 미루어 필사에 참여한 필사자들 모두 같은 서사법을 배운 선후배이거나 또는 동학이었을 것으로 추정할 수 있다. 필사자들의 서사 능력, 즉 자형의 결구나 운필의 숙련도 등으로 판단하면 ①의 선행 자형으로 ②,③의 자형을 들 수 있으며, ②,③의 자형 중에서는 ③의 자형이 ②의 선행 자형으로 보인다. 결국 서사능력에 따른 선행자형을 추정해 보면 ③-②-①의 순으로, 이는 필사자들의 서사학습 과정과 단계를 추정하는데 일말의 실마리를 제공한다고 할 수 있겠다.

한편 가로획이 우하향하는 파격적인 기울기를 갖게 된 이유에 대해 권지이십칠에서 어느 정도 단서를 찾을 수 있다. 권지이십칠의 책 초반의 자형은 글자 크기가 다른 권지들에 비해 상당히 크며 가로획도 우상향하고 있다. 그런데 글자의 크기가 작아질수록 가로획의 기울기가 평행이나 우하향하는 비율이 점차 높아지는 것을 볼 수 있다. 글자 크기에 따라 가로획의 기울기를 의도적으로 조절하고 있다는 의미다. 결국 필사자는 한 행에 많은 글자를 넣기 위해서는 필연적으로 글자 크기가 납작한 형태로 작게 형성될 수밖에 없는 것을 인식하고 이를 타개하는 방법으로 가로획을 우하향시켜 전체적인 자형의 틀이 평행사변형으로 보이도록 만들었다고 볼 수 있다. (한 쪽으로 기울어진 평행사변형이 같은 너비의 직사각형보다 세로로 긴 형태의 조형을 만들 수 있다. 이러한 조형방법의 경우 조형은 물론가독성면에서도 일정부분 장점으로 작용할 수도 있다.)

- 참고로 『위시오셰삼난현힝녹』을 연면흘림이 아닌 궁중궁체 흘림으로 분류한 까닭은 연면흘림에서 나타나는 자형의 특징들이 부족하기 때문이다. 단지 글자와 글자가 연결되었다고 해서 단순하게 연면흘림으로 분류하는 것이 아니라 연결흘림에 해당하는 삐침 등의 독특한 특징들이 사용되고 또 이들이 일정 수준 이상 충족되었을 때 비로소 연면흘림으로 분류할 수 있다.

〈 위씨오세삼난현행록 권지1 10p 〉

〈 위씨오세삼난현행록 권지2 17p 〉

〈 위씨오세삼난현행록 권지3 23p 〉

〈 위씨오세삼난현행록 권지4~7 〉

〈 위씨오세삼난현행록 권지8~11 〉

〈 위씨오세삼난현행록 권지12~15 〉

〈 위씨오세삼난현행록 권지16~19 〉

〈 위씨오세삼난현행록 권지20~23 〉

〈 위씨오세삼난현행록 권지24~27 〉

22. 잔당오대연의(잔당오디연 의 殘唐五代演義)

청구번호: K4-6842

서지사항: 線裝, 5卷5冊, 30.4×21.9cm, 우측 하단 共五, 공격지 확인 불가(pdf).

서체: 궁중궁체 연면흘림, 궁중궁체 흘림 혼재.(3명의 필사자 참여)
　　　1. 궁중궁체 연면흘림: 1~4권
　　　2. 궁중궁체 흘림: 5권

1. 잔당오디연의 권지일. 10행.

▶ 궁중궁체 연면흘림

본문 윗줄과 아랫줄을 맞춰 잘 짜인 하나의 사각형 틀이 완성되도록 설계하였다. 자형은 정형화 되어 있으며 결구는 흐트러짐 없이 치밀하다. 연면흘림답게 글자의 가로 폭을 일정하게 유지시키고 있으며 행간을 넓게 형성해 글줄을 명확하게 드러내고 있다. 가로획보다 세로획을 두껍게 하여 획의 강약과 대비를 표현하고 있으며 붓의 움직임이 정확하고 간결해 전절부분은 물론 획과 획, 글자와 글자가 이어지는 곳에서 불필요한 요소를 찾아볼 수 없다. 붓의 움직임에 주저함이 없으므로 필세의 흐름도 막힘없이 자연스럽다.

－ 16a에서 그동안 볼 수 없었던 형태의 'ㅅ'의 자형이 처음 사용되고 있음을 볼 수 있다.

－ 18b 6행에서 9행까지 급격하게 글자의 크기 작아지는 변화.

특이사항: 『당진연의』(K4-6796)와 자형 동일.

2. 잔당오디연의 권지이. 10행.

▶ 궁중궁체 연면흘림. 앞 권과 같은 서체.

－ 30b 10행, 30a 1행 두 행만 글자의 크기 급격히 작아지는 현상.

－ 45b 10행만 글자의 크기 급격히 작아지는 현상.

3. 잔당오디연의 권지삼. 10행.

▶ 궁중궁체 연면흘림(흘림). 필사자 교체.

앞 권과 같은 연면흘림으로 분류 가능 하나 연면흘림의 강도가 약해지는 변화를 보여 궁중궁체 흘림으로의 분류도 가능하다. 자형은 이전보다 훨씬 정제되고 규칙적이며 균일하게 서사되어 있다. 또한 이전과 달리 가로획의 기울기와 결구법, 획형의 변화가 나타난다. 예를 들어 '구'의 'ㄱ'의 형태가 이전과 변화를 보임에 따라 자형의 변화를 볼 수 있으며, 'ㅅ, ㅈ, ㅊ'의 삐침에서도 각도와 형태의 변화를 보인다. 전반적인 서사능력으로 볼 때 전문서사상궁이라 해도 될 만큼 상당한 수준에 올라있는 필사자로 추정할 수 있다.

특기할 사항으로는 권지삼에서 보이고 있는 연면흘림의 양상이 『쥬션뎐변화』와 비슷하며 자형 또한 유사한 부분을 많이 볼 수 있다.

특이사항: 『쥬션뎐변화』의 서체와 유사.

4. 잔당오디연의 권지ㅅ. 10행.

▶ 궁중궁체 연면흘림. 권지일과 같은 서체. 필사자 교체.

－ 30b 10행, 30a 1행 두 행만 글자의 크기 급격히 작아지는 현상.

－ 45b 10행만 글자의 크기 급격히 작아지는 현상.

5. 잔당오디연의 권지오. 10행.

▶ 궁중궁체 흘림. 필사자 교체.

꼭지 부분이 상투형의 형태를 보이는 독특한 'ㅇ'의 형태와 받침 'ㄴ, ㄹ'의 반달맺음의 형태, 'ㅁ' 첫 획의 초승달 모양 형태, 등을 볼 때 「문장풍뉴삼딕록」(K4-6808)과 서체가 동일함을 알 수 있다.(본고 11. 「문장풍뉴삼딕록」(K4-6808) 서체 참조)

- 12a 1행만 글자 크기 작음.

서체 총평

「잔당오딕연의」는 3종의 서체를 볼 수 있다. 3종의 서체를 볼 수 있다는 것은 최소 3명의 필사자가 「잔당오딕연의」의 필사에 참여했음을 의미한다. 3종의 서체를 분류해 보면 다음과 같다. ①권지일, 권지이, 권지사 ②권지삼 ③권지오. 이 중 ②와 ③은 각각의 필사자가 한 권씩 맡아 필사한 것으로 보인다.

한편 ①의 서체는 「당진연의」(K4-6796), 「징세비태록」, 「대송흥망록」, 「뎡일남뎐」의 서체(모두 연면흘림)와 동일한 것으로 판단되며, ②의 서체는 「주선전변화」와 동일하다. ③은 「문장풍류삼대록」(K4-6808), 「정수정전」과 서체와 동일하다. 이와 같은 서체 분석을 통해 「잔당오딕연의」, 「당진연의」(K4-6796), 「징세비태록」, 「대송흥망록」, 「뎡일남뎐」, 「주선전변화」, 「문장풍류삼대록」(K4-6808), 「정수정전」 모두 비슷한 시기에 필사되었을 것으로 추정할 수 있다. 그리고 이들을 필사한 필사자들 모두 동시대 인물이었을 가능성이 높다.

23. 적성의전(뎍셩의젼 狄城義傳)

청구번호: K4-6800

서지사항: 線裝, 1冊, 32×21.7cm, 공격지 앞에만 있음.

서체: 일용서체 흘림.

뎍셩의젼 권지단. 10행.

자형은 형식화 정형화 보다는 자유로운 형태와 구성을 보인다. 가로획의 기울기는 오른쪽 왼쪽으로 제각각으로 형성되어 있으며 글자의 축도 가운데에서 'ㅣ'축 맞춤까지 다양하다. 그럼에도 불구하고 글줄을 명확하게 드러내 나름의 질서를 유지하고 있으며 이 때문에 전반적으로 혼란스럽거나 복잡하다는 느낌을 주고 있지는 않다. 또한 한자의 자형을 차용한 자형이 곳곳에 보이는 점으로 미루어 필사자가 한자를 어느 정도 잘 알거나 자주 사용하였을 것으로 추정되기도 한다. 예를 들어 'ㄱ'나 초성 'ㄹ'의 형태가 한자 '己'의 형태와 유사한 점이 그렇다. 받침 'ㅁ'의 경우 정자의 형태를 보인다. 세로획에서는 돋을머리와 왼뽑음의 형태가 사용되고 있는 것이 확인되는 반면 가로획에서는 일정한 형태 없이 상황에 따라 그 형태가 다양하게 변화하고 있다.

전절 등에서 보이는 운필법이나 자형으로 볼 때 평소에 한자와 궁체를 많이 접하거나 서사에 어느 정도 숙련되어 있는 필사자로 추정할 수 있다.

- 4b 6행부터 글자 크기 작아지며 '를'의 자형과 서사법이 바뀌는데 특히 초성 'ㄹ'에서 지그재그 형태뿐만 아니라 한 획을 더 추가해 '를'자를 완성하고 있기도 하다. 이외 유의미한 변화는 보이지 않는다.
- 6b,6a에서는 '롤(를?)'에서 한 획이 생략되고 있음을 볼 수 있다.
- 7a에서 글자 크기 작아지며 글자의 축 변화. '로'에서 한 획을 추가하고 있다. 필사자 교체 추정.
- 9b 8행부터 글자 크기 커지며 글자의 축 변화. 필사자 교체 추정.
- 14b 7행부터 글자 크기 작아지며 글자의 축과 흘림이 더욱 강화된 자형으로 운필법에서도 변화가 나타나고 있다. 필사자 교체 추정.
- 15a~19b까지 a면에서는 글자 크기 작아지지나 b면에서는 글자의 크기 커지고 결구법이나 자형이 흐트러지는 변화가 반복. 특히 18b에서는 'ㅎ'의 자형과 서사법의 변화도 나타남. 각각 필사자 교체 추정.
- 19a~21a까지 a에서 급격히 글자 크기 줄어들고 자형과 운필 변화를 보이며 b에서 글자 크기 커지는 현상 반복. 자형이나 운필, 구성 방법 등으로 미루어 a면과 b면을 각각의 필사자가 한 명씩 맡아 필사한 것처럼 보이기도 한다. 각각 필사자 교체 추정.
- 23b 8행부터 글자 축과 자형, 운필 변화. 필사자 교체 추정.
- 23a 이전과 달리 획의 두께 변화를 통한 강약 조절과 운필 변화. 필사자 교체 추정.
- 25a 글자 크기 작아지며 글자의 축 변화. '를' 등의 자형과 운필 변화. 필사자 교체 추정.
- 26a '을, 를' 등 자형과 운필 변화. 필사자 교체 추정.
- 27a 정돈된 자형과 정제된 운필로 가로획의 기울기 일정하게 형성되며 획형과 'ㅎ' 등의 자형, 운필 변화. 필사자 교체 추정.
- 28a부터 30a까지 a에서 글자 크기 작아지는 현상 반복. 필사자 교체 추정.
- 31a 결구법과 운필법 거칠어짐에 따라 자형과 운필 변화. 필사자 교체 추정.
- 34b만 정제된 운필로 획질과 획형이 변화되었으며 결구법의 변화로 정돈된 자형을 보이고 있다. 필사자 교체 추정.

특이사항: 궁체와 일용서체의 경계에 있으며 자형과 운필로 볼 때 평소 한자와 궁체를 많이 접할 수 있으며 또 많이 써본 경험이 있는 필사자로 추정 가능하다. 또한 필사자의 교체로 추정되는 부분이 곳곳에 나타나고 있는데 이러한 자형과 운필, 즉 일용서체를 서로 유사하게 구사할 수 있는 필사자가 여럿 있을 수 있다는 사실은 조금 뜻밖이다.

〈 적성의전 20p 〉

24. 주선전변화(쥬션뎐변화 朱仙傳)

청구번호: K4-6844

서지사항: 線裝, 1冊, 29.7×21.1cm, 공격지 있음.

서체: 궁중궁체 연면흘림

쥬션뎐변화. 10행.

일반적인 연면흘림보다는 끊어지는 빈도가 높은 특징을 가지고 있다. 또한 'ㅎ'의 경우 하늘점이 이어지지 않는 경우가 대부분으로 일반적인 연면흘림과 조금 다른 양상을 보이고 있기도 하다.

「쥬션뎐변화」 자형은 군더더기 없이 단정하고 깔끔하며 정형화되어 있다. 공간의 균제와 결구법은 흠잡을 데 없이 이루어져 있으며, 적절한 획 두께의 강약조절로 자형의 변화 또한 자연스럽다. 붓의 움직임은 주저하거나 머뭇거림이 없이 자로 잰 것처럼 정확하고 간결하게 움직이고 있다. 정제되고 정형화된 획은 불필요한 움직임이나 요소를 전혀 찾아볼 수 없으며 지속완급조절 능력도 탁월하다. 특히 획과 획, 글자와 글자가 이어지는 부분에 있어 운필에 흔들림이 없으며 공간 또한 일그러지는 현상을 볼 수 없는 점은 필사자의 서사능력이 일정 수준을 넘어 정점에 이르고 있음을 말해 준다.

행간은 글자 폭의 2배 정도로 넓게 형성시키고 있어 글줄이 명확하고 윗줄을 정교하게 맞추고 있다. 아랫줄의 경우 줄을 맞추는 일이 쉽지 않음에도 불구하고 비교적 일정하게 맞추고 있어 필사에 상당한 공을 들이고 있음을 알 수 있다.

– 4a부터 황색종이를 뒷면에 덧대어 사진 촬영.

– 13b에서 「쥬션전변화」 끝나고 13a에서 「하유뎔뎐신ᄉ」 시작. 서체 변화 없음.

– 22a 「니업후전」 시작. 서체 변화 없음.

특이사항: 「잔당오대연의」 3권과 자형 동일.

– 뒷면의 글자가 훤히 비칠 정도로 매우 얇은 종이에 필사되어 있다. 이 때문에 디지털 변환작업 시 장의 뒷면에 황색 종이를 대어 글자가 비치치 않도록 조치를 한 후 사진촬영을 하고 있다.

〈 주선전변화 5p 〉

25. 징세비태록(징셰비티록 懲世否泰錄)

청구번호: K4-6846
서지사항: 線裝, 1冊, 31.5×21.7cm, 공격지 있음. 사후당여사 해제.

서체: 궁중궁체 연면흘림.

징셰비티록 단. 10행.

앞 공격지에 사후당여사의 해제가 붙어있다. 해제는 '서기 일천구백칠십년 경술 중추 하완 사후당 윤백영 팔십삼세 해제'라는 글을 통해 1970년 중추(음력8월) 하순에 작성되었음을 알 수 있다.

「징셰비티록」의 자형은 연면흘림치고는 가로획의 길이가 길게 형성되어 있다. 특히 가로획이 빠른 속도로 길게 형성되면서 자형자체가 시원하고 활달하다는 느낌을 주고 있는 반면 가로획이 행간을 침범하는 일이 잦아 불규칙하고 정돈이 덜되었다는 인상을 주기도 한다.

자형과 획은 정형화되어 있으며 글자와 글자, 획과 획을 잇는데 있어 형식화된 규칙을 따르고 있다. 붓의 움직임은 주저하거나 머뭇거리는 등의 불필요한 동작 없이 간결하게 이루어지고 있어 필사자의 자신감을 엿볼 수 있으며, 가로획보다 세로획을 두껍게 하여 강약의 변화와 대비를 주고 있다. 전체적으로 윗줄과 아랫줄을 맞춰 사각형의 틀을 형성하고 있으며, 빠른 운필에도 불구하고 공간의 균제가 잘 이루어져 있어 일정 수준이상의 서사능력을 갖춘 필사자라고 할 수 있다.

한편 「징셰비티록」의 자형은 「뎡일남뎐」의 2a~5b부분에서 보이는 자형과 매우 유사하다. 다른 점이 있다면 「징셰비티록」의 획 두께가 「뎡일남뎐」보다 두껍게 형성되어 있어 경쾌함이 덜하다는 차이를 보일 뿐이다. 또한 가로획의 길이를 제외하면 「당진연의」(K4-6796), 「잔당오딕연의」에서 보이는 자형과도 매우 흡사하다.

– 12a 글자 크기 작아지고 가로획의 길이가 줄어드는 변화와 'ㅎ'의 하늘점을 연결하는 빈도가 급격히 줄어들기는 하나 이외에 유의미한 변화는 찾아 볼 수 없다.

– 32a 행간 줄어들고 획 두께의 차이가 불규칙해져 이전의 정돈된 느낌에 비해 복잡하고 혼란스럽다는 인상을 준다. 또한 12a 이후 부분과 32a 이후 부분을 직접적으로 비교하면 글자 크기와 행간의 차이, 획질의 차이를 뚜렷하게 볼 수 있다. 필사자 교체 추정.

특이사항: 「당진연의」(K4-6796), 「잔당오딕연의」, 「뎡일남뎐」의 서체와 유사.

〈 징세비태록 12p 〉

〈 사후당여사 해제(앞 공격지) 〉

26. 천수석(텬슈셕 泉水石)

청구번호: K4-6854

서지사항: 線裝, 9卷9冊, 32.5×20.7cm, 우측 하단 共九, 공격지 있음.

서체: 궁중궁체 흘림.

1. 텬슈셕 권지일. 10행.

▶ 궁중궁체 흘림.

세로로 긴 형태의 책의 구조상 본문도 세로로 긴 형태를 취하고 있다. 행간과 글줄은 비교적 뚜렷한 편이며 본문의 윗줄은 정교하게 맞추고 있다.

자형은 21a를 기점으로 이전과 이후로 크게 나눌 수 있다. 초반부 자형은 공간의 균제나 결합에 있어 큰 문제는 보이지 않으나 곳곳에서 획이나 공간이 뭉치거나 성근 모습을 보이고 있어 긴밀하거나 치밀한 자형이라고 하기에는 무리가 있다. 세로획 돋을머리는 기필에서 붓을 모으는 동작 없이 바로 기둥으로 연결되는 형태가 주를 이루며 돋을머리가 있다고 해도 매우 미약하게 형성되어 있다. 왼뽑침 부분은 딱히 어떠한 형식이라고 단정 지을 수 없을 정도로 불규칙하다. 가로획과 세로획의 경우 한 글자 안에서는 굵기의 변화가 거의 없다고 해도 무방할 정도로 일정한 두께를 형성하고 있다. 다만 붓에 먹물을 찍은 후 한 번에 여러 글자를 쓰는 방식에 따라 붓의 먹물 함유량이 최소로 떨어지는 곳에 이르러서는 글자의 획 두께가 얇아지고 획질이 삽(澁)해지는 변화를 보인다. 'ㅂ'의 첫 세로획은 반달모양의 특징을 보이며 'ㅇ'은 반을 정확히 갈라 두 번에 완성시키고 있다.

22b의 자형은 이전보다 흘림이 덜 하며 비교적 한 획 한 획을 또박또박 쓰고 있다. 대표적인 예로 'ㅎ'를 들 수 있다. 'ㅎ'의 경우 가로획과 'ㅇ'을 연결시키지 않고 끊어 쓰는 자형들이 보이는데 이렇게 끊어 쓰는 특징은 21a 10행부터 나타나기 시작한다. 초반부의 자형보다 납작한 형태를 보이고 있으며 가로획의 기울기가 불규칙하게 형성되고 있어 정돈되지 못한 인상을 주고 있기도 하다.

다만 책 전반에 걸쳐 결구법, 운필법 등이 서로 동일하거나 유사한 점으로 미루어 필사자들 모두 동일한 서사계열임을 알 수 있다.

- 3a 1행 3번째 '셩'자의 오른쪽에 검정색 볼펜으로 '션'자가 쓰여 있음. 사후당여사로 추정.
- 4a 8행부터 급격히 글자 크기 작아지는 변화.
- 8a 획 얇아지며 '니, 시, ㅎ' 등 자형과 운필 변화. 필사자 교체 추정.
- 9b 급격하게 획 두꺼워지며 운필 둔탁해지고 '미' 등 자형 변화. 필사자 교체 추정.
- 9a 획 얇아지고 8a의 자형과 유사. 필사자 교체 추정.
- 16b 획 얇아지고 붓끝 위주의 운필로 변화. 반면 자형에서는 큰 변화를 찾아볼 수 없음.
- 17b 획 두꺼워지며 세로획 돋을머리 형태의 변화와 받침 'ㅁ'의 형태가 흘림에서 정자로 변화. 필사자 교체 추정.
- 21a 9행부터 '여'의 'ㅇ' 형태 변화와 함께 10행부터 'ㅎ'의 가로획과 'ㅇ'의 연결이 없어지는 변화. 22b 글자의 폭 넓어지고 확연한 운필 변화와 자형 변화. 21a 9행부터 필사자 교체 추정.
- 24a 획 두꺼워지고 '인, ㅎ' 등의 자형과 운필 변화. 필사자 교체 추정.
- 27a 자형 약간 납작해지고 'ㅈ, ㅅ' 등 자형과 운필 변화. 필사자 교체 추정.
- 32a 8행 14번째 글자부터 급격하게 획 얇아지는 변화.- 33b '이, 어, 여' 등 자형과 운필 변화. 필사자 교체 추정.
- 37b 'ㅅ, 술'의 삐침 형태와 자형의 확연한 변화. 필사자 교체 추정.
- 37a 획 얇아지고 'ㅅ,' 등 자형과 운필 변화. 필사자 교체 추정.

2. 텬슈셕 권지이. 10행.

▶ 궁중궁체 흘림. 앞 권과 같은 서체.

- 7a 획 얇아지고 글자 크기 커지며 'ㅅ, ㅈ, 라' 등 자형과 운필 변화. 필사자 교체 추정.
- 9b 글자 크기 작아지며 'ㅅ, ㅈ'의 삐침의 각도와 형태 변화. 필사자 교체 추정.
- 11a 획 두꺼워지며 '시, 가, ㅅ, ㅈ' 등 자형과 운필 변화. 필사자 교체 추정.

– 13a 획 얇아지고 'ㅎ, 을' 등 자형과 운필 변화. 필사자 교체 추정.

– 21a 글자 크기와 획 두께 불규칙하게 변화하며 '여, ㅎ' 등 자형과 운필 변화. 필사자 교체 추정.

– 24b 5행부터 25b까지 글줄이 좌하향으로 기울어지는 현상.

– 35a 글자 크기 작아지고 'ㄱ·, 을, ㅎ' 등 자형과 운필 변화. 필사자 교체 추정.–초반부의 자형은 앞 권 후반부에 나온 자형과 유사하며 후반부는 앞 권 초반부의 자형과 유사.

3. 턴슈셕 권지삼. 10행.

▶ 궁중궁체 흘림. 앞 권과 같은 서체.

– 9b 세로획 획형, 받침 'ㄹ'의 형태, 'ㅊ, ㅎ' 등의 자형 변화. 전체적인 운필 또한 확연한 변화. 필사자 교체 추정.

– 9b 2행 '함통팔년'의 오른쪽에 볼펜으로 '10년 춘정월'이라는 쓰여 있음. 사후당여사로 추정.

– 13a 획 얇아지며 '가, 시, 상' 등 자형과 운필 변화. 필사자 교체 추정.

– 22b 급격하게 획 얇아지며 'ㅎ, ㄷ' 등 자형 변화. 필사자 교체 추정.

– 23b 7행부터 글자 크기 급격하게 작아지는 변화.

– 28b 획 두께 두꺼워지고 운필 둔탁해지는 변화.

– 29a 급격하게 획 얇아지며 '을, 여' 등 자형과 운필 변화. 필사자 교체 추정.

– 31b 획 두께 두꺼워지고 운필 둔탁해지며 '을' 등 자형과 운필 변화. 필사자 교체 추정.

– 33a 획 얇아지며 세로획 획형 등 자형과 운필 변화. 필사자 교체 추정.

– 34b 획 두꺼워지며 'ㅈ·ㄱ' 등 자형과 운필 변화. 필사자 교체 추정.

– 35b 7행부터 획 얇아지는 변화.

– 37b 획 두꺼워지며 세로획의 획형과 초성 'ㅂ', '을' 등의 자형과 운필 변화. 필사자 교체 추정.

4. 턴슈셕 권지샤. 10행.

▶ 궁중궁체 흘림. 앞 권과 같은 서체.

– '권지샤'는 본래 '권지삼'으로 쓰였던 것으로 추정된다. '샤' 밑에 받침이 있었던 듯 그 자리를 종이 등으로 덮거나 지운 흔적을 볼 수 있으며 세로획을 길게 늘이고 있음을 볼 수 있기 때문이다.

– 7b 2행부터 획 얇아지고 '을, ㅎ' 등 자형과 운필 변화. 필사자 교체 추정.

– 7a 1행부터 3행까지 상당한 담묵 사용.

– 8b 8행부터 10행까지 급격히 획 얇아지고 자형과 운필 변화. 필사자 교체 추정.

– 12b 7행부터 획 얇아지며 12a에서는 글줄이 오른쪽으로 기울어져 좌하향하는 현상. 설계의 잘못으로 추정. '양, 상, 챵'의 'ㅑ'의 형태 변화. 필사자 교체 추정.

– 14a 획 두께 두꺼워지고 'ㅅ, ㅊ, 시' 등의 삐침 형태(삐침이 안쪽으로 휘는 현상)와 각도 변화. 필사자 교체 추정.

– 16a 1행부터 획 얇아지기 시작해 6행부터는 급격하게 얇은 획으로 변화. 삐침의 형태와 '양, 을' 등 자형과 운필 변화. 필사자 교체 추정.

– 22a 'ㅈ, ㅊ, 시' 등의 삐침 형태(삐침이 안쪽으로 휘는 현상)와 각도 변화. 필사자 교체 추정.

– 36b 글자 크기 커지고 글자 폭 넓어지는 변화.

– 37a 1행부터 9행까지 글자 크기 작아지고 획 두께 두꺼워지며 붓끝의 움직임이 둔탁해지는 변화. 'ㅈ' 등의 자형과 운필 변화. 필사자 교체 추정.

– 40b 8행부터 글자 크기 작아지고 획 얇아지는 변화.

5. 턴슈셕 권지오. 10행.

▶ 궁중궁체 흘림. 앞 권과 같은 서체.

– 5b 8행부터 글자 크기 작아지는 변화.

– 8b 획 얇아지며 세로획 획형과 운필 변화, '을' 등의 자형 변화. 필사자 교체 추정.

– 10b 획 두꺼워지며 'ㅅ, 믈' 등 자형과 운필 변화. 필사자 교체 추정.

- 13a 1, 2행 첫 글자의 위치가 위로 형성되면서 윗줄 맞춤 흐트러짐.
- 14a 글자 크기 작아지고 획 얇아지며 가로획 '一'의 들머리 형태 변화와 'ㅅ' 등 자형과 운필 변화. 필사자 교체 추정.
- 15b 6행부터 글자 크기 작아지며 획 두꺼워지고 '금, 아, 니' 등 자형과 운필 변화. 필사자 교체 추정.
- 16a 글자 크기 작아지고 획 얇아지는 변화. 받침 'ㄹ'의 형태 변화와 '의, ㅈ' 등 자형과 운필 변화. 필사자 교체 추정.
- 18b 획 얇아지고 글자 폭 넓어지며 'ㅅ' 등 자형과 운필 변화. 필사자 교체 추정.
- 20b 획 두꺼워지고 'ㅅ' 등 자형과 운필 변화. 필사자 교체 추정.
- 21a 글자 크기 커지고 획 얇아지는 변화. 'ㅇ'의 형태와 '라' 등 자형과 운필 변화. 필사자 교체 추정.
- 25a 획 얇아지는 변화. 자형에서 유의미한 변화는 없음.
- 28a 본문 구성에서 상단의 첫 글자 위치와 하단의 마지막 글자의 위치가 이전보다 낮고 높게 형성되어 전체적으로 본문이 줄어드는 변화. 상, 하단의 위치 표시 줄이 이전과 다르게 설계되면서 발생한 현상으로 추정.
- 29b 8행부터 급격하게 글자 크기 작아지는 변화.
- 29a 1행부터 5행까지 획 얇아지며 'ㅊ'의 삐침 형태와 각도 변화. 필사자 교체 추정.
- 29a 6행부터 획 두꺼워지고 붓의 운필이 둔탁해지는 변화. '부, 인' 등의 자형과 운필 변화.(7행 밑에서 3번째 글자에 탈자를 조그만 원으로 표기한 후 오른쪽에 '먹'자 부기) 필사자 교체 추정.
- 30a 획 얇아지며 '과, ㄷ' 등 자형과 운필 변화. 필사자 교체 추정.
- 32b 획 얇아지며 'ㅎ, ㅅ, 우' 등 자형과 운필 변화. 필사자 교체 추정.
- 36a 획의 강약 없이 일정한 획 두께를 유지하는 운필법으로 변화를 보이며 'ㅅ, 블' 등 자형과 운필 변화. 필사자 교체 추정.

6. 텬슈셕 권지뉵. 10행.
▶ 궁중궁체 흘림. 앞 권과 같은 서체.
- 12a 글자 크기 작아지고 획 얇아지며 '의, ㅅ' 등 자형과 운필 변화. 필사자 교체 추정.
- 17a 3행부터 획 극도로 얇아지고 'ㅎ, ㅎ'의 가로획이 평행에 가까운 각도로 길어지며 곡선을 사용하는 변화. 특히 'ㅎ'에서 이전과 달리 가로획과 'ㅇ'이 연결되지 않는 자형도 사용. 필사자 교체 추정.
- 23a 획 두꺼워지며 'ㅎ' 등 자형과 운필 변화. 필사자 교체 추정.
- 25a 획 얇아지며 23a 이전의 얇은 획을 사용한 자형과 동일. 필사자 교체 추정.

7. 텬슈셕 권지칠. 10행.
▶ 궁중궁체 흘림. 앞 권과 같은 서체.
- 5a 급격히 획 얇아지고 글자 폭 넓어지며 '가, ㄱ, 을' 등 자형과 운필 변화. 필사자 교체 추정.
- 9b 획 두께 두꺼워지며 '샹' 등 자형과 운필 변화. 필사자 교체 추정.
- 10b 9행부터 획 얇아지며 '쟝' 등 자형과 운필 변화. 필사자 교체 추정.
- 12a 글자 크기 작아지고 글자 폭 좁아지며 '공, 문, ㅎ' 등 자형과 운필 변화. 필사자 교체 추정.
- 17 세로획 돋을머리의 형태와 '부' 등 자형과 운필 변화. 필사자 교체 추정.
- 23a 획 두꺼워지며 운필과 가로획 기울기 변화. 필사자 교체 추정.
- 25a 9행부터 급격히 획 얇아지며 자간 넓어지고 'ㅅ' 등 자형과 운필 변화. 필사자 교체 추정.
- 31b 획 두꺼워지며 세로획 돋을머리와 결구, 운필 변화. 필사자 교체 추정.

8. 텬슈셕 권지팔. 10행.
▶ 궁중궁체 흘림. 앞 권과 같은 서체.
- 19b부터 19a 7행까지 획 두께 불규칙적이며 결구법이 거칠어지며 세로획의 획형과 운필, 'ㄷ, 반, ㅅ' 등 자형 변화. 필사자 교체 추정.
- 19a 8행부터 글자 크기 작아지는 변화.
- 23a 획 두께 불규칙해지며 24a에서 획 두께 두꺼워지는 변화.
- 25a 획 얇아지며 자간 일정하게 형성되고 전절에서의 운필변화와 자형 균일. 'ㅎ' 등의 자형 변화. 필사자 교체 추정.

- 30a 글자 크기 커지고 불규칙해지며 획 두꺼워지고 운필과 결구 거칠어짐. 필사자 교체 추정.
- 33a 획 얇아지고 글자 크기와 획 두께 균일하며 운필과 결구 정제된 형태로 변화. 필사자 교체 추정.
- 36a 글자 크기 작아지는 변화.

9. 텬슈셕 권지구. 10행.

▶ 궁중궁체 흘림. 앞 권과 같은 서체.

- 9b 획 두꺼워지고 불규칙해지며 결구와 운필 거칠어짐. 'ᄃ, ᄎ' 등 자형과 운필 변화. 필사자 교체 추정.
- 13a 1행부터 3행까지 급격하게 획 얇아지는 변화.
- 14a 'ᄒ, ᄌ' 등 자형과 운필 변화. 필사자 교체 추정.
- 15a 글자 크기 작아지는 변화.
- 18a 글자 크기 작아지고 급격하게 획 얇아지며 자형과 운필 변화. 필사자 교체 추정.
- 21b 글자 크기 커지며 글자 폭 넓어지고 획 두께와 결구 불규칙. 필사자 교체 추정.
- 23a 글자 크기 작아지며 획 두께 얇은 곳과 두꺼운 곳의 차이가 심하고 'ᄒ, 롤, 를' 등 자형과 운필 변화. 필사자 교체 추정.
- 25a 획 두꺼워지며 결구와 운필 거칠어짐에 따라 자형 변화. 필사자 교체 추정.
- 26a 글자 크기 작아지며 'ᄒ' 등 자형과 운필 변화. 필사자 교체 추정.
- 29b 글자 폭 넓어지며 획 얇아지고 운필 차분해지는 변화. '을' 등 자형과 운필 변화. 필사자 교체 추정.
- 32b 글자 크기 커지는 변화.
- 35b 글자 크기 커지며 획 두께와 결구 불규칙. 필사자 교체 추정.
- 36b 획 얇아지고 받침 'ㄹ', '의' 등 자형과 운필 변화. 필사자 교체 추정.
- 38b 글자 크기 작아지고 '원' 등 자형과 운필 변화. 필사자 교체 추정.
- 39a 8행부터 급격히 글자 크기 작아지고 획 두꺼워지는 변화.
- 42b 글자 폭 넓어지고 획 두께 불규칙하며 자형과 운필 변화. 필사자 교체 추정.
- 43b 글자 폭 좁아지고 획 일정해지며 자간 균일하게 형성. 정돈된 자형으로 변화. 필사자 교체 추정.
- 44b 글자 폭 넓어지고 획 두께 불규칙하며 자형과 운필 변화. 필사자 교체 추정.
- 48a 글자 폭 좁아지고 획 얇아지며 자간 균일하게 형성. 정돈된 자형으로 변화. 필사자 교체 추정.
- 50b 글자 크기 급격히 커지는 변화.
- 50a 글자 크기 작아지며 4행부터 획 두께 두꺼워지는 변화.
- 51a 획 두꺼워지고 'ᄒ' 등 자형과 운필 변화. 필사자 교체 추정.

서체 총평

『텬슈셕』은 권지일부터 권지구까지 자형의 큰 변화 없이 서로 유사한 형태를 보이고 있다. 이는 필사자들이 동일한 결구법이나 운필법을 공유할 때 나타날 수 있는 현상으로 서사학습 과정이나 교육이 동일했을 가능성이 높음을 의미한다. 이는 앞서 누차 언급한 바 있으며 궁중 내 서사 교육 방법 또는 방식을 추정하는데 있어 『텬슈셕』 또한 좋은 사례가 될 수 있음을 보여준다. 그리고 궁중궁체 흘림으로 서체가 전혀 다름에도 불구하고 연면흘림인 『벽허담관제언녹』이나 『양현문직졀긔』의 자형들과 서로 유사한 점을 보이고 있다. 예를 들어 'ㅇ'의 운필법(정확히 절반을 나누어 완성하는)이나 '고'의 독특한 형태와 특징들이 그렇다. 이는 『텬슈셕』의 필사자와 『벽허담관제언녹』, 『양현문직졀긔』의 필사자들 사이에 모종의 연관성이 있을 가능성이 높다는 것을 의미한다. 따라서 이에 대한 보다 심도 깊은 연구가 필요할 것으로 보인다.

〈 천수석 권지1 8p 〉

천수석

권지이

〈 천수석 권지2 13p 〉

〈 천수석 권지3 29p 〉

〈 천수석 권지4 22p 〉

수셕 권지오

〈 천수석 권지5 30p 〉

〈 천수석 권지6 25p 〉

〈 천수석 권지7 12p 〉

〈 천수석 권지8 25p 〉

〈 천수석 권지9 18p 〉

27. 청백운(청빅운 靑白雲)

청구번호: K4-6847

서지사항: 線裝, 10卷10冊, 33×22cm, 우측 하단 共十, 공격지 있음.

서체: 전문 서사상궁의 궁중궁체 흘림.(궁체 흘림과 연면흘림의 중간적 형태)

1. 청빅운 권지일. 10행.

▶ 전문 서사상궁의 궁중궁체 흘림.

전형적인 궁중궁체 흘림으로 본문 시작 전 공격지에 한시(漢詩)를 적고 그 밑에 한글로 독음(讀音)을 달아 놓았다. 독음의 자형은 본문의 자형과 골격이나 큰 특징들이 일치하는 것으로 미루어 동일 필사자일 가능성이 높다. 다만 먹물 농도의 차이 등으로 볼 때 본문과 같이 필사된 것으로 보이지는 않으며 책의 필사가 끝난 이후 추가로 작성되었을 가능성이 높아 보인다.

본문은 글자의 폭보다 행간을 넓게 설계해 글줄을 명확하게 보이도록 하고 있으며 특히 본문의 윗줄과 아랫줄을 자로 잰 듯 정확하게 맞추고 있어 놀라움을 사아낸다. 윗줄을 일정하게 유지만 해도 필사에 공을 들이고 있다는 평가를 받을 만큼 술 맞추는 일이 쉽지 않음에도 불구하고 윗줄은 물론 아랫줄까지도 한 치의 흐트러짐이나 오차없이 정교하게 맞추고 있다. 마치 오늘날의 컴퓨터로 편집해 놓은 것 같은 양상을 보인다. 본문의 설계와 구성 그리고 본문 주위의 여백까지 모든 것이 완벽하다 해도 과언이 아니다.

자형은 공간의 정확한 균제로 일그러진 곳 없이 매우 정제되고 정형화되어 있으며, 운필 역시 안정적이며 침착하다. 이러한 안정적 운필이 정확한 결구와 만나 흠잡을 데 없는 자형을 만들어 내고 있다. 자형에서 가장 눈에 띄는 점은 가로획과 'ㅅ, ㅈ'의 삐침으로 이들 획의 길이를 길게 형성시켜 중점적으로 강조하고 있다. 또한 '나, 니'가 연결되지 않고 단독으로 쓰일 때 초성 'ㄴ'의 형태와 각도도 일반적이지 않고 독특한 형태를 보인다. 받침 'ㅁ'의 경우 첫 장인 3a에서는 정자로 서사되고 있으나 4a부터 곧바로 흘림 자형으로 서사되고 있다.

특히 모음 'ㅏ'의 홀점에서 다음 획으로 이어지는 연결선의 각도가 일반적인 궁체 흘림에서 볼 수 있는 평균적인 각도보다 훨씬 낮은 각도(평행에 가까운 각도)로 이어지고 있어 특징적이라 할 수 있다.

운필에서 눈에 띄는 점은 글자와 글자를 실같이 얇은 연결선으로 잇고 있으며 글자와 글자를 연결하는 빈도가 연면흘림보다도 많다는 점이다. 특히 한 행 모두 연결선으로 연결되어 있는 행들도 많이 보이고 있기도 하다.

한편 본문 좌우측 하단(b면의 1행, a면의 10행) 마지막 부분에 두세 글자 정도의 빈 공간, 즉 침자리를 형성시키고 있다.

특이사항: 본문의 윗줄 아랫줄뿐만 아니라 침자리의 크기까지 동일하게 맞추고 있어 철저한 계산 하에 필사하고 있음을 알 수 있다.

2. 청빅운 권지이. 앞 권과 같은 서체. 10행.

3. 청빅운 권지삼. 앞 권과 같은 서체. 10행.

- 7a 1행과 8b 10행 모두 첫 번째 글자부터 여섯 번째 글자까지 종이를 붙여 가려 놓았음. 덧대어 붙인 종이는 서로 연결된 것으로 보이며 붙여 놓은 이유는 알 수 없음.
- 32a 1행 열여섯 번째 글자까지 종이를 붙여 가려 놓았고 연결된 종이는 33b 1행의 글자를 반만 가리고 있다.

4. 청빅운 권지샤, 권지오, 권지뉵, 권지칠, 권지팔, 권지구, 권지십 10행으로 동일 서체. 10권 모두 1인 필사 추정.

서체총평

「청빅운」은 전형적인 궁중궁체 흘림의 자형을 보이고 있다. 하지만 세부적으로 살펴보면 받침 'ㄹ'의 형태나 글자와 글자를 연결할 때 나타나는 특징적인 형태의 서사방식은 연면흘림의 서사법과 특징을 그대로 보여주고 있다. 즉 흘림과 연면흘림의 방식을 혼용하는 독특한 서사법을 취하고 있는 것이다. 이러한 점 때문에 「청빅운」의 서체를 흘림과 연면흘림 사이의 중간적 형

태라고도 할 수 있다.

특이한 사항으로는 「청빅운」의 필사에 참여한 필사자는 1인으로 보인다는 점이다. 10권이나 되는 장편소설을 1인이 필사했다는 것 자체가 믿겨지지 않지만 자형이나 운필, 서사 속도, 흐름, 필세 등 여러 서사요소들에서 변화를 찾아볼 수 없는 점은 이를 믿도록 만들고 있다. 또한 다른 소설들의 자형에서 흔하게 나타나는 글자의 대소 크기 변화마저도 「청빅운」에서는 극히 일부를 제외하고는 거의 나타나지 않는다. 마치 인쇄한 것이 아닌가 싶을 정도다. 다행히 권지삼의 33a 1~4행까지 글줄이 약간 휘는 현상을 볼 수 있어 인쇄가 아닌 필사본임을 알 수 있다. 또한 소설 마지막 후반부, 즉 권지구(39b글자 크기 커지고 39a 4행부터 글자 크기 작아짐), 권지십(53a 글자의 축 오른쪽으로 기울어지는 현상. 54b 글자 결구와 획 두께 불안정)에서 결구와 운필이 약간 흐트러지는 현상이 나타나고 있어 필사자의 인간적인 면모를 볼 수 있기도 하다.

〈 청백운 권지1 20p 〉

侍講學士承詔奉板輿　　시강호ᄉ승됴봉판여

翰林編修自媒東花燭　　한님편슈ᄌᄆᆡ병화쵹

玉堂臣千里宣化　　옥당신쳔니션화

梨園樂三日賜宴　　니원악삼일ᄉᆞ연

閨樓歌醉憐美色　　규누가ᄎᆔ련미ᄉᆡᆨ

感室言病屬惡緣　　감실언병쇽악연

청ᄇᆡᆨ운 권지이

〈 청백운 권지2 30p 〉

太夫人善箴戒子女　　러부인녁쵝계주셔
兩婆娘共香結兄妹　　샹화남분형결형매
羅呂娘子瘕陳説　　나녀강월반긴셜
韓夫人一言切諫　　한부인일언졀간
睦斐了暗養楚岳　　뉵비오암과호뉵
韓含人遠保燕劃　　한샤인월보연게

綠衣剪成紅毼　　뉵의벙졍홍박
烏帶誣上白簡　　오ᄃᆡ무샹빅간
杜尚書夫妻難婚姻　　두샹셔부뇌어혼인
蔡夫人母女投南北　　진부인오녀두남북
造文訴願曹娥廟　　조샹오월조아요
東草代厄聖師院　　뉵쵸ᄃᆡ익셩ᄉᆞ월

쳥빅운 권지삼

쳥빅운 권지사

〈 청백운 권지3~4 〉

解職務專事沈酒 · 헝직무젼ㅅ침쥬면
岩寒猿空取惡愛 · 야옹으로금혜우이
胡公子北塞要婦 · 호롱ㅈ북셰쥐부
胡夫人雲黃生男 · 호부인운황싱남

청빅운 권지오

嬌天語精心分門 · 교오희시ᄉᆡ분운
刺史并攔命運朝 · 즈ㅅ샹ᄒᆞ영함됴
金雞唱天門降赦 · 금계챵텬문강ㅅ
綠林起窮道托兒 · 쵹님긔궁도락아
一心北來三夏月 · 일심북ᄂᆡ삼영월
二媧駭去千里馬 · 이챵ᄒᆡᄀᆡ쳔니마

청백운 권지욱

〈 청백운 권지5~6 〉

霧長山夢感尊男
雲大觀影訪老仙
秦娥∼南行救南兒
羅嬌∼西入亂西蕃
征西元帥枭偒好
江南招討歇車化賊

무쟝산 움가 존구
운대관 영방노션
진튀∼남힝구남아
나교∼셔입난셔번
졍셔원슈 효헐상간
강남초토갈거화젹

쳥백운 권지칠

[한글 필사 본문 — 읽기 어려운 초서체 세로쓰기]

秋霜士用心療瘡
夏國主卿救刧營
雲士寒峯收功返魏州
同平章事奏凱歷華山
槐柳巷龍劒再合
萊芙郡駟車齋會

츄샹ᄉ 용심뇨챵
하국쥬 경휼겁영
운ᄉ한 닥슈공반위쥬
동평쟝ᄉ 쥬개역화산
괴류항 뇽검지합
뇌부군 ᄉᄭ거제회

쳥백운 권지팔

[한글 필사 본문 — 읽기 어려운 초서체 세로쓰기]

〈 청백운 권지7~8 〉

祭先墓崇篤太年　　　쳬셜묘 슝독태년의
宴後荒恩賜美人　　　연후황은 ᄉᆞ미인
禍淫白刃戕妖邪　　　화음ᄇᆡᆨ인쟝요샤
福善紫綸封賢烈　　　복션ᄌᆞ륜 봉현녈

쳥백운 권지구

이와 ᄒᆞᆫ가지라 이ᄅᆞᆷ을 윤지ᄒᆞ여 상의 말ᄉᆞ미 ᄒᆞᆫ가지로 ᄒᆞ시니 ...

청백운 권지구

閒廟獻職畫股肱　　　한묘옥직진ᄅᆞᆼ
卑婚嫁跡乞骸骨　　　필혼가ᄌᆞ걸ᄒᆡᆼ골
大丞相解印綬勇退古里　　대승샹 ᄒᆡᆼ인슈 용퇴고리
老先生臨身此大譜至道　　노션ᄉᆡᆼ느비 ᄆᆞ강 지도

청백운 권지십 죵

한ᄂᆞᆯ옥젹진ᄅᆞ갈

28. 취승루(취승누 取勝樓)

청구번호: K4-6850

서지사항: 線裝, 30卷 30冊, 31.3×22.1cm, 우측 하단 共三十, 공격지 있음.

서체: 궁중궁체 흘림, 연면흘림 혼재.
1. 궁중궁체 흘림: 1~24권, 27~30권
2. 궁중궁체 흘림(연면흘림): 25~26권

1. 취승누 권지 일. 10행.

▶ 궁중궁체 흘림.

「위시오세삼난현힝녹」 권지이십칠과 자형 동일.(「위시오세삼난현힝녹」 자형 특징 참조)

받침 'ㅅ'이나 '롤' 등 「위시오세삼난현힝녹」의 특징적인 자형과 획형이 그대로 나타나고 있다. 다만 「위시오세삼난현힝녹」 27권 초반부에서 보이던 획의 흔들림은 보이지 않으며 획의 속도가 빠르고 획질은 윤택해 차이를 보인다.

본문의 행간은 규칙적으로 형성되어 있으며 윗줄과 아랫줄을 일정하게 맞추고 있어 필사에 공을 들이고 있는 것을 알 수 있다.

- 11a 글자 크기 작아지는 변화.
- 14a 글자 크기 작아지는 변화.
- 18a 글자 크기 작아지는 변화.
- 23b 4행부터 10행까지 글자 크기 커지는 변화.
- 34a 글자 크기 작아지는 변화.

특이사항: 처음부터 끝까지 자형의 대소 차이만 나타날 뿐 자형이나 운필에서는 큰 변화를 찾아 볼 수 없어 한 명의 필사자가 필사했을 것으로 추정할 수 있다.

2. 취승누 권지 이. 10행.

▶ 궁중궁체 흘림. 앞 권과 같은 서체.

3. 취승누 권지 삼. 10행.

▶ 궁중궁체 흘림. 필사자 교체 추정.

앞 권과 자형의 골격이나 특징은 같으나 운필에서 큰 차이를 보인다. 운필속도는 현저히 줄어들었으며 획의 흔들림(떨림) 현상이 나타나고 있다. 「위시오세삼난현힝녹」 권지이십칠의 획 흘림과 같다. 세로획은 오른쪽으로 기울어져 내려오고 있어 글자의 축이 오른쪽으로 기울어진 형태로 형성되고 있다. 가로획 기울기는 대부분 우상향이거나 평행에 가까운 기울기를 갖고 있으나 간혹 우하향하는 기울기를 볼 수 있다.

글자 크기가 작아지며 글자 폭도 이전보다 좁아지는 경향을 보인다. '롤'의 자형 변화와 불규칙적으로 사용되고 있는 받침 'ㄹ'의 마지막 획의 변화가 눈에 띈다.

글자 크기의 대소차가 몇몇 곳에서 보이기는 하나 자형이나 운필에서 큰 변화를 찾아 볼 수 없어 한 명의 필사자가 필사했을 것으로 추정할 수 있다.

4. 취승누 권지 ㅅ. 10행.

▶ 궁중궁체 흘림.

- 3a~4b까지 세로획이 오른쪽으로 기울어져 좌하향하고 있는 것과 더불어 가로획 기울기가 우하향하고 있으며 획 두께도 두꺼워 마치 「위시오세삼난현힝녹」의 1권에서 23권까지 나타나는 자형과 유사한 느낌을 갖는다. '롤, ㅅ'의 자형 변화와 삐침의 변화를 보인다. 앞 권과 필사자 교체 추정.
- 4a 글자 크기 작아지며 자형과 운필이 권지삼과 동일하다. 필사자 교체 추정.

– 27a 8행부터 급격히 글자 크기 작아지는 현상.

– 29a부터 글자 크기 작아지며 글자 크기 불규칙.

특이사항: 3a에서 4b까지 책의 첫 장만 다른 필사자가 필사한 후 다시 권지삼을 필사한 필사자(권지삼의 자형과 동일)가 필사. 총 2명의 필사자가 필사에 참여한 것으로 추정.

5. 취승누 권지 오권. 10행.
▶ 궁중궁체 흘림. 권지삼과 같은 서체.

– 본문 제목의 권지 표기를 이전까지는 '권지 삼, 권지 亽' 등으로 표기하고 있으나 권지오에서는 '권지 오권'으로 '오'자 뒤에 '권'을 넣는 생소한 형태를 보이고 있다.

– 22a 5행부터 급격히 글자 크기 커지며 획 두꺼워 지고 '롤, 즈' 등 자형 변화. 필사자 교체 추정.

특이사항: 3a부터 22b까지와 22a부터 31a까지 크게 자형을 분류할 수 있다. 총 2명의 필사자가 필사에 참여한 것으로 추정.

6. 취승누 권지 뉵. 10행.
▶ 궁중궁체 흘림.

– 3a~4b까지 자형과 운필, 획형, 획질 등이 권지일과 동일하다. 앞 권과 필사자 교체 추정.

– 4a부터 글자 크기 작아지며 획 두꺼워 지는 변화. 권지오의 후반부 자형과 동일. 필사자 교체 추정.

특이사항: 3a에서 4b까지 권지일의 자형이 나온 후 4a부터 다시 권지오의 후반부의 자형과 동일한 자형이 나오는 것으로 미루어 총 2명의 필사자가 필사에 참여한 것으로 추정된다. 그리고 4a 이후 먹의 농담과 글자 크기의 변화로 글줄이 뚜렷한 곳과 복잡한 인상을 주는 곳이 있으나 자형과 운필의 변화는 보이지 않는다.

7. 취승누 권지 칠. 10행.
▶ 궁중궁체 흘림.

– 3a~5a까지 권지삼과 같은 서체.

– 6b 2행부터 글자 크기 커지고 획 두꺼워지는 급격한 변화. 권지뉵 후반부 자형과 동일. 필사자 교체 추정.

– 23a 자형 세로로 길어지며 획 얇아지는 급격한 변화. 세로획 획형의 변화 등 자형과 운필 변화. 필사자 교체 추정.

특이사항: 3a부터 5a까지, 6b부터 23b까지, 23a부터 32a까지 자형을 크게 세 부류로 분류할 수 있다. 권지칠의 경우 총 3명의 필사자가 필사에 참여한 것으로 추정할 수 있다.

8. 취승누 권지 팔. 10행.
▶ 궁중궁체 흘림.

– 3a~4b까지 권지뉵의 3a~4b의 자형과 동일.(권지일의 자형)

– 4a 권지칠의 23a~32a까지의 자형과 동일. 필사자 교체 추정.

– 9a 3a에서 4b까지의 자형으로 환원. 필사자 교체 추정.

9. 취승누 권지 구. 10행.
▶ 궁중궁체 흘림. 앞 권 후반부와 같은 서체(권지일의 자형).

– 4a만 글자 크기 작아지고 획 흔들림(떨림)이 심하게 나타나고 있다.(권지삼의 자형 특징과 동일) 특히 이전의 매끄러운 획과 연결선을 비교해보면 운필에서 많은 차이를 보인다. 필사자 교체 추정.

– 6a, 11a, 26a에서 글자 크기 작아지며 글자 폭 좁아지나 자형이나 운필에서의 큰 변화는 볼 수 없음.

10. 취승누 권지 십. 10행.

▶ 궁중궁체 흘림. 앞 권과 같은 서체.

– 20b 1행부터 6행까지 글자 크기가 매우 불규칙. 글자 크기와 획 두께의 대소 편차가 상당히 크게 벌어지고 있어 지금까지 볼
수 없었던 현상.

– 22b~26a까지 글자 크기가 불규칙하게 형성. 특히 26b 4, 5행의 경우 글자 크기가 급격히 작아지는 현상이 나타나는 등 전반
적으로 글자 크기가 고르지 못하다.

– 33b 글자 폭 넓어지고 가로획 두꺼워지는 등의 운필 변화. 또한 '시, 리, 라' 등의 자형 변화. 필사자 교체 추정.

특이사항: 책의 전반부와 중반부의 서사 분위기가 다르며(중반부 글자 크기 불규칙), 중반부와 후반부의 서사 분위기 또한 다
르다. 특히 책의 전반부와 후반부의 서사 분위기는 확연한 차이를 보이는데 획 두께의 차이가 가장 눈에 띈다. 이와 같은 서사
분위기의 차이에도 불구하고 33b 이전에는 자형의 변화를 찾아 볼 수 없다.

11. 취승누 권지 십일. 10행.

▶ 궁중궁체 흘림. 필사자 교체 추정.

앞 권과 달리 자형의 세로 길이가 줄어들고 획 두껍게 서사되고 있으며 전절의 방법이나 획형이 권지뉵 후반부의 자형과 매우 유
사하다. 동일한 자형이라 해도 무방할 정도다.

– 6a 1행~8행까지 글자 크기 급격히 커지는 변화. 글자의 폭을 형성하는 방법에서 폭을 좁히는 결구법으로 변화를 보이고 있
으며 가로획 두께의 변화가 나타나고 있다. 자형에서는 미묘한 차이밖에 볼 수 없으나 6a를 기점으로 획의 두께가 두꺼워지
며 6a이전과 이후의 서사 분위기에 변화가 나타난다. 필사자 교체 추정.

– 21a 인용문임에도 한 칸 내려쓰기 없이 서사.

12. 취승누 권지 십이. 10행.

▶ 궁중궁체 흘림. 필사자 교체 추정.

– 3a~4b까지 자형 세로로 길어지며 획의 강약과 자형, 운필 등이 권지십에 나타나는 자형과 동일.

– 4a부터 앞 권 6a 이후의 자형과 동일. 필사자 교체 추정.

– 12a 7행부터 자형 세로로 길어지며 세로획 획형 변화. 필사자 교체 추정.

– 24b 글자 폭 좁아지고 획 얇아지며 운필 변화. 필사자 교체 추정.

13. 취승누 권지 십삼. 10행.

▶ 궁중궁체 흘림. 필사자 교체 추정.

앞 권 3a에 나타나고 있는 자형과 골격이나 형태가 동일하다고 해도 무방할 정도로 유사하나 운필에서 차이를 보이고 있다. 특
히 가로획 '一'의 첫 기필부분, 즉 초성에서 연결되어 붓이 역방향으로 움직임에 따라 생기는 각진 절단면이 크고 강하게 형성
되고 있다. 또한 획의 방향전환 시 붓이 꺾이는 곳이 두드러지게 나타나고 있어 강인한 인상을 주고 있다. 결구가 긴밀하게 짜
여 있어 절법(折法:붓을 꺾는 법) 위주의 운필과 함께 적절한 긴장감을 주고 있으며 앞 권보다 정돈된 형태의 자형이라 할 수 있
다.

4b부터는 가로획 기필 부분의 형태가 약화되어 전반적인 자형이 조금 더 부드러운 인상으로 변화하고 있기는 하지만 절법 위
주의 운필법은 책이 끝나는 지점까지 유지하고 있는 것을 볼 수 있다.

–책의 처음부터 끝까지 일정한 자형과 운필로 큰 변화 없이 필사를 마무리하고 있다.

특이사항: 대체적으로 권지일의 자형과 비슷하여 권지일의 자형이 권지십삼까지 계속 이어져 오고 있는 것을 알 수 있다.

14. 취승누 권지 십소. 10행.

▶ 궁중궁체 흘림. 앞 권과 같은 서체.

– 7a 3, 4행 급격히 글자 크기 작아지는 현상.

– 13b부터 16a까지 먹물 농도 차이에 의해 일부 글자와 행에서 획 두께 차가 눈에 띄게 나타나는 현상을 볼 수 있음.

15. 취승누 권지 십오. 10행.
▶ 궁중궁체 흘림. 필사자 교체 추정.
– 권지십오의 자형은 권지일, 권지이의 자형과 매우 유사하여 동일 자형이라 해도 무방할 정도다.
– 10a 급격히 글자 크기 작아지는 변화. '스, 지' 등 몇몇 자형에서 미묘한 변화를 보이나 운필이나 자형에서 큰 변화는 찾아 볼 수 없다.
– 17b 글자 크기 커지는 변화.

16. 취승누 권지 십뉵. 10행.
▶ 궁중궁체 흘림. 앞 권과 같은 서체.
– 28b 글자 크기 작아지는 변화.

17. 취승누 권지 십칠. 10행.
▶ 궁중궁체 흘림. 필사자 교체 추정.
자형의 세로 길이 현격하게 줄어들고 있으며 가로획과 세로획의 대비차가 크고, 붓 끝 위주의 운필로 인해 가느다란 연결선과 얇은 획이 많다. 가로획의 경우 곡선을 이루는 비율이 높으며 기울기는 불규칙하다.
자형은 앞 권들과 골격은 같으나 형태에서 많은 차이를 보인다. 특히 'ㅎ'의 하늘점 형태와 각도가 앞 권들에서 전혀 보지 못했던 새로운 형태와 각도를 보이고 있으며, 초성 'ㅂ, ㅅ,'과 '룰'의 자형도 이전과 확연히 다름을 알 수 있다. 또한 공간의 균제와 세밀함이 부족해 공간이 어느 한쪽으로 치우치거나 뭉치는 등 불규칙한 점도 앞 권의 자형과 대비된다고 할 수 있다.
– 4a 글자 크기 작아지는 변화.
– 5b 5행부터 5a 8행까지 글자 크기 커지며 글자 폭 넓어지고 획 두꺼워지는 변화. 다만 자형에서는 의미 있는 변화를 볼 수 없다.
– 5a 9행부터 급격히 글자 크기 작아지고 획 얇아지는 현상.
– 10a 2행부터 급격히 글자 크기 작아지고 획 얇아지는 현상.
– 14b부터 15a까지 글자 크기 커지며 획 두꺼워지는 변화. '룰, 시'등 자형과 운필 변화. 필사자 교체 추정.
– 16b 글자 크기 작아지며 14b 이전의 자형과 운필로 환원. 필사자 교체 추정.
– 22a 글자 크기 작아지는 변화.
– 23b~26b까지 b면만 글자 크기 커지는 변화.
– 29b 글자 크기 커지고 글자 폭 넓어지며 획 두꺼워지는 변화. 자형이 커지고 넓어지면서 조금 더 부드러운 인상을 주고 있다. '룰, 을' 등 자형과 운필 변화. 필사자 교체 추정.
– 32b 9행부터 급격히 글자 크기 작아지며 글자 폭 좁아지는 변화.
– 33b 3행에서 5행까지만 글자 크기 매우 작아지는 현상.

특이사항: 본문의 자형 변화 양상으로 볼 때 2~3인의 필사자가 교대로 필사를 담당했을 것으로 추정할 수 있다.

18. 취승누 권지 십팔. 10행.
▶ 궁중궁체 흘림. 앞 권과 같은 서체.
– 4a 글자 크기 작아지는 변화.
– 5a 8행부터 10까지 글자 크기 작아지는 변화.
– 6b 7행부터 10행까지 글자 크기 작아지는 변화.
– 9a 획 얇아지는 변화.
– 11b 6행부터 11a 8행까지 글자 크기 커지는 변화.
– 15a 글자 크기 작아지고 획 얇아지는 변화. 획 두께 차이가 매우 크게 남에 따라 확연한 서사 분위기의 차이를 보인다. '을, 그' 등 자형과 운필 변화. 필사자 교체 추정.

‒ 22b 글자 폭 넓어지는 변화.

‒ 26b 글자 폭 좁아지고 운필 변화. 필사자 교체 추정.

‒ 28a 7행부터 10까지 급격히 글자 크기 작아지는 변화.

19. 취승누 권지 십구. 10행.

▶ 궁중궁체 흘림. 필사자 교체 추정. 권지일과 같은 서체.

‒ 5a 7행부터 글자 크기 작아지는 변화.

‒ 7b 4행~6행까지만 글자 크기 커짐.

‒ 23b 글자 크기 작아지는 변화.

특이사항: 처음부터 상당히 옅은 담묵으로 서사하고 있으며 32b에 가서야 조금 진한 먹색을 보이고 있다.

20. 취승누 권지 이십. 10행.

▶ 궁중궁체 흘림. 앞 권과 같은 서체.

3a에서 4b까지 세로획이 앞 권보다 오른쪽으로 조금 더 기울어진 상태에서 좌하향함에 따라 글자의 축도 오른쪽으로 더 기울어져 있는 것을 볼 수 있다. 이러한 기울기는 4a부터 세로획의 기울기가 앞 권과 같은 기울기를 갖게 되면서 글자의 축이 바로 서는 형태로 변화한다.

‒ 4a 글자 크기 작아지며 글자 폭 좁아지며 세로획 기울기 바른 형태로 변화.

‒ 16a 글자 크기 작아지며 글자 폭 좁아지다 17b 4행 12번째 글자부터 10행까지 글자 크기 급격히 커지는 변화.

‒ 18a 7행부터 글자 크기 급격히 작아지다 19b 5행부터 10행까지 글자 크기 커지는 변화.

‒ 32a 글자 크기 작아지는 변화.

특이사항: 글자 크기의 급격한 변화가 여러 곳에서 나타나나 의미 있는 자형의 변화는 볼 수 없다. 전체적인 서사의 흐름이나 분위기는 권지이와 더 유사함을 볼 수 있다.

21. 취승누 권지이십 일. 10행.

▶ 궁중궁체 흘림.

‒ 3a~5b까지 앞 권과 같은 서체.

‒ 5a에서 6a까지 글자 크기 작아지며 글자 폭 줄어들어 세로로 긴 자형을 보이고 있다. 또한 운필의 변화로 획의 흔들림(떨림) 현상이 나타나고 있는데 획의 흔들림 현상은 이미 권지삼과 권지구(4a)에서 나타나고 있었던 현상이다. 다만 여기서의 획 흔들림은 이들과는 약간 다른 형태(대표적으로 삐침에서의 획 흔들림 현상)로 동일하다고 할 수는 없다. 자형에서는 '지' 등에서 변화를 볼 수 있으며 자형과 운필의 변화로 필사자 교체로 추정한다.

‒ 15b 2행부터 7행까지 급격하게 글자 크기 커지는 변화.

‒ 15a 글자 폭 넓어지고 운필 변화. 필사자 교체 추정.

‒ 18a 9행부터 글자 크기 작아지는 변화.

‒ 20a 글자 크기 커지며 26a 8행부터 글자 크기 작아지는 변화.

특이사항: 권지이십일의 자형 변화는 첫째, 3a~5b 둘째, 5a~15b, 셋째, 15a~32b까지 크게 세부분으로 나눌 수 있다.

22. 취승누 권지 이십이. 10행.

▶ 궁중궁체 흘림.

‒ 3a~4b까지 앞 권 3a~5b까지와 동일 자형.

‒ 4a 글자 크기 급격히 작아지며 글자 폭 줄어들며 가로획 기울기 변화. 필사자 교체 추정.

‒ 6a 글자 폭 넓어지며 자형과 운필 변화. 필사자 교체 추정.

- 9a 글자 크기 커지는 변화.
- 12a, 13a 글자 크기 작아지는 변화.
- 14b 글자 크기 커지고 글자 폭 넓어지는 변화.
- 15a 글자 크기 작아지는 변화.
- 19a 4~6행, 20b 1행~20a 4행까지 글자 크기 커지고, 21a 6~10행까지 글자 크기 작아지는 변화.
- 23a 글자 크기 작아지는 변화.
- 25b 3행부터 글자 크기 커지는 변화.
- 27a 2행부터 급격히 글자 크기 작아지는 변화. '흐, 을, 룰' 등 자형과 운필 변화. 필사자 교체 추정.

특이사항: 이전과 달리 본문에서 잦은 글자 크기의 변화를 보이고 있다. 특히 글자 크기의 대소 차이가 심한 경우도 여러 곳에서 나타나고 있어 앞 권들과 차이를 보인다.

23. 취승누 권지 이십삼. 10행.
▶ 궁중궁체 흘림. 필사자 교체.

앞 권과 다른 자형과 운필을 보여 주고 있다. 가로획의 기울기가 불규칙해 자형의 글자 축 또한 좌우로 불규칙하게 형성되고 있으며 공간의 균제가 제대로 이루어지지 않아 공간이 한 쪽으로 치우치거나 몰리는 현상이 나타나고 있다.

전절에서는 비교적 정확한 운필을 보여주고 있으며 세로획 돋을머리는 없거나 미약한 형태를 보이고 있다. 그리고 좌하향하는 세로획이 주를 이루고 있는 점은 눈여겨 볼 지점이다. 가로획의 경우 우상향하는 기울기와 함께 평행으로 이루어진 기울기 그리고 우하향하는 기울기가 모두 섞여 있다. 전반적으로 곡선보다는 직선 위주의 획과 절법을 사용하고 있어 자형이 딱딱하다는 인상을 주고 있다.

앞 권을 필사한 필사자들과 자형과 운필의 특징을 공유하고 있는 것으로 보아 동일 서사계열의 필사자로 추정할 수 있다.
- 8a 세로획 획형 변화가 크게 보이며 받침 'ㅁ'의 형태와 운필 변화도 볼 수 있다. 필사자 교체 추정.
- 10b 5행부터 획 두꺼워지며 글자 폭 넓어지고 운필 변화. 필사자 교체 추정.
- 15a 획 얇아지는 변화.
- 17a 글자 크기 작아지고 'ㅅ' 등 자형과 운필 변화. 필사자 교체 추정.
- 20a 획 얇아지는 변화.
- 22b 글자 크기 작아지며 붓을 꺾는 운필법을 사용하게 획이 전환되는 곳과 가로획 기필 부분의 각진 절단면이 강하게 드러나고 있다. 필사자 교체 추정.
- 23a 글자 폭 좁아지며 획 얇아지고 부드러운 운필법으로 다시 변화. 글자 폭 좁아짐에 따라 행간과 글줄 뚜렷해지고 '을, 룰' 등 자형과 운필 변화. 필사자 교체 추정.
- 26b 4행~7행까지만 글자 크기 커지고 획 두꺼워지는 변화.
- 28a 9행~10행 2행만 급격히 글자 크기 작아지는 변화.

24. 취승누 권지 이십사. 10행.
▶ 궁중궁체 흘림. 필사자 교체 추정.
- 3a 가로획의 기울기가 불규칙하게 형성되었던 앞 권(23권)과 달리 기울기가 우상향으로 일정하게 형성되고 있다. 세로획의 형태는 23권과 동일하며 기울기 역시 좌하향하고 있어 같음을 볼 수 있다.

운필의 속도는 상당히 빠르며 획의 방향전환 시 붓을 강하게 꺾어(折) 그 단면이 마치 칼로 잘라낸 것과 같은 절단면을 보이고 있다. 또한 날카로운 붓 끝의 과도한 표출은 절법(折法)과 더불어 자형의 분위기를 더욱 강하고 매섭게 만들고 있다. 붓끝의 움직임을 위주로 하는 운필법을 사용해 자형이나 운필에서 활달한 모습을 볼 수 있다.

자형은 23권 초반부에서 볼 수 있는 자형과 기본 골격은 같으나 일정하게 유지되고 있는 가로획 기울기와 균일한 공간의 분배가 어우러져 23권에 비해 비교적 정제된 자형을 보인다. 그리고 '가, 고, 니, 수, 시' 등의 자형과 받침 'ㅁ, ㅅ' 의 형태가 23권과 동일함을 볼 수 있다.
- 3a부터 7b까지 글자 크기 커졌다 작아졌다하는 잦은 변화로 글자 크기가 일정하지 못하고 불규칙하다.

- 7b 7행부터 글자 크기 급격히 작아지는 변화.

- 7a 글자 폭 좁아지고 획 두꺼워지는 변화. 필사자 교체 추정.

- 8b 5행에서 7행까지 글자 크기 커지고 자간 넓게 형성되는 변화.

- 11b 글자 크기 작아지고 획 얇아지는 변화. 앞 권 후반부의 자형과 동일. 필사자 교체 추정.

- 16a 5,6행만 글자 크기 커지는 변화.

- 17a 급격히 글자 크기 작아지며 가로획 기울기 변화. 자형과 운필 변화. 필사자 교체 추정.

- 18b부터 20b까지 글자 크기 불규칙.

- 20a 글자 크기 작아지고 가로획 기울기 불규칙하게 변화. 필사자 교체 추정.

- 26a '을' 등의 받침 'ㄹ'의 마지막 획에서 아래 글자의 획과 연결되는 부분의 형태와 운필법 변화. 필사자 교체 추정.

- 26a 9, 10행 급격히 글자 크기 작아지는 변화.

25. 취승누 권지 이십오. 10행.

▶ 궁중궁체 흘림(연면흘림). 필사자 교체.

지금까지와는 전혀 다른 운필법을 보여주고 있다. 특히 24권이 거친 노봉과 함께 획의 방향 전환 시 붓을 꺾어(折) 강한 형태의 자형을 보여주고 있었다면 권지이십오에서는 이와 반대로 붓 끝을 숨기는 장봉(藏鋒)의 방법을 택하고 있으며 획의 방향전환 시에도 전절의 방법을 적절하게 섞어 이전과 다른 부드러운 자형을 보여주고 있다. 즉 앞 권의 절법(折法) 위주의 운필법에서 전법(轉法)과 절법(折法)의 자연스러운 조화를 통해 강함에서 부드러움으로 완전히 변화된 인상의 자형을 보이고 있는 것이다. 또한 세로획이나 삐침의 경우 수필 부분에서 붓 끝을 뾰족하게 뽑지 않고 있으며 오히려 둥글게 맺는 형태를 보이고 있는 경우도 있다.

자형에서는 가로, 세로획의 기울기가 모두 일반적인 궁체의 기울기를 형성하고 있어 앞 권과 가장 큰 차이를 보이고 있다. 그리고 가로, 세로획과 연결서선에 이르기 까지 모두 획 두께의 차이가 거의 나지 않는 일정한 두께의 획을 사용하고 있는 점도 다르다고 할 수 있다.

상당한 담묵을 사용하고 있어 붓의 움직임(붓을 넘기고, 꺾고, 궁굴리고, 맺는)을 그대로 파악할 수 있으며, 가로획과 삐침을 길게 처리하지 않아 행간과 글줄이 뚜렷하게 나타나고 있다. 한편 연면흘림이라 해도 무방할 정도로 글자와 글자를 이어 쓰고 있는 점과 글자 폭의 제한, 연면흘림에서 사용되는 자형 등으로 미루어 연면흘림으로도 분류 가능하므로 궁중궁체 흘림에 연면흘림을 부기한다.

전체적으로 글자 크기에 있어 부분적으로 대소차이가 날 뿐 자형이나 운필에서는 큰 변화를 찾아볼 수 없다. 한 명의 필사자가 필사한 것으로 추정된다.

26. 취승누 권지 이십뉵. 10행.

▶ 궁중궁체 흘림(연면흘림). 앞 권과 같은 서체.

- 15a 15b보다 한 칸 내려져 서사되고 있어 윗줄이 옆 면(15b)과 맞지 않는 현상이 나타나고 있다. 그리고 글자 크기 작아지며 글자 폭 좁아지는 변화도 보이고 있다. 자형이나 운필에서 유의미한 변화는 보이지 않는다.

- 18a에서도 18b보다 한 칸 내려져 서사되고 있어 전체적인 윗줄이 옆 면(18b)과 맞지 않고 있다. 이러한 불규칙 현상은 이후 31a까지 계속 이어지고 있다. 설계의 잘못으로 추정된다. 자형이나 운필의 변화는 찾아 볼 수 없다.

27. 취승누 권지 이십칠. 10행.

▶ 궁중궁체 흘림. 필사자 교체.

이전 자형과 확연한 차이를 보인다. 세로획의 돋을머리, 왼뽑음, 꼭지 'ㅇ' 등에서 전형적인 궁체 흘림의 형태를 취하고 있으며, 가로획의 기울도 4a까지 일반적인 우상향의 기울기로 형성되고 있다. 권지일이나 『위시오셰삼난현힝녹』 권지이십칠에 나타나고 있는 자형과 유사한 형태를 보이는 부분도 있으나 운필에서 차이를 보인다.

5b부터는 가로획의 기울기가 좌로 불규칙하게 형성되고 있으며 우하향하는 가로획 또한 곳곳에서 나타나고 있다. 특히 받침 'ㄹ'의 운필법과 형태 등 앞 권에서 나타나고 있는 자형의 특징들이 그대로 나타나고 있다. 게다가 4a까지 나타나는 전형적인 궁체 흘림 자형에서도 앞 권에서 나타나는 자형의 특징들을 볼 수 있다. 이러한 점으로 미루어 권지이십칠의 필사자(들) 또

한 동일한 서사 교육을 받은 동일 서사계열임을 알 수 있다.

한편 5b부터 글자와 글자를 이어 쓰는 서사법이 시작되고 이후 점진적으로 연면흐림의 기운이 강해져 가는 일련의 변화 과정을 볼 때 연면흐림의 선행 자형이 궁체 흐림이었으리라는 추정을 해 볼 수 있으며 그 가능성 또한 높다고 할 수 있다.

– 5b 4행 글자 크기 커지고 삐침과 '져, 즈, 리, 라' 등 자형, 운필 변화. 가로획 기울기 불규칙해지고 글자와 글자를 이어 쓰는 빈도 높아지기 시작. 필사자 교체 추정.

– 7b 획 두께 두꺼워지기 시작하며 획 두께 일정해지면서 강약의 변화 사라짐.

– 9a 획 두께 얇아지며 획 두께 차이로 인한 획의 강약과 서사분위기 변화. 'ㅎ' 등 자형과 운필 변화. 필사자 교체 추정.

– 14b 급격하게 글자 크기 커지는 변화.

– 14a 글자 크기 작아짐.

– 17b에서 급격히 글자 크기 커지다 17a에서 글자 크기 작아지며 글자 폭 좁아지고 '부' 등 자형과 운필 변화. 필사자 교체 추정.

– 25a부터 글자 크기가 커졌다 작아졌다 반복되나 자형과 운필에서 의미 있는 변화를 찾아볼 수 없다.

– 33a 글자 폭 넓어지고 획 두꺼워지며 운필 변화. 필사자 교체 추정.

특이사항: 12a 8행 여덟 번째 글자(플?, 즐?) 자형 매우 특이.

28. 취승누 권지 이십팔. 10행.

▶ 궁중궁체 흐림. 앞 권 중반 이후와 같은 서체.

– 4a 8행부터 급격하게 글자 크기 작아지고 세로획 기울기 불규칙하게 흔들리는 변화. 필사자 교체 추정.

– 9b만 글자 크기 커지는 현상.

– 12a 글자 크기 작아지고 가로획 'ㅡ'에서 획이 한번 너울거리는 특징적 변화. 필사자 교체 추정.

– 19a 다시 가로획 'ㅡ'에서 획이 한번 너울거리는 변화. 필사자 교체 추정.

– 20a 글자 크기 작아지고 '고, 로, **롤**' 등의 자형과 운필 변화. 필사자 교체 추정.

– 30a 글자 크기 작아지는 변화. 한 행에 글자 수를 많이 넣다보니 자형자체가 납작한 형태가 많이 나타나고 있으며 획형과 운필 또한 변화를 보이고 있다. 필사자 교체 추정.

29. 취승누 권지이십 구. 10행.

▶ 궁중궁체 흐림. 필사자 교체. 권지일과 같은 서체.

본문 제목에서 '권지이십'을 붙이고 '구'를 띄어 쓰는 변화를 보이며 권지일의 자형과 동일하다.

– 9a 글자 크기 작아지는 변화.

– 14b 글자 크기 커지고 있으나 글자 폭은 늘어나지 않아 세로로 긴 자형을 보이며 공간의 균제가 잘 이루어지고 있어 한결 정제되고 여유로운 결구를 보이고 있다. '믈' 등 자형과 운필 변화. 필사자 교체 추정.

– 15a 글자 크기 작아지며 자형과 운필에서 이전과 확인한 변화를 보이고 있다. 권지삼의 자형과 동일하나 획 두께가 조금 더 두껍게 서사되고 있다. 필사자 교체.

– 32a 책 초반부(3a∼13a)의 자형과 동일. 필사자 교체.

– 39b, 39a 획 두께 불규칙해지며 정돈되지 못한 양상을 보이고 있음.

– 45a 14b부터 나오는 자형과 동일. 필사자 교체 추정.

특이사항: 권지이십구의 경우 앞 권들과 달리 본문 서사가 3a∼49b에 이를 정도로 많은 분량을 보이고 있다. 앞 권들 대부분이 30장 초반의 분량이었음을 감안하면 권지이십구가 유독 분량이 많음을 알 수 있다. 또한 뚜렷하게 3가지 자형으로 분류되고 있어 이를 근거로 최소 3명의 필사자가 필사를 담당했을 것으로 추정할 수 있다.

30. 취승누 권지삼십. 10행.

▶ 궁중궁체 흐림. 앞 권과 같은 서체.

– 3a∼35b까지 앞 권(15a∼32b)과 동일한 자형.

– 14a 글자 크기 작아지며, 17a 7행부터 급격하게 글자 크기 줄어들기 시작. 이후 부분 부분 글자 크기 커졌다 작아졌다 불규칙하게 반복되다 21b부터 본격적으로 글자 크기 작게 서사되는 현상.

– 35a 글자 크기 커지며 자형이 세로로 길어지고 획의 강약 변화. 전절부분의 변화와 연결된 'ㅅ'의 삐침의 형태, 획에서 불필요한 요소들이 사라지는 등 자형과 운필 변화. 앞 권 3a~13a의 자형과 동일. 필사자 교체 추정.

서체총평

『취승누』의 서체는 연면흘림의 기운이 강한 궁중궁체 흘림(『위시오세삼난현힝녹』 권지이십칠과 자형 동일, 가로획 우하향하는 특징)이 주를 이루고 있으며 연면흘림으로 분류해도 무방한 25, 26권, 그리고 전형적이고 일반적인 궁중궁체 흘림27(3a~4a)으로 크게 분류할 수 있다. 그리고 이를 다시 자형별로 분류 해보면 다음과 같다.

①권지일류: 1, 2, 6(3a~4b), 8(9a~), 9(4a제외), 10, 12(3a~4b), 15, 16, 19, 29(3a~15b), 30(35a~)

②권지삼류: 3, 4(4a~), 5(3a~22b), 7(3a~5a), 9(4a), 13, 14, 29(15a~32b), 30(3a~35b)

③권지오 후반부류: 5(22a~), 6(4a~), 7(6b~23b), 8(4a~9b), 11, 12(4a~)

④17, 18

⑤23, 24

⑥연면흘림: 25, 26

⑦흘림: 27(3a~4a)

⑧4(3a~4b)

위 분류를 보면 한 권에 두 가지 이상의 자형이 혼재되어 있는 것을 볼 수 있는데 이는 필사자들이 서로 교대로 필사하고 있었음을 보여준다고 하겠다. 또한 1권부터 30권까지 자형의 특징들이 공통적으로 나타나고 있는 것으로 미루어 필사에 참여한 필사자들 모두 동일한 서사교육을 받은 동일 서사계열임을 알 수 있다. 나아가 필사자들 모두 동일 소속이었을 가능성도 배제할 수 없다.

특기할 사항은 권지이십칠에서 나타나는 자형의 변화다. 권지이십칠의 3a~4a에 나오는 자형은 전형적인 궁중궁체 흘림이며 5b부터 글자와 글자를 이어 쓰는 서사법을 사용하고 있는데 이후 연면흘림의 기운이 점점 더 강해지는 변화를 보인다. 궁체 흘림에서 연면흘림으로의 변화의 과정을 추론해 볼 있는 좋은 예라 하겠다.

〈 취승루 권지1 14p 〉

〈 취승루 권지2 22p 〉

〈 취승루 권지3 15p 〉

〈 취승루 권지4 29p 〉

〈 취승루 권지5 22p 〉

〈 취승루 권지6 4p 〉

〈 취승루 권지7 23p 〉

〈 취승루 권지8 9p 〉

〈 취승루 권지9 4p 〉

〈 취승루 권지10 33p 〉

〈 취승루 권지11 6p 〉

〈 취승루 권지12 12p 〉

〈 취승루 권지13 34p 〉

〈 취승루 권지14 16p 〉

분석편 ▪ 511

〈 취승루 권지15 10p 〉

〈 취승루 권지16 30p 〉

〈 취승루 권지17 22p 〉

권지 십팔

〈 취승루 권지18 28p 〉

〈 취승루 권지19 5p 〉

〈 취승루 권지20 18p 〉

〈 취승루 권지21 15p 〉

〈 취승루 권지22 6p 〉

〈 취승루 권지23 23p 〉

〈 취승루 권지24 17p 〉

〈 취승루 권지25 14p 〉

〈 취승루 권지26 15p 〉

〈 취승루 권지27 9p 〉

〈 취승루 권지28 20p 〉

〈 취승루 권지29 32p 〉

〈 취승루 권지30 35p 〉

29. 한조삼성기봉(한조삼성긔봉 漢朝三姓奇逢, 표제: 漢朝三姓)

청구번호 : K4-6860

서지사항: 線裝, 14卷14冊, 31.7×21.8cm, 우측 하단 共十四, 공격지 있음.

서체: 궁중궁체 흘림.

1. 한조삼성긔봉 권지일. 10행.

▶ 궁중궁체 흘림

궁중궁체 흘림으로는 보기 드문 붓놀림을 보이고 있다. 마치 오늘날 볼펜이나 펜을 이용해 글씨를 쓰고 있는 것처럼 붓을 능수능란, 자유자재로 다루고 있다. 붓의 움직임에 거리낌이라고는 찾아볼 수 없다. 그럼에도 전절(轉折)의 법도를 정확하게 지키고 있는 점은 놀랍기까지 하다.

첫 장인 3a는 획의 속도와 운필을 조절해 가장 일반적인 궁중궁체 흘림을 보여주고 있으나 4b부터는 점차적으로 붓의 움직임이 빨라지기 시작해 특유의 거침없는 운필과 획, 자형 등을 보여주고 있다. 또한 흘림이 주를 이루고 있으나 'ㅎ, ㆍ'자의 경우 진흘림이 사용되고 있기도 하다.

자형은 세로로 긴 편으로 공간이 일그러지거나 급격하게 좁아지는 곳 없이 대체로 일정하게 형성되고 있다. 또한 빠른 운필로 인해 과장되고 과한 획이 충분히 나올 수 있음에도 불구하고 이를 철저하게 제어하고 있어 절제의 미를 보여주고 있다.

세로획은 돋을머리 없이 붓끝을 바로 접어 내려 긋는 형태(초성에서 이어지는 필세의 흐름을 그대로 연결시키는 형태)와 미약한 돋을머리를 가진 형태, 역입 등의 동작 없이 붓을 그대로 지면에 대어 내리 긋는 형태 등으로 나눌 수 있다. 기둥에서 왼뽑음으로 이어지는 부분은 송곳처럼 내려오는 획형과 일반적인 왼뽑음의 형태를 볼 수 있다. 간혹 기둥에서 두꺼워지는 형태가 있는데 주된 형태는 아니지만 특징적이라 할 수 있다.

가로획의 기울기는 우상향으로 매우 높게 형성되고 있는데 주로 빠른 운필을 사용할 경우 이러한 현상이 나타난다. 대표적인 예로 진흘림을 꼽을 수 있다. 그리고 가로획을 세로획보다 얇게 형성시켜 획의 강약 대비를 주고 있으며, 전절부분에서는 붓을 꺾는 방법과 궁굴리는 법을 요소요소에 적절하게 사용하고 있어 부드러움과 강함이 조화를 이루고 있다.

특징적인 자형과 운필법으로는 '곳, 공, 골, 다, 라' 등을 들 수 있다. '곳, 공, 골'의 경우 '고'자의 조형이 한자의 '을(乙)'과 같은 형태로 특히 마지막 가로획을 오른쪽으로 길게 형성시킨 후 받침을 연결시키고 있어 일반적이지 않은 매우 독특한 자형을 보인다. 또한 '다, 라'에서 모음 'ㅏ'는 왼뽑음 부분에서 붓을 다시 위쪽으로 끌어올리면서 오른쪽으로 붓을 눌러 홅점을 표현하고 있는데 그 방법이 마치 영어의 'r'를 쓰는 방법과 같다. 그리고 홅점은 점으로 처리하는 것이 아닌 누르는 획으로 처리하고 있으며 그 위치는 세로획의 하단에 배치시키고 있어 필사자의 개성적인 조형감각을 볼 수 있다.

본문의 행간은 글자 폭의 약 두 배 정도로 일정하게 형성시키고 있어 글줄을 명확하게 드러내고 있다. 또한 본문의 윗줄과 아랫줄을 정교하게 맞추고 있어 필사에 상당한 공을 들이고 있음을 알 수 있다.

- 5b 자간 줄어들고 획 두꺼워지는 변화.
- 7b 7행부터 글자 크기 작아지며 'ㅎ'의 진흘림 자형을 주된 자형으로 사용.
- 8b 획 두꺼워지고 세로획 획형 변화. 'ㅎ, ㅈ' 등 자형과 운필 변화. 필사자 교체 추정.
- 14b 자간 넓어지고 획 얇아지며 세로획 획형의 변화. 'ㅎ'의 진흘림 자형이 주된 자형. '강, 음' 등 자형과 운필 변화. 필사자 교체 추정.
- 22b 글자 크기 작아지고 획 두꺼워지며 '라, ㅅ' 등 자형과 운필 변화. 필사자 교체 추정.
- 23a 글자 크기 커지고 글자 폭 넓어지는 변화. 자형에서의 큰 변화는 없음.
- 25b 획 두꺼워지고 세로획 획형 변화. '부, 심' 등 자형과 운필 변화. 필사자 교체 추정.
- 26b 획 얇아지고 세로획 획형 변화. '작, 야' 등 자형과 운필 변화. 필사자 교체 추정.
- 30a 글자 크기 작아지고 'ㅈ, 인, 홈' 등 자형과 운필 변화. 필사자 교체 추정.
- 36a 글자 크기 작아지고 36b에 비해 흘림의 정도 심화되는 변화. '한, 양, ㅈ' 등 자형과 운필 변화. 필사자 교체 추정.
- 37a 글자 크기와 획 두께 불규칙해지고 세로획 획형 변화. 특히 4행~6행 불규칙 심함. 'ㅎ, 심' 등 자형과 운필 변화. 필사자 교체 추정.

– 42b 획 두꺼워지고 세로획 획형 변화. '시, 샤' 등 자형과 운필 변화. 필사자 교체 추정.

2. 한조삼성긔봉 권지이. 10행.

▶ 궁중궁체 흘림. 앞 권과 같은 서체.

– 7a 글자 폭 넓어지고 획 두꺼워지며 'ㅎ고'에서 '고'를 정자로 표기하는 특이한 현상. '믈, ㅎ' 등 자형과 운필 변화. 필사자 교체 추정.

– 8b 글자 크기 작아지고 세로획 획형의 변화와 '변' 등 자형과 운필 변화. 필사자 교체 추정.

– 9b 글자 세로로 길어지고 획 얇아지며 '통, 향' 등 자형과 운필 변화. 필사자 교체 추정.

– 12a 글자 크기 작아지며 '상, ㅈ, 니' 등 자형과 운필 변화. 필사자 교체 추정.

– 13a 글자 크기 급격하게 커지며 획 얇아지고 운필 변화. 'ㅎ, 을, 삼' 등 자형과 운필 변화. 필사자 교체 추정.

– 14a 6행부터 급격히 글자 크기 작아지며 획 얇아지고 '라, ㅎ' 등 자형과 운필 변화. 필사자 교체 추정.

– 15b 붓의 먹물 함유량 많아져 획 두꺼워지고 결구 흐트러지며 운필 변화. 필사자 교체 추정.

– 15a 획 얇아지며 '인, 야, 시' 등 자형과 운필 변화. 필사자 교체 추정.

– 18a 글자 크기 작아지며 '상, 산, 시' 등 자형과 운필 변화. 필사자 교체 추정.

– 19b 1행~7행 11번째 글자까지 글자 크기 커지고 가로획 기울기 우상향으로 높아지며 'ㅎ, 을' 등 자형과 운필 변화. 필사자 교체 추정. 19b 7행 12번째 글자부터 급격히 글자 크기 작아지고 가로획 기울기 변화. 18a와 자형 유사. 필사자 교체 추정.

– 21a 글자 크기 커지는 변화.

– 22b 획 두꺼워지고 운필 속도 빠르며 삽필(澁筆) 위주의 운필로 획질 변화. '상, 셔, ㅈ' 등 자형과 운필 변화. 필사자 교체 추정.

– 28a 운필의 급격한 변화와 가로획 기울기 우상향으로 높아지는 변화. '상, 스, ㅈ' 등 자형과 운필 변화. 필사자 교체 추정.

– 32a 획 얇아지는 변화.

– 34a 획 얇아지고 '지, ㅎ' 등 자형과 운필 변화. 필사자 교체 추정.

– 36a 획 두꺼워지는 변화.

– 37a 획 얇아지고 'ㅈ, 시' 등 자형과 운필 변화. 필사자 교체 추정.

– 40a 글자 크기 작아지고 획 얇아지며 '스, 업' 등 자형과 운필 변화. 필사자 교체 추정.

– 41b, 41a 중복 촬영 됨.(41a,b와 42a, b 똑같은 장임)

3. 한조삼성 권지삼. 10행.

본문 제목 한조삼성긔봉에서 한조삼성으로 제목 변화.

▶ 궁중궁체 흘림. 앞 권 후반부와 같은 서체.

– 7b 획 두꺼워지고 '궁, 금' 등 자형과 운필 변화. 필사자 교체 추정.

– 9b 획 얇아지고 'ㅎ, 강, 왕' 등 자형과 운필 변화. 필사자 교체 추정.

– 10a 글자 폭 좁아지고 'ㅈ, 라' 등 자형과 운필 변화. 필사자 교체 추정.

– 11a 글자 크기 작아지고 '을, 스, 미' 등 자형과 운필 변화. 필사자 교체 추정.

– 14a 획 두꺼워지는 변화.

– 16b 글자 크기 작아지고 자간과 행간 넓어지며 '홍, 랑' 등 자형과 운필 변화. 필사자 교체 추정.

– 19b 획 두꺼워지고 '스, 시, ㅈ' 등 자형과 운필 변화. 필사자 교체 추정.

– 20b 6행부터 글자 크기 작아지는 변화.

– 20a 글자 크기 커지고 글자 폭 넓어지며 'ㅎ, 시' 등 자형과 운필 변화. 필사자 교체 추정.

– 22a 획 얇아지고 '을, 홈' 등 자형과 운필 변화. 필사자 교체 추정.

– 25a부터 27a까지 a면에서만 획 두꺼워지는 현상 반복되며 매 면마다 글자의 크기나 운필법, 자형, 획형 등이 변화하고 있는 것을 볼 수 있다.

– 26a 'ㅎ, 시'의 운필법과 자형의 확연한 변화. 필사자 교체 추정.

– 28b 글자 크기 작아지고 획 얇아지며 자간 넓어지는 변화. '스, 심, ㅈ, 지' 등 자형과 운필 변화. 필사자 교체 추정.

– 29a 획 두꺼워지고 가로획 기울기 우상향으로 높아지며 '샹, 시' 등 자형과 운필 변화. 필사자 교체 추정.

- 31b 6행부터 글자 크기 커지고 글자 폭 넓어지며 '조, 비, 홈' 등 자형과 운필 변화. 필사자 교체 추정.
- 31a 7행부터 글자 크기 작아지고 획 두꺼워지며 가로획 기울기 변화와 '흐, 인' 등 자형과 운필 변화. 필사자 교체 추정.
- 33a 글자 폭 넓어지며 '부, 사' 등 자형과 운필 변화. 필사자 교체 추정.
- 36b '스, 라, 을' 등 자형과 운필 변화. 필사자 교체 추정.
- 39b 글자 크기 커지고 획 두꺼워지며 가로획 기울기 낮아지는 변화. '흐, 을' 등 자형과 운필 변화. 필사자 교체 추정.

4. 한조삼성 권지ᄉ. 10행.
▶ 궁중궁체 흘림. 앞 권과 같은 서체.
- 9b 획 두꺼워지고 '흐, 야, 문' 등 자형과 운필 변화. 필사자 교체 추정.
- 10b '가, 을, 시' 등 자형과 운필 변화. 필사자 교체 추정.
- 13a 글자 폭 좁아지고 '야, 을' 등 자형과 운필 변화. 필사자 교체 추정.
- 16b 글자 크기 커지고 획 두꺼워지며 '나, 시' 등 자형과 운필 변화. 필사자 교체 추정.
- 18b 글자 크기 작아지고 획 얇아지며 'ᄌ, 곳' 등 자형과 운필 변화. 필사자 교체 추정.
- 22a 글자 폭 좁아지고 '왕, 운' 등 자형과 운필 변화. 필사자 교체 추정.
- 24a 'ᄒ'의 가로획 획형과 기울기, '야, 진' 등 자형과 운필 변화. 필사자 교체 추정.
- 27a 글자 크기 작아지며 글자 폭 현저히 좁아지고 'ᄌ, ᄉ' 등 자형과 운필 변화. 필사자 교체 추정.
- 32a 글자 폭 넓어지며 '흐, 장' 등 자형과 운필 변화. 필사자 교체 추정.
- 34b 획 얇아지며 '을, 상' 등 자형과 운필 변화. 필사자 교체 추정.
- 37a 글자 폭 좁아지고 획 얇아지며 '시, ᄌ' 등 자형과 운필 변화. 필사자 교체 추정.
- 40a 글자 크기와 글자 폭 불규칙해지는 변화.
- 41b 8행부터 글자 크기 작아지며 '양, 상' 등 자형과 운필 변화. 필사자 교체 추정.

5. 한조삼성 권지ᅌ. 10행.
▶ 궁중궁체 흘림. 앞 권과 같은 서체.
- 9a '을, 라' 등 자형과 운필 변화. 필사자 교체 추정.
- 12b 글자 폭 좁아지며 '상, 야' 등 자형과 운필 변화. 필사자 교체 추정.
- 13b~15b까지 b면만 글자 크기 커지는 변화.
- 17b 운필 변화로 세로획 획형 변화. '편, 된' 등 자형과 운필 변화. 필사자 교체 추정.
- 19a 획 두께 두꺼워지는 변화.
- 27b 글자 크기 커지고 글자 폭 넓어지며 '상, 야' 등 자형과 운필 변화. 필사자 교체 추정.
- 32b 8행부터 글자 크기 작아지고 글자 폭 좁아지며 가로획 기울기 변화. 필사자 교체 추정.
- 37b 글자 폭 넓어지고 'ᄎ, ᄌ, ᄉ, 양' 등 자형과 운필 변화. 필사자 교체 추정.
- 40b 글자 크기 작아지고 글자 폭 좁아지며 '상, 왕' 등 자형과 운필 변화. 필사자 교체 추정.
- 40a 획 얇아지는 변화.
- 41a 획 두꺼워지고 '샹, ᄉ' 등 자형과 운필 변화. 필사자 교체 추정.

6. 한조삼성 권지ᇇ. 10행.
▶ 궁중궁체 흘림. 앞 권과 같은 서체.
- 4a 글자 크기 커지고 'ᄌ, 신' 등 자형과 운필 변화. 필사자 교체 추정.
- 5b 글자 크기 작아지는 변화.
- 6a 글자 크기 커지는 변화.
- 8a 획 두꺼워지고 '문, ᄌ, ᄎ' 등 자형과 운필 변화. 필사자 교체 추정.
- 9a 글자 크기 작아지고 '라, 심' 등 자형과 운필 변화. 필사자 교체 추정.
- 11b 글자 폭 좁아지며 삐침의 획형과 운필 변화. '산, ᄎ' 등 자형과 운필 변화. 필사자 교체 추정.

- 14a 글자 크기 작아지고 자형의 세로 길이 줄어들어 자형의 비율 변화. 자간 넓어지고 운필의 확연한 변화. 필사자 교체 추정.
- 16b~16a 글자 크기 커지고 '양, 문' 등 자형과 운필 변화. 필사자 교체 추정.
- 17b 글자 폭 좁아지고 '시, 상' 등 자형과 운필 변화. 필사자 교체 추정.
- 20a 획 얇아지고 글자 폭 넓어지는 변화. '상, 심, 왕' 등 자형과 운필 변화. 필사자 교체 추정.
- 21b 글자 폭 좁아지는 변화.
- 24a 글자 크기 커지고 '셩, 왕' 등 자형과 운필 변화. 필사자 교체 추정.
- 28a 글자 폭 넓어지고 자간 불규칙해지며 '양, 왕' 등 자형과 운필 변화. 필사자 교체 추정.
- 29a 글자 크기 작아지고 글자 폭 좁아지며 '지, 흥' 등 자형과 운필 변화. 필사자 교체 추정.
- 32b 글자 크기 커지고 '이, 상' 등 자형과 운필 변화. 필사자 교체 추정.
- 35a 글자 크기 커지고 자간 넓어지며 'ㅈ, 쟝' 등 자형과 운필 변화. 필사자 교체 추정.
- 36b 7행부터 글자 크기 커지고 자간 넓어지는 변화. '라, ㅈ' 등 자형과 운필 변화. 필사자 교체 추정.
- 40 글자 폭 넓어지고 가로획 기울기 낮아지며 '시, 부' 등 자형과 운필 변화. 필사자 교체 추정.
- 42a 글자 크기 작아지는 변화.

7. 한조삼성 권지칠. 10행.
▶ 궁중궁체 흘림. 앞 권과 같은 서체.
- 4a 글자 크기 커지고 획 두꺼워지며 글자와 글자를 잇는 형식 급격히 증가. '흥, 업' 등 자형과 운필 변화. 필사자 교체 추정.
- 6b 글자 크기 커지고 운필의 변화로 세로획과 삐침의 획형 변화. '을, 션' 등 자형과 운필 변화. 필사자 교체 추정.
- 6a 글자 폭 좁아지고 '지, 쳐' 등 자형과 운필 변화. 필사자 교체 추정.
- 7a 획 얇아지고 글자 폭 넓어지며 결구와 운필 변화. '삼, 무, 경' 등 자형과 운필 변화. 필사자 교체 추정.
- 8a 글자 크기 작아지고 '상, 난' 등 자형과 운필 변화. 필사자 교체 추정.
- 9b 8행~10행까지, 9a 7행~10행까지 글자 크기 작아지는 현상.
- 10a 글자 크기 작아지는 변화.
- 13b 글자 폭 좁아지며 '숌, 명' 등 자형과 운필 변화. 필사자 교체 추정.
- 17b 자간 넓어지며 'ㅈ, 인' 등 자형과 운필 변화. 필사자 교체 추정.
- 18b 글자 크기 커지며 '신, 샤, 명' 등 자형과 운필 변화. 필사자 교체 추정.
- 19a 글자 크기 작아지며 받침 'ㅅ', '을, 닙' 등 자형과 운필 변화. 필사자 교체 추정.
- 21a 자간 줄어들며 획 두꺼워지고 '시, 라' 등 자형과 운필 변화. 필사자 교체 추정.
- 22a 글자 크기 작아지는 변화.
- 24b 글자 폭 넓어지고 '교, 양, 란' 등 자형과 운필 변화. 필사자 교체 추정.
- 25a만 글자 크기 작아지고 획의 강약이 줄어드는 변화. '망, 시' 등 자형과 운필 변화. 필사자 교체 추정.
- 26b 25a 이전 자형으로 환원. 필사자 교체 추정.
- 30a 글자 크기 작아지고 '수, 신' 등 자형과 운필 변화. 필사자 교체 추정.
- 32b '법, 인, 수' 등 자형과 운필 변화. 필사자 교체 추정.
- 37a 'ㅈ, 셩' 등 자형과 운필 변화. 필사자 교체 추정.
- 40b 7행부터 글자 크기 작아지는 변화.

8. 한조삼성 권지팔. 10행.
▶ 궁중궁체 흘림. 앞 권과 같은 서체.
- 4a 자간 좁아지며 가로획 기울기 우상향으로 높아지는 변화.
- 7b 7행부터 글자 크기 작아지며 '라, 실' 등 자형과 운필 변화. 필사자 교체 추정.
- 9a 자간 불규칙해지며 'ㅈ, 명' 등 자형과 운필 변화. 필사자 교체 추정.
- 10a 글자 크기 작아지는 변화.
- 11a 글자 크기 커지고 획 두께 두꺼워지며 '상, 야, **홈**' 등 자형과 운필 변화. 필사자 교체 추정.

– 15a 글자 크기 작아지며 '가, 잇' 등 자형과 운필 변화. 필사자 교체 추정.

– 19a 글자 크기 커지는 변화.

– 21a 세로획 획형 변화하며 '리, 라' 등 자형과 운필 변화. 필사자 교체 추정.

– 29b 획 두께 얇아지며 '스, 을, 믈' 등 자형과 운필 변화. 필사자 교체 추정.

– 30b 글자 폭 넓어지며 세로획 획형 변화.'시, 인, 심' 등 자형과 운필 변화. 필사자 교체 추정.

– 34b 글자 크기 작아지며 '츠, 교, 궁' 등 자형과 운필 변화. 필사자 교체 추정.

– 36a 글자 크기 커지고 획 두께 두꺼워지며 글자 크기와 획 두께 불규칙해지는 변화. '상, 급' 등 자형과 운필 변화. 필사자 교체 추정.

– 39b 7행부터 글자 크기 작아지고 글자 폭 좁아지며 '시, 황' 등 자형과 운필 변화. 필사자 교체 추정.

– 42a 마지막 장으로 6행 밖에 되지 않지만 '시, 덕, 쳡, ㅎ' 등 자형과 운필 변화를 보이고 있어 필사자 교체로 추정.

9. 한조삼성 권지구. 10행.

▶ 궁중궁체 흘림. 앞 권과 같은 서체.

– 5b 글자 폭 넓어지고 획 두께 두꺼워지며 'ㅈ, 상' 등 자형과 운필 변화. 필사자 교체 추정.

– 8b 7행부터 급격히 글자 크기 작아지고 글자 폭 좁아지며 '부, 을, 모' 등 자형과 운필 변화. 필사자 교체 추정.

– 14a 글자 크기 커지고 획 두께 두꺼워지며 'ㅎ, 로, 궁' 등 자형과 운필 변화. 필사자 교체 추정.

– 16a 글자 크기 급격하게 커지며 운필 거칠어지는 변화. '야, 왕, 시' 등 자형과 운필 변화. 필사자 교체 추정.

– 17b 글자 크기 작아지는 변화.

– 19b 글자 폭 좁아지며 획 얇아지고 '무, 병, 침' 등 자형과 운필 변화. 필사자 교체 추정.

– 22b 글자 폭 넓어지며 운필 거칠어지고 'ㅏ'와 연결되는 홀점 위치와 '장' 등 자형과 운필 변화. 필사자 교체 추정.

– 23b 글자 폭 좁아지며 '낭, 야, 인' 등 자형과 운필 변화. 필사자 교체 추정.

– 26b 글자 크기 작아지며 운필의 확연한 변화. '업, 편' 등 자형과 운필 변화. 필사자 교체 추정.

– 29b 글자 폭 넓어지며 '당, 상' 등 자형과 운필 변화. 필사자 교체 추정.

– 30a만 글자 폭 좁아지며 글자 축 바로 서며 운필 변화. 필사자 교체 추정. 특히 4행 3번째 글자자리에 작은 글씨로 '강왕의 명 ㅈ'를 적어 각주로 처리하는 방법을 보이고 있음.

– 32b 4행부터 7행까지 급격하게 글자 크기 커지는 변화. '시' 등 자형과 운필 변화. 필사자 교체 추정.

– 33b 글자 크기 커지며 '일, 을' 등 자형과 운필 변화. 필사자 교체 추정.

– 34a 획 두꺼워지고 글자 축 바로 서는 변화. '시, ㅈ, 숩' 등 자형과 운필 변화. 필사자 교체 추정.

– 37b만 획 얇아지는 변화. '을, 스' 등 자형과 운필 변화. 필사자 교체 추정.

– 40a 글자 폭 좁아지고 자간 넓어지며 '교, 시' 등 자형과 운필 변화. 필사자 교체 추정.

10. 한조삼성 권지십. 10행.

▶ 궁중궁체 흘림. 앞 권과 같은 서체.

– 5b 7행부터 글자 폭 좁아지고, 5a에서 글자 크기 작아지는 변화.

– 6a 글자 크기 작아지고 글자 폭 좁아지는 변화. '운, 라, 망' 등 자형과 운필 변화. 필사자 교체 추정.

– 7a 글자 크기 커지고 '왕, 왈' 등 자형과 운필 변화. 필사자 교체 추정.

– 10 글자 크기 커지고 글자 폭 넓어지는 변화. '교, 졍, 명' 등 자형과 운필 변화. 필사자 교체 추정.

– 11a 글자 크기 작아지는 변화.

– 13b 6행부터 글자 크기와 글자 폭 급격히 작아지고 좁아지며 '을, 무' 등 자형과 운필 변화. 필사자 교체 추정.

– 17a 글자 크기 커지고 획 두께 두꺼워지며 'ㅎ, 일' 등 자형과 운필 변화. 필사자 교체 추정.

– 19b부터 20a까지 b면보다 a면의 글자 크기가 작아지고 글자 폭 좁아지는 현상.

– 21b 글자 크기 커지는 변화.

– 22b 7행부터 글자 크기 작아지고 초성 'ㅂ', '시' 등 자형과 운필 변화. 필사자 교체 추정.

– 26a 글자 크기 커지고 '믈, 홈' 등 자형과 운필 변화. 필사자 교체 추정.

– 29a 글자 크기 작아지고 획 얇아지며 '을, 가' 등 자형과 운필 변화. 필사자 교체 추정.

– 32a 획 두께 불규칙하며 '실, 업' 등 자형과 운필 변화. 필사자 교체 추정.

– 34a 글자 크기 작아지고 글자 폭 좁아지며 '믈, 스' 등 자형과 운필 변화. 필사자 교체 추정.

– 36a 글자 폭 넓어지며 '을, 비' 등 자형과 운필 변화. 필사자 교체 추정.

– 38b 글자 크기 작아지며 획 얇아지며 삐침의 운필 변화. '시, ㅎ' 등 자형과 운필 변화. 필사자 교체 추정.

– 40a 글자 크기 더욱 작아지며 'ㅈ, 엇, 지' 등 자형과 운필 변화. 필사자 교체 추정.

11. 한조삼성 권지십일. 10행.

▶ 궁중궁체 흘림. 앞 권과 같은 서체.

– 5a 글자 크기 작아지며 '인, 시, 을' 등 자형과 운필 변화. 필사자 교체 추정.

– 9a 글자 폭 넓어지고 획 얇아지며 획의 강약 변화. '부, 실' 등 자형과 운필 변화. 필사자 교체 추정.

– 10b 획 두께 두꺼워지는 변화.

– 10a 글자 크기 작아지고 획 얇아지며 '비, 라' 등 자형과 운필 변화. 필사자 교체 추정.

– 13a 자간 넓어지는 변화.

– 14b 획 두께 두꺼워지고 '을, 인' 등 자형과 운필 변화. 필사자 교체 추정.

– 15a 글자 크기 급격히 작아지면서 'ᄉ, 을, 감, 믈' 등 자형과 운필 변화. 필사자 교체 추정.

– 18a, b와 19a, b 같은 면으로 중복 촬영.

– 20a 글자 크기 커지고 획 두께 두꺼워지며 '인, 심, 부' 등 자형과 운필 변화. 필사자 교체 추정.

– 21b 6행부터 급격히 글자 크기 작아지는 변화.

– 21a 글자 크기 작아지고 자간 좁아지며 'ᄉ, 무, 즁' 등 자형과 운필 변화. 필사자 교체 추정.

– 22b만 글자 크기 커지는 변화.

– 22a 글자 크기 작아지고 'ᄉ, 추, 은' 등 자형과 운필 변화. 필사자 교체 추정.

– 24a 글자 크기 커지는 변화.

– 25a 글자 크기 급격히 작아지고 '가, 라, 이' 등 자형과 운필 변화. 필사자 교체 추정.

– 30a 글자 폭 좁아지고 '문, 참, 양' 등 자형과 운필 변화. 필사자 교체 추정.

– 32a 자간 좁아지고 글자 크기 커지며 '을, 인' 등 자형과 운필 변화. 필사자 교체 추정.

– 34a 글자 크기 급격히 커지며 글자 폭 넓어지고 운필법과 결구법 변화. 'ㅎ, ㅈ' 등 자형과 운필 변화. 필사자 교체 추정.

– 35a 글자 크기 작아지는 변화.

– 37a 글자 폭 넓어지며 'ㅎ'에서 아래아 점(·)이 'ㅎ'과 연결되지 않고 분리되어 찍히는 독특한 자형이 5행과 9행에서 보이고 있음. 'ㅎ, 샤' 등 자형과 운필 변화. 필사자 교체 추정.

– 38a 글자 크기 작아지는 변화.

– 40a 글자 크기 작아지고 'ᄎ, 심, 져' 등 자형과 운필 변화. 필사자 교체 추정.

– 42a 글자 크기 커지고 글자 폭과 자간 넓어지며 획 얇아지는 변화. '신, 낫' 등 자형과 운필 변화. 필사자 교체 추정.

– 43b 7행부터 글자 크기 작아지며 'ᄉ, ㅈ' 등 자형과 운필 변화. 필사자 교체 추정.

12. 한조삼성 권지십이. 10행. (본문 제목 페이지 촬영 이미지 없음)

▶ 궁중궁체 흘림. 『범문정충절언행록』 1부류(권지2~11,17,20,23(33b~35a),24~31권)와 같은 서체. 자형 동일. 『범문정충절언행록』 자형의 특징 참조.

붓을 꺾어(折法) 사용하는 운필법을 바탕으로 기필뿐만 아니라 획의 방향이 전환되는 곳에서의 획형이 각지고 모나고 예리하다. 또한 세로획의 왼뽑음 부분은 정중앙으로 붓을 뽑아내기 전 힘을 모으는 독특한 동작이 이루어지는데(이 부분에서 획 두께 증가) 여기서 모아진 힘을 바탕으로 힘차고 거침없이 붓끝을 뽑아내는 특징을 보인다.

– 6a 획 얇아지고 가로획 기울기 우상향으로 높아지는 변화. '을, 급' 등 자형과 운필 변화. 필사자 교체 추정.

– 7a 글자 크기 작아지고 '산, 지, 믈' 등 자형과 운필 변화. 필사자 교체 추정.

– 9a 글자 폭 좁아지고 'ᄉ, ㅈ' 등 자형과 운필 변화. 필사자 교체 추정.

– 14a 글자 크기 커지고 '구, 지, 즈' 등 자형과 운필 변화. 필사자 교체 추정.

– 17a 글자 크기 작아지고 획 두께 불규칙. '양, 스' 등 자형과 운필 변화. 필사자 교체 추정.

– 18a 글자 크기 작아지고 '일, 잡, 지' 등 자형과 운필 변화. 필사자 교체 추정.

– 20b 글자 크기 커지고 획 두꺼워지며 획 두께 불규칙. 삐침의 변화와 '즈, 가, 습' 등 자형과 운필 변화. 필사자 교체 추정.

– 21a 글자 크기 작아지고 '신, 믈, 지' 등 자형과 운필 변화. 필사자 교체 추정.

– 22b 글자 크기 커지는 변화.

– 22a 글자 크기 작아지고 '운, 의' 등 자형과 운필 변화. 필사자 교체 추정.

– 25a 글자 폭 좁아지고 획 얇아지며 '스, 시' 등 자형과 운필 변화. 필사자 교체 추정.

– 27a 글자 크기 작아지고 '스, 양' 등 자형과 운필 변화. 필사자 교체 추정.

– 29b에서 31b까지 b면의 8행부터 글자 크기 작아지는 변화.

– 32b 8행부터 글자 폭 넓어지고 획 두꺼워지며 가로획 기울기 변화. '별, 스' 등 자형과 운필 변화. 필사자 교체 추정.

– 33a 획 두께 얇아지며 운필과 결구, 자형의 확연한 변화. 필사자 교체.

– 34a 획 두께 더욱 얇아지고 획의 강약 변화가 거의 없이 일정하게 서사되고 있다. 가로획의 기울기 또한 평행에 가깝게 형성되고 있으며 세로획 돋을머리 부분은 이전과 확연한 차이를 보이며, 운필의 경우 상당한 노련미와 함께 숙련되어 있음을 알 수 있다. 필사자 교체.

특이사항: 33a에서 나타나는 자형의 변화는 『범문정충절언행록』에서도 볼 수 있었던 변화로 하나의 서사계열 안에서도 개인의 서사능력이나 개성의 발휘에 따라 결구법이나 운필법에서 약간씩 차이를 보이고 있음은 이미 살펴본 바 있다.

–14a 5행 밑에서 세 번째 글자 '고'의 자형 매우 특이하고 독특.

13. 한조삼성 권지십삼. 10행.

▶ 궁중궁체 흘림. 앞 권 후반부와 같은 서체.

– 6a 4행~7행까지 글자 크기 커지고 글자 폭 넓어지는 변화.

– 7b 6행부터 10행까지 글자 크기 커지는 변화.

– 7a 글자 크기 작아지고 가로획 기울기 낮아지며 '시, 병' 등 자형과 운필 변화. 필사자 교체 추정.

– 9a 획 두께 얇아지는 변화.

– 11a 글자 폭 넓어지고 '위, 스' 등 자형과 운필 변화. 필사자 교체 추정.

– 12a 글자 크기 작아지는 변화.

– 14b 8행부터 글자 크기 작아지고 글줄 불규칙해지는 변화.

– 14a 글자 크기 작아지는 변화.

– 19a 글자 폭 넓어지는 변화.

– 20a 글자 크기 작아지는 변화.

– 21b 1행부터 7행까지 글자 크기 커지다 8행부터 글자 크기 작아지는 변화.

– 22a 글자 크기 작아지고 세로획 강하고 날카롭게 획형 변화. '즈, 시' 등 자형과 운필 변화. 필사자 교체 추정.

– 24b~28a까지 b면에서 글자 크기 커지고 a면에서 글자 크기 작아지거나 획 얇아지는 변화 반복.

– 24a 획 얇아지는 변화.

– 26b 8행부터 급격하게 글자 크기 작아지는 변화.

– 26a 글자 폭 넓어지고 획 얇아지며 획 두께 차에 의한 강약 줄어드는 변화. 운필의 변화와 공간의 균제로 정제되고 안정적인 자형으로 변화. '각, 시, 왕' 등 자형과 운필 변화. 필사자 교체 추정.

– 27b 7행부터 급격하게 글자 크기 작아지는 변화.

– 29b에서 29a까지 글자 크기 커지고 글자 크기와 획 두께 불규칙하게 변화. '삼, 궁' 등 자형과 운필 변화. 필사자 교체 추정.

– 30b 글자 크기 작아지며 '강, 샹' 등 자형과 운필 변화. 필사자 교체 추정.

– 31b 8행부터 급격히 글자 크기 작아지는 변화.

– 31a 획 얇아지고 강약 줄어들며 불규칙한 요소들 사라지며 정제되고 안정적인 자형으로 변화. '스, 즈, 부' 등 자형과 운필 변

화. 필사자 교체 추정.

- 32a 자간 좁아지며 획 두께 불규칙해지고 가로획 기울기 우상향으로 높아지는 변화. '교, 금' 등 자형과 운필 변화. 필사자 교체 추정.
- 35a 획 얇아지고 가로획 기울기 우상향으로 높아지는 변화. '장, 문, 국' 등 자형과 운필 변화. 필사자 교체 추정.

14. 한조삼성 권지십수죵. 10행.

▶ 궁중궁체 흘림. 앞 권 후반부와 같은 서체.

- 7a 글자 크기 작아지며 '샤, 신' 등 자형과 운필 변화. 필사자 교체 추정.
- 10b 글자 크기 커지며 '무, 병' 등 자형과 운필 변화. 필사자 교체 추정.
- 11b 8행부터 급격히 글자 크기 작아지는 변화.
- 11a 글자 크기 작아지며 '미, 샤' 등 자형과 운필 변화. 필사자 교체 추정.
- 12a 획 얇아지며 '〻, ㅈ, 쟝' 등 자형과 운필 변화. 필사자 교체 추정.
- 13a 글자 크기 작아지며 '샹, 신, ㅈ, 시' 등 자형과 운필 변화. 필사자 교체 추정.
- 16b 글자 폭 좁아지며 'ㅈ'의 점획 운필법 변화. 필사자 교체 추정. 10행에서 글자 크기 급격히 작아지며 글자의 축이 1행~9행까지와 반대로 형성.(글자의 축이 9행까지 미세하게 오른쪽으로 기울어지다 10행에서 반대 방향인 왼쪽으로 기울어지는 변화)
- 16a 2행부터 글자 크기 작아지는 변화.
- 17a 글자 크기 작아지며 '맛, 사' 등 자형과 운필 변화. 필사자 교체 추정.
- 18b 글자 폭 좁아지며 '시, 인' 등 자형과 운필 변화. 필사자 교체 추정.
- 19b 6행부터 9행까지 급격히 글자 크기 커지다 10행부터 다시 글자 크기 작아지는 변화. 19b의 경우 전체적으로 글자 크기 불규칙.
- 19a 글자 크기 작아지는 변화.
- 22a 2행부터 글자 크기 작아지며 '〻, 황' 등 자형과 운필 변화. 필사자 교체 추정.
- 24b 초성 'ㅇ'의 꼭지 획형과 운필 변화. 'ㅈ, 쳡' 등 자형과 운필 변화. 필사자 교체 추정.
- 27b 획 얇아지고 '라, 샹' 등 자형과 운필 변화. 필사자 교체 추정.
- 28b 3행 밑에서 4번째 글자부터 획 두꺼워지며 6행부터 급격하게 글자 크기 불규칙해지는 변화.

서체 총평

「한조삼셩긔봉」은 서로 다른 2종의 궁중 궁체 흘림으로 서사되고 있다. 총 14권 중 1권~11권, 12권~14권으로 분류 가능하다. 「한조삼셩긔봉」 1권부터 11권까지의 자형은 일반적인 궁체 흘림 자형으로 이를 보다 세부적으로 살펴보면 2권 22b를 기점으로 이전과 이후로 구분 지을 수 있다. 즉 2권의 21a까지와 이후 22b부터 11권까지의 자형으로 나눌 수 있는 것이다. 이러한 분류가 가능한 이유는 22b를 기점으로 이전과 이후의 운필법과 결구법, 획형에서 확연한 차이를 보이고 있기 때문이다. 또한 2권의 38a까지 사용되던 'ㅎ'의 진흘림 자형이 39b부터 보이지 않으며 이후 진흘림 자형이 사용되지 않고 있는 점도 주목할 부분이다. 본문 제목도 1권, 2권은 '한조삼셩긔봉'으로 되어 있으나 3권부터 '한조삼셩'으로 변화되고 있어 본문 자형의 변화와 무관치 않아 보인다.

11권까지 사용된 자형에서는 독특한 특징들이 눈에 띄는데 대표적으로 'ㅂ'의 형태와 'ㅏ'의 변형을 들 수 있다. 'ㅂ'의 경우 초성과 종성을 가리지 않고 'ㅂ'의 두 번째 세로획을 길게 처리하여 색다르고 독특한 자형을 만들어 내고 있다. 'ㅏ'의 경우 'ㅏ'의 훑점에서 종성으로 연결하는 형태의 모양은 다양한 변화를 보인다. 그 변화는 변화무쌍해 글로 표현하기 어려울 정도이며 그 변화된 형태는 고전 궁체에서 쉽게 볼 수 없는 형태로 매우 현대적이다. 오늘날의 현대 궁체가 획일적으로 하나의 형태만을 사용하고 있는 점에 비추어 보면 오히려 파격적 변화라 할 수 있을 정도다. 이를 효과적으로 응용한다면 현대 궁체는 물론 한글 자형의 다양성에 큰 기여를 할 것으로 본다.

12권~14권은 「범문졍츙졀언힝녹」 1부류의 자형과 동일한 자형으로 서사되고 있다. 이를 통해 「한조삼셩긔봉」과 「범문졍츙졀언힝녹」은 동시대에 필사가 이루어졌을 것으로 추정할 수 있다.

〈 한조삼성기봉 권지1 36p 〉

〈 한조삼성기봉 권지2 28p 〉

〈 한조삼성기봉 권지3 22p 〉

〈 한조삼성기봉 권지4 27p 〉

〈 한조삼성기봉 권지5 9p 〉

〈 한조삼성기봉 권지6 20p 〉

한조삼성
권지칠

〈 한조삼성기봉 권지7 19p 〉

〈 한조삼성기봉 권지8 36p 〉

〈 한조삼성기봉 권지9 16p 〉

〈 한조삼성기봉 권지10 13p 〉

〈 한조삼성기봉 권지11 34p 〉

〈 권지12 내지 제목 부분 촬영 없음 〉

〈 한조삼성기봉 권지12 34p 〉

〈 한조삼성기봉 권지13 26p 〉

〈 한조삼성기봉 권지14 22 p 〉

30. 화산기봉(화산긔봉 華山奇逢)

청구번호 : K4-6871

서지사항: 線裝, 13卷 13冊, 31.6×21.7cm, 우측 하단 共十三, 공격지 있음.

서체: 궁중궁체 흘림.

1. 화산긔봉 권지일. 10행.

▶ 궁중궁체 흘림. 『범문정충절언행록』 권지12~16, 19, 21, 22, 23(3a~32a)에 나타나는 자형과 동일.

궁중궁체 흘림으로 정형화된 자형과 운필을 보여주고 있다. 빠르지도 느리지도 않은 획 속도와 어긋남 없이 짜인 결구, 공간의 균제, 적절한 자간 등이 조화롭게 어우러져 안정적 자형을 완성하고 있다. 눈에 띄는 자형으로는 'ㅎ'를 들 수 있다. 'ㅎ'의 가로 획을 길게 처리한 후 'ㅇ'을 가로획에 밀접시키는 결구법은 필사자만의 독특한 개성과 특징을 보여주고 있다. 다만 3a를 지나면서 부터는 'ㅎ'를 진흘림 자형으로만 사용하는 현상을 보이고 있어 『범문정충절언행록』과 차이를 보인다. 또한 'ㅇ'은 흘림임에도 불구하고 꼭지의 형태가 거의 보이지 않는 특징이 있으며 'ㄹ'의 반달맺음, '공'의 초성 'ㄱ' 등도 자형의 개성과 특징을 더하고 있다. 획이 방향전환 하는 곳에서는 붓을 꺾는 법보다는 붓을 궁굴리는 법을 더 많이 사용하고 있어 유연하고 부드러운 인상을 보이고 있다.

본문 구성의 특이점은 책 초반을 제외하고 8행~10행, 또는 7행~10행의 글자 크기가 작아지는 현상이 반복되는 점이다. 이러한 현상이 설계의 잘못인지 아니면 다른 이유가 있는 것인지 확실치 않다.

– 25a 글자 크기 커지고 획 두꺼워지는 변화.

– 36a 획 얇아지고 글자 폭 좁아지며 자간 넓어지는 변화. 3a~25b의 서사 분위기와 유사.

– 본문의 자형을 전체적으로 살펴보면 ①3a~25b, ②25a~36b, ③36a~41b 이렇게 크게 세부분으로 나누어 볼 수 있다. ①과 ③은 획이 얇고 자간이 안정적으로 서사 분위기가 서로 매우 유사하며 ②는 획이 조금 더 두텁고 자간이 좁게 형성되어 있어 본문 구성이 여유 없이 가득 들어차있는 분위기를 보이고 있다. 서사 분위기는 이렇게 다른 양상을 보이고 있으나 자형과 운필에서는 유의미한 변화를 찾기 힘들다. 글자 크기에서 대소의 차이를 보이거나 혹은 획형에서 차이를 보이는 경우는 있지만 전체적으로 운필이나 결구에서 큰 변화는 발견할 수 없다.

특이사항: 『범문정충절언행록』 권지12~16, 19, 21, 22, 23(3a~32a)과 동일 자형.

2. 화산긔봉 권지이. 10행.

▶ 궁중궁체 흘림. 앞 권과 같은 서체.

– 8행~10행, 또는 7행~10행 글자 크기 작아지는 현상 반복.

– 8b 글자 크기 작아지는 변화.

– 10a 글자 크기 커지는 변화.

– 12b 글자 크기와 획 두께 불규칙해지며 운필과 결구 거칠어지는 변화. 필사자 교체 추정.

– 13a 운필과 결구 안정적으로 변화. '지, 심' 등 자형과 운필 변화. 필사자 교체 추정.

– 14a 글자 크기 작아지는 변화.

– 16a 획 얇아지고 자간 넓어지는 변화.

– 17a 글자 크기 커지고 획 두꺼워지며 '당, ㅅ' 등 자형과 운필 변화. 필사자 교체 추정.

– 19a 글자 크기 작아지고 '당, ㅅ, ㅊ' 등 자형과 운필 변화. 필사자 교체 추정.

– 22b 획 얇아지며 자간 넓어지는 변화.

– 23a 글자 크기 커지고 삐침 획형 변화. '시, 못' 등 자형과 운필 변화. 필사자 교체 추정.

– 26a 글자 크기 작아지고 자간 좁아지며 운필의 확연한 변화. '설, 업'등 자형과 운필 변화. 필사자 교체 추정.

– 32a 글자 폭 넓어지고 '못, ㅈ, ㅅ' 등 자형과 운필 변화. 필사자 교체 추정.

– 33a 4행부터 급격히 글자 크기 작아지는 변화.

– 36a 자간 넓어지며 '수, 시' 등 자형과 운필 변화. 필사자 교체 추정.

– 38a 글자 폭 넓어지고 가로획 기울기 우상향으로 높아지며 운필 변화. '일' 등 자형과 운필 변화. 필사자 교체 추정.

3. 화산긔봉 권지삼. 10행.

▶ 궁중궁체 흘림. 앞 권과 같은 서체.

– 4a 10행부터 급격히 글자 크기 작아지고 획 얇아지는 변화. 이와 함께 5b부터는 자간 넓어지면서 본문 구성이 한층 안정적이며 규칙적으로 변화. '수, 시, 명' 등 자형과 운필 변화. 필사자 교체 추정.

– 13a 자간 넓어지며 '다, 성' 등 자형과 운필 변화. 필사자 교체 추정.

– 15a 글자 크기 작아지며 자간 좁아지고 '흔, 자, 부' 등 자형과 운필 변화. 필사자 교체 추정.

– 18a 글자 크기 작아지며 획 얇아지고 자형과 운필 정제되고 안정적으로 변화. '삼, 절' 등 자형과 운필 변화. 필사자 교체 추정.

– 27a 자간 좁아지며 '장, 믈' 등 자형과 운필 변화. 필사자 교체 추정.

– 30a에서 31b까지 인용문이 아님에도 상단의 윗줄이 한 글자 밑으로 형성. 설계 잘못으로 추정.

– 33a 획 얇아지고 '시, 셩' 등 자형과 운필 변화. 필사자 교체 추정.

– 35b 8행부터 글자 크기 작아지며 받침 'ㄹ'의 형태와 운필법 변화. 필사자 교체 추정.

– 35a 초, 중, 후반 행의 글자 크기 작아졌다 커졌다 작아지는 현상.

– 39b 8행부터 급격하게 글자 크기 작아지고 운필 변화. '수, 흔' 등 자형과 운필 변화. 필사자 교체 추정.

특이사항: 앞 권들과 같이 8행~10행 글자 크기 작아지는 현상.

4. 화산긔봉 권지ᄉᆞ. 10행.

▶ 궁중궁체 흘림. 앞 권 4a 10행 이후와 같은 서체.

– 4a 획 두꺼워지며 '롤, 왈' 등 자형과 운필 변화. 필사자 교체 추정.

– 6a 글자 크기 작아지며 3a의 자형과 동일. 필사자 교체 추정.

– 7a 자간 좁아지고 획 두꺼워지며 4a의 자형과 동일. 필사자 교체 추정.

– 9b 7행부터 급격하게 자형과 운필 변화. '수, 다' 등 자형과 운필 변화. 필사자 교체 추정.

– 18a 획 얇아지며 획 속도도 줄어들어 안정적 운필로 변화. '셰, 댱, 대' 등 자형과 운필 변화. 필사자 교체 추정.

– 20a 1~2행, 5~7행 글자 크기 커지며 글자 크기 불규칙.

– 22b만 5행~8행까지 글자 크기 커지는 변화. 글자 크기 불규칙.

– 22a 글자 크기 작아지며 자간 좁아지고 '못, 댱' 등 자형과 운필 변화. 필사자 교체 추정.

– 25b 획 얇아지고 자간 넓어지는 변화.

– 27a 글자 크기 커지고 '업, 셔' 등 자형과 운필 변화. 필사자 교체 추정.

– 32a 2행부터 급격히 글자 크기 작아지며 확연한 운필 변화. 반달맺음, 받침 'ㅁ', '믈' 등 자형과 운필 변화. 필사자 교체 추정.

– 36b 8행부터 급격히 글자 크기 작아지는 변화.

– 36a 36b 8행의 글자 크기와 같으며 '즛, 당' 등 자형과 운필 변화. 필사자 교체 추정.

특이사항: 11b에서는 '즛'자가 7번 등장하고 있음에도 불구하고 그 자형들이 모두 다 제 각각의 형태로 똑같은 자형이 하나도 없음을 볼 수 있다. 삐침이나 땅점의 형태 변화, 그리고 획과 획 사이의 공간을 좁히고 넓혀 시각적 변화를 주고 있는 조형방법 등으로 미루어 볼 때 같은 자형이나 획형을 피하고자 하는 필사자의 의도가 반영된 것으로 볼 수밖에 없다. 이는 필사자의 창작의도와 예술성을 그대로 드러내고 있는 것으로 봐도 무방하다. 궁체는 각도나 굵기 등이 일정하고 규칙적이어야 경이로움이 두드러질 수 있다는 기존의 주장과 인식에 경종을 울리는 예라 하겠다.

5. 화산긔봉 권지오. 10행.

▶ 궁중궁체 흘림. 앞 권 후반부와 같은 서체.

- 4a 자간 줄어드는 변화.
- 7a 'ㅎ'자의 경우 7b까지는 흘림자형과 진흘림자형이 서로 혼용되어 왔으나 7a부터 진흘림자형으로만 사용되는 변화를 보이고 있다. '시, 라, 샹' 등 자형과 운필 변화. 필사자 교체 추정.
- 9b 획 얇아지고 하늘점이 길어지는 형태변화. 9a에서 다시 'ㅎ'의 흘림자형과 진흘림자형 혼용. 필사자 교체 추정.
- 12a 급격히 글자 크기 작아지고 획 얇아지며 '시, 스, 샹' 등 자형과 운필 변화. 필사자 교체 추정.
- 20a 획 두꺼워지며 절(折)법 사용 많아지고 받침 'ㅁ', '샹, 롤' 등 자형과 운필 변화. 필사자 교체 추정.
- 23a 획 얇아지고 자간 늘어나며 '댱, 양, 스' 등 자형과 운필 변화. 필사자 교체 추정.
- 26a 6행부터 글자 크기 작아지며 '군, 둑' 등 자형과 운필 변화. 필사자 교체 추정.
- 28b 7행부터 급격히 글자 크기 작아지며 가로획 기울기 높아지며 '댱' 등 자형과 운필 변화. 필사자 교체 추정.
- 31b 갑작스럽게 'ㅎ'의 하늘점의 형태가 점이 아닌 직선과 유사한 독특한 형태를 보이며 각도 또한 수직에 가까운 각도를 보이고 있다. 이는 지금까지 볼 수 없었던 형태라 할 수 있다. 하늘점의 변화와 함께 획질의 변화. 필사자 교체 추정.
- 31a 글자 크기 작아지고 획 두께 얇아지며 운필의 변화로 인한 획질의 변화. 'ㅎ'의 하늘점 형태 등 자형과 운필의 확연한 변화. 필사자 교체 추정.
- 32b 글자 크기 커지고 자간 넓어지며 32a에서 다시 글자 크기 작아지고 획 두께 얇아지는 변화. 특히 32a, 33b 7행부터 글자 크기 작아지는 변화.
- 33a 자간 좁아지고 글자 크기 작아지며 '곳, 구' 등 자형과 운필 변화.
- 36b부터 40a까지 b면에서는 글자 크기 커지고 자간 넓어지며, a면에서는 다시 글자 크기 작아지고 자간 좁아지는 현상 반복. 그리고 양쪽 면 모두 8행~10행 글자 크기 작아지는 현상 반복.

6. 화산긔봉 권지뉵. 10행.

▶ 궁중궁체 흘림. 앞 권과 같은 서체.
- 4a 글자 크기 작아지고 '못, 당' 등 자형과 운필 변화. 필사자 교체 추정.
- 11a 획 두꺼워지고 '샹, 샤, ㅈ' 등 자형과 운필 변화. 필사자 교체 추정.
- 13a 'ㅎ'에서 'ㅇ'의 위치가 이전과 달리 형성되고 있어 조형구조에 변화를 볼 수 있으며 '무, 못, 샹' 등 자형과 운필 변화. 필사자 교체 추정.
- 14a 7행부터 급격히 글자 크기 작아지고 획 얇아지며 받침 'ㅁ', '셩, 담' 등 자형과 운필 변화. 필사자 교체 추정.
- 17b~21b까지 글자 크기 불규칙. 행 중간에서 글자 크기 커지고 작아지는 변화 및 a면과 b면의 글자 크기도 불규칙. 8행~10행 글자 크기 작아지는 현상 반복. 18a 'ㅎ'의 진흘림자형과 흘림자형 혼용. 세로획 기울기 왼쪽으로 기울어지는 변화.
- 22b 9행부터 급격히 글자 크기 작아지는 변화.
- 22a 자간 좁아지고 하늘점, '시, 라' 등 자형과 운필 변화. 필사자 교체 추정.
- 25a 2행부터 급격히 글자 크기 작아지는 변화.
- 26a 글자 크기 커지며 획 두꺼워지며 반달맺음, '룰, ㅈ' 등 자형과 운필 변화. 필사자 교체 추정.
- 27a 글자 크기 작아지며 자간 좁아지나 획 두께 두꺼워져 글자 크기가 커 보이는 현상. 받침 'ㅅ', '몸, 인' 등 자형과 운필 변화. 필사자 교체 추정.
- 28a 8행부터 급격히 글자 크기 작아지며 '부, 화' 등 자형과 운필 변화. 필사자 교체 추정.
- 32a 글자 크기 작아지고 획 얇아지며 '쎵, 잇, 셩' 등 자형과 운필 변화. 필사자 교체 추정.
- 33a 4행부터 급격히 글자 크기 작아지고 '혼, 눈, ㅎ, 훈' 등 자형과 운필 변화. 필사자 교체 추정.
- 38a부터 41a까지 a면의 대부분이 1행~5행의 글자 크기가 크며 6행부터 글자 크기 작아지는 현상 반복.

7. 화산긔봉 권지칠. 10행.

▶ 궁중궁체 흘림. 앞 권과 같은 서체.
- 4b부터 앞 권들과 마찬가지로 본문의 끝으로 갈수록(8행~10행) 글자의 크기가 작아지는 현상이 지속적으로 나타나고 있음을 볼 수 있다.
- 7a 6행부터 글자 크기 작아지는 변화. 6행부터 세로획의 획형 변화도 보이나 자형에서 유의미한 변화를 찾아보기 힘들다.

- 8a부터 9a 5행까지 글자 크기와 획 두께 불규칙.
- 10b 글자 크기 커지고 획 두꺼워지며 '셕, 수, 차' 등 자형과 운필 변화. 필사자 교체 추정.
- 11a 글자 크기 작아지며 자간 좁아지고 '수, 믈' 등 자형과 운필 변화. 필사자 교체 추정.
- 13a 글자 크기 커지고 '엿, 션' 등 자형과 운필 변화. 필사자 교체 추정.
- 14b 7행만 글자 크기 커지는 변화.
- 15a 8행부터 급격히 글자 크기 작아지는 변화.
- 16b 글자 크기 작아지고 행간과 자간 규칙적이고 일률적으로 변화. 공간의 균제로 자형 안정적이며 글자 크기도 일정한 크기 유지. '셩, 시' 등 자형과 운필 변화. 필사자 교체 추정.
- 25b 9행부터 글자 크기 작아지고 '셩, 문' 등 자형과 운필 변화. 필사자 교체 추정.
- 31b 2행부터 급격히 글자 크기 작아지고 '문, ㅈ' 등 자형과 운필 변화. 필사자 교체 추정.
- 32a 1행~5행까지 글자 크기 커지고 운필 변화. '지, 보' 등 자형과 운필 변화. 필사자 교체 추정.
- 34b 급격하게 글자 크기와 획 두께 불규칙해지고 글줄과 글자의 무게중심 좌우로 흔들리며 결구 거칠어지는 변화. '수' 등 자형과 운필 변화. 필사자 교체 추정.
- 34a 글자 크기 작아지고 자형과 운필 안정적으로 변화. 필사자 교체 추정.
- 38a 글자 크기 커지고 획 두꺼워지며 결구와 운필 거칠어지는 변화. '생(ㆍ), ㅎ' 등 자형과 운필 변화. 필사자 교체 추정.
- 40a 글자 크기 작아지고 받침 'ㅁ', '문' 등 자형과 운필 변화. 필사자 교체 추정.

8. 화산긔봉 권지팔. 10행.
▶ 궁중궁체 흘림. 앞 권과 같은 서체.
책 전반에 걸쳐 본문의 8행~10행 글자 크기 작아지는 현상 지속.
- 4b 7행~10행 급격히 글자 크기 작아지는 변화.
- 4a 획 얇아지고 글자 크기 작아지며 '문, 부' 등 자형과 운필 변화. 필사자 교체 추정.
- 6a 글자 크기 커지며 세로획형, '셰, ㅈ' 등 자형과 운필 변화. 필사자 교체 추정.
- 8b 2행부터 세로획의 기울기 우하향으로 형성되며 글자의 무게중심도 왼쪽으로 형성. 이로 인해 글줄 또한 왼쪽으로 기울어지는 변화. 이후 6행부터 급격하게 세로획 기울기와 글줄이 우하향으로 크게 형성되어 8b의 본문 구성이 이전과 확연히 다른 형태를 보이고 있음. 8a에서 세로획 기울기, 글자의 무게중심, 글줄의 정렬이 이전과 같게 됨.
- 9b 글자 크기 작아지는 변화.
- 19a 1행만 글자 크기 커지는 변화.
- 20a 운필 변화로 획 두꺼워지고 붓끝 노출 많아지며 '쟝, 감' 등 자형과 운필 변화. 필사자 교체 추정.
- 27b 글자 크기와 폭 커지고 넓어지며 획 두꺼워지는 변화. '시, 셔' 등 자형과 운필 변화. 필사자 교체 추정.
- 29b 2행부터 급격히 글자 크기 작아지고 자간 넓어지며 운필의 확연한 변화. 필사자 교체 추정.
- 32b~32a 4행까지 글자 크기 커지고 획 두꺼워지며 5행부터 다시 글자 크기 작아지는 변화. 삐침, '왈, 믈' 등 자형과 운필 변화. 필사자 교체 추정.
- 32a 5행부터 글자 크기 작아지고 획 얇아지며 받침 'ㅅ', '엇, 수' 등 자형과 운필 변화. 필사자 교체 추정.
- 33b 5행부터 33a 1행까지 글자 크기 커지고 획 두꺼워지며 받침 'ㅂ', '군' 등 자형과 운필 변화. 필사자 교체 추정.
- 33a 2행부터 글자 크기 작아지고 획 얇아지며 "수, ㅈ' 드 자형과 운필 변화. 필사자 교체 추정.
- 35a 글자 크기 작아지고 'ㅎ, 문, ㅈ' 등 자형과 운필 변화. 필사자 교체 추정.
- 39a 획 얇아지고 자간 넓어지며 '셜, 졍' 등 자형과 운필 변화. 필사자 교체 추정.

9. 화산긔봉 권지구. 10행.
▶ 궁중궁체 흘림. 앞 권과 같은 서체.
책 전반에 걸쳐 본문의 8행~10행 글자 크기 작아지는 현상 지속.
- 8b 4행부터 글자 크기 작아지며 획 얇아지는 변화.
- 8a 획 두꺼워지며 '수, 추' 등 자형과 운필 변화. 필사자 교체 추정.

- 11a 글자 크기 커지고 획 두께 불규칙해지며 '못, 당' 등 자형과 운필 변화. 필사자 교체 추정.

- 12a 글자 크기 커지고 획 두꺼워지는 변화.

- 15b 글자 크기 작아지고 획 얇아지며 확연한 운필과 자형 변화. 필사자 교체 추정.

- 18a 획 두꺼워지고 '협, 병' 등 등 자형과 운필 변화. 필사자 교체 추정.

- 20a 글자 크기 작아지고 '길, 상, 문' 등 자형과 운필 변화. 필사자 교체 추정.

- 22b 1~2행만 글자 크기 커지는 변화.

- 25b 7행, 25a 6행부터 급격히 글자 크기 작아지는 변화.

- 26a 글자 크기 작아지며 획 얇아지고 운필의 확연한 변화. '셔, 대' 등 자형과 운필 변화. 필사자 교체 추정.

- 29a 글자 크기 작아지고 획 얇아지며 붓 끝 노출 줄어드는 변화. '셩, 함, 당' 등 등 자형과 운필 변화. 필사자 교체 추정.

- 32a 글자 크기와 글자 폭 커지고 '감, 쳥' 등 자형과 운필 변화. 필사자 교체 추정.

- 34a 글자 크기 작아지고 획 얇아지며 자간 넓어지는 변화. 붓 끝 노출 줄어들며 안정적인 운필과 결구로 이전과 확연한 차이. '셩, 왕' 등 자형과 운필 변화. 필사자 교체 추정.

- 40a 글자 크기 불규칙해지며 '함, 병' 등 자형과 운필 변화. 필사자 교체 추정.

10. 화산긔봉 권지십. 10행.
▶ 궁중궁체 흘림. 앞 권과 같은 서체.
책 전반에 걸쳐 본문의 8행~10행 글자 크기 작아지는 현상 지속.

- 7b 7행부터 글자 크기 작아지고 획 얇아지는 변화.

- 7a 글자 크기 커지고 '챵, 시' 등 자형과 운필 변화. 필사자 교체 추정.

- 9b 획 두께 두꺼워지는 변화.

- 10b 1행~5행까지 글자 크기 작아지고 획 얇아지는 변화. 6행부터 글자 크기 커지는 변화.

- 10a 1~3행 급격하게 글자 크기 커졌다 작아졌다 불규칙한 변화. 특히 1행 10번째 글자부터 12번째 글자까지 급격하게 글자 크기 커지는 변화. 필사자 교체 추정.

- 13a 급격하게 획 얇아지고 '셜, 즈' 등 자형과 운필 변화. 필사자 교체 추정.

- 22b 획 얇아지고 '문, 려' 등 자형과 운필 변화. 필사자 교체 추정.

- 30a 글자 크기 커지고 '스, 즈, 부, 상' 등 자형과 운필 변화. 필사자 교체 추정.

- 31a 자간 좁아지고 글자 크기 작아지는 변화. 자형에서 큰 변화를 찾기 힘듦.

- 35b 1행만 글자 크기 상대적으로 크며 2행부터 글자 크기 작아지는 변화. 35a에서는 1행~3행까지 글자 크기 커지는 변화.

- 36a 획 두께 얇아지고 운필 변화하며 6행부터는 급격히 글자 크기 작아지는 변화. '함, 션' 등 자형과 운필 변화. 필사자 교체 추정.

- 37a 1~4행 글자 크기 커지고 획 두꺼워지는 변화.

- 39a 글자 크기 작아지고 '함, 양' 등 자형과 운필 변화. 필사자 교체 추정.

11. 화산긔봉 권지십일. 10행.
▶ 궁중궁체 흘림. 앞 권과 같은 서체.
책 전반에 걸쳐 본문의 8행~10행 글자 크기 작아지는 현상 지속.

- 4a 획 얇아지고 '쟝, 믈, 미' 등 자형과 운필 변화. 필사자 교체 추정.

- 6b 행마다 글자 크기 커졌다 작아졌다 하며 글자 크기 불규칙하게 변화.

- 6a 3행부터 글자 크기 작아지는 변화.

- 11b 글자 크기 커지고 붓끝 노출 심해지며 운필 거칠어지는 변화에 따라 획질 변화. 확연한 운필 변화. '득, 살' 등 자형과 운필 변화. 필사자 교체 추정.

- 14a 글자 크기 작아지고 획 얇아지며 11b 이전의 자형에서 보이는 결구법, 운필법과 동일. 필사자 교체 추정.

- 17b 6행부터 획 두꺼워지며 운필의 변화. 17a부터 글자 크기 작아지며 결구와 운필 더욱 정교해 지는 변화. 필사자 교체 추정.

- 21a 획 얇아지며 확연한 운필 변화로 획질 변화. 운필 시 붓의 흔들림으로 인한 획의 너울거림과 호흡, 리듬의 끊김 현상 그

리고 획에서 윤기와 탄력을 잃고 불필요한 요소 급격히 증가. 필사자 교체 추정.

– 22a 6행부터 급격히 자간 줄어들고 글자 크기 작아지며 획 흔들림 현상 줄어드는 변화.

– 24a 획 두꺼워지며 '수, 성, 시, 부' 등 자형과 운필 변화. 필사자 교체 추정.

– 29a 글자 크기 작아지며 '시, 셰' 등 자형과 운필 변화. 필사자 교체 추정.

– 32a 자간 넓어지며 글자 크기 커지며 운필 변화로 획 흔들리는 변화. '셜, 상' 등 자형과 운필 변화. 필사자 교체 추정.

– 34a 4행부터 글자 크기 작아지는 변화.

– 35b 글자 크기와 행간, 자간 규칙적으로 변화하며 운필 변화로 획질 윤택해지고 '엇' 등 자형과 운필 변화. 필사자 교체 추정.

– 38a 2행부터 급격히 글자 크기 작아지는 변화.

12. 화산긔봉 권지십이. 10행.

▶ 궁중궁체 흘림. 앞 권과 같은 서체.

– 3a 장서각 소장인 없음.

– 11a 글자 크기 작아지고 획 얇아지며 가로획 기울기 우상향으로 높아지는 변화. '못, 경, 금' 등 자형과 운필 변화. 필사자 교체 추정.

– 14a 글자 크기 작아졌다 커졌다 불규칙하며 자간 또한 좁아졌다 넓어졌다 불규칙.

– 15b 글자 크기 커지며 획 두꺼워지고 '승, 상, 셩' 등 자형과 운필 변화. 필사자 교체 추정.

– 19b 글자 크기 급격히 작아지며 획 얇아지며 자형과 운필 확연한 변화. 가로획 기울기 우상향으로 높아지며 'ㅎ, ㅈ, 절, 셩' 등 자형과 운필 변화. 필사자 교체 추정.

– 21a 글자 크기 커지며 'ㅈ, 쟝' 등 자형과 운필 변화. 필사자 교체 추정.

– 24b 획 두꺼워지며 자간 좁아지고 '합, 셩' 등 자형과 운필 변화. 필사자 교체 추정.

– 30b 글자 크기 작아지고 자간 좁아지며 '셔, 션, 쟝' 등 자형과 운필 변화. 필사자 교체 추정.

– 32a 획 두꺼워지고 받침 'ㅅ', '심, 왕' 등 자형과 운필 변화. 필사자 교체 추정.

– 38a 글자 크기 커지고 자간 좁아지며 '쟝, 평, 관' 등 자형과 운필 변화. 필사자 교체 추정.

특이사항: 3a 장서각 소장인(장서각인) 찍혀있지 않음.

13. 화산긔봉 권지십삼죵. 10행.

▶ 궁중궁체 흘림. 앞 권과 같은 서체.

– 7a 글자 크기 작아지고 획 얇아지며 'ㅈ, 셔' 등 자형과 운필 변화. 필사자 교체 추정.

– 9a 글자 크기 커지고 획 두께 두꺼워지며 'ㅈ, 시' 등 자형과 운필 변화. 필사자 교체 추정.

– 11b 7a의 자형과 동일. 필사자 교체 추정.

– 13b 글자 크기 커지고 운필 안정적으로 변화하며, '부, ㅈ, 져' 등 자형과 운필 변화. 필사자 교체 추정.

– 17b 6행부터 급격히 글자 크기 작아지는 변화.

– 22a 글자 크기 커지고 자간 좁아지며 '져, 셔' 등 자형과 운필 변화. 필사자 교체 추정.

– 25b 글자 크기 확연히 작아지고 운필 변화. '삼, 평' 등 자형과 운필 변화. 필사자 교체 추정.

– 34b부터 38b까지 b면만 7행부터 글자 축 왼쪽으로 기울어지며 글자 크기 작아지는 현상.

– 35b 7행부터 급격히 글자 크기 작아지는 변화.

– 35a 1행~2행만 글자 크기 커지며 2행부터 글자 크기 작아지는 변화.

– 36b 4행부터 급격히 글자 크기 작아지는 변화.

서체 총평

궁중궁체 흘림으로 정형화된 자형과 운필법을 보여주고 있으며, 서사에 필요한 여러 요소들이 적절하게 어우러져 서로 조화를 이루고 있다. 자형의 특징은 대표적으로 '고, 곡, 공, 곰' 등에서 보이는 초성 'ㄱ'과 'ㅇ', 'ㅎ' 등을 꼽을 수 있다. 초성 'ㄱ'의 경우 마름모를 연상케 하는 독특한 형태로 마치 'ㅁ'의 흘림형에서 첫 획을 제외한 나머지 부분과 그 형태와 운필법이 같다고 할

수 있다. 이러한 독특한 초성 'ㄱ'은 『명주기봉』 권지구에서도 볼 수 있는데 이로 미루어 볼 때 오늘날에만 사용되지 않는 자형일 뿐 당시에는 독특한 자형이 아닌 일반적인 자형이었을 것으로 추정할 수 있다.(궁체의 다양한 자형과 표현들이 한글의 암흑기인 일제강점기를 거치며 많이 사라졌음을 알 수 있으며 또 현대에 이르러서는 이를 찾거나 복원하는 노력과 연구가 부족했음을 보여준다.)

그리고 'ㅇ'은 흘림임에도 불구하고 꼭지의 형태가 거의 보이지 않고 있으며, 'ㅎ'는 'ㅎ'의 가로획의 길이와 그 형태 또 가로획과 'ㅇ' 사이의 간격이 필사자의 개성과 조형감각을 그대로 보여주고 있어 『범문정충절언행록』과 『화산기봉』이 동일 자형임을 한눈에 알 수 있게 해준다.

한편 『화산기봉』을 필사함에 있어 앞 선 소설들과 마찬가지로 고정된 참여 인원이 교대로 필사하고 있음을 알 수 있다. 예를 들어 권지구의 본문에서 동일한 자형이 일정 간격을 두고 반복되는 현상(12a의 자형이 다시 29b, 34b 등에서 나타남)을 볼 수 있다. 이는 한 권의 소설을 몇 명의 필사자가 순환방식으로 필사(①의 필사자가 일정 분량의 본문을 필사하고 뒤를 이어 ②와 ③의 필사자가 필사한 후 다시 ①의 필사자가 필사를 하는 방식)했음을 보여주는 것이며, 아울러 필사자들의 자형이 서로 유사하다는 것은 이들이 결구법과 운필법을 공유하는 동일 서사계열임을 의미한다고 하겠다. 결국 이 모든 사항들은 자형 분석을 통해서 알 수 있었던 사항으로 자형분석이 얼마나 중요한지 그 중요성을 깨닫게 해준다.

〈 화산기봉 권지1 25p 〉

〈 화산기봉 권지2 26p 〉

〈 화산기봉 권지3 18p 〉

〈 화산기봉 권지6 26p 〉

〈 화산기봉 권지8 6p 〉

〈 화산기봉 권지9 26p 〉

〈 화산기봉 권지10 10p 〉

화산긔봉 권지 십일

〈 화산기봉 권지11 21p 〉

〈 화산기봉 권지12 32p 〉

화산긔봉 권지십삼

31. 대송흥망록(대송흥망녹 大宋興亡錄)

청구번호 : K4-6799

서지사항: 線裝, 2卷2冊, 27.1×19.8cm, 공격지 있음.

서체: 궁중궁체 연면흘림.

1. 대송흥망녹 권지일. 9행.

▶ 궁중궁체 연면흘림.

「대송흥망녹」의 서체는 연면흘림으로 「잔당오딕연의」와 거의 흡사하다. 다만 글자의 크기가 「잔당오딕연의」보다 크게 설계되어 있어 획 두께가 두꺼운 편이며 글자와 글자를 이어 쓰는데 있어 「잔당오딕연의」만큼 연결시키고 있지 않은 점에서 약간의 차이를 보인다. 하지만 자형과 운필에서는 매우 닮아 있어 마치 「잔당오딕연의」의 확장판을 보는 듯하다. 즉 기본 자형의 구성 방법이나 형태, 전절(轉折)에 있어서의 붓의 움직임, 그리고 삐침의 기울기와 획형, 특정 글자에서 보이는 가로획의 기울기까지 거의 모든 특징들을 똑같이 볼 수 있는 것이다. 이와 같은 자형이나 운필의 공통점은 이 둘의 관계가 예사롭지 않음을 보여주는 것으로 「잔당오딕연의」와 「대송흥망녹」의 필사자가 동일인이나 동일 서사계열이었을 가능성이 매우 높다는 것을 의미한다.

「대송흥망녹」의 자형은 불필요한 요소 없이 간결하고 깔끔하며 활달하다. 획은 윤택하며 붓의 운용은 주저함 없이 이루어지고 있다. 글자와 글자, 획과 획을 잇는 연결선 또한 머뭇거림이 없으며 공간은 급격히 좁아지거나 넓어지는 현상 없이 적절한 균제를 유지하고 있다. 또한 많은 연결선들이 있음에도 절묘하게 공간을 나누고 있어 필사자의 자신감을 엿볼 수 있다.

– 12a 글자 크기 작아지고 'ㅎ, ㄴ' 등 자형과 운필 변화. 필사자 교체 추정.

– 17a 글자 크기 작아지고 '롤', 받침 'ㅇ', 삐침 등 자형과 운필 변화. 필사자 교체 추정.

– 22a '수, 시' 등 삐침의 획형과 운필 변화. 필사자 교체 추정.

– 26a 자간 좁아지고 'ㅇ'의 운필법 변화. 필사자 교체 추정.

– 28a 획 얇아지고 'ㅎ, 롤' 등 자형과 운필 변화. 필사자 교체 추정.

– 34a 획 얇아지고 '을, 눌, 노' 등 자형과 운필 변화. 필사자 교체 추정.

– 39a '히, 즁, 이' 등과 삐침의 획형과 운필 변화. 필사자 교체 추정.

– 43b 5행부터 9행까지 획 두꺼워지고 획의 두께 차이에 의한 강약이 줄어들며 운필 변화. 필사자 교체 추정.

– 43a 다시 획 얇아지고 획의 강약 차이로 변화 발생. 필사자 교체 추정.

– 46a 글자 폭 좁아지고 획 얇아지고 '을, 롤, 롬' 등 자형과 운필 변화. 필사자 교체 추정.

2. 대송흥망녹 권지이. 9행.

▶ 궁중궁체 연면흘림. 앞 권과 같은 서체.

– 7a, 8b 출납부와 같은 표식 붙어 있어 차례로 촬영 후 9a에서 표식 떼어낸 후 양면 촬영.

– 9a, 11a, 15a에서 획 두꺼워지거나 글자 크기 작아지는 변화 등을 볼 수 있으나 자형이나 운필에서 큰 변화를 찾기 어렵다.

– 17a 삐침과 'ㅇ'의 형태와 운필법 변화, 'ㅎ'의 자형과 운필 변화. 필사자 교체 추정.

– 23b, 25a, 26a, 29a, 33a, 37b에서 글자 크기 작아지는 변화.

– 39a부터 51a까지 a면에서 글자 크기 작아지고 b면에서 글자 크기 커지는 현상 반복.

〈 대송흥망록 권지1 12p 〉

〈 대송흥망록 권지2 17p 〉

32. 뎡일남뎐(표제: 이언총림 俚諺叢林)

청구번호 : K4-6829

서지사항: 線裝, 1冊, 29.7×23.9cm, 공격지 있었으나 찢기어 사라진 흔적.

서체: 궁중궁체 연면흘림.

뎡일남뎐. 11행.

▶ 궁중궁체 연면흘림.

표지제목은 '이언총림(俚諺叢林)'으로 되어 있으나 본문 제목은 '뎡일남뎐'으로 되어 있다. 공격지의 경우 찢어진 흔적을 볼 수 있어 처음에는 공격지가 있었던 것으로 보인다.

「뎡일남뎐」의 자형은 크게 ①2a에서 5b까지와 ②5a 이후의 자형으로 나눌 수 있다.

①2a에서 5b까지 보이고 있는 자형은 가로획의 길이가 행간을 침범할 정도로 길게 형성되어 있는 특징을 보인다. 특히 「징셰비티록」의 자형과 매우 유사하다. 「징셰비티록」의 가로획의 길이 또한 길게 형성되어 있으며 「뎡일남뎐」과 운필의 특징도 비슷해 두 소설의 자형이 서로 똑같이 닮아 있다는 사실을 확인시켜 주고 있다.

②5a부터 나타나는 자형은 「대송흥망녹」의 서체와 유사하다. 자형은 물론 운필과 서사 분위기까지 비슷해 동일 자형이라 해도 무방할 정도다.

한편 「대송흥망녹」이 9행, 「징세비티록」, 「잔당오티연의」가 10행, 「뎡일남뎐」이 11행임에도 불구하고 이들 소설의 자형에서 이질감이 전혀 느껴지지 않으며 또 자형이나 운필의 특징들이 모두 매우 유사한 점으로 미루어 위 소설들을 필사한 필사자는 동일인이었을 가능성이 높다. 또 동일 필사자가 아니더라도 동일한 서사교육을 받은 동일 서사계열의 필사자임은 확실하다. 그리고 동일 필사자 혹은 동일 서사계열의 필사자일 경우 위 소설들 모두 비슷한 시기에 필사되었을 것으로 추정할 수 있다.

– 3a 11행 글자 크기 작아지면서 가로획의 길이와 곡선의 형태 변화.
– 5a 가로획과 삐침의 길이 짧아지며 '스, 을' 등 자형과 운필 변화. 필사자 교체 추정.
– 7a부터 단어에 대한 설명 부기(附記). 단어를 설명할 경우 작은 글씨 두 줄로 설명.
– 9a 글자 크기 작아지며 '스, 공, 국' 등 자형과 운필 변화. 필사자 교체 추정.
– 13a 2행부터 4행까지 나오는 수수께끼의 답을 붉은 종이에 붙여 놓은 것으로 추정. 디지털화 과정에서 사진 따로 찍으면서 14b로 됨.
– 24a부터 25a까지 획 두꺼워지고 자형 납작한 형태로 변화하면서 자간이 좁아져 서사 분위기가 이전과 확연한 차이를 보이고 있다. 필사자 교체로 추정.
– 26b 획 얇아지고 자간 넓어져 전반적인 공간이 여유로워지고 있으며 자형의 길이도 다시 길어지는 변화가 나타난다. 필사자 교체로 추정.
– 29a 글자 크기 커지며 획 얇아지고 가로획의 기울기와 길이 변화. 필사자 교체 추정.
– 31a 글자 크기 작아지며 글자 폭 줄어들고 획 두꺼워지는 변화. 'ㅈ, 롤' 등 자형과 운필 변화. 필사자 교체 추정.
– 34a 글자 크기 작아지고 획 얇아지며 운필의 확연한 변화. 필사자 교체 추정.
– 39a 글자 크기 작아지고 글자 폭 줄어들며 '스, 롤' 등의 자형과 운필 변화. 필사자 교체 추정.
– 41 '스' 등 삐침의 각도와 형태, 운필의 변화. 전체적인 자형과 운필 변화. 필사자 교체 추정.
– 마지막 공격지의 경우 대부분 1장인데 비해 「뎡일남뎐」의 마지막 공격지는 2장

특이사항: 연면흘림으로 필사된 「잔당오티연의」, 「징세비티록」, 「대송흥망녹」과 「뎡일남뎐」의 필사자는 동일인(또는 동일 서사계열)이었을 가능성이 매우 높으며 이를 조금 더 확장시켜보면 「당진연의」, 「잔당오티연의」, 「대송흥망녹」, 「징세비티록」, 「뎡일남뎐」 모두 동일한 필사자가 필사했을 가능성도 배제할 수 없다.

〈 정일남전 39p 〉

33. 졍수졍젼(명수정전 鄭秀貞傳)

청구번호 : K4-6801

서지사항: 線裝, 1冊, 29×19cm, 표지제목과 공격지 확인불가(pdf).

서체: 궁중궁체 흘림.

명수정전 권지단. 10행.

▶ 궁중궁체 연면흘림.

전형적인 궁중궁체 흘림으로 결구나 운필에서 흐트러짐 없이 필세와 흐름을 이어나가고 있으며 정제된 자형과 운필, 획형으로 보아 필사자의 서사 수준이 상당한 경지에 올라있다고 할 수 있다.

자형의 결구법은 가로획을 짧게 처리하는 조형방법을 취함으로써 글자의 폭을 좁히는 동시에 글자의 폭을 일정하게 유지해 행간과 글줄을 명확하게 드러낼 수 있도록 만들고 있다. 또한 획과 획 사이의 공간을 일정하게 분배하여 어디 한군데 뭉치거나 일그러짐 없이 균형 잡힌 자형을 보여주고 있다.

획에서는 하늘점, 반달맺음, 세로획의 돋을머리, 왼뽑음 등 궁체의 전형적인 특징이 잘 나타나 있으며 가로, 세로획의 획 두께 차이로 변화를 주고 있다. 특히 'ㅁ'의 첫 획의 형태나 'ㅇ'의 꼭지, 'ㄹ'의 반달머리 특징으로 볼 때 『문쟝풍뉴삼되록』(K4-6808)에서 볼 수 있는 자형의 특징과 똑같음을 알 수 있다. 그리고 전체적인 자형 또한 『문쟝풍뉴삼되록』(K4-6808)과 동일하다고 할 수 있을 만큼 유사하다. 이렇게 볼 때 『명수정전』과 『문쟝풍뉴삼되록』(K4-6808)은 동일한 필사자 또는 동일 서사계열의 필사자가 필사했다고 추정해도 무방하다.

pdf파일로만 되어 있어 자세한 붓의 움직임이나 획의 지속완급 등 세밀한 부분에 대한 분석을 할 수 없다는 점은 아쉬움으로 남는다.

– 3a에서 10a까지 a와 b의 첫 줄 위치가 다르게 형성되어 있다.

– 29a 인용문의 경우 한 칸 밑으로 내려 쓰는 방식을 취하고 있다.

특이사항: 『명수정전』과 『문쟝풍뉴삼되록』(K4-6808)의 자형의 특징 동일.

34. 벽허담관제언록(벽허담관졔언녹 碧虛談關帝言錄)

청구번호 : K4-6810

서지사항: 線裝, 26卷 26冊, 32.3×21.3cm, 우측 하단 共二十六, 공격지 있음.

서체: 궁중궁체 연면흘림.

1. 벽허담관제언녹 권지일. 10행.

▶ 궁중궁체 연면흘림.

「범문정튱절언힝녹」 18권, 「양현문직졀긔」와 동일한 자형이다. 자간을 형성시키지 않는 서사법이나 붓을 궁굴리는 운필법, 연결선의 획질 등이 위 소설들과 같을 뿐만 아니라 자형에서도 '호, 수, 을, 롤, 공' 등 많은 자형이 동일하다. 또한 받침 'ㅁ'에서 첫 세로획이 초승달 형태를 보이는 것이나 'ㅎ'의 하늘점과 가로획의 형태와 운필법, 특히 'ㅇ'의 서사방법 등이 모두 같아 동일 필사자로 봐도 이상하지 않다.

전체적인 구성은 좌우여백과 행간이 일정하게 형성되어 안정적이며 운필은 불필요한 요소 없이 간결하다. 하지만 붓의 탄력을 이용하기보다는 붓을 끌고 다니는 운필법으로 인해 절도가 있거나 경쾌하지 못해 지루하거나 답답함을 느낄 수 있다. 획 두께의 변화는 거의 없다고 할 수 있으며 자형의 결구는 별다른 무리 없이 이루어져 있다. 전체적으로 글자의 폭은 일정하게 형성되어 있으며 글줄은 뚜렷이 드러나고 있다.

권지일의 필사는 시작부터 끝까지 한 치의 흐트러짐도 없이 한 권을 온전히 끝맺고 있는 것으로 판단된다. 글자의 대소 크기 변화는 있으나 자형이나 운필에서 필사자 교체를 추정할 만큼의 유의마한 변화는 찾아볼 수 없기 때문이다.

2. 벽허담관제언녹 권지이, 권지삼, 권지ᄉᆞ, 권지오, 권지뉵, 권지칠, 권지팔, 권지구, 권지십, 권지십일, 권지십이, 권지십삼, 권지십ᄉᆞ, 권지십오, 권지십뉵, 권지십칠, 권지십팔, 권지십구, 권지이십, 권지이십일, 권지이십이, 권지이십삼, 권지이십ᄉᆞ, 권지이십오, 권지이십뉵 종. 10행.

– 글자 크기의 변화 외 자형이나 운필이 동일함. 다만 필사자 교체를 의심할 만한 부분이 있으나 유의마한 변화를 찾기 힘들다.

서체 총평

「벽허담관제언녹」은 「범문정튱절언힝녹」 18권과 「양현문직졀긔」와 동일한 서체로, 권지일부터 권지이십뉵까지 자형이나 운필법, 필사 형식에 큰 변화를 볼 수 없어 「청백운」(10권)처럼 1인이 필사를 담당했을 것으로 추정 할 수 있다. 하지만 26권에 이르는 엄청난 분량의 소설을 1인이 필사했을 것이라는 사실을 받아들이기란 쉽지만은 않다. 특히 글자 크기가 급격하게 변화(예 : 12권 16b 4,5행 글자 크기와 자형 급격하게 변하고 흐트러짐)하거나 서사 분위기와 글자의 축 변화(예 : 19권 13b 1~6행과 7행 ~10 서사 분위기 상이하고 7행부터 글자 축 변화), 그리고 가장 의심되는 부분인 권지이십에 나타나는 획질과 기필 부분의 변화(획 두께 평균보다 도톰하며 가로획 장봉으로 인해 기필부분이 뭉툭한 형태로 변화)는 필사자 교체를 의심할 수밖에 없도록 만든다.

그럼에도 불구하고 필사자 교체를 추정할 수 없는 이유는 자형과 운필의 변화가 미약하다는 사실에 있다. 만약 자형에서 조금이라도 다른 형태가 나타나거나 운필에서 변화가 뚜렷하게 나타난다면 이를 근거로 필사자 교체를 추정할 수 있다. 하지만 자형이나 운필의 변화가 뚜렷하지 않고 또 변화가 나타난다 해도 아주 미미해 이를 필사자 교체 근거로 삼기에는 충분치 않다. 또 권지이십의 경우 기필 부분의 변화가 나타나 필사자 교체로 볼 수 있는 좋은 근거로 삼을 수 있지만 여러 정황상(자형이나 운필의 변화 볼 수 없음 등) 이 역시 필사자 교체로 추정하기에는 부족하다고 판단되어 필사자 교체 추정을 표기하지 못하였다. 다만 개인적으로 최소 2인 이상의 필사자가 필사했을 것이라는 의심을 거둘 수 없는 점 또한 사실이기에 이를 기록해 둔다.

〈 벽허담관제언록 권지1 10p 〉

〈 벽허담관제언록 권지2 20p 〉

〈 벽허담관제언록 권지3 30p 〉

〈 벽허담관제언록 권지4~7 〉

〈 벽허담관제언록 권지8~11 〉

〈 벽허담관제언록 권지12~15 〉

〈 벽허담관제언록 권지16~19 〉

〈 벽허담관제언록 권지20~23 〉

〈 벽허담관제언록 권지24~26 〉

35. 명주보월빙(명듀보월빙 明珠寶月聘)

청구번호 : K4-6803

서지사항: 線裝 100卷99冊(78권 결), 33×22.1 cm 우측 하단 共一百, 공격지 있음.

서체: 궁중궁체 흘림.

1. 명듀보월빙 권지일. 11행

▶ 궁중궁체 흘림.

돋을머리, 왼뽑음, 반달맺음, 반달머리 등 궁체의 특징을 볼 수 있다. 다만 획형이 불규칙해 완전히 정형화되어 정착된 모습을 보이지는 않고 있으며 전형적인 궁체의 형태도 갖추고 있지 못하다. 이 때문에 전문적으로 궁체를 교육받거나 학습한 필사자는 아닌 것으로 추정할 수 있다.

자형에서는 세로획 'ㅣ'가 유독 길게 형성되고 있으며, 꼭지 'ㅇ'에서 꼭지가 수직에 가까운 각도를 보여 특징적이라 할 수 있다. 돋을머리와 왼뽑음은 불규칙적이며 세로획이 내려오는 각도 또한 제각각으로 불규칙하나 전체적인 자형은 일정한 서사법을 바탕으로 서사되고 있다. 본문의 상단과 하단을 일정하게 맞추고 있어 필사에 신경을 많이 쓰고 있음을 알 수 있다.

한편 1책 본문이 끝난 다음 38b(원래 공격지로 추정)에 사후당 여사가 명주보월빙에 대한 해제를 적어 놓은 종이를 붙여 놓았으며 해제 마지막 부분에 '서기 일천구백칠십경술중추하완 사후당윤백영팔십삼세해제'의 관지와 함께 윤백영, 사후당의 인장 찍혀 있다. 다른 소설들의 해제는 앞 공격지에 있으나 『명주보월빙』만 뒤 공격지에 해제가 붙어있어 특이하다.

- 5a에서 글자 크기 급격히 작아지면서 전체적인 서사 분위기와 자형의 미세한 변화가 나타나며, 획의 흔들림이 현저히 줄어들어 필사자의 교체로 추정.
- 8b의 6행 11번째 글자부터 마지막 11행까지 자형이 두 배로 커지며 본문 첫 부분에 나타났던 자형이 다시 나타나는 현상. 필사자 교체 추정.
- 8a~9b까지 5a부터 나타나는 자형이 다시 나타나고 있다. 필사자 교체 추정.
- 9a 글자 크기 급격히 커지며 자형과 운필의 변화. 필사자의 교체 추정.

책의 첫 시작 부분에 쓰인 자형과 유사하지만 획이 조금 더 두터워지고 세로획이 흔들림 없이 곧은 직선으로 내려와 강인한 느낌을 갖게 한다. 특히 세로획 돋을머리의 크기가 커지고 있는 점이 눈에 띄며, 돋을머리에서 기둥으로 연결되는 부분에서 붓을 꺾는 경향이 강한 특징을 보인다.

- 10b 글자 크기 급격히 작아지는 변화.
- 12a 글자의 크기와 폭 줄어들며 '를' 등 자형과 운필 변화. 필사자 교체 추정.
- 14a 글자의 크기 급격히 작아지는 변화. 특히 세로획의 길이가 줄어들며 이전보다 결구가 조금 더 치밀하다는 인상을 준다. 글줄도 이전보다 명확해 진 것을 볼 수 있다.
- 15b 7행부터 11행까지 글줄이 흔들리며 특히 8,9행의 경우 글자의 크기가 불규칙하며 결구와 운필 변화. 필사자 교체 추정.
- 16b 8행부터 자형과 운필 변화. 정제된 자형과 운필은 전체적으로 안정적이며 단정, 단아한 느낌을 갖게 한다. 필사자 교체 추정.
- 17a 3행부터 글자의 크기 커지며 세로획의 길이가 길어지고 자간 또한 넓어짐을 볼 수 있다. 초성 'ㄹ', 종성 'ㄹ'의 형태가 변화하였고 획의 운용방법이 굉장히 활달하며 시원한 느낌을 주고 있다. 필사자 교체 추정.
- 20b 글자의 세로 길이와 자간 줄어드는 변화. 결구의 짜임새가 한층 강화되고 있으나 자형과 운필의 변화는 크게 눈에 띄지 않는다.
- 21b 글자의 크기 작아지며 글자의 크기와 획 두께가 불규칙해지는 변화. 필사자 교체 추정.
- 22b 급격히 글자의 크기가 작아지며 22a에서 다시 글자의 크기 커지는 변화. 23b 8행부터 글자의 크기 다시 급격히 작아지는 변화. 필사자 교체 추정.
- 24a 글자 크기 커지며 자형과 획이 고르지 못하고 불규칙하게 필사되고 있다. 필사자 교체 추정.
- 25b 6행 7번째 글자부터 13번째 글자까지 종이를 덧붙여 그 위에 새로 서사하여 수정한 흔적을 볼 수 있다. 7행부터 글자 크기가 작아지며 전체적으로 안정적인 결구와 운필을 보여주고 있다. 필사자 교체 추정.

- 27a 글자 크기 작아지며 획 얇아지고 정제되고 정돈된 자형과 운필로 전체적으로 안정감을 주는 자형으로 변화. 필사자 교체 추정.
- 29a 글자의 크기 커지며 자간도 넓어져 29b와 확연한 차이를 보인다. 자형과 운필 변화. 필사자 교체 추정.
- 30b 글자의 크기가 두 배로 커지는 급격한 변화. 필사자 교체 추정.
- 30a 글자 크기 작아지며 자형과 운필의 변화. 필사자 교체 추정.
- 33b 글자의 크기 불규칙하며 특히 5,6행의 첫 시작 부분의 글자들의 크기가 커지는 현상.
- 33a 글자 크기 더욱 작아지며 획 얇아지고 자간 넓어지는 변화. 안정적 자형으로의 변화. 필사자 교체 추정.
- 34a 1~2행, 3~6행, 7~9행, 10~11행 각각 자형과 운필 변화. 특히 1~2행, 7~9행은 획 두껍고 글자의 크기가 크며 3~6행, 10~11행은 획 두께 얇고 글자 크기 작음. 각각 필사자 교체 추정.
- 38b~40a까지 사후당 여사가 쓴 해제가 붙어 있음.

2. 명듀보월빙 권디이. 10행.

▶ 궁중궁체 흘림. 권지일의 후반부(33a) 자형과 같음.

권지일의 경우 본문 11행이나 권지이는 10행으로 1행이 적다. 이에 따라 행간이 넓어지고 자형도 길어졌으며, 획의 두께 또한 권지일보다 두텁게 사용하고 있다. 하지만 자형에서는 유의미한 차이를 볼 수 없다.

- 3a 종성 'ㄴ,ㅁ'의 형태가 흘림이 아닌 정자로 서사되고 있어 전체적인 서사 분위기가 반흘림에 가깝게 보인다. 하지만 바로 다음 장인 4a부터 'ㄴ,ㅁ'받침이 흘림으로 변화하고 있다.
- 4b~7a까지 행간이 불규칙한 모습을 보이며 그 중에서도 장이 시작하는 첫 부분과 장이 끝나는 마지막 부분에서 두드러지게 나타난다. 특히 4a, 5a의 8행~10행, 5b, 6b의 1행~3행까지는 자간과 함께 글자의 크기도 줄어드는 현상을 보인다. 각각 필사자 교체 추정.
- 9b의 7행부터 10a 4행까지 급격하게 글자의 크기가 작아지며 자형과 운필의 변화. 필사자 교체 추정.
- 10a 5행부터 글자의 크기가 전반적으로 줄어드는 현상. 특히 1행에 25자가 들어가는 행들의 경우 납작한 형태의 자형을 구사할 수밖에 없으므로 이전의 길게 형성된 자형과 많은 차이를 보인다. 필사자 교체 추정.
- 14b 7행부터 운필과 결구 변화. 필사자 교체 추정.
- 14a 자형과 운필의 변화. 필사자 교체 추정.
- 15a 글자의 크기가 커지면서 세로로 긴 자형으로 변화하며 종성 'ㅁ'이나 '리'의 초성 'ㄹ' 등 변화. 필사자 교체 추정.
- 19a 글자의 크기가 커지며 가로 폭이 늘어나 행간이 좁아지며 글자의 크기 불규칙해지며 이전과 달리 복잡한 양상을 보여준다. 필사자 교체 추정.
- 20b 글자의 크기 일정하게 변화하며 25b까지 안정된 자형과 안정된 운필에서 오는 질서정연함으로 이전과 다른 분위기를 갖는다. 필사자 교체 추정.
- 24a 1행만 글씨가 커지며 자형 변화. 다른 필사자가 한 행만 필사한 후 다시 이전의 필사자가 필사한 것으로 추정.
- 25a 5행부터 글자 크기 커지며 '리' 등 자형 변화. 필사자 교체 추정.
- 27b 6행부터 글자 크기 작아지며 '라' 등 자형과 운필 변화. 필사자 교체 추정.
- 29a 5행부터 글자 크기 커지며 '를' 등 자형과 운필 변화. 필사자 교체 추정.
- 32a 글자 크기 작아지는 변화.
- 33b 글자 크기 급격하게 작아지며 '라' 등 자형 변화. 필사자 교체 추정.
- 34a 글자 크기 작아지는 변화.
- 35a 자간 넓어지며 이에 따라 세로로 긴 자형으로 변화. '를' 등 자형과 운필 변화. 필사자 교체 추정.
- 37b 글자 크기 작아지며 획의 강약 변화. 필사자 교체 추정.

특이사항: 권지일과 권지이의 경우 한 장 안에서 자형과 운필의 변화, 글자 크기의 급변, 획의 두께 차이 등 잦은 변화를 확인할 수 있다. 이처럼 자형이나 운필 등이 급변하는 상황들은 한 명의 필사자가 아니라 여러 명의 필사자들이 참여했음을 보여주는 특징적 사례라 할 수 있다. 한편 필사자들의 잦은 교체는 각각의 필사자들에게 주어진 필사 분량이 매우 적었거나 아니면 정해진 분량이 주어지지 않았을 가능성이 높다. 또한 여러 필사자들이 동원되었음에도 불구하고 자형이나 운필법이 서로 유사

해 동일 서사계열로 볼 수 있다.

3. 명듀보월빙 권지삼. 10행.

▶ 궁중궁체 흘림. 앞 권과 같은 서체.

– 7b 9행부터 글자 크기가 작아지며 7a의 3~5행은 글자가 다시 커졌다 6행부터 다시 작아지는 변화. 자형의 특징은 그대로 유지되고 있음을 볼 수 있다.

– 9a 5행부터 글자 크기 작아지며 '를' 등 자형과 운필 변화. 필사자 교체 추정.

– 11b 7행~9행까지 글자의 크기가 급격히 커지는 특이한 현상.

– 12a~14b까지 운필의 변화. '국'의 초성 'ㄱ'과 중성 'ㅜ'의 형태 변화. 필사자 교체 추정.

– 17a 7행부터 글자 크기 작아지며 '을' 등 자형과 운필 변화. 필사자 교체 추정.

– 19b 글자 크기 작아지는 변화.

– 21a 5행부터 급격하게 세로로 긴 자형으로 변화. 글자의 크기가 커지는데 비해 획의 두께는 오히려 얇아진다. 특히 자형의 크기가 일정하게 유지되면서 이전과 달리 안정적인 글줄의 흐름을 보인다. 필사자 교체 추정.

– 22a 7행부터 글자 크기 작아지며 '을. 삼' 등 자형과 운필 변화. 필사자 교체 추정.

– 26a 글자 크기 작아지며 '을' 등 자형과 운필 변화. 필사자 교체 추정.

– 28a 글자 크기 커지며 획 두께가 두꺼워 지는 변화. 글줄의 흐름이 불규칙하게 형성. 필사자 교체 추정.

– 32a 5행부터 글자 크기 작아지며 획 얇아지는 변화. '니, 나, 라' 등 자형과 운필 변화. 필사자 교체 추정.

– 33a 21a와 같은 자형으로 변화. 필사자 교체 추정.

특이사항: 권지이와 같이 글자의 크기 변화나 미세한 운필의 변화가 여러 곳에서 관찰되나 자형의 유의미한 변화는 보이지 않는다.

4. 명듀보월빙 권디스. 10행.

▶ 궁중궁체 흘림. 앞 권과 같은 서체.

본문 제목이 '쥬'에서 '듀'로, 또 '월'은 흘림에서 정자로 변화하였다. 본문 자형은 앞 권과 같은 서체로 6b까지 이어진다.

– 6a부터 11a의 5행까지 자형 변화. 필사자 교체.

6a부터는 몇몇 다른 형태의 자형이 보인다. 'ㅎ'의 하늘점과 종성 'ㄹ', 'ㅇ'과 가로획 등이 지금까지와는 다른 형태를 보이며 운필법 또한 변화를 보인다. 하늘점은 그 크기와 형태가 이전과 사뭇 다르며, 종성 'ㄹ'의 경우 형태뿐만 아니라 'ㄹ'을 완성하기까지의 운필이 이전과 확연히 다르다. 특히 초성이나 하늘점에서 연결선으로 이어지는 가로획의 경우 기필 부분에서 붓이 아래에서부터 위로 돌아 뒤집는 운필법을 많이 사용하고 있어 필압이 급격히 떨어지는 경우 기필부분이 점이 찍혀 있는 것과 같은 형태를 보이기도 한다.

– 11a의 6행부터 글자 크기 작아지며 권지삼에서 보이던 자형과 유사한 형태의 자형으로 변화. 필사자 교체.

– 12a 5행부터 글자 크기 급격히 작아지는 변화.

– 14b '를'의 자형과 운필 변화. '를'의 초성 'ㄹ'에서 가로획으로 이어지는 연결선이 실획(實畫)과 같이 두꺼워지고 이 연결선이 기필부분에서 붓을 돌려 제 방향으로 나가나 획은 끊어져 그 흐름만으로 연결(筆斷意連) 되며 가로획의 맺음 부분에서야 제 두께를 갖는다.그리고 바로 이어져 종성 'ㄹ'로 연결되는 형태의 자형과 운필법을 보인다.

이러한 운필법은 진흘림에서 많이 사용되는 방식이다. 지금까지 볼 수 없었던 형태와 운필법이다. 필사자 교체 추정.

– 21b 글자 크기 불규칙해지며 글줄 흔들리는 변화.

– 21a 1행부터 6행까지만 글자 크기 급격히 커지는 변화. 이후 7행부터는 다시 글자 크기 작아짐. 'ㅎ, 를' 등 자형과 운필 변화. 필사자 교체 추정.

– 22a 자형 세로로 길어지며 'ㅎ' 등 자형과 운필 변화. 필사자 교체 추정.

– 23b 7행부터 'ㅎ' 등 자형과 운필 변화. 필사자 교체 추정.

– 26a 7행부터 '를, ㅈ' 등 자형과 운필 변화. 필사자 교체 추정.

– 29a 5행부터 글자 크기 커지는 변화.

– 32b 4행부터 글자 크기 커지며 결구와 운필의 변화. 획의 강약, '를'의 자형과 운필 변화. 필사자 교체 추정.

– 34b 5행부터 글자 크기 작아지며 'ㅎ' 등 자형과 운필 변화. 필사자 교체 추정.

– 35a 29a와 같은 자형. 필사자 교체 추정.

– 39b 글자 크기 불규칙.

– 39a 글자 크기 커지며 'ㅈ' 등 자형과 운필 변화. 필사자 교체 추정.

5. 명듀보월빙 권디오. 10행.

▶ 궁중궁체 흘림. 5b까지 앞 권과 같은 서체.
본문제목에서 '월'자가 흘림에서 'ㄹ'만 정자로 쓰는 반흘림으로 변화.

– 4a '부, ㅎ' 등 자형과 운필 변화. 필사자 교체 추정.

– 6a 자간이 넓게 형성되고 있으며 획 얇아지는 변화. '를'의 경우 진흘림의 방식이 현저히 줄어들고 일반적인 형태가 많이 사용되기 시작. 필사자 교체 추정.

– 7a 글자 크기 작아지는 변화.

– 8a 글자 크기 작아지고 '가, 를' 등 자형과 운필 변화. 필사자 교체 추정.

– 12a 글자 크기 작아지며 획이 두터워지는 변화. 'ㅎ' 등 자형과 운필 변화. 필사자 교체 추정.

– 15a 1행~6행까지 글자 크기 커지며 'ㅅ' 등 자형과 운필 변화. 필사자 교체 추정.

– 15a 7행부터 상단 줄 높아지며 글자 크기 작아지는 변화. '을' 등 자형과 운필 변화. 필사자 교체 추정.

– 16a 6행부터 자간의 넓어지고 획이 얇아지며 글자 크기 작아지는 변화. 'ㅎ' 등 자형과 운필 변화. 필사자 교체 추정.

– 18a 4행부터 글자 크기 급격히 작아지며 '라, 니' 등 자형과 운필 변화. 필사자 교체 추정.

– 19a 획 두꺼워지며 'ㅎ, 를' 등 자형과 운필 변화. 필사자 교체 추정.

– 21a 1, 2행만 글자 크기 급격히 커지는 변화. 두 행만 다른 필사자가 필사한 것으로 추정됨. 필사자 교체 추정.

– 22a 글자 크기 작아지는 변화.

– 26a 획 두께 두꺼워지고 '가, ㅈ' 등 자형과 운필 변화. 필사자 교체 추정.

– 28a 글자 크기 작아지고 '을, 를, 지' 등 자형과 운필 변화. 필사자 교체 추정.

– 29a 1행부터 3행 8번째 글자까지 글자 크기 커지며 3행 9번째 글자부터 글자 크기 작아지는 등 글자 크기와 획 두께 불규칙한 변화. '를, 시' 등 자형과 운필 변화. 필사자 교체 추정.

– 30b 6행부터 글자 크기 작아지며 '을' 등 자형과 운필 변화. 필사자 교체 추정.

– 32a 글자 크기 작아지며 '니, 다' 등 자형과 운필 변화. 필사자 교체 추정.

– 34a 자간이 넓어지고 획 얇아지는 변화. 18a와 같은 자형. 필사자 교체 추정.

6. 명듀보월빙 권디뉵. 10행.

▶ 궁중궁체 흘림. 앞 권과 같은 서체.

– 4a '를, ㅎ, 시' 등 자형과 운필 변화. 필사자 교체 추정.

– 6a 8행부터 글자 크기 작아지며 'ㅎ' 등 자형과 운필 변화. 필사자 교체 추정.

– 8a 획 얇아지고 자간 넓어지며 정제되고 정돈된 자형으로 변화. 권지오의 6a에서 나타나는 필사 형식과 자형이 서로 비슷하다. 필사자 교체 추정.

– 9b 7행부터 급격히 글자 크기 작아지며 '라, 리' 등 자형과 운필 변화. 필사자 교체 추정.

– 12a '가, 시' 등 자형과 운필 변화. 필사자 교체 추정.

– 14a '자, 을' 등 자형과 운필 변화. 필사자 교체 추정.

– 15a 자간 넓어지며 '를, 은' 등 자형과 운필 변화. 필사자 교체 추정.

– 16a 글자 크기 커지며 획의 두께 두꺼워지는 변화. '를, 을' 등 자형과 운필 변화. 필사자 교체 추정.

– 17a 글자 크기 작아지며 획 얇아지고 'ㅈ, 부' 등 자형과 운필 변화. 필사자 교체 추정.

– 18a 6행부터 '라, 려' 등 자형과 운필 변화. 필사자 교체 추정.

– 23a 자간 넓어지며 조금 더 정제된 자형으로 변화. '를, 시' 등 자형과 운필 변화. 필사자 교체 추정.

– 24a 자간 좁아지며 '를, ㅈ' 등 자형과 운필 변화. 필사자 교체 추정.

– 26b 6행부터 글자 크기 급격히 작아지며 'ㅎ, 시' 등 자형과 운필 변화. 필사자 교체 추정.

– 29a 획 두꺼워지고 '라, ㅎ' 등 자형과 운필 변화. 필사자 교체 추정.

– 33a 글자 크기 작아지며 '일, ㅎ' 등 자형과 운필 변화. 필사자 교체 추정.

– 35a 자간 넓어지며 자형 세로로 길어지는 변화. '를, ㅎ' 등 자형과 운필 변화. 필사자 교체 추정.

– 36a 글자 크기 작아지며 자간 좁아지고 'ㅎ' 등 자형과 운필 변화. 필사자 교체 추정.

– 38b 3행부터 글자 크기 급격히 작아지며 '의, 을' 등 자형과 운필 변화. 필사자 교체 추정.

– 40a 글자 크기 작아지며 자형 납작한 형태로 변화. '을' 등 자형과 운필 변화. 필사자 교체 추정.

특이사항: 38b 4행 마지막 글자 '짐'에서 받침 'ㅁ' 정자로 서사.

7. 명듀보월빙 권디칠. 10행.

▶ 궁중궁체 흘림. 앞 권 후반부와 같은 서체.

– 4a 6행부터 획 얇아지고 자형 세로로 길어지는 변화. '부' 등 자형과 운필 변화. 필사자 교체 추정.

– 6a 3행부터 글자 크기 작아지고 '을, 시, 가' 등 자형과 운필 변화. 필사자 교체 추정.

– 7a 획 두꺼워지며 'ㅎ' 등 자형과 운필 변화. 필사자 교체 추정.

– 8a 글자 크기 작아지며 '시, ㅈ' 등 자형과 운필 변화. 필사자 교체 추정.

– 9b 7행부터 획 얇아지며 'ㅎ, ㅅ' 등 자형과 운필 변화. 필사자 교체 추정.

– 12a 글자 크기 작아지며 자간 넓어지는 변화. 'ㅎ' 등 자형과 운필 변화. 필사자 교체 추정.

– 13a 획 두꺼워지며 'ㅎ, ㅅ' 등 자형과 운필 변화. 필사자 교체 추정.

– 20b 5행부터 글자 크기 커지면서 불규칙해지고 획 두께와 글줄 불규칙하게 변화. '음, 시' 등 자형과 운필 변화. 필사자 교체 추정.

– 21b 7행부터 급격히 글자 크기 작아지며 'ㅈ' 등 자형과 운필 변화. 필사자 교체 추정.

– 22a 획 두꺼워지고 가로획 기울기 오른쪽으로 높아지며 '부, ㅎ' 등 자형과 운필 변화. 필사자 교체 추정.

– 23a 4행부터 급격하게 획 얇아지고 '을, ㅎ' 등 자형과 운필 변화. 필사자 교체 추정.

– 25a 글자 크기 작아지고 'ㅎ, 믈' 등 자형과 운필 변화. 필사자 교체 추정.

– 26a 자간 넓어지고 운필의 확연한 변화. '니, 을' 등 자형과 운필 변화. 필사자 교체 추정.

– 29a 글자 크기 작아지고 'ㅎ, 믈' 등 자형과 운필 변화. 필사자 교체 추정.

– 31a 자간 좁아지고 '라, 을' 등 자형과 운필 변화. 필사자 교체 추정.

– 32a 획 두꺼워지고 글자의 가로 폭이 조금 넓어지면서 행간이 줄어드는 변화. '을, 부' 등 자형과 운필 변화. 필사자 교체 추정.

– 34a 글자 크기 커지며 '를, ㅎ' 등 자형과 운필 변화. 필사자 교체 추정.

– 36a 중성 'ㅜ'의 가로획에서 곡선이 유독 눈에 띌 정도로 변화를 보이며 '부, 구' 등 자형과 운필 변화. 필사자 교체 추정.

– 37b '부, ㅈ' 등 자형과 운필 변화. 필사자 교체 추정.

– 38a 1행~5행까지 글자 크기 커지고 크기와 획 두께 불규칙. 필사자 교체 추정.

– 38a 6행부터 글자 크기 작아지고 '를' 등 자형과 운필 변화. 필사자 교체 추정.

– 39a 7행부터 글자 크기 직아지고 '거, 지' 등 사형과 운빌 변화. 필사자 교체 추정.

8. 명듀보월빙 권디팔. 10행.

▶ 궁중궁체 흘림. 앞 권 후반부와 같은 서체.

– 4a 7행부터 글자 크기 급격히 작아지며 'ㅎ' 등 자형과 운필 변화. 필사자 교체 추정.

– 9b 글자 크기 커지며 '을, ㅈ, ㅎ' 등 자형과 운필 변화. 필사자 교체 추정.

– 11b 5행부터 획 두께 두꺼워 지며 글자의 가로 폭 증가로 행간과 자간 좁아지는 변화. 붓 끝이 정제되지 않은 획들이 곳곳에서 보이며 획의 시작과 마무리가 거칠어지고 '을, 를' 등에서 자형의 변화. 필사자 교체 추정.

– 12b 거친 획과 자형들이 사라지고 다시 정제되고 안정적인 운필로 변화. 필사자 교체 추정.

- 13a 글자 크기 작아지고 '가, 니, 시' 등 자형과 운필 변화. 필사자 교체 추정.
- 15b 1행~6행까지 글자 크기 커지며 '부' 등 자형과 운필 변화. 필사자 교체 추정.
- 15b 7행부터 글자 크기 작아지며 크기와 획 두께, 글줄 불규칙하게 변화. 필사자 교체 추정.
- 16b 1행~4행까지 글자 크기 커지며 자간과 행간 넓어지는 변화. 필사자 교체 추정. 5행부터 글자 크기 작아지며 '을, ㅎ' 등 자형과 운필 변화. 필사자 교체 추정.
- 18a 자간 넓어지며 획의 굵기 얇아지는 변화. '가'의 초성 'ㄱ'과 중성 'ㅜ'의 형태 및 운필 변화. 필사자 교체 추정.
- 19a 글자 크기 작아지며 행간 넓어지며 '혼, ㅎ' 등 자형과 운필 변화. 필사자 교체 추정.
- 20a 자간 좁아지며 '문, 지' 등 자형과 운필 변화. 필사자 교체 추정.
- 23a 2행부터 글자 크기 커지며 획 두께 두꺼워지고 '을, 니' 등 자형과 운필 변화. 필사자 교체 추정.
- 26a 글자의 축이 오른쪽으로 기울어지는 변화와 종성 'ㄹ'의 형태 변화. 필사자 교체 추정.
- 27b 글자 크기가 커지면서 획 두께와 글자 크기 불규칙. '를' 등 자형과 운필 변화. 필사자 교체 추정.
- 30b '을, 를' 등 자형과 운필 변화. 필사자 교체 추정.
- 31a 글자 크기 작아지며 'ㅎ, 가' 등 자형과 운필 변화. 필사자 교체 추정.
- 32a 글자 크기 작아지면서 확연한 자형과 운필 변화. '를, 을' 등 자형과 운필 변화. 필사자 교체 추정.
- 34a 'ㅎ, 윤' 등 자형과 운필 변화. 필사자 교체 추정.
- 38b '가, 을' 등 자형과 운필 변화. 필사자 교체 추정.

9. 명듀보월빙 권디구. 10행.

▶ 궁중궁체 흘림. 앞 권과 자형 변화. 필사자 교체.

- 4b 3a의 정제된 자형과 운필에서 불규칙한 결구와 운필로 변화. 특히 종성 'ㄹ'에서 두드러진 변화를 볼 수 있는데, 3a에서는 붓을 곧추 세운 후 다음 획으로 가거나 붓을 꺾어 접는 운필이었으나 4b에서는 궁굴리면서 이어나가는 운필로 변화하고 있다. 필사자 교체 추정.
- 5a '을, 를' 등 자형과 운필 변화. 권지팔의 중반부에 나오는 자형과 유사. 필사자 교체 추정.
- 6a 글자 크기 작아지며 '믈, 라' 등 자형과 운필 변화. 필사자 교체 추정.
- 8a 6행부터 글자 크기 급격히 작아지며 '믈, 을' 등 자형과 운필 변화. 필사자 교체 추정.
- 10b 7행부터 글자 크기 작아지며 획 두께 불규칙해지고 '을, 시' 등 자형과 운필 변화. 필사자 교체 추정.
- 11b 7행부터 글자 크기 작아지며 글자 축의 변화. '을' 등 자형과 운필 변화. 필사자 교체 추정.
- 11a 획 얇아지며 '을, 믈' 등 자형과 운필 변화. 필사자 교체 추정.
- 13b 7행~10행까지 글자 크기 작아지며 '을, 를' 등 자형과 운필 변화. 필사자 교체 추정.
- 14a 획 얇아지고 자간 넓어지며 정제된 자형과 운필로 변화. '을, 를' 등 자형과 운필 변화. 필사자 교체 추정.
- 15b 획 두께 두꺼워 지고 자형 불규칙. 'ㅎ' 등 자형과 운필 변화. 필사자 교체 추정.
- 15a 자간 넓어지며 정제된 자형과 운필로 변화. 'ㅎ, 를' 등 자형과 운필 변화. 필사자 교체 추정.
- 17a 17b에 비해 정제된 서사 형태. '러, 를' 등 자형과 운필 변화. 필사자 교체 추정.
- 19a 글자 크기 커지고 자간 넓어지며 '시, ㅎ' 등 자형과 운필 변화. 필사자 교체 추정.
- 20b 8행부터 글자 크기 작아지는 변화.
- 21a 글자 크기 작아지고 자간 넓어지며 '라' 등 자형과 운필 변화. 필사자 교체 추정.
- 24a 글자 크기 작아지며 '으'의 가로획이 우하향하며 'ㅈ'의 삐침 형태 변화. 필사자 교체 추정.
- 25a '으, ㅈ' 등 자형과 운필, 글자 축의 변화. 필사자 교체 추정.
- 27a 1행~6행까지 27b보다 글자 크기 커지며 '을, ㅎ' 등 자형과 운필 변화. 필사자 교체 추정.
- 27a 7행부터 10까지 급격히 글자 크기 커지며 획 두꺼워지고 'ㅈ' 등 자형과 운필 변화. 4행만 필사자 교체.
- 28a 6행부터 급격히 글자 크기 작아지며 '을, ㅎ' 등 자형과 운필 변화. 필사자 교체 추정.
- 33a 글자 크기 작아지며 획 얇아지고 보다 정제된 결구와 운필로 변화. 권지팔의 초반부분에 나타나는 자형과 유사. '니, 나' 등 자형과 운필 변화. 필사자 교체 추정.
- 39a 획 두께 미묘하게 두꺼워지고 '을, 라, 리' 등 자형과 운필 변화. 필사자 교체 추정.

– 41a 획 얇아지고 정제된 운필과 결구로 변화. 'ㅎ' 등 자형과 운필 변화. 필사자 교체 추정.

10. 명듀보월빙 권디십. 10행.

▶ 궁중궁체 흘림. 앞 권과 같은 서체.

– 9a 글자 크기 커지며 획 얇아지고 세로로 긴 자형으로 변화. '을, ㅎ' 등 자형과 운필 변화. 필사자 교체 추정.

– 10b 7행부터 급격히 글자 크기 작아지는 변화.

– 10a 획 얇아지고 'ㅅ, ㅎ' 등 자형과 운필 변화. 필사자 교체 추정.

– 11b 7행부터 급격히 글자 크기 작아지며 '라, 니, ㅎ' 등 자형과 운필 변화. 필사자 교체 추정.

– 13a 글자 크기 작아지고 획 두꺼워지며 획의 두께 차에 의한 변화가 현저히 줄어들고 있다. 9권의 중반부에 나타나는 자형과 유사. '리, 시' 등 자형과 운필 변화. 필사자 교체 추정.

– 15a 글자 크기 작아지고 '리, 라' 등 자형과 운필 변화. 필사자 교체 추정.

– 16a 글자 크기 커지며 '을, 를' 등 자형과 운필 변화. 필사자 교체 추정.

– 19a 글자 크기 커지며 자형 세로로 길어지고 글자의 축 변화. '을, ㅎ' 등 자형과 운필 변화. 필사자 교체 추정.

– 21b 7행부터 글자 크기 급격하게 작아지며 '라, 을' 등 자형과 운필 변화. 필사자 교체 추정.

– 22b 글자 크기 커지며 'ㅎ, ㅈ' 등 자형과 운필 변화. 필사자 교체 추정.

– 24a 글자의 크기가 커지며 'ㅎ' 등 자형과 운필 변화. 필사자 교체 추정.

– 25a 글자 크기 작아지며 보다 정제된 운필로 변화. 권지구의 중후반(33a 이후)에 나오는 자형과 유사. 필사자 교체 추정.

– 29b 6행부터 세로획 'ㅣ'의 각도 변화하며 글자의 축 변화. 자형의 세로 길이 짧아지며 운필 '을, 부' 등 자형과 운필 변화. 필사자 교체 추정.

– 31b 7행부터 급격히 글자 크기 작아지는 변화.

– 31a 글자 크기 작아지고 '다, ㅎ' 등 자형과 운필 변화. 필사자 교체 추정.

– 34b 7행부터 글자 크기 작아지고 가로획 기울기 불규칙해지며 '를, ㅎ' 등 자형과 운필 변화. 필사자 교체 추정.

– 37a 글자 크기 커지며 획 얇아지고 자형 세로로 길어지는 변화. 행간과 자간이 이전과 비교해 확연히 넓어지는 변화. 필사자 교체.

– 38a 글자 크기 작아지고 획 두께 두꺼워지는 변화. '를, 을' 등 자형과 운필 변화. 필사자 교체 추정.

특이사항: 명주보월빙 10권까지 살펴본 결과 본문 중 중복되는 자형이 나오는 경우 필사자가 중복되는 자형을 똑같이 쓰지 않고 자소 중에서 형태의 변화나 운필의 변화를 주어 다른 형태로 만드는 방법을 취하고 있다. 이는 서예에서 중복되는 자형의 경우 똑같이 쓰지 않는 것을 암묵적 원칙으로 하는 것과 동일한 방식(예:왕희지의 난정서에 나오는 '之'자를 모두 다른 자형으로 처리)이다.

11. 명듀보월빙 권디십일. 10행.

▶ 궁중궁체 흘림. 앞 권과 같은 서체.

앞 권 25a에서 나타나는 자형의 특징은 그대로 공유하고 있으나 지금까지와는 다른 서사법을 보이고 있다. 바로 글자와 글자를 허획으로 연결하는 서사법이 그것이다. 이는 지금까지 나타나지 않았던 서사법으로 「명주보월빙」 권지십일까지의 필사 중 가장 큰 변화라 할 수 있다.

– 5a 6행부터 글자 크기 작아지고 '라, ㅎ' 등 자형과 운필 변화. 필사자 교체 추정.

– 6a 글자 크기 커지고 흘림의 정도가 높아지는 변화. '를' 등 자형과 운필 변화. 필사자 교체 추정.

– 7b부터 글자와 글자를 연결해서 서사하는 빈도가 높아지는 변화를 보임.

– 8a 글자 크기 커지고 획 얇아지며 자형이 세로로 길어지는 변화. 특히 'ㅎ'의 진흘림 자형이 처음 나타나고 있다. '를, 러' 등 자형과 운필 변화. 필사자 교체 추정.

– 12a 글자 크기 작아지고 '를, ㅎ' 등 자형과 운필 변화. 필사자 교체 추정.

– 15b 글자 크기 작아지고 획 얇아지며 자간 넓어지는 변화. '믈, ㅎ' 등 자형과 운필 변화. 필사자 교체 추정.

– 18a 획 두꺼워지고 '문, 믈' 등 자형과 운필 변화. 필사자 교체 추정.

– 23a 글자의 크기 커지며 자간은 넓어지고 'ㅅ, ㅎ' 등 자형과 운필 변화. 필사자 교체 추정.

– 24a 글자 폭 좁아지며 '부, 을' 등 자형과 운필 변화. 필사자 교체 추정.

– 25a 획 두꺼워지며 '부, 을' 등 자형과 운필 변화. 필사자 교체 추정.

– 26b 종성 'ㅁ'의 형태와 운필법 변화. 'ㅅ' 등 자형과 운필 변화. 필사자 교체 추정.

– 27a 글자 크기 작아지며 획 두꺼워지고 '를, ㅎ' 등 자형과 운필 변화. 필사자 교체 추정.

– 31a 글자 크기 작아지며 '를, ㅅ' 등 자형과 운필 변화.

– 32b 글자 크기 커지고 '을, ㅎ' 등 자형과 운필 변화.

– 34b 4행~7행까지 4행만 글자 크기 커지고 획 두꺼워지며 운필 변화. 'ㅎ' 등 자형과 운필 변화.

– 37a 1행~5행까지 획 두께와 글줄 불규칙해지고 6행부터 글자 크기 작아지며 정제된 자형과 운필로 변화. 필사자 교체 추정.

– 40a 글자 크기 작아지며 'ㅈ, ㅎ' 등 자형과 운필 변화. 필사자 교체 추정.

12. 명듀보월빙 권디십이. 10행.

▶ 궁중궁체 흘림. 앞 권과 같은 서체.

– 5a 9,10행 급격히 글자 크기 작아지는 변화.

– 6a 획 두꺼워 지고 '를, ㅎ' 등 자형과 운필 변화. 필사자 교체 추정.

– 7b 7행부터 글자 크기 급격히 작아지는 변화

– 7a 자간 좁아지며 '부, 를' 등 자형과 운필 변화. 필사자 교체 추정.

– 8a 글자의 크기 커지며 자간 넓어지고 획 두께 변화에 의한 강약 많아짐. 권지십일의 중후반부에 나오는 자형과 유사. '를, 믈' 등 자형과 운필 변화. 필사자 교체 추정.

– 9b 1행~4행까지 글자 크기 크며, 5행~8행까지 글자 크기 작아지며 획 두꺼워지며, 8, 9은 글자 크기 더욱 작아지는 변화. 획 두께 또한 두꺼워지다 얇아지며 'ㅎ, ㅿ' 등 자형과 운필의 변화. 필사자 교체 추정.

– 10a 글자 크기 작아지며 획 두께 얇아지고 '를, 니' 등 자형과 운필의 변화. 필사자 교체 추정.

– 11b 8행부터 급격히 글자 크기 작아지는 변화.

– 11a 글자 크기 작아지며 '을, ㅎ' 등 자형과 운필 변화. 필사자 교체 추정.

– 13a 글자 크기 커지며 '을'의 결구법 변화. 필사자 교체 추정.

– 17a 글자 크기 작아지며 'ㅅ, ㅎ' 등 자형과 운필 변화. 필사자 교체 추정.

– 19a 운필의 변화로 획 둔탁해지며 '인, ㅈ' 등 자형과 운필 변화. 필사자 교체 추정.

– 20b 8행부터 급격히 글자 크기 작아지며 돋을머리 형태 변화. 필사자 교체 추정.

– 20a 7행부터 글자 크기 작아지며 획 두께 얇아지고 삐침, 가로획의 기필 부분 하늘점의 형태 변화. 필사자 교체 추정.

– 21a 8행부터 글자 크기 급격히 작아지며 '를, ㅎ' 등 자형과 운필 변화. 필사자 교체 추정.

– 23a 6행부터 글자 크기 급격히 작아지고 획 얇아지며 '를, 을' 등 자형과 운필 변화. 필사자 교체 추정.

– 27b 1행~6행까지 글자의 크기 커지면서 글자의 축이 왼쪽으로 기울어지는 변화. 이에 따라 글줄 또한 우측으로 기울어지는 현상을 보인다. 7행부터 획 얇아지고 글자 크기 작아지며 9,10행에서는 글자 크기가 더욱 작아진다. '를, ㅎ' 등 자형과 운필 변화. 필사자 교체 추정.

– 27a 글자 크기 작아지고 '를, 을, ㅎ' 등 자형과 운필 변화. 필사자 교체 추정.

– 28a 자간 넓어지는 변화.

– 32a 글자 크기 작아지는 변화.

– 33a 글자 크기 작아지고 획의 강약 변화 커짐. '를, 믈' 등 자형과 운필 변화. 필사자 교체 추정.

– 35a '을, ㅎ' 등 자형과 운필 변화. 필사자 교체 추정.

– 36a 6~7행만 글자의 크기가 커지는 현상. 8행~10행 글자 크기 작아지고 획 얇아지는 변화. '를, ㅎ' 등 자형과 운필 변화. 필사자 교체 추정.

– 38a 글자 크기 작아지고 자형 납작해지는 변화. 'ㅎ'의 하늘점 등 자형과 운필 변화. 필사자 교체 추정.

– 39b 5,6행 글자 크기 커지고 글자 축 왼쪽으로 기우는 현상. 10행부터 글자 크기 작아지고 획 얇아지는 변화.

– 39a 글자 크기 작아지고 '를, ㅎ' 등 자형과 운필 변화. 필사자 교체 추정.

13. 명듀보월빙 권디십삼. 10행.

▶ 궁중궁체 흘림. 앞 권과 행, 자간의 공간 구성 형식 변화.

– 3a의 경우 자간과 행간의 공간을 넓게 설계하고 있다. 이처럼 자간과 행간이 넓은 형식은 권지일 이후 처음으로 글자의 상하좌우 공간이 매우 여유로운 것을 볼 수 있다. 자형은 가로획의 길이를 짧게 처리하여 가로 폭을 좁히는 조형방법으로 세로로 더욱 길어 보이는 자형을 취하고 있다. 또한 얇으면서 정제된 획과 정확한 붓의 움직임은 자형뿐만 아니라 서사면 전체의 안정적이고 차분한 분위기를 자아내게 한다.(자형의 특징은 앞 권과 동일.)

　특히 자형을 최대한 또박또박 쓰려고 하는 노력으로 인해 글자와 글자를 연결하는 방식이 보이지 않으나 4b부터는 흘림의 기운이 짙어짐과 동시에 글자와 글자를 연결하는 방식을 사용하고 있다. 3a가 첫 장인 만큼 필사자가 보다 신중하게 필사했음을 알 수 있다.

– 5b 8행부터 급격히 글자 크기 작아지는 변화.

– 6b 7행부터 급격히 글자 크기 작아지는 변화.

– 7a 글자 크기 작아지며 획 두께 불규칙해지고 자간 좁아지는 변화. '구, 부' 등 자형과 운필 변화. 필사자 교체 추정.

– 8a 글자 크기 작아지며 '를, 을' 등 자형과 운필 변화. 필사자 교체 추정.

– 10a 5행부터 글자 크기 작아지고 자간이 좁아지는 변화. '실, 라' 등 자형과 운필 변화. 필사자 교체 추정.

– 13b 7행부터 글자 크기 작아지며 글줄 흔들리고 획 두께 불규칙. 정제되지 않은 획의 사용 등 운필의 급격한 변화. 필사자 교체 추정.

– 14b 7행부터 급격히 글자 크기 작아지며 자형 불규칙.

– 14a 결구와 운필 안정적으로 변화하며 '를, 믈' 등 자형과 운필 변화. 필사자 교체 추정.

– 16a 글자 크기 작아지며 '마, 타'의 중성 'ㅏ'의 운필법 변화. '스, 을' 등 자형과 운필 변화. 필사자 교체 추정.

– 18a 글자 크기 작아지며 '를, ㅎ' 등 자형과 운필 변화. 필사자 교체 추정.

– 19a 자간 간격 넓어지며 획 얇아져 공간의 여유가 많아짐에 따라 서사 분위기 변화. 곧 글자를 구성하는 방식의 변화를 의미. 정제된 획의 사용과 종성 'ㄹ', '를' 등 자형과 운필 변화. 필사자 교체 추정.

– 21a 8행~10행까지 글자의 크기 급격하게 작아지며 가로획 기울기 변화. '을, ㅎ' 등 자형과 운필 변화. 필사자 교체 추정.

– 23a 글자 크기 작아지고 '믈, ㅎ' 등 자형과 운필 변화. 필사자 교체 추정.

– 25a 글자 크기 작아지고 획 얇아지며 '를, ㅈ' 등 자형과 운필 변화. 필사자 교체 추정.

– 27a 글자 크기 커지며 '감, 라' 등 자형과 운필 변화. 필사자 교체 추정.

– 28a 1행~5행까지 글자 크기 작아지며 글줄 흔들리는 현상. '가, 믈' 등 자형과 운필 변화. 필사자 교체 추정.

– 28a 6행부터 글자 크기 커지고 자간 넓어지며 정제된 형태의 자형과 글줄로 변화. '을, 시' 등 자형과 운필 변화. 필사자 교체 추정.

– 29b 글자 커지고 자형 길어지며 글줄 흔들리는 변화. 세로획 기울기와 글자 크기 불규칙하며 '믈' 등 자형과 운필 변화. 필사자 교체 추정.

– 29a 글자 크기와 글줄 규칙적으로 바뀌며 'ㅎ, 를' 등 자형과 운필 변화. 필사자 교체 추정.

– 31a 1행~5행까지 글자 크기 커지고 획 두께 불규칙하며 세로획의 길이와 각도 제각각으로 인해 글줄이 흔들리는 변화. 'ㅎ, 부' 등 자형과 운필 변화. 필사자 교체 추정.

– 31a 6행부터 획 두께 일정해지고 '를, 가' 등 자형과 운필 변화. 필사자 교체 추정.

– 34a 글자 크기 작아지며 '를, ㅎ' 등 자형과 운필 변화. 필사자 교체 추정.

– 35a 글자 크기 커지며 자간 넓어지는 변화. '시, 블' 등 자형과 운필 변화. 필사자 교체 추정.

– 37b 글자 크기 작아지며 'ㅎ, 를' 등 자형과 운필 변화. 필사자 교체 추정.

특이사항: 글자 크기와 자간의 넓이가 커지고 작아지는 패턴이 일정 간격을 두고 반복해서 이루어지는 현상을 볼 수 있어 고정된 필사자들이 돌아가며 서사했을 것으로 추정할 수 있다.

14. 명듀보월빙 권디십ᄉ. 10행

▶ 궁중궁체 흘림. 앞 권과 같은 서체.

- 4b 글자 크기 작아지며 자간 좁아지고 빠른 필획을 사용하여 필사에 속도를 높이고 있다. '을, 믈' 등 자형과 운필 변화. 필사자 교체 추정.
- 5a 5행부터 글자 크기 급격히 작아지고 'ㅎ, ㅈ' 등 자형과 운필 변화. 필사자 교체 추정.
- 6a 글자 크기 작아지며 '문, 시' 등 자형과 운필 변화. 필사자 교체 추정.
- 7a 2행부터 글자 크기 커지며 '를, 을' 등 자형과 운필 변화. 필사자 교체 추정.
- 8b 획질 거칠어지며 '를, ㅎ' 등 자형과 운필 변화. 필사자 교체 추정.
- 9b '을, ㅎ' 등 자형과 운필 변화. 필사자 교체 추정.
- 9a 글자 크기 작아지며 '라, ㅅ' 등 자형과 운필 변화. 필사자 교체 추정.
- 10a 글자 크기 작아지며 자간 좁아지고 'ㅎ'의 하늘점 형태와 '를' 등 자형과 운필 변화. 필사자 교체 추정.
- 11a 글자 크기 커지고 자간 넓어지며 '를, 을' 등 자형과 운필 변화. 필사자 교체 추정.
- 13a 획 두께 두꺼워지며 가로획 각도 우상향으로 가팔라지는 변화. 필사자 교체 추정.
- 17a 획 두께 급격히 얇아지며 '부, ㅎ' 등 자형과 운필 변화. 필사자 교체 추정.
- 18a 1행~5행까지 획 두께 두꺼워지며 '믈, ㅅ' 등 자형과 운필 변화. 필사자 교체 추정.
- 18a 6행부터 획 급격히 얇아지며 'ㅎ, 부' 등 자형과 운필 변화. 필사자 교체 추정.
- 19a 정제된 획의 사용과 가로획 기울기 변화. '를, 일' 등 자형과 운필 변화. 필사자 교체 추정.
- 20a 획 두께 두꺼워지며 '부, ㅎ' 등 자형과 운필 변화. 필사자 교체 추정.
- 22a 글자 크기 커지며 결구에 있어 공간 불규칙. 'ㅎ'의 하늘점과 '를' 등 자형과 운필 변화. 필사자 교체 추정.
- 23b 7행부터 글자 크기 작아지며 'ㅏ'와 왼뽑음의 운필법 변화. '슉' 등 자형과 운필 변화. 필사자 교체 추정.
- 24a 글자 크기 작아지며 '무, 디' 등 자형과 운필 변화. 필사자 교체 추정.
- 26b 획 얇아지고 '슈, ㅈ' 등 자형과 운필 변화. 필사자 교체 추정.
- 27a 글자 크기 작아지며 획 두꺼워지고 '슈, ㅎ' 등 자형과 운필 변화. 필사자 교체 추정.
- 28a 글자 크기 커지며 1행~4행 글줄 흔들리는 현상. '시, ㅎ' 등 자형과 운필 변화. 필사자 교체 추정.
- 30a 글자 크기 작아지며 '군, ㅎ' 등 자형과 운필 변화. 필사자 교체 추정.
- 32a 글자 크기 작아지며 자간 넓어지고 획 얇아지는 변화. '슈, ㅎ' 등 자형과 운필 변화. 필사자 교체 추정.
- 33a 글자 크기 작아지며 가로획 각도 높아지고 '을, ㅅ' 등 자형과 운필 변화. 필사자 교체 추정.
- 36a 자간 좁아지고 획 두께 두꺼워지며 '라, 믈' 등 자형과 운필 변화. 필사자 교체 추정.
- 37b 글자 크기 커지고 획 두꺼워지며 '을, ㅎ' 등 자형과 운필 변화. 필사자 교체 추정.
- 38a 4행부터 획 얇아지고 글줄 바르게 정돈. '를, 을' 등 자형과 운필 변화. 필사자 교체 추정.
- 39b 획이 두꺼워지며 운필 변화. '남, 죽' 등 자형과 운필 변화. 필사자 교체 추정.
- 40a 운필 흐트러지며 획과 공간 불규칙. '시, ㅎ' 등 자형과 운필 변화. 필사자 교체 추정.

특이사항: 일정 간격을 두고 반복해서 글자 크기 커지고 작아지며 자간의 크기도 변화되고 있어 권지십삼과 같은 서사 양상을 보인다.

15. 명듀보월빙 권디십오. 10행

▶ 궁중궁체 흘림. 앞 권과 같은 서체.
- 5a 글자 크기 작아지며 '날, 믈' 등 자형과 운필 변화. 필사자 교체 추정.
- 7b 7행부터 글자 크기 급격히 작아지며 '을, ㅎ' 등 자형과 운필 변화. 필사자 교체 추정.
- 9a 글자 크기 작아지며 '삼, 부' 등 자형과 운필 변화. 필사자 교체 추정.
- 10b 7행~10행까지 결구와 운필 거칠어지고 글줄 흔들리는 변화. '상, 라' 등 자형과 운필 변화. 필사자 교체 추정.
- 10a 글자 크기 작아지고 자간 넓어지며 결구와 운필 안정적으로 변화. '나, ㅈ' 등 자형과 운필 변화. 필사자 교체 추정.
- 11b 1행~3행 글자 크기 커지고 자형 세로로 길어지는 변화.
- 11a 7행~10행까지 급격히 결구와 운필 불규칙해지는 변화. '을, ㅎ' 등 자형과 운필 변화. 필사자 교체 추정. '인, 흥' 등 자형과 운필 변화. 필사자 교체 추정.

- 12b '당, ㅎ' 등 자형과 운필 변화. 필사자 교체 추정.

- 13a 획 두꺼워지고 '를, ㅅ' 등 자형과 운필 변화. 필사자 교체 추정.

- 15a 글자 크기 커지고 '라, ㅎ' 등 자형과 운필 변화. 필사자 교체 추정.

- 16a 7행부터 급격히 글자 크기 작아지고 자간 넓어지며 '다, 시' 등 자형과 운필 변화. 필사자 교체 추정.

- 19a 1행~4행까지 글줄 불규칙. 5행에서 글자 크기 커지고 획 얇아지며 글줄 바르게 정렬되는 변화. '디, ㅎ' 등 자형과 운필 변화. 필사자 교체 추정.

- 20a 글자 크기 커지고 자간 넓어지며 획의 강약 강조되는 운필법으로 변화. '을, ㅎ' 등 자형과 운필 변화. 필사자 교체.

- 21b 8행부터 21a 2행까지 글자 크기 급격히 작아지며 21a 3행부터 다시 글자 크기 커지는 현상.

- 22a 글자 크기 작아지며 '부, ㅅ' 등 자형과 운필 변화. 필사자 교체 추정.

- 24b 7행부터 글자 크기 작아지며 '를, ㅎ' 등 자형과 운필 변화. 필사자 교체 추정.

- 24a 6행부터 글자 크기 커지며 '문, 믈' 등 자형과 운필 변화. 필사자 교체 추정.

- 25a 글자 크기 작아지며 'ㅅ, ㅎ' 등 자형과 운필 변화. 필사자 교체 추정.

- 27a 글자 크기 작아지며 자간 넓어지고 확연한 운필과 자형 변화. 필사자 교체.

- 28b 책 전반부에 나타난 자형과 유사. 필사자 교체 추정.

- 29b 7행부터 글자 크기 작아지고 자간 좁아지며 '부, ㅎ' 등 자형과 운필 변화. 필사자 교체 추정.

- 29a 5행부터 글자 크기 커지며 글줄 흔들리는 변화. 특히 5행의 경우 글자 크기 급격히 커지면서 획 얇아지고 세로획 돋을머리 등 운필의 변화가 크게 나타나고 있다. 필사자 교체.

- 30a 글자 크기 작아지며 '을, ㅎ' 등 자형과 운필 변화. 필사자 교체 추정.

- 33a 글자 크기 작아지며 자형 세로길이 줄어드는 변화. '남, ㅎ' 등 자형과 운필 변화. 필사자 교체 추정.

- 35a 글자 크기 커지며 자간 넓어지고 '를, 믈' 등 자형과 운필 변화. 필사자 교체 추정.

- 36a 글자 크기와 획 두께 불규칙해지고 세로획 돋을머리 형태와 운필법 변화. 'ㅎ' 등 자형과 운필 변화. 필사자 교체 추정.

- 37a 글자 크기 커지며 하늘점 형태 변화. 'ㅅ, ㅎ' 등 자형과 운필 변화. 필사자 교체 추정.

16. 명듀보월빙 권디십뉵. 10행

▶ 궁중궁체 흘림. 앞 권과 같은 서체.

- 5a 글자 크기 작아지며 '를, ㅎ' 등 자형과 운필 변화. 필사자 교체 추정.

- 8a 글자 크기 작아지고 획 두꺼워지며 '구, 일' 등 자형과 운필 변화. 필사자 교체 추정.

- 9a 글자 크기 급격히 커지며 자간 넓어지고 획 두께 얇아지는 변화. 자간과 행간 모두 여유로운 공간 확보. 필사자 교체.

- 10b 7행부터 급격히 글자 크기 작아지며 '부, ㅎ' 등 자형과 운필 변화. 필사자 교체 추정.

- 12b 8행부터 글자 크기 작아지며 'ㅎ, 을' 등 자형과 운필 변화. 필사자 교체 추정.

- 13b 7행 첫 글자부터 아홉 번째 글자까지 급격히 획 얇아지고 글줄 흔들리는 변화. 자형에서 유의미한 변화 없음.

- 13a 자간 넓어지고 '을, 를' 등 자형과 운필 변화. 필사자 교체 추정.

- 15a 획 둔탁해지고 '무, ㅅ' 등 자형과 운필 변화. 필사자 교체 추정.

- 17a 가로획의 각도 우상향으로 높아지며 '부, ㅎ' 등 자형과 운필 변화. 필사자 교체 추정.

- 18a 8행부터 획 얇아지는 변화.

- 19b 7행부터 19a 5행까지 글자 크기 커지는 변화. 특히 19b 7행부터 10행까지 글줄 심하게 흔들리는 현상. 자형에서 유의미한 변화 없음.

- 19a 6행부터 글자 크기 작아지는 변화.

- 20a 6행부터 글자 크기 작아지며 획 얇아지는 변화. '믈, ㅎ' 등 자형과 운필 변화. 필사자 교체 추정.

- 21b 7행~10까지 획 두께 차이의 변화 심해지고 글자 크기 작아지며 'ㅎ'의 하늘점 변화. '이, ㅎ' 등 자형과 운필 변화. 필사자 교체 추정.

- 23b 6행부터 23a 5행까지 획 두께가 두꺼워지며 자간 좁아지고 글자의 가로 폭 줄어드는 자형 변화. '을, 를' 등 자형과 운필 변화. 필사자 교체 추정.

- 26a 6행부터 획 얇아지고 '시, ㅎ' 등 자형과 운필 변화. 필사자 교체 추정.

- 25a 급격히 글자 크기 커지며 자간 넓어지는 변화. '을, ㅎ' 등 자형과 운필 변화. 필사자 교체 추정.
- 26b 글자 크기 작아지는 변화.
- 27a 획 얇아지고 '니, 을' 등 자형과 운필 변화. 필사자 교체 추정.
- 30a 가로획 기울기 변화하며 '쥬, ㅎ' 등 자형과 운필 변화. 필사자 교체 추정.
- 34a 글자 크기 커지며 자간 넓어지고 '부, 인, ㅎ' 등 자형과 운필 변화. 필사자 교체 추정.
- 35b 획 두꺼워지고 운필 변화로 획 둔탁해지며 '을, 를' 등 자형과 운필 변화. 필사자 교체 추정.
- 36a 글자 크기 커지고 획 얇아지며 '를, ㅎ' 등 자형과 운필 변화. 필사자 교체 추정.
- 37b 운필 거칠어지고 받침 'ㄹ'과 'ㅎ' 등 자형과 운필 변화. 필사자 교체 추정.

17. 명듀보월빙 권디십칠. 10행

▶ 궁중궁체 흘림. 앞 권과 같은 서체.
- 4a 글자 크기 작아지고 '혼, ㅎ' 등 자형과 운필 변화. 필사자 교체 추정.
- 6b 글자 크기와 글줄 불규칙해지는 변화.
- 8b 8행 열 번째 글자부터 급격히 획 얇아지고 자간 넓어지며 세로획 각도와 운필 흔들리면서 불규칙하게 변화. 필사자 교체 추정.
- 8a '부, ㅎ' 등 자형과 운필 변화. 필사자 교체 추정.
- 13a 글자 크기 커지고 획 두께 차이의 편차 커지며 획의 강약 두드러지는 변화. 받침 'ㄹ'의 형태와 운필 변화. '를, ㅎ' 등 자형과 운필 변화. 필사자 교체 추정.
- 19a 글자 크기 커지고 자간 넓어지며 하늘점의 형태 변화. '을, ㅎ' 등 자형과 운필 변화. 필사자 교체 추정.
- 21a 글자 크기 작아지며 '을, ㅎ' 등 자형과 운필 변화. 필사자 교체 추정.
- 22a 글자 크기 작아지며 획 두꺼워지고 받침 'ㄹ'의 형태와 운필 변화. '블' 등 자형과 운필 변화. 필사자 교체 추정.
- 23a 획 얇아지며 '올, 를' 등 자형과 운필 변화. 필사자 교체 추정.
- 25a 6행부터 글자 크기 작아지며 '를, ㅎ' 등 자형과 운필 변화. 필사자 교체 추정.
- 27b 4행부터 글자 크기 커지며 운필 거칠어지고 자형과 획에서 정제되지 못한 형태와 글자 크기와 글줄 불규칙해지는 변화. 필사자 교체 추정.
- 27a 21a에서 나타나는 자형으로 변화. 필사자 교체 추정.
- 28b 4행부터 운필 거칠어지고 7,8행에서는 급격히 글자 커지는 등 불규칙한 필사 형태로 변화. '라, 을' 등 자형과 운필 변화. 필사자 교체 추정.
- 28a 급격히 글자 크기 작아지며 'ㅎ'의 진흘림 자형 출현. 받침 'ㄹ'의 형태와 운필 변화. 필사자 교체 추정.
- 30a 획 두께 고르게 형성되며 '를, ㅎ' 등 자형과 운필 변화. 필사자 교체 추정.
- 31a 글자 크기 커지며 자형 세로로 길어지고 자간 넓어지는 등 운필과 자형의 확연한 변화. 필사자 교체.
- 32a 글자 크기 작아지며 획 두꺼워지고 '를, ㅈ' 등 자형과 운필 변화. 필사자 교체 추정.– 35b 글자 크기 작아지며 운필 거칠어지고 '를, ㅎ' 등 자형과 운필 변화. 필사자 교체 추정.
- 36b 6행부터 글자 크기 작아지며 '라, ㅎ' 등 자형과 운필 변화. 필사자 교체 추정.
- 37a 글자 크기 커지며 획 두꺼워지고 '니, 슈' 등 자형과 운필 변화. 필사자 교체 추정.
- 38a 7행부터 글자 크기 작아지는 변화.

18. 명듀보월빙 권디십팔. 10행

▶ 궁중궁체 흘림. 앞 권과 같은 서체.
- 4b 7행부터 글자 크기 작아지며 운필 거칠어지는 변화. 받침 'ㄹ', '시' 등 자형과 운필 변화. 필사자 교체 추정.
- 6a 6행부터 급격히 글자 크기 작아지는 변화.
- 6a 글자 크기 작아지며 '금, 홀' 등 자형과 운필 변화. 필사자 교체 추정.
- 7b 운필 거칠어지며 'ㅎ'의 진흘림 형태 출현. '믈, ㅎ' 등 자형과 운필 변화. 필사자 교체 추정.
- 10a 글자 크기 커지며 자간 넓어지고 '을, 를' 등 자형과 운필 변화. 필사자 교체 추정.

- 12b 5행부터 글자 크기 급격히 작아지며 획 두꺼워지는 변화.
- 12a 글자 크기 커지며 '을, 를' 등 자형과 운필 변화. 필사자 교체 추정.
- 13a 글자 크기 작아지며 획 두께 불규칙해지고 '를, 첩' 등 자형과 운필 변화. 필사자 교체 추정.
- 16a 글자 크기 작아지며 글줄 흔들리며 '을, 흥' 등 자형과 운필 변화. 필사자 교체 추정.
- 18a 글자 크기 급격히 커지며 자간 넓어지는 변화. '믈, 을' 등 자형과 운필 변화. 필사자 교체 추정.
- 19b 6행부터 글자 크기 커지며 특히 6, 7행 운필과 결구 거칠어지고 자형과 글줄 불규칙. 필사자 교체 추정.
- 19a 글자 크기 작아지며 획 두께 일정하게 서사되는 변화. '을, 흥' 등 자형과 운필 변화. 필사자 교체 추정.
- 21b 6행 아홉 번째 글자부터 글자 크기 작아지며 글자 가로 폭 줄어들고 행간이 넓어지는 변화. '믈, 라' 등 자형과 운필 변화. 필사자 교체 추정.
- 22a 글자 가로 폭과 자간 넓어지고 획 얇아지고 결구법과 운필법의 확연한 변화. 필사자 교체.
- 23a 글자 크기 작아지고 납작한 형태의 자형으로 변화. '을, 를' 등 자형과 운필 변화. 필사자 교체 추정.
- 27a 획 두꺼워지고 획 두께 차에 의한 강약이 눈에 띄게 늘어나는 변화. '을, 흥' 등 자형과 운필 변화. 필사자 교체 추정.
- 29a 글자 크기 작아지고 획 얇아지며 '수, 시' 등 자형과 운필 변화. 필사자 교체 추정.
- 31a 글자 크기 작아지고 받침 'ㄹ', '흥' 등 자형과 운필 변화. 필사자 교체 추정.
- 32a 획 두께 불규칙해지고 글줄 흔들리며 '가, 라' 등 자형과 운필 변화. 필사자 교체 추정.
- 34b 글자 가로 폭 넓어지고 글자 크기 커지며 획 두께가 두꺼워지는 변화. 획 두께 일정하며 활달하고 건장한 느낌을 주는 자형으로 변화. 필사자 교체 추정.
- 35b 글자 크기 작아지고 세로로 긴 자형으로 변화. '을, 흥' 등 자형과 운필 변화. 필사자 교체 추정.
- 37b 글자 크기 작아지고 '다, 흥' 등 자형과 운필 변화. 필사자 교체 추정.

19. 명듀보월빙 권디십구. 10행
▶ 궁중궁체 흘림. 앞 권과 같은 서체.
- 4b 7행부터 글자 크기 급격히 작아지며 '일, 흥' 등 자형과 운필 변화. 필사자 교체 추정.
- 5a 자간 넓어지며 받침 'ㄹ', '부, 일' 등 자형과 운필 변화. 필사자 교체 추정.
- 6a '을, 흥' 등 자형과 운필 변화. 필사자 교체 추정.
- 8a 글자 크기 작아지고 획 두꺼워지며 '를, 흥' 등 자형과 운필 변화. 필사자 교체 추정.
- 10b 글자 크기 커지며 세로로 긴 자형을 보이고 있으며 가로획 기울기와 '윤, 를' 등 자형과 운필 변화. 필사자 교체 추정.
- 12a 글자 크기 작아지며 '을, 를' 등 자형과 운필 변화. 필사자 교체 추정.
- 13a 글자 크기 작아지며 '를, 라, 흥' 등 자형과 운필 변화. 필사자 교체 추정.
- 17a 획 얇아지며 자간과 행간 넓어지고 정제되고 균일한 획으로 변화. 자형과 운필의 확연한 변화. 필사자 교체.
- 19b 7행부터 급격히 글자 크기 작아지는 변화.
- 20b 7행부터 급격히 글자 크기 작아지고 획 얇아지는 변화.
- 20a 운필 거칠어지고 가로획 기울기 불규칙. '을, 흥' 등 자형과 운필 변화. 필사자 교체.
- 21b 획 두꺼워지고 가로획 기울기 일정하게 변화. '화, 흥' 등 자형과 운필 변화. 필사자 교체 추정.
- 24a 글자 크기 작아지며 '를, 믈' 등 자형과 운필 변화. 필사자 교체 추정.
- 26a 글자 크기 급격하게 커지며 획 두꺼워지고 '부, 흥' 등 자형과 운필 변화. 필사자 교체 추정.
- 28b 글자 가로 폭 좁아지며 행간 넓어지고 획 두께 일률적으로 변화. '라, 을' 등 자형과 운필 변화. 필사자 교체 추정.
- 29a 글자 크기 작아지며 '을, 흥' 등 자형과 운필 변화. 필사자 교체 추정.
- 31a 글자 크기 커지며 자간 급격히 넓어지며 자형과 운필의 확연한 변화. 필사자 교체.
- 32b 7행부터 글자 크기 작아지는 변화.
- 32a 글자 크기 작아지며 '를, 믈, 흥' 등 자형과 운필 변화. 필사자 교체 추정.

20. 명듀보월빙 권디이십. 10행
▶ 궁중궁체 흘림. 앞 권과 같은 서체.

- 4a 글자 크기 커지고 운필 거칠어지며 '부, 를' 등 자형과 운필 변화. 필사자 교체 추정.
- 5b 7행부터 급격히 글자 크기 작아지고 글줄 흔들리는 변화. '흔, ㅎ' 등 자형과 운필 변화. 필사자 교체 추정.
- 7b 3행부터 획 두꺼워지고 하늘점과 '를, ㅎ' 등 자형과 운필 변화. 필사자 교체 추정.
- 8a 자간 넓어지며 획 얇아지는 변화. 확연한 자형과 운필 변화. 필사자 교체.
- 9a 글자 크기 작아지고 획 두께 두꺼워지며 '수, 왈' 등 자형과 운필 변화. 필사자 교체 추정.
- 10a 6행부터 급격히 글자 크기 작아지며 '을, 수' 등 자형과 운필 변화. 필사자 교체 추정.
- 14a 글자 크기 커지고 세로로 긴 자형으로 변화. 왼뽑음과 '를, ㅎ' 등 자형과 운필 변화. 필사자 교체 추정.
- 15b 글자 크기 작아지고 '를, ㅎ' 등 자형과 운필 변화. 필사자 교체 추정.
- 16a 모음 'ㅣ' 세로획의 각도 불규칙해지고 7행부터 글자 크기 커지는 변화. '니, ㅎ' 등 자형과 운필 변화. 필사자 교체 추정.
- 20a 글자 크기 작아지며 '를, 을' 등 자형과 운필 변화. 필사자 교체 추정.
- 21a 글자 크기 작아지며 조금 더 정제된 획 사용. '을, ㅎ' 등 자형과 운필 변화. 필사자 교체 추정.
- 23b 글자 크기 작아지며 획 두꺼워지고 '믈, ㅎ' 등 자형과 운필 변화. 필사자 교체 추정.
- 24a 글자 크기 커지며 '부, 를' 등 자형과 운필 변화. 필사자 교체 추정.
- 25a 글자 크기 작아지며 '을, 를' 등 자형과 운필 변화. 필사자 교체 추정.
- 28a 글자 크기 커지며 자간 넓어지고 '를, ㅎ' 등 자형과 운필 변화. 필사자 교체 추정.
- 30a 획 얇아지고 자간 넓어지며 왼뽑음과 '라, 부' 등 자형과 운필 변화. 필사자 교체 추정.
- 32a 글자 크기 커지며 모음 'ㅣ' 세로획의 내려 긋는 각도와 글자 크기 불규칙해지는 변화. '을, 를' 등 자형과 운필 변화. 필사자 교체 추정.
- 34a 글자 크기 작아지며 가로획 기울기 불규칙하고 받침 'ㄹ'의 형태 변화. '을, ㅎ' 등 자형과 운필 변화. 필사자 교체 추정.
- 35b 획 두꺼워지며 하늘점의 형태 변화. '다, ㅎ' 등 자형과 운필 변화. 필사자 교체 추정.
- 36a 글자의 크기 커지며 '수, 즈, ㅎ' 등 자형과 운필 변화. 필사자 교체 추정.
- 38a 글자 크기와 획 두께 불규칙하게 변화. '변, ㅎ' 등 자형과 운필 변화. 필사자 교체 추정.

특이사항: 권지이십에서는 한 장에서 글자의 크기가 급격하게 커지거나 작아지는 현상이 유독 많다. 또한 32a부터는 장이 바뀜에 따라 하나의 글줄에 들어가는 글자의 수가 급격히 많아지거나 또는 줄어드는 현상이 반복적으로 나타난다.

– 권지일부터 권지이십까지 필사 양상

『명주보월빙』 권지일부터 권지이십까지의 자형을 살펴보면 필사자들마다 운필법에서 미묘한 차이를 보인다. 이와 같은 운필법의 차이는 자소의 형태 변화나 획형의 변화를 가져오며, 이는 곧 필사자 교체 여부를 판가름하는데 중요한 요인으로 작용한다. 미세한 운필의 차이를 제외하면 『명주보월빙』의 필사에 참여한 필사자들의 기본 결구법이나 운필법은 서로 매우 비슷하다. 이는 앞에서도 꾸준히 언급하고 있는 동일한 서사교육의 영향이라 할 수 있다.

한편 『명주보월빙』 권지이십까지의 필사 방식이나 양상을 살펴보면 앞의 필사자가 일정 부분 필사를 끝내고 나면 다음 필사자가 이를 이어받아 필사하고 있음을 볼 수 있다. 이때 필사자의 필사분량은 저마다 다른 것을 볼 수 있는데 이는 처음부터 필사자들에게 정확하게 할당된 분량이 없었음을 의미한다. 뿐만 아니라 필사자의 교체에 있어서도 정해진 규칙이나 규정 없이 필사자의 교체가 이루어졌을 가능성이 높다. 즉 정해진 차례나 순번 없이 그때그때의 시간과 상황이 맞는 필사자들이 임의대로 필사했을 가능성을 배제할 수 없는 것이다. 만약 필사자의 교체 규정이나 규칙이 존재하고 있었다면 장의 중간에서 갑자기 필사자가 교체되거나 심지어는 한 행의 몇 글자만 필사하고 필사자가 바뀌는 경우는 없었을 것이다. 앞서 살펴본 『구례공정충직절기』의 필사 방식도 『명주보월빙』과 똑같은 양상을 보이고 있는 점 또한 이를 방증한다고 하겠다.

그리고 같은 자형이 일정 간격을 두고 반복되고 있는 것을 볼 때 일정 수, 즉 4~5명 정도의 필사자들이 한 권의 책을 서로 돌아가며 필사하고 있었음을 추정할 수 있게 해준다.

- 권지이십까지 살펴본 결과 같은 양상이 계속 반복되므로 이후로는 필사자의 교체로 추정되는 곳의 페이지와 간략 설명만 표기하도록 한다. 단 특이한 사항이 나타나는 경우 서술하도록 한다.

21. 명듀보월빙 권디이십일. 10행

▶ 궁중궁체 흘림. 앞 권과 같은 서체.

−첫 장 3a의 경우 이례적으로 행간이 넓게 설계되어 있다. 이로 인해 마지막 행의 좌측 여백은 매주 좁아져 있는 상태로 앞 권과 많은 차이를 보인다. 넓어진 행간은 다음 장인 4b부터 조금씩 줄어들면서 5b 4행까지 이어지며 5행부터는 앞 권과 같은 넓이로 행간이 형성되고 있다. 책의 상하좌우 여백 또한 앞 권의 여백 크기와 비슷하게 이루어지고 있다.

− 5a 7행 첫 글자부터 열여섯 번째 글자까지 급격히 글자 크기 작아지며 이후 글자 크기 다시 커지며 'ㅎ'의 진흘림 자형 출현. 필사자 교체 추정.

− 6b 8행부터 글자 크기 작아지는 변화.

− 7a 획의 강약 줄어들고 정제, 균일한 획으로 변화, 획 두께 얇아짐. 필사자 교체 추정.

− 9b 글자 크기 작아지는 변화.

− 10a 5~8행만 글자 크기 커지는 변화. 필사자 교체 추정.

− 14b 글자 강약 강조, 획 두께 증가. 필사자 교체 추정.

− 17a~18a 글자의 크기 작아졌다 커졌다를 반복하며 글자의 크기 급변 함. 필사자 교체 추정.

− 19a 글자 크기 안정화, 균일화. 필사자 교체 추정.

− 24a 자간 넓어지며 보다 정제된 획과 자형, 공간의 여유. 필사자 교체 추정.

− 27a~28b 획 두꺼워 지며 거칠어진 획과 정제되지 않은 자형. 필사자 교체 추정.

− 28a 정제된 획과 자형, 강약의 조절. 필사자 교체 추정.

− 30a 자형과 운필의 변화. 필사자 교체 추정.

− 35b 8행부터 급격히 글자 크기 작아지며 획 두께 얇아지고 자간 넓어짐. 필사자 교체 추정.

22. 명듀보월빙 권디이십이. 10행

▶ 궁중궁체 흘림. 앞 권과 같은 서체.

− 6b 2행~6행 글자의 크기 급격히 커지며 획 두터워짐. 필사자 교체 추정.

− 6a 다시 글자 크기 작아지며 운필과 자형의 변화. 필사자 교체 추정.

− 11a~12b 자간이 넓어지고 획이 얇아지며 운필의 변화. 필사자 교체 추정.

− 12a~13b 11a 이전의 자형과 유사한 자형 사용. 필사자 교체 추정.

− 13a 11a~12b에 사용된 자형과 유사한 자형. 필사자 교체 추정.

− 15a 5행~10행 글자 급격히 커지는 변화. 필사자 교체 추정.

− 19b 6행부터 글자 크기 작아지는 변화. 필사자 교체 추정.

− 23a 글자 커지며 운필과 하늘점의 형태 등 자형의 변화. 필사자 교체 추정.

− 26a 가로획의 기울기 급격하게 우상향되며 거친 자형과 획. 필사자 교체 추정.

− 28a 6행부터 글자 크기 커지는 변화. 필사자 교체 추정.

− 31a 글자의 가로 폭 좁아지는 변화. 필사자 교체 추정.

− 34b 획 두께와 자형의 크기, 글자의 축 불규칙해지는 변화. 필사자 교체 추정.

23. 명듀보월빙 권디이십삼. 10행

▶ 궁중궁체 흘림. 앞 권과 같은 서체.

− 4b 6행부터 급격히 행간과 자간, 글자의 세로 길이 줄어드는 변화. 필사자 교체 추정.

− 5b 8행~10행만 첫 시작 글자의 위치가 상단 줄에서 위쪽으로 돌출되어 위치하면서 5a의 상단 줄과 연결되어 맞춰지는 현상.

− 6b 7행~10행도 위와 같은 현상으로 상단 줄보다 위로 위치하면서 6a의 상단 줄과 맞음. 7~10행의 경우 글자 크기 커지며 6a로 연결되면서 자형 변화. 필사자 교체 추정.

− 12a에서 글자의 크기 작아지며 13b에서 운필과 자형의 변화. 필사자 교체 추정.

− 15b에서만 운필의 변화가 나타나며 이후 15a에서 환원. 필사자 교체 추정.

− 19b 글자의 크기 커지며 획 두께 증가. 필사자 교체 추정.

– 22b 6행부터 22a 4행까지 글자의 크기 작아짐. 22a 5행~10행까지 글자 커지며 가로획의 기울기 우상향으로 급변. 22b~22a 글자의 크기 커졌다 작아졌다 반복. 필사자 교체 추정.

– 23a~24b 글자 크기 작아지며 결구법 변화. 필사자 교체 추정.

– 24a 획 얇아지며 획과 획 사이 공간 여유로워지고 자간 넓어지는 변화. 필사자 교체 추정.

– 26b 글자 크기 작아지며 획 두께 증가, 운필 변화. 필사자 교체 추정.

– 28a 글자 크기 커지며 글자의 축 변화. 필사자 교체 추정.

– 33a 가로획 짧아지며 전체적으로 세로로 긴 형태의 자형으로 변화. 이로 인해 글줄이 명확해짐과 동시에 자형 변화. 필사자 교체 추정.

– 36a 자간이 넓어지며 정제된 획과 자형으로 변화. 필사자 교체 추정.

– 39a 자형변화, 글자의 축 변화. 필사자 교체 추정.

24. 명듀보월빙 권디이십소. 10행
▶ 궁중궁체 흘림. 앞 권과 같은 서체.

– 8a 글자 커지며 자형 변화. 필사자 교체 추정. 글자 크기 커진 이후 글자의 크기가 작아지는 똑같은 양상으로 전개.

– 10a 글자 커지며 세로로 긴 자형으로 변화. 필사자 교체 추정.

– 14b 글자의 크기 작아지며 운필 변화. 필사자 교체 추정.

– 19a 글자 크기 급격히 작아지는 변화. 필사자 교체 추정.

– 21a 운필 변화. 필사자 교체 추정.

– 24a 자간 넓어지며 글자 크기 커지며 자형 변화. 필사자 교체 추정.

– 27b 글자 크기 작아지는 변화. 필사자 교체 추정.

– 29a 글자 크기 커지며 세로로 긴 자형으로 변화, 자간 넓어짐. 필사자 교체 추정.

– 30b 8행부터 글자 크기 작아지는 변화.

– 34b 6행부터 34a 4행까지 글자의 크기 급격히 작아지는 특이한 현상. 필사자 교체 추정.

– 38a 자형과 자간의 변화. 필사자 교체 추정.

25. 명듀보월빙 권디이십오. 10행
▶ 궁중궁체 흘림. 앞 권과 같은 서체.

– 8a 글자 크기 커지며 자형 변화, 정제된 획과 자형, 자간 넓어지는 변화. 필사자 교체 추정.

– 11a 글자 크기 작아지며 자형 변화. 필사자 교체 추정.

– 13b 1행~3행은 글자의 크기 극도로 줄어들었다 4행~7행은 급격히 글자 크기 커지며 이후 다시 글자의 크기 작아지는 변화. 필사자 교체 추정.

– 14a 글자 작아지며 행간 넓어짐, 이전보다 글줄 명확히 드러나며 정제된 획과 자형. 필사자 교체 추정.

– 17b 글자의 폭 줄어들며 가로획의 기울기 각도의 변화. 필사자 교체 추정.

– 22b 6행~10행 갑자기 글자 크기 커지는 현상이 나타나며 이후 22a에서도 커진 글자 크기 유지. 필사자 교체 추정.

– 24b~24a 글자의 크기 커졌다 작아졌다 반복.

– 26a 세로로 긴 자형으로 변화, 운필의 변화. 필사자 교체 추정.

– 27b 1행~6행까지 글자의 크기 커진 후 7행부터 글자 크기 급격히 작아지는 현상. 필사자 교체 추정.

– 28a 획 두터워지며 가로획의 기울기 각도(우상향) 커지는 변화. 필사자 교체 추정.

– 34a 윗 상단의 줄 맞춤에서 2행~5행만 위로 돌출되는 현상.

– 38a 글자의 크기 커지며 자형 변화와 운필 변화. 필사자 교체 추정.

– 39b 5행~10행 글자의 축이 왼쪽으로 기우는 특이한 현상과 운필이 거칠어지는 변화. 필사자 교체 추정.

26. 명듀보월빙 권디이십뉵. 10행
▶ 궁중궁체 흘림. 앞 권과 같은 서체,

– 4b에서 'ㅣ'축 정렬 안 되어 글자의 축이 왼쪽으로 기울면서 글줄이 휘는 현상. 25책의 마지막 후반부에 나타나는 현상과 동일한 현상. 필사자 교체 추정.

– 4a 글자 커지며 자간 넓어지고 자형과 운필의 변화. 필사자 교체 추정.

– 6a 자형과 운필변화. 필사자 교체 추정.

– 10a 글자 크기 작아지는 변화.

– 13b 5행~8행, 13a 5행~8행만 글자의 크기 커지는 특이한 현상. 14b,14a에서도 같은 현상 반복. 필사자 교체 추정.

– 17a 가로획의 기울기와 자형의 변화. 필사자 교체 추정.

– 18b 2행부터 7행까지 글자의 크기 급격히 커지며 글자의 축과 운필 거칠어지는 변화. 필사자 교체 추정.

– 18b 8행부터 글자 크기 급격히 작아지며 자형과 운필 변화. 필사자 교체 추정.

– 20b 1행~3행은 행간이 넓게 형성되고 있으나 4행 첫 글자의 위치가 옆 행보다 아래에서 시작하며 글자의 크기 또한 불규칙하게 형성되는 변화. 필사자 교체 추정.

– 22a 가로획 길이 짧아지며 글자의 가로 폭 좁아지고 자간 넓어지는 변화. 필사자 교체 추정.

– 25a 획 두꺼워 지며 자형과 운필 변화. 필사자 교체 추정.

– 35a 글자의 크기와 자간 커지며 자형 변화. 필사자 교체 추정.

– 38a글자의 크기 작아지며 가로획의 기울기와 자형 변화. 필사자 교체 추정.

특이사항: 권 마지막에 '최상궁이'로 끝나 문장이 맺어지지 않으며, '최상궁이'는 27책 첫머리에 다시 필사되고 있음.

27. 명듀보월빙 권디이십칠. 10행

▶ 궁중궁체 흘림. 앞 권과 같은 서체.

– 5a 자형 변화. 필사자 교체 추정.

– 9a 획 두께 얇아지며 자형과 운필 변화. 필사자 교체 추정.

– 12b 획 두께 두꺼워지며 운필 변화. 필사자 교체 추정.

– 13a 획의 강약 변화와 운필 변화. 필사자 교체 추정.

– 15b,15a 자형이 세로로 길어지면서 글자의 크기 커지는 변화. 특히 15a에서는 자간의 변화 심함. 필사자 교체 추정.

– 16b 자형과 운필 변화. 필사자 교체 추정.

– 18a 글자 크기 커지며 자형과 운필 변화. 필사자 교체 추정.

– 21a 획과 결구 거칠어지며 자형의 크기 커지는 현상. 필사자 교체 추정.

– 22b 다시 획과 결구 안정적으로 변화. 필사자 교체 추정.

– 22a 글자 크기 커지며, 획 얇아지고 자간 넓어지는 변화. 가로획의 기울기와 자형, 운필의 변화. 필사자 교체 추정.

– 23b 글자 크기 작아지는 변화.

– 30a 획 두꺼워 지며 자형 변화. 필사자 교체 추정.

– 31b 획과 결구 거칠어지기 시작하며 32b에서는 자형의 크기 커지며 매우 거칠어짐. 21a에서 나타나는 변화 현상과 동일. 필사자 교체 추정.

– 32a 자형과 운필 변화. 필사자 교체 추정.

– 37a 글자 크기 커지며 자간 넓어지고 자형 변화. 필사자 교체 추정.

28. 명듀보월빙 권디이십팔. 10행

▶ 궁중궁체 흘림. 앞 권과 같은 서체.

– 5a 획 얇아지며 자형과 운필 변화. 필사자 교체 추정.

– 10a 세로로 긴 자형으로 글 줄 명확. 자형과 운필 변화. 필사자 교체 추정.

– 12a 2행~6행 글자의 축과 크기, 획 두께 불규칙. 필사자 교체 추정.

– 13a 자형과 운필 변화. 필사자 교체 추정.

– 15a 5행~7행까지만 글자의 크기 커짐.

- 17a 자형과 운필 변화, 특히 기필에서 운필 변화. 필사자 교체 추정.
- 21b 5행부터 갑자기 첫 글자의 위치가 올라가 상단 줄 맞춤이 달라지며 자형과 획 두께 변화. 필사자 교체 추정.
- 23b 5행부터 7행까지 갑자기 글자의 크기와 획 두께 불규칙. 필사자 교체 추정.
- 23a 자간 넓어지며 자형과 운필 변화. 필사자 교체 추정.
- 32a 글자 크기 작아지며 자형 변화. 필사자 교체 추정.
- 35a 글자 폭 좁아지고 자간 넓어지며 자형 변화. 필사자 교체 추정.
- 36b 결구와 획 거칠어지며 글자의 폭 넓어지는 변화. 필사자 교체 추정.

특이사항: 21a~28a까지 윗줄 맞춤이 불규칙하게 진행.

29. 명듀보월빙 권디이십구. 10행
▶ 궁중궁체 흘림. 첫 부분 권지십삼과 같은 서체라 해도 무방할 정도. 정제되고 정돈된 자형과 획, 그리고 여유로운 공간 활용과 자간을 보이고 있음. 자형의 특징은 앞 권과 동일.
- 5b 9행부터 글자 크기 줄어들며 5a에서 자형과 획 이전보다 거칠어짐. 필사자 교체 추정.
- 11b 획 얇아지며 세로로 긴 자형으로 변화. 정제된 획과 운필의 변화, 공간의 균제가 돋보이며 이전보다 자간을 넓게 형성. 필사자 교체 추정.
- 12b 7행부터 운필과 자형 변화. 필사자 교체 추정.
- 14a 글자 크기 줄어들며 자형 변화. 필사자 교체 추정.
- 16a 글자의 크기 커짐.
- 17b 운필과 자형 변화. 필사자 교체 추정.
- 19a 윗줄 맞춤 불규칙, 자형과 운필변화. 필사자 교체 추정.
- 20a 운필과 자형 변화. 필사자 교체 추정.
- 23a 자형 변화. 필사자 교체 추정.
- 28a 운필과 자형 변화. 필사자 교체 추정.
- 30a 글자 크기 작아지며 자형 변화. 필사자 교체 추정.
- 32a 글자 크기 커지며 자형과 운필 변화. 필사자 교체 추정.
- 33b 7행부터 첫 글자의 위치가 올라가 상단 줄 맞춤이 달라지며 글자의 크기 불규칙해지고 자형과 운필 변화. 필사자 교체 추정.
- 35a 운필과 자형 변화. 필사자 교체 추정.

30. 명듀보월빙 권디삼십. 10행
▶ 궁중궁체 흘림. 앞 권과 같은 서체.
- 4a 첫 줄만 위로 돌출.
- 5b 9행부터 급격히 글자의 크기 줄어들며 자형 변화. 필사자 교체 추정.
- 6b 7행 6번째 글자부터 7행 마지막 글자까지 생소한 자형 출현. 운필과 결구 모두 처음 나타나며 글자의 크기나 글자의 축이 이전의 자형들과 모두 맞지 않는다. 6번째 글자에서 시작되어 행의 마지막 글자까지 13자는 이전 필사자와 전혀 상관없는 필사자로 추정된다. 필사자 교체.(13자만 다른 필사자가 필사.)
- 6a 운필과 자형 변화, 5행~7행 윗줄 맞춤 불규칙하며 글자의 크기와 자간도 불규칙. 필사자 교체 추정.
- 7a 글자의 크기 커지며 운필과 자형 변화. 필사자 교체 추정.
- 8a 글자 폭 좁아지며 자형 변화. 필사자 교체 추정.
- 10b, 10a의 경우 글자의 크기가 처음에 작아졌다 중간부터 커지며 다시 후반에 작아지는 현상이 반복 되고 있어 글자의 크기가 고르지 못하고 불규칙.
- 12b 6행부터 10행까지 급격하게 글자의 크기 작아짐. 필사자 교체 추정.
- 12a 운필과 자형 변화, 8행~10행 급격히 글자 크기 작아짐. 필사자 교체 추정.

- 13b 8행부터 13a 3행까지 급격히 글자 크기 작아짐. 필사자 교체 추정.

- 14b 8행부터 14a 3행까지 급격히 글자 크기 작아지며 14a 1행~3행 상하 폭이 줄어드는 변화. 필사자 교체 추정.

- 17a 운필과 자형 변화. 필사자 교체 추정.

- 19a 자간 넓어지고 획 얇아지며 자형과 운필 변화. 필사자 교체 추정.

- 23a 운필과 자형 변화. 필사자 교체 추정.

- 26a 자형 변화, 하늘점의 형태와 가로획의 각도 변화. 필사자 교체 추정.

- 28a 획 얇아지며 운필과 자형 변화. 필사자 교체 추정.

- 32b 획 얇아지며 운필과 자형 변화. 필사자 교체 추정.

- 34a 글자 크기 작아지며 세로로 긴 자형, 운필 변화. 필사자 교체 추정.

특이사항: 6b 7행 6번째 글자부터 7행 마지막 글자까지 13자만 다른 필사자가 필사. 그리고 마지막 문장에서 이전까지 볼 수 없었던 '하회를 셕남하라'(세책본에서 분권 지점을 표기하는 상투적 어투)라는 문장으로 끝남.

31. 명듀보월빙 권디삼십일. 10행

▶ 궁중궁체 흘림. 앞 권과 같은 서체.

- 5a 글자 크기 작아지며 자형과 운필 변화. 필사자 교체 추정.

- 7a 획 얇아지며 자형과 운필 변화. 필사자 교체 추정.

- 11a 글자 크기 작아지며 획 얇아지고 자간 넓어짐. 자형과 운필 변화. 필사자 교체 추정.

- 14a 운필과 자형 변화. 필사자 교체 추정.

- 18a 획 두꺼워 지며 운필과 자형 변화. 필사자 교체 추정.

- 21a 1행의 15자까지만 획 얇고 운필과 자형이 이전 이후와 다른 현상. 필사자 교체 추정.

- 23a 획 얇아지며 자형과 운필 변화. 필사자 교체 추정.

- 24b 획 두꺼워지며 자형과 운필 변화. 필사자 교체 추정.

- 25a 획 얇아지며 자형과 운필 변화. 필사자 교체 추정.

- 26a 글자 크기 작아지며 자형과 운필 변화. 필사자 교체 추정.

- 28a 4행~6행의 첫 부분들이 원 글자를 긁어내고 덧 쓴 듯 획 두께가 두꺼우며 운필과 자형 변화. 필사자 교체 추정.

- 30a 획 얇아지며 자간 넓어짐. 정제된 자형과 운필 변화. 필사자 교체 추정.

- 34a 자형과 운필 변화. 필사자 교체 추정.

- 38b 8행부터 급격히 글자 크기 작아지며 운필과 자형 변화. 필사자 교체 추정.

특이사항: 책 첫 부분 공격지에 볼펜으로 '본 책은 西紀一九六七 七月五日 番号表를 붙임'이라는 표기 있음.

32. 명듀보월빙 권디삼십이. 10행

▶ 궁중궁체 흘림. 앞 권과 같은 서체.

- 6a 자형과 운필 변화. 필사자 교체 추정.

- 9b 마지막 10행부터 자형, 운필 변화. 필사자 교체 추정.

- 10b 6행~9행만 획 두터워지고 분위기의 변화. 필사자 교체 추정.

- 11a와 12a 한 장 간격으로 자형과 운필의 변화가 나타나는 현상. 필사자 교체 추정.

- 16a 글자 크기 커지며 자간 넓어지고 자형과 운필 변화. 필사자 교체 추정.

- 18a 자형과 운필 변화. 필사자 교체 추정.

- 20b 7행부터 글자 크기 작아지며 자형과 운필 변화. 필사자 교체 추정.

- 25a 자형과 운필 변화. 필사자 교체 추정.

- 33a 글자 크기 커지며 자간 넓어지고 자형과 운필 변화. 필사자 교체 추정.

- 38a 자형과 운필 변화, 1행 획 얇아지는 현상. 필사자 교체 추정.

33. 명듀보월빙 권디삼십삼. 10행

▶ 궁중궁체 흘림. 앞 권과 같은 서체.

– 첫 장 이후 바로 4b부터 글자 크기 작아지며 4b,5b 1행~3행까지 글자 크기 작게 형성되다가 4행부터 7행까지 글자의 크기 커지며 다시 8행~10행은 글자의 크기가 작아지는 현상이 나타나고 있다. 특히 5b의 경우 글자의 크기 불규칙한 현상이 두드러지게 나타나고 있다. 필사자 교체 추정.

– 6a 획 얇아지며 운필과 자형 변화. 필사자 교체 추정.

– 9b 8행부터 9a 4행까지 글자 크기 급격히 작아지는 변화. 필사자 교체 추정.

– 11b 8행부터 글자의 축 흔들리며 글자 크기 작아지는 현상. 운필과 자형 변화. 필사자 교체 추정.

– 12b, 13b, 14b 7행부터 10행까지 급격히 글자의 크기 작아지는 현상.

– 14a 4행부터 글자 크기 커지며 자간 넓어지고 운필과 자형 변화. 필사자 교체 추정.

– 16b 8행부터 16a 2행까지 급격히 글자의 크기 작아지는 변화. 필사자 교체 추정.

– 20b 7행부터 글자 크기 작아지는 변화.

– 20a 획 얇아지고 자형과 운필 변화. 필사자 교체 추정.

– 22b 7행부터 글자 크기 작아지는 변화.

– 22a 획 얇아지고 자간 넓어지며 운필과 자형 변화. 필사자 교체 추정.

– 22a 3행에서 6행까지 자간 넓어지며 글자의 크기 커지는 변화.

– 23b 8행부터 글자 크기 작아지는 변화.

– 23a 1행~3행까지 획 얇아지고 자형과 운필 변화. 필사자 교체 추정.

– 23a 5행부터 획 두꺼워지고 자형과 운필 변화. 필사자 교체 추정.

– 24a 획 얇아지며 자형과 운필 변화. 필사자 교체 추정.

– 27a 자형과 운필 변화. 필사자 교체 추정.

– 28a 운필 변화. 필사자 교체 추정.

– 30b 9행부터 운필과 자형 변화. 필사자 교체 추정.

– 33a 자형과 운필 변화. 필사자 교체 추정.

– 34a 자형과 운필 변화. 필사자 교체 추정.

– 35b, 36a, 36b 글자 크기 불규칙

특이사항: 이 권수에서는 한 장 안에서 글자 크기가 불규칙한 경우가 유독 많아 세심한 연구 필요.

34. 명듀보월빙 권디삼십소. 10행

▶ 궁중궁체 흘림. 앞 권과 같은 서체.

– 4b 8행부터 4a 1행 10번째 글자까지 글자 크기 급격히 작아지며 자형과 운필 변화. 필사자 교체 추정.

– 5a 1행~3행 글자 작아지며 자형과 운필 변화. 필사자 교체 추정.

– 5a 4행부터 글자 크기 커지며 자간 넓어지고 다시 자형과 운필 변화. 필사자 교체 추정.

– 6b 9, 10행 급격히 글자 크기 작아지며 운필과 자형 변화. 필사자 교체 추정.

– 7a 정제되고 정돈된 자형과 운필 변화. 필사자 교체 추정.

– 8a 자형과 운필 변화. 필사자 교체 추정.

– 10a 자형과 운필 변화. 필사자 교체 추정.

– 12a 자형과 운필 변화. 필사자 교체 추정.

– 14a 자형과 운필 변화. 필사자 교체 추정.

– 16a 자형과 운필 변화. 필사자 교체 추정.

– 17b 7행부터 자간 넓어지며 운필과 자형 변화. 필사자 교체 추정.

– 19a 자형과 운필 변화. 필사자 교체 추정.

– 20a 1행만 글자 크기 급격히 커지며 세로로 긴 자형으로 자형과 운필 변화. 필사자 교체.

– 21b 7행부터 급격히 글자의 크기 작아지며 자형과 운필 변화. 필사자 교체 추정.

– 23b 9,10행 급격히 글자의 크기 작아지는 변화.

– 24a 자간 넓어지며 자형과 운필 변화. 필사자 교체 추정.

– 25a 자형과 운필 변화. 필사자 교체 추정.

– 30a 자형과 운필 변화. 필사자 교체 추정.

– 33a 자형과 운필 변화. 필사자 교체 추정.

– 34b 6행부터 글자의 크기 급격히 작아지며 자형과 운필 변화. 필사자 교체 추정.

– 36a 글자 커지며 자간 넓어지고 자형과 운필 변화. 필사자 교체 추정.

– 38b 8행부터 글자의 크기 급격히 작아지며 자형과 운필 변화. 필사자 교체 추정.

특이사항: 20a 1행만 필사한 후 필사자 교체.

35. 명듀보월빙 권디삼십오. 10행

▶ 궁중궁체 흘림. 앞 권과 같은 서체.

– 4b 8행부터 글자 크기 급격히 작아지며 자형과 운필 변화. 필사자 교체 추정.

– 5b~5a 글자 크기 매우 불규칙. 글자 크기 급격히 작아지고 커지는 현상 반복.

– 6a 1행~3행 자형과 운필 변화. 필사자 교체 추정.

– 6a 4행부터 획 두꺼워지며 또다시 자형과 운필 변화. 필사자 교체 추정.

– 7a 글자 크기 커지며 자형과 운필 변화. 필사자 교체 추정.

– 8a 자형과 운필 변화. 필사자 교체 추정.

– 9b 5행부터 10행까지 불규칙하고 거친 획과 자형으로 갑자기 변화. 이전과 상이한 정제되지 않은 운필과 자형으로 변화. 필사자 교체 추정.

– 9a 자형과 운필 변화. 필사자 교체 추정.

– 10a 자형과 운필 변화. 전반적으로 글자의 가로 폭이 줄어들며 이전보다 정제되고 정돈된 자형과 획으로 글줄 명확히 부각. 필사자 교체 추정.

– 13a 글자 크기 커지며 자간 넓어지고 자형과 운필 변화. 필사자 교체 추정.

– 15a 자형과 운필 변화. 필사자 교체 추정.

– 17a 획 얇아지며 자형과 운필 변화. 필사자 교체 추정.

– 18b 8행부터 글자 크기 작아지며 자형과 운필 변화. 필사자 교체 추정.

– 21b 8행부터 글자 크기 작아지며 자형과 운필 변화. 필사자 교체 추정.

– 23b 9행부터 첫 글자가 아래에 위치하여 윗줄맞춤에서 아래에 있게 되며 글자 크기 작아지고 자형과 운필 변화. 필사자 교체 추정.

– 24a 1행 여덟 번째 글자부터 글자 크기 커지며 자간 넓어지고 글줄 불규칙하게 크게 휘는 현상. 필사자 교체 추정.

– 26a 획 얇아지고 자간 넓어지며 자형과 운필 변화. 필사자 교체 추정.

– 28a 1행~3행 첫 글자가 아래에 위치하며 4행부터는 첫 글자가 1~3행보다 위에 위치. 상단 줄맞춤 어긋남. 또한 4행부터 글자의 크기 작아지며 자간 좁아지는 변화.

– 30a 자형과 운필 변화. 필사자 교체 추정.

– 34a 자형과 운필 변화. 필사자 교체 추정.

– 35b 1행만 첫 글자가 아래에 위치. 상단 줄 안 맞음.

– 36a 자형과 운필 변화. 필사자 교체 추정.

– 38a 자형과 운필 변화. 필사자 교체 추정.

36. 명듀보월빙 권디삼십뉵. 10행

▶ 궁중궁체 흘림. 앞 권과 같은 서체.

- 4b 8행부터 글자 크기 급격히 작아지며 자형과 운필 변화. 필사자 교체 추정.
- 4a 8행부터 글자 크기 커지며 획 두꺼워지고 자형과 운필 변화. 필사자 교체 추정.
- 5a 자형과 운필 변화. 필사자 교체 추정.
- 6b 전반적으로 글자의 크기 불규칙하며 8,9행 글자의 크기 급격히 작아짐.
- 6a 1행만 상단 윗줄 한 칸 아래로 위치하며 글자 크기 크고 자간 넓어지는 현상.
- 7b 5행부터 글자의 세로 길이 줄어들며 자간 극도로 좁아짐. 행간도 줄어들며 복잡한 양상을 보이며 자형과 운필 변화. 필사자 교체 추정.
- 7a 1행~3행 획 얇아지며 자간 넓고 자형과 운필 변화. 필사자 교체 추정.
- 7a 4행부터 획 두꺼워 지며 다시 자형과 운필 변화. 필사자 교체 추정.
- 8a 이전보다 상당히 정제되고 정돈된 획과 운필의 변화를 볼 수 있으나 자형의 변화는 두드러지게 나타나지 않음.
- 10a 1, 2행 글줄 흔들리며 자형 불규칙. 3행부터 안정화. 자형 변화. 필사자 교체 추정.
- 11b 1, 2행의 첫 글자 아래로 쳐지며 3행부터 첫 글자 위로 위치하며 상단 맞춤. 9,10행 글자 크기 작아지며 자형과 운필 변화. 필사자 교체 추정.
- 12a 자형과 운필 변화. 필사자 교체 추정.
- 15b 6행 여섯 번째 글자부터 글자 크기 불규칙하고 정제되지 않은 거친 획과 자형. 윗줄 불규칙. 필사자 교체 추정.
- 15a 획 얇아지고 자형과 운필 변화. 필사자 교체 추정.
- 16b 9행부터 글자의 크기 급격히 작아지며 자형과 운필 변화. 필사자 교체 추정.
- 17a 5행부터 자형과 운필 변화. 필사자 교체 추정.
- 18b 9행부터 글자의 크기 급격히 작아지며 자형과 운필 변화. 필사자 교체 추정.
- 19a 자형과 운필 변화. 필사자 교체 추정.
- 21b 8행부터 글자의 크기 급격히 작아지며 자형과 운필 변화. 필사자 교체 추정.
- 24b 8행부터 글자의 크기 급격히 작아지며 자형과 운필 변화. 필사자 교체 추정.
- 24a 자형과 운필 변화. 필사자 교체 추정.
- 27a 자형과 운필 변화. 필사자 교체 추정.
- 30b 8행부터 30a 2행까지 글자 크기 작아지며 운필 변화. 30a 3행부터 자형과 운필 변화. 필사자 교체 추정.
- 31b 자형과 운필 변화. 필사자 교체 추정.
- 33b 상단 줄 맞춤 불규칙.
- 33a 자형과 운필 변화. 필사자 교체 추정.
- 35b 상단 줄 맞춤 불규칙.
- 35a 자형과 운필 변화. 필사자 교체 추정.
- 39b 8행부터 글자의 크기 급격히 작아지며 자형과 운필 변화. 필사자 교체 추정.

37. 명듀보월빙 권디삼십칠. 10행

▶ 궁중궁체 흘림. 앞 권과 같은 서체.
- 6a 글자 크기 작아지며 운필과 자형 변화. 필사자 교체 추정.
- 8b 4행~6행만 글자의 크기 커지며 첫 글자들 위로 위치해 윗줄 맞춤에서 이탈.
- 9b 윗줄맞춤 불규칙.
- 9a 자간 넓어지며 자형과 운필 변화. 필사자 교체 추정.
- 10b 7행부터 10행까지 급격한 자형과 운필 변화. 필사자 교체 추정.
- 10a 자형과 운필 변화. 필사자 교체 추정.
- 11a 자형과 운필 변화. 필사자 교체 추정.
- 14a 자형과 운필 변화. 필사자 교체 추정.
- 15a 1행~3행까지 획 얇아지고 자형과 운필 변화. 필사자 교체 추정.
- 15a 4행부터 획 두꺼워 지며 운필과 자형 변화. 필사자 교체 추정.

- 20b 3행~5행까지 글자 크기 커지며 획과 결구 거칠어지고 자형과 운필 변화. 필사자 교체 추정.

- 20a 자형과 운필 변화. 필사자 교체 추정.

- 24a 자형과 운필 변화. 필사자 교체 추정.

- 26b 7행부터 글자 크기 작아지며 자형과 운필 변화. 필사자 교체 추정.

- 29a 자형과 운필 변화. 필사자 교체 추정.

- 33a 자형과 운필 변화. 필사자 교체 추정.

- 35b 7행부터 글자 크기 작아지며 자형과 운필 변화. 7행부터 윗줄 돌출. 필사자 교체 추정.

- 37a 자형과 운필 변화. 필사자 교체 추정.

38. 명듀보월빙 권디삼십팔. 10행

▶ 궁중궁체 흘림. 앞 권과 같은 서체.

- 4b 7행부터 급격하게 글자 크기 작아지며 자형과 운필 변화. 필사자 교체 추정.

- 4a 자형과 운필 변화. 필사자 교체 추정.

- 5b 자형과 운필 변화. 필사자 교체 추정.

- 8b 1행~6행까지 이전과 달리 자형이 길어지고 운필 변화. 필사자 교체 추정.

- 8b 7행부터 다시 글자 크기 작아지고 운필과 자형의 변화. 필사자 교체 추정.

- 9b 8행부터 9a 3행까지 글자의 크기 작아지며 운필 변화. 필사자 교체 추정.

- 11b 1행~8행까지 글자 크기 커지며 자형과 운필의 변화. 필사자 교체 추정.

- 11b 9행부터 글자 크기 작아지며 운필과 자형 변화. 필사자 교체 추정.

- 12b 6행부터 획 두꺼워지며 자형과 운필 변화. 필사자 교체 추정.

- 13a 자형과 운필 변화. 필사자 교체 추정.

- 15a 3행부터 첫 글자의 위치가 위로 형성되어 1,2행과 윗줄의 위치가 달라지며 자형과 운필 변화. 필사자 교체 추정.

- 15a 4행부터 자형과 운필 변화. 필사자 교체 추정.

- 16b 6행부터 윗줄 안 맞으며 자형과 운필 변화. 필사자 교체 추정.

- 16a 자형과 운필 변화. 필사자 교체 추정.

- 17b 9행부터 급격히 글자 크기 작아지며 자형과 운필 변화. 필사자 교체 추정.

- 19a 자형과 운필 변화. 필사자 교체 추정.

- 22a 자형과 운필 변화. 필사자 교체 추정.

- 23a 자형과 운필 변화. 필사자 교체 추정.

- 25a 자형과 운필 변화. 필사자 교체 추정.

- 27a 자형과 운필 변화. 필사자 교체 추정.

- 28b 8행부터 글자 크기 작아지며 운필과 자형 변화. 필사자 교체 추정.

- 30a 자형과 운필 변화. 필사자 교체 추정.

- 31a 자형과 운필 변화. 필사자 교체 추정.

- 33b 1행부터 7행까지 획의 각도와 기울기, 결구의 불규칙으로 전체적으로 정제되지 못한 자형. 필사자 교체 추정.

- 33b 8행부터 글자 크기 급격히 작아지고 자형과 운필 변화. 33a로 이어짐. 필사자 교체 추정.

- 35a 자형과 운필 변화. 필사자 교체 추정.

- 37b 6행부터 글자 크기 급격히 작아지고 자형과 운필 변화. 필사자 교체 추정.

39. 명듀보월빙 권디삼십구. 10행

▶ 궁중궁체 흘림. 앞 권과 같은 서체.

- 6a 자형과 운필 변화. 필사자 교체 추정.

- 8a 자형과 운필 변화. 필사자 교체 추정.

- 9b 8행부터 글자 크기 작아지고 자형과 운필 변화. 필사자 교체 추정.

- 11a 자형과 운필 변화. 필사자 교체 추정.

- 13b 7행부터 글자 크기 급격히 작아지고 자형과 운필 변화. 필사자 교체 추정.

- 16b 자형과 운필 변화. 필사자 교체 추정.

- 17a 자형과 운필 변화. 필사자 교체 추정.

- 18b 자형과 운필 변화. 필사자 교체 추정.

- 19a 자형과 운필 변화. 필사자 교체 추정.

- 22a 4행 17번째 글자부터 6행까지 급격히 글자 크기 커지는 현상

- 23a 자형과 운필 변화. 필사자 교체 추정.

- 24b 7행~10행까지 운필과 자형 변화. 필사자 교체 추정.

- 24a 자형과 운필 변화. 필사자 교체 추정.

- 25a 자형과 운필 변화. 필사자 교체 추정.

- 26a 자형과 운필 변화. 필사자 교체 추정.

- 27a 자형과 운필 변화. 필사자 교체 추정.

- 28a 5행부터 자형과 운필 변화. 필사자 교체 추정.

- 30b, 30a 9,10행 첫 글자 이전 행보다 아래서 시작. 윗줄맞춤에서 쳐지는 현상. 특히 30b는 윗줄맞춤 불규칙.

- 31a 자형과 운필 변화. 필사자 교체 추정. 8행~10행 첫 글자 이전 행보다 아래서 시작. 윗줄맞춤에서 쳐지는 현상.

- 32b 9행 일곱 번째 글자부터 10행까지 급격한 자형과 운필 변화. 필사자 교체 추정.

- 33a 자형과 운필 변화. 필사자 교체 추정.

- 34a 자형과 운필 변화. 필사자 교체 추정.

- 35a 자형과 운필 변화. 필사자 교체 추정.

- 38a 자형과 운필 변화. 필사자 교체 추정.

40. 명듀보월빙 권디샤십. 10행

▶ 궁중궁체 흘림. 앞 권과 같은 서체.

지금까지 앞 권들의 첫 장에서는 대부분 지극히 정돈되고 정제된 자형이 나타나고 있었으나 권지사십에서의 첫 장은 공간의 균제나 결구, 자간, 글자의 크기 등이 불규칙해 차이를 보인다.

- 3a 1행부터 7행까지 돋을머리의 형태와 크기, 각도가 유독 눈에 띄며 크게 부각되고 있다. 그리고 글자의 크기가 3행마다 변화하는 특징을 보인다. 2행~4행까지의 글자 크기가 가장 크며, 5행~7행까지가 중간 크기, 마지막 8행~10행까지의 글자 크기가 가장 작다. 첫 장에서의 이와 같은 변화는 지금까지 찾아보기 힘든 현상으로 매우 특이한 현상이라 할 수 있다. 8행부터 자형과 운필의 변화도 나타난다. 필사자 교체 추정.

- 4b 6행부터 10행까지 윗줄 맞춤이 이전보다 아래에 형성되고 있으며 글줄이 흔들리며 불규칙하고 자형과 운필 변화. 필사자 교체 추정.

- 5b 윗줄 맞춤 불규칙. 1행~3행, 4행~7행, 8행~10행 모두 첫 글자의 위치가 아래, 위, 아래로 서로 달라 윗줄 불규칙.

- 5a 자형과 운필 변화. 필사자 교체 추정.

- 6b 8행부터 자형과 운필 변화. 필사자 교체 추정.

- 8a 자형과 운필 변화, 윗줄 맞춤 불규칙. 필사자 교체 추정.

- 11b 8행부터 글자 크기 급격히 작아지며 자형과 운필 변화. 필사자 교체 추정.

- 11b 9행 아홉 번째 글자부터 마지막 글자 전까지 종이 덧대어 씀.

- 11a, 13a, 14a, 15a, 16b, 17a, 18a, 19a, 21a, 22a, 24a, 28a, 30a 자형과 운필 변화. 필사자 교체 추정.

- 31b 7행부터 글자 크기 작아지며 자형과 운필 변화.

- 34a, 36a, 37a, 38a 자형과 운필 변화. 필사자 교체 추정.

41. 명듀보월빙 권디스십일. 10행

▶ 궁중궁체 흘림. 앞 권과 같은 서체.

– 4b 4행부터 획이 두꺼워지고 자간이 줄어드는 변화를 보이나 6행부터 자형의 변화. 필사자 교체 추정.

– 6b 7행부터 자형과 운필 변화. 필사자 교체 추정.

– 8b 8행부터 급격히 글자 크기 작아지며 자형과 운필 변화. 필사자 교체 추정.

– 9b 5행부터 자형과 운필 변화. 필사자 교체 추정.

– 11a, 12a, 15a, 17a, 18a, 21a, 27a, 31a, 34a 자형과 운필 변화. 필사자 교체 추정.

– 35b 5행부터 글자의 크기 작아지며 획질과 자형, 운필 변화. 필사자 교체 추정.

– 38a 자형과 운필 변화. 필사자 교체 추정.

42. 명듀보월빙 권디스십이. 10행
▶ 궁중궁체 흘림. 앞 권과 같은 서체.

– 4b 7행부터 글자의 크기 급격히 작아지며 자형과 운필 변화. 필사자 교체 추정.

– 6a 자형과 운필 변화. 필사자 교체 추정.

– 8b 7행~10행 글자의 크기 급격히 작아지며 결구와 획 거칠어지는 변화. 필사자 교체 추정.

– 9a, 11a, 16a, 19a, 20b, 22a, 24a, 27a, 30a, 31a, 32a, 33a, 36a, 38b 자형과 운필 변화. 필사자 교체 추정.

43. 명듀보월빙 권디스십삼. 10행
▶ 궁중궁체 흘림. 앞 권과 같은 서체.

– 6a 자형과 운필 변화. 1,2행 세로획의 내려 긋는 각도의 불규칙으로 인해 글줄 흔들림.

– 8b 8행부터 글자의 크기 작아지며 자형과 운필 변화. 필사자 교체 추정.

– 9a, 14a 자형과 운필 변화. 필사자 교체 추정.

– 18b 5행부터 급격히 글자의 폭 좁아지며 자형과 운필 변화. 필사자 교체 추정.

– 20b 9행부터 글자의 크기 작아지며 자형과 운필 변화. 필사자 교체 추정.

– 21a, 24a 자형과 운필 변화. 필사자 교체 추정.

– 28b 글자의 크기 커지며 자형과 운필 변화. 필사자 교체 추정.

– 29a, 31a, 33b, 35a, 38a 자형과 운필 변화. 필사자 교체 추정.

44. 명듀보월빙 권디샤십스. 10행
▶ 궁중궁체 흘림. 앞 권과 같은 서체.

– 4b 9,10행만 글줄 흐트러지며 글자의 크기도 불규칙.

– 6b 9행부터 글자의 크기 급격히 작아지며 자형과 운필 변화. 필사자 교체 추정.

– 10a 자형과 운필 변화. 필사자 교체 추정.

– 14b 7행부터 글자 크기 작아지며 자형과 운필 변화. 필사자 교체 추정.

– 16a 자형과 운필 변화. 필사자 교체 추정.

– 17a 3행부터 자형과 운필 변화. 4행부터는 글자의 크기도 커지는 변화. 필사자 교체 추정.

– 18b 8행부터 10행까지 획 두꺼워 지며 운필과 결구 불안정. 필사자 교체 추정.

– 20b, 22a 자형과 운필 변화. 필사자 교체 추정.

– 25b 6행부터 10까지 글자 크기 불규칙해지며 획 두꺼워 지고 자형과 운필 변화. 필사자 교체 추정.

– 31a, 34a, 37a 자형과 운필 변화. 필사자 교체 추정.

45. 명듀보월빙 권디스십오. 10행
▶ 궁중궁체 흘림. 앞 권과 같은 서체.

– 8a 자형과 운필 변화. 필사자 교체 추정.

– 9b 6행부터 9a 5행까지 윗줄 맞춤 불규칙.

– 10a, 11a, 13a, 14a, 15a, 17b, 19a 자형과 운필 변화. 필사자 교체 추정.

- 20b 1행에서 6행까지만 글자 크기 커지며 자형과 운필 변화. 7행부터 글자 크기 작아지며 자형과 운필변화. 필사자 교체 추정.
- 24a 1행 첫 글자부터 여섯 번째 글자까지만 이전과 전혀 다른 생소한 자형과 운필로 변화. 필사자 교체.(여섯 글자만 다른 필사자가 필사.)
- 25b 7행부터 25a 2행까지 글자의 크기와 자간 커지며 운필 변화. 필사자 교체 추정.
- 25a 3행부터 글자 크기 작아짐.
- 27b 9행부터 급격히 글자 크기 작아지며 자형과 운필 변화. 필사자 교체 추정.
- 32a 자형과 운필 변화. 필사자 교체 추정.
- 33b 8행부터 급격히 글자 크기 작아지며 자형과 운필 변화. 필사자 교체 추정.
- 36a 자형과 운필 변화. 필사자 교체 추정.

특이사항: 24a 1행 첫 글자부터 여섯 번째 글자까지만 다른 필사자가 필사.

46. 명듀보월빙 권디스십뉵. 10행

▶ 궁중궁체 흘림. 앞 권과 같은 서체.
- 5b 9,10 글자 크기 작아지며 운필과 자형 변화하고 첫 글자의 위치가 아래에 형성되며 윗줄 맞춤 이탈. 5a 1,2행은 5b 9,10행과 윗줄 맞추고 있으나 3행부터 첫 글자가 다시 위에 위치하고 이를 기준으로 윗줄 맞춤 전개.
- 5a 3행부터 자형과 운필 변화. 필사자 교체 추정.
- 6b 7행부터 글자 폭 좁아지며 자형과 운필 변화. 필사자 교체 추정.
- 7a 자형과 운필 변화. 필사자 교체 추정.
- 8b 7행부터 글자 크기 작아지며 자형과 운필 변화. 필사자 교체 추정.
- 9b 7행 12번째 글자부터 급격히 자간 줄어들며 운필과 결구 거칠어지고 글자 크기 불규칙. 필사자 교체 추정.
- 9a 자형과 운필 변화. 필사자 교체 추정.
- 12a 자형과 운필 변화. 필사자 교체 추정.
- 14b 8행부터 글자 크기 작아지며 자형과 운필 변화. 필사자 교체 추정.
- 16a 자형과 운필 변화. 필사자 교체 추정.
- 18b 8행부터 18a 1행까지 기존 윗줄 맞춤에서 이탈한 후 아래 위치에서 별도로 4행만 따로 형성. 18a 2행부터 다시 위로 윗줄 맞춤 형성. 18b 8행부터 자형과 운필 변화. 필사자 교체 추정.
- 19b 7행부터 급격히 글자 크기 작아지며 글자의 축과 자형, 운필 변화. 필사자 교체 추정.
- 21b 6행부터 21a 1행까지 윗줄 맞춤 따로 형성. 자간과 글자 크기 줄어들며 자형과 운필 변화. 필사자 교체 추정.
- 21a 1행의 글자 크기 유독 작으며 2행부터 윗줄 위로 형성.
- 22b 9행부터 글자 크기 작아지며 자형과 운필 변화. 필사자 교체 추정.
- 22a 자형과 운필 변화 외에 글자 크기와 윗줄 맞춤이 불규칙한 현상. 필사자 교체 추정.
- 23b 7행부터 글자 크기 작아지며 자형과 운필 변화. 필사자 교체 추정.
- 24b 9행부터 글자 크기 작아지며 자형과 운필 변화. 필사자 교체 추정.
- 25a, 26a, 27a, 29a, 33a, 35a, 39a 자형과 운필 변화. 필사자 교체 추정.

47. 명듀보월빙 권디스십칠. 10행

▶ 궁중궁체 흘림. 앞 권과 같은 서체.
- 4b 6행부터 10까지 글자의 크기와 자간 급격히 작아졌다 커졌다 반복하며 자간도 줄어들고 늘어나는 현상 반복.
- 5a 자형과 운필 변화. 특히 7,8행 글자의 크기 커졌다 작아졌다 급변. 필사자 교체 추정.
- 6a 자형과 운필 변화. 필사자 교체 추정.
- 7a 자형과 운필 변화. 필사자 교체 추정. 1행부터 7행까지와 8행부터 10까지 윗줄 맞춤 상이. 8행부터 첫 글자의 위치가 위로 형성되며 글자의 크기 또한 급격히 작아지는 현상.
- 9a 자형과 운필 변화. 필사자 교체 추정.

– 11a 자형과 운필 변화. 필사자 교체 추정.

– 12b 9행부터 급격히 글자 크기 작아짐.

– 13b 4행부터 글자 크기 작아지며 자형과 운필 변화. 필사자 교체 추정.

– 15a 자형과 운필 변화. 필사자 교체 추정.

– 17a 자형과 운필 변화. 필사자 교체 추정.

– 18b 6행 18번째 글자부터 획 두꺼워지며 자형과 운필 변화.

– 19a 자형과 운필 변화. 필사자 교체 추정.

– 24a 자형과 운필 변화. 필사자 교체 추정.

– 26b 7행부터 글자 폭 좁아지며 자형과 운필 변화. 필사자 교체 추정.

– 27b 9행부터 글자 크기 작아지며 자형과 운필 변화. 필사자 교체 추정.

– 30b 8행부터 글자 크기 작아지며 자형과 운필 변화. 필사자 교체 추정.

– 32b 9행부터 글자 크기 작아지며 자형과 운필 변화. 필사자 교체 추정.

– 33a 자형과 운필 변화. 필사자 교체 추정.

– 34a 자형과 운필 변화. 필사자 교체 추정.

– 35b 9행부터 글자 크기 작아지며 자형과 운필 변화. 필사자 교체 추정.

– 36a, 37a, 39a 자형과 운필 변화. 필사자 교체 추정.

48. 명듀보월빙 권디스십팔. 10행

▶ 궁중궁체 흘림. 앞 권과 같은 서체.

– 5b 9행부터 글자 크기 작아지며 자형과 운필 변화. 필사자 교체 추정.

– 6b 8행부터 급격히 글자 크기 작아지며 자형과 운필 변화. 필사자 교체 추정.

– 7b 8행부터 글자 크기 작아지며 자형과 운필 변화. 필사자 교체 추정.

– 8a 자형과 운필 변화. 필사자 교체 추정. 특히 3행의 경우 14번째 글자까지 글자의 크기 매우 작으며 윗줄에서 돌출되고 있으며, 글자 크기가 행 중간에 급격히 작아지고 불규칙해지는 현상은 9a까지 지속.

– 10a, 13a, 14a, 15a, 16a 자형과 운필 변화. 필사자 교체 추정.

– 17b 7행부터 자간의 간격 좁아지고 글자 크기 줄어듦.

– 17a 윗줄 맞춤에서 1행만 위로 돌출.

– 19a 자형과 운필 변화. 필사자 교체 추정.

– 20b 7행부터 글자 크기 급격히 줄어들며 자형과 운필 변화. 필사자 교체 추정.

– 23a, 25a, 26a 자형과 운필 변화. 필사자 교체 추정.

– 27b 8행부터 글자 크기 작아지며 자형과 운필 변화. 필사자 교체 추정.

– 28a, 31a, 32a, 33a, 36a 자형과 운필 변화. 필사자 교체 추정.

49. 명듀보월빙 권디스십구. 10행

▶ 궁중궁체 흘림. 앞 권과 같은 서체.

– 5b, 5a 글자의 크기가 급격히 작아지고 커지는 현상이 나타나며 이와 더불어 자간도 줄어들고 늘어나는 현상 반복.

– 6b 7행부터 글자의 결구와 운필이 거칠어지며 자간이 줄어들고 정돈된 글줄에서 흐트러지는 현상. 9, 10행은 글자의 크기 급격히 줄어들며 자형과 운필변화. 필사자 교체 추정.

– 6a 자형과 운필 변화. 필사자 교체 추정.

– 7a 자형과 운필 변화. 필사자 교체 추정.

– 8b 9행부터 글자 크기 작아지며 자형과 운필 변화. 필사자 교체 추정.

– 10b 7행부터 글자 크기 작아지며 자형과 운필 변화. 필사자 교체 추정.

– 13a, 14a, 15a 자형과 운필 변화. 필사자 교체 추정.

– 16b 7행부터 급격히 글자 크기 작아지며 자형과 운필 변화. 필사자 교체 추정.

– 17a 자형과 운필 변화. 필사자 교체 추정.

– 18a 자형과 운필 변화. 필사자 교체 추정.

– 19b 9행부터 글자 크기 작아지며 자형과 운필 변화.

– 23a, 25a, 30a ,32a, 33a, 35a 자형과 운필 변화. 필사자 교체 추정.

– 38b 8행부터 자형과 운필 변화. 필사자 교체 추정.

50. 명듀보월빙 권디오십. 10행

▶ 궁중궁체 흘림. 앞 권과 같은 서체.

– 4b 전체적으로 글자 크기 불규칙하며 8행부터는 첫 글자가 돌출되며 윗줄 맞춤에서 이탈.

– 4a 자형과 운필 변화. 필사자 교체 추정.

– 8b 9,10행만 급격히 글자 크기 작아지는 현상.

– 9b 7행부터 글자의 크기 작아지며 자형과 운필 변화. 필사자 교체 추정.

– 11b 9행부터 글자의 크기 작아지며 자형과 운필 변화. 필사자 교체 추정.

– 12b 5행 마지막 부분 '미오어니다'가 두 줄로 서사되어 있음. 본문의 내용과 상관없는 문장으로 보인다. 지금까지 볼 수 없었
 던 현상.

– 12a, 17a, 18b, 19b, 20a 자형과 운필 변화. 필사자 교체 추정.

– 21b 8행부터 글자 크기 작아지며 자형과 운필 변화. 필사자 교체 추정.

– 23a 자형과 운필 변화. 필사자 교체 추정.

– 24b 5행부터 'ㅣ'모음 짧아져 글자의 길이 줄어들며 자형과 운필 변화. 필사자 교체 추정.

– 24a, 26a, 29b, 30b, 31a, 33b 자형과 운필 변화. 필사자 교체 추정.

– 33a 10행만 윗줄 맞춤에서 돌출.

– 34a, 37b, 39b, 39a자형과 운필 변화. 필사자 교체 추정.

51. 명듀보월빙 권디오십일. 10행

▶ 궁중궁체 흘림. 앞 권과 같은 서체.

– 6b 7행부터 글자 크기 작아지며 자형과 운필 변화. 필사자 교체 추정.

– 7b 1행부터 자형과 운필 변화가 보이며 특히 3행부터 5행까지 급격히 글자 크기 커지는 현상. 필사자 교체 추정.

– 7b 7행부터 글자 크기 작아지며 자형과 운필 변화. 필사자 교체 추정.

– 8b 5행부터 7행까지 급격히 글자 크기 커지는 현상.

– 8b 8행부터 글자 크기 작아지며 자형과 운필 변화. 필사자 교체 추정.

– 10a 자형과 운필 변화. 필사자 교체 추정.

– 12a 자형과 운필 변화. 필사자 교체 추정.

– 14a 4행 중간 부분 1~2글자 정도 들어갈 수 있는 공간 발생. 행 중간에 빈 공간 발생은 지금껏 볼 수 없었던 현상.

– 17b 8행부터 글자 크기 작아지며 자형과 운필 변화. 필사자 교체 추정.

– 21b 7행부터 글자 크기 작아지며 자형과 운필 변화. 필사자 교체 추정.

– 23b 8행부터 글자 크기 작아지며 자형과 운필 변화. 필사자 교체 추정.

– 25b 8행부터 글자 크기 작아지며 자형과 운필 변화. 필사자 교체 추정.

– 26a, 28a, 32a, 34a, 37a, 39a 자형과 운필 변화. 필사자 교체 추정.

52. 명듀보월빙 권디오십이. 10행

▶ 궁중궁체 흘림. 앞 권과 같은 서체.

– 4b 9행부터 글자의 크기 작아지며 자간이 줄어들고, 4a에서는 획 두께도 두꺼워지는 변화를 보이지만 자형에 있어서의 변화
 는 미미.

– 5b 자형과 운필 변화. 필사자 교체 추정.

– 7a 자형과 운필 변화. 필사자 교체 추정.

– 8b 7행부터 글자 크기 작아지며 자형과 운필 변화.

– 10a, 11a, 14a, 16a, 17a 자형과 운필 변화. 필사자 교체 추정.

– 18b 6행부터 글자 크기 작아지고 자간 줄어들며 자형과 운필 변화. 필사자 교체 추정.

– 19b 7행부터 19a 2행까지 글자 크기 급격히 작아짐.

– 20a 자형과 운필 변화. 필사자 교체 추정.

– 21b 7행부터 글자 크기 작아지고 자간 줄어들며 자형과 운필 변화. 필사자 교체 추정.

– 22a 자형과 운필 변화. 필사자 교체 추정.

– 24a 자형과 운필 변화. 필사자 교체 추정.

– 25b 7행 끝에서 5번째 글자부터 8행 11번째 글자까지 결구와 운필 급격히 거칠어지고 자형과 운필 변화.

– 25a, 26a, 28a 자형과 운필 변화. 필사자 교체 추정.

– 29b 8행부터 급격히 글자 크기 작아지며 자형과 운필 변화. 필사자 교체 추정.

– 30a, 31a, 34a, 35a, 36a, 37a, 38a, 39a 자형과 운필 변화. 필사자 교체 추정.

특이사항: 책의 첫 부분에서 글자의 크기가 커지고 작아지고 또 자간이 늘어나고 줄어드는 현상이 계속 같은 양상으로 반복되며 특히 글자의 크기가 급격히 변하는 불규칙한 모습도 매 장에서 반복되는 현상이 나타난다. 하지만 획의 속도나 운필의 방법, 자형에 있어서는 작은 차이만 보일 뿐 눈에 띄는 큰 변화는 보이지 않으며 자형과 운필이 엇비슷한 점을 볼 때 동일한 학습과정에 의한 결과로 추정할 수밖에 없다.

53. 명듀보월빙 권디오십삼. 10행

▶ 궁중궁체 흘림. 앞 권과 같은 서체.

– 4a 자형과 운필 변화. 필사자 교체 추정.

– 4a 9행부터 글자의 크기 작아지며 자형과 운필 변화. 필사자 교체 추정.

– 5a, 6a, 7a, 9a, 11a, 12a, 13a, 16a 자형과 운필 변화. 필사자 교체 추정.

– 18b 6행부터 글자 크기 작아지며 자형과 운필 변화. 필사자 교체 추정.

– 19a, 21a, 22b 자형과 운필 변화. 필사자 교체 추정.

– 23b 6행부터 획 두꺼워 지며 자형과 운필 변화. 필사자 교체 추정.

– 24a, 25a, 27a, 29a, 30a 자형과 운필 변화. 필사자 교체 추정.

– 31b 7행부터 자형과 운필 변화. 필사자 교체 추정.

– 34b 9행부터 급격히 글자 크기 작아지며 자형과 운필 변화. 필사자 교체 추정.

– 35a, 36a, 37a 자형과 운필 변화. 필사자 교체 추정.

54. 명듀보월빙 권디오십ᄉ. 10행

▶ 궁중궁체 흘림. 앞 권과 같은 서체.

– 4b 9행부터 글자 크기 작아지며 자형과 운필 변화. 필사자 교체 추정.

– 7a 자형과 운필 변화. 필사자 교체 추정.

– 8b 4행부터 윗줄 맞춤 흐트러지며 7행에서 9행까지는 첫 글자가 위로 형성되는 등 윗줄 맞춤 불규칙. 5행부터는 획 두께의 변화가 심해지며 자형과 운필의 변화. 필사자 교체 추정. 필사자 교체 추정.

– 8a, 9a, 10a, 12a, 13a 자형과 운필 변화. 필사자 교체 추정.

– 16b 8행부터 글자 크기 작아지며 자형과 운필 변화. 필사자 교체 추정.

– 18a 자형과 운필 변화. 필사자 교체 추정.

– 20b 7행부터 글자 크기와 자간 줄어들며 자형과 운필 변화. 필사자 교체 추정.

– 23a, 28a, 31a, 34a, 36a 자형과 운필 변화. 필사자 교체 추정.

– 37b 8행부터 글자 크기 작아지며 자형과 운필 변화. 필사자 교체 추정.

55. 명듀보월빙 권디오십오. 10행

▶ 궁중궁체 흘림.

- 3a의 경우 큰 틀에서는 앞 권과 같은 서체이나 이제껏 사용되지 않은 획의 형태가 나타나고 있다. 특히 4행 '츄ㅣ'의 세로획 'ㅣ'모음의 경우 한자 획에서나 볼 수 있는 형태로 기둥에서 왼뽑음으로 내려오면서 획이 두텁게 빠지며, 돋을머리에서도 붓이 지면에 닿은 너비 그대로 붓을 꺾어내려 일반적인 돋을머리의 형태와 다른 운필을 보이고 있다.
- 4b 자형과 운필 변화. 윗줄 맞춤 불규칙. 필사자 교체 추정.
- 5b 8행부터 급격히 글자 크기 작아지며 자형과 운필 변화. 필사자 교체 추정.
- 6b 윗줄맞춤이 1,2행은 아래로 쳐져 있고 3행~5행은 1,2행보다 약간 위로 형성되어 있으며, 또 6행~10은 그보다 위쪽으로 형성되는 등 윗줄맞춤이 불규칙하다. 그리고 1행~7행까지의 자형과 8행~10까지의 자형이 서로 다른 모습을 보이고 있다. 각각 필사자 교체 추정.
- 6a 자형과 운필 변화. 필사자 교체 추정.
- 7b 윗줄 맞춤 불규칙하며 8행부터 급격히 글자 크기 작아지며 자형과 운필 변화. 필사자 교체 추정.
- 8a, 9a, 10a, 12a, 13a, 14a, 15a 자형과 운필 변화. 필사자 교체 추정.
- 16b 8행부터 글자 크기 급격히 작아지며 자형과 운필 변화. 필사자 교체 추정.
- 17a, 18a, 20a, 21a, 22a, 23a, 25a, 26a, 27a, 28a, 29a 자형과 운필 변화. 필사자 교체 추정.
- 30b 8행부터 글자 크기 작아지며 자형과 운필 변화. 필사자 교체 추정.
- 31b 7행부터 글자 크기 작아지며 자형과 운필 변화. 필사자 교체 추정.
- 32a 자형과 운필 변화. 필사자 교체 추정.
- 33b 6행부터 윗줄 맞춤에서 아래로 형성되며 글자의 폭이 넓어지고 획이 두꺼워지는 변화. 자형과 운필의 변화. 필사자 교체 추정.
- 33a 자형과 운필 변화. 필사자 교체 추정.
- 34b 8행부터 급격히 글자 크기 작아지며 자형과 운필 변화. 필사자 교체 추정.
- 35b 6행부터 글줄 흐트러지며 8행부터 윗줄 맞춤도 어그러짐. 필사자 교체 추정.
- 35a, 36a, 37a, 38a, 39a자형과 운필 변화. 필사자 교체 추정.

특이사항: 권지오십오의 자형은 중반을 기점으로 크게 전반부와 후반부로 나눌 수 있는데 3a에서 26b지의 자형과 26a부터 마지막까지의 자형으로 분류할 수 있다. 필사자들은 결구법과 운필법에서 변화의 차이를 쉽게 구분할 수 없을 정도로 서로 유사성과 동질성이 강하다고 할 수 있으며, 위 분석 결과를 토대로 살펴보면 필사자들은 평균적으로 한 장에 두 장 정도의 분량을 필사한 것으로 판단 가능하다. 또한 같은 특징들을 보이는 자형들이 반복적으로 나타나는 필사 양상으로 볼 때 일정수의 한정된 인원이 교대로 필사했을 것으로 추정 가능하다.

56. 명듀보월빙 권디오십뉵. 10행

▶ 궁중궁체 흘림. 앞 권과 같은 서체.

- 9b 6행부터 글자의 크기 급격히 작아지며 자형과 운필 변화. 필사자 교체 추정.
- 9a, 10a,12a, 13a, 14a 자형과 운필 변화. 필사자 교체 추정.
- 16b 7행부터 급격히 글자 크기 작아지며 자간 줄어들고 자형과 운필 변화. 필사자 교체 추정.
- 17b 8행부터 글자 크기 작아지며 자형과 운필 변화. 필사자 교체 추정.
- 18a, 19a, 20a, 21b, 23a, 24a, 25a, 26a, 28a, 31a, 34a, 35a, 36a, 37a 자형과 운필 변화. 필사자 교체 추정.

57. 명듀보월빙 권디오십칠. 10행

▶ 궁중궁체 흘림. 앞 권과 같은 서체.

- 5b,5a,6a,8a,9a 자형과 운필 변화. 필사자 교체 추정.
- 10b 7행부터 급격히 글자 크기 작아지며 자형과 운필 변화. 필사자 교체 추정.
- 11a, 13b, 14a, 15a 자형과 운필 변화. 필사자 교체 추정.

- 16b 9행부터 글자 크기 작아지며 자형과 운필 변화. 필사자 교체 추정.

- 18a, 19a, 21a, 23a, 25a, 26a, 27a 자형과 운필 변화. 필사자 교체 추정.

- 29b 9행부터 글자 크기 작아지며 자형과 운필 변화. 필사자 교체 추정.

- 31a 자형과 운필 변화. 필사자 교체 추정.

- 33a, 35a 자형과 운필 변화. 필사자 교체 추정.

- 36b 1행~5행까지와 6행에서 10까지의 자형과 운필, 글자의 크기 등이 다른 특이한 현상을 보이고 있다. 각각 필사자 교체 추정.

- 36a, 37a 자형과 운필 변화. 필사자 교체 추정.

특이사항: 마지막 문장 '어시의금후와'로 끝나 문장 완결되지 않음.

58. 명듀보월빙 권디오십팔. 10행
▶ 궁중궁체 흘림. 앞 권과 같은 서체.
- 5a, 6a 자형과 운필 변화. 필사자 교체 추정.
- 7b 7행부터 자형과 운필 변화. 필사자 교체 추정.
- 8a, 9a 자형과 운필 변화. 필사자 교체 추정.
- 10b 8행부터 글자 크기 급격히 작아지며 자형과 운필 변화. 필사자 교체 추정.
- 11a, 12a 자형과 운필 변화. 필사자 교체 추정.
- 13b 8행부터 글자 크기 작아지며 자형과 운필 변화. 필사자 교체 추정.
- 14a, 15a, 16a, 18a 자형과 운필 변화. 필사자 교체 추정.
- 20b 8행부터 급격히 운필 거칠어지며 결구에서도 균제가 잘 이루어지지 않는 현상. 특히 9,10행 갈필로 눌러쓴 자형들 속출. 필사자 교체 추정.
- 20a, 21a, 22a 자형과 운필 변화. 필사자 교체 추정.
- 24b 6행부터 급격히 크기 작아지며 자형과 운필의 변화. 필사자 교체 추정.
- 25a 자형과 운필 변화. 필사자 교체 추정.
- 26b 5행부터 자형과 운필 변화. 필사자 교체 추정.
- 28a, 30a 자형과 운필 변화. 필사자 교체 추정.
- 31b 6행 자형과 운필 변화. 필사자 교체 추정.
- 32a, 35a 자형과 운필 변화. 필사자 교체 추정.
- 36b 글자크기와 획의 두께 불규칙. 필사자 교체 추정.
- 36a 자형과 운필 변화. 필사자 교체 추정.
- 38b 6행부터 자형과 운필의 변화. 필사자 교체 추정.

59. 명듀보월빙 권디오십구. 10행
▶ 궁중궁체 흘림. 앞 권과 같은 서체.
- 4a 1행~6행까지 자형과 운필 변화. 4a 7행부터 윗줄 이전 행보다 밑으로 형성되며 다시 자형과 운필 변화. 필사자 교체 추정.
- 5b 8행부터 글자 크기 급격히 작아지며 자형과 운필 변화. 필사자 교체 추정.
- 6b 8행부터 글자 크기 급격히 작아지나 자형과 운필 변화는 큰 차이 없음.(5b, 6b 모두 4행~6행만 글자 크기가 커지는 특이한 현상을 볼 수 있음)
- 10a, 11a 자형과 운필 변화. 필사자 교체 추정.
- 12b 9행 9번째 글자 이후 공백. 행의 반 이상을 빈 공간으로 처리하는 것은 지금까지 없었던 일로 특이한 현상.
- 13a, 15a, 16a, 17a, 19b 자형과 운필 변화. 필사자 교체 추정.
- 19a 5행 13번째 글자 이후 또다시 공백. 자형과 운필 변화. 필사자 교체 추정.
- 21a 자형과 운필 변화. 필사자 교체 추정.

- 22b 7행부터 글자 크기 급격히 작아지며 자형과 운필 변화. 필사자 교체 추정.

- 24a 자형과 운필 변화. 필사자 교체 추정.

- 25b 8행부터 글자 크기 작아지며 자형과 운필 변화. 필사자 교체 추정.

- 27a, 28a, 30a, 33a 자형과 운필 변화. 필사자 교체 추정.

- 36a 2행 중간부분에 세로 두 줄로 부수 설명 있음. 자형과 운필 변화. 필사자 교체 추정.

- 37a 자형과 운필 변화. 필사자 교체 추정.

특이사항: 본문 곳곳에 연필로 내용 단락을 표시해 놓은 듯 한 표기 있음. 사후당여사의 표기로 추정됨.

60. 명듀보월빙 권디뉵십. 10행

▶ 궁중궁체 흘림. 앞 권과 같은 서체. 본문 제목 중 '권디뉵십'의 '뉵'자는 수정 흔적.

- 6a 자형과 운필 변화. 필사자 교체 추정.

- 7a 자형과 운필 변화. 특히 7행 끝에서 5번째 글자부터 칼 등의 도구로 긁어낸 흔적이 있으며 마지막 4글자 '북궁드려'는 이전과 전혀 다른 자형과 운필을 보여주고 있다. 또한 긁어낸 위에 덧쓴 것으로 추측되는데도 불구하고 오자가 발생했으며, 오자를 또 먹으로 까맣게 칠하였음.

- 8b 2행 마지막 부분 공백처리. 1행~5행까지 글줄이 흔들리며 글자의 크기 또한 불규칙. 이와 달리 6행~10행까지는 글줄의 정렬이나 글자의 크기가 규칙적임.

- 8a, 10a, 13a, 15a, 16a, 17a 자형과 운필 변화. 필사자 교체 추정.

- 18b 8행~10행까지 급격히 글자 크기 작아지며 획과 결구 거칠어지고 자형과 운필 변화. 필사자 교체 추정.

- 18a, 19a, 22a, 23a, 24a 자형과 운필 변화. 필사자 교체 추정.

- 25b 1행~5행까지 글자 크기와 윗줄 불규칙하며, 6행부터 자형과 운필 변화. 필사자 교체 추정.

- 26a, 27a, 28a, 31a, 32a 자형과 운필 변화. 필사자 교체 추정.

- 33b 1행~4행까지 윗줄이 아래로 형성되고 4행의 글줄 중반부부터 틀어짐. 5행부터 윗줄 위로 형성되나 불규칙.

- 33a, 34a, 36a, 38a 자형과 운필 변화. 필사자 교체 추정.

61. 명듀보월빙 권디뉵십일. 10행

▶ 궁중궁체 흘림. 앞 권과 같은 서체.

- 4a, 5a, 6a 자형과 운필 변화. 필사자 교체 추정.

- 8b 6행부터 글자 크기 급격히 작아지며 자형과 운필 변화. 필사자 교체 추정.

- 8a, 10a 자형과 운필 변화. 필사자 교체 추정.

- 12b 자형과 운필 변화. 필사자 교체 추정. 1행 4,5번째 글자 종이 덧대어 수정.

- 13a, 15a, 17a, 18a, 20a 자형과 운필 변화. 필사자 교체 추정.

- 21b, 22b, 23b, 24b 모두 7행부터 10까지 글자 크기 작아지며 자간 줄어드는 현상. 자형과 운필 변화. 필사자 교체 추정.

- 25a, 27b, 27a, 29a, 30a, 33a, 35a, 37a 자형과 운필 변화. 필사자 교체 추정.

62. 명듀보월빙 권디뉵십이. 10행

▶ 궁중궁체 흘림. 앞 권과 같은 서체.

- 5a, 6a, 7a, 10a, 11a 자형과 운필 변화. 필사자 교체 추정.

- 13b 8행부터 급격히 글자 크기 작아지며 자형과 운필 변화. 필사자 교체 추정.

- 14a 자형과 운필 변화. 필사자 교체 추정.

- 16b 7행부터 급격히 글자 크기 작아지며 자형과 운필 변화. 필사자 교체 추정.

- 17b 8행부터 글자 크기 작아지며 급격하게 자형과 운필 변화. 필사자 교체 추정.

- 18a 자형과 운필 변화. 필사자 교체 추정.

- 19b 7행부터 급격히 글자 크기 작아지며 자형과 운필 변화. 필사자 교체 추정.

– 22a, 23a, 25a, 26a, 27a, 29a, 30a, 31a, 32a, 35a, 36a, 37a, 38a 자형과 운필 변화. 필사자 교체 추정.

특이사항: 마지막 문장 '하더라' 다음에 '시시의초휘'로 끝나 문장 맺어지지 않음. 63책 첫 문장이 '츤설시시의초휘'로 시작 하는 것으로 보아 저본으로 인해 발생된 현상으로 보임.

63. 명듀보월빙 권디뉵십삼. 10행
▶ 궁중궁체 흘림. 앞 권과 같은 서체.
– 4b 글자 크기와 획의 두께, 횡획의 각도 불규칙.
– 4a, 5a, 8a 자형과 운필 변화. 필사자 교체 추정.
– 9b 7행부터 글자 크기 작아지며 자형과 운필 변화. 필사자 교체 추정.
– 11a, 13a, 15a 자형과 운필 변화. 필사자 교체 추정.
– 16b 8행부터 글자 크기 작아지며 자형과 운필 변화. 필사자 교체 추정.
– 17a, 19a, 20a, 21a 자형과 운필 변화. 필사자 교체 추정.
– 22b 7행부터 글자 크기 작아지며 자형과 운필 변화. 필사자 교체 추정.
– 24b 7행부터 글자 크기 작아지며 자형과 운필 변화. 필사자 교체 추정.
– 25a, 26a, 28b, 29a 자형과 운필 변화. 필사자 교체 추정.
– 30b 9행부터 글자 크기 작아지며 자형과 운필 변화. 필사자 교체 추정.
– 32a, 34a, 35a 자형과 운필 변화. 필사자 교체 추정.
– 36b 윗줄 맞춤이 불규칙. 3~6행이 1, 2행과 7~10행의 윗줄 높이보다 낮게 형성.
– 36a, 38a 자형과 운필 변화. 필사자 교체 추정.

64. 명듀보월빙 권디뉵십ᄉᆞ. 10행
▶ 궁중궁체 흘림. 앞 권과 같은 서체.
– 5b 자형과 운필 변화. 필사자 교체 추정.
– 6b 글자 크기, 자간 불규칙. 1~3행보다 4~6행 글자 크기 크며 자간 넓은 반면 7행부터 글자 크기와 자간 급격히 줄어들며 자형과 운필 변화. 필사자 교체 추정.
– 6a 자형과 운필 변화. 필사자 교체 추정.
– 7b 7행부터 글자 크기와 자간 급격히 줄어들며 자형과 운필 변화. 필사자 교체 추정.
– 7a 자형과 운필 변화. 필사자 교체 추정.
– 9b 1~4행까지의 글자의 크기, 자간, 자형, 운필과 5~10행의 자형과 운필이 다르며 글자 크기와 자간이 또한 줄어드는 변화를 보이고 있음. 각각 필사자 교체 추정.
– 9a 1~3행까지와 4~10행까지 자형이 다르며 윗줄 맞춤도 4~10이 밑으로 형성. 각각 필사자 교체 추정.
– 10b 7행부터 글자 크기 줄어들며 자형과 운필 변화. 필사자 교체 추정.
– 12a, 13a 자형과 운필 변화. 필사자 교체 추정.
– 14b 8행부터 글자 크기와 자간 급격히 줄어들며 자형과 운필 변화. 필사자 교체 추정.
– 17a, 18a, 19a, 20a, 21a, 22a, 23b, 24a, 25a 자형과 운필 변화. 필사자 교체 추정.
– 26b 7행부터 글자 크기 작아지며 자형과 운필 변화. 필사자 교체 추정.
– 27a, 28a, 30a, 32a, 33a, 34a 자형과 운필 변화. 필사자 교체 추정.
– 36b 7행부터 자형과 운필 변화. 필사자 교체 추정.
– 37a, 38a, 39a 자형과 운필 변화. 필사자 교체 추정.

65. 명듀보월빙 권디뉵십오. 10행
▶ 궁중궁체 흘림. 앞 권과 같은 서체.
– 4a 1행부터 7행까지 자형과 운필 변화, 8행부터 글자 크기 작아지며 자형과 운필 변화. 필사자 교체 추정.

– 5b 자형과 운필 변화. 7행부터 윗줄 맞춤 위로 돌출되며 글자 크기 급격히 작아지고 운필의 변화. 필사자 교체 추정.

– 5a 자형과 운필 변화. 필사자 교체 추정.

– 6a 자형과 운필 변화. 필사자 교체 추정.(윗줄 맞춤 타원형 형태로 맞지 않음)

– 7b 자형과 운필 변화. 필사자 교체 추정.

– 8b 6행부터 자형과 운필 변화. 필사자 교체 추정.

– 10b, 10a 자형과 운필 변화. 필사자 교체 추정.

– 11b 7행부터 자형과 운필 변화. 필사자 교체 추정.

– 12b, 12a, 13a, 14a, 15a, 16a, 17a, 18a 자형과 운필 변화. 필사자 교체 추정.

– 19b 7행부터 자간 급격히 줄어들며 자형과 운필 변화. 필사자 교체 추정.

– 20a, 23a 자형과 운필 변화. 필사자 교체 추정.

– 25b 7행부터 급격히 글자 크기 작아지며 자형과 운필 변화. 필사자 교체 추정.

– 26a, 27a 자형과 운필 변화. 필사자 교체 추정.

– 29b 7행부터 획 두꺼워 지며 자형과 운필 변화. 필사자 교체 추정.

– 29a, 30a, 31a, 32a, 33a, 34a 자형과 운필 변화. 필사자 교체 추정.

– 35b 8행부터 글자 크기 작아지며 자형과 운필 변화. 필사자 교체 추정.

– 36b 7행부터 글자 크기 작아지며 자형과 운필 변화. 필사자 교체 추정.

– 37a, 38a 자형과 운필 변화. 필사자 교체 추정.

– 39b 6행부터 글자 크기 작아지며 자형과 운필 변화. 필사자 교체 추정.

특이사항: 마지막 문장 '병심이허약'으로 끝나 맺어지지 않음.

66. 명듀보월빙 권디뉵십뉵. 10행

▶ 궁중궁체 흘림. 앞 권과 같은 서체.

– 4b 8행부터 급격히 글자 크기 작아지며 자형과 운필 변화. 필사자 교체 추정.

– 5b 1행부터 4행까지 글자 크기 작으며, 5행부터 7행까지는 글자 크기 약간 커지며, 큰 글자와 작은 글자 혼합되어 있어 글자 크기 불규칙. 또한 5, 7행은 윗줄 맞춤에서 돌출되어 있으며 자형과 운필의 변화. 필사자 교체 추정. 8, 9행의 경우 5b에서 가장 큰 글자의 크기와 자간을 가지고 있으며, 10행은 1행과 같은 글자 크기를 보이고 있어 5b의 경우 전체적으로 매우 복잡한 양상을 보이고 있다.

– 5a, 6a, 7a 자형과 운필 변화. 필사자 교체 추정.

– 8b 8행부터 급격히 글자 크기 작아지며 자형과 운필 변화. 필사자 교체 추정.

– 8a 자형과 운필 변화. 필사자 교체 추정.

– 9b 6행부터 급격한 자형과 운필 변화. 필사자 교체 추정.

– 9a, 10a 자형과 운필 변화. 필사자 교체 추정.

– 11b 3행부터 자형과 운필 변화. 필사자 교체 추정.

– 12b, 12a 자형과 운필 변화. 필사자 교체 추정.

– 13b 8행부터 글자 크기 작아지며 자형과 운필 변화. 필사자 교체 추정.

– 14a 자형과 운필 변화. 필사자 교체 추정.

– 15b 5행부터 자간 줄어들며 자형과 운필 변화. 필사자 교체 추정.

– 16b 9행부터 자형과 운필 변화. 필사자 교체 추정.

– 17b 6행부터 자형과 운필 변화. 필사자 교체 추정.

– 18a, 20a, 21a, 22a, 23a, 25b, 25a 자형과 운필 변화. 필사자 교체 추정.

– 27b 6행부터 자형과 운필 변화. 필사자 교체 추정.

– 28a, 30a 자형과 운필 변화. 필사자 교체 추정.

– 31b 7행부터 글자 크기 작아지며 획 두께와 자형, 운필 변화. 필사자 교체 추정.

– 31a, 33a, 34a, 35a, 36a, 37a 자형과 운필 변화. 필사자 교체 추정.

– 38b 7행부터 자간 줄어들며 자형과 운필 변화. 필사자 교체 추정.

– 39a 자형과 운필 변화. 필사자 교체 추정.

67. 명듀보월빙 권디뉵십칠. 10행

▶ 궁중궁체 흘림. 앞 권과 같은 서체.

– 4b 6행부터 획 두터워지며 자형과 운필 변화. 필사자 교체 추정.

– 4a 1행 6,7,8번째 글자들을 붓으로 가볍게 눌러 덧칠로 지움.

– 5a 자형과 운필 변화. 필사자 교체 추정.

– 6b 7행부터 6a 6행까지 자형과 운필 변화. 6a 7행부터 글자 작아지고 획 얇아지며 자형과 운필 변화. 각각 필사자 교체 추정.

– 7a, 8a 자형과 운필 변화. 필사자 교체 추정.

– 10b 5행부터 글자 크기 작아지고 글줄 바로 서며 자형과 운필 변화. 필사자 교체 추정.

– 10a 자형과 운필 변화. 필사자 교체 추정.

– 12b~16b까지 b면에서 7행부터 글자 크기가 작아지는 현상이 공통적으로 나타남. 또한 11a~15a까지 b면보다 a면이 글자 크기 작으며 미세한 자형 변화도 a면에서만 보이고 있어 마치 두 필사자가 한 명이 a면을, 또 다른 한 명이 b면만을 맡아서 필사한 듯한 형태를 보이고 있음. 필사자 교체 추정.

– 16a, 17a, 18a, 19a, 20a 자형과 운필 변화. 필사자 교체 추정.

– 22a 4행부터 글자 크기 커지며 자형과 운필 변화. 필사자 교체 추정. 한편 9행 7번째 글자 'ㅣ'모음은 새로운 획을 길게 덧칠. 지금까지 획의 한 부분만 보완적으로 하던 덧칠과 다름.

– 23a 자형과 운필 변화. 필사자 교체 추정.

– 24b 7행부터 자형과 운필 변화. 필사자 교체 추정.

– 25a 자형과 운필 변화. 필사자 교체 추정.

– 26b 7행부터 자형과 운필 변화. 필사자 교체 추정.

– 27b 7행부터 자형과 운필 변화. 필사자 교체 추정.

– 28a, 29a, 30a, 32a, 34a, 36a, 37a 자형과 운필 변화. 필사자 교체 추정.

– 38b 7행부터 자형과 운필 변화. 필사자 교체 추정.

68. 명듀보월빙 권디뉵십팔. 10행

▶ 궁중궁체 흘림. 앞 권과 같은 서체.

– 4b 6행부터 글자 크기와 자간 줄어들며 자형과 운필 변화. 필사자 교체 추정.

– 5a, 6a 자형과 운필 변화. 필사자 교체 추정.

– 8a 자형과 운필 변화. 6행부터 획 두께와 글줄 불규칙하며 운필 변화. 필사자 교체 추정.

– 9b 6행부터 글자 크기와 자간 줄어들며 자형과 운필 변화. 필사자 교체 추정.

– 10a, 11a, 13a 자형과 운필 변화. 필사자 교체 추정.

– 14b 8행부터 글자 크기 작아지며 자형과 운필 변화. 필사자 교체 추정.

– 15a, 16b, 16a, 17a, 19a, 20a, 21a 자형과 운필 변화. 필사자 교체 추정.

– 23b 7행부터 글자 크기 작아지며 자형과 운필 변화. 필사자 교체 추정.

– 25b, 25a, 26a, 27a, 28a, 30b, 30a, 31a 자형과 운필 변화. 필사자 교체 추정.

– 32b 5행부터 자형과 운필 변화. 필사자 교체 추정.

– 33b 7행부터 자형과 운필 변화. 필사자 교체 추정.

– 34a 자형과 운필 변화. 필사자 교체 추정.

– 35b 7행부터 자형과 운필 변화. 필사자 교체 추정.

– 36a 자형과 운필 변화. 필사자 교체 추정.

69. 명듀보월빙 권디뉵십구. 10행

▶ 궁중궁체 흘림. 앞 권과 같은 서체.

− 5a, 6a, 7a 자형과 운필 변화. 필사자 교체 추정.

− 9b 8행부터 글자 크기 작아지며 자형과 운필 변화. 필사자 교체 추정.

− 10a, 12a 자형과 운필 변화. 필사자 교체 추정.

− 13b 8행부터 글자 크기 작아지며 자형과 운필 변화. 필사자 교체 추정.

− 15a, 16a, 17a, 18a, 19a 자형과 운필 변화. 필사자 교체 추정.

− 20b 8행부터 급격히 글자 크기 작아지며 자형과 운필 변화. 필사자 교체 추정.

− 23a, 25b, 25a, 26a, 27a, 28a, 29a, 31a, 32a, 33a, 35a, 37a, 38b, 39b, 40b 자형과 운필 변화. 필사자 교체 추정.

70. 명듀보월빙 권디칠십. 10행

▶ 궁중궁체 흘림. 앞 권과 같은 서체.

− 4b 6행부터 자형과 운필 변화. 필사자 교체 추정.

− 5a 자형과 운필 변화. 필사자 교체 추정.

− 6b 6행부터 자형과 운필 변화. 필사자 교체 추정.

− 7b 6행부터 글자 크기 급격히 작아지며 자형과 운필 변화. 필사자 교체 추정.

− 8a, 9a, 10a자형과 운필 변화. 필사자 교체 추정.

− 11a 1~3행까지 글자 크기 작고 획 두께 얇으나 자형과 운필 변화는 미미함.

− 12b 7행부터 글자 크기 급격히 작아지며 자형과 운필 변화. 필사자 교체 추정.

− 13b 4, 5, 6행의 중간 부분 반전된 자형이 붙어 있는데 13a에 수정하느라 덧붙였던 종이가 13b로 붙은 것으로 파악됨.

− 13a, 14a 자형과 운필 변화. 필사자 교체 추정.

− 15b 5행부터 글자 크기 작아지며 자형과 운필 변화. 필사자 교체 추정.

− 16b 7행부터 글자 크기 작아지며 자형과 운필 변화. 필사자 교체 추정.

− 17a, 18a, 19a 자형과 운필 변화. 필사자 교체 추정.

− 20b 7행부터 자형과 운필 변화. 필사자 교체 추정.

− 21a, 22a 자형과 운필 변화. 필사자 교체 추정.

− 23a 5행부터 자형과 운필 변화. 필사자 교체 추정.

− 24a, 25a 자형과 운필 변화. 필사자 교체 추정.

− 26b 7행부터 자형과 운필 변화. 필사자 교체 추정.

− 27a, 28a, 29a 자형과 운필 변화. 필사자 교체 추정.

− 33b 7행부터 자형과 운필 변화. 필사자 교체 추정.

− 36a, 37a, 38a 자형과 운필 변화. 필사자 교체 추정.

71. 명듀보월빙 권디칠십일. 10행

▶ 궁중궁체 흘림. 앞 권과 같은 서체. 표지 共一百 없음

− 4b~6b까지 6행~8행 3행만 글자 크기 커지는 현상.

− 5a 자형과 운필 변화. 필사자 교체 추정.

− 7b 6행부터 자형과 운필 변화. 필사자 교체 추정.

− 8a부터 13a까지 마치 두 명의 필사자가 한 명이 a면을, 또 다른 한 명이 b면만을 맡아서 필사한 듯 자형과 운필이 반복적인 양상을 보이고 있음. 필사자 교체 추정.

− 14b 6행부터 자형과 운필 변화. 필사자 교체 추정.

− 16b 1행~8행까지 먹물의 농도, 즉 농묵과 담묵이 섞여 있는 현상을 보이며 삽필이 많이 사용되고 있음. 8행부터 글자 크기 작아지고 획 얇아지며 자형과 운필 변화. 필사자 교체 추정.

− 18a, 19a, 25a 자형과 운필 변화. 필사자 교체 추정.

– 26b 8행부터 자형과 운필 변화. 필사자 교체 추정.

– 27b 8행부터 자형과 운필 변화. 필사자 교체 추정.

– 28a, 29a, 30b, 31b, 31a, 32b, 32a 자형과 운필 변화. 필사자 교체 추정.

– 34b 7행부터 자형과 운필 변화. 필사자 교체 추정.

– 36a, 38a 자형과 운필 변화. 필사자 교체 추정.

72. 명듀보월빙 권디칠십이. 10행

▶ 궁중궁체 흘림. 앞 권과 같은 서체.

– 4a, 5a, 6a, 7a, 9a, 10a, 11a, 13a, 14a, 17a 자형과 운필 변화. 필사자 교체 추정.

– 18b 7행부터 글자 크기 작아지며 자형과 운필 변화. 필사자 교체 추정.

– 19a, 20a 자형과 운필 변화. 필사자 교체 추정.

– 21b 7행부터 글자 크기 작아지며 자형과 운필 변화. 필사자 교체 추정.

– 23b, 24a, 25a 자형과 운필 변화. 필사자 교체 추정.

– 27b 6행부터 글자 크기 작아지며 자형과 운필 변화. 필사자 교체 추정.

– 28a, 29a, 30a, 31b, 34b, 36a, 38a 자형과 운필 변화. 필사자 교체 추정.

73. 명듀보월빙 권디칠십삼. 10행

▶ 궁중궁체 흘림. 앞 권과 같은 서체.

– 5b 9행부터 자형과 운필 변화. 필사자 교체 추정.

– 6a, 10b, 12a, 13a, 14a, 15a, 17a, 18a, 19a, 20a, 21a, 24a 자형과 운필 변화. 필사자 교체 추정.

– 25b 6행부터 자형과 운필 변화. 필사자 교체 추정.

– 26b 8행부터 자형과 운필 변화. 필사자 교체 추정.

– 27a, 29a, 31a, 32a, 33a 자형과 운필 변화. 필사자 교체 추정.

– 34b 8행부터 글자 크기 급격히 작아지며 자형과 운필 변화. 필사자 교체 추정.

– 35b 8행부터 자형과 운필 변화. 필사자 교체 추정.

– 36a, 37a 자형과 운필 변화. 필사자 교체 추정.

74. 명듀보월빙 권디칠십ᄉ. 10행

▶ 궁중궁체 흘림. 앞 권과 같은 서체.

– 3a 8행부터 글자 크기 작아지는 현상. 첫 장에서 글자 크기의 변화를 보이는 것은 극히 이례적인 현상.

– 4b 7행부터 자형과 운필 변화. 필사자 교체 추정.

– 5a, 6a, 8a 자형과 운필 변화. 필사자 교체 추정.

– 9b 윗줄맞춤 불규칙. 4~7행 산의 형상으로 위로 돌출, 1~3행과 8~10행은 낮게 형성.

– 9a, 10a 자형과 운필 변화. 필사자 교체 추정.

– 11b 7행부터 자형과 운필 변화. 필사자 교체 추정.

– 13b부터 16b까지 공통적으로 b면 7행부터 글자 크기가 작아지는 현상을 볼 수 있으며 확연한 차이는 아니지만 자형과 운필에서 미묘한 변화를 관찰할 수 있다.

– 16b 7행부터 16a 5행까지 자형과 운필 변화 후 16a 6행부터 또다시 자형과 운필 변화. 각각 필사자 교체 추정.

– 18a, 19b 자형과 운필 변화. 필사자 교체 추정.

– 20b 4행부터 자형과 운필 변화. 필사자 교체 추정.

– 21a, 22b, 24b, 25a, 26a, 27a, 28a, 29a 자형과 운필 변화. 필사자 교체 추정.

– 30b 5행부터 자형과 운필 변화. 필사자 교체 추정.

– 30a, 31a, 33a, 34a, 35a, 36a, 38b 자형과 운필 변화. 필사자 교체 추정.

75. 명듀보월빙 권디칠십오. 10행

▶ 궁중궁체 흘림. 앞 권과 같은 서체.

– 5b, 6b, 6a, 7a 자형과 운필 변화. 필사자 교체 추정.

– 10b 6행부터 급격히 글자 크기 작아지며 자형과 운필 변화. 필사자 교체 추정.

– 12b 8행부터 자형과 운필 변화. 필사자 교체 추정.

– 13b 7행부터 자형과 운필 변화. 필사자 교체 추정.

– 15b 8행부터 글자 크기 작아지며 자형과 운필 변화. 필사자 교체 추정.

– 16a, 17a 자형과 운필 변화. 필사자 교체 추정.

– 18b 7행부터 자형과 운필 변화. 필사자 교체 추정.

– 20b, 21a 자형과 운필 변화. 필사자 교체 추정.

– 22b 7행부터 자형과 운필 변화. 필사자 교체 추정.

– 23b 6행 9번째 글자 '닷'은 '디'를 썼다가 점과 'ㅅ'만 밑에다 추가해 글자를 고쳐 이상한 형태의 자형이 나오게 되었으며 7행
 부터 자형과 운필 변화. 필사자 교체 추정.

– 24a, 25a, 26a 자형과 운필 변화. 필사자 교체 추정.

– 28b 7행부터 자형과 운필 변화. 필사자 교체 추정.

– 29a, 31a 자형과 운필 변화. 필사자 교체 추정.

– 32b 8행부터 자형과 운필 변화. 필사자 교체 추정.

– 33b, 34b, 35a, 37a 자형과 운필 변화. 필사자 교체 추정.

76. 명듀보월빙 권디칠십뉵. 10행

▶ 궁중궁체 흘림. 앞 권과 같은 서체.

– 4b 2행부터 글자의 크기와 획 두께 불규칙.

– 4a 자형과 운필 변화. 필사자 교체 추정.

– 5b 6행부터 10행까지 자형과 운필 변화. 필사자 교체 추정.

– 5a, 6a, 7a, 10a, 11a, 13a, 14a, 16a 자형과 운필 변화. 필사자 교체 추정.

– 17b 8행부터 글자 크기 작아지며 자형과 운필 변화. 필사자 교체 추정.

– 18b 7행부터 글자 크기 작아지며 자형과 운필 변화. 필사자 교체 추정.

– 19b 6행부터 6번째 글자부터 10행까지 자형과 운필 변화. 필사자 교체 추정.

– 19a, 21a, 22a, 23b, 25a, 26a, 27a, 28a, 30a, 31a, 32a, 33a, 35a 자형과 운필 변화. 필사자 교체 추정.

– 36b 8행부터 자형과 운필 변화. 필사자 교체 추정.

– 37a 자형과 운필 변화. 필사자 교체 추정.

77. 명듀보월빙 권디칠십칠. 10행

▶ 궁중궁체 흘림. 앞 권과 같은 서체.

– 3a 7행부터 글자의 크기가 작아지며 앞의 6행과 비교했을 때 자형과 운필에서 작은 변화를 보이고 있다.(필사자 교체 추정)
 필사를 시작하는 첫 장, 그것도 중간 부분의 행에서 변화를 보이고 있어 특이한 현상이라 할 수 있다. 또한 자형과 운필의 변
 화가 일어난 중에도 전체적인 서사의 흐름이나 분위기가 일정 정도 유지되고 있는 점도 눈여겨 봐야할 점이다.

– 5a 자형과 운필 변화. 필사자 교체 추정.

– 6b 6행부터 10까지 자형과 운필 변화. 필사자 교체 추정.

– 6a, 7a, 8a 자형과 운필 변화. 필사자 교체 추정.

– 9b 1행~5행까지 글줄 좌측으로 기울어져 형성되다 6행부터 글줄 바로 서며 자형과 운필 변화. 필사자 교체 추정.

– 9a, 10a, 11a, 12a, 13a, 14a, 15a, 16a, 17b 자형과 운필 변화. 필사자 교체 추정.

– 18b 6행부터 자형과 운필 변화. 필사자 교체 추정.

– 19b 7행부터 자형과 운필 변화. 필사자 교체 추정.

- 19a 자형과 운필 변화. 필사자 교체 추정.

- 21b 7행부터 자형과 운필 변화. 필사자 교체 추정.

- 22a 자형과 운필 변화. 필사자 교체 추정.

- 23b 6행부터 10행까지 자형과 운필 변화. 필사자 교체 추정.

- 23a 자형과 운필 변화. 필사자 교체 추정.

- 24b 1행 중간에 빈 공간. 자형과 운필 변화. 필사자 교체 추정.

- 25a, 26a, 27a, 28a 자형과 운필 변화. 필사자 교체 추정.

- 29b 7행부터 자형과 운필 변화. 필사자 교체 추정.

- 30a, 31a, 32b, 33a 자형과 운필 변화. 필사자 교체 추정.

- 34b 6행부터 자형과 운필 변화. 필사자 교체 추정.

- 35a, 36a, 37a 자형과 운필 변화. 필사자 교체 추정.

78. 명듀보월빙 권디칠십팔. 결권

79. 명듀보월빙 권디칠십구. 10행

▶ 궁중궁체 흘림. 앞 권과 같은 서체.

이제까지와는 달리 첫 장에서 행마다 들어가는 글자 수가 많아져 글자의 크기 또한 작게 형성되어 있다. 또한 첫 장에서는 늘 그렇듯 정성을 다해 필사했음이 역력히 나타나는데 글자의 크기가 작음에도 자간을 여유롭고 균일하게 설정하여 전체적으로 복잡하거나 번잡함 없이 편안하고 안정적이며, 자형 하나하나가 잘 드러날 수 있도록 설계하였다.

- 4a, 5a, 6a, 7a, 8a, 10a 자형과 운필 변화. 필사자 교체 추정.

- 11b 7행부터 자형과 운필 변화. 필사자 교체 추정.

- 13a, 15b, 16a, 17a 자형과 운필 변화. 필사자 교체 추정.

- 18a 7행부터 자형과 운필 변화. 필사자 교체 추정.

- 19a, 20a, 21a, 22b, 22a, 23a, 24a, 25a, 26a, 28a, 30a 자형과 운필 변화. 필사자 교체 추정.

- 31b 7행부터 자형과 운필 변화. 필사자 교체 추정.

- 32a, 33a, 35a, 36a 자형과 운필 변화. 필사자 교체 추정.

80. 명듀보월빙 권디팔십. 10행

▶ 궁중궁체 흘림. 앞 권과 같은 서체.

- 5a 자형과 운필 변화. 필사자 교체 추정.

- 7b 5행부터 자형과 운필 변화. 필사자 교체 추정.

- 8a 자형과 운필 변화. 필사자 교체 추정.

- 10b 8행부터 자형과 운필 변화. 필사자 교체 추정.

- 11a 4행부터 자형과 운필 변화. 필사자 교체 추정.

- 13b 7행부터 자형과 운필 변화. 필사자 교체 추정.

- 14a 자형과 운필 변화. 필사자 교체 추정.

- 15a 7행부터 자형과 운필 변화. 필사자 교체 추정.

- 17a 자형과 운필 변화. 필사자 교체 추정.

- 18b 7행부터 자형과 운필 변화. 필사자 교체 추정.

- 19a, 20a 자형과 운필 변화. 필사자 교체 추정.

- 21a, 22a, 23a, 24a 자형과 운필 변화. 필사자 교체 추정.

- 26b 5행부터 자형과 운필 변화. 필사자 교체 추정.

- 27a, 28a, 29a, 31a, 32a, 34a, 35a, 36a, 37a 자형과 운필 변화. 필사자 교체 추정.

- 39b 6행부터 자형과 운필 변화. 필사자 교체 추정.

특이사항: 70권부터 80권까지 앞표지 우측하단의 共一百 표기 없음.

81. 명듀보월빙 권디팔십일. 10행
▶ 궁중궁체 흘림. 앞 권과 같은 서체.
– 4b, 5b, 5a, 7a, 12a, 14a, 18a, 19a, 20a, 21b, 22a, 23a, 25a, 28a, 29a, 30a, 31a, 33a, 34a, 36a 자형과 운필 변화. 필사자 교체 추정.

82. 명듀보월빙 권디팔십이. 10행
▶ 궁중궁체 흘림. 앞 권과 같은 서체.
– 4a, 5a, 6a, 7a, 11a, 12a, 13a 자형과 운필 변화. 필사자 교체 추정.
– 14a 6행부터 자형과 운필 변화. 필사자 교체 추정.
– 16a 자형과 운필 변화. 필사자 교체 추정.
– 17b 7행부터 자형과 운필 변화. 필사자 교체 추정.
– 19a, 20a, 21a, 22b, 23a, 24a, 25a, 27a, 29a, 30a, 31a, 32a, 33a, 34a, 35b, 35a, 36a, 37a, 38a 자형과 운필 변화. 필사자 교체 추정.

83. 명듀보월빙 권디팔십삼. 10행
▶ 궁중궁체 흘림. 앞 권과 같은 서체.
– 4a, 6a, 7a, 8b, 9a, 10a, 11b, 12a, 13a, 15a, 16a, 17a, 18a, 19a, 20b, 21b, 21a, 22a 자형과 운필 변화. 필사자 교체 추정.
– 23b 6행부터 자형과 운필 변화. 필사자 교체 추정.
– 24b 7행부터 자형과 운필 변화. 필사자 교체 추정.
– 25a, 26a 자형과 운필 변화. 필사자 교체 추정.
– 28b 6행부터 글자 크기 급격히 작아지며 자형과 운필 변화. 필사자 교체 추정.
– 29b 7행부터 자형과 운필 변화. 필사자 교체 추정.
– 30a, 31a, 33b, 33a, 35a, 36a 자형과 운필 변화. 필사자 교체 추정.
– 37b 8행부터 글자 크기 급격히 작아지며 자형과 운필 변화. 필사자 교체 추정.

84. 명듀보월빙 권디팔십ᄉᆞ. 10행
▶ 궁중궁체 흘림. 앞 권과 같은 서체.
– 4b 4행부터 자형과 운필 변화. 필사자 교체 추정.
– 5b 8행부터 글자 크기 작아지며 자형과 운필 변화. 필사자 교체 추정.
– 6a, 8a, 9a, 12a, 13a, 14a, 15a, 16a 자형과 운필 변화. 필사자 교체 추정.
– 17b 7행부터 글자 크기 작아지며 자형과 운필 변화. 필사자 교체 추정.
– 18a, 19a, 20a, 21a, 22a, 23a, 25a 자형과 운필 변화. 필사자 교체 추정.
– 27b 7행부터 27a 4행까지 글자 크기 작아지며 자형과 운필 변화. 필사자 교체 추정.
– 28b 7행부터 28a 7행까지 글자 크기 작아지며 자형과 운필 변화. 필사자 교체 추정.
– 29a, 30a, 32a, 33a, 34a 자형과 운필 변화. 필사자 교체 추정.
– 35b 6행부터 10행까지 자형과 운필 변화. 필사자 교체 추정.
– 35a, 36a 자형과 운필 변화. 필사자 교체 추정.
– 37b 8행부터 자형과 운필 변화. 필사자 교체 추정.

85. 명듀보월빙 권디팔십오. 10행
▶ 궁중궁체 흘림. 앞 권과 같은 서체.
– 6a, 7a, 9a, 11a, 13a, 14a 자형과 운필 변화. 필사자 교체 추정.

- 16b 6행부터 자형과 운필 변화. 필사자 교체 추정.

- 18, 19a 자형과 운필 변화. 필사자 교체 추정.

- 21b 8행부터 자형과 운필 변화. 필사자 교체 추정.

- 22a, 23a, 24a, 26a, 27a 자형과 운필 변화. 필사자 교체 추정.

- 28b 5행부터 자형과 운필 변화. 필사자 교체 추정.

- 29a, 31a, 32b, 33a, 35a 자형과 운필 변화. 필사자 교체 추정.

- 36b 8행부터 자형과 운필 변화. 필사자 교체 추정.

- 37b 8행부터 자형과 운필 변화. 필사자 교체 추정.

86. 명듀보월빙 권디팔십뉵. 10행
▶ 궁중궁체 흘림. 앞 권과 같은 서체.

- 3a 1행 본문 제목 '명듀보월빙 권디 팔십뉵' 중 '디'의 세로획 마지막 왼뽑음이 일반적인 형태에서 벗어나 있다. 일반적으로는 왼뽑음에서 붓끝을 모아 얇게 왼쪽으로 뽑아내지만 여기서는 이와 반대로 끝부분에서 힘을 주어 누른 후 그 상태 그대로 왼쪽 90도 방향으로 뽑아내어 그 모양이 마치 '낫'의 형상처럼 되어있다. 지금까지 본문제목에서는 볼 수 없었던 운필과 획의 형태라 할 수 있다.

- 5a, 6a, 8a, 9a, 10a, 11a, 12a, 14a, 16a 자형과 운필 변화. 필사자 교체 추정.

- 17b 7행부터 자형과 운필 변화. 필사자 교체 추정.

- 18a, 19a, 20a 자형과 운필 변화. 필사자 교체 추정.

- 22b 5행부터 글줄 흔들리고 글자 크기 작아지며 자형과 운필 변화. 필사자 교체 추정.

- 22a 자형과 운필 변화. 필사자 교체 추정.

- 23b 7행부터 자형과 운필 변화. 필사자 교체 추정.

- 24a, 25a, 26b, 26a, 27a, 28a, 29a, 30a, 31a, 32b, 33a, 34a, 35a, 36a, 37a, 38a 자형과 운필 변화. 필사자 교체 추정.

특이사항: 마지막 문장 '하더라' 다음에 '어시의 만셰황얘'로 끝나 문장 맺어지지 않음. 87권에서 '어시의 만셰황얘'로 시작.

87. 명듀보월빙 권디팔십칠. 10행
▶ 궁중궁체 흘림. 앞 권과 같은 서체.

- 5a, 6a, 8a, 10a, 12a, 13a 자형과 운필 변화. 필사자 교체 추정.

- 14b 7행부터 자형과 운필 변화. 필사자 교체 추정.

- 15a, 16a, 18a 자형과 운필 변화. 필사자 교체 추정.

- 18a부터 23b까지 지금껏 볼 수 없었던 받침 'ㄹ'의 형태가 나타나는데 폭이 넓으면서 획의 길이는 거의 같고 납작한 형태를 띠고 있으며 일종의 지그재그 모양이라고 할 수 있다. 전체적인 자형의 특징은 지금까지와 크게 차이가 없으나 이 부분에서 처음 나타나는 형태.

- 23a, 24a 자형과 운필 변화. 필사자 교체 추정.

- 25b 6행부터 글자 크기 커지며 자형과 운필 변화. 필사자 교체 추정.

- 26a, 27a 자형과 운필 변화. 필사자 교체 추정.

- 28b 8행 7번째 글자 처음 썼던 글자를 긁어내고 그 위에 '공'자를 크게 덧쓰고 있음. 번짐이 있는 것으로 보아 물 등을 이용해 긁어낸 후 바로 쓴 듯함.

- 28a, 30a, 31b, 31a, 33a, 34a, 35a, 36a 자형과 운필 변화. 필사자 교체 추정.

88. 명듀보월빙 권디팔십팔. 10행
▶ 궁중궁체 흘림. 앞 권과 같은 서체.

- 4b 6행부터 글자 크기 작아지며 자형과 운필 변화. 필사자 교체 추정.

- 5a, 6a, 7a, 9a 자형과 운필 변화. 필사자 교체 추정.

– 10b 7행부터 글자 크기 작아지며 자형과 운필 변화. 필사자 교체 추정.

– 11a 6행부터 자형과 운필 변화. 필사자 교체 추정.

– 12a, 13a, 14a, 15a 자형과 운필 변화. 필사자 교체 추정.

– 16b 7행부터 자형과 운필 변화. 필사자 교체 추정.

– 17a, 19b, 20a, 22a, 23a, 24a, 25a, 26a, 27a 자형과 운필 변화. 필사자 교체 추정.

– 28b 7행부터 글자 크기 작아지며 자형과 운필 변화. 필사자 교체 추정.

– 30a, 32a, 33a, 35a, 36a, 37a, 39a 자형과 운필 변화. 필사자 교체 추정.

89. 명듀보월빙 권디팔십구. 10행

▶ 궁중궁체 흘림. 앞 권과 같은 서체.

– 5a, 7a, 9a, 10a, 11a, 12a, 13a, 14a, 15a, 16a, 17a, 19a, 21a, 22a, 23a, 24a 자형과 운필 변화. 필사자 교체 추정.

– 25b 6행부터 자형과 운필 변화. 필사자 교체 추정.

– 26a, 27a, 28a 자형과 운필 변화. 필사자 교체 추정.

– 29b 8행부터 자형과 운필 변화. 필사자 교체 추정.

– 30a, 31a, 32a 자형과 운필 변화. 필사자 교체 추정.

– 33b 8행부터 자형과 운필 변화. 필사자 교체 추정.

– 35a, 36a, 37a, 39a 자형과 운필 변화. 필사자 교체 추정.

90. 명듀보월빙 권디구십. 10행

▶ 궁중궁체 흘림. 앞 권과 같은 서체.

– 4a 7행부터 자형과 운필 변화. 필사자 교체 추정.

– 5a, 7a, 9a, 11b, 11a, 13a, 14a 자형과 운필 변화. 필사자 교체 추정.

– 15b 7행부터 자형과 운필 변화. 필사자 교체 추정.

– 16a, 17b, 17a, 18a 자형과 운필 변화. 필사자 교체 추정.

– 19b 7행부터 글자 크기 급격히 작아지며 자형과 운필 변화. 필사자 교체 추정.

– 20b 7행부터 자형과 운필 변화. 필사자 교체 추정.

– 21a, 22a, 23a, 24a, 26a 자형과 운필 변화. 필사자 교체 추정.

– 27b 7행부터 자형과 운필 변화. 필사자 교체 추정.

– 29a, 31b, 33a, 35a, 37b 자형과 운필 변화. 필사자 교체 추정.

91. 명듀보월빙 권디구십일. 10행

▶ 궁중궁체 흘림. 앞 권과 같은 서체.

– 4a, 5a 자형과 운필 변화. 필사자 교체 추정.

– 6b 7행부터 자형과 운필 변화. 필사자 교체 추정.

– 7a, 11a, 13a, 15a, 17a, 18a, 19a, 20a, 21a 자형과 운필 변화. 필사자 교체 추정.

– 22a 8행부터 자형과 운필 변화. 필사자 교체 추정.

– 23b 8행부터 자형과 운필 변화. 필사자 교체 추정.

– 24a, 26a 자형과 운필 변화. 필사자 교체 추정.

– 27b 7행부터 글자 크기 급격히 작아지며 자형과 운필 변화. 필사자 교체 추정.

– 29a, 30a, 31a, 32a, 33a, 34a, 35a, 36a, 37a 자형과 운필 변화. 필사자 교체 추정.

92. 명듀보월빙 권디구십이. 10행

▶ 궁중궁체 흘림. 앞 권과 같은 서체.

– 5a 자형과 운필 변화. 필사자 교체 추정.

- 6a 3행부터 6행까지 글자의 크기가 급격히 커지며 자형과 운필 변화. 이후 글자 크기 다시 작아지며 자형과 운필 변화. 각각 필사자 교체 추정.

- 7a 자형과 운필 변화. 필사자 교체 추정.

- 6a부터 7a까지 글자 크기가 커졌다 작아졌다 급변하는 양상으로 글자의 크기 고르지 못하고 불규칙.

- 8a 자형과 운필 변화. 필사자 교체 추정.

- 9b 1행부터 6행까지 글자 크기 커지며 자형과 운필 변화. 필사자 교체 추정. 7행부터 글자 크기 작아짐.

- 9a, 10a, 11a 자형과 운필 변화. 필사자 교체 추정.

- 12b 4행부터 자형과 운필 변화. 필사자 교체 추정.

- 13b 9행부터 자형과 운필 변화. 필사자 교체 추정.

- 14b 7행부터 자형과 운필 변화. 필사자 교체 추정.

- 15a, 16a, 17a, 18a, 19a, 20a, 21b 자형과 운필 변화. 필사자 교체 추정.

- 22b 3행부터 자형과 운필 변화. 필사자 교체 추정.

- 23b, 25a, 27b, 30a, 31a, 33a, 35b, 37a 자형과 운필 변화. 필사자 교체 추정.

93. 명듀보월빙 권디구십삼. 10행

▶ 궁중궁체 흘림. 앞 권과 같은 서체.

- 4b 8행부터 자형과 운필 변화. 필사자 교체 추정.

- 5a 자형과 운필 변화. 필사자 교체 추정.

- 6b 1행부터 7행까지 자형과 운필 변화. 필사자 교체 추정.

- 6b 8행부터 6a 5행까지 글자 크기 작아지며 자형과 운필 변화. 필사자 교체 추정.

- 6a 6행부터 자형과 운필 변화. 필사자 교체 추정.

- 7a, 8a, 9a, 10a, 11a 자형과 운필 변화. 필사자 교체 추정.

- 13b 8행부터 자형과 운필 변화. 필사자 교체 추정.

- 14a 자형과 운필 변화. 필사자 교체 추정.

- 15a 6행부터 자형과 운필 변화. 필사자 교체 추정.

- 16a, 17a, 18a, 19a, 20a, 21a 자형과 운필 변화. 필사자 교체 추정.

- 22b 5행 윗줄 첫 글자가 밑으로 형성됨에 따라 이후 윗줄 맞춤의 갑작스런 변화.

- 22a, 23a, 24a 자형과 운필 변화. 필사자 교체 추정.

- 25a 8행부터 자형과 운필 변화.

- 27b, 29a, 31a, 32a, 33a, 34a, 35a, 36a, 38a, 39a, 40a 자형과 운필 변화. 필사자 교체 추정.

94. 명듀보월빙 권디구십사. 11행

▶ 궁중궁체 흘림. 앞 권과 같은 서체.

-1책 11행 이후 2권부터 93권까지 10행이었던 본문 행의 수가 94권부터 11행으로 다시 1행이 늘어나고 있다. 이에 따라 94권 에서는 책의 중심부와 좌우 여백의 폭이 줄어드는 변화를 보인다. 특히 눈에 띄는 부분은 책 중심부에 해당하는 글줄, 즉 b면 의 11행과 a면의 1행에서 유독 글줄이 흔들리거나 결구가 흔들리는 현상이 나타나는 것을 볼 수 있다.

- 4b 8행부터 6a 5행까지 글자 크기 작아지며 자형과 운필 변화. 필사자 교체 추정.

- 5b 8행부터 11행까지 자형과 운필 변화. 필사자 교체 추정.

- 5a 자형과 운필 변화. 필사자 교체 추정.

- 5a 8행부터 자형과 운필 변화. 필사자 교체 추정.

- 6a, 7a, 8a 자형과 운필 변화. 필사자 교체 추정.

- 9b 9행부터 자형과 운필 변화. 필사자 교체 추정.

- 10a 자형과 운필 변화. 필사자 교체 추정.

- 11a 7행부터 자형과 운필 변화. 필사자 교체 추정.

– 12a, 13a, 16a, 17a, 19a, 20a, 21a, 22a, 23a 자형과 운필 변화. 필사자 교체 추정.

– 24a 9행부터 자형과 운필 변화. 필사자 교체 추정.

– 25a, 26a, 27a, 28a, 29a, 31a, 33a, 34a, 35a, 36a, 37a, 39a, 40a 자형과 운필 변화. 필사자 교체 추정.

특이사항: 2권부터 93권까지 본문 10행으로 필사되었으나 94권에서 11행으로 변화.

95. 명듀보월빙 권디구십오. 11행

▶ 궁중궁체 흘림. 앞 권과 같은 서체.

– 4a, 5a, 6a, 7a 자형과 운필 변화. 필사자 교체 추정.

– 8b 8행부터 자형과 운필 변화. 필사자 교체 추정.

– 9a 자형과 운필 변화. 필사자 교체 추정.

– 9a 9행부터 글자 크기 급격히 작아지며 자형과 운필 변화. 필사자 교체 추정.

– 10a 자형과 운필 변화. 필사자 교체 추정.

– 11a 6행부터 자형과 운필 변화. 필사자 교체 추정.

– 12a, 13a, 14a 자형과 운필 변화. 필사자 교체 추정.

– 15a 7행부터 자형과 운필 변화. 필사자 교체 추정.

– 16a, 18a자형과 운필 변화. 필사자 교체 추정.

– 18a 9행부터 글자 크기 작아지며 자형과 운필 변화. 필사자 교체 추정.

– 19a, 20a, 21a, 22a, 23a, 24a 자형과 운필 변화. 필사자 교체 추정.

– 25b 8행부터 25a 7행까지 글줄 흔들리며 결구와 운필 거칠어지며 자형 변화. 필사자 교체 추정.

– 25a 8행부터 자형과 운필 변화. 필사자 교체 추정.

– 26a 자형과 운필 변화. 필사자 교체 추정.

– 27b 6행부터 자형과 운필 변화. 필사자 교체 추정.

– 29a, 30a, 31a 자형과 운필 변화. 필사자 교체 추정.

– 32a 5행부터 자형과 운필 변화. 필사자 교체 추정.

– 33a, 35b, 36b 자형과 운필 변화. 필사자 교체 추정.

– 39b 8행부터 39a 4행까지 자형과 운필 변화. 필사자 교체 추정.

– 39a 5행부터 자형과 운필 변화. 필사자 교체 추정.

– 40a 자형과 운필 변화. 필사자 교체 추정.

96. 명듀보월빙 권디구십뉵. 11행

▶ 궁중궁체 흘림. 앞 권과 같은 서체.

– 5b, 6a 자형과 운필 변화. 필사자 교체 추정.

– 7b 6행부터 자형과 운필 변화. 필사자 교체 추정.

– 8a, 9a, 10a, 12b, 13a 자형과 운필 변화. 필사자 교체 추정.

– 15b 8행부터 자형과 운필 변화. 필사자 교체 추정.

– 16a, 17a, 18b, 19a 자형과 운필 변화. 필사자 교체 추정.

– 20a 6행부터 자형과 운필 변화. 필사자 교체 추정.

– 21a, 22a, 23a 자형과 운필 변화. 필사자 교체 추정.

– 24b 8행부터 자형과 운필 변화. 필사자 교체 추정.

– 25a, 26a, 29a, 30a, 31a, 32a, 33a, 34a 자형과 운필 변화. 필사자 교체 추정.

– 36b 6행부터 자형과 운필 변화. 필사자 교체 추정.

– 37a 자형과 운필 변화. 필사자 교체 추정. 9행부터 11행까지 윗줄 맞춤 아래로 이탈.

– 38b, 38a 자형과 운필 변화. 필사자 교체 추정.

97. 명듀보월빙 권디구십칠. 10행

▶ 궁중궁체 흘림. 앞 권과 같은 서체.

94권부터 96권까지 11행이던 본문의 행수가 97권에서 다시 10행으로 환원되고 있다. 그럼에도 불구하고 본문 전체의 폭은 11행으로 필사했던 이전과 변화 없음에 따라 줄어든 1행만큼의 공간을 각각의 행 간격에 반영해 계획적 또는 의도적으로 행간을 넓게 형성시키고 있음을 볼 수 있다.

- 7b 7행부터 자형과 운필 변화. 필사자 교체 추정.

- 7a 자형과 운필 변화. 필사자 교체 추정.

- 7b 6행부터 자형과 운필 변화. 필사자 교체 추정.

- 8a, 10a, 11a, 12a, 13a 자형과 운필 변화. 필사자 교체 추정.

- 14a 7행부터 자형과 운필 변화. 필사자 교체 추정.

- 15a, 17a, 18a, 19b, 19a, 20b, 22a, 23a, 24a, 25a, 27a, 28a, 30a, 32a, 33a, 34a, 36a, 37b, 37a, 38b, 38a, 39a 자형과 운필 변화. 필사자 교체 추정.

98. 명듀보월빙 권디구십팔. 10행

▶ 궁중궁체 흘림. 앞 권과 같은 서체.

- 6a 자형과 운필 변화. 필사자 교체 추정.

- 6a 8행부터 7b 3행까지 자형과 운필 변화. 필사자 교체 추정.

- 7b 4행부터 자형과 운필 변화. 필사자 교체 추정.

- 8a, 12a, 14a, 16a, 18a, 20a, 21a, 24a, 26a, 27a, 28a, 29a, 30a, 31a, 32a, 33a, 34a, 37a, 39a 자형과 운필 변화. 필사자 교체 추정.

99. 명듀보월빙 권디구십구. 10행

▶ 궁중궁체 흘림. 앞 권과 같은 서체.

- 5a, 6a, 7a, 8a 자형과 운필 변화. 필사자 교체 추정.

- 9b 6행부터 자형과 운필 변화. 필사자 교체 추정.

- 10b, 11b 자형과 운필 변화. 필사자 교체 추정.

- 11a 9행부터 자형과 운필 변화. 필사자 교체 추정.

- 12a 자형과 운필 변화. 필사자 교체 추정.

- 12a 6행부터 글자 크기 작아지며 자형과 운필 변화. 필사자 교체 추정.

- 13b, 13a, 14b, 14a, 15b, 16b 자형과 운필 변화. 필사자 교체 추정.

- 17b 7행부터 자형과 운필 변화. 필사자 교체 추정.

- 18a, 19a, 20a, 21b, 22a, 24a, 25b, 25a, 27a 자형과 운필 변화. 필사자 교체 추정.

- 28a 7행부터 자형과 운필 변화. 필사자 교체 추정.

- 29b 6행부터 자형과 운필 변화. 필사자 교체 추정.

- 30a, 31a, 33b, 34b, 35b, 35a, 36a, 37a, 38a 자형과 운필 변화. 필사자 교체 추정.

100. 명듀보월빙 권디일백 죵. 10행

▶ 궁중궁체 흘림. 앞 권과 같은 서체.

- 공격지에 볼펜으로 "1967. 7. 5 14시 番號票 붙임 '경상도가시나이' 장말달양"이라 쓰여 있음.

- 3a '명듀보월빙 권디일백 죵'에서 '죵'은 나중에 누군가 추가로 써넣은 것으로 보이며 '죵'자의 자형이나 운필을 볼 때 궁체를 연마하지 않은 인물이 쓴 것으로 추정된다.

- 4a, 5a 자형과 운필 변화. 필사자 교체 추정.

- 6b 7행부터 자형과 운필 변화. 필사자 교체 추정.

- 7b 7행부터 자형과 운필 변화. 필사자 교체 추정.

- 8b 6행부터 자형과 운필 변화. 필사자 교체 추정.
- 9b, 10a, 11a 자형과 운필 변화. 필사자 교체 추정.
- 12a의 경우 1행에서 4행까지 글자 크기 작고 결구와 글줄이 흔들리고 있으며 5행부터 8행까지는 앞 행보다 글자 크기 커지며 자형과 운필 변화를 보인다. 이후 9,10은 다시 글자 크기 작아지는데 이 한 장에서 자형과 운필의 변화 양상이 많이 나타나고 있음을 볼 수 있다. 각각 필사자 교체 추정.
- 13b, 14a, 15a 자형과 운필 변화. 필사자 교체 추정.
- 16b 8행부터 10행까지 급격한 운필 변화. 필사자 교체 추정.
- 16a, 17a, 18b, 19a, 20a, 21a, 23b, 23a, 25a, 26b, 27a, 28b, 29a, 30a, 31a, 32a, 33a, 35a, 36a 자형과 운필 변화. 필사자 교체 추정.
- 37a 6행부터 글자 크기 작아지며 자형과 운필 변화. 필사자 교체 추정.

서체 총평

「명주보월빙」의 서체에서 몇 가지 주목해 봐야할 부분은 다음과 같다.

첫째, 많은 필사자들이 참여했을 것으로 추정되는데도 불구하고 「명주보월빙」의 자형과 운필에서 나타나는 특징들이 권지일부터 권지백까지 지속적으로 유지되고 있는 것을 볼 수 있다. 이는 필사에 참여한 필사자들이 동일한 서사 교육과정을 받은 동일 서사계열일 뿐만 아니라 동일한 소속일 가능성도 높다는 것을 의미한다.

둘째, 행의 수가 1권은 11행, 2~93권은 10행, 94~96권은 11행, 97~100권은 10행으로 변화하는 것을 볼 수 있다. 그리고 96권 11행에서 97권 10행으로 1행이 줄어드는 변화가 있음에도 불구하고 본문의 좌우여백은 96권과 같게 구성하고 있다. 일반적으로 본문에서 1행이 줄게 되면 좌우의 여백 공간을 넉넉히 두어 안정적인 구성을 취하는 것이 보통이지만 97권은 본문의 폭은 그대로 유지하고 행간을 넓히는 방법을 취하고 있어 일반적이지 않은 구성법이라 할 수 있다.

셋째, 한 권당 필사에 동원된 인원은 최소 3인에서 최대 5, 6인으로 추정할 수 있으며, 필사자당 필사 분량은 평균 1~2장으로 추정된다.(필사 분량은 자형의 특징이 변화하는 양상을 통해 추정 가능하며, 필사 인원의 경우 필사자만이 가지고 있는 개성적 자형의 특징들이 한 권에서 일정부분 반복되어 나타나고 있음을 통해 유추할 수 있다.) 한편 자형의 유사성에 따라 부류별(그룹별) 분류도 가능하다. 그 이유는 일정 부분의 분량들을 각각의 부류들이 맡아 필사하는 양상이 나타나기 때문이다. 특히 책의 후반부부터 이와 같은 양상이 뚜렷해지는 것을 볼 수 있다. 앞에서 언급한 행수의 변화도 이와 관련되어 있을 가능성이 높다. 이 부분에 대해서는 앞으로 지속적인 연구가 필요하다.

넷째, 한 장에서 같은 자형이 반복되어 나올 경우 그 자형을 의도적으로 변화를 주어 매번 다른 자형으로 서사하고 있는 것을 볼 수 있다. 이는 「명주보월빙」의 예술성뿐만 아니라 궁체의 예술성에 대한 부분과 관련된 것으로 지금까지 궁체에 대한 일정한 편견을 불식시키는데 중요한 단서로 작용할 수 있다. 예컨대 서예에서 같은 자형이 나오면 그 형태를 변화시키는 것에 대해 높은 예술성을 부여하고 있다. 왕희지의 「난정서」에 나오는 '之'자의 변화가 대표적인 예라 할 수 있다. 「명주보월빙」에서 이루어지는 같은 자형의 의도적 변화도 이와 같은 맥락으로 서예가 추구하는 예술적 가치가 '궁체'에서도 그대로 적용되고 있다고 할 수 있다.

〈 명주보월빙 권지1 8p 〉

〈 명주보월빙 권지2 37p 〉

〈 명주보월빙 권지3 11p 〉

명듀보월빙 권지ᄉ

〈 명주보월빙 권지4 11p 〉

〈 명주보월빙 권지5 6p 〉

〈 명주보월빙 권지6 23p 〉

명쥬보월빙 권디 칠

… (명주보월빙 권지7 본문)

〈 명주보월빙 권지8 12p 〉

〈 명주보월빙 권지9 4p 〉

〈 명주보월빙 권지10 9p 〉

〈 명주보월빙 권지11 23p 〉

〈 명주보월빙 권지12 9p 〉

〈 명주보월빙 권지16 9p 〉

명주보월빙 권지십칠

지의 온츄빌이 신부의 ㄱ 블 얻스 황후다 만
이 리치 아니코 긔 부인이라 츄시의 듯 긔 머 것 분 발
빈 젹이 이 만 구 청 하 한 되 경 이 죄 츄 우 웅 하 여
종통 의 쑷 을 엇 거 돗 하 시 거 부 원 제 하 도 뎐 통 의 불 인
ㅎ 누 통 와 추 의 뇌 와 현 젹 은 들 이 쑷 왈 의 만 역 하 졀 성 출 셔 주
오 수 를 뎡 향 여 부 뷔 뿡 으 로 사 옷 의 졀 성 출 셔 주
신 의 의 뵉 알 호 여 사 쏙 의 가 독 하 ㄴ 한 셩 은 빅 코
궁 여 누 쳐 혬 의 슉 수 신 비 봇 히 슐 드 슐 으 로
강 칙 호 미 더 한 더 라 사 쏘 의 ㄴ 뎌 러 ㄴ ㅣ 셔 쳑 뎡 하 니

〈 명주보월빙 권지17 19p 〉

〈 명주보월빙 권지19 17p 〉

명듀보월빙 권디 이십

（top page, right to left columns）

일길옹을 기가리 쵸셕 부인이 관셕 긔언이 어녈어
도편치 쵸롤시 녀 스왹이 이런 일을 의셩녀를 마자시오과
광쇽쥼오어 인녁의 삭롤빗 아니 오오롤 일을 옹셩인
떼 년쳥의 왈 희 오등복 로롤우 형 시 우 회 북이
지의 두 이시 니 만견 기롤 원쳐 아 닛노 와 어 셧쳥
산의 가 이시 미 도거나 와 오 거 녀 등북 로롤의 허
여 러 번 니 르디 인션 어 휴 샤지 쵸 홀어 할
뎌 이가 울 우 오 기 룰 뎌 옛 노 와 하 니 문 쳐 옥 화
몀듀 보월빙 궈 디 이십

（bottom two pages）

롤 뎌 부 인 쳣 뗼 의 일 시 도 셔 나 지 몯 ᄒᆞᆯ 계 룰 ᄂᆞ 녹 시
하 강 이 오 쳐 의 비 뽕 을 벌 만 가 쌍 근 궁 ᄒᆞᆯ 벅 ᄉᆞᆯ 원
거 죵 화 강 북 ᄒᆞ오 거 ᄉᆞᆯ 븐 쵸 하 강 등 을 둉 신 을 어
쳐 롤 즉 이 뇰 여 ᄒᆞ온 가 조 ᄏᆞᆯ 브 ᄒᆡ 니 거 셔 앙 ᄆᆞ 의 ᄯᅳᆺ
을 니 거 훈 의 논 노 ᄏᆞᆯ 힛 지 지 아 니 어 훈 의 아 ᄀᆞ 훈 글
쥑 을 뗜 근 쳐 하 강 을 ᄒᆞ ᄂᆞᆫ 녀 쥬 브 노 홈 어 통 회 둉 을
뜻 틀 미 업 스 니 쥬 글 옥 을 긋 지 거 옥 근 쳥 훈 의 쵹 졀 둉 을
머 회 일 쳔 글 옥 을 어 ᄃᆡ 그 쳥 자 쳔 쵹 의 브 되 고 글 을
셔 쇼 진 계 ᄒᆞᆯ 여 뎡 훈 근 뎡 진 쌍 인 은 비 둉 이 업 셔 시 니
휘 뎌 거 회 기 글 ᄒᆞ 욱 업 희 죽 ᄒᆞ여 부 별 상 젹 키 ᄏᆞᆯ 옷

（left page）

분 계 궁 으 조 ᄏᆞ 로 쳐 미 ᄎᆞ 칠 ᄉᆞ 이 업 스 니 뎡 신 하 강 쇼
쇼 젹 의 ᄆᆡ 르 ᄒᆞ 신 셰 졀 옥 시 신 이 브 쳔 치 쵸 ᄉᆞᆯ 거
시 ᄏᆞ 리 편 신 이 뎡 녀 뗼 북 롤 즈 마 너 브 로 훈 의 쵹
북 을 ᄂᆞ 회 계 ᄒᆞ 쥭 ᄒᆞ 쇼 쳐 ᄂᆞᆫ 회 환 의 쌍 홀 낫 가 ᄅᆞ
악 질 이 파 몀 시 의 쳘 옥 거 싱 라 쌍 시 의 숑 벅
지 거 룰 바 와 지 몯 ᄒᆞᆫ 여 옥 를 이 널 노 쥬 뎡 훈 을 브
기 원 리 줄 우 셔 잇 셔 녀 죽 ᄇᆞ 오 어 ᄉᆞ 등 북 로 쵹
인 의 뎡 셰 챵 졀 욱 미 가 히 업 더 라 어 ᄉᆞ 근 계 상
의 ᄒᆞ 여 ᄉᆞ 오 실 산 을 욱 글 ᄋᆞ 어 미 거 워 ᄋᆞ 코 ᄆᆞ 인
으 ᄏᆞ 쥬 쳐 ᄒᆞ여 기 ᄂᆞ 그 쳐 훈 너 라 뎡 병 뵈 앗 오 실

〈 명주보월빙 권지21~24 〉

〈 명주보월빙 권지29~32 〉

〈명주보월빙 권지33~36〉

보월빙 권지 삼십팔

보월빙 권지 삼십칠

보월빙 권지 샤십

보월빙 권지 삼십구

〈 명주보월빙 권지37~40 〉

〈 명주보월빙 권지45~48 〉

규보월빙 권디 오십

규보월빙 권디 오십

규보월빙 권디 오십 일

규보월빙 권디 오십 일

〈 명주보월빙 권지49~52 〉

〈 명주보월빙 권지53~56 〉

〈 명주보월빙 권지61~64 〉

〈 명주보월빙 권지65~68 〉

〈 명주보월빙 권지69~72 〉

보월빙 권지 칠십구

보월빙 권지 칠십칠

보월빙 권지 팔십일

보월빙 권지 팔십

〈 명주보월빙 권지77, 79~81 〉

〈 명주보월빙 권지82~85 〉

〈 명주보월빙 권지86~89 〉

〈 명주보월빙 권지90~93 〉

〈 명주보월빙 권지94~97 〉

〈 명주보월빙 권지98~100 〉

〈 명주보월빙 권지21 35p 〉

〈 명주보월빙 권지28 21p 〉

〈 명주보월빙 권지77 6p 〉

〈 명주보월빙 권지92 6p 〉

명쥬보월빙

대송나라 진종 시에 츙문공 뎌학사 부상셔 원현과 뎌졍계우 원슈 형뎌 뒤학사니
...

〈 사후당여사 해제(권지1 책 마지막장 공격지) 〉

장서각 소장

낙선재본 소설 서체 연구

초판 발행 | 2023년 10월 09일
2쇄 인쇄 | 2023년 12월 11일

저자 | 이규복

펴낸이 | 고봉석
책임편집 | 윤희경
총괄디자인 | 어거스트브랜드
캘리그라피 | 이규복
편집디자인 | 이경숙

펴낸곳 | 도서출판 이서원
주소 | 경기도 성남시 분당구 중앙공원로17. 311-705
전화 | 02-3444-9522
팩스 | 02-6499-1025
이메일 | books2030@naver.com
출판등록 | 2006년 6월 2일 제22-2935호

ISBN | 979-11-89174-39-2